The 20th Century Art Book

二十世纪艺术之书

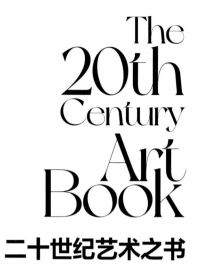

Editors of Phaidon Press

英国费顿出版社 编著

邵沁韵 译

后浪出版公司

湖南美术出版社

全 国 百 佳 图 书 出 版 单 位

相比于其他时代，二十世纪的艺术在风格和技法上是无可比拟的。这个世纪是一个创意、发现层出不穷，政治瞬息万变的新纪元。艺术的世界因此被彻底改变，变得更加国际化。艺术家们用油画、拼贴画、雕塑、现成品，以及装置和视频这些新的媒介进行试验，女性艺术家的地位也得到了极大的提高。

《二十世纪艺术之书》是领略这个非凡时代的艺术的一本指南，按艺术家姓氏英文首字母A-Z的顺序进行排列。从莫奈、毕加索、达利和霍克尼等创造经典的大师到最擅于创新的当代艺术家，500页的彩色图面不仅呈现了许多已经享誉世界的作品，也包括在未来极有可能成为经典的作品。每一幅图片都配有一段关于作品和创作者的精辟介绍，而按字母顺序的排列方式也为读者提供了一种新的思路。通过各种主题、风格或者媒介的相互映照，我们得以遍览二十世纪的艺术。本书的最后部分还附有专业术语表、艺术运动术语表、博物馆和艺术馆目录，这些都让我们能以全新的方式欣赏二十世纪的艺术。

维托·阿孔奇
Acconci, Vito

出生于纽约（美国），1940 年
逝世于纽约（美国），2017 年

苗床
Seedbed

1972 年，在索纳本美术馆中的行为艺术表演的摄影作品，纽约

在狭长的房间后部，藏匿在斜坡下方的阿孔奇幻想着上方的观众在自慰。他的想法通过角落里的一个扬声器传播出去。通过与来访者若即若离的关系，这件作品表达了玩乐、接触和欲望，与作品所表达的不可见性和失败相反的是，这或许是对艺术创造的一个暗喻。《苗床》是 20 世纪 70 年代最具争议的行为艺术作品之一。作为对于 20 世纪 60 年代极简主义艺术（Minimalist art）追求数学精密性的反抗，阿孔奇力图让自己的艺术充满强度和激情。他之后独创的方法使他的作品有更广的受众，例如他用膨胀的车顶行李架去表现巨大的阴茎。他认为一件艺术作品若是可以被直接带给大众，或是非卖品，可能会导致画廊产业的瓦解。讽刺的是，他以自己为主题独创的身体艺术（Body Art）却被 20 世纪 80 年代画廊的迅速发展所淘汰。

☛ 安德烈（Andre），伯顿（Burden），麦卡锡（McCarthy），尼特西（Nitsch），潘恩（Pane），莱纳（Rainer），史尼曼（Schneemann）

巴斯·简·阿德尔
Ader, Bas Jan

出生于温斯霍滕（荷兰），1942 年
逝世于科德角半岛，马萨诸塞州（美国），1975 年

我太悲伤而无法告诉你
I'm Too Sad to Tell You

1970 年，摄影照片，高 45 厘米 × 宽 59 厘米（17.75 英寸 × 23.25 英寸），
博伊曼斯－范·伯宁恩美术馆，鹿特丹

在这幅令人印象深刻的黑白图像中，最原始的情感和产生这种情感的缘由脱节了。这件作品存在于三种形式中：电影、照片和寄给艺术家朋友们的明信片。观赏者确信这是真实流露的悲痛表情，却不知缘由，于是这种伤心就更让人不安。面对满脸泪痕的艺术家和那句充满孤独忧伤的文字"我太悲伤而无法告诉你"，观赏者不免回想起自己生命中类似的悲伤瞬间。在其数量有限的低预算装置艺术、行为艺术和摄影作品中，阿德尔探索着诸如绝望、失去和别离的情感题材。通过他那种平静又动人的表达，阿德尔让我们想起人与人之间无法估量的距离。1975 年，作为其作品《探寻奇迹》（*In Search of the Miraculous*）的一部分，阿德尔从科德角乘坐游艇进行为期两个月横跨大西洋的旅行。他的船翻了，而他也从此消逝了。

☛ 伯顿（Burden），冈萨雷斯（González），隆哥（Longo），莱纳（Rainer），
苏丁（Soutine）

艾林 · 阿加尔
Agar, Eileen

出生于布宜诺斯艾利斯（阿根廷），1899 年
逝世于伦敦（英国），1991 年

仁爱天使
The Angel of Mercy

1934 年，石膏板上的拼贴和水彩，高 44 厘米（17.33 英寸），
私人收藏

6

这件雕塑作品以阿加尔的丈夫为原型，透过半睁的眼睛向外注视着观众。他的头发极具风格，让人想起希腊或罗马的雕像，这可能反映了他对古典主义和神话的强烈兴趣。这件作品一方面呈现了一个真实的人的形象，一方面又存在着一部分的抽象。环绕着眼睛和嘴巴的橙色涡状形装饰，在下巴和脖子处雕刻出的螺旋线以及位于嘴唇上方和下巴上的星星，都令人想起神秘又玄妙的符号。阿加尔出生在布宜诺斯艾利斯，却大半辈子生活在了伦敦。她不仅是画家，也是雕塑家。她和超现实主义者（Surrealist）一起办展，人们也总是把她和超现实主义运动联系在一起，她能从自己的作品中发掘出不同寻常的形式和主体的结合。然而，就像大多数英国超现实主义者一样，她对文学、政治、心理学与超现实主义运动的关联兴趣寥寥。

☛ 伯奇（Birch），达利（Dalí），洛朗斯（Laurens），
　安德里安 · 派普（A Piper）

克雷吉 · 艾奇逊
Aitchison, Craigie

出生于爱丁堡（英国），1926 年
逝世于伦敦（英国），2009 年

那奥特娃 · 斯韦恩的画像
Portrait of Naaotwa Swayne

1988 年，布面油画，高 61 厘米 × 宽 50.8 厘米（24 英寸 × 20 英寸），
私人收藏

那奥特娃 · 斯韦恩合拢手臂坐着，忧郁地凝视着远方。艾奇逊把他的创作主题简化成了一种形式与颜色的反差，微妙细致又富有装饰性。这种非传统造型清楚地勾勒出了那些由平面间的互动而形成的构图。人物暖色系的肤色和衣服，与黑色的背景以及白色的头巾和袖子相平衡，给画面带来了一丝异域风情。与同时期有着自我意识、带着讽刺深意的艺术作品不同，艾奇逊作品的特点在于表现出温和与纯真。在当代艺术创作中，难能可贵的是艾奇逊通过写生方式绘制人物画，特别是肖像画。艾奇逊属于"伦敦画派"（School of London），这一群英国艺术家刻意疏远同时期较为偏激的艺术趋势，从而发挥具象绘画的潜力。艾奇逊也因其数幅大尺寸的耶稣受难像而闻名于世。

☛ 哈特利（Hartley），约翰（John），洛朗斯（Laurens），
　谢尔夫贝克（Schjerfbeck）

约瑟夫·阿尔贝斯
Albers, Josef

出生于博特罗普（德国），1888 年
逝世于纽黑文，康涅狄格州（美国），1976 年

向方块致敬之作：明亮
Study for Homage to the Square: Beaming

1963 年，绝缘纤维板油画，高 76.2 厘米 × 宽 76.2 厘米（30 英寸 × 30 英寸），
泰特美术馆，伦敦

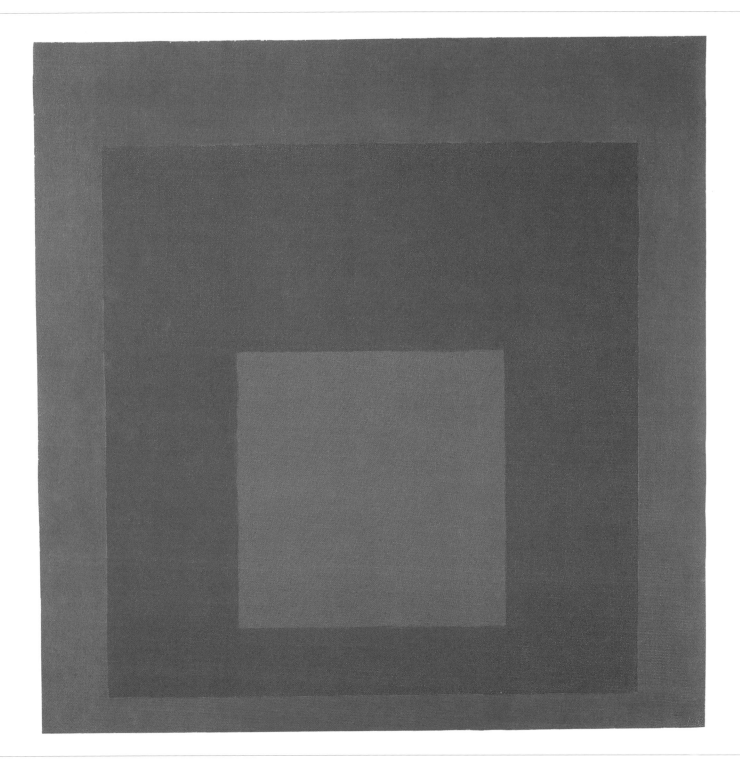

　　三个同轴正方形以递减的比例一个套一个地被安排在作品上。外边缘填满了海军蓝，最小的绿色正方形位于中心的下方。因为这些正方形会产生一种向内和向外移动的错觉，长时间观察这些颜色的交织会让人迷惑。如此说来，这件作品预示了以视觉感知为实验的欧普艺术（Op Art）的发展。尽管阿尔贝斯的几何抽象似乎传承了像斯特拉和贾德这类极简主义艺术家的审美，但是相比色彩理论，阿尔贝斯的"正方形"作为庞大的系列作品中的一部分，涉及的是颜色间相互作用所引发的沉思潜力。阿尔贝斯用颜色来暗喻

人际关系，他希望他的作品是非正式的、直观的，而不仅仅是刻板的视觉几何。阿尔贝斯从前是德国包豪斯学院（Bauhaus school）的一员，后来移民到美国并在富有影响力的黑山学院（Black Mountain College）任教。他也设计家具、玻璃制品，拍摄照片。

☛ **贾德（Judd），克莱因（Klein），马列维奇（Malevich），赖利（Riley），罗斯科（Rothko），弗兰克·斯特拉（F Stella），特瑞尔（Turrell）**

皮埃尔·阿列钦斯基

Alechinsky, Pierre

出生于布鲁塞尔（比利时），1927 年

巨大的透明物体
The Large Transparent Things

1958 年，布面油画，高 199.4 厘米 × 宽 299.7 厘米（78.5 英寸 ×118 英寸），私人收藏

交错的蓝白曲线填满了整块画布，形成了涡流状的底面，产生了一种富有韵律的视觉叙述。标题暗示了这件作品有可能表现了人或物，作品中的一些形状可以被解读成人体。阿列钦斯基总是用不同程度的蓝色赋予他的作品一种充满生气的、涂绘性的深度。这种自发又有活力的构图把他的作品和"眼镜蛇"运动（Cobra movement）关联起来。该运动和一个艺术家团体有关，这个团体的理念是从理性的约束中释放自己，并直接受自己的潜意识启发而创作。其名字 Cobra 来源于艺术家所在的三个城市市名的英文拼写组合——哥本哈根（Copenhagen）、布鲁塞尔（Brussels）和阿姆斯特丹（Amsterdam）。阿列钦斯基、阿佩尔和约恩都是这个团体的创始人。阿列钦斯基在 20 世纪 50 年代中期访问过日本，并深受日本影响。日本书法和以表演艺术为基础的具体派团体（Gutai group）给他的作品带来了一种平衡感。

☛ **阿佩尔（Appel），杜布菲（Dubuffet），约恩（Jorn），波洛克（Pollock），吉原治良（Yoshihara）**

卡尔·安德烈
Andre, Carl

出生于昆西，马萨诸塞州（美国），1935 年

树骨

Tree Bones

1974 年，油浸防腐木材，高 4.1 厘米 × 宽 894.1 厘米 × 长 540.4 厘米（1.625 英寸 × 352 英寸 × 212.75 英寸，全部），装置于埃斯美术馆，温哥华

10

13 排相同的油浸防腐木材块以浅浮雕的形式平铺在地板上。因为安德烈从未用过粘合剂或接头，而仅仅是依靠材料自身的重力把木块结合在一起，因此，每一个单位都可以被拆除和重组。如果放在美术馆之外，它们和那些建筑工地上的材料并没什么不同。安德烈对工业材料的取用应该是源于他在宾夕法尼亚铁路部门工作的经历。他的朴实无华的雕塑表现了极简主义艺术的审美。极简主义艺术企图模糊艺术和非艺术的边界，否定艺术家身份的重要性。这件作品中简单的元素和遵循几何学的排列布置让人回想起俄罗斯的构成主义（Constructivism）和布朗库西的作品。安德烈的作品并不总是能被广为接受。他的作品《8 号对等物》（Equivalent VIII）由建造房屋的砖块组成，应该算得上是伦敦泰特美术馆当时购买的最具争议的作品，大众对此报以前所未有的嘲讽。

☛ 布朗库西（Brancusi），杜尚（Duchamp），贾德（Judd），勒维特（LeWitt），莫里斯（Morris），弗兰克·斯特拉（F Stella）

卡雷尔·阿佩尔
Appel, Karel

出生于阿姆斯特丹（荷兰），1921 年
逝世于苏黎世（瑞士），2006 年

万岁万万岁
Hip Hip Hooray

1949 年，布面油画，高 82 厘米 × 宽 129 厘米（32.33 英寸 × 50.875 英寸），
泰特美术馆，伦敦

　　画家用浓厚的笔触和孩童般的天真烂漫在画布上画出了一群穿行跳舞的奇怪人物。这些戴着面具的男人和奇幻的动物像是徘徊于苦恼和喜悦之间。充满活力的色彩、变形的人物和纯粹喜爱越轨都是"眼镜蛇"运动的关键特征。"眼镜蛇"团体成立于 1948 年，由一群想从抽象和具象孰优孰劣的争论中解放出来的画家创建，他们相信直觉超越理性。比起试着去重现他们周围的世界，他们更关注探索自己潜意识的自由表达。他们所作的图像既抽象又具象，证明了能量和自发性比理性和设计更重要。英国艺术史学家赫伯特·里

德看过阿佩尔画作后如此写道："在一阵精神上的龙卷风所经之处刮剩下了这些图像。"

☛ 巴塞利兹（Baselitz），约恩（Jorn），德·库宁（De Kooning），
　塔马约（Tamayo）

亚力山大·阿尔奇片科
Archipenko, Alexander

出生于基辅（乌克兰），1887 年
逝世于纽约（美国），1964 年

站立的裸体
Standing Nude

1921 年，木质，高 44.5 厘米（17.5 英寸），私人收藏

　　一个风格化的女人形体从一个暖色的、微红的木块里显露出来。这件作品把具象和抽象的元素结合在了一起。这位女子的脸、胸部还有大腿是内凹而非凸起的，这展现了阿尔奇片科具有革命性的雕塑方法。阿尔奇片科放弃了古典形式，尝试着制造凹陷去暗示曲线。他按照几何体态重组了这位女子的躯体，且用并置的曲线和直线去表现动态。这位女子的大腿和下半身朝向一边，而她的肩膀扭过去朝向了另外一边。这种拥有不同视角的组合应归功于立体主义（Cubism），立体主义推翻了表现和塑形的传统模式。阿尔奇

片科出生于乌克兰，移居巴黎后接触到了毕加索和其他立体主义艺术家。随后他去了柏林，并在那里开办了一所艺术学校，最后定居于纽约。

☛ 冈萨雷斯（González），里普希茨（Lipchitz），摩尔（Moore），
　波波娃（Popova）

阿维格多·阿里卡
Arikha, Avigdor

出生于勒德乌齐（罗马尼亚），1929 年
逝世于巴黎（法国），2010 年

山姆的勺子
Sam's Spoon

1990 年，布面油画，高 38 厘米 × 宽 46 厘米（15 英寸 × 18.125 英寸），
私人收藏

　　"山姆"这名字雕刻在小银勺的把手上，显得十分醒目。小银勺被放置在一条起皱的白色餐巾上，是这幅经过深入研究和精心构造的画的焦点。这幅作品是阿里卡为了缅怀他的朋友——著名作家塞缪尔·贝克特所作的，画于贝克特去世一周年之时。这把刻有名字的勺子是贝克特自己的，在阿里卡女儿出生时送给了她。阿里卡出生于罗马尼亚，在第二次世界大战时，还是孩子的他被关押在了纳粹集中营。随后他移居到了以色列，然后去了巴黎，在那里成为一名抽象派画家。1965 年，在观看了 16 世纪意大利画家卡拉瓦乔的展览后，他放弃了抽象艺术。现在令他出名的是他那些以水果蔬菜和日常生活用品为题材的刻画深入的静物画，还有令人赞叹的公众人物肖像画，其中包括伊丽莎白女王和英国前首相霍姆勋爵的肖像画。

☛ 考尔菲尔德（Caulfield），霍克尼（Hockney），霍普（Hopper），
莫兰迪（Morandi），施珀里（Spoerri），魏斯（Wyeth）

阿尔曼（阿尔芒·费尔南德）
Arman (Armand Fernandez)

出生于尼斯（法国），1928年
逝世于纽约（美国），2005年

十字军
Crusaders

1968年，用聚酯和树脂玻璃做的银浆画笔，高122厘米 × 宽122厘米
（48英寸 × 48英寸），私人收藏

成堆的画笔以类似军事阵列的形式被捆扎在了画布上，它们银色的手柄和黑色的刷毛形成了一种抽象的设计。作品名称《十字军》把这些画笔拟人化了。画笔都指向同一个方向，就像一群肩负神圣使命的勇敢的冒险家。在这件作品中，阿尔曼发掘了把无数相似物品聚集在一起的美。他融合了达达主义者（Dadaist）的观念——把平凡的物体提升到艺术品的地位，通过把大量人造物品收集在一起或是拆开后重组，他探索了人造物品的多样性。阿尔曼累积物品的集合展示反映了我们这个暴殄天物的社会（throwaway society），提供了一种我们如何生活及如何记录生活的拜物主义的侧写。他用过各种不同的材料，包括瓶盖、曲柄轴、玻璃假眼、注射针、子弹和烟头。他关注日常生活而非抽象主题，这使他与新现实主义（Nouveaux Réalistes）联系在了一起。

☛ 博伊于斯（Beuys），克拉格（Cragg），杜尚（Duchamp），曼佐尼（Manzoni），劳森伯格（Rauschenberg），施珀里（Spoerri）

让·（汉斯）·阿尔普
Arp, Jean (Hans)

出生于斯特拉斯堡（法国），1886 年
逝世于巴塞尔（瑞士），1966 年

变形（贝壳—天鹅—平衡—你）
Metamorphosis (Shell-Swan-Balance-You)

1935 年，铜，高 22.5 厘米（9.875 英寸），私人收藏

　　铜器圆滑锃亮的表面和柔顺的曲线让人想起有机形态。作品的名称表明这件雕塑作品可能正在变形成为一个真实的物体。阿尔普将光滑的曲线和有棱角的隆起部分并置在一起，赋予了这件作品一种性暗示。他曾写道："艺术是一种在人身体里生长的水果。"而这件雕塑作品就像是在诠释这句话。阿尔普是达达主义的创始人之一。1916 年，一群激进的艺术家在苏黎世的伏尔泰酒馆里召开第一次会议时提出"达达主义"这个名称。他们企图通过参与创作荒谬的诗句和所谓"自动主义"（automatism）的自发性绘画等实

验性活动，来颠覆艺术世界现有的体制。阿尔普的作品或许是这些艺术家中最抽象的，他的早期实践包括浮雕和拼贴画。从 1930 年起，他开始创作基于自然的雕塑作品，将自动主义的技法融入他对有机物生长的研究中，这些作品让他声名鹊起。

☛ **布朗库西（Brancusi），赫普沃斯（Hepworth），蒙德里安（Mondrian），奥基夫（O'Keeffe）**

"艺术与语言"
Art & Language

迈克尔·鲍德温，出生于奇平诺顿（英国），1945 年
梅尔·拉姆斯敦，出生于伊尔基斯敦（英国），1944 年

约瑟夫·斯大林谜一样地凝视……杰克逊·波洛克风格
Joseph Stalin Gazing...in the Style of Jackson Pollock

1979 年，木板上的油彩和瓷漆，高 177 厘米 × 宽 126 厘米
（69.75 英寸 × 49.66 英寸），私人收藏

　　此画隐约透着一种怀疑论和讽刺的意味，表面上就像美国抽象表现主义者波洛克的作品。它的全称《约瑟夫·斯大林谜一样地凝视着存放在莫斯科供人吊唁的弗拉基米尔·列宁的遗体，采用杰克逊·波洛克风格》暗示着该作品那明亮的瓷漆泼溅也许代表了苏联领袖斯大林和列宁。"艺术与语言"有时会在这幅抽象画旁放一张"地图"，或者一个网格，重叠在一幅斯大林俯视列宁的素描上。这两张画的结合质疑了油画的表象以及它们的意义。这个标题以及"地图"的使用给这个图像强加了一种意义，使观众不能完全自主地诠释这件作品。这幅画是体现"艺术与语言"的理论和他们的观念艺术（Conceptual Art）的代表作。"艺术与语言"是迈克尔·鲍德温（Michael Baldwin）和梅尔·拉姆斯敦（Mel Ramsden）这两位艺术家的组合——这种双重身份质疑了个人天赋。

☛ 科马尔和梅拉米德（Komar and Melamid），穆欣娜（Mukhina），波洛克（Pollock），沃捷（Vautier）

安托南·阿尔托
Artaud, Antonin

出生于马赛（法国），1896 年
逝世于塞纳河畔伊夫里（法国），1948 年

图腾
The Totem

1945 年，纸面铅笔和色粉笔画，高 63 厘米 × 宽 48 厘米
（24.875 英寸 × 18.875 英寸），坎蒂尼博物馆，马赛

　　一个奇特的人似乎被绳子吊着，手臂向外伸展，抓着悬浮在半空中的物品。此人的左腿已被截断，还淌着血，脸也被简化成简单的线条。阿尔托主要的兴趣是素描。由于其一生的精神状态都不稳定，艺术对他而言更像一种疗法，他也常常在精神疗养院里作画。头骨、棺材和被肢解的四肢是他画作中经常出现的主题，这反映出他某一次去墨西哥时的所见所闻，以及电击治疗后所造成的身体衰弱乏力。对未知与死亡的恐惧是他作品的核心，这把他和存在主义者（Existentialist）联系在了一起。存在主义者相信社会本身就是异化、孤独和疯狂的。阿尔托同时也是一位重要的戏剧创新者、演员、设计师和导演，他试图将戏剧艺术从智性的一端往更感性的方向发展。他制作的那些带着奇怪意象的戏剧作品与达利等超现实主义艺术家的作品有诸多相似之处。

☞ 达利（Dalí），尼特西（Nitsch），潘恩（Pane），沙曼托（Sarmento），
　 韦尔夫利（Wölfli）

理查德 · 阿奇瓦格
Artschwager, Richard

出生于华盛顿特区（美国），1923 年
逝世于纽约州（美国），2013 年

房屋
House

1966 年，纤维板面丙烯酸，高 144.8 厘米 × 宽 109.2 厘米
（57 英寸 × 43 英寸），私人收藏

　　尽管情绪充沛，这幅根据《纽约邮报》房产版块的图像所创作的、表现了一座房屋的作品依旧看上去平淡无奇。单调的色彩设计给予了图像一种粗糙的、颗粒般的质感。当我们的注意力在二维与三维、真实与构建的空间之间徘徊时，甘蔗板这类纸质般纤维性材料的使用也建立了作品表面与图像之间的一种关系。在 20 世纪 50 年代，阿奇瓦格是一位商业家具的制造者，他受到天主教教会委任为船只建造祭坛。正是在这段时间里，他开始把有着二维效果的比如木纹胶板的物品，嫁接到类似家具这样的三维物体上。这些

作品既受到波普艺术（Pop Art）美学的影响，将日常用品融入其中，又受到冷酷节制的极简主义艺术的审美影响，作品自身并没有具体用途。他的那些攻击现实与幻境间界限的雕塑作品与他的绘画作品有着重要的呼应。

☛ **格雷厄姆（Graham），霍克尼（Hockney），马塔-克拉克（Matta-Clark），欧登伯格（Oldenburg），怀特瑞德（Whiteread）**

弗兰克·奥尔巴赫
Auerbach, Frank
出生于柏林（德国），1931 年

以奥的头：侧画像
Head of EOW: Profile
1972 年，板面油画，高 50.8 厘米 × 宽 44.5 厘米（20 英寸 × 17.5 英寸），私人收藏

众多油画颜料在图画的表面擦拭、涂抹，从中浮现出一个面部轮廓。每一道笔刷与调色刀的痕迹都是在寻找绘画层面的肉体与亮光。绘画的表面由太多不同的方法构成，以至于最终仓促完成的成品看上去就像是熔化了一般。奥尔巴赫曾尝试去捕捉埃斯特尔·维斯特——他的情人以及他那时常用的模特最精华之处。快速的作画速度表现出他不停地想从熟悉的物体中搜取新的图像。奥尔巴赫小时候为了躲避纳粹而被送往英格兰。他师从邦伯格并与伦敦画派有关联。伦敦画派由一群关系密切的具象画家组成，他们都选择以国内或当地事物为素材来作画。纵观奥尔巴赫的艺术生涯，他一直与伦敦国家美术馆保持联系，经常去帮忙转录美术馆中大师的杰作。

☛ 培根（Bacon），邦伯格（Bomberg），弗洛伊德（Freud），
　德·库宁（De Kooning），科索夫（Kossoff），苏丁（Soutine）

米尔顿·埃弗里
Avery, Milton

出生于阿尔特马，纽约州（美国），1885 年
逝世于纽约（美国），1965 年

海边的步行者
Walkers by the Sea

1954 年，布面油画，高 106.7 厘米 × 宽 152.4 厘米（42 英寸 × 60 英寸），
私人收藏

两个女人忧伤地沿着空旷的海滩行走。在她们身后，海洋与一小片天空创造出了一面空白又坚固的墙。人物在自然的衬托下变小了，似乎是要被这蓝色的大海所吞没。这是埃弗里生涯中期的作品，尽管他经常画海景，但这幅画由于忧郁的色彩和基调还是显得很不寻常。作为一个自学成才的画家，埃弗里最开始是一位野兽主义艺术家（Fauvist），他在平面创作区域上用明亮的色彩来绘制具象作品。之后他发展出了一种能欣然游走于具象和抽象之间的风格，其中可辨识的图像被削减成了简单的形状，从带有装饰性的大面积色彩中突显而出。他那简化到本质的形态以及有着素雅条状色彩构图的画作对下一代美国艺术家产生了重要的影响，其中包括 20 世纪 30 年代埃弗里的朋友戈特利布和罗斯科。

☛ 戈特利布（Gottlieb），劳里（Lowry），罗斯科（Rothko），
 沃利斯（Wallis）

吉利恩 · 艾尔斯

Ayres, Gillian

出生于伦敦（英国），1930 年
逝世于北德文（英国），2018 年

海巴

Hinba

1977—1978 年，布面油画，高 213.4 厘米 × 宽 304.8 厘米
（84 英寸 × 120 英寸），南安普敦城市艺术美术馆

在一张布满油画颜料的巨大画布上，蓝色、绿色、白色、黄色与温暖的橘色背景形成了反差。大面积的丰富色彩猛烈冲击着观众。自发并有态势的笔触主要来源于抽象表现主义（Abstract Expressionism）以及波洛克的一些绘画技法。在看过波洛克如何在地上画图的照片以后，艾尔斯采用了一种更自由的方法作为她自己的创作方式。通过用手去接触颜料并在大面积且未展开的帆布上作画的方式，她开始集中关注于真正的作画过程。她的画作经常没有具体的主题，但是作品中颜色的平衡却反映出了艺术家那些被某一特定时间或地点所激发出的感情。有关颜色中的情感价值以及抽象姿态的兴趣将艾尔斯与斑点主义（Tachiste）运动联系在了一起。艾尔斯出生在英国，她曾去印度旅游，并受到当地鲜艳色彩的启发。

☛ "艺术与语言"（Art & Language），米修（Michaux），波洛克（Pollock），里奥佩尔（Riopelle）

弗朗西斯·培根

Bacon, Francis

出生于都柏林（爱尔兰），1909 年
逝世于马德里（西班牙），1992 年

三幅一联——1972 年 8 月

Triptych—August 1972

1972 年，布面油画，高 198.1 厘米 × 宽 147.3 厘米（78 英寸 × 58 英寸），
泰特美术馆，伦敦

 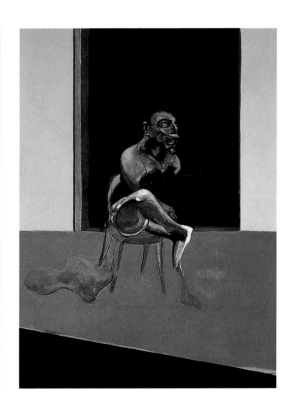

　　三个男性人物被分别单独隔绝在一个房间中，他们扭曲而又似内脏的外形从身后背景里那黑暗的门口突显而出。画面讲述着他们的恐惧、憎恨和孤独，而这些主题是培根利用他的整个艺术生涯去努力探索并诠释的。在这件作品中，培根基于传统画像的作画方法创作出了一幅残暴又美丽的图像。他画作中的笼子、空房间、被扭曲的狗和人常常都是基于真实图像的，这些图像有些来自早期绘画大师的杰作，有些来自电影定格图像或报纸的摄影照片。这些图像素材通常都杂乱地散布在他工作室的地面和墙面上。作为一个自学成才的画家，尽管培根画里那恶梦般的幻想世界与超现实主义的作品有着诸多共通之处，但他反对把艺术家们分类。他对人体有着独特并令人震惊的想象力，被视为战后最重要的英国艺术家之一。

☛ 巴斯奎特（Basquiat），弗洛伊德（Freud），赫斯特（Hirst），
　勒姆布鲁克（Lehmbruck），尼特西（Nitsch）

莱昂·巴克斯特
Bakst, Léon
出生于圣彼得堡（俄罗斯），1866 年
逝世于巴黎（法国），1924 年

"东方幻想"的服装设计
Costume Design for 'Oriental Fantasy'
1915 年，纸面水粉和铅笔画，高 48.3 厘米 × 宽 32.4 厘米
（19 英寸 × 12.75 英寸），私人收藏

　　一位穿戴珠宝、具有异域风情的舞者佩戴着头巾、胸牌，握着刀，穿着尖头鞋笔直地站立着。他裤子上泪滴般的图案令人想起世纪之交的设计运动——新艺术(Art Nouveau)中蜿蜒蜒蜒的曲线，以及当时夏加尔的艺术(夏加尔曾于巴克斯特所在的圣彼得堡的艺术学校短暂学习过)。巴克斯特出生于圣彼得堡，在莫斯科接受绘画训练。他在 1900 年回到家乡，结识了舞者佳吉列夫。通过佳吉列夫，他开始接触戏剧，并开始为舞台布置和服装设计作出宝贵的贡献。之后他搬去了巴黎，并在 1909 年开始为俄罗斯芭蕾舞团

创作最为伟大非凡的设计。他的某些服装设计结合了俄罗斯民族艺术的鲜亮色彩与东方艺术的复杂和精巧，这些设计在他去世之前就已极富传奇色彩。

☛ 贝克曼（Beckmann），夏加尔（Chagall），冈察洛娃（Gontcharova），克里姆特（Klimt）

约翰 · 巴尔代萨里
Baldessari, John

出生于纳雄耐尔城，加利福尼亚州（美国），1931 年
逝世于洛杉矶（美国），2020 年

24

画面中有四个男人在枪口下被拷问。他们的脸被白色圆圈遮住以保护或消除他们的身份。画面上方和下方那平常的咖啡馆场景消解着画面中央充满暴力的图像，咖啡馆场景中的盘子也与中央的白色圆圈相呼应。这幅巴尔代萨里的晚期作品是他多变的作品风格的一个经典例子，他经常把现成的摄影照片并置在一起来引导我们对于电影和电视图像的理解。作为一位诙谐但又极富求知欲的思想者，巴尔代萨里使用流行文化的语言来质问艺术的整个概念。他说："我只是尝试着去理解我所认为是艺术的东西。"这个问题经常引来诙谐的回复。他的一幅创作于 1966 年的空白画布作品上只有一句话："这幅画上除了艺术以外的所有东西都被清理了，这件作品上没有任何理念。"他最后完全地背离了油画创作，还举行了一场把自己从 1953 年到 1966 年创作的所有布面作品都付之一炬的仪式。

☞ 伯金（Burgin），迪特沃恩（Dittborn），埃尔斯沃思 · 凯利（E Kelly），施珀里（Spoerri）

米罗斯瓦夫 · 巴尔卡
Balka, Miroslaw
出生于华沙（波兰），1958 年

190×30×7，190×30×7，50×42×1

1993 年，钢铁、地毯和肥皂，主面板：高 190 厘米 × 宽 30 厘米 × 长 7 厘米（74.875 英寸 × 11.875 英寸 × 2.75 英寸），伦敦项目, 伦敦

　　这幅作品基于巴尔卡自己的身体在空间中的抽象表现。标题里的尺寸取自他自己的一些数据——身高、体重和足长。画中的地毯给人一种室内的感觉，而高高的结构钢板上，带着强烈气味的肥皂涂抹留下的痕迹，暗指着一种清洗和净化的仪式过程。巴尔卡从生活中的日常活动出发，表现出了在最低微的存在中依旧含有的神圣静穆感。这件作品其实也是部分抽象的，展现了巴尔卡在作品中强调的极简形式，这也体现了极简主义艺术对他的影响。巴尔卡的大部分作品都使用人们熟悉的日常材料，这些材料通过艺术家的改造成为能引起强大共鸣的作品。他的雕塑和装置作品经常有着很强的个人风格，反映出他对于天主教信仰的排斥以及他童年时在波兰的艰苦经历。

☛ **安德烈（Andre），巴斯塔曼特（Bustamante），纽曼（Newman），怀特瑞德（Whiteread）**

贾科莫 · 巴拉
Balla, Giacomo

出生于都灵（意大利），1871 年
逝世于罗马（意大利），1958 年

抽象速度——车已开过
Abstract Speed—The Car Has Passed

1913 年，布面油画，高 50 厘米 × 宽 65.5 厘米（19.75 英寸 × 25.75 英寸），
泰特美术馆，伦敦

巨大的、一扫而过的曲线划过画布的表面，暗示了一辆车疾驶而过。左手边的白色条纹代表了公路，绿色代表了风景，而蓝色代表了天空。这种扭曲的形态让人想起那种坐在车里，看着窗外世界疾驰而过的感觉。作为三幅一联——一组被设计成挂在一起的三幅油画中的一幅作品，它典型地体现了未来主义（Futurism）。未来主义是一项致力于通过艺术来表现速度，并将其视作现代精神化身的运动。巴拉是未来主义运动最早的领导人之一，他与波丘尼、卡拉、塞韦里尼一道在 1910 年签署了第一份《未来主义艺术宣言》

（*Futurist Manifesto*）。不过从 1931 年起，他开始远离未来主义，回归到一种具象的风格。巴拉出生在都灵，是一位摄影师的儿子。在转行绘画之前他是一位石版印刷艺术家。他也做雕塑，并设计家具和内饰。

☛ **波丘尼**（Boccioni），**卡拉**（Carrà），**梅青格尔**（Metzinger），
　塞韦里尼（Severini）

巴尔蒂斯（巴尔塔扎·克洛索夫斯基·德·罗拉）

Balthus (Balthasar Klossowski de Rola)

出生于巴黎（法国），1908 年

逝世于罗西尼耶尔（瑞士），2001 年

沉睡中的女孩
Sleeping Girl

1943 年，布面油画，高 79.7 厘米 × 宽 98.4 厘米
（31.375 英寸 × 38.75 英寸），泰特美术馆，伦敦

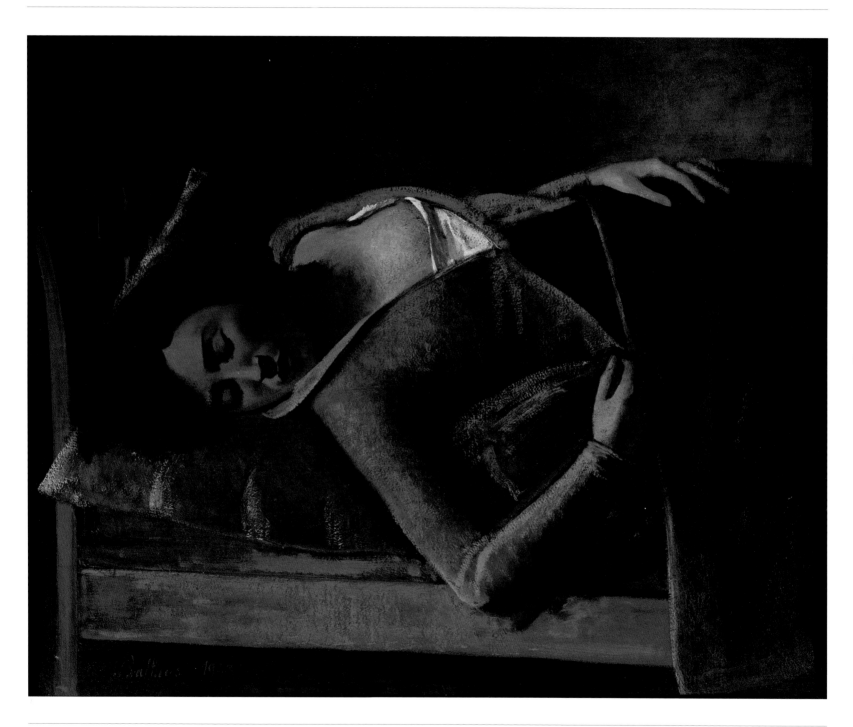

　　一个年轻女孩在我们的注视下躺着，让人浮想联翩，她的衬衫打开到腰际，露出了她的胸部。她睡着了，眼睛闭着，嘴却微微张着，她甚至不知道她是我们观察的对象。昏暗的颜色和深沉的阴影更是增添了一种情欲色彩。在先锋艺术家们普遍认为具象表现法不是太保守就是为政治目的服务的那段时期里，巴尔蒂斯依旧选择了用具象方式来创作。但是这件作品的主题和气氛却与诸多激进的、挑战观众意识禁区的作品有着许多共通之处。尽管这件作品的风格向早期的大师看齐，作品的主题却是现代性的，并且可被看作对

20 世纪艺术产生重要影响的弗洛伊德的早期性论的展示。巴尔蒂斯出生于巴黎的一个犹太家庭，他和他的家人在两次世界大战中流离失所。他于 1977 年退休后定居瑞士，于 2001 年去世。

☛ **博纳尔（Bonnard），菲什尔（Fischl），席勒（Schiele），席格（Sickert）**

恩斯特·巴拉赫

Barlach, Ernst

出生于韦德尔（德国），1870 年
逝世于罗斯托克（德国），1938 年

唱歌的人

The Singing Man

1930 年，铜，高 50 厘米（19.75 英寸），私人收藏

　　这件不朽的作品描绘了一个正在唱歌的人，他头朝后仰，闭眼凝神。他的双手抱着右膝来平衡身体，看上去就像在随着乐声前后摇摆。这件感情强烈的作品将巴拉赫和表现主义运动联系到了一起。表现主义由一群喜欢在作品中表现情绪而非实际物体的艺术家创造。他们作品的主题大多叙述了普世的悲剧，具体而言是描绘了巴拉赫曾生活过的纳粹恐怖统治之下的情景。纳粹对巴拉赫展开了一项诋毁他名声的运动，说他是"堕落艺术家"。就像其他很多表现主义者一样，他也是一位很有天赋的作家，在 20 世纪 20 年代创作了话剧和一系列极其有感染力的诗歌。他还是一位受到中世纪木雕艺术传统启迪的优秀木雕艺术家，曾创作过巨幅平面设计作品。

☞ **布德尔（Bourdelle），冈萨雷斯（González），珂勒惠支（Kollwitz），勒姆布鲁克（Lehmbruck）**

马修 · 巴尼
Barney, Matthew

出生于旧金山，加利福尼亚州（美国），1967 年

跨性别（衰退）
TRANSEXUALIS (decline)

1991 年，步入式冷藏室、凡士林、倾斜的长凳和硅，高 2.6 米 × 宽 4.2 米 × 长 3.6 米（12 英尺 × 14 英尺 × 8.6 英尺），私人收藏

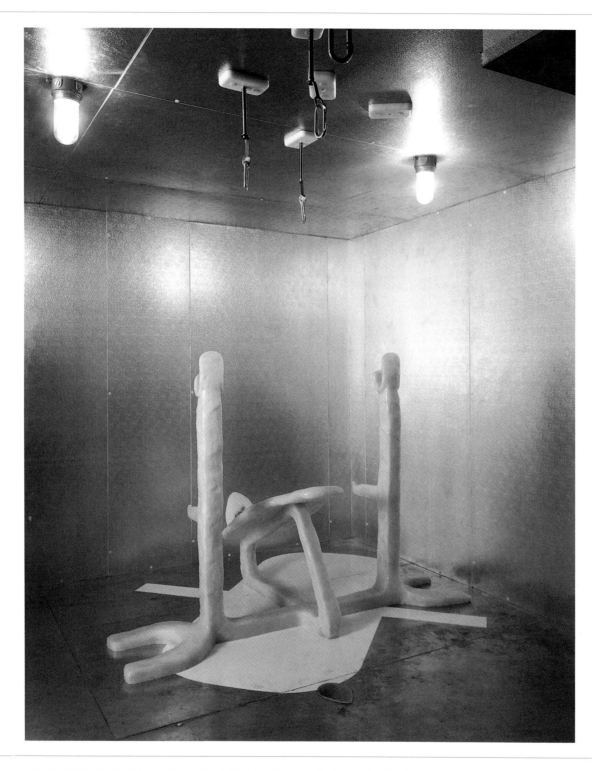

　　这件作品被封闭在一个步入式大型冷藏室内。中间那看上去像健身运动用的设备由冷冻凡士林做成。天花板上挂着登山钩，而地上摆着一个粉红色的医用植入体。尽管钩子看上去暗示着束缚与克制，而那个植入体也展示着身体改造的可能性，这件设备的用途却并不明确。通过把诸如医疗科学、体育、行为艺术、神话和性的元素叠加在一起，巴尼创造了一个暗示着变异行为或怪异性行为的半未来主义（semi-futuristic）艺术品。他常在艺术作品周围爬上爬下，尝试着以艰难的姿势作画。他用视频记录下他的动作，并在他称

为"碎片文件"（docufragments）的道具展览上倒放。巴尼也曾经拍过几部关于半人兽、小精灵、外科医学器械以及有着自己风格的和摩托车比赛有关的电影。

☛ 阿孔奇（Acconci），**本格里斯（Benglis），迪克斯（Dix），
卡迪·诺兰德（C Noland），奥本海姆（Oppenheim）**

朱迪斯 · 巴里
Barry, Judith

出生于哥伦布，俄亥俄州（美国），1954 年

第一和第三
First and Third

1987 年，影像投影，尺寸可变，装置于惠特尼美国艺术博物馆，纽约

　　一个脱离身体的女子头部被直接投影到了楼梯间的墙上。尽管拍摄方式是一种熟悉的、纪录片式的风格，但该人形作为一个惊悚的存在，还是吸引了观众的注意。《第一和第三》系为纽约惠特尼美国艺术博物馆而创作，其本身也是巴里对该博物馆排他性的一种回应。作为一项另类的档案类项目，这件作品讲述了那些被美国官方历史所排除的人和故事。在经过对不同人的采访和证据收集之后，巴里请了演员来将这些不同的故事连结起来。通过把自己的视频在一个非展览馆的过渡性空间里放映，巴里突出了这些人在美国的非公民身份。在巴里其他的视频、电影和幻灯片展中，她审视了大众文化并探索了在一个媒体主导的社会里人们自我身份确立的本质。她的每一个艺术项目都是在其所处的特定文化语境里创作的。

☛ 卡尔（Calle），哈透姆（Hatoum），希勒（Hiller），维奥拉（Viola）

詹妮弗·巴特利特
Bartlett, Jennifer

出生于长滩，加利福尼亚州（美国），1941 年

黄船与黑船
Yellow and Black Boats

1985 年，布面油画和上了色的木船，画布：高 3 米 × 宽 5.9 米
（10 英尺 × 19.6 英尺），直岛倍乐生艺术中心，直岛

　　两条真实的船被放置在一幅画着小船搁浅在沙滩上的油画前面。通过把与油画里相同的物体放在美术馆真实的空间中，巴特利特在这件装置作品中延展了这幅油画的二维局限性。这些物体所呈现的方式和过程在巴特利特的这件作品中占有中心地位。这种意象本身只是一种途径，这种途径通过艺术的媒介来探索和发现描绘既定场景的新表现方式。出生在加州的巴特利特曾在耶鲁艺术建筑学院跟随戴恩和罗森奎斯特学习。她运用了一系列不寻常的材料来创造那些复杂且具有代表性的作品。铅笔、钢笔和墨水、油画颜料、

蜡笔、水粉颜料、镜子、拼贴和丝网印刷都可能会被她在同一件装置作品中使用。这种创作方法被巴特利特在关于一座法国别墅花园的尝试性作品《花园》中充分展现，她在纸上描绘了该花园两百多次。

☛ 布罗萨（Brossa），巴斯塔曼特（Bustamante），戴恩（Dine），
　赫克尔（Heckel），罗森奎斯特（Rosenquist），沃利斯（Wallis）

格奥尔格 · 巴塞利兹
Baselitz, Georg

出生于卡门茨，萨克森州（德国），1938 年

拾麦穗的人
The Gleaner

1978 年，布面油彩和蛋彩画，高 330 厘米 × 宽 250 厘米
（130 英寸 × 98.5 英寸），所罗门 · R. 古根海姆博物馆，纽约

带有蓄意暴力的笔触简直要把画面中拾麦穗的人的形象压垮。巴塞利兹以一种夸张的方式将油画上下颠倒过来，并试图扭曲和分解其作品里的元素。通过此种方式降低主题的重要性，画作是抽象的还是具象的这个问题就变得无关紧要了。从 1965 年检察官没收了巴塞利兹在柏林的第一次画展中的两幅作品后，他就一直招致非议。他创作了大量的素描、油画和用电锯切割树干而成的雕塑作品，他拒绝评论或解释这些作品，这样声名大噪的行为给他带来了许多支持者和反对者。他凶猛笔法中的反智主义（anti-intellectualism）以及他新表现主义（Neo-Expressionism）的风格都被认为是对高雅的美国极简主义所做的回应。巴塞利兹在 1985 年的声明《画家的装备》中并没有怎么透露他的创作动机。带着标志性的自信与冷静，他说道："我对自己的作品没什么好说的。画画是我可以做的一切，它远非一件易事。"

☛ **巴斯奎特**（Basquiat），**古斯顿**（Guston），**基弗**（Kiefer），
 彭克（Penck）

让－米歇尔·巴斯奎特
Basquiat, Jean-Michel

出生于纽约（美国），1960 年
逝世于纽约（美国），1988 年

柴迪科舞曲
Zydeco

1984 年，布面蜡笔、丙烯和油彩画，高 219 厘米 × 宽 518 厘米
（86 英寸 × 204 英寸），私人收藏

　　一个手持手风琴的男人站在这件三幅一联作品的中间。在中间画面上的麦克风和重复出现了三遍的"柴迪科"字眼都在强调着音乐主题。柴迪科属于卡津音乐（Cajun music）模式。这件作品具有一种直接的、充满活力的能量。画中物体和人物的轮廓都由蜡笔迅速画出，其中一部分用明亮的红色和黄色来填充。颜料被允许滴下，部分区域也被快速地擦拭并重新描绘。作为一位纽约涂鸦艺术家，巴斯奎特充满讽刺性地利用了"原始艺术"的概念来质疑人们对于黑人艺术家的刻板印象。他经常直接在墙上、门上、家具上、其他物体以及画布上作画，以此建立起一套由词语、符号和图像组成的复杂系统，来展示一个残碎和噪杂的世界。他几乎是一夜成名，在 28 岁早逝之前曾与沃霍尔和克莱门特等大艺术家合作过。

☛ 培根（Bacon），克莱门特（Clemente），哈蒙斯（Hammons），
　 劳伦斯（Lawrence），沃霍尔（Warhol）

维利·鲍迈斯特
Baumeister, Willi

出生于斯图加特（德国），1889 年
逝世于斯图加特（德国），1955 年

形
Eidos

1940年，布面油画，高64.7厘米 × 宽46.7厘米（25.5英寸 × 18.375英寸），
福克旺博物馆，埃森

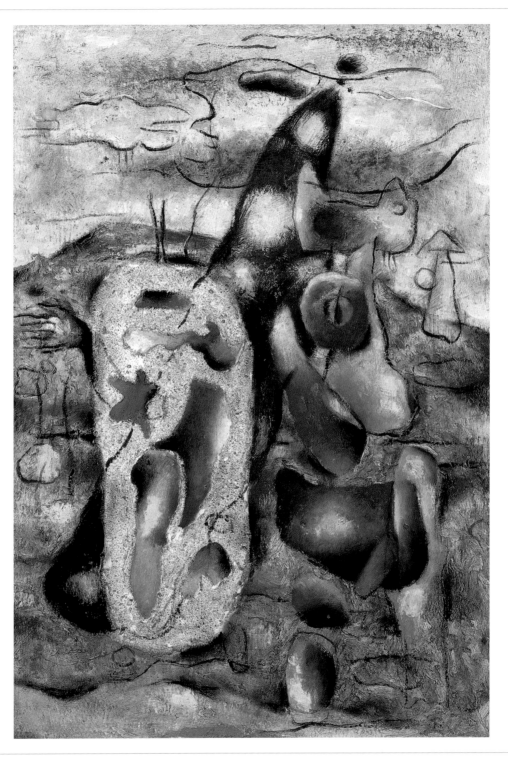

　　柔和而朦胧的粉色和淡紫色占据着像风景一样的地块。此作品流露出一种精神上的寂静，徘徊于抽象与一种象形符号之间，无须依靠严苛的赏析思路，表达了一种内在世界。"Eidos"在希腊语中的意思是精神状态的一种视觉呈现，而鲍迈斯特在这件作品中就想表现一种不明朗的心情状态。他相信不受束缚的想象能折射出原始且深层次的人类精神的根源。鲍迈斯特帮助创办并积极参与了几个艺术家团体。其中最重要的就是由一群抽象艺术家于巴黎创办的抽象创作艺术运动（Abstraction-Création movement）。在

鲍迈斯特探究描绘人类心理现实的抽象视觉语言的过程中，他的风格不断演化和发展。他在创作此画作时正遭到纳粹的迫害，然而与其他被纳粹称作"堕落"艺术家的人不同的是，鲍迈斯特那时还是选择留在了德国。

☛ 艾尔斯（Ayres），戈特利布（Gottlieb），康定斯基（Kandinsky），
米罗（Miró）

洛泰尔·鲍姆嘉通
Baumgarten, Lothar

出生于莱茵斯贝格（德国），1944 年
逝世于柏林（德国），2018 年

文化－自然
Culture-Nature

1971 年，金刚鹦鹉羽毛和硬木地板的彩色照片，高 47 厘米 × 宽 60 厘米
（18.5 英寸 × 23.67 英寸），私人收藏

　　一根精致的羽毛近乎偶然地被发现藏匿在艺术家工作室的一块地板下面，它就像黑夜里闪耀出的一道红光。作为自然象征的羽毛在这幅作品中被并置在人工制作的地板旁。人工制作的地板曾为原始生态雨林的一部分，但也是人类文化的一个符号。这幅图片是作为鲍姆嘉通的一组幻灯片作品之一展示的，该系列作品名为《在亚马孙河上与雷姆沙伊德女士的一次旅行：一个在冷冻箱的星星下的旅程故事》（共 81 张）。此标题暗示着探索。就像这张照片一样，本组作品取材于人类学书籍或游离的神秘物体。发现羽毛的

这一行为诗意般地令人回忆起地理大发现的行为。在这件作品诞生的时代，人们认为作品背后的想法或概念和作品本身一样重要，因此将羽毛放于地板下面这一普通行为就可以被看作一件真实的艺术作品。

☛ 戈兹沃西（Goldsworthy），霍恩（Horn），朗（Long），
　加布里埃尔·奥罗斯科（G Orozco）

贝恩得·贝歇和希拉·贝歇
Becher, Bernd and Hilla

贝恩得·贝歇，出生于锡根（德国），1931 年；逝世于罗斯托克（德国），2007 年
希拉·贝歇，出生于波茨坦（德国），1934 年；逝世于杜塞尔多夫（德国），
2015 年

工业外表
Industrial Facades

1975—1995 年，六幅摄影照片，高 114.3 厘米 × 宽 142.9 厘米
（45 英寸 × 56.25 英寸），索纳本美术馆，纽约

　　这些标准形式的黑白照片便于我们将它们集中比较。六座工业建筑都是从同一个角度拍摄的，并且每一座建筑的正面都采用类似的设计。尽管这些建筑并没有宏大的城市或宗教用途，但都有各自独特的特征。这些精致的摄影照片就像是一曲快速变化的工业时代的挽歌，以及关于改变那个时代设计史的冷酷批评。贝歇夫妇使用照片来创作冰冷无名的艺术。他们作品中诸如水塔、矿坑和仓库等主题，都是一些作为地标却很少被铭记的公共建筑物。在贝歇夫妇手中，艺术家的角色变成了记录者。他们有时甚至要游走世界几

十年来整理核对他们创作所需要的视觉信息。这种烧脑的创作方式令他们有些尴尬地被分类为观念艺术家。

☛ 哈克（Haacke），格雷厄姆（Graham），马塔－克拉克（Matta-Clark），穆哈（Mucha），斯特鲁斯（Struth）

马克斯 · 贝克曼
Beckmann, Max
出生于莱比锡（德国），1884 年
逝世于纽约（美国），1950 年

表演者们
Performers
1948 年，布面油画，高 165 厘米 × 宽 88.5 厘米（65 英寸 × 34.875 英寸），
私人收藏

　　两位马戏团的成员从画面中向外张望。庄重而有着异域风情的、像女神一样的耍蛇人散发着一种麻木的沉着冷静，在一旁的小丑那默然忧愁的脸庞与他那滑稽的小毡帽形成了鲜明的对比。大胆的黑色轮廓和质朴的用色是贝克曼的典型风格。马戏团表演者是 19 世纪晚期和 20 世纪早期的艺术作品中比较受欢迎的题材，这种题材通常用来表达藏在小丑面具后面的悲伤，体现了表象和内在真实的对比。在贝克曼早期的职业生涯中，他与德国表现主义运动（German Expressionist）有着联系，该运动的艺术家所创作的作品表达情感，而非只表现一个具体的事物。贝克曼的作品持续专注于富有戏剧张力的、表现深度焦虑的图像。他作品的题材有时来源于古典神话，而风格一部分来源于中世纪艺术。

☛ 基希纳（Kirchner），莱热（Léger），麦克（Macke），
　佩希施泰因（Pechstein），毕加索（Picasso），鲁奥（Rouault）

汉斯·贝尔默
Bellmer, Hans

出生于卡托维兹（波兰），1902 年
逝世于巴黎（法国），1975 年

一千个女孩
A Thousand Girls

1939 年，板面油画，高 48.5 厘米 × 宽 30 厘米（19.125 英寸 × 11.75 英寸），
私人收藏

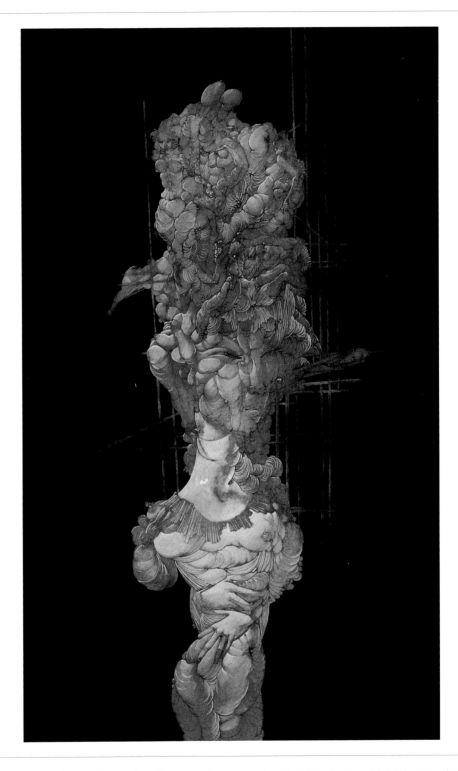

　　一个女人的形体从众多的肢体和像水果蔬菜一样的有机形状中浮现出来。她的头发堆积在头顶，像是由梨和南瓜组成的。整个架构看上去有倒塌的危险，但是被背景处的像脚手架一样的结构钉住了。这幅作品最初的法语名为"Mille Filles"，直译成英语为"A Thousand Girls"，但也可以理解为一种由很多层糕点组成的法国著名蛋糕"mille-feuille"（千层酥）。这件作品清楚地隐喻了16 世纪意大利艺术家朱塞佩·阿尔钦博托的奇异画作，他的画作中，人类的身体由蔬菜和水果这类有机物组合构造。因为着迷于超

现实主义者们的作品，贝尔默在 1938 年的时候从他的祖国波兰移居到了巴黎，在那里他成为这群艺术家的领导人物。他最著名的作品由虚拟的孩童玩偶的分解部分组成，其中充满令人不安的情色意味。

☛ 巴尔蒂斯（Balthus），博纳尔（Bonnard），达利（Dalí），
　 德尔沃（Delvaux），森村泰昌（Morimura）

乔治·韦斯利·贝洛斯
Bellows, George Wesley

出生于哥伦布，俄亥俄州（美国），1882 年
逝世于纽约（美国），1925 年

夜总会
Club Night

1907 年，布面油画，高 109 厘米 × 宽 135 厘米（43 英寸 × 53.125 英寸），
国家美术馆，华盛顿特区

　　一位拳击手在受到对手的沉重一击之后向后退缩。拳击台四周的观众为了得到一个更好的视角向前拥挤着。大胆又大范围的单色颜料和戏剧化的光线使人的脑海里浮现出一个激动人心又剑拔弩张的拳击场。创作完这幅作品几年以后，贝洛斯继续以更加凶残的画作风格表现非法拳击比赛。他在纽约学习艺术，与称为"八人组"（The Eight）的团体交往密切。"八人组"团体是一群共同讨论当代城市生活重要性的画家，而此种体裁被位于纽约的国家设计学院排斥。贝洛斯在就读俄亥俄州立大学时在体育方面很有天赋，

如果他不选择成为一位画家的话，很可能会成为一位职业棒球运动员。他那些有着人文情怀的肖像画也很著名，与他的关于美式运动以及街头生活的场景画形成了强烈的反差。

☛ **本顿（Benton），霍普（Hopper），科马尔和梅拉米德（Komar and Melamid），渥林格（Wallinger）**

琳达 · 本格里斯
Benglis, Lynda

出生于莱克查尔斯，路易斯安那州（美国），1941 年

致黑暗：形势和境况
For Darkness: Situation and Circumstance

1971 年，带磷光性的聚氨酯，高 3.1 米 × 宽 10.4 米 × 长 7.6 米
（10.2 英尺 × 34 英尺 × 25 英尺），装置于密尔沃基艺术中心，威斯康星州

　　这些巨大的从墙中倾泻出来的聚氨酯形态有着刻奇（kitsch）戏剧的元素。关闭灯光后戏剧效果会被放大，因为其表面的磷光性质的颜料和展厅内的人造光产生对比，营造出一种怪异的氛围。就像是来自低成本恐怖片中的灼热矿物，这种生物形态投射出令人难忘又有些滑稽的阴影。几百年来，艺术家们都在追求怎样捕捉自然世界中气势磅礴的宏伟景象。本格里斯通过打褶、折叠、倾倒材料，赞美了自然之流动和重力的牵引，表现出一种激流般的状态。她用严谨的方式去对待雕塑过程中的多种工序，这种创作方法表现了当时后极简主义（Post-Minimalist）的流行趋势。20 世纪 70 年代中期，本格里斯参与了女性主义运动，制作了一系列以女性性征为主题的带有挑衅意味的视频。

☞ 布儒瓦（Bourgeois），克里斯托与让娜 – 克劳德（Christo and Jeanne-Claude），黑塞（Hesse），伊格莱西亚斯（Iglesias）

托马斯·哈特·本顿
Benton, Thomas Hart

出生于尼欧肖，密苏里州（美国），1889 年
逝世于堪萨斯城，密苏里州（美国），1975 年

城市活动与地铁
City Activities with Subway

1930 年，亚麻布面蛋彩画，高 2.3 米 × 宽 3.4 米（92 英寸 × 134.5 英寸），
美国衡平人寿保险公司，纽约

　　这幅现实主义的壁画用鲜艳的颜色描绘了跳舞的女孩、表演者、拳击者、地铁乘客和一对拥吻的情侣。这些分割的场景被拼接在一起，共同形成了一幅嘈杂纷乱的都市生活的全景。本顿是美国最多产的壁画家之一。这幅壁画来自名为《今日美国》（America Today）的系列作品，是本顿为位于纽约市的社会研究新学院所作的。本顿出生于密苏里州，以一位漫画家的身份开启他的职业生涯。就像其他那些 20 世纪 30 年代的左派画家一样，他抵制抽象主义而倾向于具象主义风格的作品，希望能够向普通大众传递明确的

作品含义。本顿最终还是厌倦了纽约的生活，于 1935 年回到了密苏里州，成为一群被称为地方主义者（Regionalists）的艺术家的领导人物。这群艺术家专注表现美国中西部农村人民的生活，重点是消遣娱乐和生活日常。

☛ 贝洛斯（Bellows），格罗兹（Grosz），霍普（Hopper），
　 伊门多夫（Immendorff）

约瑟夫·博伊于斯
Beuys, Joseph

出生于克雷菲尔德（德国），1921 年
逝世于杜塞尔多夫（德国），1986 年

杜尔·奥德军营
Barraque d'Dull Odde

1961—1967 年，混合媒介，高 290 厘米 × 宽 400 厘米 × 长 90 厘米
（114.25 英寸 × 157.67 英寸 × 35.5 英寸），威廉大帝博物馆，克雷菲尔德

这件作品用围栏将观众隔开，像是一个受限制的区域或是工作室。与众不同的是，博伊于斯在这件装置艺术中结合了非艺术物品———张桌子、一张椅子还有架子上堆放着的瓶子和科研器材，这些物品在此之前都曾被移动或使用过。它们中有博伊于斯最为人所知的被毛皮包裹的容器和毛毡。据艺术家所说，在 1943 年，当他驾驶的纳粹德军飞机在苏联前线被击落的时候，是鞑靼部落的人给他盖上了毛皮和毛毡取暖从而救了他一命。这些材料在他的作品中持续地成了一种关于治愈和养育的象征。博伊于斯总被回忆成一个

神父般的人物，他的行为（总是戴着他那顶独特的绅士帽）带有宗教仪式性，而他的作品渗透着精神内涵。博伊于斯在战后艺术领域占有一席之地，是 20 世纪最具个人风格的艺术家之一，其作品对后来的艺术家有着深远的影响。

☛ 比姆基（Bhimji），布达埃尔（Broodthaers），格林（Green），
斯坦巴克（Steinbach）

扎琳娜 · 比姆基
Bhimji, Zarina
出生于姆巴拉拉（乌干达），1963 年

1822年—现在
1822-Now

1993 年，图书馆架子上的彩色和黑白摄影照片，摄影照片：高 50 厘米 × 宽 40 厘米（19.75 英寸 × 15.75 英寸），艺术家收藏

在这件装置艺术中，廉价的金属架子随意堆叠着，左边的架子上存放着黑白的肖像照片，右边的架子上存放着彩色照片，喻示着机构存档会员资料时的一种麻木感。这件作品就像是一片失去身份又有着空虚生命的墓地，展示了每天与达官贵人交际的痛苦经历和羞耻感。作品的名字很重要，1822 年是如今不为人称道的"优生学"创始人弗朗西斯·高尔顿的出生之年。"优生学"与达尔文的进化论有些许关系，它认为与白种人不同的外形差别就是劣等种族的标志。这件作品中比姆基拍摄了两百多人，她就像一个科学家一样，尽

可能囊括了所有人种外貌的特征。非西方文化自 20 世纪 80 年代以来在艺术领域变得越来越重要。比姆基避免了如绘画和雕塑这样传统的材料和方法，创造了这面感染力非常强的"脸墙"。

☛ 博伊于斯（Beuys），波尔坦斯基（Boltanski），道波温（Darboven），迪特沃恩（Dittborn），基弗（Kiefer）

阿什利·比克顿
Bickerton, Ashley
出生于布里奇顿（巴巴多斯），1959 年

艺术（商标合成 2）
Le Art (Composition with Logos 2)
1987 年，涂漆的丝网印刷和丙烯画在镀铝的胶合板上，高 87.6 厘米 × 宽 183 厘米 × 长 38 厘米（34.5 英寸 × 72 英寸 × 15 英寸），私人收藏

　　尽管这件作品是手工制作的，就外形而言却像是工业设计的物体。制作这件作品的不同材料来自许多制造公司，它们的商标出现在作品上，仿佛是比克顿在给赞助商做标注。艺术家自己的签名也做得像个商标一样，来取得如同品牌名一样的价值。比克顿讽刺了将艺术品作为商品的这一观念，他将这幅作品的创作时间用"86—87 季"来表示，强调了艺术作品作为时髦商品的身份，表明了这件作品是为了当年独特的艺术市场需求而制造的。当然，艺术家也通过这件作品的标题来对商业设计的高端审美致以敬意，他认为这个文化领域有着它自己的艺术造诣。比克顿隶属于一个于 20 世纪 80 年代在纽约工作的艺术家团体，他们关注广告、媒体以及消费社会的视觉语言。

☛ 克鲁格（Kruger），麦科勒姆（McCollum），穆里肯（Mullican），斯坦巴克（Steinbach）

马克斯·比尔
Bill, Max

出生于温特图尔（瑞士），1908 年
逝世于柏林（德国），1994 年

四个方块间的节奏
Rhythm in Four Squares

1943 年，布面油画，高 30 厘米 × 宽 120 厘米（11.875 英寸 × 47.25 英寸），
苏黎世美术馆，苏黎世

　　纵横交错的长方形和正方形组成的格子散发出一种有节奏的平衡感。作品中有些颜色和形式看起来离观察者更近，而另一些则更远；艺术家利用多样的颜色和尺寸制造出形状之间微妙又有空间感的动态效果。受到康定斯基、蒙德里安还有风格派（De Stijl）艺术家（他们把颜料限制在最基本的颜色，把形式限制在线和直角）作品的启发，比尔称自己的作品是"具体"的，而非"抽象"的。换句话说，他并没有专注于用抽象形式表现一些自然元素，而是创造出有自己生命的作品。对比尔而言，此种"具体艺术"（concrete art）是一种有着几何形状和单调颜色的艺术。比尔深受缜密数学逻辑的影响。他对艺术具形本质的渴望使得他能够同时创作出基于墙面，又无须依靠支撑物的三维作品。

☞ **凡·杜斯伯格（Van Doesburg），康定斯基（Kandinsky），利西茨基（Lissitzky），蒙德里安（Mondrian），尼科尔森（Nicholson）**

威利·伯奇
Birch, Willie
出生于新奥尔良，路易斯安那州（美国），1942 年

姐妹
Sister
1991 年，用拾得物制作的混凝纸丙烯画，高 61 厘米（24 英寸），私人收藏

这件作品通过传统西方模式的带基座的半身雕塑表现出一位非西方的人物。艺术家用了便宜普通的材料和喜庆的颜色创作了这样一座自信的如女神般的雕像，来向黑人女性致敬。该人物可能就是艺术家的姐妹，但更重要的是，这件作品结合了现代审美和民族文化，体现了一个关系融洽的大家庭中的姐妹情谊。追溯非洲的传统，这件圣像般的雕塑表面被现成材料所覆盖。比如说底座上突出的钉子能联系到非洲的风俗——他们确信物体渗透着精神能量。伯奇的很多雕塑都和他的祖先、家庭成员和他所在的社区有关，也记录了当时他自己投身于非洲民权运动所做的贡献。他的作品诠释了个人发展历史和个人发展背后的历史人文大背景之间的关系。

☛ 阿加尔（Agar），达勒姆（Durham），穆兰杰斯瓦（Nhlengethwa），安德里安·派普（A Piper）

彼得·布莱克
Blake, Peter
出生于达特福德（英国），1932 年

少女之门
Girlie Door
1959 年，硬纸板上的拼贴和物品，高 121.9 厘米 × 宽 59.1 厘米
（48 英寸 × 23.75 英寸），私人收藏

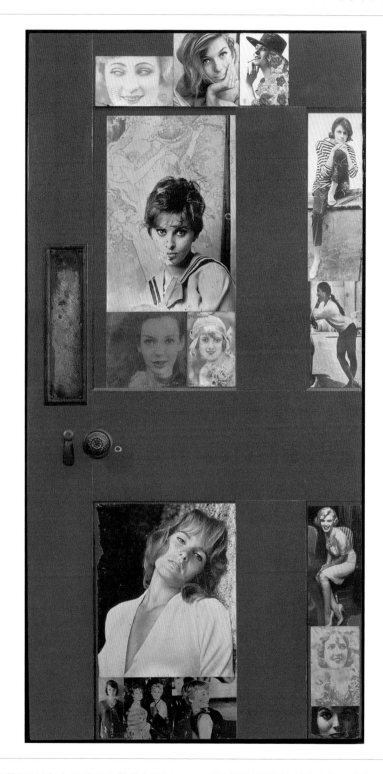

一扇假门被涂上了鲜亮的红色，上面贴满了从杂志上剪下来的美女照片，让人觉得这些只是私人收藏中的一部分。这似乎是对明星狂热崇拜的明证，也是那种专门收集海报和纪念品的英式追星方式。作品中包含着诸如海报这样的日常生活元素，使得布莱克和 20 世纪 50 年代后期赞颂流行文化的革命性艺术潮流波普艺术联系在了一起。尽管布莱克的图像风格，还有他作品里涉及的诸如玩具、明信片、唱片等消费品都是典型的波普艺术，但他作品中的怀旧之情和赞扬新科技的潮流运动有些格格不入。布莱克从很小的时候起就开始了他的艺术生涯，年仅 14 岁就进入了艺术学校。他最著名的早期作品是一系列戴徽章或读漫画书的男孩和女孩的自然主义肖像画。他后来的拼贴作品包含了著名演员的照片和其他来自流行文化的元素。

☛ 杜尚（Duchamp），汉密尔顿（Hamilton），保洛齐（Paolozzi），
　罗森奎斯特（Rosenquist），罗泰拉（Rotella）

罗丝·布莱克纳

Bleckner, Ross

出生于纽约（美国），1949 年

牢笼

Cage

1986 年，布面油画，高 274.3 厘米 × 宽 182.9 厘米（108 英寸 × 72 英寸），
私人收藏

　　这件作品由一系列令人视觉错乱的条纹组成，脉动着的光带从黑暗的深层空间里出现，作为美和自由象征的小鸟有的只是掠过，有的栖息于光带之间。这件作品的标题和小鸟表明这些光带是这个牢笼的栏杆。这些眼花缭乱的条纹让人想起 20 世纪 60 年代中期关于实验视觉幻象的欧普艺术运动。布莱克纳的画作有一种强烈的氛围感，超脱平凡而达到一种带有精神性和浪漫色彩又充满情感的幻想状态。他的大多数作品中持续存在着一种光明与黑暗、生命和死亡的冲突。比如花圈、鲜花和骨灰盒这些关于葬礼的意象常被

用来象征无可避免的死亡结局和对世俗的怀念。在布莱克纳所处的纽约生活圈中，艾滋病的影响深深地震撼了他，于是他创作了一系列有纪念意义的画作，并在其中一部分标注了完成画作当天因为艾滋病而死亡的官方统计人数。

☞ 迪翁（Dion），埃斯帕利乌（Espaliú），马丁（Martin），赖利（Riley），瓦萨雷里（Vasarely）

翁贝特·波丘尼
Boccioni, Umberto

出生于雷焦卡拉布里亚（意大利），1882 年
逝世于索尔特（意大利），1916 年

空间中连续性的独特形式
Unique Forms of Continuity in Space

1913 年，铜，高 114 厘米（44.875 英寸），泰特美术馆，伦敦

这个特别的铜塑又开着两条柱脚，就像是一个人在大步向前走。这些圆润和有棱角的组成元素使得这件作品呈现生长的植物或动物的形态，同时这些元素又表现了机器的形状和运动。这种富含力量的动态感包含了当时只存在于绘画艺术中的未来主义的概念。波丘尼、巴拉、卡拉和塞韦里尼在 1910 年一同签署了《未来主义艺术宣言》。但他只在雕塑领域探索了一年，尝试着在三维艺术中发展未来主义的想法。他为自己的作品写道："我们想要做的是呈现在动态成长中的生命体……所有以前用过的素材必须被清扫到一边，来让我们表现关于钢铁、自豪、狂热、速度的转个不停的生活。"他的极富创造力的职业生涯非常短暂，第一次世界大战时 34 岁的他即遭杀害。

☛ 巴拉（Balla），博罗夫斯基（Borofsky），卡拉（Carrà），
梅青格尔（Metzinger），塞韦里尼（Severini）

阿里杰罗·波提

Boetti, Alighiero E

出生于都灵（意大利），1940 年
逝世于罗马（意大利），1994 年

世界地图

The Map of the World

1971年，刺绣品，高150厘米 × 宽200厘米（59.125英寸 × 78.875英寸），
法兰兹·帕卢代托美术馆，都灵

波提说："我们文化中最显著的错误之一就是把全球的独特性和一体性进行了严格的分类。"在这件装饰刺绣作品上，这个世界上的每一个国家都同时由该国的地理位置和国旗图案所代表。艺术家通过复杂组合的颜色和图案图解丰富多样的文化，同时也对荒谬的领土划分作出了评论。波提一生的作品媒介多样：绘画、雕塑、奇勒姆地毯、身体艺术（一种以艺术家自己身体为媒介的艺术）和通过邮政系统散布的邮件艺术（Mail Art）。波提在各类图表和地图中存储信息，以匿名的形式展现数据，将其留给观众自己去诠释。作为尝试使用与艺术无关的日常材料创造作品的贫困艺术（Arte Povera）的主要领导人物之一，波提对下一代艺术家产生了深远的影响。

☞ 布罗萨（Brossa），法布罗（Fabro），格林（Green），特洛柯尔（Trockel）

克里斯蒂安·波尔坦斯基
Boltanski, Christian

出生于巴黎（法国），1944 年
逝世于巴黎（法国），2021 年

遗物箱
Reliquary

1990 年，摄影照片、金属抽屉、盒子、电线和灯，高 276 厘米 × 宽 158 厘米 × 长 92 厘米（108.75 英寸 × 62.25 英寸 × 36.25 英寸），
阿科基金会，马德里

这件作品中粗颗粒的、模糊不清的黑白照片是一组拍摄于 1939 年的、穿着普林节（Purim）服饰的犹太孩子的放大照片，该节日纪念犹太人在大屠杀中九死一生的经历。孩子天真的脸庞变作带有黑色空洞眼窝的尸体脸庞。这件作品被放置在半黑暗中，仅仅被放射出柔弱光晕的小白炽灯照亮着。这些照片镶嵌在如同棺材一般的金属抽屉的框架中，并被放置在生锈的旧饼干罐子上，成为发人深省的档案材料，间接地纪念着死者。波尔坦斯基的摄像雕塑强烈地唤起了人们恐怖的记忆，令人回想起失去和死亡。他也为讣告和新发生的谋杀与意外事件的剪报制作档案。他在展览馆墙上和地板上覆盖了上千件二手遗物，这一系列装置作品悲哀地喻示了纳粹集中营大屠杀的死难者留下的堆积成山的衣物。

☛ 安德烈（Andre），比姆基（Bhimji），柯林斯（Collins），基弗（Kiefer），库奈里斯（Kounellis）

戴维·邦伯格
Bomberg, David

出生于伯明翰（英国），1890 年
逝世于伦敦（英国），1957 年

先知以西结的预言
Vision of Ezekiel

1912 年，布面油画，高 114.3 厘米 × 宽 137.2 厘米（45 英寸 × 54 英寸），
泰特美术馆，伦敦

52

在这个圣经场景中，一串串连锁的人物被描绘成了几何的形状，他们的躯体和脑袋被画成了扁平的方形。以西结预言耶路撒冷会衰落，圣殿都会被淹没，而在这里邦伯格展现了犹太人被尼布甲尼撒（古巴比伦国王）的武力禁锢在了战斗中。形态被简化成了基本的几何形，加上现实立体感的缺失体现了立体主义的影响；而画面中的淡紫色和粉色以及运动感也紧密地与马蒂斯的画作相呼应。和邦伯格那时的其他作品一样，这件作品是对现代都市环境的回应，重点表现了运动感和嘈杂。因此，邦伯格经常与漩涡主义

（Vorticism）画派联系在一起。漩涡主义是英国的一项革命性运动，与立体主义一样偏爱抽象，并与未来主义同样有着对运动感的执着。评论家罗杰·弗莱说道："他显然尝试用巨大的能量去实现一种新的艺术可塑性。"

☛ 波丘尼（Boccioni），伊门多夫（Immendorff），刘易斯（Lewis），马蒂斯（Matisse），毕加索（Picasso）

皮埃尔·博纳尔
Bonnard, Pierre

出生于丰特奈–欧罗斯（法国），1867 年
逝世于勒卡内（法国），1947 年

日光下的裸体
Nude against Daylight

1908 年，布面油画，高 124.5 厘米 × 宽 108 厘米（49 英寸 × 42.5 英寸），
比利时皇家美术馆，布鲁塞尔

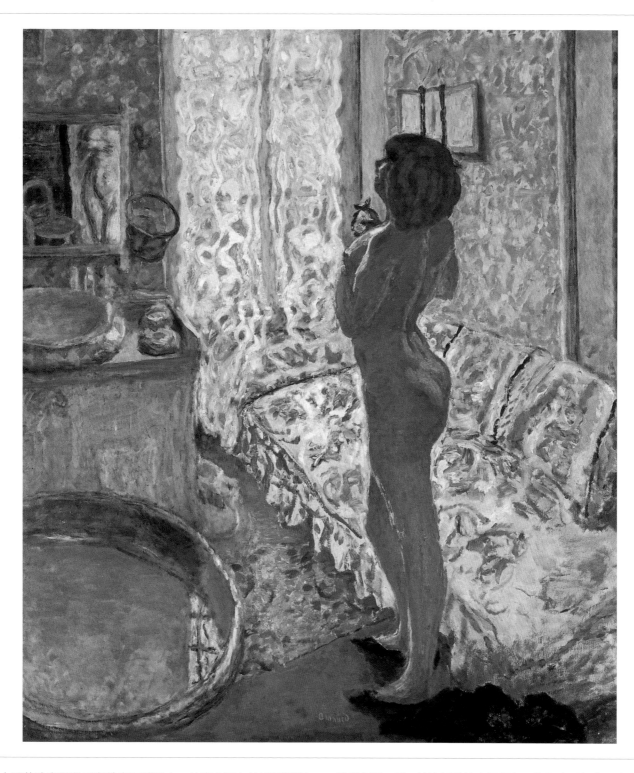

　　艺术家的夫人玛莎洗完澡以后在给自己喷香水。从窗户涌入的光线照亮了沙发和地毯上的图案，并凸显了她躯体的线条。有些许不正常的是，玛莎对洗澡很迷恋，而博纳尔常常在浴室中画她。观者被放在了偷窥者的角度，来欣赏这一幕亲密又居家的场景。马赛克式样的颜色拼接和对颜料非常外放的运用是典型的博纳尔风格，捕捉光效的兴趣让他和印象派画家有相似之处。同样，受日本版画所影响，博纳尔对于奇特的视角和鸟瞰角度很感兴趣。对纺织品和家具的着重表现又将博纳尔与维亚尔和纳比派（Nabis）艺术家们

联系在了一起。纳比派是特意把颜色和构图变形扭曲而达到装饰效果的艺术家群体。在博纳尔生命的最后几十年，他退休后居住在法国南部的勒博斯凯，在那里他形成了明亮的米蒂（Midi）风格。

☛ 洛佩斯·加西亚（López García），马约尔（Maillol），波波娃（Popova），
　 席格（Sickert），维亚尔（Vuillard）

乔纳森 · 博罗夫斯基
Borofsky, Jonathan

出生于波士顿，马萨诸塞州（美国），1942 年

捶打的男人
Hammering Men

1984 年，木材上的丙烯、铝、钢铁和电机，每个人像：高 4.3 米（14 英尺），装置于当代美术馆，斯德哥尔摩

这些巨大的黑色剪影的人像高到快触及展览馆的天花板，使得空间充满了一种宏伟的氛围。每个人像都有一条电机驱动的手臂，正在有节奏地用铁锤敲击一只鞋子，展现出艺术家正在用他的双手工作的概念。这件作品反映了劳动的光荣以及艰辛劳作却工资过低的工人，而活动手臂的单一重复展现了这个机械化世界的命运。艺术家将一份反对乱扔废物的公告重复影印，散落在地上。他利用传单去营造一个风扫过的场景，把城市中的一部分带入展览馆内。博罗夫斯基总是给他的作品标数字，比如这件作品中的那些在人像

脚上显著位置出现的编码。这些数字相对于博罗夫斯基的装置作品中其他更抒情的元素，象征了他作品理性的一面。博罗夫斯基强有力的艺术表现形式，通过表达对于重要社会问题的看法直接把观众带入其中。

☞ 波丘尼（Boccioni），卡罗（Caro），廷格利（Tinguely），
伍德罗（Woodrow）

费尔南多·博特罗
Botero, Fernando
出生于麦德林（哥伦比亚），1932 年

星期天下午
Sunday Afternoon
1967 年，布面油画，高 175 厘米 × 宽 175 厘米（69 英寸 × 69 英寸），私人收藏

有着肿胀脑袋和圆胖身躯的一家人正享受着一个传统的星期天下午的野餐。父亲夹着一支烟斜靠着，发型奔放的母亲照料着两个圆滚滚的孩子，而他们的儿子穿着水手服站立在后方守卫着。树在画面边缘被砍断，这局促的构图突显了人物的尺寸。博特罗运用奇怪的浮肿人物于创作之中，可能是借此去批评拥有殖民地的资产阶级的生活方式。在这个乏味的环境中，这一家人被画成了堕落的样子。博特罗成功地吸收了西方艺术的传统，将诸如弗朗西斯科·戈雅、迭戈·委拉斯凯兹和皮耶罗·德拉·弗兰切斯卡等早期大师的作品与当时的哥伦比亚文化相融合。他自发的天真风格加强了幽默与社会批评、艺术与政治之间不稳定的平衡。他也创作过雕塑作品，包括一系列巨大的女性裸体雕塑。

☞ 摩尔（Moore），里韦拉（Rivera），卢梭（Rousseau），
 德·桑法勒（De Saint Phalle）

安托万·布德尔
Bourdelle, Antoine

出生于蒙托邦（法国），1861 年
逝世于勒韦西内（法国），1929 年

俯坐的浴者
Crouching Bather

1906—1907 年，铜，高 52 厘米（20.5 英寸），布德尔美术馆，巴黎

　　一个裸身的女人俯坐在一块石头上，尝试用一条布料覆盖住自己。她身体上那波浪起伏的曲线、精巧的发型以及石头的自然肌理让人想起更加早期的雕塑。这件作品创作之时正是塞尚刚开始朝抽象方向发展的时期，所以说布德尔显然并没有被世纪之交时发生的先锋运动所触动，风格继续植根于具象的传统和他对浪漫主题的敏感。布德尔崇拜贝多芬充满力量且有感染力的作品，他诠释贝多芬的诸多创作反映了上述特点。布德尔特别受到罗丹作品的影响，当他作为罗丹的助手进入罗丹在巴黎的工作室后，他可以在第一时间观察到罗丹的创作方法。布德尔也是一位画家、陶艺家和老师，他最为著名的学生之一便是贾科梅蒂。

☛ 巴拉赫（Barlach），塞尚（Cézanne），贾科梅蒂（Giacometti），勒姆布鲁克（Lehmbruck），罗丹（Rodin）

路易丝 · 布儒瓦
Bourgeois, Louise

出生于巴黎（法国），1911 年
逝世于纽约（美国），2010 年

小室之三
Cell III

1991 年，混合媒介，高 281.9 厘米 × 宽 331.4 厘米 × 长 419.4 厘米（111 英寸 × 130.5 英寸 × 165.125 英寸），伊德萨 · 海德勒艺术基金会，多伦多

　　一套安装在门上的水龙头、一把张开的铡刀、从大理石板中伸出的一条腿和一只痛苦地蜷着的脚构成了这件装置艺术。它像是反映了一个梦中的破碎片段。反射入镜子中的观赏者也陷入了这个噩梦的化身。这件装置作品是艺术家许多特别个人的幻想空间中的一个。布儒瓦的作品是反分类的，囊括了从小尺寸、带有恋物感的雕塑到版画、绘画和房间大小的装置作品。她的作品充满威胁、亲密、幽默和绝望，让人想起了那些弥漫着恐惧和不安全感的骇人的性心理戏剧。物品不合理的放置方式起源于巴黎的超现实主义运动，

而布儒瓦在移居美国以前曾在巴黎学习过。她那强大、新颖的想象力延续了 50 多年，但她在晚年时才被充分认可。她开创性地运用了诸如乳胶和石膏这样的材料，给后代的艺术家们带来了巨大的影响。

☛ 培根（Bacon），本格里斯（Benglis），黑塞（Hesse），奥本海姆（Oppenheim）

索尼娅·博伊斯

Boyce, Sonia

出生于伦敦（英国），1962 年

无题（吻）

Untitled (Kiss)

1995 年，在厚重乙烯基上喷墨打印的照片，高 5.49 米 × 宽 4.88 米
（18 英尺 × 16 英尺），艺术家收藏

在这张照片中，黑人女子与一旁的白人男子正在接吻，这个吻在一对互相吸引的年轻男女间显得完美又平凡。难道因为他们来自不同的种族，我们就应该感到震惊和诧异？作为一个生长在伦敦的加勒比人后裔，博伊斯利用黑人女性和白人男性的反差经历质问着为何一个黑人女性反映了一种特殊身份，而白人男性自然而然地代表了普通大众。博伊斯曾说："身为一个黑人女性，要想作为一个普通人被人听到自己的声音、被人欣赏，这是一个长期斗争。"自 20 世纪 80 年代中期以来，她的所有作品，从巨幅的粉笔、蜡

笔绘画到拼贴画，以及如这幅作品一般的基于照片的艺术，都表现了从南非到萨里的黑人的共同经历，质问着为什么社会和媒体总是认为黑人男女来自一个相邻又隔绝的世界。

☛ 夏加尔（Chagall），克拉克（Clark），吉尔（Gill），戈丁（Goldin）

亚瑟·博伊德

Boyd, Arthur

出生于穆伦贝娜（澳大利亚），1920 年
逝世于墨尔本（澳大利亚），1999 年

混血小孩

Half-caste Child

1957 年，布面油彩和蛋彩画，高 150 厘米 × 宽 177.5 厘米
（59.125 英寸 × 69.875 英寸），JCL 投资公司，墨尔本

一个像是受惊了的女孩，赤着脚，头发上戴着新娘的礼花，拥抱着她的丈夫。这个黑皮肤土著居民的胳膊在他的身侧无力地垂下。雪白的脸、黝黑的胳膊和腿，体现了这个女孩的双重种族身份。在背景处的小屋入口前坐着一个蹲伏着的人，双手抱着头。站在屋顶上捕食的鸟预示着恐惧以及这场跨种族婚姻会产生的问题。这件作品是博伊德经典的"新娘"系列绘画作品中的一幅，也是一个关于社会档案的深刻案例——一首两个世界交融的视觉民谣。博伊德绘画中的人物经常流露出情感，但是他通过如表现主义那般放肆的亮色块风格去避免伤感的表露。那巨大、凸出的眼睛，带有些许天真的风格，还有明亮朴实的颜色都显现了毕加索和夏加尔对博伊德的影响。博伊德在英国自我放逐很多年，在那里他凭记忆画了一系列色彩浓郁的澳大利亚风景画。

☛ 夏加尔（Chagall），诺兰（Nolan），毕加索（Picasso），安德里安·派普（A Piper），贾帕加利（Tjapaltjarri）

博伊尔家族
Boyle Family

马克·博伊尔，出生于格拉斯哥（英国），1934年；逝世于伦敦，安大略省（加拿大），2005年

琼·希尔斯，出生于爱丁堡（英国），1931年

用破碎的石块平铺成路的研究
Tiled Path Study with Broken Masonry

1989年，上色的玻璃纤维，高122厘米 × 宽122厘米（48英寸 × 48英寸），私人收藏

拼接而成的道路的一个角落和一些碎石并置在柏油路背景之上。这看上去是那么真实，让人难以相信这件作品实际上是由玻璃纤维制作而成的。这件作品脱离语境，被放置在展览馆墙上让人注视。它询问着人们真实生活的终端和艺术的开端之间的交界点。博伊尔家族具体是怎么做出他们的作品的，这仍然是个秘密，但他们的每一件作品在技术层面上都是完美的。博伊尔家族最先是由马克·博伊尔、他的夫人琼·希尔斯，还有他们的孩子——从小就参与父母作品创作的塞巴斯蒂安和乔治娅所组成的。他们的作品探究了不同地形的表面，从沙漠、施工现场到雪地和泥地。在20世纪60年代早期，他们专注于偶发艺术（Happenings）——一种涉及音乐和剧场表演的实况转播活动。他们也为摇滚乐歌手吉米·亨德里克斯的巡回演唱会设计带有迷幻效果的灯光秀。

☛ 布里斯利（Brisley），朗（Long），德·玛利亚（De Maria），史密森（Smithson）

康斯坦丁 · 布朗库西
Brancusi, Constantin
出生于霍比扎（罗马尼亚），1876 年
逝世于巴黎（法国），1957 年

空中的鸟
Bird in Space
1927 年，铜，高 118 厘米（72.5 英寸），国家美术馆，华盛顿特区

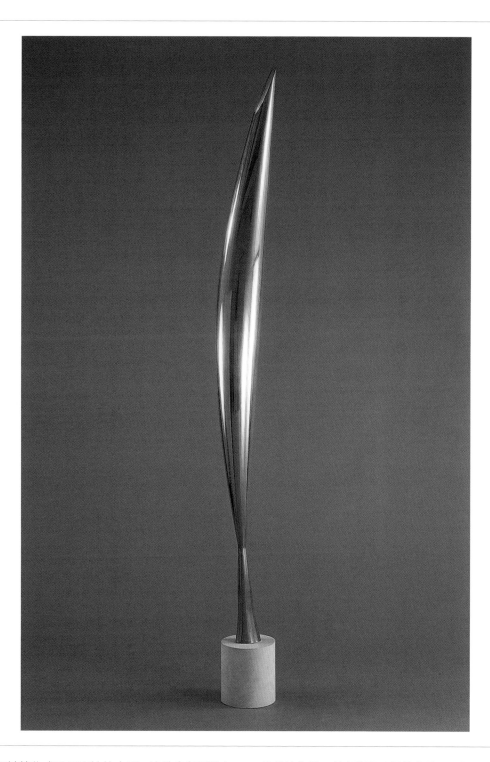

　　这件雕塑中的每一个元素都被简化成了最原始的本质。这件金色铜器上仅有优美的曲线和翱翔的形态被保留了下来，有力地表现了一只扶摇直上的鸟的形态。这件铜器的表面被打磨出它原始的黄色，和石头底座的质地以及颜色形成了对比。布朗库西一共创作了 28 个版本的《空中的鸟》，这些作品如今常被标注为他艺术成就的巅峰之作。1904 年，布朗库西离开了他成长的罗马尼亚，步行去了巴黎，他在那里成了家。在他成立自己的工作室之前，他为罗丹工作过一小段时间。布朗库西并不害怕争论，当美国海关扣押了一

件他的作品，并声称那不是艺术品，而是需要交税的金属材料后，他把美国海关告上了法庭。布朗库西激进的视角和他作品的简化形式不仅对 20 世纪的雕塑创作，也对抽象艺术产生了巨大的影响。

☛ 阿尔普（Arp），戈迪埃 - 布尔泽斯卡（Gaudier-Brzeska），贾德（Judd），罗丹（Rodin）

乔治·布拉克
Braque, Georges

出生于塞纳河畔的阿让特依（法国），1882 年
逝世于巴黎（法国），1963 年

带有梅花牌的结构
Composition with the Ace of Clubs

1913 年，布面油画，高 80 厘米 × 宽 59 厘米（31.5 英寸 × 23.25 英寸），
国家现代艺术博物馆，巴黎

　　一串葡萄、纸牌和乐器的某些部分像是被随机摆放在这块画布上，但实际上这个组合是精心构思过的。布拉克展现了一个从上向下看的圆桌，然而圆桌的抽屉是正面朝上的，梅花 A 和红桃 A 处在抽屉的上方。那串葡萄看上去飘浮在表面，而一些文字散落在整个构图上。布拉克没有用透视、光和影在平坦的画布上重现真实空间的幻觉，而是通过同时展现这张桌子的顶端和侧面，暗示了三维的空间和深度。他也运用了看上去像木纹的绘画元素，再次暗示了超越图像平面的真实物体。布拉克和毕加索在 1907 年发明了立体主义，这个革命性的运动挑战了在二维平面上表现空间的传统方法，给之后的抽象艺术铺平了道路。

☞ 塞尚（Cézanne），福特里埃（Fautrier），格里斯（Gris），
　尼科尔森（Nicholson），毕加索（Picasso）

维克托·布罗内
Brauner, Victor

出生于皮亚特拉−尼亚姆茨（罗马尼亚），1903 年
逝世于巴黎（法国），1966 年

差别即恐惧
Frica as Fear

1950 年，板面油画，高 64.8 厘米 × 宽 81 厘米（25.5 英寸 × 31.875 英寸），
私人收藏

一个男人和一个女人面对面，侧身对着观众。这个男人代表了恐惧，正在把一根像狗一样的阴茎刺入这个女人。女人头上盖着一只猫，而猫是女性的传统象征。在这幅作品中，布罗内把人类性别、心理和动物联系在了一起。红色的背景更加增强了图像的暴力感，但又被人物衣服上的图案抵消了。这样的图案应该是借鉴了美国印第安人的艺术。布罗内深受所谓的原始艺术的影响。这种艺术来自南美洲、墨西哥和美国土著这些非西方文明。他创作出多种风格的作品，都试图生产出强有力的、有代表性的、表现人类欲望和行为的图像。布罗内在 20 世纪 30 年代晚期与超现实主义者有着密切联系。那段时间他完成了自己最著名的系列作品之一，在小板面油画上描绘的各种伤残的眼睛。无巧不成书，完成了这一系列作品后，布罗内在一次斗殴中失去了自己的眼睛。

☛ 博伊斯（Boyce），吉尔（Gill），克利（Klee），维夫里多·拉姆（Lam），马塔（Matta）

斯图尔特·布里斯利
Brisley, Stuart

出生于黑斯尔米尔（英国），1933 年

从交叉路口滤出
Leaching out from the Intersection

1981 年，木材、衣服、易拉罐、报纸和骨头，尺寸可变，装置于当代艺术中心，伦敦

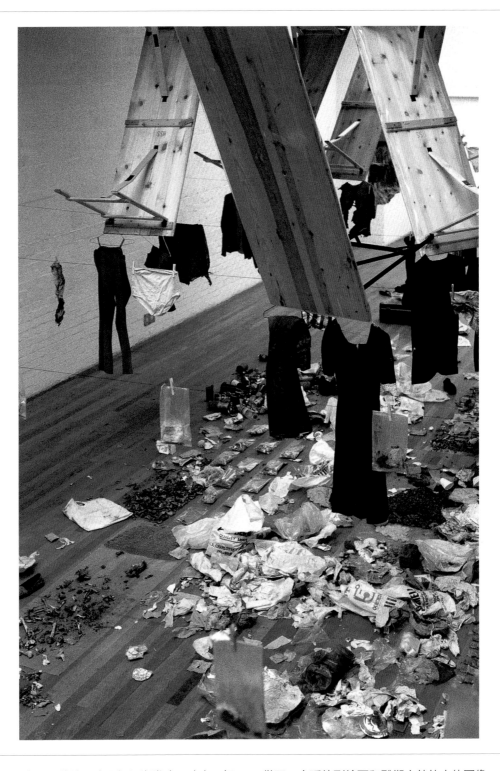

　　这件装置作品在伦敦当代艺术中心展览的一个月间逐渐发生了改变。每一天布里斯利就像是一个城市人类学家一样在那里工作，把他从伦敦那些住着流浪汉的荒地里收集来的不同种类的垃圾逐一分类。衣物和桌子被逐步挂上天花板，其他一些无价值的物品散落在地板上，就像是践踏在人类尊严之上而营造的一个融合着人类生存碎片和有魔力的飘浮空间的超现实环境。布里斯利也与行为艺术（Performance Art）有关联。他曾经每天两小时坐在一个装满腐肉和冰水的浴缸中，表现污秽不堪、脸面尽失的一种生活，也提供了一个延伸到绘画和雕塑之外的人体图像。他那极端的、令人不适的作品把生活中那些被抛弃的难看的东西带到了博物馆或美术馆中，迫使观众去目睹那些被社会边缘化的生活。

☛ 费茨利和魏斯（Fischli & Weiss），黑塞（Hesse），
　　皮斯特莱托（Pistoletto），斯托克赫德（Stockholder）

马塞尔·布达埃尔

Broodthaers, Marcel

出生于布鲁塞尔（比利时），1924 年
逝世于科隆（德国），1976 年

带有蛋壳的、漆成乳白色的桌子和橱柜
Table and Cupboard with Egg-shells, Painted Ivory

1965 年，木材、油彩和蛋壳，桌子：高 104 厘米 × 宽 100 厘米 × 长 40
厘米（41 英寸 × 39.375 英寸 × 15.75 英寸），私人收藏

桌子上和上方的橱柜中塞满了蛋壳。蛋壳被涂成白色，像装饰品一样被不协调地放置在展览橱柜中和桌子上，如同有了自己的生命。布达埃尔把它们从平常的情景中移出，质疑日常生活的本质。探索这件作品背后的意义是观念艺术的特点。布达埃尔的作品经常关注不起眼的或者居家的活动和物品。他是一位诗人、电影制作人、画家、雕塑家和摄影师，受到超现实主义奇异意象的影响，他给每一种形式的艺术都带来诗意的情感表达。1968 年到 1972 年，他制作了若干取名为"博物馆"的装置作品，质疑博物馆的工作和评价标准。这些作品最早出现在他自己的屋子里，其中并没有展览任何绘画和雕塑作品。取而代之的是，布达埃尔展览了一些包装箱和印有 19 世纪艺术家作品的明信片——这种安排和记录的方式代替了艺术本身。

☛ 博伊于斯（Beuys），康奈尔（Cornell），贾德（Judd），
　马格利特（Magritte）

琼·布罗萨

Brossa, Joan

出生于巴塞罗那（西班牙），1919 年
逝世于巴塞罗那（西班牙），1998 年

劳动

Labour

1978 年，羊毛和缝纫针，高 24 厘米 × 宽 37 厘米 × 长 6 厘米
（9.5 英寸 × 14.5 英寸 × 2.33 英寸），艺术家收藏

针织的字母"A"依旧连接着它的棒针，虽然字母一目了然，但观赏者仍觉费解。作为字母表的开头字母，也是单词"劳动"（Labour）中的一个字母，这个字符代表了接下来更为艰巨的创新性任务中的某一阶段。原来的西班牙语标题"Labor"的意思不仅是工作或劳动，也是编织或刺绣。这件作品的形式与功能脱离了——这件红色的羊毛制品除了作为艺术作品以外并没有实际功用，虽然有着熟悉感却又产生陌生感。通过否定物品常有的用途和日常活动，布罗萨对它们在社会中扮演的角色发起了疑问。将常见的物品上升到艺术层面的实践创作，自 20 世纪初期就以"现成品"的形式被广泛运用了，把自行车车轮或小便池称为雕塑的杜尚就是这方面的先驱。布罗萨给这一类型加入了一种诗意的情感表达。作为一个戏剧评论家和诗人，他同时也用物件作诗，《劳动》就是一个例子。布罗萨是最为多才多艺的加泰罗尼亚艺术家之一。

☛ 波提（Boetti），达维拉（Davila），杜尚（Duchamp），特洛柯尔（Trockel）

克里斯·伯顿
Burden, Chris

出生于波士顿，马萨诸塞州（美国），1946 年
逝世于托潘加峡谷，加利福尼亚州（美国），2015 年

艺术之踢
Kunst Kick

1974 年，巴塞尔艺术博览会上一次行为艺术的摄影照片，瑞士

　　艺术家被踢下楼梯的这些冷酷画面激起了人们矛盾的反应。这个情节充满了个人和集体对受伤的恐惧，但又类似于电视和电影中的特技表演。这件作品将现实中的痛苦转译成了艺术和戏剧的语言：标题的字面含义是"艺术之踢"，这个标题和痛苦的现实形成对比。在与此相似的气氛高度紧张的行为艺术作品中，伯顿把他自己作为许多暴力行为的对象，但这些并不只是为了引起道德愤怒的花招。通过采用极端的方式，他希望跨越社会的禁忌门槛，质问艺术的责任感。被枪击、火烧或电击不仅仅是测试人类忍耐力，也是测试禁止这些经历发生的社会机制。这些直观的摄影效果让我们对自己的身体和最深层次的恐惧有了痛苦的认知。在其他作品里，伯顿在广播中乞讨过钱，也制作过一个电视商业广告，在广告里面他把自己列于历史上最有名的艺术家之中。

☞ 阿孔奇（Acconci），阿德尔（Ader），潘恩（Pane），
　乌雷和阿布拉莫维奇（Ulay & Abramović）

丹尼尔·布伦
Buren, Daniel
出生于布洛涅–比扬古（法国），1938 年

画里画外
Within and Beyond the Frame
1973 年，黑白画布，尺寸可变，装置于约翰·韦伯美术馆，纽约

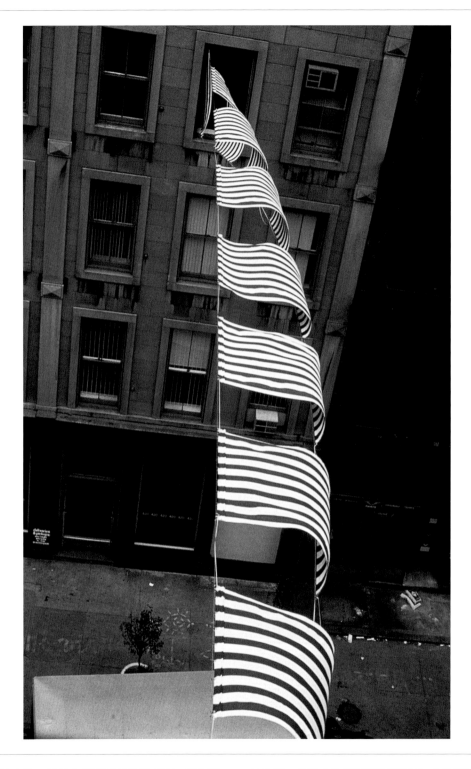

　　带有条纹的旗帜，像洗涤过的衣物一样挂在展览馆的窗户外面，随风飘动。黑白的条纹已然成为布伦的标志。讽刺的是，虽然他用无特色的条纹去表达自己对个人风格的藐视，但在 1967 年他却发表言论说："所有艺术都是反动的。"他于 1968 年在巴黎展出的条纹广告牌，发出了对传统艺术以及传统的赞助和展示形式的激情澎湃的反对声。1971 年，他在纽约古根海姆博物馆著名的中庭里悬挂了一件 20 米长的条纹衣物，把观众的注意力从博物馆中央独特的螺旋结构转移到别处，以表现他认为博物馆的建筑过度"自恋"

的态度。此件衣物被迅速地移除了，不过到 1985 年，布伦受到正式承认并被邀请去为巴黎皇家宫殿创作一件作品。尽管他为他之前嘲弄过的机构工作，但他依旧在艺术和自己的作品内容之间保持一种政治紧张感，而这很少会受到收藏家的青睐。

☛ 布莱克纳（Bleckner），布达埃尔（Broodthaers），马丁（Martin），韦斯特（West）

维克托·伯金
Burgin, Victor
出生于谢菲尔德（英国），1941 年

今天是昨天承诺给你的明天
Today is the Tomorrow You Were Promised Yesterday
1976 年，铝片上的明胶银版印像，高 101.6 厘米 × 宽 152.4 厘米
（40 英寸 ×60 英寸），第 3 版

一幅典型的英国街景上，一首诗词讲述了异国的田园生活。与图像呈现出的单调乏味相悖，这件作品描述了一个陷入困境的国家破灭的希望、忘却的梦想以及在社会和政治中的不公正。苦涩的标题直接向观众叙说并强调了这一信息。这件作品是系列作品"英国 76"中的一部分。伯金是观念艺术中的重量级人物，他不仅创作艺术也评论艺术，他的很多文字频繁地出现在杂志上。在 20 世纪 70 年代，他的巨幅政治作品专注表现的本质。再后来，广告语言形成了他许多作品的主要成分。1976 年在纽卡斯尔的街道上，他匆匆张贴了 500 张复印品，上面印着一对拥抱着的夫妻并写道："财产对你而言是什么？我们中 7% 的人口拥有着我们 84% 的财富。"

☛ 贝歇（Becher），格雷厄姆（Graham），霍尔泽（Holzer），克鲁格（Kruger）

爱德华 · 伯拉

Burra, Edward

出生于伦敦（英国），1905 年
逝世于黑斯廷斯（英国），1976 年

丛林中的暴风雨

Storm in the Jungle

1931 年，纸面水彩，高 56 厘米 × 宽 66.5 厘米（22 英寸 × 26.25 英寸），
城市艺术美术馆，诺丁汉城堡

伯拉把观众带到一片异域和禁区中，使人的脑海中浮现出一个虚幻的热带世界。过度丰满的女人、蔬菜、动物与死亡的征兆——窗户上的头盖骨和背景中的闪电并置在一起。在右下方角落里，寻常的物品如小刀和茶壶魔幻地带着人类特征。作为最先表现超现实主义——涉及潜意识中梦境影响的艺术运动的英国艺术家之一，伯拉创造了一个充满了奢侈装扮的女人、工人、水手和士兵的纷扰世界，他通常把这个世界设立在想象中。因为伯拉健康状况不佳，从小就身体虚弱，所以他的媒介主要是比油画更容易处理的水彩画。

在伯拉的作品中，他赞美着生命在边缘状态下的活力。在长长的职业生涯中，他创作了一系列从根本上反归类的独特的英式作品。

☛ 本顿（Benton），格罗兹（Grosz），卢梭（Rousseau），韦特（Weight）

阿尔贝托 · 布里
Burri, Alberto

出生于卡斯泰洛城（意大利），1915 年
逝世于尼斯（法国），1995 年

染红的麻布袋
Sacking with Red

1954 年，麻布袋、胶水、布面乙烯基漆，高 86 厘米 × 宽 100 厘米
（ 34 英寸 × 39.5 英寸 ），泰特美术馆，伦敦

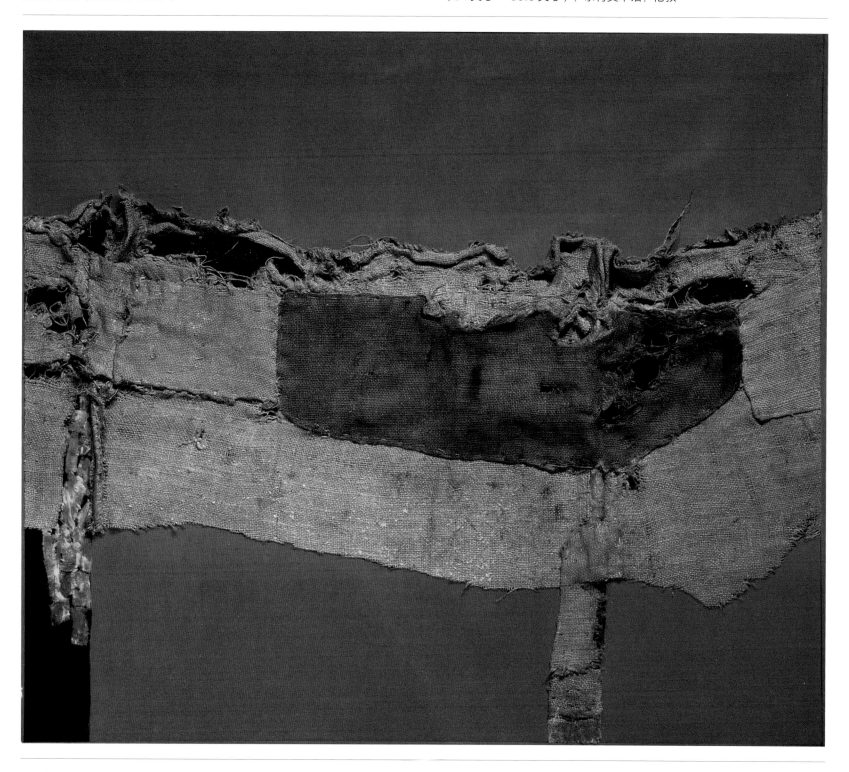

把一些无用低劣的材料——麻布袋、胶水和工业乙烯基漆组合在一起，布里创作了一件让人惊艳的作品。不同质地和颜色的并用，再加上具有平衡感的结构，给了这件作品一种愉悦的观感。但是，这件作品也有着象征或精神层面的含义。麻布袋喻示着绷带，而红色喻示着血，让人想起布里在意大利战争营地的监狱中做医生的经历。他的粗糙材料带给这件作品一种赤裸的物质性，评论家把这种特质与战后普遍的紧缩和挥之不去的由苦难和破坏带来的痛苦回忆联系在一起。布里对于烧焦的木头和塑料薄板这些不同寻常的

材料进行非常规的排列，这使得他和不定形艺术（ Art Informel ）运动也联系在一起。该运动由一群在作品中运用非艺术材料、拒绝传统形式和构图方法的艺术家所推动。

☛ **杜布菲（ Dubuffet ），皮斯特莱托（ Pistoletto ），罗泰拉（ Rotella ），塔皮埃斯（ Tàpies ）**

波尔·比里
Bury, Pol

出生于埃恩圣皮埃尔（比利时），1922 年
逝世于巴黎（法国），2005 年

圆柱体上的球体
Sphere on a Cylinder

1969年，带有电动机的镀铬黄铜，高50厘米 × 宽19厘米 × 长19厘米（19.75
英寸 × 7.5英寸 × 7.5英寸），路易斯安娜现代艺术博物馆，胡姆勒拜克

　　一个铬合金球体在一个圆柱体顶端极为缓慢地旋转，以至于几乎让人感觉不到它的运动。摄影师在为这件作品拍摄照片的画面反射在了球体上。这件稍显幽默的雕塑代表了比里多变的职业生涯中的一个重要阶段，当时他刚开始在雕塑作品中使用小电动机。20 世纪 50 年代中期，比里和很多欧洲艺术家，比如廷格利与瓦萨雷里，一起探索了运动雕塑的审美潜能，于 1955 年在有国际影响力的展览"运动"上展出他的作品。这场展览包含了比里那些可运动的作品，它们可按观众意愿旋转。同一时代的很多艺术作品都反映了对科学和技术的兴趣。但是比里后来的作品变得越来越安静，也越来越引人深思。在创作这些运动雕塑以前，比里是位杰出的画家，也是"眼镜蛇"运动的重要人物，该运动通过非常外放的表达和自发的抽象绘画探索原始的欲望。

☛ 阿佩尔（Appel），布朗库西（Brancusi），廷格利（Tinguely），
瓦萨雷里（Vasarely）

让－马克 · 巴斯塔曼特

Bustamante, Jean-Marc

出生于图卢兹（法国），1952 年

静物之一（局部）
Stationary I (detail)

1990 年，水泥、黄铜、汽巴克罗姆印刷，雕塑：高 81 厘米（31.875 英寸），
法国信托局，现代艺术博物馆，圣埃蒂安

16 件小的"L"形状的物体，还有 6 幅关于柏树的彩色摄影照片被排列在展览馆中，创作了一件能让观众穿梭其中的静默的装置作品，让人思考不同元素之间的关系。近乎相同的现实主义摄影照片与地板上的极简主义艺术作品的抽象和简化形成对比；垂直的树木和竖直的雕塑相匹配；自然中和谐的景致被人为构造所消解。这件作品是基于巴斯塔曼特的经历创作的，他发现城镇边郊有着难以辨识的风景——在不明确定义的城市建筑旁，既不是城市，又不是乡村的过渡区域。柏树总是寓意着死亡，而水泥结构可以被看作是仿效墓石的风格。作为雕塑家和摄影师，巴斯塔曼特用许多不同的媒介来创作艺术。

☛ 安德烈（Andre），巴尔卡（Balka），巴特利特（Bartlett），
　穆尼奥斯（Muñoz）

克劳德·康恩
Cahun, Claude

出生于南特（法国），1894 年
逝世于泽西岛（英国），1954 年

自画像，1927 年
Self-portrait, 1927

1927年,黑白摄影照片,高23.5厘米 × 宽18厘米(9.25英寸 × 7.125英寸),
南特艺术博物馆，南特

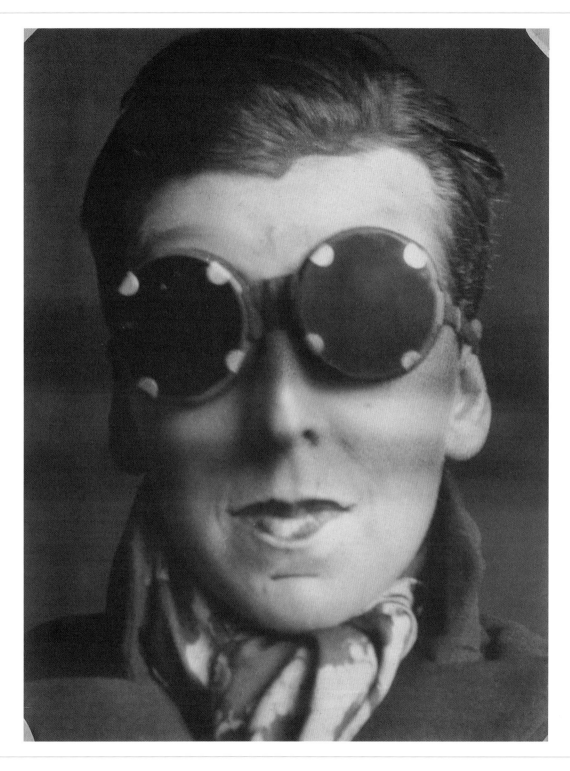

　　艺术家面对照相机，戴着她无法看见别人、别人也无法看见她的护目镜。她系着领巾，衣领竖起，头发被捋到后面，看上去更像是一位男性飞行员，而非一位 20 世纪 20 年代的女性。这幅不寻常的自画像带有康恩那些令人惊艳的作品的特征。她把自己描绘成众多带有情欲色彩的角色，从备受讽刺的女性象征——洋娃娃、仙女或是性感尤物，向气概英勇的男子转型。有的时候她以奇特的雌雄同体的造型出现，有些时候又作为一个剃成光头的异类出现。康恩与超现实主义艺术家颇有渊源，她特殊的表演气质与大多数超现实主义艺术家的期待相一致。她原名露西·书沃博，是一位引领前沿的知识分子、诗人和艺术家，而在当时几乎不可能让女性如此备受推崇。她的作品是在她死后才被发现的，也是直到现在她超前的非凡才能才被认可。

☞ 阿德尔（Ader），曼·雷（Man Ray），莫迪里阿尼（Modigliani），
　谢尔夫贝克（Schjerfbeck），舍曼（Sherman）

亚历山大 · 考尔德
Calder, Alexander

出生于劳顿，宾夕法尼亚州（美国），1898 年
逝世于纽约（美国），1976 年

炮弹
Obus

1972 年，上色的钢铁，高 362 厘米 × 宽 386 厘米 × 长 228 厘米
（142.5 英寸 × 152 英寸 × 89.625 英寸），国家美术馆，华盛顿特区

　　红与黑的弧形物向下延伸，同时一个黑色的箭头直指向天。黑色和蓝色的形状从视野中逐渐减弱，而红色的形状却加强了。尽管这件作品是抽象的，它生物形态般的外形却影射着自然。当观众穿梭于臂状结构之间时，这件作品的戏剧效果便达到了高潮。考尔德在他同时代的美国艺术家中是最早享誉世界的。他那些好玩的雕塑由带有显眼色彩的简单物质元素组成。他把彩色物体用细线吊在天花板上，赋予雕塑以动感，这是他在 20 世纪 30 年代所做的伟大创新。这些作品被杜尚命名为"活动装置"（Mobiles），它们受

到蒙德里安有着悬浮般分离色块的抽象绘画的启发。他也创作如这件作品一样固定在地上的作品。这些"固定装置"（Stabiles）通过形式和颜色的并置，也投射出一种强烈的活力。

☛ 卡罗（Caro），米罗（Miró），蒙德里安（Mondrian），野口勇（Noguchi），塞拉（Serra），大卫 · 史密斯（D Smith）

索菲·卡尔
Calle, Sophie
出生于巴黎（法国），1953 年

盲人
The Blind
1986 年，摄影照片和文字，尺寸可变，私人收藏

《 The most beautiful thing I ever saw is the sea, the sea going out so far you lose sight of it. 》

　　"我与天生的盲人相遇，他们没看见过任何东西。我问他们美丽的图像是什么样的。"卡尔谈到这件作品时说道。这件作品是一系列有着同样主题的作品中的一部分。该系列的每件作品都包括：一个人的肖像照；被打印和装裱起来的他们对美的定义文字；放置在下方小架子上的一张诠释他们视角的摄影作品。这幅图像记录下了一位男士对于一片美丽广阔的大海的想法。《盲人》发掘了主题的内在生命，它们有着出人意料的丰富内容和活力。这些答案是美丽但又悲伤的，它们充满了想象中的可能性和诗意的渴望。卡尔

是一位艺术侦探，一个观察者、偷窥者和对话者，她审视了融合着怜悯、幽默和冷漠的平凡生活。在其他作品中，她曾经跟随一个陌生人长达两周，以日记的形式记录下她的经历。她还做过酒店服务员，这份工作使得她可以在客人的房间中搜索私密的信息和他们生活的线索。

☞ 伯金(Burgin)，麦科勒姆(McCollum)，马林(Marin)，韦尔林(Wearing)

史蒂芬·坎贝尔

Campbell, Steven

出生于格拉斯哥（英国），1953 年
逝世于斯特灵（英国），2007 年

窗户上的蜘蛛，地面上的怪物——埃德加·爱伦·坡
Spider on the Window, Monster in the Land—Edgar Allan Poe

1992—1993 年，布面油画，高 220.4 厘米 × 宽 232.7 厘米
（86.75 英寸 × 91.625 英寸），私人收藏

　　这幅细节非常丰富的大尺寸绘画是根据 19 世纪作家埃德加·爱伦·坡所写的一个恐怖故事创作的，故事描述了一个人误把窗户上的蜘蛛认为是在远处山坡上的怪物。这种混淆的视角通过坎贝尔对扭曲空间的运用而表现出来。一位身穿蓝色西装的男人正在读故事，他身后的窗户像是描绘着广阔风景的平坦画布。在画面前景处，平面化的椅子和超现实主义的裸体女人都带有一种距离感上的错觉，而对于镜子的运用则更加把和视觉有关的错觉的主题延伸开去。那预示着不幸的颜色、阴影和从下方被照亮的恐怖面孔反映出了故事的可怕本质。坎贝尔丢弃了他作为一位观念和行为艺术家的背景身份，转向了更加传统的油画媒介，后来他成为苏格兰画家中被称为格拉斯哥派（Glasgow School）的新表现主义团体的一位重要成员。遗憾的是，他于 2007 年不幸因病去世。

☛ 卡林顿(Carrington)，德尔沃(Delvaux)，雷戈(Rego)，坦宁(Tanning)

马西莫 · 坎皮利
Campigli, Massimo

出生于柏林（德国），1895 年
逝世于圣特罗佩（法国），1971 年

咖啡馆
The Café

1931年，布面油画，高100厘米 × 宽78厘米（39.375英寸 × 30.75英寸），
私人收藏

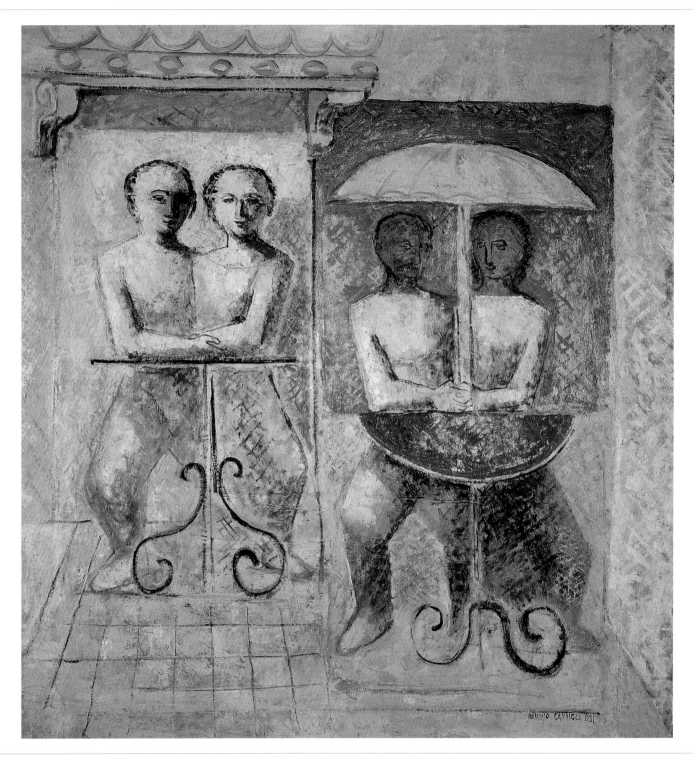

这幅绘画从中间分成了两个近乎对称的部分。艺术家将一个同样的场景展现了两次，场景中有两个人物紧挨着坐在一张桌子旁。唯一不同的是，坐在左边的人物被放在了一个柔和的色调中，而坐在右边的人物却处于有着明亮色彩的背景中，这或许是为了体现一个欧式咖啡馆的里外。坎皮利致力于创造一种拥有永恒气质的艺术，就像历史上那些杰作一样。这与他在战间期（1918–1939）的总体感受相关，他需要一种受到肯定的带有永恒气质的艺术与现代生活的嘈杂相抗衡。为了找到一种更有深度、更有普遍基础的艺术，

坎皮利寄望于所谓的原始艺术形式。他受到埃及和伊特鲁里亚（Etruscan）艺术很深的影响，在这件作品中想要模仿古代壁画的效果，赋予现代的场景一种古老的质感。

☛ 戈丁（Goldin），霍普（Hopper），伊门多夫（Immendorff），
利伯曼（Liebermann），莫兰迪（Morandi）

安东尼·卡罗
Caro, Anthony

出生于伦敦（英国），1924 年
逝世于伦敦（英国），2013 年

正午
Midday

1960 年，上色的钢铁，高 240 厘米（94.5 英寸），现代艺术博物馆，纽约

被漆成黄色的大型钢梁用螺栓连接在一起，形成了一件抽象的建筑体。雕塑粗糙的外表上，螺母和铆钉都是可见的，艺术家通过展现这个作品是如何制成的和材料选择，来强调其创作过程。卡罗放弃了传统的制模模式，更加倾向于用人造材料和工业材料"在空中作画"。卡罗曾受过工程学方面的专业教育，在 20 世纪 50 年代早期给摩尔做过助手。他对于改变英国的雕塑创作传统起到了重要作用。他早期的桌形雕塑——小的可手持的物品格外重要。更关键的是，他通过抽离底座和基架，让作品直接立在地面上，使人更容易靠近和接触，这一创新改革了雕塑艺术。作为一位多产的艺术家，卡罗受到史密斯、毕加索和冈萨雷斯作品的影响。通过平衡作品的趣味和敏锐的观察，卡罗保持着一种强大的、具有审美趣味的活力。

☛ 考尔德（Calder），冈萨雷斯（González），摩尔（Moore），
　 毕加索（Picasso），大卫·史密斯（D Smith）

卡洛·卡拉
Carrà, Carlo

出生于夸尔年托（意大利），1881 年
逝世于米兰（意大利），1966 年

无政府主义者加利的葬礼
Funeral of the Anarchist Galli

1911 年，布面油画，高 185 厘米 × 宽 260 厘米
（72.875 英寸 × 102.5 英寸），现代艺术博物馆，纽约

明亮而狂放的色彩给了这件作品一种场面混乱、能量四射的感觉，这很契合作品主题：一位无政府主义者的葬礼。作品描绘了一幕送葬者搬着棺材的景象，但是在速度和运动带来的狂野活力感下，掩盖着严肃紧绷、精心构造的构图。这件作品的动感和爆炸性与未来主义运动相联系，而未来主义运动正是通过表现动态的机械和人物来体现现代生活的。这项运动也有着政治含义：致力于打破现有格局，把意大利带回欧洲文化的中心。在创作这幅作品的前一年，1910 年，卡拉联合波丘尼、巴拉和塞韦里尼签署了《未来主义艺术宣言》。三年以后他发表了自己的宣言，主张"有色调、噪音和气味的绘画"。相较于其他画家对于运动的侧重，卡拉的未来主义特征更侧重于结构和精密感。

☛ 巴拉（Balla），波丘尼（Boccioni），格罗兹（Grosz），伊门多夫（Immendorff），塞韦里尼（Severini）

利奥诺拉 · 卡林顿
Carrington, Leonora

出生于克莱顿勒伍兹（英国），1917 年
逝世于墨西哥城（墨西哥），2011 年

曙马旅馆（自画像）
The Inn of the Dawn Horse (Self-portrait)

1936 年，布面油画，高 65 厘米 × 宽 81 厘米（25.67 英寸 × 31.875 英寸），
私人收藏

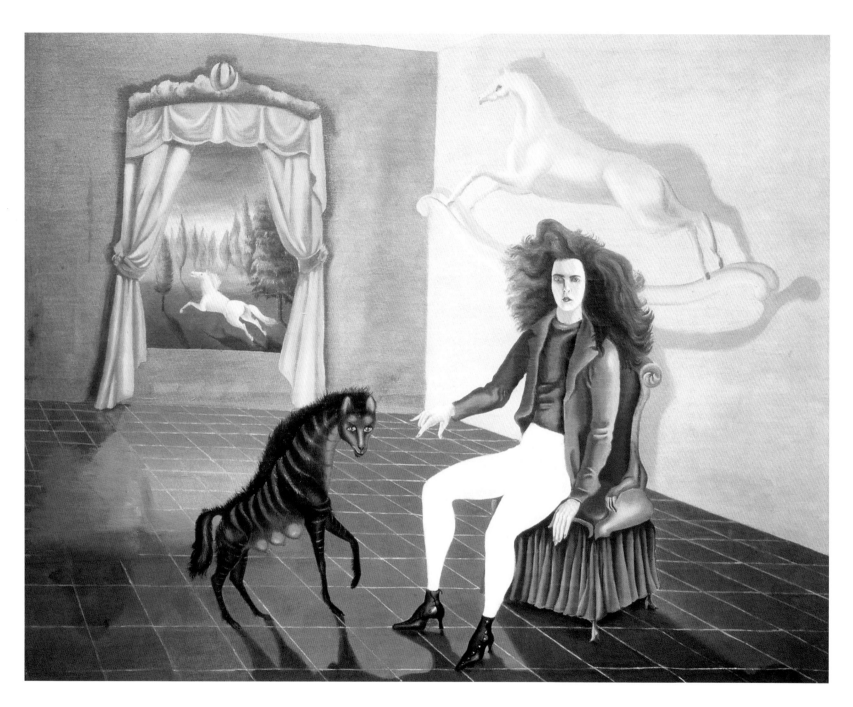

这件作品中描绘的女人是画家自己。她有点别扭地坐在一只温顺的、处于哺乳期的鬣狗面前，鬣狗像是刚刚从它的右边幻化成形。在她的身后有一个摇摆木马挂在墙上，同时，装饰着华丽布帘的门口框着一匹自由飞奔在乡村风景中的真马。作品的构图有些催眠的感觉：它暗示着一个奇怪扭曲而又神智清醒的梦。我们的眼睛同时落在鬣狗和卡林顿身上，仿佛两者之间有某种联系。可能这些动物就是艺术家某些方面个性的投影。作为画家和小说家，卡林顿创作了大量作品。受到超现实主义的影响，她描绘了一个丰富的奇异

国度，这个国度中充满想象的生物和真实的生物，常常还交杂着年轻女人的身影。她的作品融合了自己个人的经历、幻想以及有关凯尔特人的传奇神话。

☛ 布罗内（Brauner），坎贝尔（Campbell），德 · 基里科（De Chirico），
马格利特（Magritte），雷戈（Rego），巴罗（Varo）

帕特里克·考尔菲尔德
Caulfield, Patrick

出生于伦敦（英国），1936 年
逝世于伦敦（英国），2005 年

水壶和瓶子的静物画
Still Life with Jug and Bottle

1965 年，硬纸板面油画，高 91.4 厘米 × 宽 213.3 厘米
（36 英寸 × 84 英寸），私人收藏

82

　　一个橙色的水壶和一个绿色的瓶子被放在一系列抽象的形状之前。作品一半是具象的，一半是抽象的。这幅有着鲜艳颜色的光亮图像看上去更像是广告而非艺术作品。对于大众文化语言的运用把考尔菲尔德和波普艺术运动联系在一起，尽管相较于他的同行，当代的图像元素他运用得不多。考尔菲尔德是创作日常事物的大师，他用灯、眼镜、桌子和椅子等平凡物品来捍卫生活平凡的一面。他那貌似简单而颇具象征性的风格受到莱热、格里斯和马格利特的作品影响。考尔菲尔德故意压制高雅艺术（high art）的傲慢，创作诙谐的、平易近人的图像去拷问艺术中关于品位的概念。但是，潜伏在表面智慧之下的是更发人深思、使人悲伤的层面。他的作品通过将十分日常的物件带有留白地排列出来，带来一种超脱感。

☛ 格里斯（Gris），莱热（Léger），马格利特（Magritte），
　莫兰迪（Morandi），施珀里（Spoerri）

塞萨尔
César

出生于马赛（法国），1921 年
逝世于巴黎（法国），1998 年

压缩物
Compression

1970 年，压缩的自行车，高 51 厘米 × 宽 51 厘米 × 长 22 厘米
（20 英寸 × 20 英寸 × 8.67 英寸），私人收藏

　　一辆自行车的组件被挤压成了一块正方体。其中各种元素依旧是可以辨认的，比如说车座、手把和踏板，它们被组合成了这件强大的作品。此类压缩物代表了塞萨尔一些最有名的雕塑，其范围从被压碎的车到可佩戴的珠宝，从种类多样的集合物到塑料模具。生活的拮据让塞萨尔不得不使用像废金属这样的廉价材料。塞萨尔的作品几乎与波普艺术没有联系，除了作品中的组合物用后即丢的特质。他对被碾碎的交通工具的运用更接近于新现实主义的审美，该主义偏爱用日常和废弃的材料达到诗意的效果。施珀里和阿尔曼是

这个团体的重要成员，他们更倾向于用陶器和画笔创作。塞萨尔利用不协调的物品创作雕塑也归功于达达主义和超现实主义丰富的传承。

* 编者注：塞萨尔全名为塞萨尔·巴尔达契尼（César Baldaccini）。

☛ 阿尔曼（Arman），张伯伦（Chamberlain），达利（Dalí），
　杜尚（Duchamp），梅青格尔（Metzinger），施珀里（Spoerri）

保罗 · 塞尚
Cézanne, Paul

出生于普罗旺斯地区艾克斯（法国），1839 年
逝世于普罗旺斯地区艾克斯（法国），1906 年

浴女
Bathing Women

1900—1905 年，布面油画，高 130 厘米 × 宽 195 厘米
（51.25 英寸 × 76.75 英寸），国家美术馆，伦敦

　　湖边，一群裸体女人在树林中休憩。最右边的两个女子沐浴过后在擦干自己的身体，与此同时，构图中央的三个女子像是在互相交谈。她们的皮肤闪着光，反射着水和天空的蓝色。她们的肢体看上去被奇怪地缩短和扭曲了。塞尚根据自己的记忆作画而非使用模特。比起准确复制一个场景，他可能对沐浴者与风景相融的经典主题更感兴趣，此种兴趣一直持续了三十年。塞尚是普罗旺斯地区艾克斯的一位银行家的儿子，据悉，他是个害羞又不随和的人。塞尚在晚年才取得了成功，但他的作品最终还是极具影响力，许多艺术家专程去"朝圣"他。因为他那简约的艺术形式，塞尚被认为是现代艺术之父，他为之后的立体主义和抽象艺术奠定了基础。

☛ 布德尔（Bourdelle），高更（Gauguin），马约尔（Maillol），
马蒂斯（Matisse），毕加索（Picasso）

海伦 · 查德威克
Chadwick, Helen

出生于伦敦（英国），1953 年
逝世于伦敦（英国），1996 年

给我的环打环
Loop My Loop

1991 年，汽巴克罗姆透明正片、玻璃、钢铁和电气设备，
高 127 厘米 × 宽 76 厘米（50 英寸 × 30 英寸），私人收藏

　　一绺长长的金色头发和母猪的肠子缠绕在一起，同时表现出了爱和厌恶。金色的头发象征着女性的纯洁和天真，而猪的内脏则显露了人性内在的兽性的一面。潮湿、肉感的内脏和干发的并置创造了一种令人恶心、倒胃口的感觉。但是观众无法直接接触这件雕塑，因为这件作品是一件冰冷的、冲洗显影的摄像复制品。但是它仍然有着一种令人不适的、令人不安的性方面的表达，表达出一种仪式般越界的内在景象，破坏了表现人体的传统方式。查德威克创作了好几件探索肉类和肠子的有触感和肉欲感的作品。在她的作品《尿花》

中，着重呈现了她对于人体和器官不敬的态度，她在雪中撒尿，用雪地洞孔的形状建模，创造出了一系列具备有机形态的作品。

☞ 布罗萨（Brossa），奥本海姆（Oppenheim），潘恩（Pane），奇奇 · 史密斯（K Smith）

马克·夏加尔
Chagall, Marc

出生于维捷布斯克（白俄罗斯），1887 年
逝世于圣保罗（法国），1985 年

飞动的爱人与花束
Bouquet with Flying Lovers

1934—1937 年，布面油画，高 130.5 厘米 × 宽 97.5 厘米
（51.5 英寸 × 38.5 英寸），泰特美术馆，伦敦

　　两个恋人拥抱在一起，翱翔于一束有着百合花和罂粟花的、美丽又神秘的花束之上。暗淡的月光从身后照亮画中的两人，他们分别代表夏加尔和他妻子贝拉·罗森菲尔德。他们飘浮在自己的家乡维捷布斯克之上。下方那个有点悚人的雄鸡头部宣告了黎明的到来。这件作品展现了夏加尔的经典题材和浪漫的寓言风格，他经常创作有关爱人的图画。夏加尔在白俄罗斯地区的传统犹太教家庭长大，他神秘的梦幻般的想象世界满是幼时的象征。这件作品有一种让人无法捉摸的高深莫测之感，喻示着梦境和潜意识中的世界。夏加尔在 1910 年到 1914 年间居住于巴黎，起初受到了立体主义的影响，但是他作为一位特立独行的人物，反对把他的作品清晰地归类到任何一种风格流派。他是一位高产且才华横溢的艺术家，在创作油画的同时还创作彩绘玻璃、马赛克拼贴图案、绣帷和舞台场景。

☛ 罗伯特·德劳内（R Delaunay），冈察洛娃（Gontcharova），格里斯（Gris），雷东（Redon），巴罗（Varo）

约翰·张伯伦
Chamberlain, John

出生于罗切斯特，印第安纳州（美国），1927 年
逝世于纽约（美国），2011 年

伊特鲁里亚的传奇
Etruscan Romance

1984 年，上色和镀铬的钢铁，高 281.9 厘米 × 宽 124.5 厘米 × 长 78.7 厘米（111 英寸 × 49 英寸 × 31 英寸），马格立文画廊，洛杉矶

张伯伦用压碎的汽车嵌板制成的雕塑作品，与标题所带来的怀旧幻想的感觉大相径庭，但与古老文明和考古学非常契合。张伯伦就像他的同胞内维尔森一样，把城市生活的残骸转化成拥有较高价值的艺术作品。内维尔森用相同的颜色给她的集成艺术品上色，让人更关注物体的形态，而张伯伦却发掘着不和谐颜色中的激烈冲突，营造了一种咄咄逼人的、独特的都市效果。把不需要的东西转化成艺术作品的形式，始创于 20 世纪 20 年代的达达主义者，其中包括用废弃的巴士票和标签做成拼贴画的施维特斯。这个传统被与张伯伦作品风格极其相似的法国新现实主义艺术家延续了下去，其中包括阿尔曼。张伯伦用被碾压过的汽车制作了很多雕塑，之后用玻璃纤维、泡沫和塑料压缩成类似风格的作品。

☛ 阿尔曼（Arman），塞萨尔（César），克拉格（Cragg），内维尔森（Nevelson），施维特斯（Schwitters），大卫·史密斯（D Smith）

朱迪·芝加哥
Chicago, Judy
出生于芝加哥，伊利诺伊州（美国），1939 年

晚宴
The Dinner Party

1979 年，混合媒介，高 14.6 米 × 宽 14.6 米 × 长 14.6 米
（48 英尺 × 48 英尺 × 48 英尺），艺术家收藏

在一个三角形的瓷桌上，餐具静候着高贵客人们的到来。每一套餐具都分配了一位著名女性的名字。最引人注目的是模仿了唇褶的盘子。这件重要的作品赞美了女性，探索了阴道形状的象征性。艺术家在芝加哥出生时名叫朱迪·科恩，后来她为了建立一个独立的身份，采用了出生地的地名作为自己的名字。她的作品受到 20 世纪 70 年代早期女性主义艺术（feminist art）理论的影响，在这类艺术中，例如缝纫和绣花的传统女性劳作形式被上升到了艺术的层面。之后新一代的女性艺术家和评论家拒绝了这种颂扬传统女性的方式，因为经济的独立让她们超越了家庭的束缚。尽管如此，在这段时间中出现的大量绣帷、陶瓷和棉被制品，标志着艺术的重心从封闭的世界转向了关于性别和性征的更广泛讨论。

☛ 布罗萨（Brossa），玛丽·凯利（M Kelly），奥基夫（O'Keefe），欧登伯格（Oldenburg）

爱德华多 · 奇利达
Chillida, Eduardo

出生于圣塞瓦斯蒂安（西班牙），1924 年
逝世于圣塞瓦斯蒂安（西班牙），2002 年

风的梳子
Combs of the Wind

1977 年，钢铁，每件作品：高 215 厘米 × 宽 177 厘米 × 长 185 厘米
（84.75 英寸 ×69.75 英寸 ×72.875 英寸），多诺斯蒂亚海湾，圣塞瓦斯蒂安

如其所在的受损的海岸线一般，这些巨大的经历风吹雨打的钢铁制品从海岸线冒出，像是在绝望的斗争中忍着剧痛的粗糙的手。奇利达把这件作品放在陆地、海洋和空气的交界处，三个部分融合在一起，使得不同的化学性质相遇。他探索着物质的流动性和最本质的不同。梳理流动的风，在字面意义上来看就是在寻求不可能。从广阔的大海上企图抓住微风的巨大生锈的抓手中，我们得到了一个无形的精神性的图像。奇利达曾接受过建筑师培训，他的绘画作品与他简朴的雕塑作品一样有名。受到西班牙艺术家冈萨雷斯和塔皮埃斯以及史密斯和卡罗的实验性雕塑作品的影响，他的金属雕塑作品让人想起他的出生地圣塞瓦斯蒂安那高低不平的海岸线，它们还启发了后面一代的巴斯克艺术家。

☛ 卡罗（Caro），冈萨雷斯（González），大卫 · 史密斯（D Smith），塔皮埃斯（Tàpies）

乔治·德·基里科
Chirico, Giorgio De

出生于沃洛斯（希腊），1888 年
逝世于罗马（意大利），1978 年

爱之歌
Song of Love

1914 年，布面油画，高 73 厘米 × 宽 59.1 厘米（28.75 英寸 × 23.25 英寸），
现代艺术博物馆，纽约

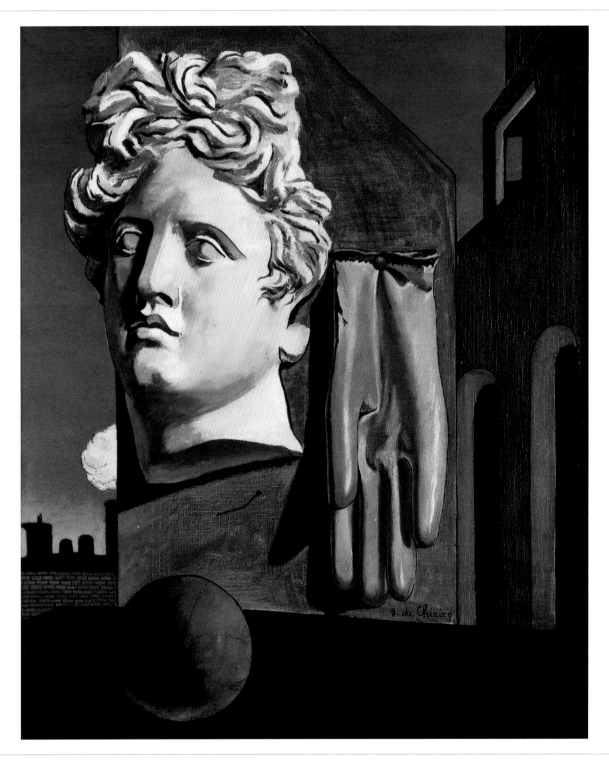

以一片鲜艳的蓝色天空为背景，一个古典的头部雕塑、一个羊皮手套，以及一个绿色的球体被并置在建筑正面。戏剧性的打光唤起了场景布置的人造之美，同时古典的头部雕塑可以追溯至艺术家生于雅典却有着意大利血统的背景。尽管这幅画在超现实主义运动建立的十年前就创作完成了，浪漫的神秘感和奇异的看上去无关的物品的梦幻组合，还是把这件作品和超现实主义联系到了一起。德·基里科最著名的是他具有艺术氛围的小镇景象的系列作品，这些作品描绘了空旷的广场和诡异又宏伟的建筑。1917 年，他和自己的同道、意大利画家卡拉建立了形而上绘画（Pittura Metafisica，英文为 metaphysical painting）团体，该团体通过把物体分离出它们平常所在的环境，并让物体渗透进一种谜一般的气质，试着描绘神秘的物体内在面。德·基里科的作品总是包含了源自希腊和罗马的古典元素，以此体现他的意大利血统。

☛ 卡拉（Carrà），德尔沃（Delvaux），马格利特（Magritte），
皮斯特莱托（Pistoletto），唐吉（Tanguy）

克里斯托与让娜－克劳德
Christo and Jeanne-Claude

克里斯托·贾瓦切夫，出生于加布罗沃（保加利亚），1935 年；逝世于纽约（美国），2020 年

让娜－克劳德·德·高依本，出生于卡萨布兰卡（摩洛哥），1935 年；逝世于纽约（美国），2009 年

被包裹的海岸
Wrapped Coast

1969 年，用布和约 58 千米的绳索包裹的小海湾，澳大利亚

被绳索和布包裹着的这片澳大利亚沿海地带是 20 世纪 60 年代最令人吃惊的景象之一。这一壮举需要强大的技术支持，克里斯托与让娜－克劳德包裹了约 1.6 千米范围的岩石海岸，把生活气息转入风景中，像是要把颤动的覆盖物下方的景致移走。他们对自然环境的使用可以与同时期的大地艺术家们（Land artists）相媲美，但是他们在都市环境中的作品又让他们不同于大地艺术团体，使他们变得更特别。通过包裹物体，克里斯托与让娜－克劳德利用人们对自然的好奇，鼓励观众从不同方面看待事物，把人们的注意力引向特定的建筑，从而发表一个政治宣言。纵观他们的艺术生涯，他们在公共空间运作了许多气势磅礴、规模巨大的项目，例如在巴黎包裹新桥和在柏林包裹德国国会大厦。

☛ **本格里斯（Benglis），朗（Long），德·玛利亚（De Maria），史密森（Smithson）**

拉里·克拉克

Clark, Larry

出生于塔尔萨，俄克拉何马州（美国），1943 年

无题（小孩们）

Untitled (Kids)

1995 年，彩色照片，高 40 厘米 × 宽 47 厘米（15.75 英寸 × 18.5 英寸），第 15 版

92

这张引人不适的照片源自克拉克富有争议的首部电影《小孩们》，一个在电梯中昏昏欲睡的女孩无神地凝视着上方，体现了美国年轻人的毒品文化。那部电影生动地描绘了青春期的性冲动和毒品滥用问题，详述了纽约街头的小孩们生活中的一天。"我总是想去拍美国人不会拍的青少年电影。"克拉克说。横跨不同体裁，《小孩们》模糊了纪录片和虚构故事之间的界线。自20 世纪 60 年代晚期，克拉克的摄影作品同样专注于青少年的毒品滥用和性问题。他的书，如《塔尔萨》（Tulsa）和 1991 年在美国被禁止发行的《完美童年》（The Perfect Childhood）都不断地激起公愤。克拉克对于年轻艺术家、时尚摄影师和电影制作人都有深远的影响。他对年轻人带有偷窥性质的描绘启发了 CK 品牌（Calvin Klein）含隐晦色情的广告和关于生活方式的时尚潮流杂志。

☛ 阿德尔（Ader），巴尔蒂斯（Balthus），博伊斯（Boyce），戈丁（Goldin），马普尔索普（Mapplethorpe）

弗朗切斯科·克莱门特
Clemente, Francesco
出生于那不勒斯（意大利），1952 年

不言自明
Res Ipsa
1983 年，壁画，每一板面：高 2.4 米 × 宽 1.2 米（8 英尺 × 4 英尺），
艺术家收藏

一个代表了生命之轮的绿色圆圈，通过有机的树枝和花枝的放射结构，连接着人类的部分身体。克莱门特总是用诸如轮子和躯体一样的符号和标志去探索人类存在的本质。温和颜色的罩染表现了典型的壁画作品创作方式：颜料被直接上到潮湿的石膏上，石膏干了以后就与颜料融为一体。多年间，克莱门特作为巡回艺术家，穿梭于意大利、印度和纽约之间。受到每个地方特定的历史、地理、社会特征的影响，他运用了广泛的媒介并采用了流行文化、神话、宗教以及传奇故事题材，创作了多种多样的艺术。此种游牧式的、

兼收并蓄的方式把他和意大利的超前卫（Transavantgarde）艺术联系在了一起，后者是由一群作品中以传统形式来表现并吸收了广泛文化来源的艺术家所组成的。他艺术的个人特征和具象表现有时带着梦幻的风格，也接近新表现主义运动的特点。

☛ 哈林（Haring），印第安纳（Indiana），瑙曼（Nauman），切利乔夫（Tchelitchew）

查克 · 克洛斯
Close, Chuck

出生于门罗，华盛顿州（美国），1940 年
逝世于欧申赛德，纽约州（美国），2021 年

约翰
John

1971—1972 年，布面丙烯，高 254 厘米 × 宽 228.6 厘米
（100 英寸 × 90 英寸），佩斯画廊，纽约

　　虽然这件作品的题材十分寻常，但是如此大尺寸的画让人久久不能平静。它一开始看上去很简单直接，而当我们靠近审视的时候，变化的焦点和尺寸让我们感到困惑。耳朵和肩膀周围的模糊感使脸庞赫然出现在我们面前。凭借精湛的技术，克洛斯转录并放大了一幅摄影照片，在此过程中，相机视野的缺陷被精准复制了。这幅图像又普通又离奇，它处于乱真画（trompe l'oeil，一种让主体看上去有形又立体、能让人产生幻觉的绘画技术）与摄影复制品之间，它表现了真实生活却又总是被相机镜头焦距所局限。作为超写实主义

艺术（Hyperrealism）的领军人物，克洛斯继续创作异常巨大的肖像画。在他更为当代的作品中，图像由微小、多色的点组成，让观众的注意力来回于表面图案和作品整体之间，而观众只能从远处看到整体图像。

☞ 康恩（Cahun），埃斯蒂斯（Estes），汉森（Hanson），
　　亚夫伦斯基（Jawlensky）

汉娜 · 柯林斯
Collins, Hannah
出生于伦敦（英国），1956 年

时间进程之二
In the Course of Time II
1994 年，棉布上的明胶银版印像，高 261.6 厘米 × 宽 584.2 厘米
（103 英寸 × 230 英寸），利奥 · 卡斯特里画廊，纽约

这幅巨大的照片融合了纪录片的历史感和电影定格的戏剧性。作品那令人印象深刻、真实大小的尺寸带来了视觉冲击力，随即把观众深深地拉入作品忧郁的深处。墓碑——生命的纪念碑——腐朽又残破，暗示着相较于死亡更有深意的逝去。但是，穿过墓地的简易小径，则证明了有人会穿越并目睹这个显然被人遗忘的地方。这张照片直接被装裱在棉布上，脆弱的照片表面看上去难以承受这幅图像带来的阴郁沉重。柯林斯利用了黑白摄影照片的纪实精确性去描绘她所选择的主题，她经常把照片调整至一个巨大的尺寸。尽管她的主题，例如风景、内饰、静物和人像等都是令人熟悉的，但却有着一种萦绕心间的疏远和排斥感。

☛ 阿德尔（Ader），巴斯塔曼特（Bustamante），莱纳（Rainer），
斯特鲁斯（Struth）

洛维斯·科林特
Corinth, Lovis

出生于近卫军城（俄罗斯），1858 年
逝世于赞德福特（荷兰），1925 年

纳克索斯岛上的阿里阿德涅
Ariadne of Naxos

1913年，布面油画，高116厘米×宽147厘米（45.625英寸×57.875英寸），
私人收藏

　　晕倒在画面前方的裸体人物是克里特岛国王的女儿阿里阿德涅。她刚刚抵达纳克索斯岛，却被她的爱人忒修斯残忍地抛弃了。阿里阿德涅帮助忒修斯在克里特岛上杀死了牛头人，而忒修斯曾发誓对阿里阿德涅的爱矢志不渝。这时酒神巴克斯坐着他的战车从印度赶来，并立即爱上了阿里阿德涅。这个和希腊神话有关的热烈躁动的作品，是德国印象主义画家科林特在经历了无法康复的严重中风后所画的。他强迫自己用左手再次作画（右手已经瘫痪），放弃了风景画和他原先接近于利伯曼作品特征的印象主义风格，采用了一种更有表现力的技艺和更加昏暗、悲观的主题。他对于油画颜料的掌控变得更加狂野粗鲁，作品中散发出一种和德国表现主义（German Expressionism）类似的血腥暴力感。

☛ 德·兰陂卡（De Lempicka），利伯曼（Liebermann），莫奈（Monet），斯宾塞（Spencer）

约瑟夫·康奈尔
Cornell, Joseph

出生于奈阿克，纽约州（美国），1903 年
逝世于法拉盛，纽约州（美国），1972 年

无题（奥斯坦德）
Untitled (Ostend)

约 1954 年，混合媒介，高 19.5 厘米 × 宽 33 厘米 × 长 10.5 厘米
（7.75 英寸 × 13 英寸 × 4.125 英寸），卡斯滕·格雷夫画廊，巴黎

　　箱子中破碎的白墙背景前，放着一个破碎的玻璃酒杯、一个玻璃球、一个金属环、钉子和破碎的白色管道。标题暗示着作品与比利时港口城市奥斯坦德的联系，但是作品中并没有提到有关这个城镇其他明显的象征。然而通过对平常物品巧妙的并置，艺术家成功营造了一个弥漫着神秘和乡愁的、有关记忆的诗意剧场。这件作品确实让人想起剧院和电影场景设置——些许奇异的超现实主义戏剧中的一幕。康奈尔最著名的作品是将建筑物或集合物围起来，把能引起共鸣的奇怪物体聚集在一起，这些物体经常包含镜子和可移动的零件。从 20 世纪 30 年代中期开始，康奈尔和超现实主义者一起展出作品，但他并没有和曼·雷等超现实主义的美国同仁一同搬去巴黎，他选择了留在美国。

☛ 布达埃尔（Broodthaers），德·基里科（De Chirico），
　曼·雷（Man Ray），莫兰迪（Morandi），施珀里（Spoerri）

托尼·克拉格
Cragg, Tony
出生于利物浦（英国），1949 年

大教堂
Minster

1987 年，橡胶、石头、木头和金属，高 195 厘米至 305 厘米
（76.875 英寸至 120.125 英寸），装置于海沃德美术馆，伦敦

这件作品的材料来自社会中不断扩张的废物堆里的各种废弃物。克拉格收集旧汽车零件、轮胎和方向盘，把它们堆积成一个生锈的尖顶塔群，讽刺地赞颂这一代表了宗教衰落和浪费的形象。通过使用废弃材料，克拉格提出了环境和回收的问题。他用原始材料创作一件艺术作品，这些被抛弃的汽车零件以一个完整的新生命继续存在下去。克拉格是新英国雕塑团体（New British Sculpture group）——一个先锋雕塑家团体的核心人物，他采用了广泛的材料，制作了多种多样的作品。他的作品源于对真实世界的观察和关注，而其创作方式源于他早期接受的科学方面的学习培训。他把自己的雕塑描述为"帮助你了解这个世界的思想模型"。

☛ 卡罗(Caro), 塞萨尔(César), 张伯伦(Chamberlain), 迪肯(Deacon),
伍德罗（ Woodrow ）

萨尔瓦多·达利
Dalí, Salvador

出生于菲格拉斯（西班牙），1904 年
逝世于菲格拉斯（西班牙），1989 年

记忆的永恒
The Persistence of Memory

1931 年，布面油画，高 24.1 厘米 × 宽 33 厘米（9.5 英寸 × 13 英寸），
现代艺术博物馆，纽约

三个熔化了的钟表分别停在不同的时间，被放置在西班牙东北部里加特港的怪异风景中，而里加特港正是达利童年生活的地方。他表示这些熔化的钟表是他在创作这幅油画的那个晚上，看着化开的卡蒙贝尔奶酪而受到的启发。它们的柔软形态也许还有性方面的含义，特别是那个在构图中央、覆盖在变形为艺术家脸庞的岩石上的钟表。这件作品可能反映了达利对现代科学的兴趣，特别是破坏了对空间和时间固有概念的爱因斯坦相对论的兴趣。他的风格完美地表达了梦境中的不安体验，从油画、雕塑到电影，这些作品最初受到了超现实主义者的青睐。达利的作品总是很有刺激性，与性和暴力密切相关，他着迷于那些被传统社会所禁之物。

☞ 德·基里科（De Chirico），恩斯特（Ernst），纳什（Nash），唐吉（Tanguy），沃兹沃思（Wadsworth）

汉娜·道波温
Darboven, Hanne

出生于慕尼黑（德国），1941 年
逝世于汉堡（德国），2009 年

为马克斯·奥本海默所作的安魂曲
Requiem for M Oppenheimer

1985 年，192 件装裱于纸上的作品，每件作品：高 71.1 厘米 × 宽 53.3 厘米（28 英寸 × 21 英寸），私人收藏

逝世于 1954 年的维也纳画家马克斯·奥本海默的一幅水彩自画像被放在一个四周都是陈旧乐器的乐谱架上。道波温把她 1985 年的日记按时间顺序一页页地排列在墙上，用同一幅画的复制品按月隔开。这些日记里有笔记和数学计算，还有她的地址和电话号码，这些纸张像音乐符号一样排列着。这件装置作品的伴奏音乐从破旧乐器对面的角落传来，赋予了这件作品一种忧郁和离别的气息。道波温认为自己主要是一位作家和历史学家，艺术方面居次要地位。她出版过好几本将一系列数字随机排列的书。她的作品除了涉及葬礼和安魂曲，还有一种持续感蕴含在她的记录、日记和系列数字之中，那是一种古怪的对生命存在的肯定。

☛ 比姆基（Bhimji），波尔坦斯基（Boltanski），布伦（Buren），伍德罗（Woodrow）

胡安·达维拉
Davila, Juan
出生于圣地亚哥（智利），1946 年

乌托邦
Utopia
1988 年，布面油画和拼贴，高 180 厘米 × 宽 1050 厘米
（70.875 英寸 × 413.75 英寸），私人收藏

　　由多个嵌板拼成的字母拼写出了这件作品的标题，且上方的嵌板全是山景。但是日落、蓬松的白云和雪景在过渡到下方嵌板时，就因血红色或肉粉色的手印痕迹变得逐渐残缺、凌乱和无序。这些碎片化的具象元素组成了有关压抑、恐惧、欢笑和邪恶的混乱叙述。民间故事、军事独裁者、色情漫画书和奇怪的卡通人物统统并置在一个混乱又过度的图像中。这是一幅描绘了失败的乌托邦的画作。达维拉应用了广泛的历史、文化和艺术素材，还特意涉及了他作为一位来自智利、移民到澳大利亚的同性恋艺术家的亲身经历。

他描述自己的艺术是一种"糟糕的烹饪"，拼贴画一般的混合图像好似留在嘴里的一股酸味。

☛ 布罗萨（Brossa），施纳贝尔（Schnabel），蒂勒斯（Tillers），巴罗（Varo），佐里奥（Zorio）

斯图尔特·戴维斯
Davis, Stuart

出生于费城，宾夕法尼亚州（美国），1894 年
逝世于纽约（美国），1964 年

这幅绘画充斥着摩天大楼、霓虹灯和俗丽的广告牌，其主题是纽约喧闹的现代都市生活。所有事物都被夸张、放大了，暗示了城市的紧张和快节奏。图片中艳丽的颜色和由不同元素组成的复杂图案表现了大都市中混乱、忙碌的生活，也使人想起爵士乐的节奏。右边角落里写有"探索这美好的艺术摇摆舞"的招牌加强了作品与音乐的联系。尽管作品的主题专注于美国的都市生活，但戴维斯深深地受到诸如立体主义等法国先锋运动的影响。立体主义令他尤为着迷，他赞同立体主义对于传统模式和观念的摒弃，并经常运用书写文字的方式去强调图片的平面化，譬如这幅作品就是这样。20 世纪 40 年代开始，戴维斯就变得越来越脱离社会，创作内向的抽象画和几何画。

☛ 布拉克（Braque），埃斯蒂斯（Estes），穆里肯（Mullican），
　斯特鲁斯（Struth）

理查德 · 迪肯
Deacon, Richard
出生于班戈（英国），1949 年

两个容器的表演
Two Can Play
1983 年，铆接镀锌钢，高 183 厘米（72 英寸），萨奇收藏，伦敦

　　这个巨大的结构有一种强大的线状韵律感，通过包含着和围绕着它的空间以及坚硬的铆接钢铁架构来界定自己。这件雕塑在形式上是抽象的，但是在形状上可能暗指了肉体器官，抑或是一些诱捕用的设备。迪肯把自己描述为一位"装配者"，因为他既不雕刻也不做模型，而是经常将木材和金属组合起来，用制造业和建筑业的工艺创作。运用了显眼的铆钉、粘合的接缝、螺丝钉、螺栓的艺术制作过程也是最后呈现的艺术作品的重要部分。尽管尺寸常常很巨大，迪肯的这些标题莫名其妙的雕塑作品却从来不会支配观众，

而是在它们的空间中保持着优雅、克制和朴实。迪肯是新英国雕塑运动的核心人物，他创作的一些大尺寸作品也被装置在公共的露天场合。

☛ 卡罗（Caro），克拉格（Cragg），埃斯帕利乌（Espaliú），
大卫 · 史密斯（D Smith），伍德罗（Woodrow）

罗伯特·德劳内
Delaunay, Robert

出生于巴黎（法国），1885 年
逝世于蒙彼利埃（法国），1941 年

ROBERT DELAUNAY

　　一个戴羽毛帽的女人和一个穿着晨礼服的男人，像是在一个发着光、闪耀着彩带的圆盘上旋转。标题暗示着他们卷入了某种戏剧性的桥段，而他们正围绕着圆环滑动。这件作品一半具象一半抽象，表露了德劳内对于颜色不知疲倦的尝试。作为开始于 1912 年，标题为《圆形和宇宙的圆盘和形式》（*Circular and Cosmic Disks and Forms*）的系列作品之一，这幅油画属于最先摈弃自然形式而去发掘纯色的情感效果的作品。德劳内相信和谐的颜色暗示了缓慢的运动，而不和谐的颜色激发了速度。他通过不同色彩的并置，达到了这种活跃的效果。德劳内和他的俄罗斯裔妻子索尼娅一起，将他关于颜色可带来节奏的理论发展成了一场艺术运动，该运动被称为俄耳甫斯主义（Orphism）。他对不同颜色在布面上产生的不同效果很感兴趣，这对抽象艺术的发展有着深远的影响。

☛ 索尼娅·德劳内（S Delaunay），康定斯基（Kandinsky），马尔克（Marc），纳德尔曼（Nadelman）

索尼娅·德劳内
Delaunay, Sonia

出生于格拉季济克（乌克兰），1885 年
逝世于巴黎（法国），1979 年

穿着泳装的女孩们
Girls in Swimming Costumes

1928 年，纸面水彩，高 20.3 厘米 × 宽 27 厘米（8 英寸 × 10.625 英寸），
私人收藏

F. 1493

Sonia Delaunay
1928

三个女孩穿着形成鲜明对照的几何设计的泳装，走在光芒四射的彩色背景前。这幅作品代表了索尼娅·德劳内同她的画家丈夫罗伯特·德劳内一起发展的、基于时尚且带有抒情特色的立体主义。俄耳甫斯立体主义（Orphic Cubism）由诗人纪尧姆·阿波利奈尔取名，建立在光线和颜色是相同的理念上，目的在于寻求类似于音乐的纯粹表达。更早之前，高更和野兽主义画家使德劳内热烈地爱上了奔放的颜色。她吸收了这类影响并创造了有重要国际影响力的时尚、书籍和服装设计。她称自己的手印纺织品为"同步对照"，

该术语反映了她对于颜色之间关系的兴趣。更早的时候她为俄罗斯舞蹈家和编舞家谢尔盖·佳吉列夫所创作的芭蕾舞剧《埃及艳后》制作戏服。

☞ 布德尔（Bourdelle），塞尚（Cézanne），罗伯特·德劳内（R Delaunay），高更（Gauguin）

保罗·德尔沃
Delvaux, Paul

出生于安泰特（比利时），1897 年
逝世于弗尔讷（比利时），1994 年

沉睡的小镇
The Sleeping Town

1938年，布面油画，高159厘米 × 宽176厘米（62.625英寸 × 69.25英寸），
私人收藏

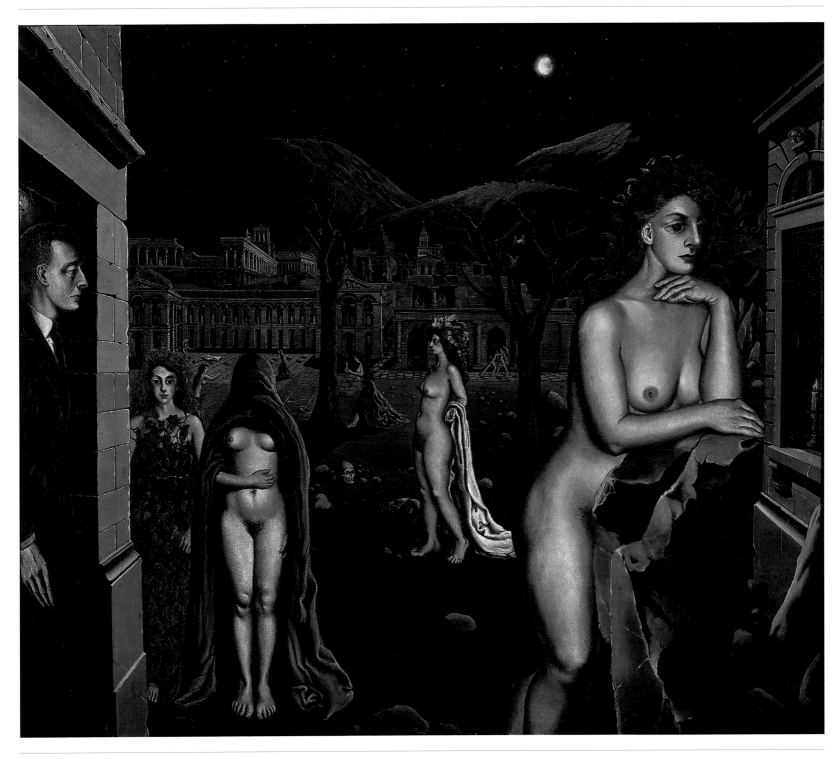

　　艺术家在左边的门口看向外面奇异的场景。他像是进入了一个充满情欲的梦境中，女性裸体摆着神秘的姿势，左侧的两个女人，一个覆盖着常青藤叶子，另外一个覆盖着衣罩，可能代表了出生和死亡。背景中那奇异的古典城镇风景之前，人物或奔波或打斗。德尔沃的作品通常难以理解，趋向于把古典和当代风格相结合。实际上在这幅作品中，艺术家以身穿现代西装、打着领带的形象出现，而背景是古典式的，用来创造一种永恒之感。德尔沃一开始尝试过印象主义（Impressionism）和表现主义（Expressionism），

但是他从 20 世纪 30 年代后期开始和超现实主义者关系密切。与他的同胞马格利特一样，他致力于通过绘画再现梦境的视觉和叙事意境。

☞ 博纳尔（Bonnard），德·基里科（De Chirico），达利（Dalí），
　马格利特（Magritte），塞奇（Sage），唐吉（Tanguy）

查尔斯·德穆斯
Demuth, Charles

出生于兰卡斯特，宾夕法尼亚州（美国），1883 年
逝世于兰卡斯特，宾夕法尼亚州（美国），1935 年

我的埃及
My Egypt

1927 年，复合板油画，高 90.8 厘米 × 宽 76.2 厘米
（35.75 英寸 × 30 英寸），惠特尼美国艺术博物馆，纽约

　　美国东海岸的工业景观被简化成了清楚的几何形状。一张抽象形状的网被叠置于一个白色工厂建筑和一个冒烟的烟囱之上。这张网像是太阳从画面的左上角发射出的光线。这个场景被艺术家称为"我的埃及"，暗指了金字塔般宏大的建筑，赋予他所处的当代环境一种来自古代世界的宏伟壮丽。这件作品揭示了精确主义（Precisionism）的影响。精确主义运动是一场与德穆斯有关的、20 世纪 20 年代和 30 年代早期的美国运动，其特点是用立体主义的将物体简化为其几何要素的抽象技艺来描绘工业题材。德穆斯出生于

宾夕法尼亚州，1907 年游历于伦敦、柏林和巴黎，在这些地方他受到了欧洲先锋艺术的影响。

☛ 贝歇（Becher），戴维斯（Davis），劳里（Lowry），塞韦里尼（Severini），希勒（Sheeler）

莫里斯·德尼
Denis, Maurice

出生于格朗维尔（法国），1870 年
逝世于巴黎（法国），1943 年

向塞尚表示敬意
Homage to Cézanne

1900 年，布面油画，高 180 厘米 × 宽 240 厘米
（70.875 英寸 × 94.5 英寸），奥赛博物馆，巴黎

　　一群艺术家聚集在一幅塞尚的静物作品周围。这些艺术家有雷东、维亚尔、博纳尔，在右侧戴着眼镜并叼着烟斗的是德尼自己，站在最右边的是陪伴他的夫人，他们共同表达着对塞尚的崇敬。他们都是纳比派的成员，该团体的名称来源于希伯来语的"先知"。这些艺术家在他们的作品中专注于对颜色和图案的运用。"要记住一幅图片在变成一匹马、一个裸体造型或是一些奇闻轶事之前，本质上只是一块平面，上面覆盖着带有一定顺序的颜色集合。"德尼这个著名的定义强调了他创作艺术的基本装饰性方法。矛盾的是，这幅画的风格并

没有特别受到塞尚的影响。那微妙的略带桃色的色彩颜料和色调的微弱差异是那段时期德尼的作品特色。作为一位虔诚的罗马天主教徒，德尼的绘画作品常常有着一种强烈的精神内涵，结合了梦一般的感觉和具体的现实。

☛ 博纳尔（Bonnard），塞尚（Cézanne），基希纳（Kirchner），
马格利特（Magritte），雷东（Redon），维亚尔（Vuillard）

安德烈·德朗
Derain, André

出生于沙图（法国），1880 年
逝世于加尔舍（法国），1954 年

伦敦：萨瑟克区的大桥
London: The Bridge at Southwark

1905—1906 年，布面油画，高 81 厘米 × 宽 100 厘米
（31.875 英寸 × 39.375 英寸），私人收藏

两条驳船和一条有着孤独人影的小拖船在萨瑟克区的大桥下、泰晤士河上漂荡。河流被画成了黄色和绿色，大桥是鲜艳的紫色，而天空是粉色的。充满生机却又不真实的颜色，以及画面右下方屋顶上那富有表现力的笔触，都是野兽主义的典型风格。用来描绘河水的强烈色彩揭示了德朗后期对点彩画法（pointillism）的兴趣，此种技艺用不同色度的颜料点在画布上，重现光的效果。1906 年，一位当时非常有影响力的画商安布鲁瓦兹·沃拉尔鼓励德朗离开巴黎，到英国游历创作一组"受到伦敦的氛围启发"的绘画。《伦敦：

萨瑟克区的大桥》就是这一系列中的一幅，这幅作品后来被认为是德朗最有影响力的作品之一。

☞ **赫克尔**（Heckel），柯克西卡（Kokoschka），**马林**（Marin），
西涅克（Signac），弗拉曼克（Vlaminck）

扬·迪贝茨

Dibbets, Jan

出生于韦尔特（荷兰），1941 年

宇宙／世界的平台

Universe/World's Platform

1972 年，彩色摄影照片和纸面铅笔画，高 65 厘米 × 宽 65 厘米
（25.67 英寸 × 25.67 英寸），市立现代美术馆，阿姆斯特丹

就像是电影中的定格画面，这一系列的照片描绘了弯曲又倒转的大地。尽管人眼看到的地平线是平的，但是艺术家把它真实的形态表现了出来，如此翻转过来的图像正是视网膜所能感知到的精确影像。迪贝茨的作品经常涉及风景，还以风景作为思维过程的图解说明，他探索着地景艺术（Earth Art）和观念艺术之间的边界。他审视的核心是透视法在视觉上带来的欺骗性。在他的系列作品"透视校正"（Perspective Corrections）中，他在草地上切出各种梯形，从一个特殊角度拍摄它们以便让它们看起来是正方形。这种简单的干预方式造成了巨大的感知上的跳跃，效果也常常是幽默的，就像他对荷兰平坦地貌的照片进行处理而创造出了"荷兰山脉"（Dutch Mountains）的效果一样。迪贝茨的职业生涯始于绘画，他对颜色和光线的兴趣以及对大自然冷静的分析，沿袭了 17 世纪荷兰油画的传统。

☛ 朗（Long），德·玛利亚（De Maria），夏皮罗（Schapiro），
 史密森（Smithson）

理查德·迪本科恩
Diebenkorn, Richard

出生于波特兰，俄勒冈州（美国），1922 年
逝世于伯克利，加利福尼亚州（美国），1993 年

伯克利第 52 号
Berkeley No. 52

1955 年，布面油画，高 149 厘米 × 宽 137 厘米（58.75 英寸 × 54 英寸），
国家美术馆，华盛顿特区

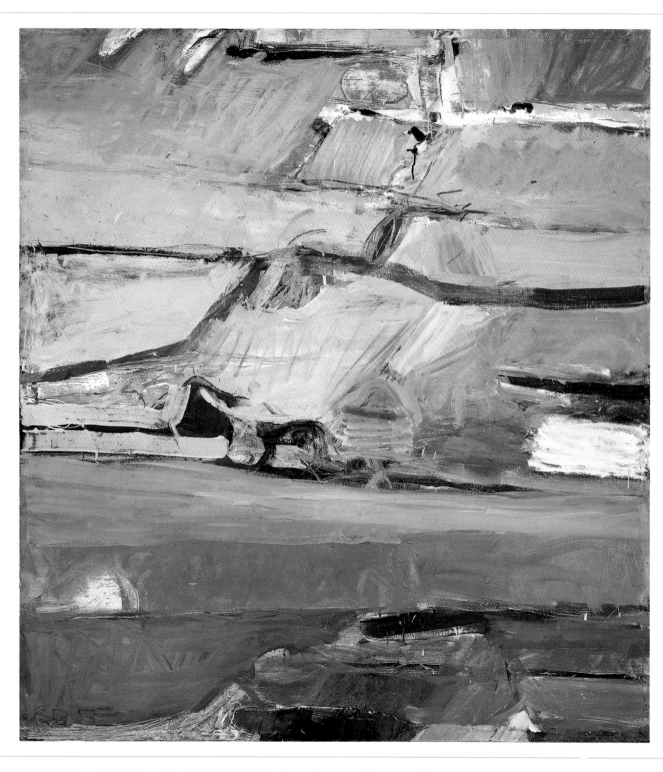

明亮的、有反差的色块把画布划分成了不规则的部分。鲜艳生动的橙色和蓝色以及活泼有力的笔触，让人想起加利福尼亚州伯克利的光线和色彩。迪本科恩在西海岸度过了大部分的工作时光，他吸取并重现了该地区光线的特质。他总是和颜料较量，相较于画的主题，他更多地专注于绘画的实际过程。他还受到很多抽象主义画家的影响，从蒙德里安的还原分析到德·库宁的表现风格，从马蒂斯的色彩到霍夫曼对改变画面平面的探索。20 世纪 50 年代中期，他转向了具象绘画的创作，然后又重新回到抽象创作，并创作出著名的"海洋公园"（Ocean Park）系列。尽管迪本科恩主要是一位抽象主义画家，但他几乎没有表现出与纽约抽象表现主义艺术家相关的个人焦虑，现在人们仍然难以把他的风格归类。

☛ 霍夫曼（Hofmann），德·库宁（De Kooning），马蒂斯（Matisse），蒙德里安（Mondrian），德·斯塔埃尔（De Staël）

吉姆·戴恩
Dine, Jim
出生于辛辛那提，俄亥俄州（美国），1935 年

给未完成的浴室装电线
Wiring the Unfinished Bathroom
1962 年，混合媒介和布面油画，高 175 厘米 × 宽 240 厘米
（69 英寸 × 94.5 英寸），路易斯安娜现代艺术博物馆，胡姆勒拜克

112

　　两盏小金属灯被固定在了画布表面，灯头后方拖着的电线穿过抽象的画面，四根牙刷被放在右上方的角落里。尽管标题暗指了在自己动手做的过程中大家都喜欢拖延的行为，但戴恩就像约翰斯和劳森伯格一样，相较于画的主题，对延伸画的边界更感兴趣。20 世纪 60 年代，他频繁地制作此类集合物，将浴衣、头发和家用电器等日常物品附着在画作的表面。戴恩和利用消费者文化的波普艺术家们有紧密的关系，但他专注于把自己的作品和过去的艺术运动相联系，并常常满怀敬意地模仿。他的作品受到达达主义、反艺术运动（anti-art movement）、超现实主义那些奇怪的并置和抽象表现主义的姿势特征的影响。戴恩还发起并参与了即兴现场表演艺术，这被他认为是自己生活的延伸。

☞ 波尔坦斯基（Boltanski），约翰斯（Johns），库奈里斯（Kounellis），
　 欧登伯格（Oldenburg），劳森伯格（Rauschenberg）

马克·迪翁
Dion, Mark
出生于新贝德福德，马萨诸塞州（美国），1961 年

安特卫普之鸟的图书馆
Library for the Birds of Antwerp
1993 年，真鸟、树、瓷砖、书和摄影照片，高 6.1 米（20 英尺），
装置于当代艺术博物馆，安特卫普

迪翁利用来自自然和人工世界的道具，构建了一个探索对科学和环境的当代态度的装置作品。他创造了一个虚构和混杂的情境，在这个情境中，与知识、学习、分类相关联的装饰物（如书和照片）和包括鸟、木头这样的自然元素并置在一起。在迪翁的艺术里，表现自然是基本的主题。在这里他以一位社会学家或人类学家的身份，模糊了真实和虚假、表现和模仿之间的边界。迪翁通过采用科学家的身份以及讽刺人们对于分类的迷恋，质疑了西方世界的价值观。迪翁的主题深受流行文化的影响，在他的世界里，我们可以

见识到米老鼠成为一位开拓者，或者"超人"克拉克·肯特在采访弗兰肯斯坦博士。

☞ 布莱克纳（Bleckner），布达埃尔（Broodthaers），格林（Green），卡迪·诺兰德（C Noland）

欧金尼奥·迪特沃恩
Dittborn, Eugenio
出生于圣地亚哥（智利），1943 年

人类面容的第七历史……航空邮件绘画第 78 号
The 7th History of the Human... Airmail Painting No. 78
1990 年，纺织物上的绘画、缝合、木炭画和丝网印刷照片，
高 215 厘米 × 宽 218 厘米（84.75 英寸 × 85.875 英寸），艺术家收藏

　　20 世纪 20 年代有关火地岛土著居民的人类学研究中的肖像，它们和罪犯、小偷与妓女的照片并置在一起。这一排排关于身份证明的图片是迪特沃恩在警察局档案、廉价的侦探小说杂志和教科书里发现的图像复制品。对于迪特沃恩来说，这些记录性图像所包含的归类和审查是智利军事独裁的象征——智利设有严酷的监察控制机构。那些简陋的绘画是由艺术家 7 岁大的女儿所作的，表现了他女儿对这些面容的天真解读。这件作品完整的标题是《人类面容的第七历史（天空中的景色）：航空邮件绘画第 78 号》。迪特

沃恩大量创作了航空邮件画，他把它们折叠成一个信封的大小，然后邮递到各个展览目的地。通过这种方式，他的作品像信件一般自由地流通，从艺术世界的边缘到中心，它们惬意又节俭地旅行着。

☛ 巴尔代萨里（Baldessari），波尔坦斯基（Boltanski），戈卢布（Golub），
　戈特利布（Gottlieb），蒂勒斯（Tillers）

奥托·迪克斯
Dix, Otto

出生于翁特姆豪斯（德国），1891 年
逝世于辛根（德国），1969 年

献给施虐受虐狂
Dedicated to Sado-masochists

1922 年，纸面水彩、铅笔、钢笔和黑墨水画，高 49.8 厘米 × 宽 37.5 厘米
（19.625 英寸 × 14.75 英寸），私人收藏

　　两个女人站在酷刑室中，其中一个女人看上去要比另外一个年轻，围绕在她们周围的是给她们带来乐趣的工具：鞭子、手枪，甚至还有一张沾着血的桌子。头盖骨和十字架给画面增添了恐怖气氛。这是迪克斯于 1922 年以同性恋施虐受虐狂为主题所作的水彩画中的一幅。迪克斯的绘画从一开始就震撼了世人，过了许多年也没有失去它们带来的冲击力。第一次世界大战之后他创作了一系列残忍的图像，描绘了战壕的生活和伤残的退役军人。之后，迪克斯的主题变成了在魏玛共和国统治下受到压迫的人：乞丐、妓女和酒鬼。

他描绘的冷酷无情的现实增强了这些作品的社会批判效用。第二次世界大战期间，迪克斯因为他的"堕落"艺术而被盖世太保拘捕。后来，他的创作转向了有着表现主义风格的宗教主题。

☛ 巴尼（Barney），恩索尔（Ensor），格罗兹（Grosz），尼特西（Nitsch），潘恩（Pane），谢德（Schad）

特奥·凡·杜斯伯格
Doesburg, Theo Van

出生于乌得勒支（荷兰），1883 年
逝世于达沃斯（瑞士），1931 年

相反的构成
Contra-Composition

1924 年，布面油画，高 63.5 厘米 × 宽 63.8 厘米（ 25 英寸 × 25.125 英寸），
私人收藏借用于国家美术馆，华盛顿特区

　　红、黄、蓝三原色被限制在一个菱形画框内。这些颜色被浓厚的黑色线条和构图中心的大块白色区域隔开。这种把主题简化到线条和原色的做法是风格派的特征，而杜斯伯格和蒙德里安都是该运动的领导人物。这些艺术家拒绝表现具体事物，相信艺术不应该描绘他们周边世界的任何方面，而应该作为由线条、形状和原色组成的平衡组合独立存在。凡·杜斯伯格的著作也为这项运动做出了巨大的贡献。凡·杜斯伯格出生于荷兰，在野兽主义和后印象主义（Post-Impressionism）的影响之下创作色彩明亮的具象作品，

开启了他的艺术生涯。后来他转向抽象主义创作，他的艺术对之后几代艺术家有着巨大的影响。

☛ 比尔（Bill），马列维奇（Malevich），蒙德里安（Mondrian），
　肯尼斯·诺兰德（K Noland）

威利 · 多尔蒂
Doherty, Willie
出生于伦敦德里，北爱尔兰（英国），1959 年

唯一一个好人已死
The Only Good One is a Dead One
1993 年，有声视频双屏投影，尺寸可变，装置于马特美术馆，伦敦

这件装置艺术由两个低像素视频组成，它们被投影在一个黑暗的巨大密闭空间的墙上。一个视频由一个手持型摄像机录制，展现了一辆汽车在夜间沿着乡村公路行驶。另一个视频是从一辆静止的汽车里录制了一段街景情况。视频中爱尔兰口音的配音呈现了一段由短句和短语组成的、不连贯的独白，创建了两个对立的视角：正在等待着目标的刺杀者以及被追击的目标。画面和配音都是根据报纸和电视上有关恐怖行动的虚构和纪实内容所作的。在这个气氛高度紧张的空间中，焦虑、恐惧和对于谋杀与死亡的幻想交织在一起，

多尔蒂削弱了关于清白和有罪的简单审判。他在北爱尔兰长大，这段经历对于他的视频和静态照片的创作来说极为重要，他的所有作品都尝试着给观众带来对于爱尔兰冲突的另一种无党派立场的解读。

☛ 巴里（Barry），伯金（Burgin），戈登（Gordon），希尔（Hill），
维奥拉（Viola）

塞萨尔 · 多梅拉

Domela, César

出生于阿姆斯特丹（荷兰），1900 年
逝世于巴黎（法国），1992 年

浮雕第 12A 号

Relief No. 12A

1936 年，铜、黄铜、树脂玻璃和木材，高 75 厘米 × 宽 62.5 厘米 × 长 6 厘米（29.5 英寸 × 24.67 英寸 × 2.33 英寸），私人收藏

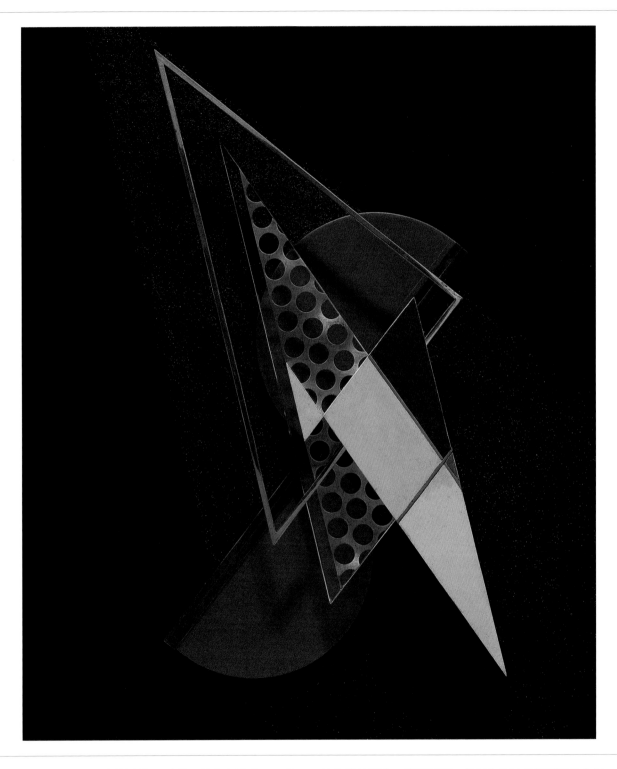

这件作品是由铜和树脂玻璃等多种材料制作而成的。艺术家设置了一系列反差：尖锐的三角形和半圆形相对，平滑的表面紧靠着粗糙表面，红对蓝，黑对灰，不透明对透明。摈弃水平和垂直的形态给这件浮雕一种有力的运动感。通过这种方式，一个有动感的平衡形态被建立起来了，它与任何可被识别的物体都不相关。然而这件作品的内在趣味来源于不同几何元素和媒介的并置。关注不同颜色和质地的反差是风格派的特征，多梅拉也深入参与了该运动。1922 年，多梅拉移居巴黎之后，遇见了该运动的关键人物凡 · 杜斯伯格和蒙德里安。那段时期，他创作了这件浮雕结构作品，反映了他运用现代非传统材料的创作特点。

☞ **比尔**（Bill），**凡 · 杜斯伯格**（Van Doesburg），**伽勃**（Gabo），**蒙德里安**（Mondrian），**塔特林**（Tatlin）

奥斯卡·多明格斯
Dominguez, Oscar

出生于特内里费岛（西班牙），1906 年
逝世于巴黎（法国），1957 年

向马诺莱特致敬
Homage to Manolette

1954 年，布面油画，高 129.5 厘米 × 宽 155 厘米（51 英寸 × 61 英寸），
私人收藏

　　一头体形巨大但头部很小的牛面对着体形细长却不退缩的斗牛士马诺莱特。这头牛被简化成了一系列富有动感的曲线，这些曲线强势地几乎延展到了整个画面，与此同时，斗牛士和他红色的斗篷在右边竖起了一道垂直的障碍。在这幅作品中，艺术家受到他的同胞毕加索的风格影响，探索了他的西班牙血统。就像毕加索一样，多明格斯将人和牛的竞赛作为理性和情感之间斗争的象征。多明格斯在 20 世纪 30 年代和 40 年代早期与超现实主义艺术家有过交往，他结合了现实与自发性绘画（automatic painting）的风格，

描绘了一个有着奇怪野兽和怪异风景的丰富又充满幻想的世界。艺术家事先没有任何预想，直接从潜意识中获得创作灵感，这是超现实主义一种常见的创作技巧，据说它正是由多明格斯发明的。

☛ 马里尼（Marini），毕加索（Picasso），罗森伯格（Rothenberg），
渥林格（Wallinger）

凯斯·凡·东根
Dongen, Kees Van

出生于鹿特丹（荷兰），1877 年
逝世于蒙特卡洛（摩纳哥），1968 年

女演员莉莉·达米塔的画像
Portrait of Lily Damita, the Actress

1925—1926 年，布面油画，高 195 厘米 × 宽 130 厘米
（76.75 英寸 × 51.25 英寸），私人收藏

身披毛皮大衣、穿着低领短连衣裙的女演员莉莉·达米塔朝着观众诱惑地微笑，这是 20 世纪 20 年代优雅年轻的女演员的典型形象。取模特名字的双关义，艺术家在此幅绘画中融入了一束肆意绽放的白色百合花（百合花的英文是 lily，也是这位女演员的名字）。这幅画的风格大部分来自表现主义，但是凡·东根并没有使用过度表现的笔触或是引人注目的色彩去遮盖模特的魅力。凡·东根的早期作品与野兽主义和表现主义相联系，明亮的色彩和戏剧化的线状笔触是他作品的特点。但是到了 20 世纪 20 年代，这位画家、

雕塑家、陶艺家和平面设计师放弃了这类风格，转而变成了在时尚上流社会中广受欢迎的肖像画家和上层阶级的记录者。凡·东根在全职成为一名画家之前是一位室内装潢师。他在年轻时就极具天分，并因为他的艺术成就度过了耀眼的一生。

☛ 德朗（Derain），约翰（John），德·兰陂卡（De Lempicka），
弗拉曼克（Vlaminck）

阿瑟·达夫
Dove, Arthur

出生于卡南代瓜，纽约州（美国），1880 年
逝世于亨廷顿，纽约州（美国），1946 年

湖之下午
Lake Afternoon

1935 年，布面蜡乳液，高 63.5 厘米 × 宽 88.9 厘米（25 英寸 × 35 英寸），
菲利普斯收藏，华盛顿特区

　　奇怪的、充满幻想的风景中，鼓起的棕色和黄色形状像是动物，也像是抽象形状。这些有机的形态被一大片橙色分隔开，有一种近似卡通的风格。绚烂的色彩近于花哨，艳丽的黄色、橙色与蓝色的背景冲撞。达夫经常以一种抽象的方式展现自然。他在谈到自己的作品时写道："我喜欢风、水和沙，并把它们带入创作中，但它们多数会被我简化成颜色和有力的线条，就像音乐对声音所做的事一样。"这位纽约画家以杂志的商业插画师的工作为生。他人生的转折点是结识了摄影师和画廊老板阿尔弗雷德·斯蒂格利茨。斯蒂

格利茨非常欣赏达夫的作品，并于 1912 年帮他举办了第一场个人展，这是美国抽象艺术最早的公共展览。

☛ 赫伦（Heron），康定斯基（Kandinsky），奥基夫（O'Keeffe），
　泽利希曼（Seligmann），唐吉（Tanguy）

让·杜布菲
Dubuffet, Jean

出生于勒阿弗尔（法国），1901 年
逝世于巴黎（法国），1985 年

带酒窝的脸颊
Dimpled Cheeks

1955 年，混合媒介和蝴蝶翅膀拼贴，高 32.3 厘米 × 宽 20 厘米
（12.75 英寸 × 7.875 英寸），私人收藏

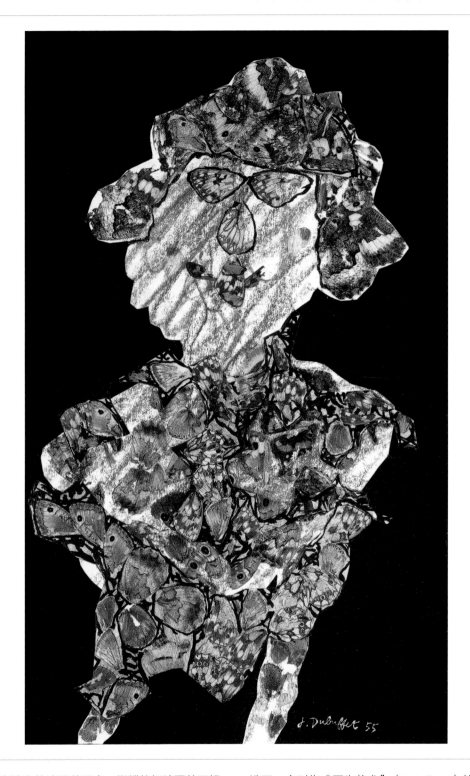

　　一个孩童般微笑着的人物直直地向外注视着观众。蝴蝶的翅膀覆盖了粗糙的表面，形成了眼睛、鼻子、嘴巴和衣服。这种拼贴漫画展现了杜布菲典型的稚拙风格。他频繁地运用玻璃、纺织品碎片、钮扣和沙子等非常规材料，赋予他的图像一种直观的粗糙感，这让他和不定形艺术运动有松散的联系。杜布菲对探索心理活动的潜意识根源很感兴趣，相比于"文明"更主张"原始"。他经常把身体作为一种景观，专注于发掘肖像画的全新替代品。他为打破西方艺术的传统解读做出了巨大的贡献。他还收集精神病患者的作品，并且创造了一个叫作"原生艺术"（Art Brut）的术语，它指的是未受到文化影响的原始作品，由艺术圈之外的人，特别是小孩和有精神病的人所创作。

☛ 贾科梅蒂（Giacometti），施维特斯（Schwitters），韦尔夫利（Wölfli），沃尔斯（Wols）

马塞尔·杜尚
Duchamp, Marcel

出生于布兰维尔（法国），1887 年
逝世于讷伊（法国），1968 年

自行车车轮
Bicycle Wheel

1964 年，1913 年原作的复制品，自行车车轮和凳子，高 126.5 厘米
（49.75 英寸），私人收藏

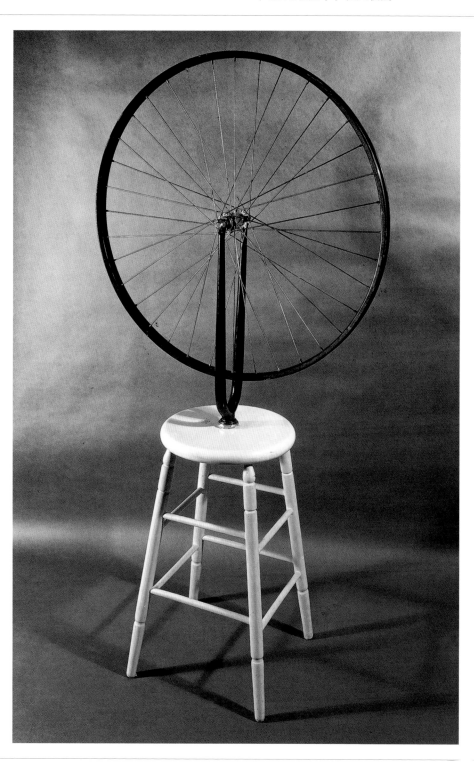

杜尚在这个与凳子连接的自行车车轮上签了名，并把它作为艺术品展览出来。杜尚把这些日常物品摆设在展览馆中，将其转化成艺术类别中的现成品艺术（ready-mades），颠覆了艺术价值构造的概念。1913 年，《自行车车轮》被展出时，观众可以去旋转车轮。这是一件开创了许多当代艺术形式的先锋作品，它瓦解了艺术作品是一件无法触碰的、由艺术家"创造"的珍贵商品的想法。杜尚对传统艺术方法的排斥是达达主义的典型表现，他也是达达主义运动的领袖人物。杜尚是画家、知识分子和理论家，在他的职业生涯中，他的作品总能激起他人的愤怒。当他在列奥纳多·达·芬奇的《蒙娜丽莎》的复制品上加上小胡子和淫秽的标语时，他表达了典型的无礼的达达式态度。作为推进先锋艺术的重要人物，杜尚对于观念艺术的影响是无与伦比的。

☛ 博伊于斯（Beuys），塞萨尔（César），梅青格尔（Metzinger），
渥林格（Wallinger）

雷蒙·杜尚-维永
Duchamp-Villon, Raymond

出生于当维尔（法国），1876 年
逝世于戛纳（法国），1918 年

巨大的马
The Large Horse

1914 年，青铜，高 100 厘米（39.375 英寸），泰特美术馆，伦敦

这件闪闪发光的铜雕结合了动物和机械的形态。曲线和底部的马蹄形状类似于一匹马的形态，同时棱角分明的部分看起来又像是工业机器。这件雕塑试图表达工业时代的速度，接近杜尚-维永崇拜的未来主义作品的精神。他的作品拒绝了自然主义，将形态分割成几何要素，这与立体主义有了联系，而杜尚-维永也与立体主义团体关系密切。尽管该作品一部分是抽象的，但据说它最早的两幅草稿画的是跳跃的马和骑手。第一次世界大战期间，艺术家作为一位骑兵团军官，了解了关于马的知识。根据他的弟弟、同为艺术家的马塞尔·杜尚所言，他本来想要为这件作品创作一个更大的版本。杜尚-维永于 1918 年因伤寒逝世之后，马塞尔·杜尚指导了基于该作品的两个更大版本的制作。

☛ 波丘尼（Boccioni），杜尚（Duchamp），爱泼斯坦（Epstein），马里尼（Marini），渥林格（Wallinger）

劳尔·杜飞
Dufy, Raoul

出生于勒阿弗尔（法国），1877 年
逝世于福卡尔基耶（法国），1953 年

多维尔港口的帆船
Sailing Boats in the Port at Deauville

1935年，布面油画，高64.7厘米 × 宽80.6厘米（25.5英寸 × 31.75英寸），私人收藏

一些帆船停泊在位于多维尔的海港里。港口沿着勒阿弗尔海岸建立，那里正是杜飞出生的地方。具有表现力的轮廓是杜飞作品的风格特征，暗示着在水中上下摆动着的船只的运动。构图中央和右侧的明亮的黄色船帆与蓝色的天空形成了反差，使这件作品充满了生活的乐趣。当时有很多艺术家在以焦虑为主题进行创作，而杜飞却致力于创作这些具有装饰性的海景画和陆地风景画。明亮的颜色和具有表现力的颜料处理方式，是杜飞的野兽主义风格的标志。他参加了野兽主义团体在 1905 年举办的第一次展览，并与德朗密切合作。马蒂斯对纯粹的平面色块进行了大胆的并置，这样的做法对杜飞产生了意义深远的影响。一直到 20 世纪 30 年代，他都在画法国南部的赛马场、赛舟会和赌场。

☛ 德朗（Derain），赫克尔（Heckel），马林（Marin），马蒂斯（Matisse），弗拉曼克（Vlaminck），沃利斯（Wallis）

　　四个刚出生的婴儿以不协调又无助的怪异姿势被描绘了下来，并被放大到成年人的大小。杜马斯通过这种方式展示了他们的脆弱感和圆胖身体及无法控制的表情带来的奇异感。他们的肉体被涂上过分鲜艳、令人恶心的腐烂的颜色，仿佛艺术家已经在他们的脸上看到了死亡的幽灵。尽管这件作品创作于艺术家第一个孩子出生以后，但它的内容并不是充满柔情的。杜马斯创造令人难以平静的画以寻求一种有关人类处境的理解，她用一种严酷的真诚直面自己的情感。她从自己的经历出发，用宝丽来相机将模特的形象定格下来，通过摄影的方式与眼前的现实保持距离。她还利用报纸、书籍、杂志和明信片中的照片进行创作，并对其他艺术家的文字和绘画作出诠释。

☞ 培根（Bacon），珂勒惠支（Kollwitz），图伊曼斯（Tuymans），
维奥拉（Viola）

吉米 · 达勒姆
Durham, Jimmie
出生于休斯顿，得克萨斯州（美国），1940 年

马林切
La Malinche
1988—1991 年，木材、棉花、蛇皮、水彩、聚酯纤维和金属，高 168 厘米（66.125 英寸），当代艺术博物馆，根特

这尊雕塑乍一看是一件传统的印第安人雕刻品。这张忧伤的脸由珠子、蛇皮以及羽毛装饰，诉说着自己被盗走了遗产。但是达勒姆是一位切罗基族印第安艺术家、散文家和政治活动家，他的作品从来不能仅从表面去看待。这不是一件"真正的"工艺品。这个人像戴着塑料的嬉皮士饰品和连锁商店的胸罩，身体则由循环利用的物品集合而成。马林切是印第安公主，也是一个白人男性的情妇，于是这件作品可以理解为性别压制和殖民统治的象征。它对于文化杂糅给出了有趣而辛酸的评论，并且质疑了西方观众的偏见：渴望把非西方艺术作为一种异域的民族志来对待，并且只愿意接受对土著人民的刻板印象。达勒姆声称自己是一个"后现代的原始人"，表明了他作为一个美洲土著艺术家在这个以欧洲为中心的世界中的复杂立场。

☛ 鲍姆嘉通（Baumgarten），伯奇（Birch），哈蒙斯（Hammons），曼·雷（Man Ray），劳森伯格（Rauschenberg）

妮可·艾森曼
Eisenman, Nicole

出生于凡尔登（法国），1965 年

马蒂斯装置
Matisse Installation

1994 年，纸面水彩和玩偶零件，高 42.5 厘米 × 宽 56.5 厘米
（16.75 英寸 × 22.25 英寸），私人收藏

马蒂斯的著名作品《舞蹈》被重新解读并展现在了这件装置艺术中。在马蒂斯的原画中，女人们被描绘成自然原始精神的纯洁化身，而艾森曼的绘画还包含了一个绑在树上的裸体男人。艺术家把一幅女性作为男性注视下的顺从对象的作品，转化成了体现女性强大力量的，能够颠覆男性主导的世界的作品。奇怪玩偶的头部和机械化的猴子被动地看着这件作品，也许它们是在通过观看这幕仪式般的情景而得到一些关于它们自身处境的想法。紧挨着这幅画的是一个面对着墙的巨大阴茎，它安装着脚轮，在末端连着一条绳子，

并被简化成了一件孩子的玩物。从伟大的男性艺术巨匠到摩登原始人，艾森曼的作品取材不拘一格。虽然她的立场受女性主义的各种严肃政治议题影响，但她的作品仍旧保留着诙谐和漫不经心的调侃。

☛ 巴特利特（Bartlett），凯利（Kelley），马蒂斯（Matisse），尼特西（Nitsch）

詹姆斯·恩索尔
Ensor, James
出生于奥斯坦德（比利时），1860 年
逝世于奥斯坦德（比利时），1949 年

死亡和面具
Death and the Masks
1927 年，布面油画，高 80 厘米 × 宽 100 厘米（31.5 英寸 × 39.25 英寸），
私人收藏

　　这个奇怪可笑的死神用他骨瘦如柴的手指抓着一个婴儿，不理会周围那些戴着面具的人物的恳求。这件作品可怕的悲观情绪概括了恩索尔的黑暗幻想。他用以表达自己对世界的悲观看法的面具主题，与他父母在奥斯坦德的纪念品商店里卖的狂欢节服饰有关。作为对专注于风景和日常情景的印象主义的反击，恩索尔发展了充满神秘和象征含义的个性化视角。他独特又令人略感不安的作品刚开始时遭到了主流派的抵制，但最后他的作品与先锋团体"二十人社"（Les Vingt）一起展览。但就算是这个团体，也拒绝展示恩

索尔的杰作《基督进入布鲁塞尔》（Entry of Christ into Brussels），因为在这幅作品中恩索尔把自己定义为耶稣。他极具独创性的作品对后来的表现主义艺术家有着巨大的影响。直到他生命的后期，他的成就才被认可，并被比利时国王阿尔贝一世授予男爵勋位。

☛ 迪克斯（Dix），库宾（Kubin），诺尔德（Nolde），鲁奥（Rouault），
　苏丁（Soutine），韦特（Weight）

雅各布·爱泼斯坦

Epstein, Jacob

出生于纽约（美国），1880 年
逝世于伦敦（英国），1959 年

来自凿岩机的金属躯干
Torso in Metal from The Rock Drill

1913—1914 年，青铜，高 70.5 厘米（27.75 英寸），泰特美术馆，伦敦

半人类半机器的这个混合创造物预示了未来几十年间科幻小说中的幻想。在这件铜雕上，爱泼斯坦表现了极具实验性的、坚硬又生动的边缘，反映了当时艺术家对于新工业时代的先进形态的广泛关注。这件作品一开始是一件更大的机械构造作品的一部分，该作品在 1915 年展出的时候受到了近乎所有人的貌视。爱泼斯坦自己都对那件作品失去了信心，并在这件作品于 1916 年再次展出的时候拆去了除躯干以外的所有附加物。1912 年他遇到了毕加索、布朗库西和莫迪里阿尼。这次相遇以及他在卢浮宫中对古代雕塑和原始雕塑的发现，成为他贯穿整个职业生涯的灵感来源。1913 年，爱泼斯坦和戈迪埃-布尔泽斯卡一起发起了历时短暂的先锋运动——漩涡主义运动（The Vortex）。爱泼斯坦出生在纽约，父母是俄罗斯犹太裔。他也因为那些有洞察力的、关于心理学的雕塑肖像作品而出名。

☛ 波丘尼（Boccioni），布朗库西（Brancusi），戈迪埃-布尔泽斯卡（Gaudier-Brzeska），莫迪里阿尼（Modigliani），毕加索（Picasso）

马克斯·恩斯特

Ernst, Max

出生于布吕尔（德国），1891 年
逝世于巴黎（法国），1976 年

西里伯斯岛的大象

Elephant of Celebes

1921 年，布面油画，高 126 厘米 × 宽 108 厘米（49.67 英寸 × 42.5 英寸），
泰特美术馆，伦敦

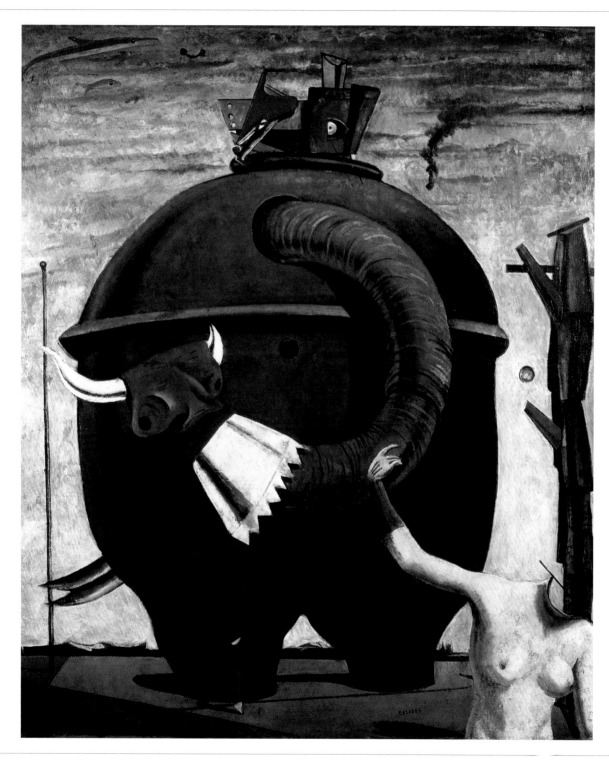

主导着构图的是一个貌似机械大象的怪兽图像，这是恩斯特根据一张从人类学杂志上看到的苏丹人玉米储藏箱的照片创作而成的。标题来自一首德国的儿歌，这首儿歌的第一句歌词是："西里伯斯岛的大象……"这个怪兽站立在一处看起来像是飞机场的地方。结合天空中的浓烟痕迹，这幅图像可能唤起了他在第一次世界大战期间身处军队时的不愉快的回忆。梦境般的氛围和物体怪异的并置是超现实主义的特征。恩斯特是该团体的创始成员，这幅画也是最有名的超现实主义作品之一。他对于自己身世的怪异描述，让人们可以一窥他的幻想世界：马克斯·恩斯特的母亲把一个蛋放在鹰巢中，一只鸟用了 7 年多的时间，在 4 月 2 日 9 点 45 分将他从蛋中孵化而出。

☞ 德·基里科（De Chirico），达利（Dalí），德尔沃（Delvaux），
唐吉（Tanguy）

佩佩 · 埃斯帕利乌
Espaliú, Pepe

出生于科尔多瓦（西班牙），1955 年
逝世于科尔多瓦（西班牙），1993 年

马太福音
The Gospel According to Saint Matthew

1992 年，铁，高 245 厘米 × 宽 115 厘米 × 长 28 厘米
（96.5 英寸 × 45.33 英寸 × 11 英寸），地点未知

132

两个鸟笼状的形态暗示了在躯体结构内诱捕灵魂的意思。尽管这些笼子并不封闭，可能也允许人们奔向自由，但它们是通过沉重的、向下垂荡的金属丝连接在一起的，好似意味着任何向外的通道都必须再次回到内部。这两个元素可能代表了一对夫妻，他们原本在爱情中逃离了孤独感的牢笼，而如今又密不可分地作为一个整体连接在一起。这件非常诗意的雕塑有着优美的抒情方式，隐喻了人类处境的脆弱。埃斯帕利乌在很年轻的时候就因为艾滋病去世了，很多他生命晚期的作品都受到他的病痛的影响。死亡、疾病和救赎的主题使他的艺术充满可触及的、悲伤的辛酸之感。他的轿子雕塑悬挂于艺术馆的墙上，他的诗歌和表演经常探索"抬 / 传播"（carrying）的概念，这个词既表达了病毒的传播，也表达了对身患疾病之人的关心和支持。

☛ 迪翁（Dion），黑塞（Hesse），福奥法尼特（Phaophanit），
什捷尔巴克（Sterbak）

理查德·埃斯蒂斯
Estes, Richard

出生于基瓦尼，伊利诺伊州（美国），1932 年

下午 3 点 53 分，冬天的时代广场
Times Square at 3.53pm, Winter

1985 年，布面油画，高 68.6 厘米 × 宽 124.5 厘米（27 英寸 × 49 英寸），私人收藏

纽约冬天一个阴冷的下午，之前融化了的雪在人行道上再一次冻结了，暗淡的日光柔和地照耀在街道右手边的建筑物和厢式货车上。这个细致的场景寂静又荒芜。若是有人在街上散步，那么他们的脚步声就会在建筑间回响。这件作品看上去是如此栩栩如生，让人不敢相信这竟然是一幅画。通过利用摄影照片，像埃斯蒂斯这样的超写实主义艺术家们煞费苦心地专注于细节，重现他们周围的世界。但是，他们的作品有时又有刻意的不精确性。这件作品中，位于画面左侧的窗户显现出一个不寻常的角度，迫使我们注意画面的

中央和右侧部分，看到可口可乐和索尼的广告并望向街道的深处。埃斯蒂斯在全心致力于油画创作之前是位插画师。他的作品常常是大尺寸的，这使得他作品中的精密度更加令人印象深刻。

☛ **克洛斯（Close），戴维斯（Davis），莫利（Morley），斯特鲁斯（Struth），沃尔（Wall）**

菲利普·埃弗古德
Evergood, Philip

出生于纽约（美国），1901 年
逝世于布里奇沃特，康涅狄格州（美国），1973 年

舞蹈马拉松（1000 美元有奖比赛）
Dance Marathon （Thousand Dollar Stakes）

1934 年，布面油画，高 152.4 厘米 × 宽 101.6 厘米（60 英寸 × 40 英寸），
杰克·布兰顿艺术博物馆，得克萨斯大学奥斯汀分校

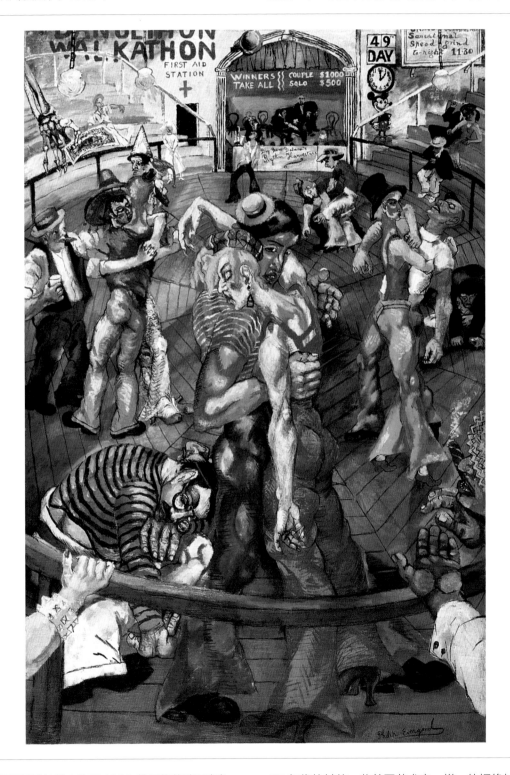

精疲力尽的情侣们在一场舞蹈马拉松中为了 1000 美元的奖励而竞争。舞蹈马拉松是一场在 20 世纪 30 年代席卷美国的狂热活动，情侣互相支撑着对方，决心要比他们的竞争对手站更长时间。背景处的标示显示这已经是这场比赛的第 49 天了。在美国经济大萧条时期，很多没有工作的人去这类比赛中碰运气，结果往往是体力完全透支而被送入医院。通过扭曲竞争者的特征和装束，埃弗古德坦然地表现了他对该主题的蔑视，也体现了他对那些参与者的同情。埃弗古德致力于关注普通人经历的艺术创作。就像 20 世

纪 30 年代的其他一些美国艺术家一样，他拒绝抽象而偏爱体现社会主义理想的绘画，认为艺术是一种表达抗议的途径。他的作品表现了现实的日常主题，融汇了充满幻想又奇异的图像，描绘了 20 世纪 30 年代美国的独特图景。

☛ 霍普（Hopper），劳伦斯（Lawrence），马蒂斯（Matisse），纳德尔曼（Nadelman）

卢恰诺·法布罗
Fabro, Luciano

出生于都灵（意大利），1936 年
逝世于米兰（意大利），2007 年

1968 年，阳极氧化铁制作的公路交通图，高 120 厘米（47.25 英寸），
艺术家收藏

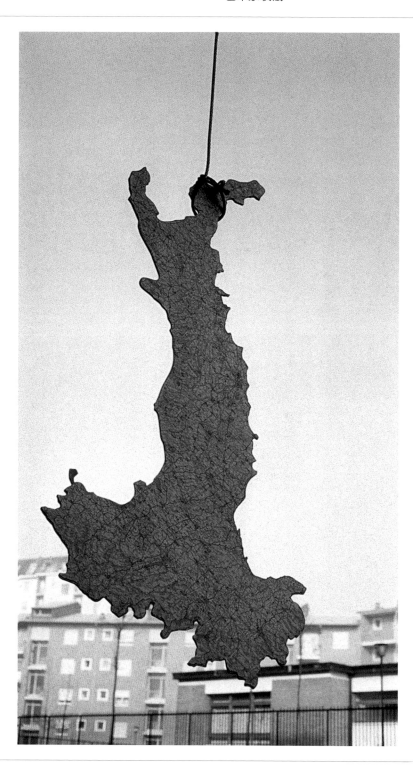

　　铁制浮雕被一个套索倒挂起来，让人无法马上辨认出上面的图案。倒置方式使得这个意大利版图抽象了起来，以此来挑战观众对于它的熟悉程度。《意大利》是法布罗以他家乡的地理形状为主题的系列雕塑作品之一，使用了诸如铁、纯铜、胶合板和青铜等不同材料。每个版本都因为不同材料的特殊性而被区别开来。法布罗属于一个雕塑风格被称为"Arte Povera"（字面意思为"贫困艺术"）的意大利艺术家团体。这些艺术家经常运用常见的、存在时间短暂的材料来创作雕塑作品，从而强调变化的概念。他们乐意用这种方式进行材料实验，这体现了他们想远离艺术作品一成不变的含义，而转向一个更加开阔的、拥抱现代文化复杂性的天地。

☛ **波提（Boetti），梅尔兹（Merz），佩诺内（Penone），
皮斯特莱托（Pistoletto）**

厄于温·法尔斯特伦

Fahlström, Öyvind

出生于圣保罗（巴西），1928 年

逝世于斯德哥尔摩（瑞典），1976 年

就座的第四阶段，五块面板

Phase Four of Sitting, Five Panels

1968 年，纸面蛋彩画，高 60.3 厘米 × 宽 85.5 厘米

（23.75 英寸 × 33.625 英寸），路易斯安娜现代艺术博物馆，胡姆勒拜克

　　五块面板形成了字母"V"的形状，它就像是一款桌游一样，包含了很多不寻常又无法破译的图像。半卡通半插画的标志性符号暗示着无尽的叙事，等待观众去把它们拼凑起来。法尔斯特伦是一位诗人、作家和记者，同时也是一位艺术家，他作品中的所有元素都包含在了他那不拘一格又幽默的构图中。他组合了从疯狂猫（Krazy Kat）到大富翁的一系列图像，运用桌游的形式来对社会和政治事件作出评论，其中涉及运气和游戏的部分讽刺了政治世界。他也创作巨大的互动性作品，观众被邀请在金属背景上移动彩绘珐琅图形。法尔斯特伦对流行文化中图像的运用与波普艺术有关联，但是他的作品跨越了太多的学科领域而无法被明确地分类。他对劳森伯格和凯利等比他年轻的艺术家有着巨大的影响。

☛ 巴尔代萨里（Baldessari），芝加哥（Chicago），凯利（Kelley），利希滕斯坦（Lichtenstein），劳森伯格（Rauschenberg）

让·福特里埃
Fautrier, Jean

出生于巴黎（法国），1898 年
逝世于沙特奈-马拉布里（法国），1964 年

梅花 J
The Jack of Clubs

1957 年，布面上的纸面油画和颜料，高 46 厘米 × 宽 38 厘米
（18 英寸 × 15 英寸），私人收藏

　　这幅画的标题和画面中央的厚涂的白色长方形色块喻示着一张扑克牌，但是这件作品本质上并没有特指的主题。作品的含义和制作材料是无法分割的，材料给了它一种有形的、近乎雕塑的质感。福特里埃在画布表面贴上厚纸来代替常规的油画形式，再用油画笔和其他工具在表面创作油画，其效果就像是有硬壳覆盖的、磨损的墙面。福特里埃以小尺寸制作作品，让他的画展现出一种亲近、私密的感觉。他具有表现力的抽象风格和对实际作画过程的关注，是 20 世纪 50 年代不定形艺术运动的特征。福特里埃的一系列画有非常抽象的头部的作品"人质"（Hostages），使他晚年在巴黎声名鹊起。那些作品抓住了巴黎战后荒凉暗淡的气氛，在风格和技巧上都与这幅作品很接近。

☞ 布拉克（Braque），霍夫曼（Hofmann），苏拉吉（Soulages），
　 沃尔斯（Wols），吉原治良（Yoshihara）

莱昂内尔·法宁格

Feininger, Lyonel

出生于纽约（美国），1871 年
逝世于纽约（美国），1956 年

乡村教堂

Village Church

1915 年，布面油画，高 86 厘米 × 宽 100 厘米（33.75 英寸 × 39.5 英寸），
私人收藏

德国村庄盖尔默罗达（Gelmeroda）色彩鲜艳的教堂和背景处的广阔山丘有一种浪漫、梦幻的质感。法宁格于 1912 年在盖尔默罗达开始创作这一系列有关教堂和小镇风景的作品。作家汉斯·黑塞写道："盖尔默罗达的教堂对于法宁格来说就像是圣维克多山对于塞尚一样，他对这一主题进行毕生的研究，探索隐藏的新含义，期待找到最合理的表达。"这件作品中，建筑形式的几何构造基本属于立体主义风格，它结合了对教堂的多个不同的视角。与此同时，作品的基调在某种程度上又归功于 19 世纪伟大的浪漫主义

（Romanticism）风景画家，德国表现主义者的有力影响也十分明显。法宁格出生于美国的一个德裔家庭。他在德国学习，和表现主义团体青骑士（Der Blaue Reiter）一同参展，并在包豪斯学院教书。他有好几个系列的作品都描绘了海景、帆船、大桥和高架桥。

☛ 塞尚（Cézanne），罗伯特·德劳内（R Delaunay），毕加索（Picasso），郁特里洛（Utrillo）

埃里克·菲什尔
Fischl, Eric
出生于纽约（美国），1948 年

坏男孩
Bad Boy
1981 年，布面油画，高 168 厘米 × 宽 244 厘米（66 英寸 × 96 英寸），
萨奇收藏，伦敦

一个年轻的男孩正一边偷瞄着一个四肢摊开的裸体女人——可能是他的母亲，一边从她的钱包里偷东西，钱包又象征着她的阴道。从百叶窗射入的条纹状光线带来了肉欲的氛围，加深了性欲的浓度。这是一幅充满了复杂、暧昧和色情象征的图像，揭示了隐秘又忌讳的恋母情结的矛盾。通过暗示年轻男孩的视角和我们视角的可互换性，观众作为一个不可避免的、串通一气的偷窥狂被卷入这个戏剧性场景中。作为油画复兴和新兴的新具象主义（Neo-Figurative）运动的一位成员，20 世纪 80 年代早期菲什尔在纽约崭露头角。他大尺寸具象画作中叙事性的、放松的笔触和随意风格，掩饰了这些作品所含有的气氛高度紧张的有关性心理的内容。菲什尔描绘了有闲阶级在城郊的生活方式，剥去其舒适的表面，揭露一个充满焦虑、不安全感和欲望被压制的世界。

☛ 巴尔蒂斯（Balthus），德·兰陂卡（De Lempicka），萨利（Salle），席格（Sickert）

费茨利和魏斯
Fischli & Weiss

彼得·费茨利，出生于苏黎世（瑞士），1952 年

大卫·魏斯，出生于苏黎世（瑞士），1946 年；逝世于苏黎世（瑞士），2012 年

无题
Untitled

1991 年，上色的聚氨酯物品，高 3.2 米 × 宽 2.2 米 × 长 5 米（10.6 英尺 × 7.3 英尺 × 16.5 英尺），艺术家收藏

这件装置艺术作品是一次博物馆展览布置工作的场景还原。所有材料，包括工人的夹克衫和鞋子、吃剩的东西（一盒冰红茶和一根香蕉），还有涂料和清理的工具，都被手工雕刻和上色的聚氨酯原原本本地重现了。明亮的颜色和前景、背景里物体变形的尺寸造成了真实物品和人工制品之间的矛盾。费茨利和魏斯以诙谐讽刺的风格，用简单的雕塑技术和黏土、橡胶等材料重构了日常物品的模型。他们在 20 世纪 70 年代后期开始合作，利用他们的瑞士身份和文化中的一些陈词滥调进行创作。他们创作了诸多奇异的短片，其中包括《最小阻力》（*The Least Resistance*）。在《最小阻力》中，艺术家装扮成一只巨大的老鼠和一只大熊猫，为了寻求知识而周游世界。

☛ 阿孔奇（Acconci），巴特利特（Bartlett），布里斯利（Brisley），戈伯（Gober），欧登伯格（Oldenburg）

巴里·弗拉纳根
Flanagan, Barry

出生于普雷斯塔廷（英国），1941 年
逝世于滨河圣欧拉利娅（西班牙），2009 年

铁制金字塔上飞跃的 6 英尺长的野兔
Six Foot Leaping Hare on Steel Pyramid

1990 年，青铜和钢铁，高 239 厘米 × 宽 188 厘米 × 长 50.8 厘米
（94 英寸 × 74 英寸 × 20 英寸），第 8 版

一只青铜制成的野兔轻巧地越过一座由一层层钢铁组合而成的金字塔。这件作品捕捉了野兔在空中飞跃的一瞬间，满含快乐和希望，而传统上野兔又被古埃及人和中国人认为是生命的象征。这是一系列表现野兔腾跃并飞过障碍的作品之一，弗拉纳根自 1979 年开始制作。他在 20 世纪 60 年代和 70 年代的作品中运用了各种各样的材料，反映了后极简主义的影响，该主义是对刻板严肃的极简主义的反击。他利用沙子、麻袋布、聚苯乙烯、绳索和光线，创造了有违严格的几何原理并让人想到有机形态的抽象雕塑。在发挥了 20 多年的创意之后，他于 20 世纪 80 年代重新回到大理石、石头、青铜等传统材料的运用上。这些材料通过他的动物雕塑和他那有趣、诙谐的方式而得到了充分的利用。1982 年，弗拉纳根代表英国参加了威尼斯双年展。

☛ 弗里奇(Fritsch)，马尔克(Marc)，马里尼(Marini)，渥林格(Wallinger)

丹·弗莱文
Flavin, Dan

出生于纽约（美国），1933 年
逝世于里弗黑德，长岛，纽约州（美国），1996 年

无题（致埃伦）
Untitled (For Ellen)

1975 年，粉色、蓝色和绿色的荧光灯，高 224 厘米（88.25 英寸），
装置于唐纳德·杨美术馆，西雅图，华盛顿州，1994 年

142

彩色荧光灯管点缀了原先空空如也的展览馆的一角，把它转化成了一个正在柔和地发着光的壁龛。这个构造既是一种邀请，又是一种拒绝，它邀请观众注视，却又同时把观众的身体隔绝在外。这迫使观众有了双重的反应：观众一会儿把条纹当作物体，一会儿又会凝视它们发射出的光线的效果。标题暗示着这件作品表达了对一位朋友或者爱人的敬意，这位朋友或爱人的光芒在其离开之后依旧保留着，这给作品添加了一些情感意义。弗莱文把灯具做成雕塑是一种对现成品艺术的新尝试，改变了整个展览馆空间的焦点。在由开关触发的脆弱关系中，我们的注意力落在了通常来说不起眼的地方。弗莱文是一位自学成才的艺术家，因为他关注建筑空间和微妙的干预，所以他与极简主义联系在了一起。他爱把光线当作媒介来创作，而这种偏好是永久的。

☛ 贾德（Judd），勒维特（LeWitt），梅尔兹（Merz），莫里斯（Morris），瑙曼（Nauman），奥培（Opie），特瑞尔（Turrell）

卢西奥·丰塔纳
Fontana, Lucio

出生于罗萨里奥（阿根廷），1899 年
逝世于科马比奥（意大利），1968 年

上帝的结局
The End of God

1963 年，布面油画，高 178.1 厘米 × 宽 123.2 厘米
（70.125 英寸 × 48.5 英寸），私人收藏

一块粉色的、鸡蛋形状的画布上布满了众多被刺穿的痕迹，后面的空白空间从中显露出来。这是一个系列作品之一，在这个系列中丰塔纳在画布上做了很多单一的缺口或洞以表现艺术家创作时的基本手势动作。被刺穿的痕迹和很深的裂缝是为了让观众注意到画布后面的无限空间，使平面之外的空缺和画布一样成为作品的一部分。与制造空间错觉的具象画家们不同的是，丰塔纳破坏了他的画布，把真实的空间带入他的作品中。排斥画布传统的创作空间以及把作品放置于展览馆真实空间中的做法是空间主义运动

（Spazialismo）的特征，丰塔纳是这一先锋团体的创始人之一。与很多欧洲艺术家情绪上的抽象表达不同，丰塔纳理智的作画方式为观念艺术铺平了道路。

☛ 黄永砯（Huang），克莱因（Klein），波洛克（Pollock），罗斯科（Rothko），
施纳贝尔（Schnabel），特恩布尔（Turnbull）

金特 · 弗尔格
Förg, Günther

出生于菲森（德国），1952 年
逝世于弗赖堡（德国），2013 年

里沃利
Rivoli

1989 年，布面丙烯画，高 220 厘米 × 宽 140 厘米
（86.67 英寸 × 55.125 英寸），贝贝尔 · 格拉斯林画廊，法兰克福

　　橙色和绿色这两个产生色彩反差的区域并置在画布上，以从容轻松的笔触画成。画面上清楚地留下了垂直和水平的画笔痕迹。本能的笔触和微妙的处理反映了弗尔格在几何设计的限制内快速又流畅的创作方法。完工的表面是柔和又平静的，能唤起一种引发感伤和精神渴求的简单之美。朴素的色带应该是受到了纽曼和罗斯科的抽象表现主义作品的启发，但是弗尔格的作品更加清新和简单。弗尔格也创作铜制浅浮雕、铅笔绘画，偶尔也摄影。他常常创作相互之间有关联的画作，制作成系列，然后把它们作为一个单独的装置作品放在一起展览。对于弗尔格来说，这些作品的序列给人们这样一种感觉，它既和展览馆内部建筑相关，又超越了展览馆的空间。

☛ **埃弗里**（Avery），**纽曼**（Newman），**肯尼斯 · 诺兰德**（K Noland），**罗斯科**（Rothko）

藤田嗣治（莱昂纳尔）
Foujita, Tsugouharu (Léonard)

出生于东京（日本），1886 年
逝世于苏黎世（瑞士），1968 年

我的画室：巴黎景致
My Studio: View of Paris

1939 年，布面油画，高 55 厘米 × 宽 46 厘米（21.75 英寸 × 18.125 英寸），
私人收藏

这幅动人的图画描绘了从艺术家画室看到的巴黎蒙马特高地和圣心大教堂——很多 20 世纪早期的伟大艺术家都聚集于此。通过图画上方汇聚的云，一种有力的、振奋人心的效果被创造出来。通向阳台的窗户为我们打开，阳台上有一盆象征着画家自己的盆栽等待着我们。藤田嗣治是巴黎画派（School of Paris）的第一位亚洲人。他从日本带来了有关线性设计的图像传统，将其与诸如马蒂斯和杜飞这样的艺术家的创新方法相融合，并运用到自己的创作中。他大半辈子都待在巴黎，在那里他从佛教徒变成了罗马天主教徒。他的许多作品里包含了动物，特别是猫。这些猫常常温顺地依偎在它们美丽的女主人的身边。他也创作裸体画、风景画、书籍插画，还有一些温情的基督教祈祷画。

☛ 杜飞（Dufy），马格利特（Magritte），马蒂斯（Matisse），
郁特里洛（Utrillo）

山姆·弗朗西斯
Francis, Sam

出生于圣马特奥，加利福尼亚州（美国），1923 年
逝世于圣莫尼卡，加利福尼亚州（美国），1994 年

无题
Untitled

1956年，布面油画，高370厘米×宽240厘米（145.75英寸×94.5英寸），
路易斯安娜现代艺术博物馆，胡姆勒拜克

　　画布上充满了松散、流动的抽象色彩。滴下的且相互融合的不同形状突出了图像的平面感。这幅微妙的图像就像弗朗西斯同时代的罗斯科的抽象表现主义作品一样，鼓励着人们深思。他对饱和色彩的运用也显示了日本抽象艺术让人沉思的特性对他作品的影响。弗朗西斯对将光线的不同感觉转化到画布上很有兴趣，他生活和工作的加利福尼亚州的光线，以及莫奈的"睡莲"（Water Lilies）系列作品都影响了他。在美国他吸取了戈尔基和罗斯科早期作品的精华，移居巴黎以后，他在莱热的现代艺术学校学习。尽管弗朗西斯的作品构图有着明显的自发性，但他其实是特别有条不紊且严格缜密的。在他的晚期作品中，他把抽象的形态推至作品构图的边缘，依照东方概念中的留白（negative space），留下大面积的空白空间。

☞ 弗兰肯塔尔（Frankenthaler），戈尔基（Gorky），莱热（Léger），
　莫奈（Monet），罗斯科（Rothko），托比（Tobey）

海伦·弗兰肯塔尔
Frankenthaler, Helen

出生于纽约（美国），1928 年
逝世于达里恩，康涅狄格州（美国），2011 年

月亮的另外一面
The Other Side of the Moon

1995 年，纸面丙烯画，高 179.4 厘米 × 宽 162.6 厘米
（70.625 英寸 × 64 英寸），诺德勒画廊，纽约

一个红色圆形可能代表了月亮，它被网状的线围绕着，线的轨迹遍布纸面。鲜艳的紫色、蓝色和绿色的组合赋予了这件作品一种阴森的感觉。尽管这幅画在形式上是抽象的，标题却暗示着自然世界。弗兰肯塔尔嫁给了抽象表现主义画家马瑟韦尔，尽管她和抽象表现主义有着密切的联系，她的技艺和其他人的却很不一样。她把颜料倾倒在画布或纸上，避免有画笔的痕迹存在。她的这种在未涂底漆的画布上染色的方法形成了一种直接又透明的效果。诺兰德和路易斯参观了她的工作室之后，受到了这种创作方法的启发。流动

的色彩贯穿了她的作品。在她的那些 20 世纪 60 年代的大幅画作中，她将色彩运用到了极致：选出一些小型色带推至画布边缘，并在画布中央位置留白。弗兰肯塔尔是塔马约的学生，她富有变化的作品相较于同时代艺术家更加平静和轻盈。

☛ 戈尔基（Gorky），路易斯（Louis），马瑟韦尔（Motherwell），
肯尼斯·诺兰德（K Noland），波洛克（Pollock），塔马约（Tamayo）

卢西恩 · 弗洛伊德

Freud, Lucian

出生于柏林（德国），1922 年
逝世于伦敦（英国），2011 年

天窗下的雷夫

Leigh under the Skylight

1994 年，布面油画，高 297.2 厘米 × 宽 120.6 厘米
（117 英寸 × 47.5 英寸），阿奎维拉当代艺术公司，纽约

行为艺术家雷夫·波维瑞站在一张桌子上。在这个幽闭的构图中，他的头几乎要碰到天窗了。每一个元素都被毫不留情地仔细观察，才有了这幅惊人的画作。窗外的光线打在模特厚实的身体、桌布和房间扭曲的视角上，画家用浓厚的油画颜料以具有表现力的笔触将它们一一画出来。波维瑞是弗洛伊德的系列肖像画中的主题，是在每个场景中都会出现的巨大人像。其因古怪的装束而出名，所以弗洛伊德画中裸体的波维瑞是艺术家从心理上剥光他的表现对象的能力的完美体现。20 世纪 50 年代，弗洛伊德早期油画中一丝不苟的细节被更加本能的方式代替了。他把精致的貂毛笔换成猪毛画笔，开始用颜料塑形，把他对于肉体的冷酷观察带到了新的层面。作为精神分析学家西格蒙德·弗洛伊德之孙，他的作品经常成为世界各地艺术回顾展的主题。

☛ 奥尔巴赫（Auerbach），科林特（Corinth），科索夫（Kossoff），谢德（Schad），斯宾塞（Spencer）

奥托·弗罗因德利希
Freundlich, Otto

出生于斯武普斯克（波兰），1878 年
逝世于卢布林（波兰），1943 年

构图
Composition

1930 年，板面油画，高 147 厘米 × 宽 113 厘米（57.875 英寸 × 44.5 英寸），
塔韦－德拉库尔博物馆，塞日－蓬图瓦兹

上色的长方形和楔形交错，像马赛克一样组合在一起，创造出一种坚固的建筑结构，并通过颜料表面的纹理得到加强。颜色从昏暗到明亮的细微改变暗示着自然光线的呈现效果，赋予这件作品一种浓郁的夜色氛围。把主题简化为不同颜色的抽象几何形状的方式，让人回想起构成主义者的作品。构成派是一个把艺术削减为抽象要素的国际艺术家团体。尽管在波兰出生，但弗罗因德利希于 20 世纪 20 年代初在巴黎定居，在那里他开始和立体主义者们一起做展览，并在毕加索所住的"洗衣船"附近租了一个工作室。在

1937 年的"堕落"（degenerate）艺术展览上，弗罗因德利希受到了纳粹党人的责难。战争爆发以后，他在比利牛斯山被捕，最后死于波兰卢布林附近的马伊达内克集中营里。

☛ 比尔（Bill），多梅拉（Domela），埃利翁（Hélion），克利（Klee），
毕加索（Picasso）

伊丽莎白·弗林克
Frink, Elisabeth

出生于瑟洛（英国），1930 年
逝世于伍兰（英国），1993 年

士兵的头之四
Soldier's Head IV

1965 年，青铜，高 35.6 厘米（14 英寸），布杂艺术画廊，伦敦

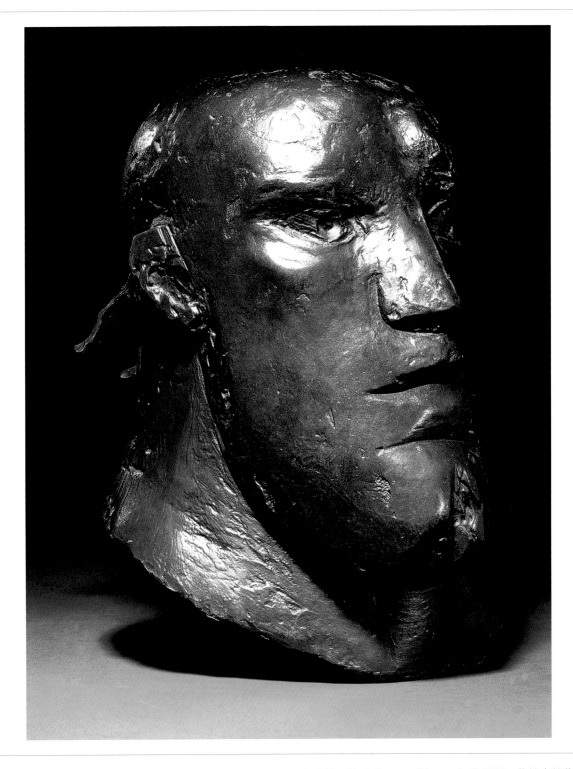

这张脸庞有着厚实的下巴、冷峻而朝下的嘴角、菜花耳、塌鼻和深陷的眼睛，这些都是弗林克头部铜雕的特征。这件雕塑精简到了最基本的要素，由强有力的线条和形态构成，表现了人物的性格。弗林克的士兵头部雕塑抨击了男性的攻击行为，旨在揭露愚蠢软弱的大男子主义和无意义的战争。弗林克拒绝承认传统的英雄主义概念，倾向于将她的表现对象置于一种受恐吓的、茫然的状态中。这种主题获得了女性主义运动的巨大支持。弗林克是包括保洛齐在内的新一代雕塑家中的年轻成员，他们运用动物和人类的形态去表达战后的痛苦。20 世纪 50 年代早期，弗林克的作品开始得到认可。她用青铜塑造了很多马、鸟、狗和猪的雕像，同时还有社会人物雕像以及一些具有纪念意义的受教会委托的作品。

☛ 克洛斯（Close），爱泼斯坦（Epstein），贾科梅蒂（Giacometti），冈萨雷斯（González），保洛齐（Paolozzi）

卡塔琳娜 · 弗里奇

Fritsch, Katharina

出生于埃森（德国），1956 年

鼠王

Rat King

1993 年，聚酯树脂，高 2.8 米 × 直径 13 米（9 英尺 × 42.8 英尺），
迪亚艺术中心，纽约

　　这组壮观的雕塑由一群站成环形、用聚酯树脂制作而成的尺寸相同的老鼠组成。它们的鼻子朝外，尾巴盘绕在中央，形成了一个皇冠的形状。弗里奇用先进的现代制作工艺和材料，一丝不苟地制作了《鼠王》。她从一张原始的图像开始创作，制作出的物品看上去像那些可以在商店里找到的批量商品。但是这件作品在具备熟悉感和幽默性的同时，也伴随着不确定感和不适感。这些感觉来自这件作品近 3 米高的巨大尺寸和传统上被视作罪恶的象征的老鼠的邪恶内涵。弗里奇的雕塑作品还有一尊黄色的圣母像、一头真实大小的大象和一张房间一般大的桌子，桌子边围坐着一群一模一样的人，令人毛骨悚然。它们的尺寸、单色配色方案以及直截了当的表达，都同样会引人关注却又令人不安。

☛ 弗拉纳根（Flanagan），昆斯（Koons），马尔克（Marc），
　罗森伯格（Rothenberg）

舟越桂
Funakoshi, Katsura
出生于盛冈（日本），1951 年

冷漠的雨
Distant Rain
1995 年，多色樟木和大理石，高 102 厘米（40.125 英寸），
艺术家收藏

这个被拦腰切断的木雕人物笔直地竖立着，他冰冷无情的蓝色大理石眼睛凝视着远方。这个躯体像是被一层薄雾包裹，抑或是被浸在水下。标题和从人物身上散发出来的强烈的宁静感暗示着他正在寂静的雨景中沉思。这个雕塑不仅是一个人像，也是普遍人性的展现，表现的是某个从真人绘画和照片衍生出来的普通人。舟越桂用几块芳香的樟木雕刻了他的人物作品，以高度写实的方式为它们上色，尽管幻觉效果被仍旧清晰可见的木材纹理故意破坏了。他的雕刻工艺受到日本传统雕刻术的影响，其灵感来自古老的佛教寺院，同时也受到欧洲传统哥特式大教堂中的具象石雕的影响。

☛ 爱泼斯坦（Epstein），弗林克（Frink），贾科梅蒂（Giacometti），汉森（Hanson），纳德尔曼（Nadelman）

瑙姆・伽勃
Gabo, Naum

出生于布良斯克（俄罗斯），1890 年
逝世于沃特伯里，康涅狄格州（美国），1977 年

空间中的架构：水晶
Construction in Space: Crystal

1937 年，有机玻璃，高 22.9 厘米（9 英寸），私人收藏

　　这件雕塑由当时的一种新材料——有机玻璃制作而成，光泽度好又很轻盈。曲线和辐条交错着形成了一种温和的节奏，实体元素与空白空间达成微妙的平衡。把形式简化到抽象几何要素的做法使这件作品归于构成主义，而伽勃正是构成主义的领袖人物。他相信雕塑作品应该与周边的空间呼应，反对作品仅仅是静态个体的想法。为了实现他的理念，他创造了可运动或移动的雕塑和其他作品，它们由透明或特别亮的材料制作而成，这样的材料产生了一种无重量感的印象。伽勃出生在俄罗斯，和其他很多俄罗斯艺术家一样

在革命后遭到强迫流放。他在巴黎待过一段时间，最终定居在了英国，在那里他对赫普沃斯和尼科尔森等很多英国艺术家产生了巨大的影响。

☛ 多梅拉（Domela），赫普沃斯（Hepworth），利西茨基（Lissitzky），
　尼科尔森（Nicholson），塔特林（Tatlin）

巴勃罗·加尔加洛
Gargallo, Pablo

出生于马埃利亚（西班牙），1881年
逝世于雷乌斯（西班牙），1934年

舞者
Dancer

1934 年，焊接铜，高 78 厘米（31 英寸），私人收藏

　　一位芭蕾舞女演员正在表演脚尖旋转动作，随着转动，短裙在身后飘扬起来。这个人物用铜焊接而成，有着一种轻盈、自由又活跃的动感。艺术家去除了所有次要的细节，专注于捕捉舞者运动的精髓。加尔加洛拥有令人惊奇的娴熟技艺，使那些难以处理的材料变得可塑又可控。1903 年，他第一次从巴塞罗那到巴黎，这次旅行对他后来的创作有着重大影响。在接下来的职业生涯中，他从不同的艺术运动和巴黎的艺术家那里不断得到启发。加尔加洛最初用青铜和石头等传统材料创作，把凹形和凸形放在一起。1907 年，

他开始用铜和金属薄片开展实验性项目，取得了重大的突破。就像这件作品一样，他把材料切割成细条状来表现头发。他的铁面具、铅面具、铜面具系列也很有名。

☛ **马蒂斯**（Matisse），**纳德尔曼**（Nadelman），**里希耶**（Richier），
西格尔（Segal）

亨利·戈迪埃-布尔泽斯卡

Gaudier-Brzeska, Henri

出生于圣让-德布赖埃（法国），1891 年

逝世于讷维尔-圣瓦斯特（法国），1915 年

鸟吞鱼
Bird Swallowing Fish

1913—1914 年，青铜，高 31.8 厘米（12.5 英寸），私人收藏

　　在这件活灵活现又戏剧性地富有平衡感的雕塑作品中，一只鸟在努力吞下一整条鱼。鸟凸起的眼睛和姿势奇怪的腿，还有那忧郁的鱼演绎了一场天真的、拟人化的喜剧。这件青铜作品的创造力证明了这位法国雕刻家的无穷潜力，但这位天才艺术家在 24 岁就英年早逝了。戈迪埃-布尔泽斯卡专注于深绿色青铜的光泽，这使他与 20 世纪早期的其他先锋雕塑家联系起来。他们都想要发掘材料最大的可能性，运用他们偏爱的媒介的颜色和质地去表达作品的主题。戈迪埃-布尔泽斯卡不再依赖罗丹的现实主义，转而被爱泼斯坦、布朗库西这样的雕塑家所影响。在军队中，他继续创作小型雕塑。尽管他早早在战壕中失去了生命，他的遗作却为我们展现了一个丰富又充满想象力的心灵。

☞ **布朗库西（Brancusi），爱泼斯坦（Epstein），弗拉纳根（Flanagan），罗丹（Rodin）**

保罗·高更
Gauguin, Paul

出生于巴黎（法国），1848 年
逝世于阿图奥纳（法属波利尼西亚），1903 年

祈祷
The Invocation

1903 年，布面油画，高 65.5 厘米 × 宽 75.6 厘米（25.75 英寸 × 29.75 英寸），
国家美术馆，华盛顿特区

一个裸体女人抬起她的手臂祷告，另外两个裸体女人在旁观。背景是高更居住的风景如天堂般美丽的塔希提岛。这些富有异国情调又庄重的人物展现了高更对于"高贵的野蛮人"的颂扬和他对于所谓的原始文化的热情。深绿色、蓝色和紫色，这些丰富又有氛围的颜色组合为这件作品增添了抒情的神秘感。从高更在秘鲁度过童年时光开始，他就建立起一种对远方的偏爱和对非西方文化的痴迷。他在 40 岁的时候放弃了股票经纪人的职业，成为一名全职画家。尽管他最初和印象主义画家一起举办展览，但他很快就发展了

自己独特的有着平面色块和厚实轮廓线的风格。他在马克萨斯群岛上穷困潦倒、默默无闻地去世了，但他对自然主义的排斥和对原始艺术的热爱对现代艺术的发展有着巨大的影响。

☛ 博伊德（Boyd），塞尚（Cézanne），马蒂斯（Matisse），
佩希施泰因（Pechstein），毕加索（Picasso）

阿维塔尔·杰瓦
Geva, Avital

出生于英塞默基布兹（以色列），1941 年

一间温室：阳光、水、植物、鱼、人
A Greenhouse: Sun, Water, Plants, Fish, People

1977—1996 年，金属、塑料、植物、鱼、水、阳光、人和土壤，尺寸可变，装置于威尼斯双年展，1993 年

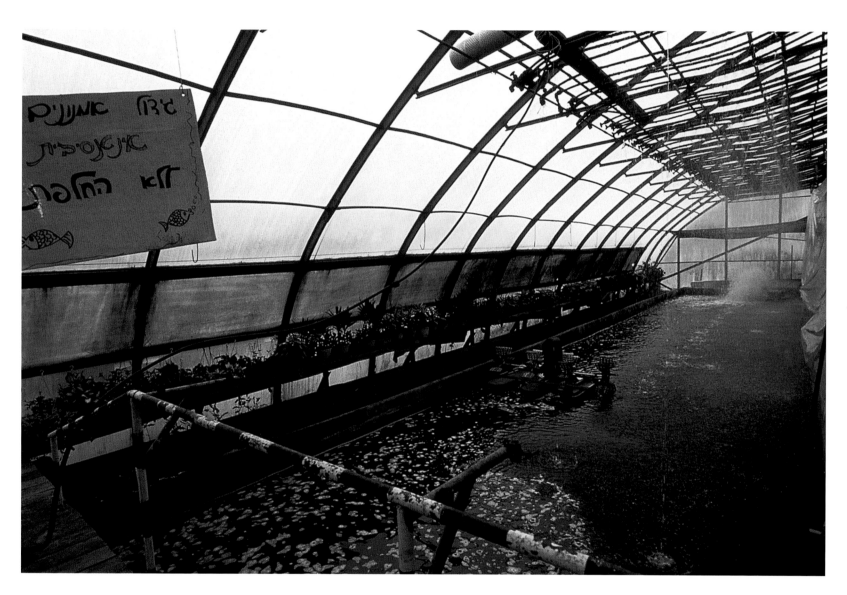

这件作品是一间运行着的实验性温室。它的创造性在于结合了自然、文化、科学和技术，这些元素都被放在一起去表现有关食物生产这一具体问题的现实解决方案。左侧的希伯来语标牌提及了鱼的集约化养殖。这件作品模糊了艺术和生活之间的界线，也模糊了"富有经验"的艺术家和农工之间的差别，将人类的努力和集体意识形态结合起来。回收、再利用和废弃材料的再生，这些概念也是这片生态系统的核心。杰瓦的很多作品都是在艺术语境之外创作的，而且他有好几年都拒绝参加展览和博物馆展示。他对艺术观念化和政治化的表达都归功于他在基布兹（以色列的集体公社）的生活经历，他通过延长道路标线，将基布兹与耶路撒冷的以色列博物馆象征性地连接起来。他也组织过政治示威游行，并用肥料制作公共艺术作品。

☛ 费茨利和魏斯（Fischli & Weiss），格里波（Grippo），哈克（Haacke），提拉瓦尼（Tiravanija）

阿尔贝托·贾科梅蒂
Giacometti, Alberto

出生于博尔戈诺沃（瑞士），1901 年
逝世于库尔（瑞士），1966 年

迭戈
Diego

约 1950 年，带棕绿锈的青铜，高 27.5 厘米（10.75 英寸），私人收藏

　　艺术家的兄弟迭戈毫不退缩地直直凝视着前方。被拉长的头部和作品表面的粗糙处理是贾科梅蒂的风格，他穷其一生尝试用油画和雕塑的手段来重塑人类外形。其雕塑作品粗糙、凹凸不平的质地反映了他曾不懈地创造和破坏作品，直到他认为已经无法继续。贾科梅蒂把空间看作一个无穷的深渊，而他的人物就孤独地处于这深渊之中。他经常大幅度地缩小人物作品的比例，使其看上去极为瘦削。这些瘦削的人物有时候是单独的，有时候成群地默默站立着或行走着，表达了一种令人不安的脆弱感。这种疏离的个人主义意识

使得作家让－保罗·萨特认为贾科梅蒂是一位卓越的存在主义艺术家。尽管贾科梅蒂在职业生涯早期对印象主义、立体主义和超现实主义都有涉猎，但他的作品依然无法被归入任何一种艺术运动。

☛ 克洛斯（Close），弗林克（Frink），里希耶（Richier），罗丹（Rodin）

吉尔伯特和乔治
Gilbert & George

吉尔伯特·普勒施，出生于多洛米蒂山（意大利），1943 年
乔治·帕斯莫尔，出生于普利茅斯（英国），1942 年

飞动的屎
Flying Shit

1994 年，染色照片印刷品，高 253 厘米 × 宽 639 厘米
（99.67 英寸 × 251.75 英寸），私人收藏

　　艺术家们坐在倒置的粪团上，而他们的裸体则乘坐屎彗星在天空飞动。这件作品由一块块井井有条的网格板组成，艺术家们在其中谈论着生命、死亡和性。他们的目的并不是让观众震惊，而是尽可能地让艺术接近大众，如同他们所说的"去除震惊"（de-shock）。吉尔伯特和乔治常常在同样的主题上创作多组作品，而这件作品来源于名为"裸体之屎"（Naked Shit）的系列。这对艺术家自从离开大学后就开始一起工作，把他们自己作为作品的主题。1969 年到 1972 年，他们变成了"活着的雕塑"，在公共区域将自己的生活表演出来，并且把所有日常行为演绎成雕塑般的样子。这些手段把"活着的雕塑"这一概念做到了极致。除了制作像这样的摄影作品，他们还创作视频、书籍、绘画和行为艺术作品。他们曾在一件行为艺术作品中，花了几个小时一遍又一遍地假唱同一首歌。

☛ 莫迪里阿尼（Modigliani），穆里肯（Mullican），奇奇·史密斯（K Smith），乌雷和阿布拉莫维奇（Ulay & Abramović）

埃里克·吉尔
Gill, Eric

出生于布赖顿（英国），1882 年
逝世于阿克斯布里奇（英国），1940 年

狂喜
Ecstasy

1910—1911 年，石头，高 137.2 厘米（54 英寸），泰特美术馆，伦敦

　　一个男人和一个女人热情相拥，他们的手臂和腿纠缠在一起。当这个女人把爱人拉近自己时，她狂喜地紧闭双眼。沉重又简约的形式是吉尔作品的特征，表露了他对原始艺术的兴趣。这件作品直接由石头雕刻而成，吉尔采取这样的方法，代替了更加常见的、罗丹等艺术家采用的制作雕塑预备模型的技术。这件作品原始的情色意识反映了吉尔大部分作品中毫不掩饰的肉欲。这个特点不出意外地深深震撼了战前的英国社会。这件作品是艺术家的侄子在一个船坞发现的。吉尔在 1913 年皈依罗马天主教，但这并没有阻止他持续创作性主题的作品。吉尔也因为他为伦敦威斯敏斯特大教堂制作的系列浮雕《苦路》（*Stations of the Cross*）和为书籍设计复兴做出重要贡献的排版创新而闻名。

☛ 博伊斯（Boyce），夏加尔（Chagall），洛朗斯（Laurens），
　 里普希茨（Lipchitz）

阿尔韦托·希罗内利亚

Gironella, Alberto

出生于墨西哥城（墨西哥），1929 年
逝世于墨西哥城（墨西哥），1999 年

女王瑞奇

Queen Riqui

1974 年，布面油画，高 122 厘米 × 宽 102 厘米（48 英寸 × 40.125 英寸），
现代艺术博物馆，墨西哥城

　　女王的图像被简化为彩色厚涂颜料的线条组成的网状物，华丽的边框让人想起墨西哥的民间艺术。这件作品是根据希罗内利亚复制了很多次的、17 世纪西班牙画家迭戈·委拉斯开兹的《女王玛丽安娜》所画的，隐喻了墨西哥殖民地的过去和当下。标题涉及了艺术家的前任妻子卡门·帕拉，"瑞奇"是她的昵称。纵观希罗内利亚的艺术生涯，他尝试着解决 20 世纪拉丁美洲艺术的一个核心问题：如何从与伟大的欧洲绘画传统相联系的混合遗产中，形成一种原创又自主的艺术特色。那无法避免的征服和殖民的后续影响是他关注的核心。他对欧洲早期大师油画的讽刺改造表明了他对自己的艺术传承的矛盾态度。希罗内利亚被安德烈·布勒东认为是超现实主义者，他的作品很难被分类，而这无疑也是其作品的长处。

☛ 霍奇金（Hodgkin），柯克比（Kirkeby），克兰（Kline），米切尔（Mitchell）

阿尔贝·格莱兹
Gleizes, Albert

出生于巴黎（法国），1881 年
逝世于普罗旺斯地区圣雷米（法国），1953 年

狩猎
The Hunt

1911 年，布面油画，高 124 厘米 × 宽 99 厘米（48.75 英寸 × 39 英寸），
私人收藏

　　通过色彩和形状的复杂拼接，可以看到四个红衣猎人的身影。画面前景处有一个背对着观众的人，打猎用的号角悬挂在他的手臂下方。站在背景上方的是牧羊人和他的家人。地平线上刚好可以看见一个村庄。错位且轮廓硬朗的形态把这件作品和立体主义联系在了一起。但是，其戏剧化的主题却不同于立体主义对静物和肖像的关注。格莱兹在全职画画之前曾是一位设计师。他是黄金分割派（Section d'Or）的创始成员，这是一个由杜尚、梅青格尔和莱热等年轻艺术家组成的团体，他们脱离了最初的立体主义团体，专注于

理想化比例的理论和几何形态的美。他们不满于立体主义对透视的排斥和其只有静物的主题，想要描绘出丰富多彩的生活。1912 年，格莱兹和梅青格尔一起写了一本极具影响力的书——《论立体主义》（On Cubism）。

☛ 杜尚（Duchamp），莱热（Léger），马尔克（Marc），
　梅青格尔（Metzinger），韦伯（Weber）

罗伯特·戈伯
Gober, Robert

出生于沃灵福德，康涅狄格州（美国），1954 年

结婚礼服
Wedding Gown

1989 年，丝绸缎子、棉布、亚麻布、薄纱和焊接钢，高 137.8 厘米
（54.25 英寸），私人收藏

　　戈伯用新娘杂志作为资料，自己设计并创作了《结婚礼服》，展现在这里的只是装置作品中的一部分。《结婚礼服》被放置在戈伯富有争议的墙纸背景前，墙纸上描绘了一个吊着的黑人和一个在睡觉的白人。两个元素并置在一起，敲击出了刺耳的音符，并且传递了一种深深的令人不适的感觉。白色的新娘礼服象征了道德和肉体上的纯净，然而它那美好的仪式感掩饰了具有偏见又排外的性别刻板印象。墙纸强调了拥有特权的白人男性的优越感。戈伯的艺术受到他自己经历的影响。作为一名同性恋，他尝试着在一个异性恋主导的世界中明确自己的身份。在这个方面，他的作品与挑战当代美国社会的男权设定和价值观的女性主义艺术家的作品相似。

☛ 费茨利和魏斯（Fischli & Weiss），霍恩（Horn），
　奇奇·史密斯（K Smith），什捷尔巴克（Sterbak），
　特洛柯尔（Trockel），威尔克（Wilke）

南·戈丁
Goldin, Nan
出生于华盛顿特区（美国），1953 年

164

在纽约举办同性恋游行的这一天，艺术家为两位变性朋友拍摄了这张照片。在这件作品中戈丁既没有想要窥探什么，也没有感伤。出于她对自己的拍摄对象的亲近和喜爱之情，她揭示了朋友的脆弱，也向朋友这种不加掩饰的性取向和魅力表达了自己的崇敬。戈丁的摄影作品直接取材于生活。她关注自己的亲朋好友，那些就在她身边的与她同甘共苦的人。这种社会边缘的生活，充斥着艰难度日的人、泛滥的毒品、性与爱、求生、暴力，以及永远存在的死亡阴影。戈丁的摄影作品里没有任何刻意之为，似乎只是家庭相册中的一些快照。正是这种现实的、朴实无华的风格令她的摄影日志成为一种真实的令人信服的生活记录。戈丁最出名的是她的幻灯片《性领地的歌谣》（*The Ballad of Sexual Dependency*），该作品曾在剧院、电影节、博物馆和画廊展出。

☞ 博伊斯（Boyce），坎皮利（Campigli），克拉克（Clark），
斯特鲁斯（Struth）

兹维·戈德斯坦
Goldstein, Zvi
出生于克卢日（罗马尼亚），1947 年

未来
Future
1985 年，上色的铝浮雕和丝网印刷，高 55 厘米 × 宽 48 厘米 × 长 8 厘米（21.75 英寸 × 18.875 英寸 × 3.125 英寸），艺术家收藏

在这个浮雕中，一端逐渐变细的银色八角形被一对半圆形的圆盘固定着，两个圆盘上都有"未来"的字样。在作品上方，写着红色的标语"末世论"，这是一个关注世界末日的神学分支。结合了俄罗斯构成主义的元素和文本内容的运用，戈德斯坦的作品具有意识形态的立场，好似一篇宣言的一部分。这是他采用的典型创作方式：很多作品的目的是为了探讨和揭露第一世界和第三世界文化之间的不平衡，反映西方国家需要关注其他社会的问题的想法。他的油画和相关的雕塑作品描绘了一些类似机械工具的、含糊不清的无功能物品。戈德斯坦的作品很大程度上归功于 20 世纪 60 年代中期的观念艺术运动，在该运动中，作品背后的想法被认为比作品本身更重要。戈德斯坦来自罗马尼亚，但他生活在以色列，而他对于多元文化的兴趣在以色列有着特别的意义。

☛ 布朗库西（Brancusi），塞韦里尼（Severini），瓦萨雷里（Vasarely），佐里奥（Zorio）

安迪 · 戈兹沃西
Goldsworthy, Andy
出生于塞尔（英国），1956 年

枫叶线
Maple Leaf Lines
1987 年，枫叶，尺寸可变，装置于大内山村，日本

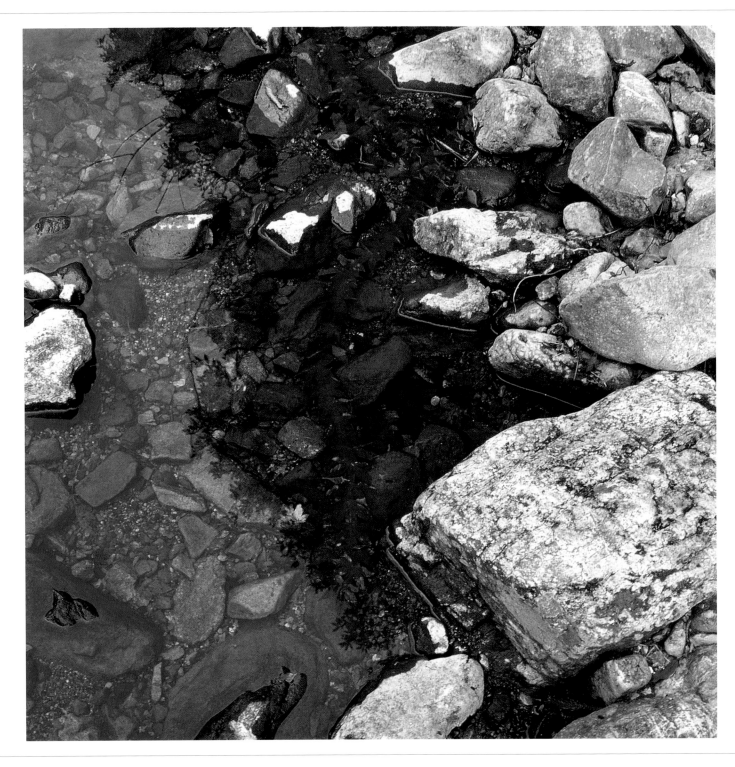

由鲜艳的红色枫叶排成的一条队列漂浮在山林小溪中。这件精美又有韵律的作品是在对风景干预最小的情况下完成的。就像 20 世纪 60 年代后期的大地艺术家一样，戈兹沃西的作品与大自然息息相关。他通过平衡用岩石、枝条和树叶形成的螺旋形结构，发掘了存在于大自然中的天然的关系和张力。他最具野心的作品致力于表达气候的变化。有一次，他制作了一系列巨大的雪球，雪球在晚上堆成，然后因为早晨的太阳而融化，展露出里面嫩枝或者卵石的结构。因为戈兹沃西的作品很多都有时效性，所以一般只保留照片记录的形式。相较于前人的作品，戈兹沃西的作品对于环境只有微弱的影响，他的艺术反映了人们对于环境的态度转变。这种带有"新世纪"标签的大地艺术在 20 世纪 80 年代中期达到了流行顶峰，那时候戈兹沃西的作品是很多重量级大地艺术展的主题。

☛ **鲍姆嘉通（Baumgarten），朗（Long），莫奈（Monet），加布里埃尔 · 奥罗斯科（G Orozco），史密森（Smithson）**

利昂·戈卢布
Golub, Leon

出生于芝加哥，伊利诺伊州（美国），1922 年
逝世于纽约（美国），2004 年

雇佣兵之四
Mercenaries IV

1980 年，布面丙烯画，高 305 厘米 × 宽 584 厘米（120 英寸 × 230 英寸），
萨奇收藏，伦敦

这幅画犀利的现实主义风格生动地反映了雇佣兵的侵略性本质，以及他们所处世界中那些被许可的杀戮、恐怖行动和暴行。艺术家溶解颜料区域，用调色刀把颜料刮下，然后再把颜料堆砌起来，使这幅画有一层原始的、有渗透性的表面。作品的构图存在着一种巨大的张力。抽象背景中气氛高度紧张的空间里，在一个常见的敌对时刻，相同装束的雇佣兵正互相激怒着对方。戈卢布参考了媒体图像以保证装束、武器和姿势的真实性。事件发生地点并没有被特指出来，可能是非洲或拉丁美洲，意味着这件作品是对暴力成为社会普遍现象的批评。暴力是戈卢布的核心主题，多年以来，在艺术世界中他一直被认为是边缘的、抵制时尚的。但是，到了 20 世纪 70 年代晚期，当大众对更加政治化的艺术和具象绘画兴趣倍增时，戈卢布被公认为他那个时代一位重要的艺术家。

☛ 巴尔代萨里（Baldessari），迪特沃恩（Dittborn），豪森（Howson），
塞韦里尼（Severini）

纳塔莉亚·冈察洛娃
Gontcharova, Natalia

出生于图拉（俄罗斯），1881 年
逝世于巴黎（法国），1962 年

切冰人
The Ice Cutters

1911 年，布面油画，高 118.7 厘米 × 宽 97.8 厘米
（46.75 英寸 × 38.5 英寸），莱昂纳德·赫顿美术馆，纽约

两个弯腰曲背的人在切冰块，第三个人把冰块搬运到等在一边的小马拉的运载车上。这一俄罗斯雪景童话般的氛围代表了冈察洛娃早期作品中朴实、有魅力的特点。这些人物有着孩童般的特征，精简到几何形状这一做法很大程度上归功于那个时期巴黎的先锋作品。冈察洛娃以俄罗斯民间风俗为主题，经常创作平面的、有着亮丽颜色的作品。她和她的丈夫——画家拉里奥诺夫是 20 世纪最初十年中俄罗斯先锋艺术的重要人物。最著名的可能是她对于拉里奥诺夫的辐射主义（Rayonist）运动的贡献，拉里奥诺夫把该运动的本

质描述为"根据艺术家意愿选取的，不同物体、形式的反射光线交错形成的空间形式"。1916 年，这对夫妻离开了俄罗斯，移居到巴黎，在那里冈察洛娃开始为谢尔盖·佳吉列夫的俄罗斯芭蕾舞团设计布景。

☛ **法宁格（Feininger），拉里奥诺夫（Larionov），麦克（Macke），马尔克（Marc）**

胡里奥·冈萨雷斯

González, Julio

出生于巴塞罗那（西班牙），1876 年
逝世于阿尔克伊（法国），1942 年

尖叫的蒙特塞拉特的头部
Head of Screaming Montserrat

约 1942 年，青铜，高 31 厘米（12.25 英寸），
彼得·斯图维森特基金会有限公司，艾尔斯伯里

　　一位农村妇女戴着一块头巾，她向后倾斜着头并痛苦地大声呼喊。妇女的名字"蒙特塞拉特"来自巴塞罗那郊外的一座山的名字，冈萨雷斯把普通人在西班牙内战中遭受的苦难和西班牙风景原始、永恒的特性联系起来。这件特殊的作品制作于第二次世界大战期间，表达了战时人们所忍受的悲伤和痛苦。冈萨雷斯在他父亲的作坊里接受了金属加工的培训，同时他也去上绘画的夜校课程。1900 年，冈萨雷斯和家人移居到巴黎，之后他和同为西班牙人的毕加索成了朋友，他还教会了毕加索如何焊接。冈萨雷斯也从毕加索那里学到很多，他那越来越抽象的风格很大程度上归功于立体主义。受到非洲艺术的影响，他开始制作金属面具，随后继续用金属薄片创作人像作品。20 世纪 30 年代晚期和 40 年代早期，他在晚年之时创作了一些包括这件头部雕像在内的更具现实主义特征的作品。

☛ 阿德尔（Ader），巴拉赫（Barlach），弗林克（Frink），毕加索（Picasso）

费利克斯·冈萨雷斯－托雷斯
Gonzalez-Torres, Felix

出生于瓜伊马罗（古巴），1957 年
逝世于迈阿密，佛罗里达州（美国），1996 年

无题（今日美国）
Untitled (USA Today)

1990 年，包裹着红色、银色和蓝色包装纸的糖果，尺寸可变，
丹海瑟基金会，纽约

　　冈萨雷斯－托雷斯的作品常常是不起眼又短暂的，蕴含了一种低调却又有说服力的人道主义。《无题（今日美国）》是堆叠在角落的一大堆糖果。观众被邀请去拿走一些糖果，通过这样的方式参与一个社会共享的行为，从而可以得到一个小礼物。这一点完完全全颠覆了展览馆运营的正常模式，因为展览馆通常不会提供免费物品。这堆糖果每天都会被补充，使艺术家的给予行为显得无穷无尽。冈萨雷斯－托雷斯也运用泡泡糖、幸运饼干和免费纪念品海报创作相似的作品。他渴望打破艺术和观众之间拘谨的关系，这一点

在他的公共广告牌项目中得到更进一步的发展。在那些项目中，他融入了更加直接的政治问题，比如同性恋解放运动的历史。他的作品是安然乐观的政治艺术，温柔地倡导着一个更加美好、人们能相互理解的社会。

☛ 布里斯利（Brisley），梅雷莱斯（Meireles），提拉瓦尼（Tiravanija），
　韦斯特（West）

道格拉斯·戈登
Gordon, Douglas
出生于格拉斯哥（英国），1966 年

歇斯底里
Hysterical
1995 年，影像装置，尺寸可变，装置于威尼斯双年展

　　《歇斯底里》是艺术家找到的一段有颗粒感的黑白医学纪录片，它被放映在两块相邻的屏幕上。一个放映机以慢动作形式放映，这样便产生了一种奇异的、令人不安的效果，近似于充满胡闹的喜剧。戴着面具的女人突然病情发作并由两位医生照料。他们采取一种非常可疑的疗法，这种疗法包括摩擦她的腹部，然后把她丢在地上。她的病情似乎得到了控制，然后那两个男人看着镜头微笑。影片刚开始出现的医院实际上是粗糙的电影布景，三个人物也都是照着剧本表演的演员，而这部影片有可能是用于早期训练的。观众

会质疑疯狂、科学和艺术之间的关系。戈登的早期作品关注想法而非表达方式，这与河原温和韦纳的观念艺术作品很相近。通过运用名册和孤立的句子，他研究了记忆、语言和文化史。

☛ 巴里（Barry），希尔（Hill），希勒（Hiller），河原温（Kawara），
　维奥拉（Viola），韦纳（Weiner）

阿希尔·戈尔基
Gorky, Arshile

出生于凡城（土耳其），1904 年
逝世于谢尔曼，康涅狄格州（美国），1948 年

一年乳草
One Year the Milkweed

1944 年，布面油画，高 94.2 厘米 × 宽 119 厘米（37 英寸 × 46.875 英寸），
国家美术馆，华盛顿特区

　　在这件强大又有感染力的作品中，颜料像是自己有了生命一般，以大面积的紫色、灰色和棕色在画布上流动、蔓延。这些颜料像是给作品蒙上了一层面纱，有机形状如花、乳草和茧，都可以从中被隐隐约约地辨认出来，形成了一系列抽象形态。图像延伸到这个画布的表面，把观众的注意力带到画面中去。在这幅作品中，有关抽象和有机形态的运用主要归功于超现实主义和米罗、康定斯基的抽象语言。同时，戈尔基作画的姿势方法为美国抽象表现主义奠定了基础。后来，戈尔基被迫逃离他的出生地，于 1920 年到达了美国。亚美尼亚的神话和民间艺术对他的作品有着持续的影响。他的晚年生活十分不幸。工作室的一场大火毁掉了他绝大部分的作品，一场车祸使他的脖子受损，最后他于 1948 年自杀。

☛ **弗朗西斯（Francis），弗兰肯塔尔（Frankenthaler），**
康定斯基（Kandinsky），马塔（Matta），米罗（Miró）

安东尼·戈姆利
Gormley, Antony
出生于伦敦（英国），1950 年

一个天使的实例之二
A Case for an Angel II
1990 年，石膏、玻璃纤维、铅、钢铁和空气，高 197 厘米 × 宽 858 厘米 × 长 46 厘米（77 英寸 × 344.5 英寸 × 18 英寸），当代雕塑中心，东京

173

这个强大又优雅的人物，其有力伸开的双翼表达了自由翱翔的想法。然而这个双翼同样也是永恒的障碍，把人物限制在了这个展览馆空间里。它姿势很完美，但似乎难以保持平衡。这件雕塑作品是沉稳而若有所思的，拥有一种内省和克制的气息。戈姆利用石膏浇铸自己的身体来建模，再用铅包裹模具完成了这件作品，他用这种方式做了许多人像作品。通过这样一种折磨人又危险的过程，他尝试着去理解不同的存在状态以及他与自己身体的关系，最终找到他与观众之间普遍的精神上的纽带。他的作品经常置于公共空间里，比如小镇的广场或室外的自然风景之中。最近，戈姆利因为作品《旷野》（Field）受到了广泛的关注和称赞。该作品规模很大，由 40 000 个微型陶土人物组成，是他和一些居民合作完成的，这些居民来自每个他曾展出过作品的地方。

☛ 布朗库西（Brancusi），罗丹（Rodin），西格尔（Segal），大卫·史密斯（D Smith）

阿道夫 · 戈特利布
Gottlieb, Adolph

出生于纽约（美国），1903 年
逝世于纽约（美国），1974 年

着魔的人们
The Enchanted Ones

1945 年，亚麻布面油画，高 121.9 厘米 × 宽 91.4 厘米（48 英寸 × 36 英寸），
阿道夫和埃丝特 · 戈特利布基金会股份有限公司，纽约

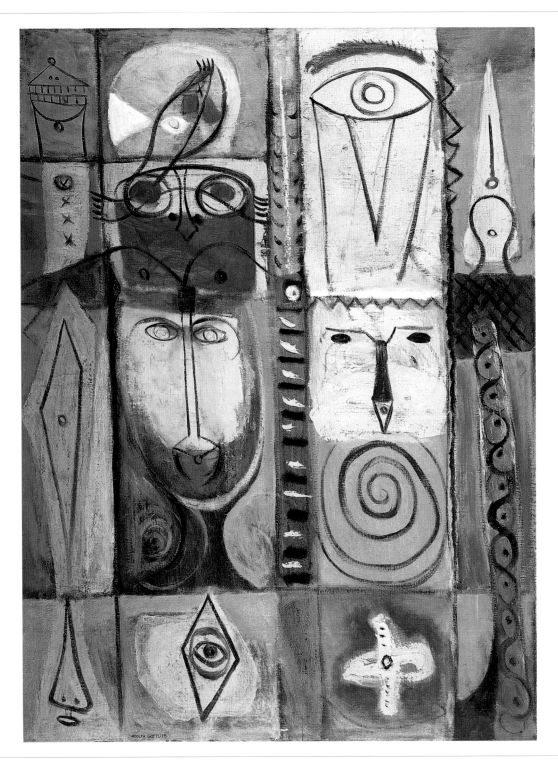

在这件作品中，戈特利布运用了被他称为"象形文字"的风格，画面被划分为棋盘状的方格，讲述了一个神秘的神话般的故事。当时其作品的大部分主题是恐惧和死亡，在这里，他描绘了第二次世界大战的遇难者（标题中的"着魔"者）的灵魂像鸟一样飞了起来。戈特利布汇集了原始艺术和印第安艺术。这件作品中的意象特别受到阿拉斯加的因纽特人艺术的影响：左上角的头部图像和因纽特人的传统设计很相似。这样的颜色唤起一种精神上的缥缈氛围，给这件画作增添了神圣感。戈特利布后来和大胆即兴的抽象表现主义运动联系紧密，但是他最有趣的一些作品的创作时间是在该运动出现之前。他的自发性绘画根据无意识的心理活动而创作，这让他成了美国最早成功吸收超现实主义想法的艺术家之一。

☞ 迪特沃恩（Dittborn），戈尔基（Gorky），克利（Klee），
内维尔森（Nevelson），罗斯科（Rothko）

丹·格雷厄姆
Graham, Dan
出生于厄巴纳，伊利诺伊州（美国），1942年

新住房项目，斯塔顿岛
New Housing Project, Staten Island
1978年，彩色印刷品，高102厘米×宽51厘米（40.125英寸×20英寸），私人收藏

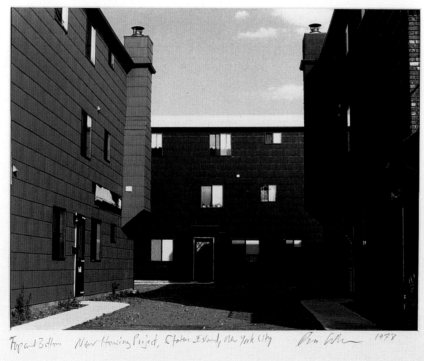

一处住房建设项目的两张照片被并置在这件作品中。上面的照片展示了带有花园桌椅和遮阳伞的完整后院，下面的照片展示了庭院的入口，这两幅图像分别反映了公共和私人空间。这是格雷厄姆一系列摄影作品中的一件，这一系列拍摄了"量产"的住宅区，它们为战后美国创造了新的城郊风貌。他考察了这些住宅区对于空间和材料的运用、它们与环境的关系以及对人们生活的影响。20世纪60年代，格雷厄姆组织了贾德、弗莱文和勒维特一同展览作品。他继续发展有自己特色的观念艺术，以杂志和报纸为媒介，反映他不再对展览馆系统抱有幻想。格雷厄姆也是一位多产的作者，他的文章涉及艺术和建筑，同样也会讲到流行音乐和毒品。

☛ **阿奇瓦格（Artschwager），贝歇（Becher），弗莱文（Flavin），贾德（Judd），勒维特（LeWitt），马塔−克拉克（Matta-Clark）**

勒妮·格林
Green, Renée
出生于克利夫兰，俄亥俄州（美国），1959 年

最高点
Peak
1991 年，木材、梯子、尼龙绳、双筒望远镜、伸缩望远镜、放大镜、树脂玻璃、绶带、带相框的明胶银盐照片，尺寸可变，帕特·赫恩画廊，纽约

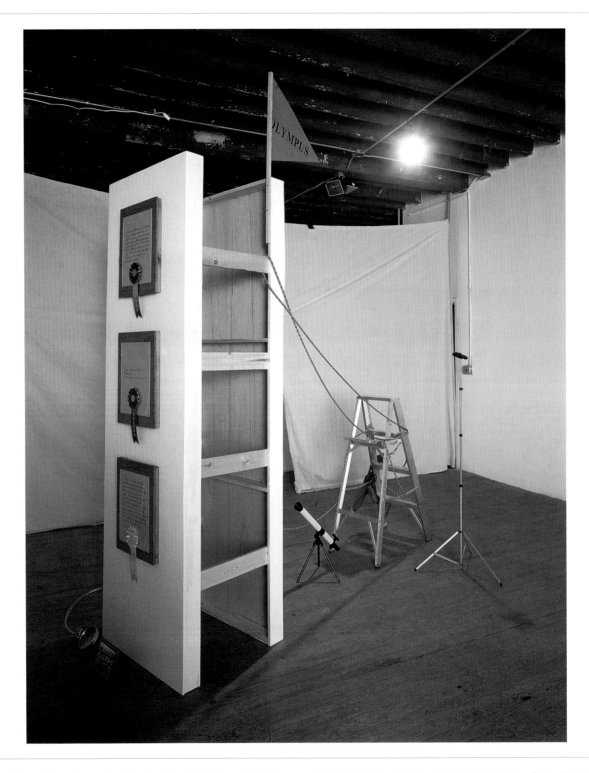

峰顶的照片被陈列在一个木架上。双筒望远镜、伸缩望远镜、一把梯子、一些绳索和一面小旗帜都被看作是和探险有关的传统叙述元素。木架另一侧是虚构探险家和真实探险家的三段用相框装裱起来的引语，并被装饰上玫瑰形饰物来模仿奖章。这些文字表达了自然是如何被看作女性——被男性征服并占有的。很多所谓的未知地域其实早已被当地人群熟知，是他们指引了殖民地探险家。探索和地域性征服在这里被用作考察帝国主义和剥削势力的工具。格林利用艺术作为传达政治观点的方式，认为人们对于地理和历史的理解是基于西方的成见的。以我们使用"第一"和"第三"世界这类术语为例，这些术语都暗示了西方社会的优越性。

☛ 巴里（Barry），卡迪·诺兰德（C Noland），提拉瓦尼（Tiravanija），沃迪奇科（Wodiczko）

维克托·格里波
Grippo, Victor

出生于布宜诺斯艾利斯（阿根廷），1936 年
逝世于布宜诺斯艾利斯（阿根廷），2002 年

马铃薯镀金马铃薯，意识启发意识
The Potato Gilds the Potato, Consciousness Enlightens Consciousness

1978 年，马铃薯、电压计和电线，尺寸可变，装置于圣像画廊，伯明翰，1995 年

科学实验室的神秘感通过这件装置艺术被传递出来。一堆马铃薯产生的能源通过电线传递到一个盛有金子的电解溶液的有机玻璃球体内。在球体中，另一个马铃薯被电流镀了金。这件作品融合了艺术和科学，转化了普通的马铃薯，说明了日常用品的炼金潜能。这件作品反映了格里波接受过化学方面的专业训练和他对于正在自己家乡阿根廷进行的斗争的同情，微弱发光的实验结果是观念艺术和人道主义关怀的结合。尽管实验发生在有机玻璃的橱窗内，但其创造的结果暗指了一种超越物理局限的生命力。这是政治抵抗的暗语，是逃避野蛮政权审查制度的行为之美。在格里波以装置为基础的作品中，通过转化例如土豆和面包等主食，他不仅评论了社会的主要需求，也评论了社会动荡的核心。

☛ **博伊于斯（Beuys），杰瓦（Geva），赫斯特（Hirst），**
皮斯特莱托（Pistoletto）

胡安·格里斯

Gris, Juan

出生于马德里（西班牙），1887 年
逝世于塞纳河畔布洛涅（法国），1927 年

一扇打开的窗前的静物：拉维尼昂之地

Still Life before an Open Window: The Place Ravignon

1915 年，布面油画，高 116.5 厘米 × 宽 89.2 厘米
（45.125 英寸 × 35.125 英寸），费城艺术博物馆，宾夕法尼亚州

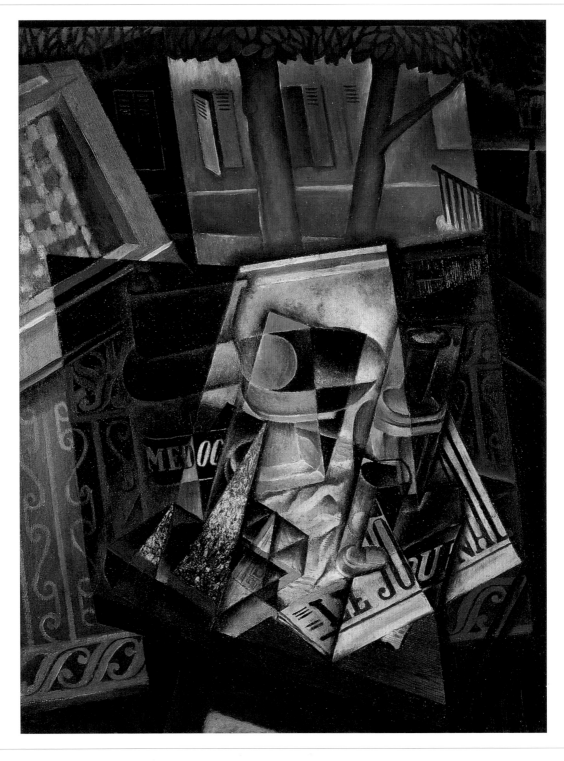

通过一间暗室的窗户，可以清晰地看到由树木和百叶窗组成的忧郁的蓝色城市风景。画面前景处是一张桌子，上面放着一瓶带有 "MEDOC" 标记的酒，还有一张名为 "LE JOURNAL" 的报纸。物品的形态是错位的、碎片式的，这是立体主义的特色。但是这件作品的独特之处在于它尝试在一个立体主义的框架内，把室内和室外的空间结合在一起。尽管格里斯并不是立体主义的创立者，可他却是立体主义最有能力的一位成员。他从毕加索和布拉克那里学到一些要素，例如从不同的角度表现物体，并将它们与自己对亮丽颜料的运用融合起来。1906 年格里斯从他的故乡马德里移居巴黎，并在蒙马特租了一个邻近毕加索的工作室。作为一位非常聪慧并且有影响力的艺术家，他和同世纪的一些伟大人物一直保持着密切的关系，如布拉克、马蒂斯和毕加索。他身患哮喘，40 岁时就去世了。

☛ **布拉克（Braque），冈察洛娃（Gontcharova），勒·柯布西耶（Le Corbusier），马蒂斯（Matisse），毕加索（Picasso）**

乔治·格罗兹
Grosz, George

出生于柏林（德国），1893 年
逝世于柏林（德国），1959 年

献给奥斯卡·帕尼扎
Dedication to Oskar Panizza

1917—1918 年，布面油画，高 140 厘米 × 宽 110 厘米
（55.125 英寸 × 43.33 英寸），斯图加特州立美术馆

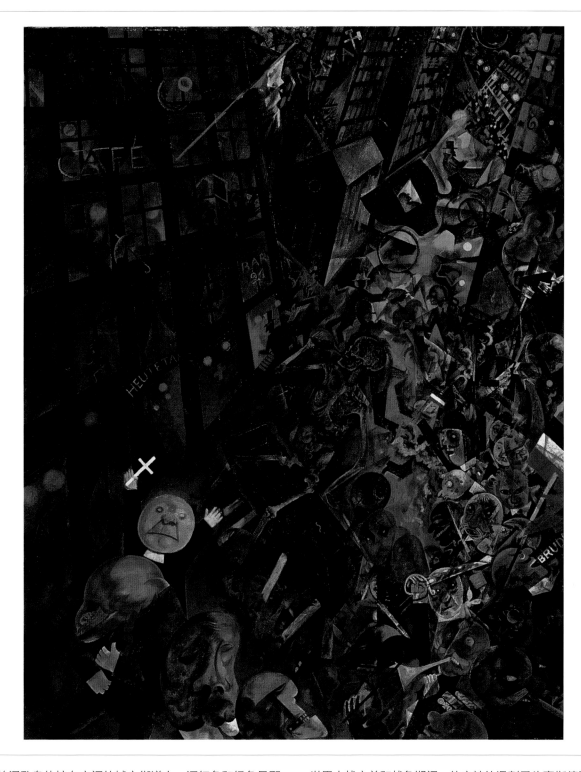

　　成群的面孔扭曲的混乱身体挤在夜间的城市街道上。深红色和绿色是邪恶的表现主义色彩主题。同时，受到未来主义启发，这个扭曲空间为画面增添了一种罪恶的堕落感和大难临头的厄运感。奥斯卡·帕尼扎是一位精神病学家和作家，他在 19 世纪 90 年代被指控有亵渎神明的言行。他和格罗兹对于都市生活都有一种悲观的想法。作品左下角的人们代表了酗酒、梅毒和瘟疫。代表死亡的形象，即构图中央的骷髅是唯一的胜利者，甚至代表着教会的牧师都举起手臂投降。格罗兹最出名的是他那些野蛮的讽刺绘画。第二次

世界大战之前和战争期间，他辛辣的讽刺矛头直指德国政府的腐败。由于太过频繁地因亵渎神明和侮辱公众道德而被起诉，他最终受到法庭审判，差点被枪毙。随后他移居美国，把他的讽刺天赋转向了打击资产阶级的物质主义。

☛ **卡拉**（Carrà），**迪克斯**（Dix），**恩索尔**（Ensor），**伊门多夫**（Immendorff），
塞韦里尼（Severini）

菲利普 · 古斯顿
Guston, Philip

出生于蒙特利尔（加拿大），1913 年
逝世于伍德斯托克，纽约州（美国），1980 年

头
Head

1975 年，布面油画，高 175.9 厘米 × 宽 189.2 厘米
（69.25 英寸 × 74.5 英寸），私人收藏

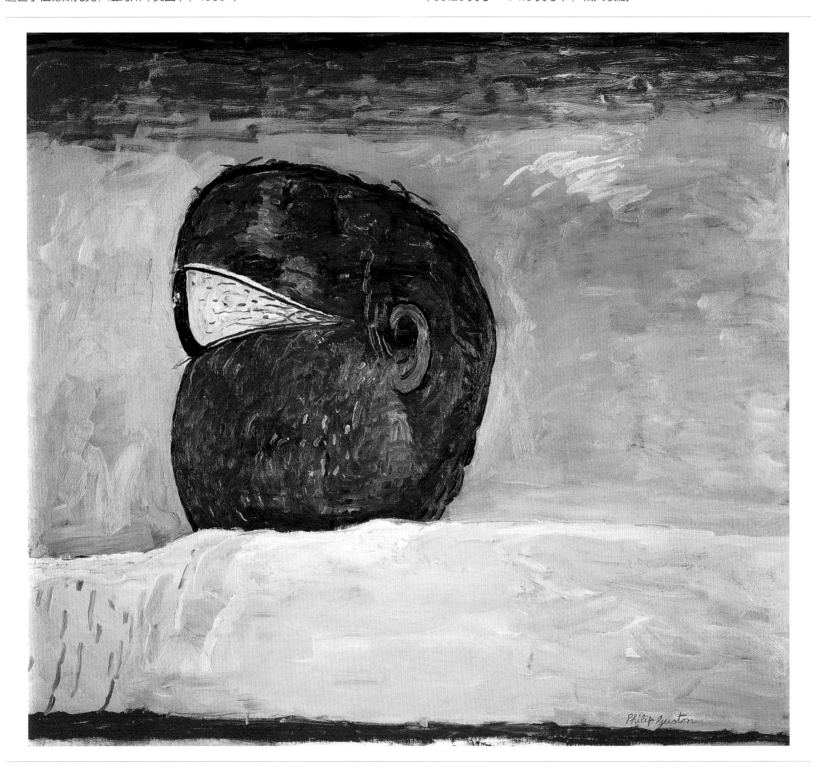

有着大眼睛却没有嘴巴的头给这幅惊人的图像带来了令人不安的焦点。以原始的卡通风格描绘的人物形象反复出现在古斯顿生命最后十年的油画作品中。很多此类作品里，场景由残肢占据主要位置，还被颜料罐和画笔弄得乱七八糟，而这正表现了艺术家独自活动的片段。这些肢体代表了艺术家心理的某些方面，它们吸烟、喝酒并且互相攻击。简单的空间关系掩饰了复杂的含义，渗透了苦涩、讽刺以及珍贵的温柔时刻。古斯顿建立了作为一位抽象表现主义者的声望，但是他在 20 世纪 60 年代晚期第一次展出这些冷酷的卡通作品时，令评论家和同辈感到困惑。他在嘲笑声中保持标新立异，深远地影响了之后一代代的艺术家。他的朋友，同为画家的德·库宁给他提供了有价值的想法，德·库宁告诉古斯顿他的作品最终都是"关于自由"的。

☛ 弗林克（Frink），德·库宁（De Kooning），罗斯科（Rothko），
沙恩（Shahn）

雷纳托·古图索
Guttuso, Renato

出生于巴盖里亚（意大利），1912 年
逝世于罗马（意大利），1987 年

耶稣受难
The Crucifixion

1941 年，布面油画，高 200 厘米 × 宽 200 厘米（78.75 英寸 × 78.75 英寸），
国家现代和当代艺术馆，罗马

在这个耶稣受难的情景中，基督的一部分形象被一个小偷和十字架下边的抹大拉的马利亚遮挡住了，这迫使我们去关注前景处的醋瓶、锤子和钉子这些代表灾难的静物。这种将画面的焦点从基督身上移开的做法在当时被认为是激进的，引起了教会的强烈反应。这件作品也被认为是对墨索里尼统治下的意大利政权的含蓄批评。这幅画是典型的社会主义现实主义（Socialist Realism）作品，社会主义现实主义由一群想创造一种现代的、易被大众理解的政治艺术的艺术家组成。古图索是这项运动的主要倡导人。在这件作品中他也融合了立体主义的元素，例如非自然主义的颜色组合和扭曲的身体，同时它也有一种描述性的现实主义。20 世纪 30 年代末、40 年代初，他在法西斯统治下的意大利是一位秘密共产党员。

☛ 格莱兹（Gleizes），豪森（Howson），尼特西（Nitsch），毕加索（Picasso），雷戈（Rego）

汉斯 · 哈克
Haacke, Hans
出生于科隆（德国），1936 年

日耳曼尼亚（局部）
GERMANIA (detail)
1993 年，大理石地板瓷砖，尺寸不详，装置于威尼斯双年展

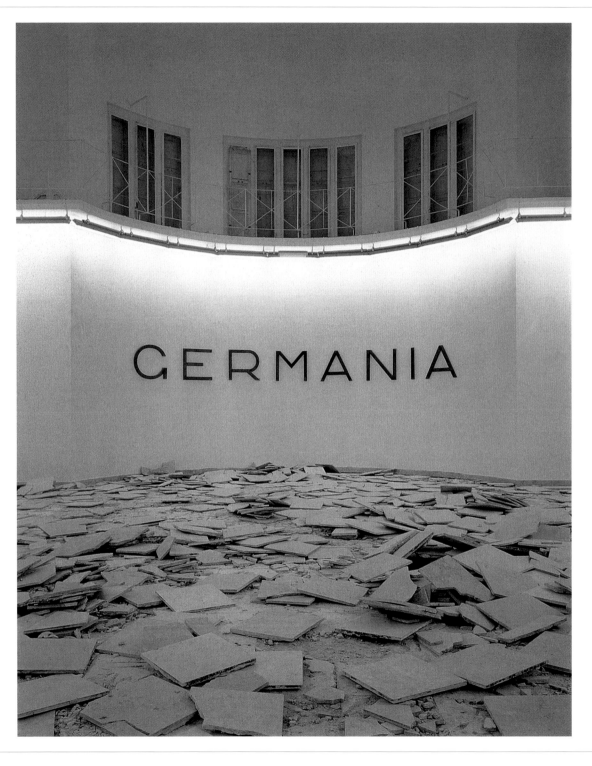

参观威尼斯双年展上哈克的《日耳曼尼亚》的时候，映入人们眼帘的是一片废墟。地面全是参差不齐的碎片，而当脚下的碎片移动时，放大的声音就会在整个展览空间悲哀地回响起来。这件作品展览于 1993 年，是哈克对德国馆历史的回应。德国动荡的历史，特别是第三帝国的结构性变化，赋予了这座建于 1909 年的德国馆不可磨灭的特征。两德统一后，德国馆作为主流艺术和政治趋势的展示窗口的作用显得尤为突出。负载着这些关联的建筑非常适合展出这类在地艺术（site-specific art）。哈克以摄影和文字作品闻名于世，这些作品揭露了存在道德问题的、参与腐败的企业。在 20 世纪 70 年代的海报上，他展示了奢侈品和奢侈品制作工人的工作条件形成巨大反差的图像，呼吁大众关心弱势群体。

☛ **布达埃尔（Broodthaers），杰瓦（Geva），基弗（Kiefer），勒维特（LeWitt），拉齐维尔（Radziwill）**

彼得·哈雷
Halley, Peter
出生于纽约（美国），1953 年

看你看我
CUSeeMe
1995 年，布面丙烯酸、金属、Day-Glo 丙烯酸和 Roll-a-Tex，高 274.3 厘米 × 宽 279.7 厘米（108 英寸 × 110.125 英寸），格茨收藏，慕尼黑

　　黄色和蓝色的两个长方形被放在不同颜色线条交错的网格上。尽管这幅画乍一看是一幅抽象的几何作品，但它有着强烈的象征性。黄色和蓝色的长方形是为了表现牢房，直角的线条暗示着秘密的沟通渠道。标题强化了秘密会议和监视的主题。明亮的荧光色（一种日光型荧光颜料）让人想起一个高科技的人工世界，一个到处渗透着资本主义的地方。在这个地方，资本主义的力量将个人控制起来并禁锢在一个独立又怪异的空间里。哈雷运用 Roll-a-Tex（一种人造粉饰灰泥的牌子）画了牢房，赋予这幅画建筑的质感和坚固感。

　　单人牢房和秘密通道曾经是哈雷许多画中图像语言的基础和特色。哈雷发人深思的作品具有政治观点，深受后现代哲学家和社会理论家的作品的影响。

☞ **比克顿**（Bickerton），**凡·杜斯伯格**（Van Doesburg），
　蒙德里安（Mondrian），**穆里肯**（Mullican）

理查德 · 汉密尔顿
Hamilton, Richard

出生于伦敦（英国），1922 年
逝世于伦敦（英国），2011 年

我梦见一个白色圣诞节
I'm Dreaming of a White Christmas

1967 年，纸面黑色墨水、水彩和石墨画以及两片塑料膜，
高 58.5 厘米 × 宽 91.5 厘米（23 英寸 × 36 英寸），私人收藏

在这张平 · 克劳斯贝（Bing Crosby）在一个旅馆大堂的图片中，汉密尔顿玩弄着我们对视觉图像的了解：我们可能认为这是一张摄影照片的底片，可实际上这是一幅水彩作品。好莱坞电影明星克劳斯贝在大众中的号召力，是艺术家在艺术作品和大众文化之间取得谨慎平衡的重要元素，克劳斯贝的大热歌曲名成为这件作品的标题。一群波普艺术家在英国建立了独立社（Independent Group），汉密尔顿作为其中一员，成了波普艺术的主要领导人之一。尽管缺乏美国波普艺术的规模和色彩，但他的作品还是代表了该运动对当代的影响，覆盖了从流行音乐、广告标语到科技和电影的范围。他宣称波普应该是迷人的、可消费的、大量生产并且流行的。这件作品综合了很多这些元素。汉密尔顿的作品十分多样化。他有一段时间的作品主要关注高度政治性的主题。

☛ 布莱克（Blake），凡 · 东根（Van Dongen），奥根（Organ），
保洛齐（Paolozzi），沃霍尔（Warhol）

伊恩·汉密尔顿−芬利

Hamilton-Finlay, Ian

出生于拿骚（巴哈马），1925 年
逝世于爱丁堡（英国），2006 年

一支林笛

A Woodland Flute

1990 年，大理石，高 53 厘米（20.875 英寸），私人收藏

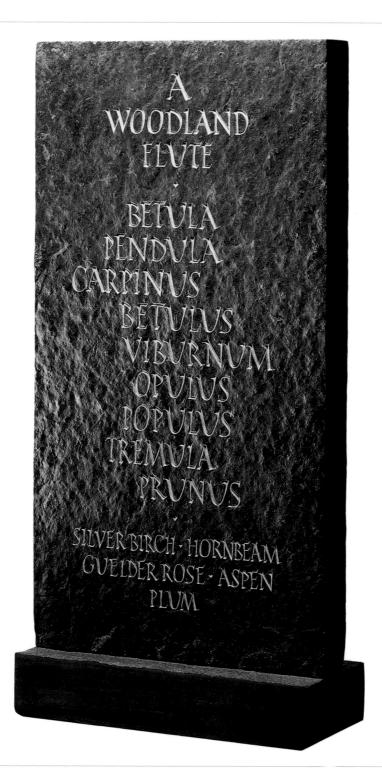

古老树木的拉丁名字像墓志铭一样被刻在大理石上。字母 "U" 是这些名字的共同点，它们形成了一条中心带，既在视觉上也在听觉上把它们联系到一起。汉密尔顿−芬利使用了曾让他一举成名的具象诗风格进行创作，所谓具象诗是一种以文字的视觉形式表达含义的诗歌形式。1958 年，汉密尔顿−芬利开始发表短篇故事、诗歌和戏剧，他的第一本独立诗集在 1963 年问世。他不拘一格的品位提供了古典与现代、文明与野蛮的刺激的融合。他遵循古典的传统，以一系列作品向其他的艺术家、风格和时代致敬。他在熟悉而又永恒的形式里注入才思和视觉隐喻，譬如形式如同航空母舰的小鸟餐桌，用大理石制作的看上去像漂在池塘上的折叠纸船造型。他创作的永久性景观装置艺术品遍及欧洲和美国，在他苏格兰的别墅里有一座名叫"小斯巴达"的花园享誉世界。

☛ 伯金（Burgin），戈兹沃西（Goldsworthy），朗（Long），
特恩布尔（Turnbull）

大卫 · 哈蒙斯
Hammons, David
出生于斯普林菲尔德，伊利诺伊州（美国），1943 年

在兜帽中
In the Hood
1993 年，运动衫兜帽，尺寸可变，杰克 · 蒂尔顿画廊，纽约

把在街道上捡到的被撕碎的废弃衣服陈列出来，看上去就像是穷人和流浪汉的凄惨的战利品。标题一语双关地表达了黑人口语中的"社区"（neighbourhood），给一个原本很严肃的社会政治问题注入了幽默和风趣。哈蒙斯的艺术就像他所居住的世界一样资源丰富，他将没人要的、传下来的东西转化为个人表达的手段。哈蒙斯艺术的关注点是非裔美国人的文化和历史。哈蒙斯在哈莱姆（纽约历史上著名的黑人住宅区）工作，记录了丰富而复杂的社会现象。他运用现成品和街头的即兴语言创作，相较于艺术史，他的作品更多地受到爵士乐、篮球和黑人诗歌的影响。哈蒙斯也在街角销售雪球，他设计了非裔美国人的旗帜，把设计师款购物袋放在一个意大利古典雕塑上——《包女士》（*Bag Lady*），并用马戏团大象的粪便制作艺术作品。

☛ 巴斯奎特（Basquiat），达勒姆（Durham），库奈里斯（Kounellis），奥本海姆（Oppenheim），安德里安 · 派普（A Piper）

杜安·汉森
Hanson, Duane

出生于亚历山德里亚，明尼苏达州（美国），1925 年
逝世于博卡拉顿，佛罗里达州（美国），1996 年

奎尼
Queenie

1995 年，彩绘青铜和混合媒介，高 166 厘米（65.375 英寸），私人收藏

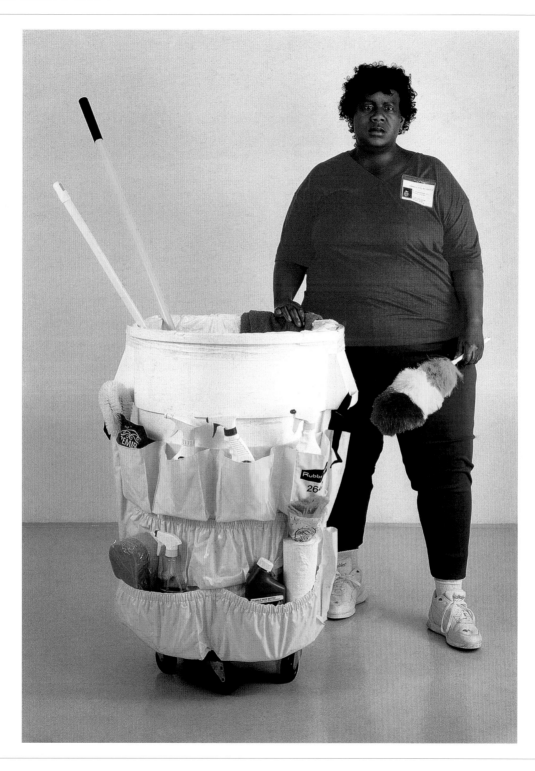

奎尼是一位冷漠的清洁工，她仿佛凝固般站立着，表情呆滞无神。就像汉森很多作品中的人物一样，她是美国工人阶级中受压迫的一员，负担过重、过劳又处处受到环境的限制。20 世纪 60 年代晚期以来，汉森开始制作令人惊异的十分逼真的雕塑作品。这样的超写实主义是需要一段很长的时间才能实现的，比如过程中他要使用快速凝结的硅橡胶铸造模型。然后他会把自己的雕塑与精心挑选的现成元素，譬如奎尼的掸子和工具放在一起。在展览馆的空间中，这样的组合通过模糊真实和伪造来颠覆一种现实感。汉森的早期作品描绘谋杀和暴乱的场景，但是他最有名的是那些关于无聊又懒惰的美国的非常精准的讽刺作品。通过塑造旅游者、购物者和家庭主妇，他发掘了平凡生活中无法逃脱的单调乏味。

☛ 克洛斯（Close），埃斯蒂斯（Estes），昆斯（Koons），韦格曼（Wegman）

凯斯 · 哈林
Haring, Keith

出生于雷丁，宾夕法尼亚州（美国），1958 年
逝世于纽约（美国），1990 年

猴子拼图
Monkey Puzzle

1988 年，布面丙烯画，直径 25.4 厘米（10 英寸），
凯斯 · 哈林财产，纽约

这些拥挤的、猴子一样的形象有着明亮大胆的颜色，类似于原始壁画中的图像。这些形象充满了无限的能量和快乐，正在跳着一场欢乐的集体仪式之舞。哈林在纽约工作，受到了大城市喧嚣和混乱的生活的启发。尽管他受过艺术方面的专业训练，却回避了传统的技艺而转向更加复杂的媒介——涂鸦艺术（graffiti art），直接用街头的语言和大众对话。最初他用独特的动物和人类图像交错的作品来填满地铁站的黑色空白广告牌，最终吸引到了商业艺术画廊和博物馆的关注。但是，哈林继续为公共空间创作艺术，创作那些不是为了放在展览馆的作品，例如儿童故事书的插画、T 恤衫和徽章的图案设计。他在人体彩绘中也尝试将身体作为艺术创作的载体。

☞ 巴斯奎特（Basquiat），马普尔索普（Mapplethorpe），瑙曼（Nauman），瓦萨雷里（Vasarely）

马斯登·哈特利
Hartley, Marsden

出生于刘易斯顿，缅因州（美国），1877 年
逝世于埃尔斯沃思，缅因州（美国），1943 年

马达沃斯卡–阿卡迪亚的轻量级拳击手
Madawaska-Acadian Light-Heavy

1940 年，绝缘纤维板面油画，高 101.6 厘米 × 宽 76.2 厘米
（40 英寸 × 30 英寸），私人收藏

　　这个壮实的人物占据着画布，有着强大的存在感。他坚定地坐着，手放在腿上，从左边来的光线使得他清晰的轮廓在肩膀上、手上和胸前的黄色高亮处凸显。大胆的颜色组合主要归功于表现主义者，他们对颜色的情感价值颇感兴趣，而作品中简化的形式和立体主义相近。哈特利属于美国先锋艺术的圈内人，他们定期在著名的 291 画廊办展览，该画廊属于摄影师阿尔弗雷德·斯蒂格利茨。斯蒂格利茨鼓励哈特利吸收来自欧洲的影响，于是哈特利在 1912 年前往巴黎。在那里他了解了立体主义，并继续通过康定斯基和亚

夫伦斯基的作品在柏林找寻灵感，后来还在 1913 年和表现主义画家团体"青骑士"一起办展。哈特利生命的最后几年不停地往返于法国、意大利、德国和美国新墨西哥州之间。

☞ **艾奇逊**（Aitchison）**，亚夫伦斯基**（Jawlensky）**，康定斯基**（Kandinsky）**，
施莱默**（Schlemmer）

汉斯·哈通
Hartung, Hans

出生于莱比锡（德国），1904 年
逝世于昂蒂布（法国），1989 年

无题
Untitled

1961 年，布面油画，高 80 厘米 × 宽 130 厘米（31.5 英寸 × 51.25 英寸），
私人收藏

被一条黑色的竖线隔开的两块海蓝色色块，其内含有两组鲜明的白色
垂直条纹痕迹。"一条单一的线，暴力的、热烈的、破碎的或者美妙平静的、
整齐的、一致的，传递着我们的感受，和我们经历过的相一致。"这块布
面上暴力和攻击性的痕迹可能反映了艺术家自己焦虑的精神状态。他和沃
尔斯、福特里埃和里奥佩尔一起开创了新的创作方法，这种方法被称为不
定形艺术，即受到书法启发的无定形的作品，它被哈通描述为"精神上的
即兴创作"。尽管作品表面看上去有活力又自然，但实际上它是经过深思

熟虑才创作出来的。哈通出生在德国，在大学学习哲学和艺术史。他于第
二次世界大战爆发前逃离了德国，并在巴黎定居下来，在那里他成为法国
最重要的抽象画家之一。

☞ 福特里埃（Fautrier），克莱因（Klein），米修（Michaux），
 里奥佩尔（Riopelle），沃尔斯（Wols）

莫娜·哈透姆

Hatoum, Mona

出生于贝鲁特（黎巴嫩），1952 年

外来物

Foreign Body

1994 年，影像装置，高 3.5 米（137.875 英寸），
国家现代艺术博物馆，巴黎

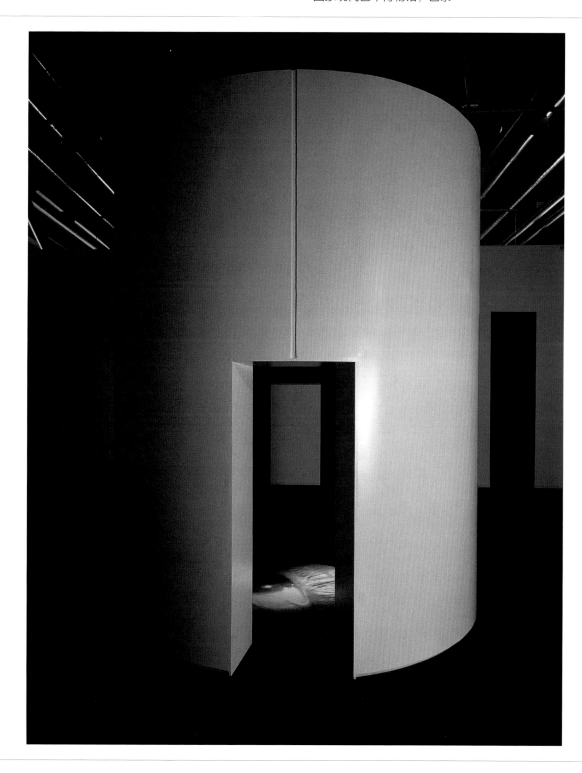

这个关于哈透姆身体内部的使人不适的视频是由现代医学科技的内窥镜检查仪器拍摄的。内窥镜检查仪器中有一个微型相机可以插进身体，并沿着内部的管道移动。该视频被安置在垂直的圆形墙面之内，观众可以进入墙内参观，伴随着画面的是艺术家的心跳和呼吸的声音。这是一幅强大的原创自画像，可以被看作某种痛苦的、不得已被入侵的注解，也可以被解读为一种自恋的欲望的体现，即想要彻底看到和了解自己的内在。哈透姆出生于黎巴嫩，1975 年内战爆发时被放逐到了伦敦。尽管没有直接涉及政治，但她的作品含蓄地诉说着她身为被迫远离故土的异乡人的经历。哈透姆在她的作品中运用了很多不同的媒介，最初她关注行为艺术，之后又从事装置、雕塑、录像和摄影艺术方面的创作。

☛ 查德维克（Chadwick），玛丽·凯利（M Kelly），莱普（Laib），门迭塔（Mendieta），奇奇·史密斯（K Smith），维奥拉（Viola）

拉乌尔·豪斯曼
Hausmann, Raoul

出生于维也纳（奥地利），1886 年
逝世于利摩日（法国），1971 年

我们时代的精神
The Spirit of our Times

1919 年，木材和皮盒、图章、尺、齿轮、镜片和皮尺，高 32 厘米（12.67 英寸），
国家现代艺术博物馆，巴黎

　　一块镜片、一把直尺、一段皮尺、一个盒子里的橡皮图章和不同大小的齿轮连接着一个机械的木制头部。把不协调的物品放在一起，是故意让人不安。这件作品暗示着一个技术超前和思想受控的现代世界，让人想到第一次世界大战之后，社会飞速发展期间人们进退两难的困境。作品的标题加强了无望的意境。奇异的物品组合把这件作品和达达主义联系在一起。达达主义是一个以柏林为基地的艺术运动，而豪斯曼正是该运动的领袖人物。就像很多这类艺术家一样，豪斯曼剪辑报纸和照片来制作拼贴画和合成照片。他也

向许多先锋杂志投稿并撰写了一些宣言，并于 1921 年和施维特斯一起在布拉格参加了达达主义纪念活动。他在 20 世纪 20 年代中期停止了绘画，直到 20 世纪 40 年代早期搬到法国后才又开始作画。

☛ 杜尚（Duchamp），弗林克（Frink），哈特菲尔德（Heartfield），
　洛朗斯（Laurens），施维特斯（Schwitters）

斯坦利·威廉·海特

Hayter, Stanley William

出生于伦敦（英国），1901 年
逝世于巴黎（法国），1988 年

太阳舞

Sun Dance

1951 年，雕版、软底蚀刻和雕刻刀，高 39.3 厘米 × 宽 23.8 厘米
（15.5 英寸 × 9.33 英寸），第 200 版

　　这幅复杂生动的图像中的线性韵律和明亮颜色激活了作品的表面，让人想起在阳光下跳舞的人们。海特是 20 世纪最重要的版画家之一，他使版画的形式超越了其作为复制和插画的传统功能，发现了版画更多的创造性。他最好的版画运用了自动主义的超现实纯手绘技艺，这是一种来自潜意识的即兴绘画。他在这件作品中将这种方式与雕版、软底蚀刻和磨光的方法结合起来。1927 年，海特在巴黎建立了"17 工作室"（Atelier 17），他和毕加索、米罗和达利一起工作。后来他把工作室搬到了纽约，1941—1950 年，他与德·库宁、波洛克和罗斯科都有过合作。在海特创造新的图形技术（如用单一的印版制作多色印刷品）的过程中，他自己的作品也经历了不断的蜕变。

☛ **达利（Dalí），伽勃（Gabo），德·库宁（De Kooning），米罗（Miró），毕加索（Picasso），波洛克（Pollock），罗斯科（Rothko）**

约翰·哈特菲尔德
Heartfield, John

出生于柏林（德国），1891 年
逝世于柏林（德国），1968 年

万岁，黄油都没有了！
Hurray, the Butter is All Gone!

1935年，合成照片，高38.7厘米×宽27.3厘米（15.25英寸×10.75英寸），
艺术学院，柏林

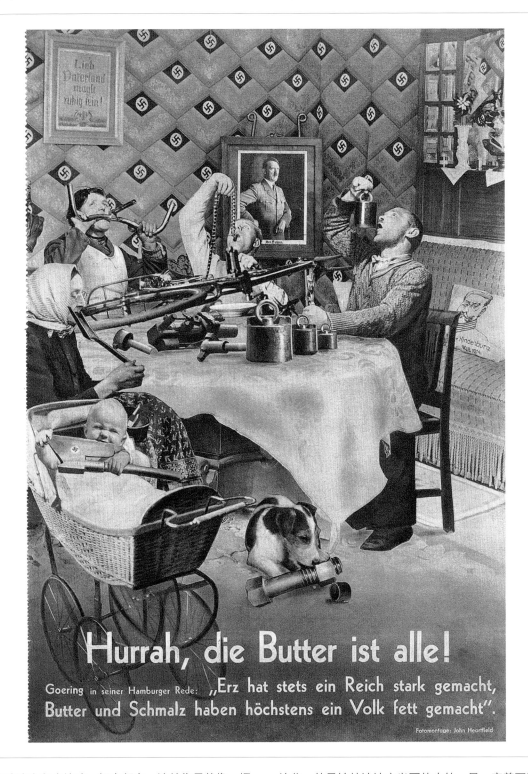

图像展现了一个德国家庭坐在餐桌边吃一辆自行车。这件作品就像一幅宣传海报，这个家庭对于希特勒的忠心从元首的肖像和卐字符的墙纸那里得到了体现。婴儿咬着一把斧头，斧头上也有卐字符的装饰，还有一条狗在舔一个巨大的螺母和螺栓。画面下方的评注写道："万岁，黄油都没有了！正如戈林在汉堡演说时所说，'铁矿石使德国更强大。黄油和油脂最多只会让人肥胖'。"通过从字面上理解纳粹的言论，哈特菲尔德展示了他们政治议程的荒谬。作为热衷于反抗纳粹的人士，哈特菲尔德认为艺术应该完全地政

治化。他是柏林达达主义团体中的一员，完善了以蒙太奇的手法复制杂志和报纸的技术。在这种技术中，不同来源的照片被拼贴在一起来创作离奇的作品，而它们通常是对希特勒统治的讽刺性评论。

☛ 杜尚（Duchamp），豪斯曼（Hausmann），
何塞·克莱门特·奥罗斯科（J C Orozco），沃迪奇科（Wodiczko）

埃里克 · 赫克尔

Heckel, Erich

出生于德伯尔恩（德国），1883 年
逝世于拉多尔夫采尔（德国），1970 年

海港里的帆船

Sailing Ships in the Harbour

1911 年，布面油画，高 65.5 厘米 × 宽 74.9 厘米（25.75 英寸 × 29.5 英寸），
威斯特法伦博物馆，明斯特

几艘帆船停泊在一个海港，占据了大幅画面。一个孤独的人站在画面中央，画中的橙色和粉色凸显而出。这个港口的风景变成了一次色彩对比的基础练习。橙色的帆布并列排放着，和绿色的陆地形成对比，而绿色的陆地又和粉色的海滩相冲突。赫克尔用粗线条大胆地画图，同时平衡了海岸的曲线和船帆支柱的垂直线，最后构成了一幅鲜明的、视觉效果丰富的画作。赫克尔是德国表现主义团体"桥社"（Die Brücke）的一员，该作品中大胆的颜色和粗犷的轮廓揭示了桥社对他的影响。赫克尔在放弃学业成为画家以前受

到的是建筑方面的专业训练。他的作品以大胆的色彩组合和强调平面构图为特色，极具装饰性。赫克尔也因创作带有情欲色彩的女性裸体作品而出名。

☛ 巴特利特（Bartlett），德朗（Derain），杜飞（Dufy），基希纳（Kirchner），
马林（Marin）

玛丽·海尔曼
Heilmann, Mary

出生于旧金山，加利福尼亚州（美国），1940 年

弗朗兹·韦斯特
Franz West

1995 年，布面油画，高 147.3 厘米 × 宽 99 厘米（58 英寸 × 39 英寸），私人收藏

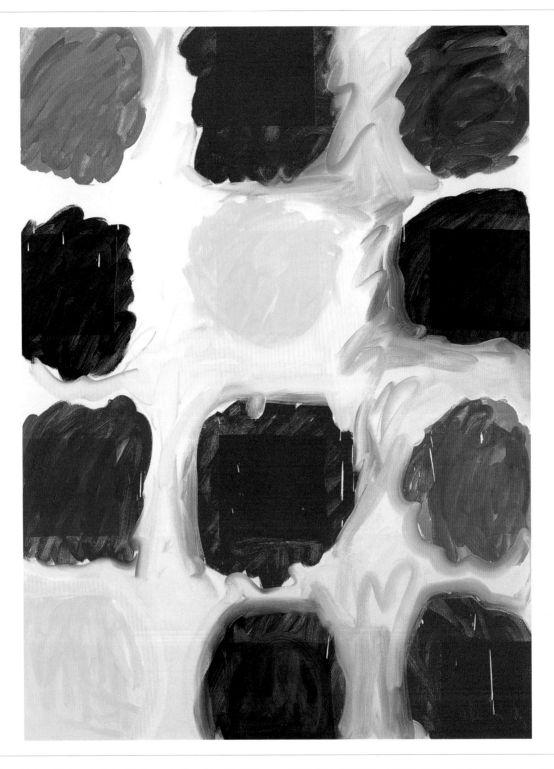

半透明的明亮颜色被限制在网格中，与白色背景巧妙相融。这件作品的标题"弗朗兹·韦斯特"指的是以一件户外装置艺术而闻名的奥地利当代艺术家，那件装置艺术以排列成行的金属椅子组合而成，椅子上覆盖了五颜六色的地毯。就像是韦斯特艺术作品的有趣画像一般，这幅画与 20 世纪很多抽象艺术的刻板和严肃不同。"我在我的作品中想要寻找一种时空感。"海尔曼说道。为了达到这个目的，自 20 世纪 70 年代早期以来，她吸收了广告和民间艺术中的意象或当下时尚的颜色和质地，并把这些元素融入她那受到极简主义启发的几何构图中。在这件作品中，她捕捉了艺术史的一个特定时刻。通过结合日常的参照物和现代艺术的精神传统，海尔曼提出了当代抽象绘画的一个新方向。

☛ **罗伯特·德劳内（R Delaunay），路易斯（Louis），瑞依（Rae），罗斯科（Rothko），韦斯特（West）**

让·埃利翁

Hélion, Jean

出生于库泰尔讷（法国），1904 年
逝世于巴黎（法国），1987 年

抽象构图

Abstract Composition

1934 年，布面油画，高 60 厘米 × 宽 80 厘米（23.67 英寸 × 31.5 英寸），
私人收藏

以光线和阴影塑形的三维几何形状，看上去像是漂浮在画布上。这些几何形状和背景中扁平的彩色形状形成反差，好似朝着我们眼睛的方向而来，而背景却像在后退。颜色的空间感也增加了视觉的深度。作品中的平衡感是由平衡的颜色和形态以及偏离垂直和水平轴线的斜线所创造的。这件作品主要归功于构成主义的影响，它把图像简化为几何要素。但是埃利翁发展出的这种抽象语言和他与之有联系的更加严格的构成主义者的作品不同，他仍然以具象艺术的元素创作。然而埃利翁并不满足于抽象主义，第二次世界大战期间和战后，他开始以一种古怪的、卡通般的具象风格进行创作，这种风格让他觉得能和人们更好地交流。

☛ 多梅拉（Domela），弗罗因德利希（Freundlich），康定斯基（Kandinsky），勒·柯布西耶（Le Corbusier）

芭芭拉·赫普沃斯
Hepworth, Barbara

出生于韦克菲尔德（英国），1903 年
逝世于圣艾夫斯（英国），1975 年

三个形态
Three Forms

1934 年，大理石，高 25.7 厘米 × 宽 47 厘米 × 长 21.6 厘米
（10 英寸 × 18.5 英寸 × 8.25 英寸），泰特美术馆，伦敦

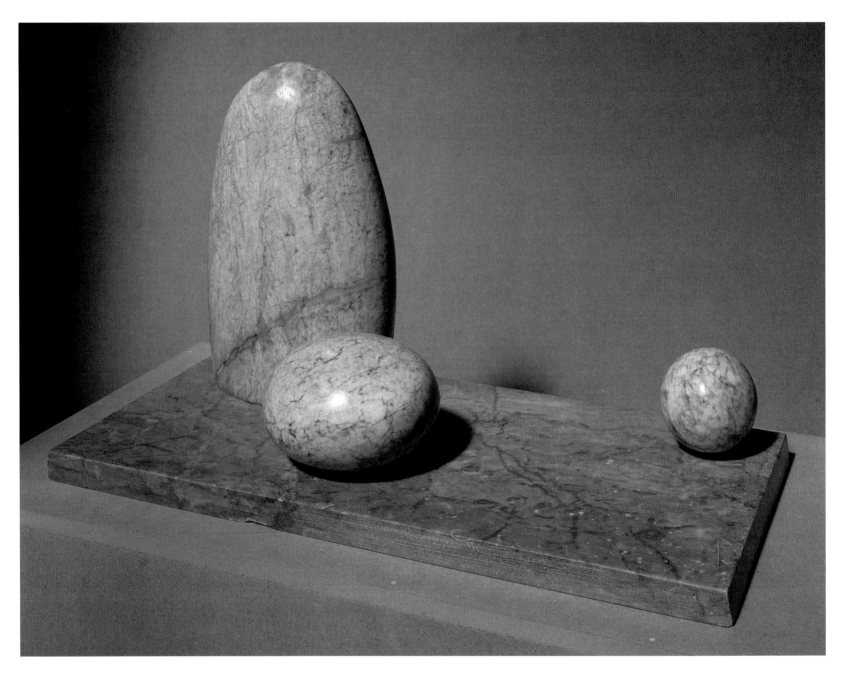

　　这件雕塑看上去像是由大自然的力量形成的，光滑的形状使人想起海滩上的鹅卵石。这些形态被放置在简单的灰色大理石基座上，有着一种优雅的简洁性。对这件作品的自传性解读暗示着这些形态可能是赫普沃斯在 1934 年生下的三胞胎的高度抽象表现。就像 20 世纪 30 年代的其他一些艺术家一样，赫普沃斯放弃了以具象为基础的艺术，开始创作纯粹的、抽象几何形式的作品。1932 年，她参加了巴黎的"抽象创造"联盟（Association Abstraction-Création）。这个团体的目标是创造一种可以对抗嘈杂现代生活的、平衡与和谐的艺术。赫普沃斯和她的丈夫尼科尔森一起搬到位于康沃尔郡的一个小渔村圣艾夫斯。在那里，他们成了被称为圣艾夫斯派（St Ives Group）的一群艺术家的中心。而在她的作品中，涉及天然形态的内容也变得更为突出，这些形态是由大海的力量塑造的。

☛ 布朗库西（Brancusi），蒙德里安（Mondrian），摩尔（Moore），
　尼科尔森（Nicholson）

奥古斯特 · 埃尔班
Herbin, Auguste

出生于基耶维（法国），1882 年
逝世于巴黎（法国），1960 年

螺旋
Volutes

1939 年，布面油画，高 130 厘米 × 宽 97 厘米（51.25 英寸 × 38.25 英寸），
私人收藏

　　动感的曲线从画布的矩形边缘脱离，曲线之间的自由交错使这件作品有一种强烈的运动感。有韵律感的形状和更粗糙、更有棱角的形状并置在一起，看上去像在向画中央合并。画面上没有任何笔触的痕迹，表面质感均匀平整。形成强烈反差的颜色增添了戏剧性和活力，产生了一种繁花似锦又生机勃勃的感觉。这种把主题简化到几何形状和颜色的做法主要归功于巴黎颇具影响力的"抽象创造"运动，而埃尔班是该运动的创始成员。这一团体发展了一种几何方式的油画，强调颜色作为一种表现力的潜力。埃尔班第一次和立

体主义者一起举办展览是在 1912 年著名的"黄金分割派"展览会上，但是他的作品到了 20 世纪 20 年代晚期已经逐渐向着完全抽象的方向发展。

☛ 伽勃（Gabo），海特（Hayter），埃利翁（Hélion），康定斯基（Kandinsky）

帕特里克·赫伦
Heron, Patrick

出生于利兹（英国），1920 年
逝世于泽诺（英国），1999 年

深紫锰
Manganese in Deep Violet

1967 年，布面油画，高 101.5 厘米 × 宽 152.5 厘米（40 英寸 × 60 英寸），
艺术家收藏

一个蓝绿色五角星悬挂在一片紫色的汤水中，紫色又被手臂形状的红色侵占。彩色的圆形和缺了一角的圆形就像变形虫一样漂浮在画布上，唤起平静又引人沉思的情绪。这件着色明亮的作品体现了赫伦对于颜色和光线的热爱和关注。跟随着马蒂斯、博纳尔和罗斯科的脚步，赫伦专注于画布上的颜色并置，以及之后的形式互动和解读。赫伦与圣艾夫斯艺术圈子的审美理念相一致（他居住在康沃尔，并且与赫普沃斯和尼科尔森有着紧密的联系），他的风格受到周围自然环境的启发。艺术家的家坐落在康沃尔的海岸边，全

景视野和明亮的光线对他的作品有着重要的影响。他不仅创作油画，也写艺术评论，设计纺织品，还在伦敦的中央艺术学院教书。1993 年，他为位于康沃尔郡圣艾夫斯的新泰特美术馆设计了一扇彩绘玻璃窗。

☛ 博纳尔（Bonnard），赫普沃斯（Hepworth），马蒂斯（Matisse），
尼科尔森（Nicholson），奥列茨基（Olitski），罗斯科（Rothko）

伊娃·黑塞

Hesse, Eva

出生于汉堡（德国），1936 年
逝世于纽约（美国），1970 年

队列

Contingent

1969 年，粗棉布、乳胶和玻璃纤维，高 350 厘米 × 宽 630 厘米 × 长 109 厘米（137.875 英寸 × 248.25 英寸 × 42.875 英寸），澳大利亚国家美术馆，堪培拉

　　这些纤弱的垂幔像被剥下的兽皮或湿衣物一样悬挂着，它们结合了现代和传统的材料，是高科技和手织品的组合。通过使用乳胶和粗棉布这样的元素进行笨拙的、略微超现实的组合，黑塞探讨了新旧之间的矛盾。一些垂幔的曲线形状给她的作品增添了一种人性和性别的维度。黑塞是 20 世纪 60 年代末某个艺术群体中的一员，他们把极简主义的简化、分离的方式转化成一种丰富又能唤起联想的艺术语言。这些材料常常柔软地悬荡在天花板或墙上，需要传统的女性技能，例如编织、编结和铺叠。在这一方面，黑塞的作品提及了当时正在被议论的女性主义话题。黑塞在创作视觉艺术方面有着出色的才能和智慧，她已经成为之后一代又一代艺术家的偶像。不幸的是，由于罹患大脑肿瘤，她那极有影响力的事业在 1970 年就早早地中断了。

☞ **布里斯利**（Brisley），**布伦**（Buren），**埃斯帕利乌**（Espaliú），**莫里斯**（Morris）

加里·希尔
Hill, Gary
出生于圣莫尼卡，加利福尼亚州（美国），1951 年

因为它总是已经发生
Inasmuch as it is Always Already Taking Place
1990 年，录像 / 声音装置，屏幕: 高 31 厘米至 53 厘米（12 英寸至 21 英寸），
私人收藏

202

　　16 块不同大小的被拆卸下来的电视屏幕播放着艺术家部分身体的图像。一只脚、一只眼、一段弯曲的脊柱和其他人体部分，像是一张静物画中的元素一样被组合起来。观众被一种几乎听不见的虚弱的低语声吸引，但他们仍然无法把所有图像统一起来。希尔利用身体去传达信息或情感，他把身体看作像语言一样的交流工具，有时将身体图像和来自哲学与宗教的真实文本组合在一起。希尔常常以雕塑的形式展现作品，把电视屏幕按照精心构想的形式来放置。他起初是一位钢铁雕塑家，但到了 20 世纪 70 年代中期，当录像刚被认定为一种正当的艺术媒介时，他就开始用录像进行创作。他也是把录像作为媒介的最重要的开创者之一。

☛ 巴里（Barry），哈透姆（Hatoum），希勒（Hiller），
　马普尔索普（Mapplethorpe），维奥拉（Viola）

苏珊·希勒

Hiller, Susan

出生于塔拉哈西，佛罗里达州（美国），1942 年
逝世于伦敦（英国），2019 年

一项娱乐

An Entertainment

1990 年，使用四台投影仪的影像装置，尺寸可变，泰特美术馆，伦敦

观众一进入希勒影像装置作品的黑暗空间中，就面对着来自《潘趣和朱迪》（*Punch and Judy*）木偶剧的巨大投影图像。熟悉的木偶声音被陈述性的画外音取代，揭露了故事中深层的暴力元素。通常被看作一种儿童无害的海边娱乐项目转化成了一部可怕的、令人不适的戏剧。希勒展示了西方文化中非常传统的、被广泛接受的，部分包含鼓励儿童变得更有攻击性的内容。希勒受到人类学的专业培训，她尝试去了解不同的文化形式、仪式和手工艺品，探索被广泛认为是艺术禁区的领域。希勒并没有局限于任何特定的艺术形式或艺术风格。她与一些非艺术家合作，创造有关光线和声音的装置艺术，并利用她烧毁的画作的灰烬创作新作品。

☛ 巴里（Barry），恩索尔（Ensor），维奥拉（Viola），韦特（Weight）

达明·赫斯特

Hirst, Damien

出生于布里斯托尔（英国），1965 年

生者对死者无动于衷

The Physical Impossibility of Death in the Mind of Someone Living

1991 年，虎鲨、玻璃、钢铁和福尔马林溶液，高 213 厘米 × 宽 518 厘米 × 长 213 厘米（84 英寸 × 204 英寸 × 84 英寸），萨奇收藏，伦敦

这件巨大的雕塑是非常壮观的。鲨鱼是恐惧和侵略的象征，并且是少数捕食人类的生物之一，却被悬置在一个充满了福尔马林溶液的玻璃缸中。它张大嘴、呲着牙面对观众，看上去很难被玻璃墙禁锢住。观众遭遇到如此强有力的冲击，直面他们自己的死亡问题。赫斯特主要的关注点是生命的基本问题，例如出生、死亡和爱。他通过运用一分为二的奶牛，死去的羊、鱼，活着的蝴蝶和描绘苍蝇生命周期的雕塑等有争议的作品来表达。尽管他想要创造有挑衅意味的艺术，但其作品戏剧性的布景和宏大的标题，却被一种高雅的、近乎极简主义的克制所削弱。他是 20 世纪 80 年代后期伦敦大学金史密斯学院的英国艺术家中最有影响力的成员，也制作过电影和流行音乐录像。

☛ 培根（Bacon），格里波（Grippo），贾德（Judd），勒维特（LeWitt），奎恩（Quinn）

伊冯·希钦斯

Hitchens, Ivon

出生于伦敦（英国），1893 年
逝世于佩特沃思（英国），1979 年

有鱼的阳台

Balcony with Fish

1943 年，布面油画，高 106.1 厘米 × 宽 52.1 厘米
（41.75 英寸 × 20.5 英寸），艺术家财产

　　三条鱼躺在窗前的一个盘子里，透过窗户我们可以看到右边有一段石栏杆，左边阳台上有金属装饰。中间的一条道路把我们引向一扇被秋树包围的大门。希钦斯避免了无关紧要的细节，用大胆的、不同方向的笔触作画，在一些地方留出了画布的白色底色。活力四射的色彩运用传达了这片花园景色的勃勃生机，同时也是创作这幅画的过程记录。希钦斯以即兴的方式作画，总是一次完成整幅画作。他直接在自己的作品主题面前创作，主题的范围从静物到他在英国南部的家周边的风景。通过这种方式，他可以捕捉到沉浸在一个特定时空中的直观感受。他用色大胆的室内作品常被人拿来与马蒂斯的作品相提并论。

☛ 阿里卡（Arikha），赫斯特（Hirst），马蒂斯（Matisse），
　 萨瑟兰（Sutherland）

大卫·霍克尼
Hockney, David
出生于布拉德福德（英国），1937年

齐整的草坪
Neat Lawn
1967年，布面丙烯画，高243.8厘米×宽243.8厘米（96英寸×96英寸），私人收藏

　　一个洒水喷雾的两个喷嘴正向打理整齐的草坪喷水。一幢建筑安静地矗立在蓝天之下。在明亮的阳光照射下，屋檐下有浓浓的阴影。除了水的流动，这一场景是完全静止的。霍克尼通过他对细节敏锐的关注（他差不多画了每一根草）以及构建画面的方式，达到了这种静止的感觉。构图基于一系列水平的长方形——人行道、草坪、树篱、房屋和天空。《齐整的草坪》是艺术家画于1967年的一系列重要的大尺寸作品之一，这一系列描绘了在富裕的加利福尼亚州的花园中突然出现的或是持续不断的水流（在这幅作品中是喷洒的水）。霍克尼出生于英国北部的布拉德福德，现在生活在洛杉矶，他已成为加利福尼亚州的官方画家。霍克尼是一个多才多艺的艺术家，他用很多媒介进行创作，包括电影、摄像照片、录像视频和戏剧。

☛ 阿奇瓦格（Artschwager），布莱克（Blake），霍普（Hopper），琼斯（Jones），马蒂斯（Matisse），马塔-克拉克（Matta-Clark）

霍华德 · 霍奇金
Hodgkin, Howard

出生于伦敦（英国），1932 年
逝世于伦敦（英国），2017 年

小杜兰德花园
Small Durand Gardens

1974 年，木板油画，高 67 厘米 × 宽 66.5 厘米（26.4 英寸 × 26.2 英寸），
私人收藏

有着明亮颜色的抽象图形和蓝色背景上的米白色圆点形成反差。左侧的橙色和蓝色条纹曲线可能代表着一条道路，底部的三个黄色形状看上去像是灌木丛，而多斑点的背景或许会让人联想到斑驳光点。标题中提及的花园是霍奇金曾经欣赏过的一位朋友公寓中的花园，暗示这件作品代表了他对那个花园中的灌木丛、花朵和小径的记忆。这幅画尺寸不大，艺术家用一层薄薄的颜料把中心图案框住，把观众吸引到一个可以沉思的私密空间之中。对于霍奇金来说，作画的过程是漫长的，他的作品可能需要花上好几年才能完成。

他主要在木质材料上创作，用华丽的颜色覆盖画框。霍奇金是一位有天赋的版画家和画家，他在 1985 年赢得了当代艺术奖透纳奖（Turner Prize）。

☛ 希罗内利亚（Gironella），希钦斯（Hitchens），马松（Masson），萨瑟兰（Sutherland）

汉斯·霍夫曼
Hofmann, Hans

出生于魏森堡（德国），1880 年
逝世于纽约（美国），1966 年

幽灵
Apparition

1949 年，布面油画，高 101 厘米 × 宽 152.4 厘米（39.75 英寸 × 60 英寸），
私人收藏

　　充满生气的形状和色调杂乱地充满了画布，反映了霍夫曼对于颜色和质地的喜爱。霍夫曼认为，作为艺术家，就是要把感受和反应转化成二维图像。他认为自然是"所有灵感的源泉"，相信"艺术的直觉是精神自信的基础"。霍夫曼受过严格的欧洲学院派训练。他经历了很多风格的改变，结合了后印象主义、野兽主义和立体主义的影响。在 20 世纪 30 年代移民美国以后，他通过发掘形式、空间、颜色和线条之间的关系，探寻激发画面表面活力的方法。对于他来说，视觉的张力是最重要的。作为一位在其时代中极有影响力的理论家和教师，霍夫曼在慕尼黑和纽约的学校启发了很多年轻的画家，并且对抽象表现主义产生了重要的影响。

☛ 约恩（Jorn），德·库宁（De Kooning），克拉斯纳（Krasner），
波洛克（Pollock）

珍妮·霍尔泽
Holzer, Jenny
出生于加利波利斯，俄亥俄州（美国），1950 年

远离欲望
Protect Me from What I Want
1988 年，Spectacolour 广告板上的 LED 显示屏，尺寸可变，
装置于皮卡迪利广场，伦敦

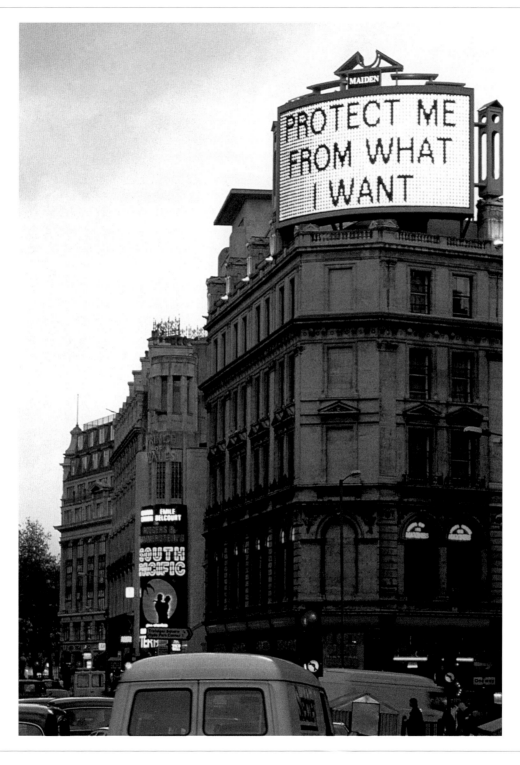

　　这件作品在位于伦敦市中心皮卡迪利广场的一个巨大电子广告显示屏上，作品中的文字被潜移默化地传达给下方的过路人群。这则标语来自霍尔泽名为"自明之理"（Truisms）的系列表述——一些评论个人、社会和政治议题的简短语句。通过其他同系列作品，例如《滥用权力不足为奇》（Abuse of Power Comes as No Surprise）和《金钱创造品味》（Money Creates Taste），霍尔泽质疑着当代社会的价值观。通过挪用大众传播工具，特别是那些通常只和广告世界相关的技术，霍尔泽把艺术的舞台从展览馆转移到了公众领域。她挑衅的标语同样也展示在 T 恤衫、棒球帽、匿名的街头海报、黄铜匾和运动场记分牌上，形成了大量可以被称为"城市街道诗歌"的作品。

☛ 伯金（Burgin），克鲁格（Kruger），瑙曼（Nauman），韦纳（Weiner）

爱德华 · 霍普
Hopper, Edward

出生于奈阿克，纽约州（美国），1882 年
逝世于纽约（美国），1967 年

夜游者
Nighthawks

1942 年，布面油画，高 84.1 厘米 × 宽 152.4 厘米
（33.125 英寸 × 60 英寸），芝加哥艺术博物馆，伊利诺伊州

三位顾客深夜围坐在空寂街角的路边餐馆里，沉浸在他们自己的思绪中。只有服务员看上去很活跃，他正弯腰准备一杯酒水。室内明亮的光线和外面街道阴森的夜光形成对比。整个场景看上去充满着威胁和悬念，就好像马上要发生些什么一样。关于这幅作品，霍普说道："我并不觉得它特别孤独……或许我是在无意识地描绘一座大城市的孤独。"他着迷于电影，而这件作品在主题还有构图方式上显然都受到了电影这种媒介的影响。通过有氛围的灯光效果和奇怪的视角，这个乏味的场景呈现出了一种不祥的感觉。霍普以清

晰、具象的风格作画，他总是创作有关日常生活的作品，捕捉美国生活的寂寞和孤独感。

☛ 本顿（Benton），坎皮利（Campigli），伊门多夫（Immendorff），利伯曼（Liebermann），伍德（Wood）

丽贝卡·霍恩
Horn, Rebecca
出生于米歇尔施塔特（德国），1944 年

羽毛监狱扇
The Feathered Prison Fan
1978 年，白色孔雀羽毛、木材、金属和马达，高 100 厘米（39.33 英寸），私人收藏

奢华的白色孔雀羽毛连接在一个框架上，成为在表演者两侧打开的两把巨大的扇子。这些羽毛不仅展示出了如此引人注目的效果，还呈现了可怕的一面，因为它们看起来显然会让里面的人感到窒息。对于所有动物都希望自己得到关注这一点，它们也在一定程度上作出了讽刺性的评论。最初霍恩为她的表演和电影作品设计并制作特别的、常常是笨重的装束。创作过程中经常需要复杂的机械设备，需要通过打破身体的限制或者是创造人工的、动物一般的特征来改造穿戴者。在她后来的作品中，在保留动物，特别是人类行为的基础上，生动的元素已经被机械化元素代替，由此她创造出了高雅迷人的移动雕塑作品。

☞ 鲍姆嘉通（Baumgarten），博伊于斯（Beuys），戈伯（Gober），夏皮罗（Schapiro），什捷尔巴克（Sterbak）

拉尔夫 · 哈特雷

Hotere, Ralph

出生于米蒂米蒂（新西兰），1931 年
逝世于达尼丁（新西兰），2013 年

阿拉莫阿娜 1984

Aramoana Nineteen Eighty-Four

1984年,布面油画,高245厘米 × 宽182.5厘米(96.5英寸 × 71.875英寸),
怀卡托艺术和历史博物馆,哈密尔顿

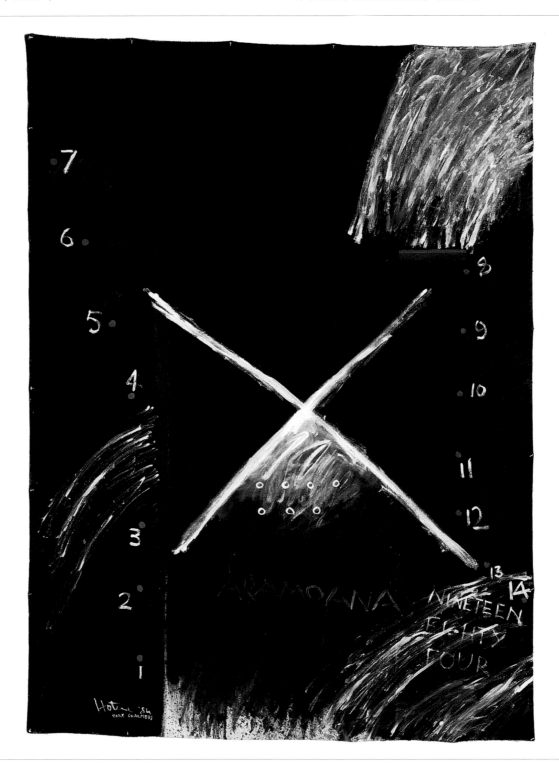

从 1 到 7 和从 8 到 14 的两串数字，分别被放在这张画布两边的黑色背景上。两串数字之间，即画面中央有一个巨大的白色十字。下方的大写字母是作品的标题"阿拉莫阿娜 1984"。十字把两组数字联系在了一起，它也象征着基督教中的牺牲，这一主题贯穿了这件作品。这里的牺牲是指对阿拉莫阿娜——一处信天翁繁殖基地的破坏。哈特雷是一位毛利艺术家，这幅画具有一种政治倾向，融入了对他认为正遭受威胁的毛利人的土地权利和传统的评论。哈特雷与其他大部分毛利艺术家不同，他的画风受到西方艺术的影响。有几年，他受到美国画家莱因哈特的启发，创作出对称的、以黑色为主的油画。他受莱因哈特影响的痕迹，保留在了这件作品的单色背景之中。哈特雷后来继续创作更具姿势特征和表现力的作品。

☛ 约翰斯(Johns)，河原温(Kawara)，克利(Klee)，麦卡洪(McCahon)，
莱因哈特 (Reinhardt)

彼得·豪森
Howson, Peter
出生于伦敦（英国），1958 年

梅林
Plum Grove
1994 年，布面油画，高 213 厘米 × 宽 152.5 厘米（83.875 英寸 × 60 英寸），
泰特美术馆，伦敦

一个半裸的被阉割的士兵被吊了起来，奄奄一息。他裂开的伤口清晰可见，不自然扭曲的手臂和腿表现了士兵受到的真切折磨和疼痛。两个孩子天真地在一旁玩耍，他们已经对战争的惨状有了免疫。这是一幅残酷露骨的油画，描绘了一个残暴、无人性的场景。豪森逼真、恐怖的现实主义风格捕捉了战争带来的极度堕落。每一处厚重的笔触都表达了他的愤怒和同情。豪森作为一位官方战争艺术家，游历过波斯尼亚后创作了一部分作品，《梅林》就是其中一幅。20 世纪 80 年代早期，他作为格拉斯哥派画家中的重要人物崭露头角，而格拉斯哥派画家的作品主题都是普通人。他的很多作品关注格拉斯哥严酷的、有时甚至是暴力的城市生活景象，以及在其中艰苦生活的工人阶级。豪森也曾服过兵役，当过夜总会保镖。

☛ 坎贝尔（Campbell），戈卢布（Golub），古图索（Guttuso），
尼特西（Nitsch），潘恩（Pane）

黄永砅
Huang Yong Ping

出生于厦门（中国），1954 年
逝世于巴黎（法国），2019 年

《中国绘画史》……
The History of Chinese Art...

1987 年，书、木箱和玻璃，高 80 厘米 × 宽 50 厘米 × 长 50 厘米
（31.5 英寸 × 19.75 英寸 × 19.75 英寸），已毁

在这件雕塑作品中，黄永砅实实在在地破坏了艺术史的传统概念。他把一本《中国绘画史》和一本《现代绘画简史》的中译本放在洗衣机里短暂地洗了一下，然后将混合在一起的纸浆放在一个破旧的木箱中，并把它作为一件艺术作品展示出来。他称这件作品为《〈中国绘画史〉和〈现代绘画简史〉在洗衣机里搅拌了两分钟》（*The History of Chinese Art and A Concise History of Modern Art after Two Minutes in the Washing Machine*）。黄永砅利用这种清洗和破坏的行为，为他的理念和一种不受神圣文本权威约束的艺术创造了一片新空间。黄永砅还和一群被称为"厦门达达"的艺术家一起参加了好几场表演，其中包括燃烧作品、展出垃圾和其他拾得物。

☛ 康奈尔（Cornell），卡巴科夫（Kabakov），罗林斯（Rollins），施纳贝尔（Schnabel）

克里斯蒂娜 · 伊格莱西亚斯
Iglesias, Cristina
出生于圣塞瓦斯蒂安（西班牙），1956 年

无题（安特卫普之一）
Untitled (Antwerp I)
1992 年，铁和雪花石膏，高 432 厘米 × 宽 270 厘米 × 长 392 厘米
（170.25 英寸 × 106.375 英寸 × 154.5 英寸），丸龟平井美术馆，丸龟

这件安静平衡的雕塑让人联想到有机形态和建筑结构。它保持着悬浮的紧绷姿势，在一处断裂的遮篷和一面装有嵌板的墙壁之间围出一部分空间。被铁网支撑起来的光滑的白色雪花石膏薄片像蜻蜓的翅膀一样呈半透明状。它们过滤了光线，创造了不断变化的氛围感和缥缈的阴影，唤起人们的幻想、梦境和回忆。尽管伊格莱西亚斯也用铁、钢制品和水泥等其他材料创作，但雪花石膏还是她最喜欢的材料之一。有时她的雕塑结合了丝网印刷的织物、挂毯和诸如叶子等自然形态的压印，构建了含义不明却富有诗意的结构，这些结构总是与展览馆墙面相连并和建筑产生互动。1994 年，她代表西班牙参加了威尼斯双年展。

☛ **本格里斯**（Benglis），**黑塞**（Hesse），**福奥法尼特**（Phaophanit），**赖曼**（Ryman）

约尔格·伊门多夫
Immendorff, Jörg

出生于布莱克德（德国），1945 年
逝世于杜塞尔多夫（德国），2007 年

金特国
Gyntiana

1992—1993 年，布面油画，高 350 厘米 × 宽 700 厘米
（137.75 英寸 × 275.5 英寸），米歇尔·维尔纳画廊，科隆

216

这个过度拥挤的场景是在一个为迷失的灵魂而开设的地下酒吧之中，展现了一个充满冲突、孤独和焦虑的黑暗动乱世界。人物以生动的漫画风格绘成，他们纠缠在一起，如同身处于一个超现实的故事之中，他们奇怪的享乐主义的活动充斥着画面的每个角落。但是黄色的轮廓线强调了他们本质上的孤独，把他们每个人都封闭在自己的空间里。金特国是剧作家亨利克·易卜生的《培尔·金特》(Peer Gynt) 中一个幻想出来的国度。这幅画是被称为"花神咖啡馆"（Café dё Flore）的系列作品中的一幅，这一系列作品针对权力的自大和压迫的罪恶进行了论述。对于伊门多夫来说，画画是一种政治活动，他的作品讲述了曾一度分裂为二的德国，两边有着迥异的意识形态体系。他运用诸如旗帜、老鹰和坦克等熟悉的代表德国的符号，基于军事、政治和离经叛道的人物来创作。伊门多夫师从博伊于斯，他早期的作品参与了达达主义的活动。他是具象的新表现主义运动的核心人物。

☛ 本顿 (Benton)，博伊于斯 (Beuys)，坎皮利 (Campigli)，迪克斯 (Dix)，格罗兹 (Grosz)

罗伯特·印第安纳
Indiana, Robert

出生于纽卡斯尔，印第安纳州（美国），1928 年
逝世于韦纳尔黑文，缅因州（美国），2018 年

十年：自画像 1962
Decade: Autoportrait 1962

1971 年，布面油画，高 183 厘米 × 宽 183 厘米（72 英寸 × 72 英寸），
私人收藏

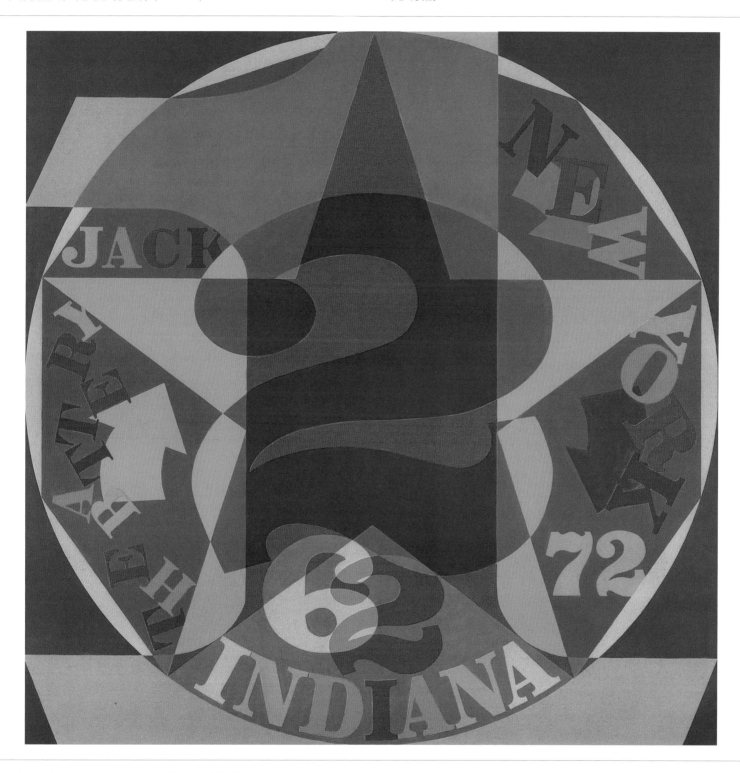

在一个大圆圈中，一个大五角星和数字"2"组合在一起，形成这幅海报一样的油画的焦点。扁平又有装饰性的风格与纯色色块相结合，创造了一件既直接又令人印象深刻的作品。这幅作品是同一系列的十幅作品之一，印第安纳从 1960 年到 1970 年每年都创作一幅。尽管艺术家的表达是抽象的，标题却是"汽车"（automobile，美国消费文化的标志）和"自画像"（self-portrait）的文字组合。印第安纳一生迷恋数字，他声称这是源于他童年不得不搬了 21 次家的经历。数字、徽章和文字在他的作品中常常是中心主题。美

国小镇图像，比如加油站、汽车旅馆和路边饭店，在印第安纳的图像作品中无处不在。他把美国都市生活的广告和标志转化成了介于霍普的绘画和波普艺术之间的有关享乐主义的个人声明。印第安纳也常常用木材和车轮创作雕塑作品。

☞ 比克顿（ Bickerton ），哈林（ Haring ），霍普（ Hopper ），约翰斯（ Johns ），瑙曼（ Nauman ）

阿列克谢·冯·亚夫伦斯基

Jawlensky, Alexei von

出生于托尔若克（俄罗斯），1864 年
逝世于威斯巴登（德国），1941 年

抽象头部

Abstract Head

1928 年，板面油画，高 45.1 厘米 × 宽 32.4 厘米
（17.75 英寸 × 12.75 英寸），私人收藏

　　一系列简单的线条和形状勾勒出了一个人类头部的形象。一条笔直的长线代表了鼻子，两条波浪线表示头发，而一系列的彩虹条纹让人想到眼睛。这件作品是于 1918 年开始创作，被称为"抽象头部"（Abstrakte Kopf）的系列作品之一，创作灵感源于非洲和东南亚的部落面具，以及亚夫伦斯基家乡俄罗斯的传统艺术。他想要让这些画既能被看作形状和颜色的抽象组合，也能被看作人类面庞原型的神秘图像。亚夫伦斯基同康定斯基一样，也认为色彩是吸引灵魂的一种方式。他认为绘画可以是一种视觉上的音乐，每种颜色对应着一种声音。他用一系列抽象风景作品发展了这一理念，称这一系列作品为"无词之歌"。但和康定斯基不同的是，亚夫伦斯基从来没有跳跃到完完全全的抽象创作中。

☛ **奥尔巴赫（Auerbach），康定斯基（Kandinsky），洛朗斯（Laurens），莫迪里阿尼（Modigliani）**

格温·约翰
John, Gwen

出生于哈弗福德韦斯特（英国），1876 年
逝世于迪耶普（法国），1939 年

穿黑裙的多蕾利亚
Dorelia in a Black Dress

1903—1904 年，布面油画，高 73 厘米 × 宽 48.9 厘米
（28.75 英寸 × 19.25 英寸），泰特美术馆，伦敦

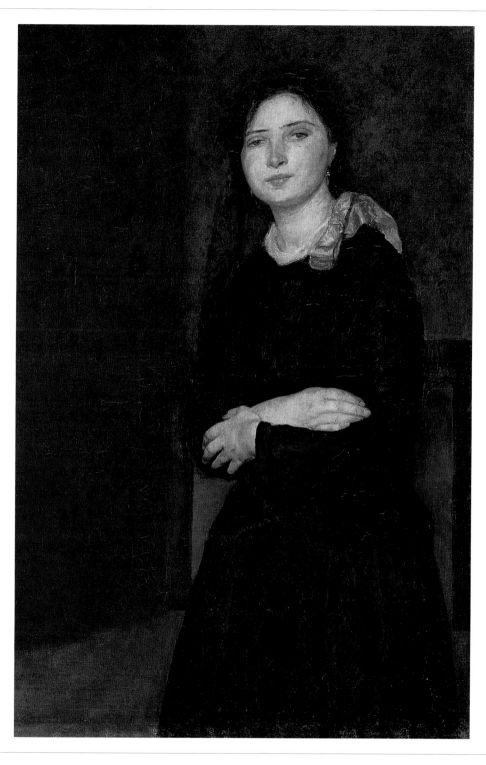

多蕾利亚看向观众，她的手臂交叉合拢，脸上有一丝微笑。她的粉色发带在整体的暗色中显得尤为明亮。多蕾利亚是艺术家的一个朋友，这幅充满感情的肖像画展现了对主题、情绪和色调的绝佳理解。约翰擅长创作温柔低调的女性肖像画。她也创作了许多自画像，这些自画像既表露了她的独立精神，也揭示了她惯常的自我审视。在和法国雕塑家罗丹经历过一场激烈的爱恋之后，约翰定居在了法国，过着隐居的生活，并且通过当其他画家的模特来维持生计。她的作品不多，但是她的画具有穿透人心的精神力量，这使她对 20 世纪艺术的贡献变得独一无二。1939 年，她逝世于迪耶普，去世时相当贫穷。她对英国绘画的极富个性的贡献在当时几乎完全不受认可。

☛ 克里姆特（Klimt），莫迪里阿尼（Modigliani），罗丹（Rodin），
　谢尔夫贝克（Schjerfbeck）

贾斯珀·约翰斯
Johns, Jasper
出生于奥古斯塔，佐治亚州（美国），1930 年

0 到 9
Zero Through Nine
1961年，布面油画，高137.2厘米 × 宽104.8厘米（54英寸 × 41.25英寸），泰特美术馆，伦敦

从 0 到 9 的数字重叠起来，创造了有系统的抽象图像，但图像中没有一个数字清晰可见。松散又多彩的笔触绘出了明亮的蓝色、红色和橙色，赋予这件作品一种能量感。约翰斯用数字作为他的绘画主题，向波普艺术家的作品靠拢，他们正是将日常生活和流行文化中的图像作为艺术的基础的。但是约翰斯的创作技艺更强调色彩也更有表现力，体现了波洛克等抽象表现主义者对他的影响，这些艺术家作品的画布上充满了情绪和个人感受。约翰斯选择平凡又直接的作品主题，例如数字、靶子和旗帜，并以大面积又有姿势

特征的笔触迅速作画，因此人们经常把他看作两种运动之间的桥梁。他最初对绘画的本质感兴趣，后来通过在绘画表面结合拼贴和雕塑来开拓绘画创作的边界。

☛ **印第安纳**（Indiana），**河原温**（Kawara），**波洛克**（Pollock），**劳森伯格**（Rauschenberg），**弗兰克·斯特拉**（F Stella）

艾伦 · 琼斯

Jones, Allen

出生于南安普敦（英国），1937 年

舞者们

Dancers

1987 年，上色的戈坦钢，高 7.3 米（24 英尺），棉花中庭，伦敦大桥城，伦敦

　　一个男人和一个女人的身体在这件巨大的、略显情欲的雕塑作品中融合在了一起。颜色明亮、缠绕在一起的金属薄板有一部分被截去，使得光线可以穿过作品，给人一种舞者在空中飘动的感觉。琼斯受到德国哲学家尼采、奥地利精神分析学家弗洛伊德和瑞士心理学家荣格的启发，这件雕塑结合了男性和女性的元素，试图调和人类心理中所谓的两性本质。这件作品展现了男人和女人结合的浪漫场景，体现了琼斯以两性为重点的典型风格。他的艺术审视了性欲，经常展现来自广告幻想和男性想象的撩人露骨的女性图像。

他使用大众媒体中的形象，这使他和波普艺术运动联系在了一起。和霍克尼同一时期的琼斯也设计舞台场景和戏服，而且他还是一位很有才能的版画家。

☞ 考尔德（Calder），霍克尼（Hockney），马蒂斯（Matisse），
　纳德尔曼（Nadelman），西格尔（Segal）

阿斯格·约恩
Jorn, Asger

出生于瓦伊鲁姆（丹麦），1914 年
逝世于奥胡斯（丹麦），1973 年

烂醉的丹麦人
Dead Drunk Danes

1966年，布面油画，高130厘米 × 宽200厘米（51.25英寸 × 78.875英寸），
路易斯安娜现代艺术博物馆，胡姆勒拜克

222

　　原色和狂暴笔触形成的激烈组合是约恩极具表现力的作品特色。这些形态让人联想到醉酒，它们并不明确，但有些则暗示着人类的形态。约恩是"眼镜蛇"运动的创始成员，该运动是由一群认为艺术需要回归原始本能的艺术家形成的。他们创作即兴的、充满童真的作品，与欧洲其他地方盛行的态势抽象作品一样，非常强调作画的过程和行为。约恩师从莱热，但是在他的职业生涯中花费了大量时间去打破他所继承的僵化风格。他也是境遇主义者（Situationist）中的一员，这群艺术家认为资本主义把观众变成了媒体图像的被动消费者，所以他们不得不凭借革命性的策略让人们以新的眼光看待艺术。法国人寻求的是艺术上的革命，而像约恩这样的斯堪的纳维亚人则为政治改革而努力。约恩是一位多产的画家和作家，也曾创作少量的雕塑作品。

☛ 阿列钦斯基（Alechinsky），阿佩尔（Appel），霍夫曼（Hofmann），
莱热（Léger），波洛克（Pollock）

唐纳德·贾德
Judd, Donald

出生于埃克塞尔西奥斯普林斯，密苏里州（美国），1928 年
逝世于纽约（美国），1994 年

无题
Untitled

1982 年，铝和紫色树脂玻璃，高 100 厘米 × 宽 100 厘米 × 长 37 厘米
（39.5 英寸 × 39.5 英寸 × 14.5 英寸），私人收藏

　　三个由铝和树脂玻璃制作而成的架子被固定到了墙上。它们以这种方式被展示出来，看上去更像是画而非通常直立于地面上的雕塑。这件作品由机械制造，避免了艺术家亲手处理的痕迹。极简主义艺术的特色是把艺术家从创造性等式中移除，而贾德则是该艺术运动中的领袖人物。这件作品的极度简约性是贾德作品的典型特点。为了追求一种非幻觉又非拟人，但又能形成统一性的艺术，贾德在 20 世纪 60 年代早期放弃了画画，开始创作浮雕和独立式的物体。选择三维而非二维，使他能运用很多新的材料，

例如不锈钢和树脂玻璃，他发现这些材料的工业特性很吸引人。贾德的雕塑作品都是精心制作的，他非常注意细节。他对艺术创作和展示的严格又坚定的态度令人崇敬。

☛ **安德烈（Andre），布朗库西（Brancusi），勒维特（LeWitt），**
　　纽曼（Newman），莱因哈特（Reinhardt）

伊利亚·卡巴科夫
Kabakov, Ilya

出生于第聂伯罗彼得罗夫斯克（乌克兰），1933 年

发生于博物馆的事件或水上音乐
Incident at the Museum or Water Music

1992 年，油画、素描、水桶和塑料薄膜，尺寸可变，艺术家收藏

在这件装置艺术中，卡巴科夫运用深红色的墙面、镀金的边框浇铸和老旧的软垫沙发椅，重构了一个衰败的苏联博物馆中的两个大房间。卡巴科夫捏造了一个虚构流派的画家，他在房间里摆满了画作，这些画作本身就被人们所忽视，它们以官方认可的社会主义现实主义风格被展示出来。水从天花板滴下，落在散乱排布的桶中和塑料薄膜上，创造出一种令人着迷的节奏，于是有了这个作品的标题。吸引观众的不是画中所描绘的快乐的乡村田园风光，而是一种潮湿又邋遢的氛围，令人想起苏联的冷酷现实和它衰败后无人

管理的混沌状态。这件作品是卡巴科夫作品的典型代表。卡巴科夫是俄罗斯观念艺术的核心人物，他的作品受到过俄罗斯政府的打压。他诙谐的装置作品经常运用虚构的人物、故事和情节，对他祖国的政治和文化方针作出评价。

☛ 巴特利特（Bartlett），哈克（Haacke），
科马尔和梅拉米德（Komar and Melamid），穆欣娜（Mukhina）

弗里达·卡洛
Kahlo, Frida

出生于墨西哥城（墨西哥），1907 年
逝世于墨西哥城（墨西哥），1954 年

短发自画像
Self-portrait with Cropped Hair

1940 年，布面油画，高 40 厘米 × 宽 27.9 厘米（15.75 英寸 × 11 英寸），
现代艺术博物馆，纽约

　　艺术家坐在一个简单的木椅上，穿着男士灰色套装，周围布满了一绺一绺的头发。所有象征她女性特征的元素，即她漂亮的头发和五颜六色的裙子，都没有了。画的顶端，一排音乐符号的上方写着苦涩的歌词："你看，如果我爱你，那是因为你的头发。现在你秃顶了，我再也不爱你了。"这幅画是卡洛和伟大的墨西哥壁画家里韦拉离婚后，她深陷绝望之时创作的。卡洛的一生饱受意外和病痛的折磨，她的自画像经常以一种令人难过的个人方式呈现，表现了她的动荡经历和不安的内心世界。她把传统的拉丁美洲艺术和超现实主义者（他们认为墨西哥是最"超现实"的地方）的实验融合成一种风格，在墨西哥艺术界特别活跃的时期，她完全投入到自己国家的政治和艺术之中。

☛ 莫迪里阿尼（Modigliani），何塞·克莱门特·奥罗斯科（J C Orozco），里韦拉（Rivera），谢尔夫贝克（Schjerfbeck）

瓦西里 · 康定斯基
Kandinsky, Wassily

出生于莫斯科（俄罗斯），1866 年
逝世于塞纳河畔讷伊（法国），1944 年

摇摆着
Swinging

1925 年，板面油画，高 70.5 厘米 × 宽 50.2 厘米（27.75 英寸 × 19.75 英寸），
泰特美术馆，伦敦

　　彩色的形状和线条构图生动地排列在画布之上。这些形状暗示着戏剧性和运动性，而强烈、鲜艳的颜色创造了一种空间感，线条则赋予了这幅画一种动感和节奏感。整个构图唤起了人们愉快的心情，它就像一首乐曲一样。康定斯基出生在莫斯科，最初受到的是律师方面的专业教育。他随后迁至慕尼黑学习画画，在那里他和马尔克一起建立了德国表现主义运动团体"青骑士"。第一次世界大战结束后，他回国并参与到新苏联国家发展的艺术项目的事业之中。但是他对新政权的幻想很快破灭了，他回到德国并在著名的包

豪斯艺术设计学院教书。据说康定斯基早在 1910 年就创作了他的第一幅抽象绘画，因此他也是"纯"抽象艺术的奠基人之一。

☛ 凡·杜斯伯格（Van Doesburg），埃尔班（Herbin），克利（Klee），利西茨基（Lissitzky），马尔克（Marc），蒙德里安（Mondrian）

塔德乌什·坎托尔
Kantor, Tadeusz

出生于维罗波莱（波兰），1915 年
逝世于克拉科夫（波兰），1990 年

埃德加·沃波尔：带着手提箱的男人
Edgar Warpol: The Man with Suitcases

1967—1968 年，纺织品和金属，高 170 厘米（67 英寸），
罗兹艺术博物馆，罗兹市

　　一个没有脸的人弯腰去提一个沉重的手提箱，他的后背被包裹压弯了，垂到膝盖位置的大衣破破烂烂。这幅有象征含义的图像代表了永久的流浪者的命运，并在一定程度上是艺术家的自传故事。这件作品是为斯坦尼斯瓦夫·伊格纳齐·维特凯维奇的剧本《水母鸡》（The Water Hen）所创作的。在坎托尔的作品中，旅行者是反复出现的主题。他曾受到画画方面的专业训练，成为波兰战后最重要的艺术家之一。他也是十分有影响力的克里克特 2（Cricot 2）剧院团体的创始成员，该团体以打破传统戏剧的界限，鼓励观众参与即兴又偶发的表演而闻名。他的独特风格促成了荒诞派戏剧（Theatre of the Absurd）的诞生，这是一种尝试通过奇特的手段，反映人类无意义状态的戏剧。作为一个多才多艺的特立独行之人，坎托尔像博伊于斯一样，把绘画、设计、表演和戏剧这些不同的领域都结合了起来。

☛ 博伊于斯（Beuys），布里（Burri），哈蒙斯（Hammons），霍恩（Horn），白发一雄（Shiraga）

安尼施 · 卡普尔

Kapoor, Anish

出生于孟买（印度），1954 年

母亲是座山

Mother as a Mountain

1985 年，木材、石膏粉和颜料，高 140 厘米（55 英寸），
沃克艺术中心，明尼阿波利斯，明尼苏达州

　　一层厚厚的深红色粉末状颜料被塑成山脉的样子，覆盖在木制底座上。成品的最初草图和想法展现在后面的墙上。雕塑的形态像一座山，而顶端眼泪形状的洞口使人想到阴道。卡普尔的很多作品都关注于女性身体作为创造力和情色愉悦场所的一种普遍象征的状态。它们内部的凹陷处或者留白暗示着人类身体的内部是一个未知的空间，既有安全感又让人觉得可怕，邀请人们去探索发现，却又充满了无法察觉的原始力量。卡普尔出生在印度，现在工作、生活在伦敦，他承认东方和西方文化对他的艺术都有影响。他想要用简易抽象的形态使自己的作品得到升华，因此他的作品经常使观众产生一种强大的生理和心理反应。他的作品在世界各地展出，并被众多私人和公共机构收藏。

☞ **阿尔普（Arp），赫伦（Heron），克莱因（Klein），沙曼托（Sarmento）**

河原温
Kawara, On
出生于刈谷（日本），1933 年
逝世于纽约（美国），2014 年

一千天一百万年
One Thousand Days One Million Years
1993 年，布面丽唯特丙烯，主板：高 154.9 厘米 × 宽 226.1 厘米
（61 英寸 × 89 英寸），装置于迪亚艺术中心，纽约

　　黑色的背景上画了一系列白色的日期，记录着时间的轨迹。河原温对暗示或阐明每一天的意义并不感兴趣，他只是淡然地展示这些信息，把当天的主观事件简化成一块指示牌。自 1966 年起，河原温一直在创作"日期绘画"（date paintings）这一系列作品。他简单地呈现日期，以当日他所在国家的语言来表示，若该语言无法用拉丁字母拼写，就用世界语来创作。河原温是一位在纽约工作的日本观念艺术家，他对东西方之间时间概念的冲突很感兴趣。他的作品也涉及"读日子"（reading of days）的概念，源自一种为

了预知神明到来而举行的日本古老仪式。因此这些画诉说着期望，也诉说着失去。在其他系列作品中，河原温给亲朋好友寄去明信片，告诉他们那天早晨他的起床时间。他还经常派发电报，仅仅为了宣布："我还活着。"

☛ 道波温（Darboven），哈特雷（Hotere），科苏斯（Kosuth），麦科勒姆（McCollum）

迈克 · 凯利

Kelley, Mike

出生于底特律，密歇根州（美国），1954 年
逝世于南帕萨迪纳，加利福尼亚州（美国），2012 年

毛绒的生命力和脉轮装置
Plush Kundalini and Chakra Set

1987 年，毛绒玩具，高 6.7 米（22 英尺），私人收藏

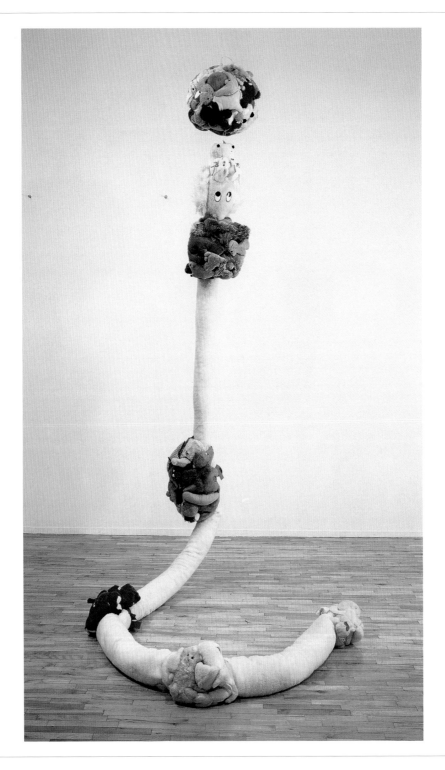

这件作品中的破烂毛绒玩具是凯利在二手市场找到的。通过给这些曾经受到喜爱的毛茸茸的玩偶新的生命，凯利同时唤起了两种情感：对于它们惨遭抛弃的同情和对于它们多愁善感的厌烦。他也利用了被点点滴滴消耗的物品那种轻微的令人讨厌的本质。凯利像一个怠忽的年轻人一样，他把作品的主题摆放成具有暗示性的姿态或集合，使得它们以一种盲目的同情心互相拥抱在一起。凯利是一位反叛的艺术家，他对生活阴暗面的幽默反应通过一种有些刻奇和乏味的风格得到了表达。他那不服从他人审美的态度植根于他对美国文化的社会和道德结构的抵制。他是南加州艺术界有影响力的一位人物，该艺术界推崇"坏品位"，以及一直以来被规则轻视的艺术形式。凯利还常常和其他艺术家合作，参与了表演、朗诵、录像和乐队活动。

☛ **杜尚（Duchamp），昆斯（Koons），梅萨热（Messager），德 · 桑法勒（De Saint Phalle）**

埃尔斯沃思·凯利

Kelly, Ellsworth

出生于纽堡，纽约州（美国），1923 年

逝世于斯潘塞敦，纽约州（美国），2015 年

绿色和蓝色浮雕

Green Relief with Blue

1993年，布面油画，高304.8厘米 × 宽249.5厘米（120英寸 × 98.25英寸），私人收藏

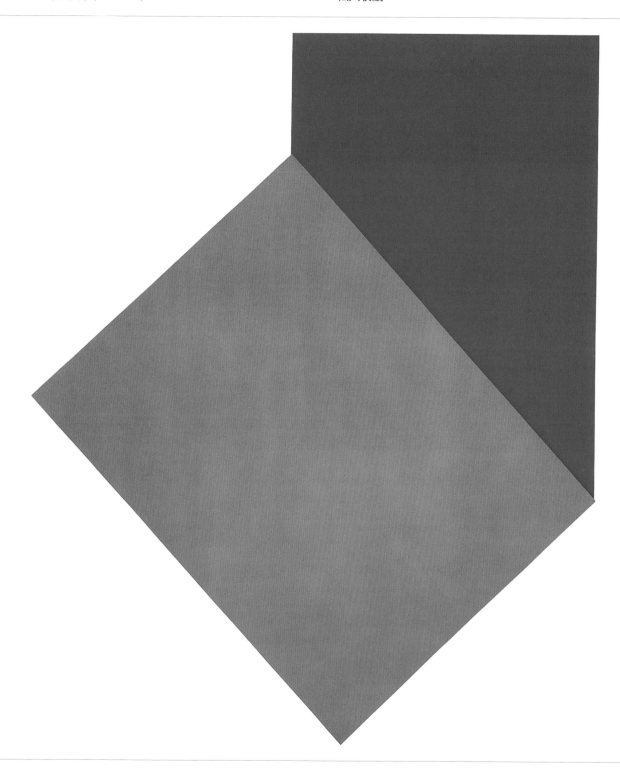

　　两块纯色的画板斜靠着。它们有力而又自立地标榜着自己的空间，宣布自己无可反驳的存在。凯利的作品不受传统绘画的矩形边框束缚，进入了以墙面为基础的雕塑领域。他对颜色的运用创造了一种强烈的视觉体验，不带有任何内容表达或者象征含义。在巴黎受到训练的凯利通过塔特林和马列维奇的作品，学习了构成主义的简易几何结构。但是在 20 世纪 50 年代前往纽约之后，他把自己的作品调整到了美国抽象表现主义作品的那种大尺寸规模。从那以后，他唯一的关注点变成了颜色和形式之间的内在关系，这种关

系通常通过有某种形状的画布而被探索出来。他从草图开始创作，打磨着他创造的形状——楼梯的曲线或在地面上的投影，直到这些形状不再能描绘它们的主题。凯利通过令人印象深刻的简洁方法，在司空见惯的事物中寻求着本质。

☛ 勒维特（LeWitt），马列维奇（Malevich），莱因哈特（Reinhardt），
　赖曼（Ryman），塔特林（Tatlin），塔特尔（Tuttle）

玛丽·凯利
Kelly, Mary
出生于道奇堡，艾奥瓦州（美国），1941 年

产后文件：证明文件之五
Post-Partum Document: Documentation V
1977 年，混合媒介，高 17.8 厘米 × 宽 38.1 厘米（7 英寸 × 15 英寸），
澳大利亚国家美术馆，堪培拉

在这一系列文件中，凯利用类似科学标本的方式保存了她 4 岁儿子发现的一只蝴蝶。在标本旁边，她记录了自己儿子询问婴儿从哪里来的这一问题的日期以及他们之间的谈话。凯利还在一边放了一张阴道的图解和与怀孕相关的词汇索引。这一系列形成了《产后文件》的一部分。《产后文件》是凯利于 1973 到 1979 年创作的具有开创性又极富争议的项目，这一项目探索了她和她儿子之间的关系。这件作品由 6 个部分组成，详细描述了儿童成长的重要阶段。《产后文件》这一作品，以日记的形式述及作为母亲的经历和工作压力之间的关系，并坦率地讲述了母亲在看着一个孩子成长时情绪上的大起大落。凯利的作品在 20 世纪 70 年代是女性主义话语的中心。作为一位老师和作家，她在讨论精神分析和摄影表现的课题中是重要的参与者。

☛ 查德威克（Chadwick），哈透姆（Hatoum），门迭塔（Mendieta），奇奇·史密斯（K Smith）

安塞尔姆·基弗
Kiefer, Anselm
出生于多瑙埃兴根（德国），1945 年

德国的精神英雄们
Spiritual Heroes of Germany
1973 年，装裱在画布上的粗麻布面油画和木炭画，
高 304.8 厘米 × 宽 680.7 厘米（120 英寸 × 268 英寸），私人收藏

　　这个木梁的阁楼是为了纪念德国伟大的文化英雄们的精神所设置的一个布景，这些文化英雄有 19 世纪作曲家理查德·瓦格纳、艺术家博伊于斯和 19 世纪画家卡斯帕·大卫·弗里德里希。他们的名字以一串串文字的形式出现，并按照阁楼的透视比例逐渐后退变小，让人联想到一个国家的过去。神秘的火焰燃烧着，向已故的伟人致敬，也赋予了木纹横梁和嵌板以强度。在基弗大尺寸又常常有着精细纹理的画作中，日常生活变成了一个舞台，观众在这个舞台上重温德国的战役以及它的失败与胜利。纳粹主义对神话和传说的利用萦绕着这些图像。断裂的表面揭露了很多意识层次，基弗由此指出了历史在他家乡留下的难以抹去的伤痕。基弗总是和 20 世纪 80 年代早期具象风格的新表现主义画家们联系在一起，他的素描和巨大的铅制"书籍"作品也很有名。

☛ 鲍姆嘉通（Baumgarten），博伊于斯（Beuys），哈克（Haacke），
　门迭塔（Mendieta）

埃德 · 金霍尔茨和南希 · 金霍尔茨
Kienholz, Ed and Nancy

埃德 · 金霍尔茨，出生于费尔菲尔德，华盛顿州（美国），1927 年；逝世于桑德波因特，爱达荷州（美国），1994 年

南希 · 金霍尔茨，出生于洛杉矶，加利福尼亚州（美国），1943 年；逝世于休斯敦，得克萨斯州（美国），2019 年

索利 17
Sollie 17

1979—1980 年，混合媒介，高 3 米 × 宽 8.5 米 × 长 4.3 米（10 英尺 × 28 英尺 × 14 英尺），私人收藏

　　艺术家们重造了一个局促狭窄的旅店房间，里面有着潮湿又斑驳的墙纸、一个老式手提电视机和右边墙上一条正晾在衣架上的内裤。三个人物代表了同一个人在不同时间点上的位置和表现：他正躺在床上阅读一本书，试着逃离他那乏味孤独的生活；他坐在床沿上，低垂着头；他起身向窗户外面望去，可能正在想着逃离房间的禁锢。标题提及了有关战俘营的小说《战地军魂》（*Stalag 17*），加强了苦难和监禁的主题。埃德 · 金霍尔茨和南希 · 金霍尔茨是 20 世纪 70 年代最杰出的两位集合艺术家（assemblage artist），

他们对美国社会提出严厉的控诉。他们的当代寓言关注看似平庸乏味的腐朽、性压抑和暴力。

☛ **霍普（Hopper），马格利特（Magritte），欧登伯格（Oldenburg），西格尔（Segal），施珀里（Spoerri）**

马丁·基彭贝格尔
Kippenberger, Martin

出生于多特蒙德（德国），1953年
逝世于维也纳（奥地利），1997年

无题
Untitled

1988年，布面油画，高240厘米 × 宽200厘米
（94.5英寸 × 78.875英寸），私人收藏

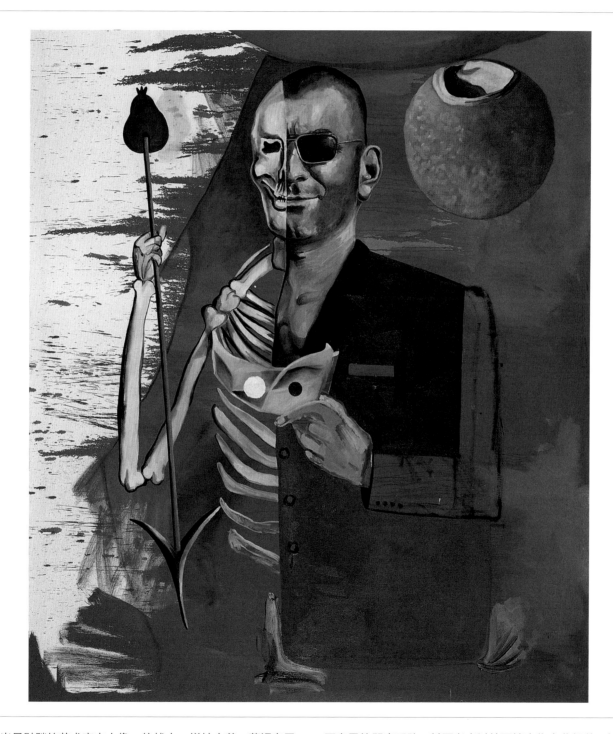

一半是人、一半是骷髅的艺术家本人像一位战士一样站立着，蔑视自己所面临的死亡命运。他的右手握着长矛，左手拿着一艘折纸船。背景中奇怪的橘子星球是根据孩子的橡胶玩具创造的，可能唤起了基彭贝格尔过去的记忆。这幅画把看上去没有联系的物体和图像放在一起，是20世纪20年代超现实主义者的作品特色。基彭贝格尔故意创作挑战观众解读力的画作，甚至用作品来侮辱观众。在黑森林接受严格的福音派教育后，基彭贝格尔开始反叛，过上了多姿多彩、不循常规的生活。他在巴西买了一个加油站，建立

了自己的朋克乐队，甚至考虑过续写捷克作家弗朗茨·卡夫卡所著的一本未完成的小说，并给这部小说一个愉快的结局。他后来进入了娱乐界，建立了S.O.36——一处举办音乐会和进行偶发艺术表演的地方。

☛ 卡洛（Kahlo），莫迪里阿尼（Modigliani），森村泰昌（Morimura），
谢尔夫贝克（Schjerfbeck）

恩斯特·路德维希·基希纳
Kirchner, Ernst Ludwig

出生于阿沙芬堡（德国），1880 年
逝世于达沃斯（瑞士），1938 年

一群艺术家
Group of Artists

1912 年，布面油画，高 96 厘米 × 宽 96 厘米（37.875 英寸 × 37.875 英寸），
卡尔·恩斯特·奥斯特豪斯博物馆，哈根

　　三个艺术家正在静坐沉思。这些被拉长的、扭曲的人物，以及他们具有独特风格的、面具一般的脸庞，反映了表现主义中线条和颜色的扭曲。基希纳是 1905 年在德累斯顿建立的德国表现主义团体"桥社"中最有才能的一员。这个团体的艺术家认为，他们的作品在过去和未来的艺术之间架起了一座桥梁，并相信他们的画作可以丰富人们的生活。基希纳的作品数量繁多，包括油画、雕塑和平面图像。他受到文森特·凡·高生动的笔法、蒙克心理戏剧的影响，也和他同一时期的艺术家一样，受到来自南太平洋群岛的雕塑影响。

不幸的是，他那些火焰一般神经质的人物其实是一种抑郁状态的反映。他的作品被纳粹没收，而他在 1938 年自杀身亡。

☛ 德尼（Denis），赫克尔（Heckel），蒙克（Munch），雷诺阿（Renoir）

佩尔 · 柯克比

Kirkeby, Per

出生于哥本哈根（丹麦），1938 年
逝世于哥本哈根（丹麦），2018 年

埋葬于雪中的鸟

Birds Buried in Snow

1970 年，布面油画，高 122 厘米 × 宽 122 厘米（48 英寸 × 48 英寸），
路易斯安娜现代艺术博物馆，胡姆勒拜克

　　一座谷仓或是小木屋在暴风雪中隐约可见。艺术家用白色、黄色和橙色的颜料迅速上色，绘就漫天飞舞的雪花。丹麦北方的冬季，鸟类几乎没有希望在这样的暴雪之中存活。雪花被画得很有活力，而笔触的丰富层次也赋予作品一种强烈的动感。这件作品中不乏多愁善感的元素，特别是风景在这里表达了鸟儿被埋在雪中。柯克比的画作经常关注已经过去的事件和时代，并且总是具有高度表现力和强烈的态势。他对颜料的谨慎运用反映了他对色彩所具有的情感价值颇感兴趣，这也是典型的表现主义特质。贯穿于他作品之中的，是有序和杂乱之间那一种不稳定的平衡。他还创作了一些砖雕作品和一系列抽象的青铜雕塑作品。

☛ 约翰斯（Johns），马尔克（Marc），米切尔（Mitchell），
　马瑟韦尔（Motherwell），郁特里洛（Utrillo）

罗纳德 · 布鲁克斯 · 基塔伊
Kitaj, Ronald Brooks

出生于克利夫兰，俄亥俄州（美国），1932 年
逝世于洛杉矶，加利福尼亚州（美国），2007 年

湖泊密布之地
Land of Lakes

1975—1977 年，布面油画，高 152.4 厘米 × 宽 152.4 厘米
（60 英寸 × 60 英寸），私人收藏

 一片广阔的风景中点缀着湖泊、河流、树木和房屋，阳光普照的南部大地被傍晚的夕照笼罩着。一座白色建筑的墙上，有一只嵌在三角形里的眼睛环顾着恬静的景致。树立在前景处的一个十字架和一面红色的旗帜分别是基督教和左翼政党的标志，可能暗示着一次光荣的休战。在犹太人大屠杀之后，基塔伊把这件作品描述为"一片乐观的风貌"以及"美好时代即将来临的象征"，画中的水暗指重生和发展。作品中的每一个元素都有特殊的格调，被非常清晰地拼接在一起。虽然基塔伊出生在美国，但是他大部分时间生活在英国，并且是英国波普艺术运动的重要人物。他不太提及大众文化，而是经常在复杂的作品中引用高雅艺术和文学作品。这幅画的灵感来自 14 世纪安布罗吉奥 · 洛伦泽蒂在锡耶纳所作的壁画《好政府的寓言》（*The Effects of Good Government*）中的一部分。

☛ 达夫（Dove），霍克尼（Hockney），郁特里洛（Utrillo），
弗拉曼克（Vlaminck）

保罗·克利
Klee, Paul

出生于明兴布赫塞（瑞士），1879 年
逝世于穆拉尔托（瑞士），1940 年

月出与日落
Moonrise and Sunset

1919 年，板面油画，高 40.5 厘米 × 宽 34.5 厘米（16 英寸 × 13.625 英寸），
私人收藏

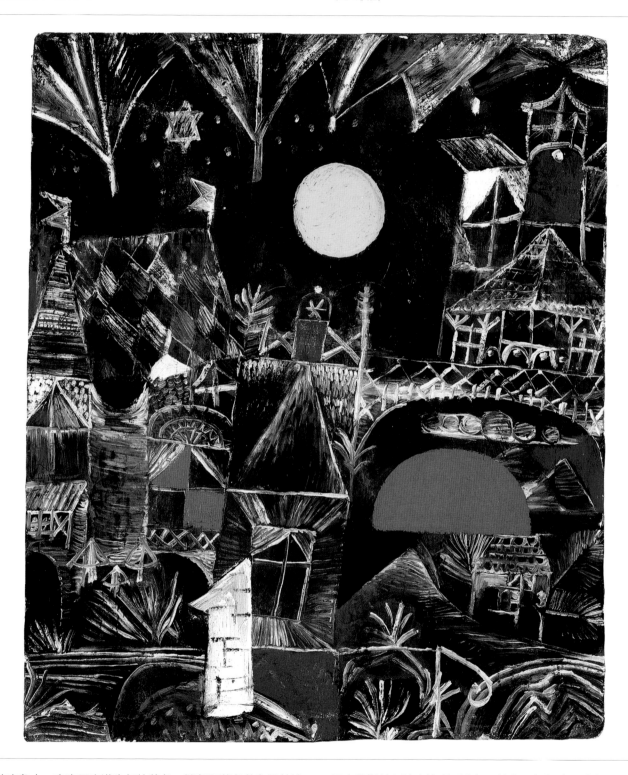

　　在这有魔力的夜色中，丰富又充满生气的黄色、橙色和蓝色共存于梦境般奇异的景色之中。让人熟悉的建筑物形状可以被辨识出来，但是它们占据的空间却奇怪地难以辨认，又有着孩童般的天真烂漫。"牵一条线散散步"是克利对于他象形文字风格的著名描述，这种风格源于他对音乐的热情和对梦境与潜意识涂鸦的兴趣。克利的独特风格是天真无邪与久经世故的结合，后来很多艺术家相继模仿他。起初他专门从事蚀刻画，但一次突尼斯之行增强了他对颜色的感知力，使得他转而创作水彩画。1911 年，他和康定斯基、

亚夫伦斯基和法宁格联系密切，他们一起组成了"青骑士"表现主义团体，这是一群在慕尼黑一起创作的先锋艺术家。他在魏玛著名的包豪斯学院教过书，但后来因其激进的艺术倾向，他被纳粹赶出了德国。

☛ **法宁格（Feininger），戈特利布（Gottlieb），亚夫伦斯基（Jawlensky），康定斯基（Kandinsky）**

伊夫·克莱因

Klein, Yves

出生于尼斯（法国），1928 年
逝世于巴黎（法国），1962 年

FC-11 人体测量学——火

FC-11 Anthropometry—Fire

1961 年，烧焦纸面油画，高 22.5 厘米 × 宽 36 厘米
（8.75 英寸 × 14.5 英寸），诺登汉克画廊，斯德哥尔摩

　　一片蓝色的颜料覆盖在这张烧焦了的纸面上，展现了一个裸体女人的身体印记。这幅画的形式不同寻常，介于肖像画和抽象画之间。克莱因称这些人体印记为"人体测量学"（Anthropometries），字面意思是对人体比例的研究。这种特殊的蓝色颜料被克莱因申请了专利名"国际克莱因蓝"，成为他作品的标志。他声称这是一种只和天空、大海有关的颜色，没有引起其他任何具体的联想，而天空和大海是自然界中两个最无形或最抽象的元素。作为一位华丽的表演者和不知疲倦的煽动者，克莱因创作了很多作品，其中

包括了一系列运用到喷火器的关于火的画。他与曼佐尼都是新现实主义艺术家团体的成员，偏爱用新方法创作艺术，反抗传统的布面油画形式。

☛ 丰塔纳（Fontana），哈通（Hartung），曼佐尼（Manzoni），罗泰拉（Rotella）

古斯塔夫 · 克里姆特
Klimt, Gustav

出生于维也纳（奥地利），1862 年
逝世于维也纳（奥地利），1918 年

朱迪思与荷罗孚尼
Judith and Holofernes

1901 年，布面油画，高 84 厘米 × 宽 42 厘米（33 英寸 × 16.5 英寸），
奥地利美景宫美术馆，维也纳

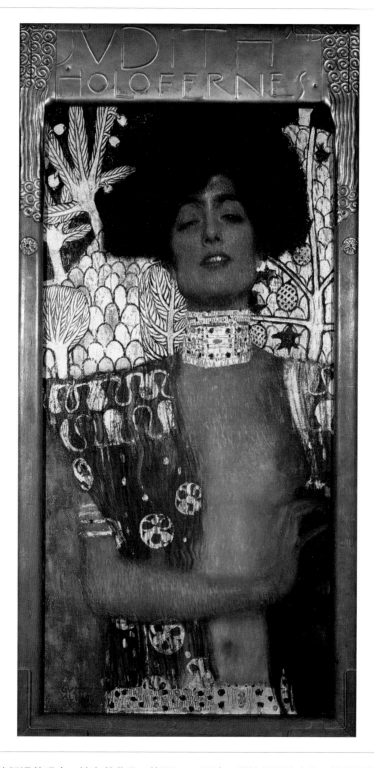

朱迪思展示着荷罗孚尼的头部并挑衅地凝视着观众。她有着非凡、艳丽的性诱惑力。荷罗孚尼是尼布甲尼撒二世时期亚述军队中的将领，他包围了伯图里亚小镇，切断了小镇的水源供应。朱迪思是一位美丽的寡妇，她决定要拯救小镇，于是引诱了荷罗孚尼，并在他喝醉不省人事的时候把他的头砍了下来。基于自然形态的镀金装饰是分离派（Secession），即奥地利的"新艺术"的风格特点。新艺术是以风格化、蜿蜒曲线为特点的装饰艺术运动，在 19 世纪末革新了西方的建筑和设计。克里姆特本质上是一位装饰性

画家，是这场运动中的一位重要艺术家。该运动的目的在于将奥地利的艺术品和工艺品制造提高到和其他欧洲国家一样的水平。他后来转向了象征主义（Symbolism）并倾向于反现实主义，这在当时被认为是极其激进的。

☛ 约翰（John），森村泰昌（Morimura），蒙克（Munch），席勒（Schiele）

弗朗兹·克兰
Kline, Franz

出生于威尔克斯－巴里，宾夕法尼亚州（美国），1910 年
逝世于纽约（美国），1962 年

首领
Chief

1950 年，布面油画，高 148.3 厘米 × 宽 186.7 厘米（ 58.5 英寸 × 73.5 英寸），
现代艺术博物馆，纽约

巨大的黑色颜料带从各个方向穿过宽大的画布，与铺展开的白色取得平衡，产生了一种光与影的效果。作品还受到了东方书法的影响，引人注目的画作尺寸因巨大的交错形状的强大张力而进一步增强了规模。克兰把一张小型画作投影在墙上而创造出放大微观细节的效果，通过这个方式，他"发现"了自己的创作方法。《首领》中狂放的笔触好似即兴创作，这给克兰带来了"行动画家"的称号，但是他在通过控制力深思熟虑地创作这件大幅作品之前，实际上准备了很多草图，他经常把这些草图画在一本旧电话簿上。克兰

那难懂的抽象作品和纽约动荡不安的社会经济氛围、工业场景有关。《首领》的标题是根据克兰儿时记忆中一列著名火车的名字而取的，这列火车来自他的家乡宾夕法尼亚这个煤矿开采州。和波洛克与马瑟韦尔一样，克兰是抽象表现主义团体中的一员。

☛ 米修（Michaux），马瑟韦尔（Motherwell），波洛克（Pollock），
苏拉吉（Soulages）

米兰·克尼扎克
Knizak, Milan
出生于比尔森（捷克），1940 年

在一片采石场中，一个裸体的女人躺在地上，她伸直的身体垂直于一根原木。克尼扎克在许多地点都表演过这件行为艺术作品。"我在这里展示的是，"克尼扎克说道，"我仅仅想要指出……向自己祈祷，向自己的身体和灵魂祈祷的非常简单的可能性……并借此向一位想象中的必不可少的神明，向自己的梦想、幻想、欲望祈祷。"这类无政府主义的行为艺术是典型的激浪派（Fluxus）运动的作品。受到禅宗佛教和瑜珈美学的影响，克尼扎克成为该运动最重要的成员之一，其不同种类的活动包含了互动行为艺术。20

世纪 70 年代，捷克斯洛伐克政治氛围十分紧张，他通常于街边进行的偶发艺术获得巨大的反响。克尼扎克主要关注日常的事物和想法，他的行为艺术经常包含绘画和拾得艺术品（found object），吸收了从社会学到生物学很多学科的内容，并且总是反唯物主义的，甚至可以说是异教主义的。

☛ **马约尔（Maillol），白发一雄（Shiraga），奇奇·史密斯（K Smith），沃尔（Wall）**

奥斯卡·柯克西卡

Kokoschka, Oskar

出生于珀希拉恩（奥地利），1886 年
逝世于蒙特勒（瑞士），1980 年

244

从构图底部的在路堤处减速的汽车，到桥下载着货物航行的轮船，紧张迂回的线条令人想到伦敦强烈的噪声和喧闹。明亮的黄色、蓝色和粉色以及充满活力的笔触是表现主义的特征。表现主义是一场抵制自然主义的运动，旨在呈现特定主题所唤起的情感。这幅作品是 20 世纪 20 年代柯克西卡创作的，描绘泰晤士河景观的系列画作中的一幅。伦敦对他来说有着特殊的意义，因为他移居伦敦是为了逃避纳粹对他故乡奥地利的袭击，我们也可以感受到这件作品展现了伦敦浪漫理想的景致。在柯克西卡逃离期间，他的作品被纳粹定罪为"堕落"，然而他坚持自己的艺术理想，在整个职业生涯中一直创作极具个人风格的表现主义风景画和肖像画。

☛ 德朗（Derain），杜飞（Dufy），赫克尔（Heckel），诺尔德（Nolde）

伊里·科拉日
Kolář, Jiří

出生于普罗季温（捷克），1914 年
逝世于布拉格（捷克），2002 年

微笑的风景
Smiling Landscape

1967 年，拼贴画，高 21.6 厘米 × 宽 54.6 厘米（8.5 英寸 × 21.5 英寸），
私人收藏

　　列奥纳多·达·芬奇的《蒙娜丽莎》和一幅 17 世纪的荷兰风景画被切割成等宽的条纹，然后交替地粘合在一起，以至于两幅图像都被扭曲了。两幅作品各自保留着原先的特征，但又形成了一幅崭新且令人信服的作品。科拉日利用简单的技术彻底地改变了艺术的历史。他创作了许多种类的拼贴作品，给这些作品起了例如"prollage""intercollage"和"chiasmage"这样的名字。这种新思路挑战了我们平时观赏图像和阅读文字时的习惯。他把著名的艺术作品和只有装饰性的或刻奇的图案结合在一起，对著名艺术品在大规模机械化复制的时代中所处的地位提出质疑，这也把他和美国同时代艺术家们创作的波普艺术联系在一起。但是受到超现实主义和立体主义影响的那种诗意的共鸣，科拉日的作品具有鲜明的欧洲风味。科拉日也是一位诗人，并且是 1942 年在被德国占领下的捷克斯洛伐克建立的一个革命性作家团体中的重要人物。

☞ 黄永砅（Huang），马丁（Martin），森村泰昌（Morimura），
　 罗泰拉（Rotella），沃霍尔（Warhol）

凯绥·珂勒惠支

Kollwitz, Käthe

出生于柯尼希斯山（德国），1867 年
逝世于莫里茨堡（德国），1945 年

母亲和死去的孩子

Mother with Dead Child

1903 年，蚀刻画，高 42.5 厘米 × 宽 48.6 厘米（16.75 英寸 × 19.125 英寸），
艺术学院，柏林

在这幅痛苦的、悲剧性的图像中，女人极度绝望地拥抱着死去的孩子的脆弱身体。这个女人厚重的膝盖、双脚和双手与孩子精致的面部以及骨感的肩膀形成对比，突出了孩子的脆弱。作为一位平面艺术家和雕塑家，珂勒惠支见证了两次世界大战中的巨变和苦难。儿子在战壕中的死亡使得她的作品专注于人类的苦难和不幸，她强烈的悲惨风格和主题使得她有时会被归类为德国表现主义者。可能更多地受到了 19 世纪某些艺术家和作家尖刻批判社会的影响，她的木刻画、素描和蚀刻画把重点放在了表现工人阶级的贫困和

战争的恐怖上。她最有创造力也最引人注目的作品或许是她的自画像系列。每过一年，她都会面对镜子，无畏地描绘出那些随着时光的流逝而在她脸庞留下了印记的悲伤和失落。

☛ 布德尔（Bourdelle），杜马斯（Dumas），库宾（Kubin），蒙克（Munch）

科马尔和梅拉米德
Komar and Melamid

维塔利·科马尔，出生于莫斯科（俄罗斯），1943 年

亚历山大·梅拉米德，出生于莫斯科（俄罗斯），1945 年

镜子前的斯大林
Stalin in Front of the Mirror

1982—1983 年，布面油画，高 182.8 厘米 × 宽 121.9 厘米
（72 英寸 × 48 英寸），私人收藏

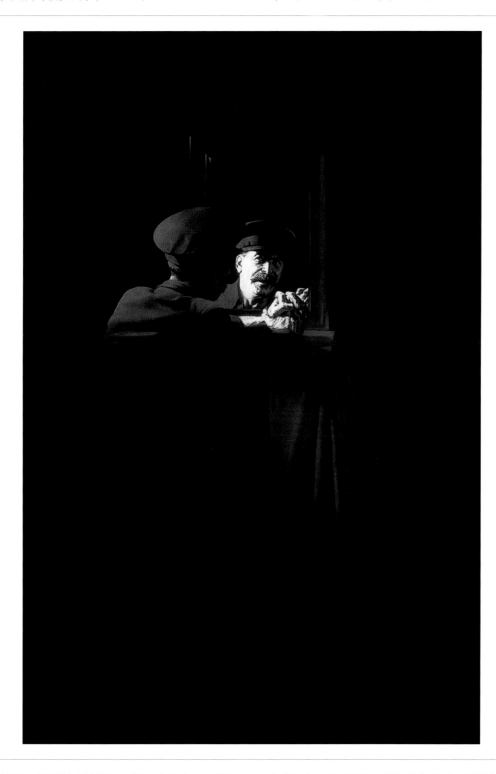

斯大林神情忧郁地凝视着镜子，他的脸庞沐浴在一片光亮之中，光线和室内的黑暗形成了强烈的对比。共产主义的红色布帘覆盖了这位苏联领导人座位旁的桌子。镜子或许象征了他的虚荣心，也映射了他真实的自我——偏执和自我怀疑。科马尔和梅拉米德创作的关于苏联生活的图像，采用了斯大林认可的英雄主义和社会主义现实主义风格，而他们的图像又聪明地戏仿了苏维埃政权。科马尔和梅拉米德创作的另外一幅斯大林和希特勒会面的画中，在两位领导人身旁的不是什么伟大的政治家，而是外星人。这两位艺术家的方式是真正的后现代，他们拒绝艺术原创性的概念，采用一种传统的风格达到颠覆性的效果。他们是拾荒者，从高雅文化和低俗文化中提取元素，在这方面，他们和波普艺术家存在很多的共通性。自 20 世纪 60 年代在艺术学校相遇以来，维塔利·科马尔和亚历山大·梅拉米德就一直一起创作，他们在 1978 年离开了苏联并定居于纽约。

☛ "艺术与语言"（Art & Language），贝洛斯（Bellows），卡巴科夫（Kabakov），穆欣娜（Mukhina）

威廉·德·库宁
Kooning, Willem De

出生于鹿特丹（荷兰），1904 年
逝世于东汉普顿，纽约州（美国），1997 年

拜访
The Visit

1966—1967 年，布面油画，高 152.4 厘米 × 宽 121.9 厘米
（60 英寸 × 48 英寸），泰特美术馆，伦敦

粉色颜料随意地勾勒出一个女人的身体轮廓。她的腿是张开的，两道红色暗示着乳房，还有一片斑驳的绿色印记勾勒出了眼睛和嘴巴。颜料被厚重地涂上画布并大力地再加工，在具象和抽象之间创造了一种精巧的平衡，这也是德·库宁的作品和他同时代艺术家那些更抽象的作品的区别。《拜访》是一系列关注女性身体的画作中的一幅。这个标题是由艺术家的助手提议的，因为助手想起了中世纪的圣母访亲或天使报喜的情景。从早期受毕加索影响的肖像画、站立的人像画到晚期的抽象风景画，德·库宁的作品风格一直在变。

虽然有着荷兰人的血统，但他是美国抽象表现主义运动的一位领军人物，该运动积极地探索画布上的强烈情感，而支持该运动的艺术家则被视为不墨守成规的个体。

☛ 奥尔巴赫（Auerbach），约翰斯（Johns），马瑟韦尔（Motherwell），毕加索（Picasso）

杰夫·昆斯
Koons, Jeff
出生于约克，宾夕法尼亚州（美国），1955 年

熊和警察
Bear and Policeman
1988 年，多彩木材，高 215 厘米（85 英寸），私人收藏

一只穿着条纹 T 恤衫的大熊正揽着一名伦敦警察的肩。这件过大的俗气雕塑是昆斯作品的典型代表。他着迷于批量生产的消费品、广告和流行文化，特别是那些刻奇的东西。他把许多由技艺娴熟的欧洲匠人制作的乏味的装饰品和纪念品，复制成了超出常规尺寸的木雕和瓷雕。这些复制品被重新安置在艺术馆的环境中，它们的世俗特征被重新评估了，从普通的物品变成了 20 世纪消费文化的重要遗留物。就像杜尚和沃霍尔的现成品艺术一样，昆斯的作品也成了被争议批评的主题，引发了关于原创者和艺术原创性的一系列问题。然而，昆斯总是声称他的作品并没有什么冷嘲热讽的意思，他希望自己的作品可以吸引大量的观众。他和他的前妻意大利艳星奇乔利娜合作了一个色情作品，这令他的名声更差了。

☛ 杜尚（Duchamp），汉森（Hanson），凯利（Kelley），雷（Ray），德·桑法勒（De Saint Phalle），沃霍尔（Warhol）

利昂·科索夫

Kossoff, Leon

出生于伦敦（英国），1926 年
逝世于伦敦（英国），2019 年

基尔伯恩地铁站外，春

Outside Kilburn Underground, Spring

1976 年，板面油画，高 122 厘米 × 宽 152.5 厘米（48 英寸 × 60 英寸），
私人收藏

　　科索夫用匆匆上色的笔触试着去捕捉都市生活的急迫仓促，然而地铁乘客的冷酷严肃消减了这一熙熙攘攘的场面感。无论是描绘亲密的朋友还是不知姓名的城市居民，科索夫的主题总是显得很孤独且思虑过重，因轮廓浓厚而显得很是颓废。痛苦的情绪常常渗透在其大量厚涂的颜料表面，这是他借以成名的特色。科索夫出生于伦敦东区的犹太裔移民家庭，12 岁就开始为他出生的城市创作素描和油画。就像他的朋友和同道奥尔巴赫一样，他偏爱在伦敦不那么别致的区域创作，这符合他对于忧郁情绪的偏爱。科索夫与伦敦画派有所关联，并保留了英国都市现实主义绘画的传统。1995 年，他代表英国参加了威尼斯双年展。

☛ 奥尔巴赫（Auerbach），豪森（Howson），鲁奥（Rouault），席格（Sickert）

约瑟夫·科苏斯
Kosuth, Joseph

出生于托莱多，俄亥俄州（美国），1945年

标题（以艺术是想法为想法），［想法］
Titled (Art as Idea as Idea), [idea]

1967年，黑白摄影照片，高121.9厘米×宽121.9厘米（48英寸×48英寸），所罗门·R.古根海姆博物馆借自私人收藏，纽约

1. *Idea*, adopted from L, itself borrowed from Gr *idea* (ἰδέᾱ), a concept, derives from Gr *idein* (s *id-*), to see, for **widein*. L *idea* has derivative LL adj *ideālis*, archetypal, ideal, whence EF-F *idéal* and E *ideal*, whence resp F *idéalisme* and E *idealism*, also resp *idéaliste* and *idealist*, and, further, *idéaliser* and *idealize*. L *idea* becomes MF-F *idée*, with cpd *idée fixe*, a fixed idea, adopted by E Francophiles; it also has ML derivative **ideāre*, pp **ideātus*, whence the Phil n *ideātum*, a thing that, in the fact, answers to the idea of it, whence 'to *ideate*', to form in, or as an, idea.

251

这件文字作品，定义了单词"想法"（idea）的起源，差不多完全避开了视觉内容而偏向知识内容。对于科苏斯来说，用语言表达出来的艺术的含义比艺术的表现形式更为重要。在这件作品中，他有条不紊地证明了观念艺术的哲理：以艺术是想法为想法。通过他的定义、霓虹灯立体字、广告牌和报纸上的广告，他给观众展现了被提取的信息。这种信息在解释自身的同时，拓展了观众心中关于艺术实践的概念。他把这种方式看作保持艺术和哲学、文化之间重要关系的唯一方式。尽管科苏斯是一个几乎带有攻击性的诠释者，他的探究方式也显得十分脱离实际，但他是观念艺术领域最权威的人物之一。他成功地为他的作品创造了一个无须依靠评论家诠释或辩解的语境。

☞ 河原温（Kawara），普林斯（Prince），沃捷（Vautier），韦纳（Weiner）

雅尼斯 · 库奈里斯
Kounellis, Jannis

出生于比雷埃夫斯（希腊），1936 年
逝世于罗马（意大利），2017 年

无题
Untitled

1990 年，钢铁和煤油灯，高 200 厘米 × 宽 180 厘米
（78.75 英寸 × 70.75 英寸），安东尼 · 迪欧菲画廊，伦敦

　　三盏亮着的煤油灯悬挂在盘绕的钢丝上。温和的光照在粗糙的金属支架上，投射出柔和的阴影。电线被小心整齐地绕成三个重叠的线圈。库奈里斯运用同样的材料重复创作：木材、钢铁、粗麻布（一种麻袋布）、煤块、石头和火。他出生于希腊，最开始作为一个意大利创作团体的一员而出名，该团体的雕塑风格被称为"Arte Povera"，字面意思为"贫困艺术"。这些艺术家选择用常见又易耗的材料创作，这些材料通常已经普遍使用了几千年。他们经常以最为原始的方式构造作品，把物体堆放在一起或者一件一件挨个

放置。库奈里斯的作品中有时也会出现有生命的元素，有一次他把一只活鹦鹉放到了一件装置艺术作品中，而最著名的是他在一个罗马美术馆内展览了一大群马。

☛ 波尔坦斯基（Boltanski），戴恩（Dine），法布罗（Fabro），梅尔兹（Merz）

李·克拉斯纳

Krasner, Lee

出生于纽约（美国），1908 年
逝世于纽约（美国），1984 年

深蓝色的夜晚

Cobalt Night

1962年，布面油画，高238厘米 × 宽401厘米（93.5英寸 × 161.375英寸），
国家美术馆，华盛顿特区

稠密的、网状线的表面有着像在歌唱般的明亮色彩，贯穿了整张画布。由喷洒和飞溅的形式构成的杂乱表面证明了创作的强度。图形的密度很大程度上归功于立体主义，它平衡着颜色和空间。这件作品画于克拉斯纳生命中最为艰难的时期。她那有问题的丈夫——著名的抽象表现主义者波洛克刚刚死于一场车祸，而克拉斯纳的作品反映了介于毁灭和精神重生之间的一种不确定的平衡。克拉斯纳是一个有着无边能量和韧性的人，尽管她处于强大的男权文化中，但作为抽象表现主义运动的一位重要人物，她仍然成功地得到

了尊重。抽象表现主义被定义为一种野蛮的姿势创作，被男性所主导着。克拉斯纳的风格在她的创作生涯中发生过巨大的变化，受到了来自戈尔基、马蒂斯和德·库宁的多方面影响。

☛ 戈尔基（Gorky），德·库宁（De Kooning），马蒂斯（Matisse），
　米切尔（Mitchell），波洛克（Pollock）

芭芭拉·克鲁格
Kruger, Barbara
出生于纽瓦克，新泽西州（美国），1945 年

无题（我们不是我们看上去的那样）
Untitled (We Are Not What We Seem)

1988 年，乙烯基影像丝网印刷，高 278.1 厘米 × 宽 243.8 厘米
（109.5 英寸 × 96 英寸），私人收藏

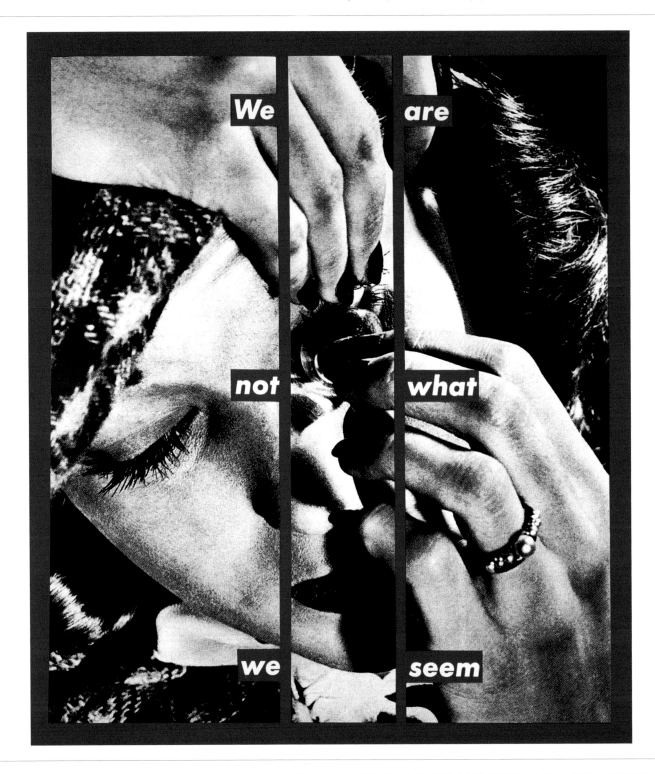

如果单独看的话，作品左手边的部分像是一幅 20 世纪 50 年代的迷人模特的画像。当我们看向右边时，会被一幅对比图像扰乱视线：同一个女人正在把一片巨大的隐形眼镜放入她的眼睛。靠近构图中央的分界线上的文字，首先分散了我们对这幅令人不适的图片的注意力。这种文字和图像的大胆并置仿效了商业设计，反映了克鲁格作为一位女性杂志美术总监的经历。她运用蒙太奇的手法，修剪或放大已有的图像。这些作品附带了对压迫、虚伪、男性控制的权力结构的攻击性声明。克鲁格对女性主义艺术和理论产生了深远的影响。克鲁格通过在公共领域，如在广告牌、T 恤衫和书籍上创作，以及运用与这件作品类似的风格，保证了她的作品内容更容易被大众所接受，并提高了她作为社会评论家和政治煽动者的影响力。

☛ 霍尔泽（Holzer），利希滕斯坦（Lichtenstein），瑙曼（Nauman），沃捷（Vautier）

阿尔弗雷德·库宾
Kubin, Alfred

出生于利托梅日采（捷克），1877 年
逝世于茨维克列德特（奥地利），1959 年

死亡
Death

日期未知，水洗灰色纸面钢笔、黑色墨水和木炭画，
高 15 厘米 × 宽 27.5 厘米（6 英寸 × 10.875 英寸），私人收藏

一个奇怪的、中性的人静悄悄地滑行着，像是一个脱离肉体的灵魂正去向另一个世界。远处的光线柔和地召唤着，暗示在另外一边蕴含着希望。这幅作品表现了一场令人不安的与死亡的邂逅，有一种稍纵即逝的美。它是钢笔与墨水作品，以表现主义中强烈的浪漫标志为特色，这种特色除了体现在库宾的作品中，诺尔德和巴拉赫等艺术家的作品中也有。他的艺术受到精神和感官差异的启发，通过让人难以忘怀的景象来表达，就像这件作品一样。库宾早年有关死亡的经历对他产生了持续的破坏性影响。他像蒙克一样，幼时就失去了与自己十分亲近的母亲。1896 年，在他 19 岁的时候，他试图在母亲的坟墓上自杀，第二年经历了一场非常严重的精神崩溃。但就像他同时代的蒙克和珂勒惠支一样，库宾能够通过自己的艺术来抚平创伤。他最重要的作品是插画小说《另一边》（The Other Side）。

☛ 埃弗里（Avery），巴拉赫（Barlach），恩索尔（Ensor），基彭贝格尔（Kippenberger），珂勒惠支（Kollwitz），蒙克（Munch），诺尔德（Nolde）

弗兰蒂泽克·库普卡
Kupka, Frantisek

出生于奥波奇诺（捷克），1871 年
逝世于皮托（法国），1957 年

图形主题的组织之二
Organization of Graphic Motifs II

1912—1913 年，布面油画，高 200 厘米 × 宽 194 厘米
（78.875 英寸 × 76.375 英寸），国家美术馆，华盛顿特区

　　颜色的漩涡把我们的注意力吸引到了构图中央。带状的粉色、红色、绿色和蓝色被黑白斑块击碎，显得画布表面微微发亮。库普卡出生于奥波奇诺，后来移居至巴黎，在那里他做了插画师。他对唯灵论和神秘学有着长久的兴趣，并且相信抽象的颜色和形状有一种精神力量。作为一位非具象绘画的先锋人物，库普卡几乎与康定斯基同时在 1910 年开始创作他的第一幅抽象作品。他把这些实验性的作品称为《颜色安排的计划》（*Plans Arranged by Colour*），尝试将客观的图像打破成一条条垂直颜料来体现动感。虽然和立体主义者有联系，但对于体现动感的兴趣又使他和未来主义者联系在了一起。库普卡对抽象艺术做出的巨大又极具独创性的贡献，从 20 世纪 60 年代开始才得到世人正确的评定。

☛ 巴拉（Balla），波丘尼（Boccioni），罗伯特·德劳内（R Delaunay），康定斯基（Kandinsky）

沃尔夫冈·莱普
Laib, Wolfgang
出生于梅青根（德国），1950 年

涂蜂蜡的房间的内部
Interior of Beeswax Chamber
1994 年，蜂蜡，尺寸可变，装置于卡姆登艺术中心，伦敦

　　一条通道上排列着巨大的蜂蜡块，墙面有着重重的蜂蜡气味。这条通道通向一间被三个光秃秃的灯泡照耀着的、发出辉煌的金色光芒的内室。从有压迫感的走廊到这间近乎透明的密室是一场戏剧化的、近乎宗教化的体验。尽管厚板尺寸巨大，它们看上去却像是要在我们的眼前熔化一样。莱普经常运用蜂蜡，这是一种无须人类生产加工的物质，有着可以改变形态或者液化的特性，就如他所说的，"能够上升到精神层面"。他也用其他自然物质创作，例如牛奶以及在他家周围旷野中采集的花粉。1974 年，他从医学院毕业，但因为医学依赖逻辑而对其不抱幻想。当他求教于用精神理念理解自然的东方哲学和宗教之后，他发现这和他对世界的追求有相似之处。受到神秘主义的启示，他的作品让人想起古老的仪式。

☞ 弗莱文（Flavin），哈透姆（Hatoum），福奥法尼特（Phaophanit），特瑞尔（Turrell），威尔逊（Wilson）

维夫里多 · 拉姆（中文名林飞龙）
Lam, Wifredo
出生于大萨瓜（古巴），1902 年
逝世于巴黎（法国），1982 年

重聚
The Reunion
1945 年，裱糊于布面上的纸面油彩和白粉笔画，高 152.5 厘米 × 宽 212.5 厘米（60.125 英寸 × 83.625 英寸），国家现代艺术博物馆，巴黎

258

　　神话中的生物居住在一片黑暗、压抑的风景内，这里可能是一片丛林，也可能是一处洞穴的内部。左边的生物融合了马、鱼和女人的特征。右边图腾一样的人像包含了鱼、鸟和头盖骨的元素。整幅构图是由一半虚构一半真实的邪恶图像组成的。作品的标题可能与 1945 年第二次世界大战结束以后，老战友希望重聚的想法有关。但是画中黑暗的情绪渗透着伏都教（Voodoo）的精神，暗示着与死者的重聚。米黄色、棕色和黑色的运用让人想起毕加索的立体主义作品，而毕加索正是拉姆的密友。同时，作品中奇异的图像组合又体现了超现实主义的特征，而拉姆与该运动相关。他的作品充满了古巴背景的影射——部落的面具、奇特的动物和原始的场景。

☛ 阿佩尔（Appel），布罗内（Brauner），多明格斯（Dominguez），毕加索（Picasso），塔马约（Tamayo）

米哈伊尔·拉里奥诺夫
Larionov, Mikhail

出生于蒂拉斯波尔（摩尔多瓦），1881 年
逝世于丰特奈 – 欧罗斯（法国），1964 年

树林中的士兵（吸烟者）
Soldier in a Wood (The Smoker)

1911 年，布面油画，高 84.5 厘米 × 宽 91.4 厘米（33.25 英寸 × 36 英寸），
苏格兰国家现代美术馆，爱丁堡

一位士兵离开他的工作岗位，偷偷摸摸地休息一会儿，抽上一根香烟。他直直地看向观众，左手叉在胯部，右手臂斜挎着马的缰绳，看上去似乎要说些什么。他的马是孩童般的简约风格，而他所在的桦树和松树林还有着一种魔幻般的魅力。这一天真浪漫的风格让人想起拉里奥诺夫家乡的农民雕刻作品和民间版画。这件作品简单又迷人，是"士兵"（Soldiers）系列作品之一。这一系列大约于 1909 年开始创作，拉里奥诺夫有意形成一种天然原始的风格，有时加入一些口头的笑话和污言秽语，以此故意对"高品位"进行反击。他随后发明了辐射主义，这是一种目的在于将形式简化为一系列有动感的线条的运动，让人想起物体发出的放射光线。1914 年，他和妻子冈察洛娃去了巴黎，在那里他们为俄罗斯芭蕾舞团的编舞家谢尔盖·佳吉列夫工作，之后他们在法国定居。

☛ 柯林斯（Collins），冈察洛娃（Gontcharova），库普卡（Kupka），
 摩西（Moses），渥林格（Wallinger）

乔纳森·拉斯克

Lasker, Jonathan

出生于泽西城，新泽西州（美国），1948 年

公共的爱

Public Love

1990 年，亚麻布面油画，高 243.8 厘米 × 宽 335.3 厘米
（96 英寸 × 132 英寸），私人收藏

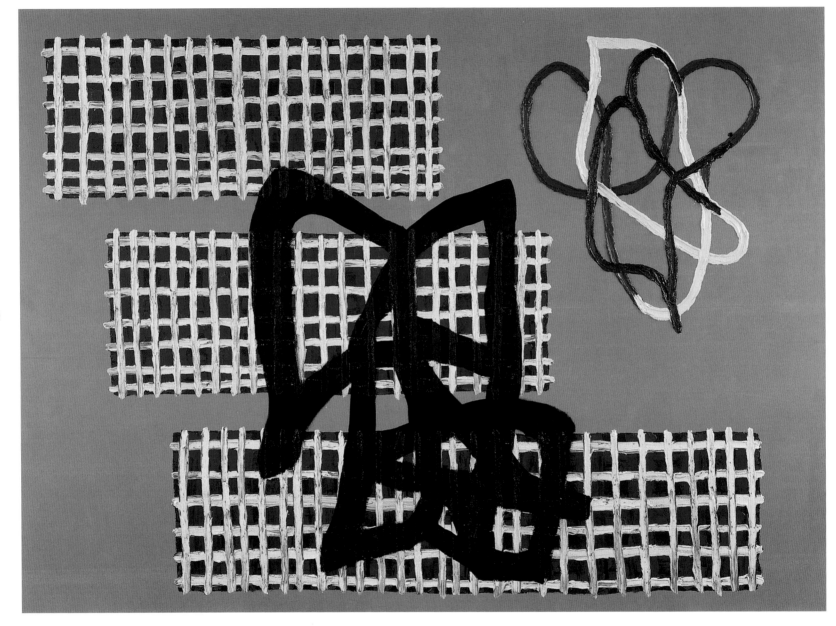

　　巨大的涡线和网格重叠在一片刺眼的橙色表面，第一眼看上去像是豪迈有力的姿势绘画创作的结果。实际上这件大尺寸的油画是根据一幅直径仅几英寸的微型图而作的。拉斯克以这些初步设计的微型草图作模型来完成他的大尺寸画作。他实现了从对精确度和保真度的强烈关注到原创绘画的转变。每一个即兴涂鸦或潦草笔法都变成了颜料的浓厚痕迹，颜料也是直接从颜料管中挤压到画布上的。分离的元素被小心翼翼地以一次一种元素的规则组建起来。在将迅速完成的初稿和深思熟虑过的、完整的再创作组合起来的过程中，拉斯克平衡了随机姿势和思考后的意图的力量。他谈到绘画时说道："颜料是人类双手表达内容的有形记录……没有其他一种艺术媒介可以创造出与人类身体运动更永久、更亲密的连接。"

☛ **希罗内利亚（Gironella），霍奇金（Hodgkin），马登（Marden），斯库利（Scully）**

玛丽·洛朗桑
Laurencin，Marie

出生于巴黎（法国），1883 年
逝世于巴黎（法国），1956 年

两姐妹和一把大提琴
Two Sisters with a Cello

1913 年，布面油画，高 115.9 厘米 × 宽 89 厘米（45.67 英寸 × 35 英寸），
私人收藏

在这幅刻画了姐妹关系的柔和肖像中，站着两位深情相拥的年轻女孩。她们共享的大提琴以及柔和舒缓的蓝色和紫色象征着两个女孩之间的和谐，而柔和的色彩运用是这位法国艺术家和诗人油画创作中的特点。她常常运用安静柔和的颜色来达到一种温和高雅的装饰性效果。洛朗桑画过很多有诗意的画像，画的都是在迷人环境中的年轻女孩。她清爽的线条风格以及把脸庞简化为面具形状的简约手法，受到了日本版画的影响。洛朗桑是极少数和巴黎的立体主义者有联系的女性艺术家之一，但是她的作品保留了本质上的装饰性，同时也反映了该运动中典型的风格化和平面化的绘画空间。作为一位自学成才的艺术家，她和诗人纪尧姆·阿波利奈尔生活在一起，并加入了毕加索、布拉克和马蒂斯的社交圈。

☛ 布拉克（Braque），亚夫伦斯基（Jawlensky），马蒂斯（Matisse），
 毕加索（Picasso），伍德罗（Woodrow）

亨利·洛朗斯
Laurens, Henri
出生于巴黎（法国），1885 年
逝世于巴黎（法国），1954 年

戴着项链的女人头部
Head of a Woman with a Necklace
1929 年，赤陶，高 37 厘米（14.5 英寸），国家现代艺术博物馆，巴黎

这座优雅的赤陶头像有着一种讨人喜爱的简约感，它的对称性仅仅被不规则的底座和斜挂着的项链扰乱了。洛朗斯那时的作品结合了丰满的形态和感官的张力，同时也徘徊于具象和抽象之间。受到布拉克和毕加索影响，洛朗斯成为一位重要的立体主义雕塑家，而立体主义运动强调的简约抽象的形式和启发该运动的非洲艺术，都可以在这件作品中看到端倪。20 世纪 20 年代晚期，洛朗斯转向了纯粹的具象雕塑创作，就像 20 世纪 20 年代有着很强影响力的马约尔一样，洛朗斯开始把几乎所有的注意力放在女性形态上。

在晚年的时候，洛朗斯对自己的作品总结道："在一件雕塑中，空间必须和体积一样重要。本质上来说，雕塑是对空间的占领，而空间又受到形态的局限。"

☛ **阿加尔（Agar），布拉克（Braque），吉尔（Gill），亚夫伦斯基（Jawlensky），马约尔（Maillol），毕加索（Picasso）**

雅各布·劳伦斯
Lawrence, Jacob

出生于大西洋城，新泽西州（美国），1917 年
逝世于西雅图，华盛顿州（美国），2000 年

酒吧和烧烤店
Bar 'n' Grill

1937 年，纸面干酪素或蛋彩画，高 55.8 厘米 × 宽 55.8 厘米
（22.75 英寸 × 22.75 英寸），圣安东尼奥艺术博物馆，得克萨斯州

客人们坐在房间两侧的两个长条形吧台边，他们的面容是用讽刺漫画的风格描绘的。穿着白色上衣的酒吧男侍匆忙地招待他们，而他们又被构图中央的手风琴演奏家和他穿着华丽的伙伴所吸引。这幅充满活力的作品是劳伦斯 20 岁的时候画的，捕捉了 20 世纪 30 年代这位艺术家成长的哈莱姆区多姿多彩的街头生活。作为周边环境和黑人传统的深刻观察者，劳伦斯熟练地结合了现代的风格和叙事的传统。他为了自己的作品仔细地研究了非裔美国人的历史，他有时描绘重要黑人人物的生活，有时也描绘非裔美国人历史中的苦难。劳伦斯是一位真正的现代主义者，他故意回避了当时人们想象中黑人艺术家会运用的刻板的"原始"风格。他的绘画是纽约现代艺术博物馆收藏的第一位非裔美籍艺术家的作品。

☛ 巴斯奎特（Basquiat），本顿（Benton），坎皮利（Campigli），霍普（Hopper）

勒·柯布西耶（夏尔-爱德华·让纳雷）
Le Corbusier (Charles-Édouard Jeanneret)

出生于拉绍德封（瑞士），1887 年
逝世于马丁角（法国），1965 年

有许多物体的静物写生
Still Life with Numerous Objects

1923 年，布面油画，高 114 厘米 × 宽 146 厘米（44.875 英寸 × 57.5 英寸），
勒·柯布西耶基金会，巴黎

很多家用物品被简化成了平面形状排列在画布上。从颜色和形状的拼接中可以看出各个物品：最左侧的玻璃水瓶，水瓶正上方的橙色水壶，右侧的两个重叠的酒瓶，右下角签名上方的一个柱形物。第一眼看这幅作品时，物体都像是完全扁平的，但实际上艺术家通过同时展现物体的两面来呈现物体的形态。例如构图底部的玻璃制品，它的顶部是一个俯视视角所见的画面，而其侧面看上去就像我们在从更低的视角看它一样。这种同时表现物体不同侧面、拒绝固定视角的尝试，揭示了立体主义对柯布西耶的影响。柯布西耶

原名为夏尔-爱德华·让纳雷，他不仅是一位有超高成就的画家，而且是 20 世纪最为出色、最有影响力的建筑师之一。

☛ 布拉克（Braque），考尔菲尔德（Caulfield），格里斯（Gris），莫兰迪（Morandi），奥占芳（Ozenfant）

费尔南德·莱热
Léger, Fernand

出生于阿让唐（法国），1881 年
逝世于伊维特河畔吉夫（法国），1955 年

杂技演员们（鹦鹉们）
The Acrobats (The Parrots)

1933 年，布面油画，高 130 厘米 × 宽 160 厘米（51.25 英寸 × 63 英寸），
私人收藏

　　四位杂技演员以运动的形态被捕捉下来。构图中央的人物看上去是站在他下方的人的肩膀上，同时左边的女人在她的搭档身后踮起脚尖旋转，而搭档则冷漠地凝视着观众。在他们身后的是梯子和为他们走钢索准备的绳索。这些人物扁平的几何形态尝试打破传统的人物刻画，揭示了立体主义的影响。马戏团是莱热最喜欢的创作主题之一，这种喜爱在他巨大的作品《大游行》（The Big Parade）中达到了顶峰。他用这种主题去赞美工人阶级的休闲活动，正符合了贯穿他创作生涯的"人民的艺术"的宗旨。莱热在一间建筑师办公室工作，他着迷于科技和机械的形式，这种兴趣使得他在职业生涯早期就与未来主义者联系在了一起。除了画画以外，莱热也创作了第一部抽象电影，用物品作为电影中的演员。

☛ 贝克曼（Beckmann），洛朗斯（Laurens），摩尔（Moore），
　 鲁奥（Rouault）

威廉 · 莱姆布鲁克
Lehmbruck, Wilhelm

出生于迈德里希（德国），1881 年
逝世于柏林（德国），1919 年

坐着的年轻人
Seated Youth

1917 年，复合着色石膏，高 103.2 厘米（40.67 英寸），国家美术馆，华盛顿特区

　　一个年轻的男人低下头坐着，他可能正沉浸在忧伤之中或者正在沉思。他粗糙、棱角分明的身体形态加重了深思反省的氛围。他瘦长的四肢更是增强了情绪效果，体现了表现主义的特征。这件雕塑可能有一部分的自传性，反映了艺术家自我压抑的本质。莱姆布鲁克出生在德国，1910 年去往巴黎，在那里他受到了马约尔和罗丹作品的影响。他随后背离了他们的自然主义风格，开始创作这种有表现力的，且往往大于生活中真实人物的作品，从而建立起了他的名声。他也创作了许多蚀刻版画和平版印刷画，其中包括为《圣

经》和莎士比亚戏剧创作的插画。1919 年，他的作品刚刚得到认可，他还被推举到柏林学院，不久却自杀身亡，时年 38 岁。

☛ 巴拉赫（Barlach），珂勒惠支（Kollwitz），马约尔（Maillol），
　罗丹（Rodin）

塔玛拉·德·兰陂卡
De Lempicka, Tamara

出生于华沙（波兰），1898 年
逝世于库埃纳瓦卡（墨西哥），1980 年

两个朋友
The Two Friends

1923 年，布面油画，高 130 厘米 × 宽 160 厘米（51.25 英寸 × 63 英寸），
小皇宫博物馆，日内瓦

　　一个女人随性地把她的手臂搭在她朋友的膝盖上，她的朋友躺在床上，忘我地闭着眼。以裸体姿态出现的这两个"朋友"显然是一对爱人，向观众提示着她们之间的关系。她们的身体上有着戏剧化的打光，形体被简化成了一系列的曲线和角度，赋予了这件作品一种动感又激烈的韵律。德·兰陂卡在这块画布上运用了立体主义的简约几何形式，作品中雕塑的质感特别体现了莱热对于她的影响。艺术家利用了人们对女同性恋的传统幻想，使这件作品在当时带来了争议。德·兰陂卡出生于波兰，后来移居到了巴黎，在那里她成了欧洲最受欢迎的画家之一。她主要为时尚的上流社会和她富有的赞助人创作肖像画，强调他们那令人敬而远之的魅力。她作品中优雅且被美化的风格符合完美、富有又势利的上层人士的幻想。

☛ 塞尚（Cézanne），菲什尔（Fischl），莱热（Léger），谢德（Schad）

珀西·温德姆·刘易斯
Lewis, Percy Wyndham

出生于新斯科舍（加拿大），1882 年
逝世于伦敦（英国），1957 年

巴塞罗那的投降
The Surrender of Barcelona

1934—1937 年，布面油画，高 83.8 厘米 × 宽 59.7 厘米
（33 英寸 × 23.5 英寸），泰特美术馆，伦敦

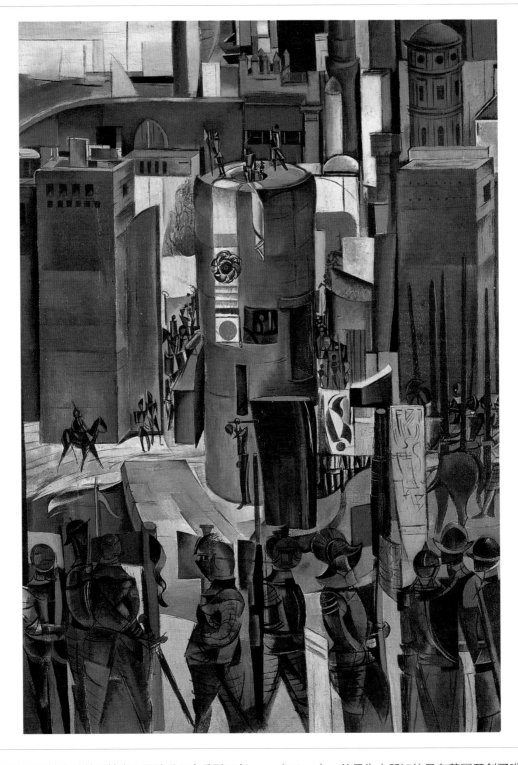

　　一群穿着盔甲的士兵在巴塞罗那城市的外围站岗，而骑兵和步兵则正穿越大门。构图中央吊在一根长钉上的人象征着可怕的战争，而在画面左上角清晰可见的海港给画的主题提供了一种宜人的反差。画中粗糙又垂直的线条、形态的简化和视觉深度的缺乏是漩涡主义运动的特征，该运动的目的在于传达现代生活的嘈杂混乱。漩涡主义以立体主义为基础，结合了立体主义对于简化物体至线条和几何形状的兴趣，以及对于现代机械和工业形态的着迷。刘易斯在 1914 年发起了这项运动并编辑了使它引起争议的杂志《爆炸》

（Blast）。他最为人所知的是在英国开创了唯一一项本质上为立体主义的运动。

☛ 邦伯格（Bomberg），德尔沃（Delvaux），格莱兹（Gleizes），
　 格罗兹（Grosz）

索尔·勒维特
LeWitt, Sol

出生于哈特福德，康涅狄格州（美国），1928 年
逝世于纽约（美国），2007 年

仅有一半的三个立方体
Three Cubes with One Half-Off

1969 年，上色的钢铁，高 160 厘米 × 宽 305 厘米 × 长 305 厘米（63 英寸 × 120.125 英寸 ×120.125 英寸），路易斯安娜现代艺术博物馆，胡姆勒拜克

　　一个白色几何结构体立在展览馆的地面上，让人想起摩天高楼的支柱。三个立方体呈直角排列，看上去十分清楚，但是它们实际上受到很多外在影响的限制。这件作品的简约性鼓励观众在移动中注意视角的转变和阴影的变化。它不是由勒维特亲自制作，而是工厂按照他的要求制作而成的，这种艺术家和完成品的分离是极简主义的特点。正是勒维特在 1968 年创造了观念艺术这一术语，用来形容想法比作品本身更重要的艺术。但是尽管勒维特强调想法，他却并不是一个严格意义上的观念艺术家，因为他的作品比起他的操控，更依赖于元素。他也创作大尺寸的绘画，这些绘画常常需要助手完成，助手需要遵循一系列的创作规定而使作品能排除个人的品味和风格。

☛ **安德烈（Andre），弗莱文（Flavin），贾德（Judd），蒙德里安（Mondrian），莱因哈特（Reinhardt），赖曼（Ryman）**

罗伊·利希滕斯坦
Lichtenstein, Roy

出生于纽约（美国），1923 年
逝世于纽约（美国），1997 年

戴着发带的女孩
Girl with Hair Ribbon

1965 年，布面油彩和麦格纳颜料，高 121.9 厘米 × 宽 121.9 厘米
（48 英寸 × 48 英寸），艺术家收藏

这件作品就像是 20 世纪 50 年代的连载漫画中的特写镜头，展现一位把头转向观众的金发碧眼的迷人女郎。她的典型美式魅力和焦虑的表情，暗示着在故事中她是处于危险之中的柔弱女主角。尽管这幅图像十分平易近人，但它还是一次对当代文化的温和的拙劣模仿，也是一种致敬，踩踏出一条商业作品和艺术作品之间的微妙界线。利希滕斯坦有关漫画的著名运用和 20 世纪 60 年代典型的波普艺术一致，波普艺术主要循环使用现成品以及普通的家用物品。鲁沙是第一位借用连载漫画进行创作的人，利希滕斯坦和沃霍尔紧随其后。利希滕斯坦用微小的圆点组合成图像，这些圆点细致地再现了本戴点（Ben Day dots）——一种用于印刷的加网技术。他也创作雕塑，并为纽约的衡平人寿保险公司大楼内的大厅创作了一幅五层楼高的壁画。

☛ 克鲁格（Kruger），罗森奎斯特（Rosenquist），鲁沙（Ruscha），谢尔夫贝克（Schjerfbeck），沃霍尔（Warhol）

马克斯·利伯曼
Liebermann, Max

出生于柏林（德国），1847 年
逝世于柏林（德国），1935 年

易北河畔的花园咖啡厅
Garden Café on the Elbe

约 1922 年，布面油画，高 40.5 厘米 × 宽 50.7 厘米
（15.875 英寸 × 20 英寸），私人收藏

高雅时尚的人群在一个精致的湖边餐厅休息放松，一位服务员穿梭于餐桌之间，肩上托着一托盘的酒水饮品。这幅速写的印象主义风格的画作，让人想起 20 世纪 20 年代无忧无虑、享乐主义的喧闹氛围。利伯曼可以说是德国最为重要的印象主义艺术家，他主要画室外场景，关注所绘对象的光影效果。利伯曼的印象主义特点受到他逗留巴黎期间发现的巴比松画派（Barbizon school）作品的影响，该画派由一群 19 世纪的风景画家组成，他们是最先尝试把调色板和画架带出画室并在户外绘画的一批艺术家。利伯

曼受到相关机构极高的尊重并被推举为柏林学院的主席。但是因为他的犹太血统，他的作品在 1933 年被禁，他的世界也随之破碎。

☛ 坎皮利（Campigli），科林特（Corinth），霍普（Hopper），
 普伦德加斯特（Prendergast），雷诺阿（Renoir）

雅克·里普希茨

Lipchitz, Jacques

出生于德鲁斯基宁凯（立陶宛），1891 年
逝世于卡普里（意大利），1973 年

坐着的女人

Seated Woman

1916 年原石的青铜铸件，青铜，高 105.5 厘米（41.5 英寸），
私人收藏

一组厚重有棱角的形态组成的带有韵律的构造，暗示着一个坐着的女人形象。拉长了这件雕塑的又长又直的靠板看上去像是椅背，基座上的两个凸起物像双脚，而结构顶部的小圆圈代表了女人的眼睛。这些形态被削减到如此地步以至于这件作品亦是一组抽象形状的合成体。传统模式的缺席以及有力又原始的形态把这件作品和立体主义联系在一起。1909 年，里普希茨从他的家乡立陶宛迁至巴黎去追求他的艺术事业。他最开始以现实主义的风格创作，但在遇见毕加索和立体主义者圈子中的其他艺术家以后，他开始用立体主义创作。在第二次世界大战开始的时候，里普希茨从巴黎逃到了纽约。战争年月中的创伤促使他在职业生涯晚期改变了风格和创作主题，转向富有表现力的、以圣经内容为主题的具象风格。

☛ **阿尔奇片科（Archipenko），杜尚·维永（Duchamp-Villon），爱泼斯坦（Epstein），毕加索（Picasso），施莱默（Schlemmer）**

埃尔·利西茨基

Lissitzky, El

出生于波奇诺克（俄罗斯），1890 年
逝世于莫斯科（俄罗斯），1941 年

无题
Untitled

约 1920 年，布面蛋彩画，高 73.5 厘米 × 宽 51.5 厘米
（29 英寸 × 20.25 英寸），私人收藏

　　红、黄、蓝三原色画成的抽象几何形状各自飘浮着，好似悬在空中。有一些形状看上去像三维立体的，而另一些是扁平的。举例来说，构图下方的扁平红色圆形上的黄色三角形，因为角度的关系看上去是楔形的。利西茨基把非具象的形态作为创作对象，这是至上主义（Suprematism）的特点，而作品再现的运动感和机械化又让人想起构成主义，该主义是一项激进的先锋运动，在 1917 年俄国革命之前出现。利西茨基是一位有成就的画家，可实际上他受到的是工程方面的专业教育，他之后继续学习并成了一位建筑学

的教师。莫霍利－纳吉在包豪斯学院的教学使得利西茨基的艺术理念为人所知。虽然当时他大胆的建筑设计被认为需要花费太多成本而不能实现，但那些设计却获得了广泛的影响力。

☛ **考尔德**（Calder），**康定斯基**（Kandinsky），**马列维奇**（Malevich），
　莫霍利－纳吉（Moholy-Nagy），**蒙德里安**（Mondrian）

理查德·朗
Long, Richard
出生于布里斯托尔（英国），1945 年

在日本的一条线
A Line in Japan
1979 年，装裱并有框架的摄影照片，高 89 厘米 × 宽 124.5 厘米
（35 英寸 × 49 英寸），安东尼·迪欧菲画廊，伦敦

日 本 じ の 線

A LINE IN·JAPAN

MOUNT FUJI 1979

274

这幅照片记录了由石头堆成的一件简单的几何雕塑，而这些石头是朗在日本爬山时找到的。这是他徒步旅行和途中作品的遗留，是艺术家和观众之间的一座沟通桥梁。作为英国地景艺术的代表人物，朗在 20 世纪 60 年代晚期开始尝试着把他的艺术从展览馆的限制中解放出来。他对自然的介入，目的在于让人们对周围的环境产生共情。当他的美国同道们开掘大片区域并把无数的岩石放入风景时，朗没有用暴力的方式来介入大自然，他的行为好比步行穿越一片田野或是采摘几朵雏菊，仅此而已。他的作品是即时性的，

只存在于他制作的旅行地图和图表中，抑或是在他收集后摆放到展览馆的材料里。通过作品，朗表达了他对于不停人为改造风景的看法。

☛ 鲍姆嘉通(Baumgarten)，迪贝茨(Dibbets)，戈兹沃西(Goldsworthy)，德·玛利亚（ De Maria)，史密森（ Smithson)

罗伯特·隆哥
Longo, Robert
出生于纽约（美国），1953 年

无题（"城市之中的男人们"）
Untitled ('Men in the Cities')
1981—1987 年，纸面木炭、石墨和墨水画，高 243.8 厘米 × 宽 152.4 厘米（96 英寸 × 60 英寸），私人收藏

这幅墙壁大小、高度精细的素描上有一个痛苦的形象，他并不是一个有着独特性格和私人历史的个体，而是不知名的普通人。他极度痛苦的表情、扭曲的脸和紧绷的双手定格在了一个痛苦的时刻，就像刚刚被枪射中一样。他身着公司的统一制服，代表着 20 世纪 80 年代充满焦虑的企业文化大背景中个体痛苦的生存斗争。围绕着人物的空白空间暗示着一种枯燥无味的、有空调的环境，在这个环境中所有都是无情的和人造的。隆哥常常创作巨大又非凡的作品，这些作品质问着我们社会中的价值观。除了素描，隆哥也用不同的媒介创作绘画和雕塑，他经常在自己的作品中借用其他地方的图像。他也制作过电影故事片和音乐录影带，并参加过一些行为艺术和戏剧表演。

☛ 阿德尔（Ader），克洛斯（Close），埃斯蒂斯（Estes），莱纳（Rainer），舍曼（Sherman）

安东尼奥·洛佩斯·加西亚
García, Antonio López
出生于托梅略索（西班牙），1936 年

浴缸中的女人
Woman in the Bathtub
1968 年，布面油画，高 106.7 厘米 × 宽 165.1 厘米（42 英寸 × 65 英寸），私人收藏

　　一个女人在一个浴缸里放松，除了耳朵上佩戴了珍珠耳环以外全身赤裸。她紧紧抓住浴缸一侧，像是要滑到水下一样。她全神贯注的样子，有着些许诡异的气氛。画中描绘了这个女子前额上的线条、光线下裸露的膝盖和双手以及浴室瓷砖上浴毯的反射，这些都体现了艺术家用野蛮的直率来刻画简单的主题。这种对于细节的专注是流行于 20 世纪 70 年代、80 年代的现实主义的特色。作为最受欢迎的西班牙当代画家之一，加西亚吸收了例如迭戈·委拉斯开兹和弗朗西斯科·苏巴朗等西班牙早期大师的作品精华。他的

作品从来都不是直白的、摄影般的画像，而是对时间、生活的惰性和死亡的存在的复杂思索。1992 年，维克托·埃里塞在他的电影《榅桲树阳光》（The Quince Tree Sun）中详细介绍了加西亚辛苦又费时的方式。

☛ 阿里卡（Arikha），博纳尔（Bonnard），菲什尔（Fischl），席格（Sickert）

莫里斯·路易斯
Louis, Morris

出生于巴尔的摩，马里兰州（美国），1912 年
逝世于华盛顿特区（美国），1962 年

萨夫·吉梅尔
Saf Gimmel

1959 年，布面丙烯画，高 254 厘米 × 宽 350.2 厘米
（100 英寸 × 137.875 英寸），安德烈·埃默里赫画廊，纽约

　　鲜艳的彩虹色带覆盖了画布。这些明亮的色彩层次赋予了图像一种三维的感觉。路易斯通过稀释丙烯颜料和松节油，在空白的画布表面逐层泼洒来创造这种效果，使得颜料像墨水在吸墨纸上一样被吸进了画布。这给了他的画作一种新的深度和亮度，避免了笔触的痕迹。路易斯受到画家朋友弗兰肯塔尔创作技艺的极大启发，转而影响了 20 世纪 60 年代尝试用不同颜色创造视觉效果的色域（colour field）画家们。在他之后的作品中，他把不同的颜料以对角线的方向泼向画布，这一过程变成了知名的"一次性"（one-shot）绘画方式。路易斯、弗兰肯塔尔和诺兰德的作品都被称为后绘画性抽象画（Post-Painterly Abstraction），体现了从注重浓厚颜料的质地表面到关注光影、颜色的一种转变。

☛ 弗兰肯塔尔（Frankenthaler），海尔曼（Heilmann），
　肯尼斯·诺兰德（K Noland），瑞依（Rae）

劳伦斯·斯蒂芬·劳里

Lowry, L S (Lawrence Stephen)
出生于曼彻斯特（英国），1887 年
逝世于格洛瑟普（英国），1976 年

市景，北方小镇

Market Scene, Northern Town
1939 年，布面油画，高 45.7 厘米 × 宽 61.1 厘米（18 英寸 × 24 英寸），
索尔福德博物馆和美术馆，索尔福德

在一个拥挤的集市，人们来来往往。有的人推着婴儿车，有的人遛着狗。在画布中央，前景处的购物者们简单笔直的身形让位于货摊上方一个个倾斜的棚顶，这把观众的视线引向背景处正在喷吐烟雾的工厂的水平线上。劳里是 20 世纪最受欢迎的英国艺术家之一。他之所以受欢迎主要是基于他朴实、平易近人的艺术风格和令人熟悉的创作题材。他用孩童般的手法，描绘了阴冷严酷的北部工业化地区，也就是他的出生地，坚定地表达了对于这一主题的同理心。劳里或许是唯一一位致力于描绘这一环境的英国艺

术家。作为一位普通职员，他的艺术才能是在 50 岁以后才被发掘出来的。他拒绝了现代艺术倾向于抽象和精神层面的创作方向，让自己的作品植根于寻常百姓的生活。

☛ 德穆斯（Demuth），摩西（Moses），卢梭（Rousseau），沃利斯（Wallis）

科林 · 麦卡洪

McCahon, Colin

出生于蒂马鲁（新西兰），1919 年
逝世于奥克兰（新西兰），1987 年

这儿没有 12 小时的日光吗

Are There Not Twelve Hours of Daylight

1970 年，布面丙烯画，高 203.2 厘米 × 宽 254 厘米（80 英寸 × 100 英寸），
怀卡托艺术和历史博物馆，哈密尔顿

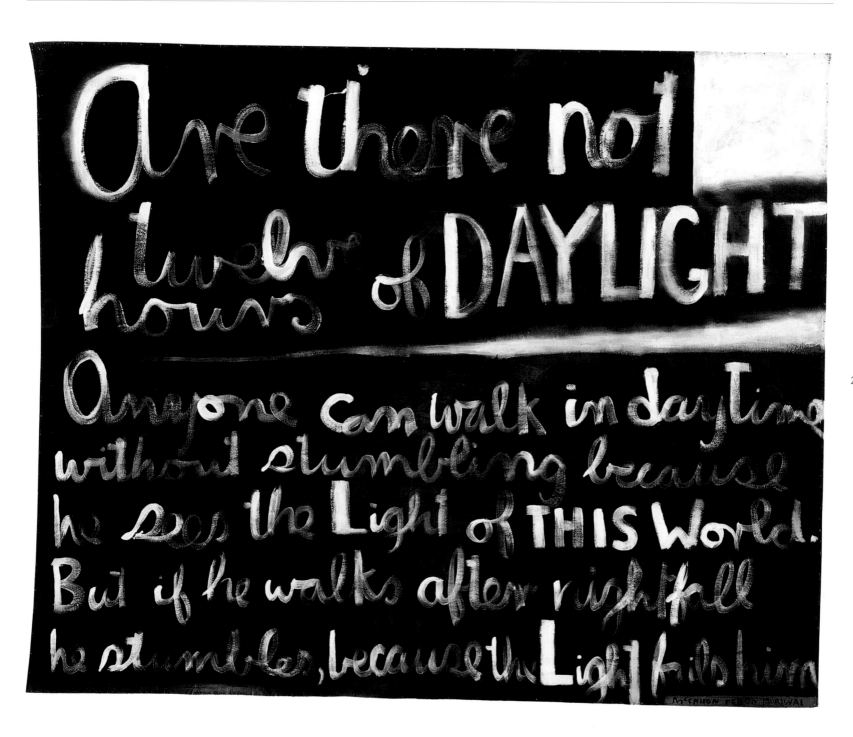

在画布上方，白色颜料画着这件作品的标题"这儿没有 12 小时的日光吗"。它的下面有一条白色的线条，看上去像是一处风景的地平线，而白线下方是对标题的详细阐述。"但是如果他在黄昏之后行走，他将会蹒跚而行，因为光亮舍弃了他"这句话逐渐消失在了背景里，这种文字的呈现方式加强了文字本身的含义。基督教是麦卡洪作品中最重要的主旨，而文字又是他最主要的表达方法。就像这件作品，从大胆的宣告到暂时性的潦草笔迹的过渡是他画中最为常见的主题，它回应着信仰和怀疑的主旨，并成为艺术创造行为的一种隐喻。他说他是在观看一个写招牌的人在一家商店前面写字，还有看到超市里的手写告示的时候得到了启发。他的作品在精神层面增添了一笔评注，而这一点在当代艺术中是很难得的，并且也对其他新西兰艺术家的作品产生了巨大的影响。

☛ 哈特雷（Hotere），河原温（Kawara），科苏斯（Kosuth），普林斯（Prince），
沃捷（Vautier）

保罗·麦卡锡
McCarthy, Paul

出生于盐湖城，犹他州（美国），1945 年

花园（局部）
The Garden (detail)

1992 年，在一个人工花园中的植物和机动化人物，高 8.5 米 × 宽 9.1 米 × 长 6.1 米（28 英尺 × 30 英尺 × 20 英尺），私人收藏

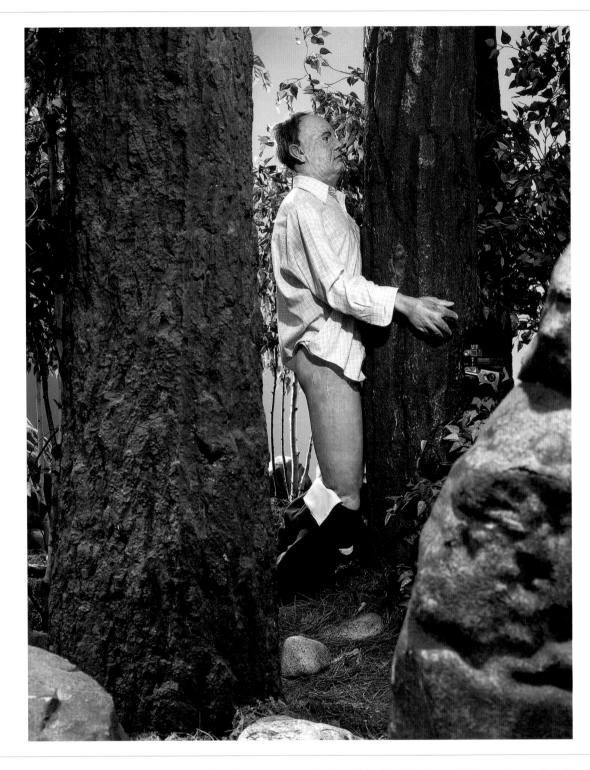

　　《花园》是一个户外树林的原尺寸还原场景，它由枝叶茂盛的树木、灌木丛和石头组合而成。这个安静的、表现大自然的画面被一个中年秃顶的男人粗鲁地破坏了，他的裤子掉到了脚踝处，正在做一个完全不自然的动作。从这件装置作品的一侧来看，他的动作并不十分明显，被树干和树叶遮挡了一部分，但是机械活动的声响引来观众，让他们发现一个男人正在和一棵树交配的惊人景象。这个机器人般的人物和他不停的重复运动既滑稽又粗鲁，而麦卡锡的目的在于质疑可被接受的公共行为以及性道德的问题。麦卡锡是加州大学洛杉矶分校的一位讲师，也是一位艺术家。他雕塑式的装置作品从他早期的行为艺术作品中发展而来，这些早期作品主要是关于他自己的身体参与极端的令人不安的行为。

☛ 阿孔奇（Acconci），博罗夫斯基（Borofsky），金霍尔茨（Kienholz），马松（Masson）

艾伦・麦科勒姆
McCollum, Allan

出生于洛杉矶，加利福尼亚州（美国），1944 年

石膏替代物
Plaster Surrogates

1982—1983 年，瓷釉石膏面铸型，尺寸可变，装置于玛丽安・古德曼画廊，纽约

这些黑色的图片被密集地摆放在展览馆的墙面上，它们实际上是装裱画的铸型，随后再被画得看上去像是艺术品一般。麦科勒姆和工作室的助手们创作了几百个这样的长方形，每一个的尺寸和比例都有些许不同。它们每一个都是独一无二的，然而它们之间的差别却极其细微以至于会被认为是批量生产的物品。这件有着重复形式的装置作品，检验了手工原创的艺术作品和非人工的机械生产的物品的相对优点。麦科勒姆质疑真实性和唯一性的概念，以及两者在美术馆系统、收藏者和商业艺术市场中占据核心价值的方式。他的其他作品还有一张张覆盖了大量塑料小物品的桌子，桌面上每一个物品都与它旁边的不同。

☛ **比姆基（Bhimji），道波温（Darboven），河原温（Kawara），莱因哈特（Reinhardt）**

奥古斯特·麦克
Macke, August

出生于梅舍德（德国），1887 年
逝世于佩尔特（法国），1914 年

俄罗斯芭蕾舞团之一
Russian Ballet I

1912 年，纸面油画，高 103 厘米 × 宽 81 厘米（40.5 英寸 × 31.875 英寸），
不来梅艺术馆

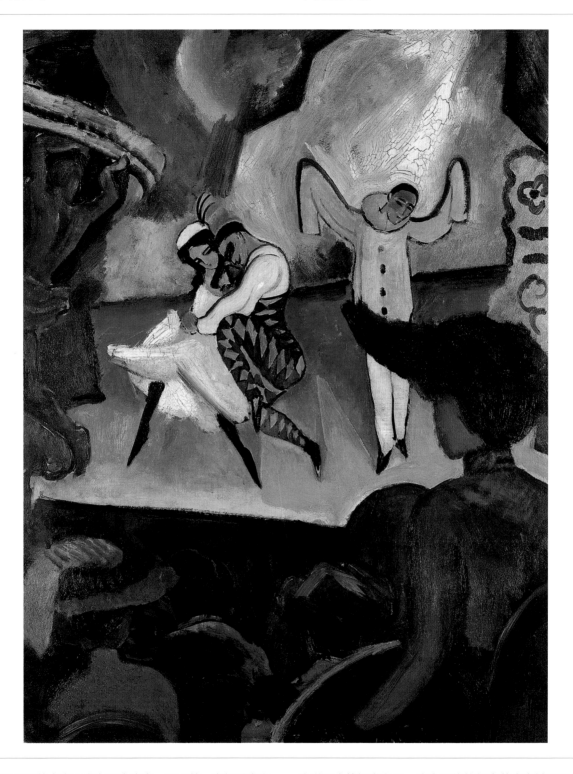

这幅剧院的场景画得好似艺术家正坐在观众席中，观看着一出颇受欢迎的芭蕾舞剧。观众的后脑勺在明亮的舞台背景的衬托下，在昏暗的剧院之中刚好可见。被舞台脚光加强了的舞者的优雅柔软曲线和戏服的明亮色彩，是麦克非常个人化的诗意风格。抽象的幕布和感性的色彩运用让人想起罗伯特·德劳内和康定斯基的作品，而大胆的轮廓线条和风格化的形式是表现主义的特点。1911 年，麦克受到了他的朋友马尔克的鼓励，加入了表现主义团体"青骑士"。该运动对非西方艺术展现出的兴趣吸引了麦克。1914 年第一次世界大战爆发以后，这个团体的很多艺术家被征召参军，所以该团体也不得不解散了。麦克在战争中不幸阵亡，当时他只有 27 岁。

☛ 贝克曼（Beckmann），罗伯特·德劳内（R Delaunay），
康定斯基（Kandinsky），马尔克（Marc），鲁奥（Rouault）

勒内·马格利特

Magritte, René

出生于莱西讷（比利时），1898 年
逝世于布鲁塞尔（比利时），1967 年

人类条件
The Human Condition

1933年，布面油画，高100厘米 × 宽81厘米（39.375英寸 × 31.875英寸），
国家美术馆，华盛顿特区

　　窗户前的画架上有一幅风景画。画中描绘的景致和窗户外的景致完全相同，制造了一种再现和原型之间的迷惑感。通过这幅作品，马格利特质疑了幻觉和现实之间的差别。这种重视细节的、不带感情色彩的风格来自广告和流行插图，它给这幅奇异的图像加入了一种近乎纪录片一样的真实感，挑战着我们对于所见即为真的看法。充满幻觉的、梦境一般的质感是马格利特所呈现的超现实主义的特色。1927 年，他离开了自己的故乡比利时，到巴黎旅居了三年，成了该运动的领军人物。他的作品常常如谜一般玩弄着不明确的

含义和视觉上的真实。对于自己的作品，马格利特说道："寻求象征含义的人无法捕捉到图像的内在诗意和神秘……图像必须被人们看到它们原来的样子。"

➤ **卡林顿**（Carrington），**德·基里科**（De Chirico），**达利**（Dalí），
　德尼（Denis），**沃兹沃思**（Wadsworth）

阿里斯蒂德·马约尔
Maillol, Aristide

出生于滨海巴纽尔斯（法国），1861 年
逝世于滨海巴纽尔斯（法国），1944 年

斜倚的裸体
Reclining Nude

1932 年，纸面红色蜡笔画，高 53.8 厘米 × 宽 77.8 厘米
（21.25 英寸 × 30.625 英寸），芝加哥艺术博物馆，伊利诺伊州

这幅素描中凹凸有致而丰满的裸体十分有辨识度，成为马约尔作品中女性美的典型，"马约尔女人"（le femme Maillol）这个短语就是人们创造出来专门形容它的。柔和的彩色蜡笔线条唤起了理想中女性所带有的性感。马约尔对于裸体永恒之美的兴趣，将他和前辈艺术家们联系在了一起。他几乎没有其他主题，终其一生试图完善他对女性形体和谐比例的想象。1908 年，他去希腊旅行，看到了许多古老的雕塑作品，点燃了他对古典美人的热情。1905 年，作家安德烈·纪德在描述马约尔的作品时写道："这个女子相当

美丽。她没有传递任何信息。她沉默着。我相信你们要往回追溯很久，才能发现一件艺术作品像这幅一样完全漠视了与纯粹表现美丽所不相容的一切。"马约尔是高更的朋友，他最初是个画家，晚年转向雕塑创作。

☛ 博纳尔（Bonnard），塞尚（Cézanne），高更（Gauguin），罗丹（Rodin），席勒（Schiele）

卡西米尔·马列维奇

Malevich, Kasimir

出生于基辅（乌克兰），1878 年
逝世于圣彼得堡（俄罗斯），1935 年

至上主义构图

Suprematist Composition

1920—1922 年，木板面油画，高 62 厘米 × 宽 30 厘米
（24.375 英寸 × 11.875 英寸），安妮朱达美术馆，伦敦

　　一片白色的背景上平涂着红色、橙色和黑色重叠的几何形状。形状之间的平衡和构图给予了作品一些视觉深度，好似这些形状会永远地悬浮在空中一样，这就像是同时期康定斯基的抽象作品。画面右侧的黑点和橙色长方形像在空间中被推远了似的，而黑点上方的黑色正方形稳居于图片的表面。把主题缩减为简约化的元素，这是由马列维奇创立的至上主义的特点。他将该运动描述为"纯粹形态的绘画"以及"纯粹感觉的至高无上"。这些概念表现在他的作品之中，例如著名的《白色正方形》（White Square）。《白色正方形》是在一片白色的背景之上有一个白色的正方形，该作品成为这项运动的象征。他削减艺术至抽象本质的做法比 20 世纪 60 年代极简主义运动出现得更早。

☞ 康定斯基（Kandinsky），利西茨基（Lissitzky），蒙德里安（Mondrian），
莱因哈特（Reinhardt）

曼·雷
Man Ray

出生于费城，宾夕法尼亚州（美国），1890 年
逝世于巴黎（法国），1976 年

安格尔的小提琴
Violin of Ingres

1924 年，明胶银版印像，高 38 厘米 × 宽 29 厘米（15 英寸 × 11.5 英寸），
保罗·盖蒂博物馆，马利布，加利福尼亚州

　　一个女人的后背变成了一把小提琴。在显然不相关的元素的巧妙并置中，曼·雷创造了一幅有趣又神秘的图像。女性形体和乐器形状之间的相关性是文学和艺术中的陈词滥调，但是在这里，曼·雷运用了摄影照片这种新媒介和蒙太奇的创新手法，给视觉上的双关用法赋予了一种新的情节。标题是指 19 世纪早期画家让-奥古斯特-多米尼克·安格尔著名的裸体作品。曼·雷刚开始是一名画家，但是他最为著名的作品都是摄影照片。他可能是第一位发现摄影作为媒介除了可以简单复制现实场景之外，还存在其他潜能的艺术家。他出生在费城，后来移居至巴黎这个超前艺术的中心。他参与了反传统艺术的达达主义运动，并继续创造了一些令人难忘的超现实主义图像作品。

☛ 达利（Dalí），马约尔（Maillol），莫多提（Modotti），伍德罗（Woodrow）

罗伯特·曼戈尔德

Mangold, Robert

出生于北托纳旺达，纽约州（美国），1937 年

1/2×系列（蓝）

1/2×Series (Blue)

1968 年，纤维板面丙烯和黑色铅笔画，高 60.9 厘米 × 宽 121.9 厘米
（24 英寸 × 48 英寸），国家美术馆，华盛顿特区

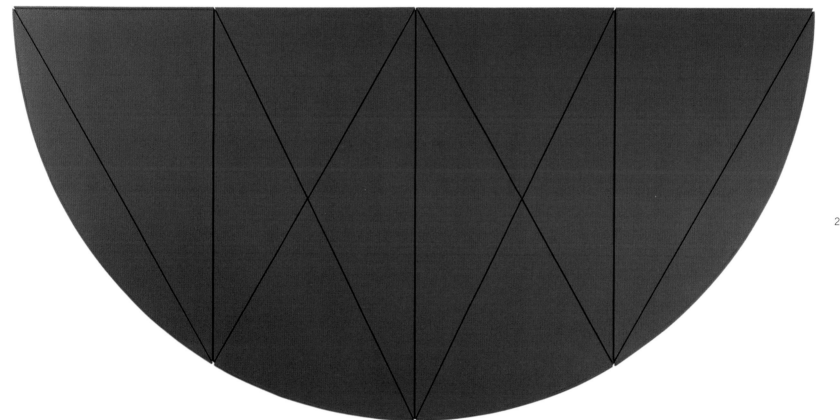

　　以浓重的蓝灰色画成的半圆形被线条划分成了一系列有角的形状。这个半圆形乍一看很完整，但其实是由两个独立的板块拼在一起的。它只是看似半圆形，实际上是由一组互相连接的三角形组合而成的，而看上去像是板面上画的垂直线条，实际上是不同板块的阴影投射。它们在一起创造了一个由三角形组成的几何图案，这些三角形似乎是一些复杂数学公式的计算结果，而不是艺术家创造力的产物。这幅作品用丙烯颜料画成，曼戈尔德把颜料滚涂到画面上，这使得他背离了更为传统的、用画笔在画布上创作的手法。这

种并非使用情感，而是使用科学创作艺术的方法，将曼戈尔德与 20 世纪 60 年代的极简主义运动联系在了一起。尽管这幅画依赖于被削减的形状和颜色，但是它散发出了一种空间感和平静感，给作品增加了一层维度。

☞ **埃尔斯沃思·凯利（E Kelly），尼科尔森（Nicholson），
莱因哈特（Reinhardt），赖曼（Ryman），夏皮罗（Schapiro），
弗兰克·斯特拉（F Stella）**

皮耶罗·曼佐尼

Manzoni, Piero

出生于松奇诺（意大利），1933 年

逝世于米兰（意大利），1963 年

无色

Achrome

1960 年，打褶布面高岭土，高 80 厘米 × 宽 60 厘米

（31.5 英寸 × 23.625 英寸），私人收藏

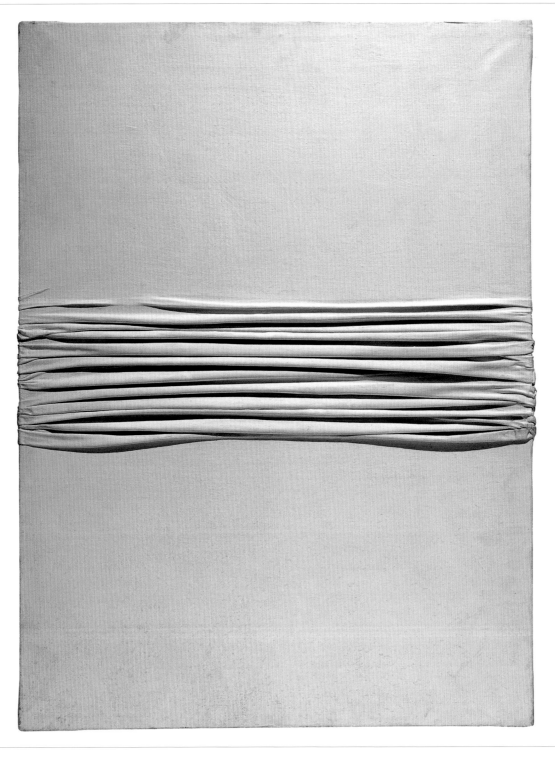

　　冷调的白色画布用高岭土这种优良的黏土覆盖并折出优雅的折痕，画布本身就是这件作品的主题。曼佐尼还创作了其他类似的作品，比如用被折叠过或者缝纫过的画布创作的还原性白色绘画，上面覆盖了从蛋壳到聚苯乙烯球的白色物品。他把这类作品称为"Achromes"，意思就是"没有颜色"。这些作品和美国艺术家劳森伯格用新型材料创造艺术的实验相似。曼佐尼也因为他制造的物体而出名，那些物体以一种风趣的方式攻击艺术界的等级制度和做作，令人联想到达达主义。他相信任何人、任何事物都可以成为一件艺术作品。他把许多物体包装成了艺术作品，包括一个装有他排泄物的密封罐子，以及带有他呼吸的空气和血液的签名气球，他探索并拓展了艺术和生活之间的界限。作为一位非常多才多艺的艺术家，曼佐尼既是画家、雕塑家，也是表演家和音乐家。

☛ **勒维特（LeWitt），莫里斯（Morris），劳森伯格（Rauschenberg），赖曼（Ryman）**

杰阿柯莫·曼祖

Manzù, Giacomo

出生于贝加莫（意大利），1908 年
逝世于阿尔代亚（意大利），1991 年

红衣主教
Cardinal

约 1972 年，带棕绿锈的青铜，高 34.3 厘米（13.5 英寸），私人收藏

　　这件红衣主教雕塑散发着一种沉着冷静的感觉，让人想起宗教中的冥想。作品中面貌特征的缺失，以及人物形体简化至一个简单的圆锥体，都强调了官方等级制的繁文缛节下埋藏的默默无名的个体。20 世纪 30 年代晚期，曼祖开始创作有关红衣主教的一系列作品，这件作品是其中之一，其创作目的在于探讨权威和权力。从罗马天主教会中选择人物来创作是因为曼祖专注于宗教主题，也是因为当时特定的环境——那个时代，意大利的教会被认为是支持法西斯主义的。曼祖发展的风格被归类为先锋派，而在形式的简易性方面，他还是决定用易辨认的普遍象征来创作。他的创作方法在本质上很传统，用石膏或黏土做模型，然后用金属浇铸来创作极度克制的、在工艺上堪称完美的作品。

☛ 布朗库西（Brancusi），贾科梅蒂（Giacometti），马里尼（Marini），罗丹（Rodin）

罗伯特·马普尔索普
Mapplethorpe, Robert

出生于长岛，纽约州（美国），1946 年
逝世于波士顿，马萨诸塞州（美国），1989 年

圆圈中的托马斯
Thomas in a Circle

1987 年，亚麻布面铂金印像，高 66.1 厘米 × 宽 66.1 厘米
（26 英寸 × 26 英寸），艺术家财产

灯光落到托马斯肉体的曲线和纹理上，与空洞的黑色背景形成了鲜明的对比。他被一个圆圈束缚着，成了一个有着强烈能量的、紧绷着的中心。马普尔索普颇有特色的摄影照片引发了前所未有的争议。他的作品容易引起争论，不仅仅是因为作品中频繁出现同性恋、施虐和受虐的内容，也因为作品暗藏着艺术家同时作为旁观者和参与者的双重身份。1990 年，当警察缉查队突击检查位于辛辛那提的一场艺术家逝世后的展览时，公众的骚动达到了顶峰，这是第一次一个美国博物馆因为一场展览而被刑事起诉。相对于这类

作品，马普尔索普也创作社会肖像画、时尚摄影照片和一系列精致的花卉作品。他最被人铭记的是有着性身份主题的作品，而在发现艾滋病和出现政治化的同性恋运动之后，创作这种主题的艺术家之中很少有人能像他一样获得如此突出的地位。

☞ 哈林（Haring），希尔（Hill），勒姆布鲁克（Lehmbruck），
曼·雷（Man Ray），莫多提（Modotti）

弗朗茨·马尔克

Marc, Franz

出生于慕尼黑（德国），1880 年
逝世于凡尔登（法国），1916 年

雪中的西伯利亚犬

Siberian Dogs in the Snow

1909—1910 年，布面油画，高 80.5 厘米 × 宽 114 厘米
（31.75 英寸 × 44.875 英寸），国家美术馆，华盛顿特区

两条狗在雪中疲倦地跋涉着，它们白色的毛像是要融入周围的环境一样。这幅画突出的光亮感在一定程度上归功于印象主义对光的兴趣，而黄色和蓝色阴影的反差则受到德劳内颜色对比理论的影响。马尔克最著名的是用非自然颜色创作的动物绘画，例如蓝色和红色的马，他相信颜色拥有其自身的象征和精神力量。马尔克在创作这幅作品的同一年遇到了康定斯基，并加入了新艺术家联盟（New Artists' Association），该联盟后来逐步发展成了表现主义团体"青骑士"。从这一年开始，马尔克远离了他早期关于动物研究

36 岁时在第一次世界大战中身亡，英年早逝的悲剧中断了他的灿烂前程。他有关艺术的极度严肃的原创哲理对康定斯基有着深远的影响。

☛ 罗伯特·德劳内（R Delaunay），格莱兹（Gleizes），
 冈察洛娃（Gontcharova），康定斯基（Kandinsky），柯克比（Kirkeby）

布赖斯·马登
Marden, Brice
出生于布朗克斯维尔，纽约州（美国），1938 年

冷山之六（桥）
Cold Mountain 6 (Bridge)
1989—1991 年，亚麻布面油画，高 274.3 厘米 × 宽 365.8 厘米
（108 英寸 × 144 英寸），艺术家收藏

由又长又细的画笔和细枝所绘的网状曲线布满了画面。灰色和黑色线条中微妙又精巧的韵律让人想起有机生长的概念，影射了自然世界。标题中的"山"加强了自然这一主题。这是系列作品"冷山"中的一幅，该系列作品用抽象的形式表现了自然。马登的目的是去描绘一座真实的山，但不是通过直接画一座山，而是通过创作一幅图像的方式唤起人们看到一座山时的感受。作品标题中对自然世界的涉及，以及作品对于唤起情绪和感受的强调，使得他接近于抽象表现主义。"我相信这些高度情感化的绘画作品并不是因为任何技术或理性原因而受到欣赏的，而是因为它们能让人感同身受。"马登说道。马登常常编辑并修改他的作品，努力达到这种高雅的平衡。

☛ 克兰（Kline），拉斯克（Lasker），马丁（Martin），米修（Michaux），维埃拉·达·席尔瓦（Vieira da Silva）

沃尔特·德·玛利亚

De Maria, Walter

出生于奥尔巴尼，加利福尼亚州（美国），1935 年
逝世于洛杉矶，加利福尼亚州（美国），2013 年

纽约土壤房间

New York Earth Room

1977 年，土壤，占地面积：334 平方米（3600 平方英尺），
迪亚艺术中心，纽约

　　一整个房间被灌满了半米多深的土壤。一片玻璃把观众和这片不协调的"旷野"隔离开来，加强了土壤作为一件艺术作品被放在一个美术馆中展览的概念。这些土壤被装入一个室内空间，脱离了它们原有的环境并被赋予了一个新的目的。在这里，与地景艺术通常把艺术带入风景之中的常规原则相反的是，德·玛利亚尝试着把外部世界带入室内，打破展览馆空间的局限。这件装置作品的一个版本在 1968 年第一次创作于慕尼黑，而如今它作为一件永久装置作品存放于纽约的迪亚艺术中心。就像他的同时代艺术家史密森一样，德·玛利亚负责了一些当时最宏伟的在地艺术室外项目作品，例如《闪电旷野》（*Lightning Field*），这个作品是为了在广阔的新墨西哥州平原上传导闪电而设计的一系列不锈钢电极。

☛ 博伊尔家族（Boyle Family），朗（Long），白发一雄（Shiraga），
　 史密森（Smithson）

约翰·马林
Marin, John

出生于拉瑟福德，新泽西州（美国），1870 年
逝世于艾迪生，缅因州（美国），1953 年

294

多种蓝色呈现出一幅新英格兰地区海岸边的大海图像。四桅帆船的出现赋予了作品一种乡愁的梦幻氛围。有氛围感的蓝色组合和引起共鸣的水彩运用都在一定程度上归功于表现主义。马林经常用水彩创作，水彩让他能够创作出直观和有活力的作品。水彩透明的笔触、速干的特性和灵活性可以通过使用大画笔发挥出来，这使得马林运用宽大的笔触来作画，他的作品常常隐约地透出纸面原有的白色。马林的作品大多是引人注目的海景或者是摩天大楼和哈德逊河上忙乱的景致。1909 年，他在纽约的 291 画廊展出了自己的作品，该画廊由摄影师阿尔弗雷德·斯蒂格利茨建立。通过斯蒂格利茨，马林接触到了先锋艺坛。

☛ 德朗（Derain），杜飞（Dufy），赫克尔（Heckel），诺尔德（Nolde），沃利斯（Wallis）

马里诺·马里尼
Marini, Marino

出生于皮斯托亚（意大利），1901 年
逝世于维亚雷焦（意大利），1980 年

骑手
Rider

1951 年，带棕绿锈的青铜，高 40.7 厘米（16 英寸），私人收藏

　　一位骑手向后倚靠在他的马背上，他可能是滑下了自己的马鞍，也可能仅仅是伸长了脖子往上看空中的某物。一人一马的形态被拉长并简化了：马匹的头部被削减成了一个椭圆形，而骑手的双脚和双手成了点状。马匹皮毛的纹理由雕刻进铜器表层的线条勾勒出来。从原始又古典的雕塑作品（经常在马里尼故乡意大利的考古发掘中发现）中受到的启发，使得这幅朴实又有表现力的图像有一种古老的感觉。马里尼在他的职业生涯中对马和骑手的主题十分着迷。他的雕塑中，从前蹄腾空、后腿直立的马匹上跌落的或者被甩

下来的骑手，都反映了人类会发生的悲剧。马里尼从来没有加入任何艺术流派，但他和当时的一些重要艺术家都保持着友好关系，例如毕加索、布拉克和贾科梅蒂。他是一位有天赋的雕塑家和画家。

☛ 布拉克（Braque），杜尚－维永（Duchamp-Villon），
　贾科梅蒂（Giacometti），毕加索（Picasso），渥林格（Wallinger）

玛丽索尔（玛丽索尔·埃斯科巴尔）
Marisol (Marisol Escobar)

出生于巴黎（法国），1930 年
逝世于纽约（美国），2016 年

孩子们坐在一张长凳上
Children Sitting on a Bench

1994 年，木材和混合媒介，高 139.7 厘米 × 宽 306.1 厘米 × 长 48.3 厘米
（55 英寸 × 120.5 英寸 × 19 英寸），当代艺术博物馆，加拉加斯

　　七个人像无聊的小学生一样坐在一张长凳上，他们的双脚垂在下方。这件作品用盒子状的木材塑造，人物特点以绘画或者雕刻的形式显现在材料上，整体灵巧地结合了二维的素描、绘画和三维的雕刻。这些不同寻常的"孩童"是成人形象和图腾般人像的奇怪混合体，放在一起形成了这件诙谐的雕塑作品。这种原始又有民族特色的风格反映了玛丽索尔的委内瑞拉背景，以及早期美国民间艺术对她的影响。尽管玛丽索尔出生在巴黎，她一生的绝大多数时间却生活在美国。她的雕塑作品是她的民族根基同与她在纽约合作的西方当代艺术家们的特殊融合。玛丽索尔有时会把石膏模型或拾得艺术品加入她的雕塑作品之中，比如她喜欢把自己或者名流的图像与这些半现实主义的肖像结合到一起。她兼收并蓄的方式反映了她对于当代具象雕塑的一种非常个人的解读。

☛ 波尔坦斯基（Boltanski），杜马斯（Dumas），舟越桂（Funakoshi），穆尼奥斯（Muñoz）

艾格尼丝·马丁
Martin, Agnes
出生于马克林（加拿大），1912 年
逝世于陶斯，新墨西哥州（美国），2004 年

无题 #10
Untitled #10
1989 年，布面石墨和丙烯画，高 183 厘米 × 宽 183 厘米
（72.125 英寸 × 72.125 英寸），私人收藏

　　灰色和白色的条纹横跨在画布之上。作品通过秀气的铅笔线条并置了两种几乎相同的颜色，产生了一种微妙的韵律。这块巨大的正方形鼓励观众去安静地沉思。马丁的目的并不是描绘一处风景或是任何其他有形的现实，而是阐明当一个人的目光穿过枝丫或者凝视着海天之间的水平线时可能感受到的情绪。1967 年，当马丁的事业达到高峰的时候，她离开了纽约这个美国艺术界的中心，去往新墨西哥州的陶斯生活，在那里有七年时间她都没有画画。1974 年，收到纽约代理商的多次邀约之后，她才重新开始作画。马丁的

作品同时受到抽象表现主义者和极简主义者的推崇，几乎无法被归类。马丁晚年生活在一个相对与世隔绝的环境之中，继续创作使人静观沉思的作品。她从来不认为自己是被理智驱动的，一直保持着对于计算和观念的固执抵触。

☛ **安德烈（Andre），布莱克纳（Bleckner），勒维特（LeWitt），纽曼（Newman），赖曼（Ryman）**

安德烈·马松
Masson, André

出生于泰兰河畔巴尔拉尼（法国），1896 年
逝世于巴黎（法国），1987 年

在草丛中
In the Grass

1934 年，布面油画，高 55.2 厘米 × 宽 38.1 厘米（21.75 英寸 × 15 英寸），
私人收藏

298

　　这是一个用明亮的红色、绿色、黄色和蓝色画成的，展现了盛夏中植物和昆虫的特写世界。乍看起来，这幅图像似乎给人一种天真浪漫且富有装饰性的感觉，直到我们在作品上感受到一种由尖利的形状和捕食性昆虫所带来的邪恶感，这种邪恶感掩盖了装饰性的颜色设计赋予画面的美好感觉。马松暗示在美丽的表象之下，潜伏着有破坏性的又无法避免的自然动力。令人些许不安的主题和一种有吸引力的风格结合，把该作品和超现实主义联系在了一起，而马松也是该运动中的一位成员。像米罗一样，在马松的早期作品中，

他爱用自动主义的技法来创作自由式的素描和沙画作品，但是后来他又否决了这个方式，他相信一个人无法"通过此种方式让图画达到其最基本的强度"。他的作品包括舞台设计、平版印刷品、素描和油画。

☛ 马塔（Matta），米罗（Miró），加布里埃尔·奥罗斯科（G Orozco），
　　白南准（Paik），卢梭（Rousseau）

亨利·马蒂斯
Matisse, Henri

出生于勒卡托 – 康布雷西（法国），1869 年
逝世于尼斯（法国），1954 年

跳舞
The Dance

约 1910 年，布面油画，高 260 厘米 × 宽 391 厘米
（102.375 英寸 × 154 英寸），埃尔米塔日博物馆，圣彼得堡

　　五个粉色的人物凸显在蓝色和绿色的背景之上，他们围成一个圈愉快地跳着舞。他们充满感情地扭转着身体，就像在舞蹈的韵律之中迷失了自己。他们看上去正飞速移动，以至于画面中央前景处的那名女子和她左边人物紧握的手松开了。鲜艳的颜色组合和对女性的自由表现，是使用大胆的调色以及遵循绝对享乐主义的野兽主义（Fauves）的特点，而马蒂斯正是野兽主义的代表人物。"Fauve"的意思是野兽，因为马蒂斯对于颜色的狂野运用，该术语由一位愤怒的评论家当作贬义词运用在马蒂斯的作品上。他对近东艺

术和纺织品的着迷，产生了一种有装饰性又异乎寻常的风格，这种风格经常和高度图案化的内容结合在一起。马蒂斯和毕加索通常被认为是 20 世纪最伟大的艺术天才。马蒂斯运用颜色去唤起情绪的革命性方法启发了之后一代又一代的画家。

☞ 德朗（Derain），艾森曼（Eisenman），埃弗古德（Evergood），
　赫伦（Heron），纳德尔曼（Nadelman），西格尔（Segal）

罗伯托·马塔
Matta, Roberto

出生于圣地亚哥（智利），1911 年
逝世于奇维塔韦基亚（意大利），2002 年

约1951 年，布面油画，高 139.1 厘米 × 宽 188 厘米
（54.75 英寸 × 74 英寸），私人收藏

众多紫色的、昆虫一般的形状布满了画布。在画布中央，一个红黄色的光源形成了这个发光结构的焦点。这些奇怪的有机形态直接来源于马塔的潜意识，通过一种叫作"纯心理自动主义"（pure psychic automatism）的手法创作而成，即直接通过艺术家的内心世界即兴作画。这种对潜意识的兴趣是超现实主义的特点，而马塔也和该运动紧密地联系在一起。他在西班牙的旅途中遇到了达利，随后成为超现实主义团体中的关键成员。马塔神秘又令人不安的画作被他称为"心理形态学"（psychological morphologies）或"内在特性"（inscapes），暗示着混乱的暴力恐怖场景。

有机的甚至是超自然的外星形态的作品专注于无穷的宇宙空间。马塔最初受过建筑方面的专业教育并担当勒·柯布西耶的绘图员。他的作品对戈尔基和美国超现实主义者的绘画产生了巨大的影响。

☛ 鲍迈斯特（Baumeister），达利（Dalí），戈尔基（Gorky），勒·柯布西耶（Le Corbusier），马松（Masson），唐吉（Tanguy）

戈登·马塔-克拉克
Matta-Clark, Gordon

出生于纽约（美国），1943 年
逝世于纽约（美国），1978 年

裂开
Splitting

1977 年，汽巴克罗姆摄影照片，高 76.2 厘米 × 宽 101.6 厘米
（30 英寸 × 40 英寸），私人收藏

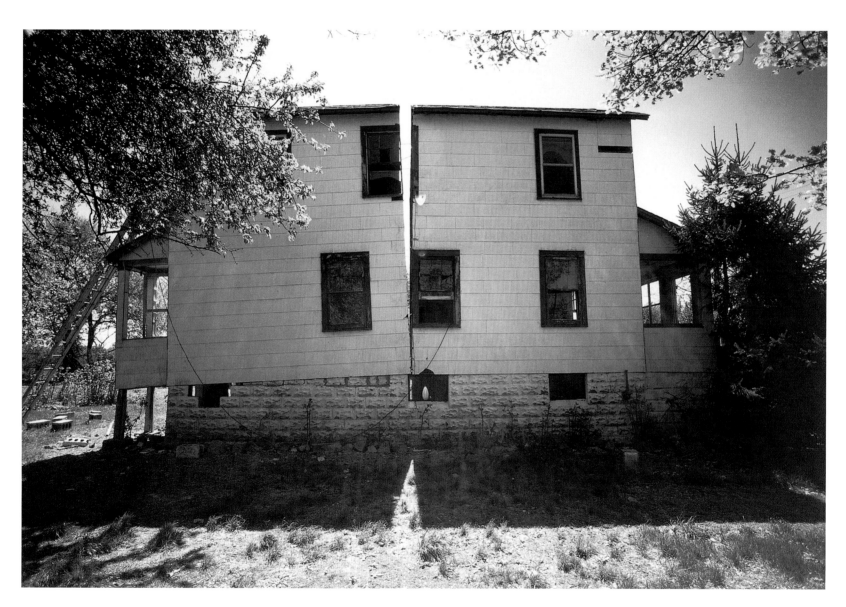

一座废弃的房屋坐落在一个荒芜的花园中，有一把梯子延伸到楼上的窗户边。尽管第一眼看这座房屋会觉得很普通，但实际上它被切割成了两块，成了一个稳定的家庭住宅的反例。在 20 世纪晚期政治、社会和科技巨变的大环境中，这件作品说明了我们把家和归属感、稳定感画上了等号。马塔-克拉克"切割"的过程——从建筑中切开巨大的截面，使人注意到社会构造的缺口。1968 年，着迷于地景艺术的马塔-克拉克从他建筑方面的专业训练转向了一种对周边世界更激进地干涉的创作形式。受到和他疏远的父亲、画家马塔的资助，他全身心地投入到电影和表演作品的创作中，与人合伙在纽约苏荷区创办了一家餐饮店"食物"，在那里，他有时还担当厨师。马塔-克拉克在此创作了他的第一件"切割"作品并创造了术语"安那其建筑"（anarchitecture），即无政府（anarchy）和建筑（architecture）两个词的组合。

* 编者注：也可理解为"anti"和"architecture"的组合，即"反建筑"，或"an architecture"，即"一种建筑"。

☞ 阿奇瓦格（Artschwager），格雷厄姆（Graham），霍克尼（Hockney），马塔（Matta），怀特瑞德（Whiteread）

切尔多 · 梅雷莱斯
Meireles, Cildo
出生于里约热内卢（巴西），1948 年

零美元
Zero Dollar
1978—1984 年，纸面印刷，高 6.9 厘米 × 宽 15.8 厘米
（2.75 英寸 × 6.25 英寸），路易莎 · 斯特里纳画廊，圣保罗

　　在一张假的美元纸币的正面和反面，山姆大叔和诺克斯堡替换了原来的乔治·华盛顿和白宫图案。由梅雷莱斯设计并印刷的这件作品削弱了美国资本主义的意识形态。梅雷莱斯把这些无用的纸币引入大众流通领域，为自己的想法建立了一个交换体系，该体系并不依赖有限的设定和艺术世界的观众而存在。梅雷莱斯是来自巴西的政治艺术家，他十分关注身边的社会环境和自己国家经济上的不公，在巴西高度军事独裁的时期开启了他干涉主义的艺术策略。他曾经用丝网印刷术在可口可乐的瓶身上印制质疑政权的文字内容，

也曾经在纸币上用橡皮图章印上信息并让它们重新流通。最近梅雷莱斯专注于创作有诗意的大尺寸装置艺术，涉及西方世界为了自己的资本主义目标而对第三世界进行剥削的问题。

* 译者注：山姆大叔是美国政府的绰号，诺克斯堡是美国的军事基地。

☞ 霍尔泽（Holzer），奥提西卡（Oiticica），沃霍尔（Warhol），
沃迪奇科（Wodiczko）

安娜 · 门迭塔
Mendieta, Ana

出生于哈瓦那（古巴），1948 年
逝世于纽约（美国），1985 年

火山系列
Volcano Series

1979 年，沙伦艺术中心一次行为艺术的摄影照片，沙伦，新罕布什尔州

　　一团明亮的火焰从地面上一个火山形土堆中爆发而出。这个土堆是艺术家创造的，她躺在泥土上，然后用花朵和石头描画了她的身体轮廓，再覆盖上火药并点燃。这件作品在视觉上可同时指代火山和阴道，引起了原始性意识的共鸣。它被艺术家描述为"土体雕塑"（earth-body sculpture），是一系列在土地上的作品中的一件。当门迭塔还是孩童的时候，她因故乡古巴的政治剧变而流亡。她对艺术世界与女性运动都有异见：她发现艺术世界是属于男性和特权者的，而女性运动本质上是欧洲人和中产阶级的产物。

1981 年，她回到了家乡，在哈鲁科阶梯附近的洞穴墙面上雕刻了性感的女性形态。她于 1985 年早逝，那一年她和美国艺术家安德烈结了婚。她的逝世使她为洛杉矶一个公园所做的一件最有野心的作品成了未完成之作。

☛ **安德烈**（Andre），**哈透姆**（Hatoum），**玛丽·凯利**（M Kelly），
奇奇·史密斯（K Smith），**史密森**（Smithson）

马里奥·梅尔兹

Merz, Mario

出生于米兰（意大利），1925 年
逝世于米兰（意大利），2003 年

斐波那契圆顶建筑

Fibonacci Igloo

1972 年，金属管、布、电线和霓虹灯管，高 100 厘米 × 直径 200 厘米
（39.375 英寸 × 78.75 英寸），私人收藏

霓虹灯形成的数字强调了一片黑暗空间中的阴沉，这些数字围绕着整个房间，也出现在建成圆顶建筑的块状物体之间。这个建筑像一处临时的避难所，由捆扎着的布料形成。运用布料、霓虹灯和电线这些日常材料是意大利贫困艺术团体的特点，而梅尔兹正是该团体的一员。这件作品形成了一组基于一个复杂却通用的数学原理的数列的一部分，此原理由中世纪数学家比萨的列奥纳多首次发现，他的别名是"斐波那契"。这串数字最初被尝试用于计算兔子的繁殖率，数列数字的增长是通过前两个数字相加而实现的：1，2，3，

5，8，13……以此类推。梅尔兹运用这个序列搭建了他的圆顶建筑，他把一捆布料放在顶部，然后再放上两捆、三捆、五捆……在蜗牛外壳的螺旋纹路上或者我们伟大的大教堂圆顶上也能发现这个规律。这件作品包含设计的自然法则，探索了形而上学的真理。

☛ 弗莱文（Flavin），库奈里斯（Kounellis），宫岛达男（Miyajima），瑙曼（Nauman）

安妮特 · 梅萨热
Messager, Annette
出生于贝尔克（法国），1943 年

长矛
Lances
1994 年，混合媒介，高 245 厘米 × 宽 160 厘米（96.5 英寸 × 63 英寸），
国家现代艺术博物馆，巴黎

　　长长的针状长矛刺穿并展示着小幅速写、被塞满东西的长袜、一个多刺的球和一捆玩具。它们倚靠着墙面，就像是从色彩艳丽的白日梦和令人毛骨悚然的噩梦世界中捕获来的奇怪战利品。三幅小素描画上充满狂乱的涂鸦，或许它们是谁烦躁时留下的痕迹，而孩子的玩具缠绕着一个黑色的十字架，代表着青年时期那份天真烂漫的逝去。通过这件作品，梅萨热检验了女性的刻板印象是如何从琐碎的日常生活中建立起来的。作品最初的法语标题"Piques"非常重要，因为它是一个双关语，同时意味着一件锋利的武器和

一句尖刻话语。梅萨热的作品由收集而来的信息碎片、摄影照片以及各式各样看上去无关紧要的物品和图像组合而成。她把这些不相干的元素融入充满感情的布置当中，质疑对女性身份的公认概念。

☛ 艾森曼（Eisenman），凯利（Kelley），卡迪 · 诺兰德（C Noland），
里希耶（Richier）

让·梅青格尔

Metzinger, Jean

出生于南特（法国），1883 年
逝世于巴黎（法国），1956 年

在自行车赛道上
At the Cycle Race-Track

约 1914 年，布面油画和拼贴，高 130.4 厘米 × 宽 97.1 厘米
（51.33 英寸 × 38.25 英寸），佩吉·古根海姆收藏，威尼斯

　　一个自行车赛手正在冲向终点线。赛道用灰色和棕色的水平笔触画成，看上去正高速闪动着。画面左侧，自行车的轮胎正在旋转，人群透过自行车赛手的脸庞、手臂和背部清晰可见，就好像赛手们移动得太快而无法挡住身后的观众一样。这样柔和的调色和立体主义很相近，而艺术家对于速度和运动主题的兴趣又让人想起未来主义。但是这件作品本质上是一次传统的关于某个主题的具象描写，已经偏离了立体主义者的创作趋势。虽然自行车上的人物被简化成了几何形状，身形非常别具一格，图像中的一部分也被分解开

来了，但他的特征、人群的背景细节和对空间的处理方式还是要比大多数立体主义的作品更加符合传统。梅青格尔也是一位重要的理论家。他的著作《论立体主义》（*On Cubism*）写于 1912 年，对后来人们辩证地了解该运动起到了至关重要的作用。

☛ 巴拉（Balla），塞萨尔（César），杜尚（Duchamp），格莱兹（Gleizes）

亨利·米修
Michaux, Henri

出生于那慕尔（比利时），1899 年
逝世于巴黎（法国），1984 年

无题
Untitled

1978年，纸面墨汁画，高74.9厘米 × 宽107.9厘米（29.5英寸 × 42.5英寸），爱德华·索普画廊，纽约

一系列斜向的墨水痕迹看上去像是被弹到纸面上一样。它们在我们眼前舞动着，像是有了生命一般。这是长系列作品"运动"（Movements）中的一部分，这一系列开始于1959年。当时米修已经开始用致幻药酶斯卡灵进行试验，目的在于释放自己的创造力，他的图像风格因此发生了翻天覆地的变化，变得更加即兴了。抒发存在于潜意识中的冲动是不定形艺术的特征。米修的早期素描作品由于其奇异又如幽灵般的题材而被他称为"幻影"（Phantomismes），这些作品依赖于自动绘画，以过渡和变形的方式呈现

图像。米修艺术的核心是受难、疏离和焦虑，表达了偶然和生活的可笑，揭露了战后欧洲存在主义运动的影响。

☛ 阿尔托（Artaud），克兰（Kline），马登（Marden），波洛克（Pollock），苏拉吉（Soulages），托比（Tobey）

胡安·米罗
Miró, Joan
出生于巴塞罗那（西班牙），1893 年
逝世于帕尔马（西班牙），1983 年

夏天
Summer
1938 年，纸面水粉画，高 75 厘米 × 宽 55.5 厘米（29.5 英寸 × 21.75 英寸），
私人收藏

　　这件作品中的半人类生物可能是一位母亲和她的两个孩子。他们在夏季时节在一片海滩上嬉戏。形状和简单的主色都暗示了狂放的欢喜，即沉浸在感官欢乐之中。米罗强调了画面的平面化，并把一切简化成了清晰的轮廓和明亮的色彩，这使得作品既具装饰性又具表达性。"于我而言，一个形态从来都不是抽象的东西，而总会是……一个人、一只鸟或者其他的什么。"米罗说道。他和达利是西班牙超现实主义者的领军人物。米罗在超现实主义中属于倡导心理自动主义的一派，主张撇去意识中的筹划考量，以涂鸦的方法创作图像。就像其他超现实主义者一样，米罗对单纯的、没受过正规教育的艺术感兴趣，例如孩子和精神病人的创作，他羡慕他们的自由和丰富。米罗运用这种即兴的方法创作了半抽象的绘画、壁画和雕塑，这些作品经常让人想起充满奇怪生物的、田园诗般的地中海世界。

☞ 达利（Dalí），奥利茨基（Olitski），唐吉（Tanguy），
　　沃兹沃思（Wadsworth）

琼·米切尔
Mitchell, Joan
出生于芝加哥，伊利诺伊州（美国），1926 年
逝世于巴黎（法国），1992 年

无题
Untitled
1956年,布面油画,高185厘米×宽185厘米（72.875英寸×72.875英寸），
艺术家财产

　　众多的笔画填满了画布，在米黄色的背景和各种颜色的一片混杂中建立了一种富有动感的韵律。尽管这件作品形态是抽象的，灵感来源却是米切尔周边的自然环境。深绿色、蓝色和明亮突出的橙色让人想起树木、河流、光线、岩石以及艺术家记忆中密歇根湖周围的风景，而她童年的大部分时光就在那里度过。这充满生气的姿势风格是典型的抽象表现主义特征，该运动和米切尔关系密切。米切尔最开始受到德·库宁和戈尔基的影响，随后开始形成自己独特的风格。米切尔的画不像罗斯科或者克兰的作品那样专注于自我表达，

有着沉思的和男子气概的抽象表现主义特色，她的画受到了大自然的启发，这将她和她的美国同道们区分了开来。米切尔出生在美国，却大半辈子都工作、生活在巴黎。

☛ 戈尔基（Gorky），克兰（Kline），德·库宁（De Kooning），
　克拉斯纳（Krasner），蒙德里安（Mondrian），罗斯科（Rothko）

宫岛达男
Miyajima, Tatsuo
出生于东京（日本），1957 年

对立和谐 70027/94237
Opposite Harmony 70027/94237
1990 年，LED 灯、集成电路、电线和铝板，高12.1厘米 × 宽26厘米 × 长4.4厘米（4.75 英寸 × 10.25 英寸 × 1.75 英寸），私人收藏

一系列 LED 灯装置在一个黑暗的空间中，它们闪烁着发光，显示着 1 到 99 之间的所有数字。这些电子数字作为一种视觉的媒介令人非常熟悉，它们会出现在我们日常生活中的各个角落：电子手表、计算器、运动计分牌和证券交易所的交易牌。尽管它们是高科技世界的符号，但却被宫岛达男用来给科技赋予一层精神意义。在这里，数字不再通过提供有用的信息以一种功能的模式运行。它们作为无穷无尽的变化的隐喻或宇宙时间的象征而被呈现出来。每一个数字都可以被认作是一个不同的却又有着内在联系的宇宙组成部分，可能是一个分子、一座城市、一段声音、一颗星星或者是一个人。LED 灯是宫岛达男作品中的基本单位。他经常把它们以圆圈、线条或大尺寸的矩形网格之类的几何形态放置在墙上或者地面上，完全填满展览馆墙面。

☞ 河原温（Kawara），梅尔兹（Merz），坦西（Tansey），佐里奥（Zorio）

保拉·莫德索恩−贝克尔
Modersohn-Becker, Paula

出生于德累斯顿（德国），1876 年
逝世于沃普斯韦德（德国），1907 年

女人和花
Woman with Flowers

1907 年，布面油画，高 89 厘米 × 宽 109 厘米（35 英寸 × 42.875 英寸），
冯·德·海伊特博物馆，伍珀塔尔

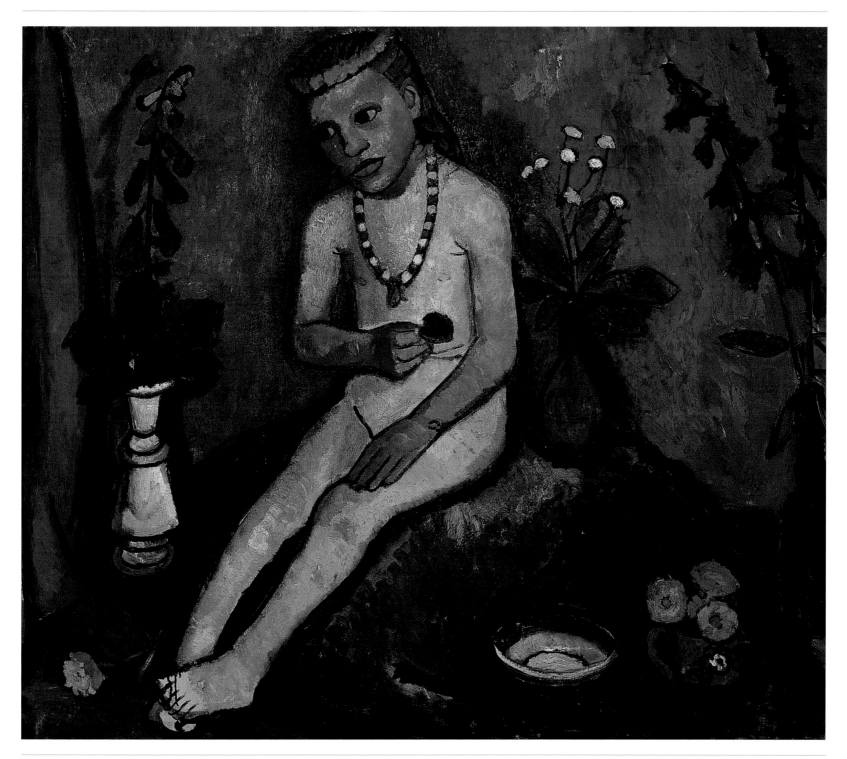

一个女人坐在几瓶花之间，在胸口前抓着一朵花瓣。她面露悲伤，低垂着头，看上去正沉浸在自己的思绪之中。画中强劲大胆的轮廓线、些许天真幼稚的人物处理方式和总体的装饰性体现了塞尚和高更的影响。而相较于塞尚和高更的作品，这幅画的风格更加有表现力，被更刻意地扭曲了。从某种意义上来说，莫德索恩−贝克尔是德国表现主义者们的先驱，他们运用大胆的颜色唤起情绪的触动。在她去世几年后，德国表现主义者们聚集到她的出生地德累斯顿。莫德索恩−贝克尔想要用最简单的方式去表达"在我心中甜

蜜低语的潜意识"。她和她的艺术家丈夫奥托·莫德索恩一开始是用一种更加传统的风格创作的，但是后来她形成了自己更具表现力的创作方式。

☛ 贝克曼（Beckmann），塞尚（Cézanne），高更（Gauguin），
　佩希施泰因（Pechstein）

阿米地奥 · 莫迪里阿尼

Modigliani, Amedeo

出生于里窝那（意大利），1884 年
逝世于巴黎（法国），1920 年

自画像

Self-portrait

1919年，布面油画，高100厘米 × 宽65厘米（39.375英寸 × 25.67英寸），
当代艺术博物馆，圣保罗大学，巴西

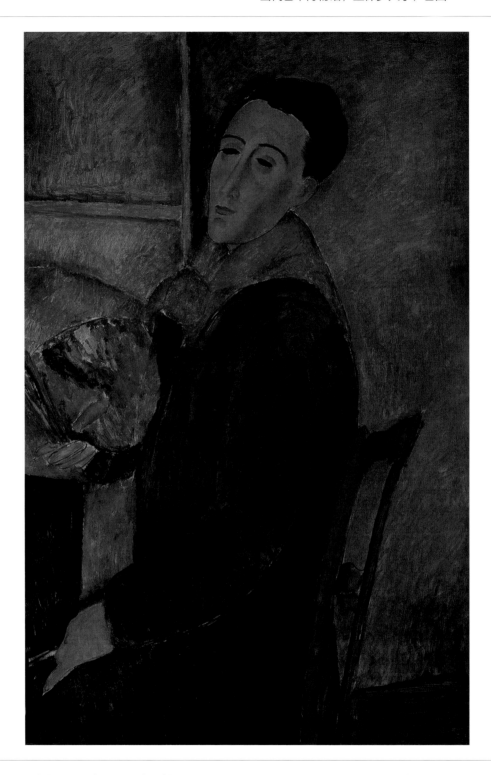

　　艺术家从画布中向外看，一只手拿着一个调色板和几支画笔，另一只手拿着另外一支画笔。他被裹在一件巨大的棕色外衣中，脖子上围着一条蓝色的围巾，看上去好似正要开始作画。他的双眼被简化成了两个黑色的窟窿，鼻子和嘴巴看上去轮廓分明，就像一件雕塑作品一样。拉长并简化的人物是典型的莫迪里阿尼风格，这体现了非洲艺术的影响。昏暗的颜色赋予这件作品一种忧郁的氛围，可能对应了艺术家生活在巴黎时的悲惨境地。莫迪里阿尼融合了同时代先锋艺术家的理念，但是尽管他对立体主义之类的新运动有

所了解，他还是和这些运动中简化形态至几何形状的关注点保持着距离，正如这幅巧妙刻画的自画像所表现出来的那样。他也以展现温和的情欲意象的裸体雕塑、绘画作品以及他那高度抽象的头部雕刻作品而闻名。他死于肺结核、吸毒和酗酒。

☛ **基彭贝格尔**（Kippenberger），**毕加索**（Picasso），**谢尔夫贝克**（Schjerfbeck），**苏丁**（Soutine），**斯皮利亚特**（Spilliaert）

蒂娜·莫多提
Modotti, Tina

出生于乌迪内（意大利），1896 年
逝世于墨西哥城（墨西哥），1942 年

木偶戏演员的双手
Hands of the Puppeteer

约 1929 年，摄影照片，高 17.5 厘米 × 宽 21.6 厘米
（6.875 英寸 × 8.5 英寸），蒂娜·莫多提委员会，乌迪内

一个男人倾身在一片粗糙的背景前拉扯着一个牵线木偶连着的细绳。戏剧化的灯光展现了他皮肤的纹理，显现出他双手上凸起的血管。黑暗又不祥的阴影暗示着死亡的存在，而木偶的细绳又让人想到束缚的锁链。莫多提用牵线木偶的主题来象征社会压抑，她暗示了政府控制人们就像是木偶戏演员控制着木偶一样。莫多提出生在意大利，1923 年搬至墨西哥，像其他很多艺术家一样，她被这个国家的美丽、艺术遗产和政治理念的历史所吸引。她是画家里韦拉的亲密朋友，并且就像里韦拉和他周围的人一样，她投身于有关左翼社会斗争的艺术之中。她把摄影看作一种直接向群众诉说的现代技术。在独裁者声望高涨的年代，莫多提象征性的评论显得格外恰当。

☛ 马普尔索普（Mapplethorpe），里韦拉（Rivera），罗丹（Rodin），
西凯罗斯（Siqueiros）

拉斯洛 · 莫霍利－纳吉

Moholy-Nagy, László

出生于巴奇博尔绍德（匈牙利），1895 年
逝世于芝加哥，伊利诺伊州（美国），1946 年

CHB 4

1941 年，布面油画，高 127.5 厘米 × 宽 102.5 厘米
（50.25 英寸 × 40.375 英寸），私人收藏

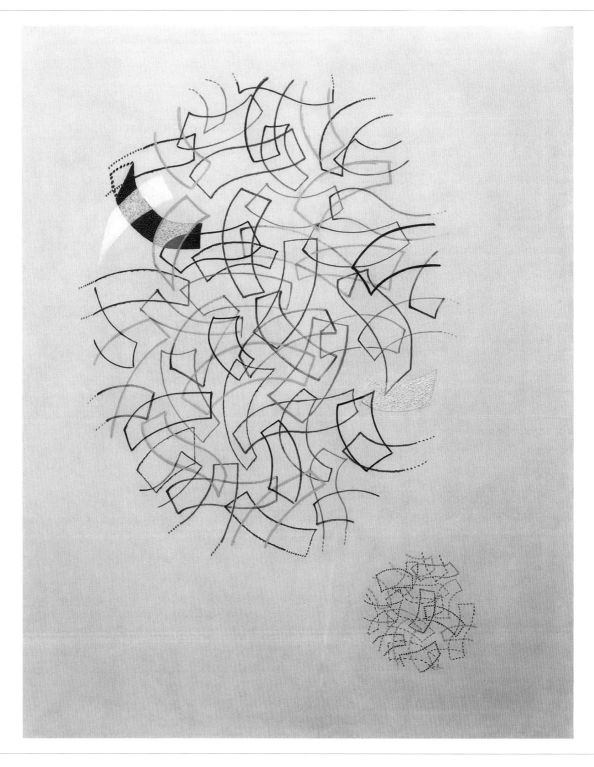

仅用轮廓线所绘的两组弯曲的矩形，看着就像是在画布表面飘动的纸片。构图中唯一看起来像实心的元素是那块在右侧中央的有纹理的白色小板，以及左上方有黑色、白色和绿色斑纹的弧形物。这件作品以一种高度实验性的方式探索着空间、光线和运动。运用基本的颜色和几何形态是构成主义的特色，而莫霍利－纳吉和该团体有着紧密的联系。受到马列维奇和利西茨基的影响，莫霍利－纳吉为现代艺术的发展做出了巨大的贡献，他不停地尝试新的风格、技艺和材料来创作。尽管他运用诸如树脂玻璃等新型材料所取得的

突破性进展产生了重大影响，但相较于写作和教学，他的艺术作品被认为是次要的。他曾经在包豪斯学院教书，这是一所位于德国魏玛的创新性学校，教授设计、工艺和建筑。

☛ **利西茨基**（Lissitzky），**马列维奇**（Malevich），**蒙德里安**（Mondrian），**沙曼托**（Sarmento）

彼埃·蒙德里安
Mondrian, Piet

出生于阿默斯福特（荷兰），1872 年
逝世于纽约（美国），1944 年

蓝色和黄色的构图
Composition with Blue and Yellow

1929 年，布面油画，高 52 厘米 × 宽 52 厘米（20.5 英寸 × 20.5 英寸），
博伊曼斯－范·伯宁恩美术馆，鹿特丹

画作左上角是一个黄色平涂的不对称格子，与一片典雅简洁的蓝色较小区域相平衡。强劲的黑色线条和白色的矩形分隔了这两种基本的颜色，创造了一个和谐的构图。这件作品看着很简单，却使形状和颜色处于完美的平衡之中。蒙德里安显然绕着格子移动色块，直到它们出现在一个刚刚好的位置，就像它们是被自然而然安排在那里的一样。简化形态到纯粹的几何形状以及用黄色和蓝色来对比黑白颜色是蒙德里安作品的典型特点。1917 年，他和凡·杜斯伯格一起，将他的理念形成一项被称为荷兰风格派的运动，该运动

把正方形、立方体和直角作为自然的符号。第二次世界大战爆发之前，蒙德里安已至晚年，他搬到了伦敦，随后又搬去了纽约，在那里受到爵士音乐的韵律影响而创作新的作品。

☛ 凡·杜斯伯格（Van Doesburg），埃尔斯沃思·凯利（E Kelly），
勒维特（LeWitt），利西茨基（Lissitzky），马列维奇（Malevich）

克劳德·莫奈
Monet, Claude

出生于巴黎（法国），1840 年
逝世于吉维尼（法国），1926 年

睡莲
Waterlilies

约 1920 年，布面油画，高 198.1 厘米 × 宽 426.7 厘米
（78 英寸 × 168 英寸），现代艺术博物馆，纽约

在一片蓝色和绿色的水面上点缀着白色和粉色，使人在脑海中浮现出一池睡莲的印象，它们捕捉了光线并使得光线在水面上反射出去。颜料以厚重的、有态势的笔触涂抹。这幅画体现了印象主义团体对于描绘光线的关注、即兴的处理和有形的表面质感，而莫奈正是该团体中的一位领军人物。但是，他忠于颜色本身并且对任何有条理的构图缺乏兴趣，这使得他的作品远远地超越了印象主义的初始目标，于是这件作品便被定义为抽象印象主义（Abstract-Impressionist）。1890 年莫奈 50 岁时，他在吉维尼买了一套房子和一大片土地，在那里开始建造他的水景园。睡莲这一主题充实了他生命后 30 年的艺术想象。他还画了其他几个伟大的作品系列，包括"白杨""干草垛"和"鲁昂大教堂"，这些作品展现了在不同季节、不同时间段的相同场景。

☛ 戈兹沃西（Goldsworthy），路易斯（Louis），诺尔德（Nolde），波洛克（Pollock），西涅克（Signac）

亨利·摩尔
Moore, Henry

出生于卡斯尔福德（英国），1898 年
逝世于马奇哈德姆（英国），1986 年

家庭团体
Family Group

1948—1949 年，青铜，高 152 厘米（59.875 英寸），
亨利·摩尔基金会，马奇哈德姆

　　一位母亲和一位父亲的胳膊缠绕在一起，托着他们的孩子。这些人物坐在一张简单的长凳上，外形看上去被腐蚀了一样，因为他们的雕塑特征在化学元素的长时间影响下被部分地抹去了。摩尔通过给他们穿上类似希腊和罗马雕像那种古典的袍子，赋予了这些人物一种永恒感。家庭是一个社会最基本的单位，也是自中世纪以来，以圣家庭的形式出现在绘画和雕塑作品中的传统题材。在这件作品以前，摩尔的题材仅仅只有坐着的或斜倚着的女性。这个家庭团体给了他第一次刻画男性形象的机会。这件不朽的雕塑屹立在摩尔的花园中，创作它时摩尔已经不再像 20 世纪 30 年代那样对抽象形态进行极端的实验了，而是强调战后遭到破坏的英国对于新人文艺术的需求。摩尔荣获过无数奖项，其中还包括了功绩勋章。

☛ 博特罗（Botero），布朗库西（Brancusi），赫普沃斯（Hepworth），
　勒姆布鲁克（Lehmbruck）

乔治 · 莫兰迪

Morandi, Giorgio

出生于博洛尼亚（意大利），1890 年
逝世于博洛尼亚（意大利），1964 年

静物

Still Life

约 1946 年，布面油画，高 28.7 厘米 × 宽 39.4 厘米
（11.375 英寸 × 15.5 英寸），私人收藏

　　一片柔和的背景映衬着三个瓶子。微妙的颜色组合和平衡的构图结合在一起，构成了一幅拥有简单、沉静之美的作品。纵贯莫兰迪的创作生涯，他几乎只画过花瓶、碗、瓶子和水壶，歌颂质朴的农村生活。在他无人的风景作品和静物作品中，他对形态、颜色和空间的强烈关注反映了一种对现实极度内敛又超脱的看法。他克制的风格，通过古典、简朴的品质吸引了观众，使人感到不安却又蕴含魅力。"没有什么比视觉世界更加抽象的了。"他说。莫兰迪作为一位画家，在这件作品中运用悠闲的色调韵律和有限的颜色，揭

示出他单纯想要抓住物体和场景的本质。莫兰迪除了创作关于瓶子和森林中的偏僻房屋的绘画作品以外，还创作过很多蚀刻版画，这些作品是他结合了光和影的出色习作。

☛ 阿里卡（Arikha），考尔菲尔德（Caulfield），康奈尔（Cornell），尼科尔森（Nicholson），施珀里（Spoerri）

森村泰昌

Morimura, Yasumasa

出生于大阪（日本），1951 年

母亲（朱迪思二世）

Mother (Judith II)

1991 年，布面上的彩色照片，高 240 厘米 × 宽 160 厘米
（94.5 英寸 × 63 英寸），第 3 版

一个有着长长的姜黄色头发、戴着一顶亮红色帽子的女人，手里拿着一把镶有宝石的刀剑。她穿着 16 世纪的裙子，被卷心菜叶、一串香肠、一串甘蓝和一对啤酒杯造型的耳环不协调地装饰着，洋洋得意地站在被她杀害的男人的旁边。男人的头部是以马铃薯来呈现的，围绕着一块块的牛排和腌肉。这幅大尺寸的摄影照片描绘了朱迪思砍了亚述人将军荷罗孚尼的头来拯救她的小镇的圣经故事。这幅图像是根据德国文艺复兴时期的艺术家卢卡斯·克拉纳赫的一幅画创作的，借用了 16 世纪画家朱塞佩·阿尔钦博托用水果和蔬菜组成人物的风格。森村泰昌把原先的肖像画变成了一幅超现实的静物作品，他自己扮演了朱迪思的角色。森村泰昌融合了一系列复杂的历史元素，将自己的身份重新定义为一位深受欧洲主流艺术影响，但并不受限其中的日本艺术家。

☛ 贝尔默（Bellmer），约翰（John），基彭贝格尔（Kippenberger），
　克里姆特（Klimt），波波娃（Popova）

马尔科姆·莫利
Morley, Malcolm

出生于伦敦（英国），1931 年
逝世于纽约（美国），2018 年

洛杉矶黄页
Los Angeles Yellow Pages

1971 年，布面丙烯画，高 213.4 厘米 × 宽 182.9 厘米（84 英寸 × 72 英寸），
路易斯安娜现代艺术博物馆，胡姆勒拜克

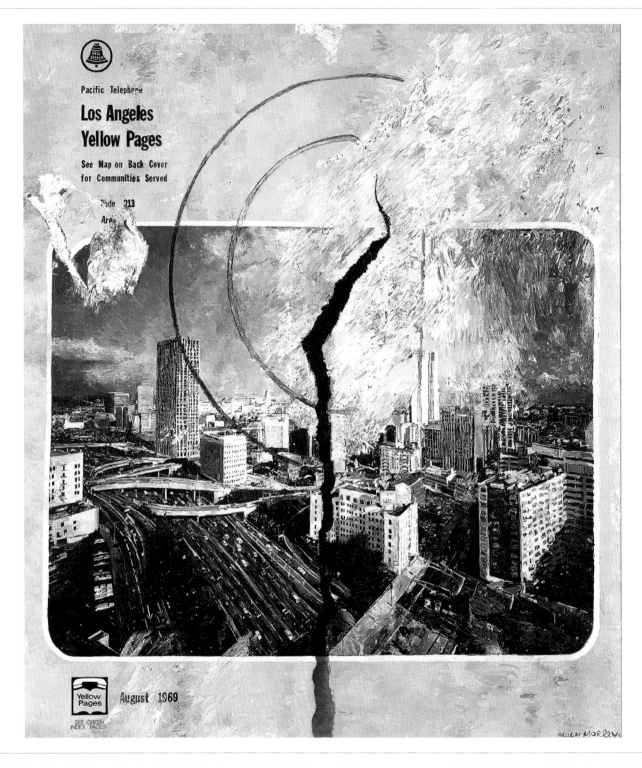

这本有着破损封面和片状污渍、被放大了的电话薄呈现出近乎摄影的风格。但是一些特定的元素无疑保留了一种绘画感，比如天空充满了重叠的笔触，而且大楼外观有着一种速写的感觉。从图像中央向下裂开的巨大裂缝指代了洛杉矶经常发生的地震，这也是一个令人满意的形式设计，把作品巧妙地分成两部分。莫利早期的抽象构图以轮船的图像为主题，其灵感来自他对大海的热情。他的作品像明信片和旅游手册一样，有着摄影的风格。他还常常通过保留图像周围白色的边框来加强它们人为的特点。莫利是照相写实主义（photo-realism）最初的成员之一，该团体用一种极度写实的风格作画。但是他晚期的作品开始打破摄影的精确性，趋向更为物质、更像绘画的风格。

☛ 埃斯蒂斯（Estes），保洛齐（Paolozzi），罗泰拉（Rotella），
 斯特鲁斯（Struth）

罗伯特·莫里斯
Morris, Robert

出生于堪萨斯城，密苏里州（美国），1931 年
逝世于金斯顿，纽约州（美国），2018 年

给乔治娅·奥基夫的七件红色物品之五
Seven Reds for Georgia O'Keeffe VI

1992 年，毡制品和钢支架，高 208.3 厘米 × 宽 205.7 厘米 × 长 63.5 厘米
（82 英寸 × 81 英寸 × 25 英寸），私人收藏

一件深红色的毡制品被钉在了墙面上，它的褶皱形态在身后的墙上投射出了柔和的阴影。这块布料向后折叠，类似一个垂下的汗衫开领。正如标题所提到的，这件作品是献给奥基夫的，奥基夫有关花朵和其他自然形态的画作可能启发了这件作品中花瓣般的折痕。这件作品简单的轮廓很大程度上归功于极简主义，而莫里斯在 20 世纪 60 年代中期和此项运动存在着联系，但是材料的触感和令人联想到的有机形态标志着一个新的起点。莫里斯是一位舞蹈家，也是一位多产的雕塑家和有影响力的作家，他还把表演结合进自己的作品之中。1961 年，在另一件重要作品中，他站立在一个胶合板长方体中前后摇晃，直到该构造倒塌。他还创作了像化石一样的，包含身体和机械部分的浮雕，看上去十分诡异，就像人类残骸似的。

☞ 安德烈（Andre），布里（Burri），奥基夫（O'Keeffe），罗斯科（Rothko）

安娜·摩西（摩西奶奶）
Moses, Anna (Grandma)

出生于格林威治，纽约州（美国），1860 年
逝世于胡西克福尔斯，纽约州（美国），1961 年

方格图案的房子
Checkered House

1943 年，布面油画，高 91.4 厘米 × 宽 114.3 厘米（36 英寸 × 45 英寸），
IBM 公司，纽约

马匹和马车在新英格兰的一个村庄街道中来往穿行。背景处起伏的山脉渐渐融入于蓝天之中。建筑物、人和动物都看上去十分扁平，但是通过简化背景处的房屋和干草堆的比例和色调，作品又传递出了一种空间感。摩西奶奶直到 70 多岁的时候才开始画画。她并没有受过任何训练，但在 1938 年被纽约的一位收藏家所"发掘"。到 20 世纪 40 年代中期，她的画变得无比受欢迎，以至于还被用在圣诞节的卡片上。作为一位"稚拙"或是"原生态"的艺术家，她创作的绘画作品因为缺乏真实的透视而具有一种高度装饰性。她从记忆中获取画面，记录了 19 世纪末期在她故乡新英格兰地区的生活。孩童般的天真和清澈弥漫在她的画中，使其作品在寻求真实视角的艺术专业人士和广大艺术爱好者中都颇受欢迎。

☛ **冈察洛娃**（Gontcharova），**劳里**（Lowry），**卢梭**（Rousseau），**沃利斯**（Wallis）

罗伯特 · 马瑟韦尔
Motherwell, Robert

出生于阿伯丁，华盛顿州（美国），1915 年
逝世于普罗温斯敦，马萨诸塞州（美国），1991 年

派其奥 · 维拉，生与死
Pancho Villa, Dead and Alive

1943 年，硬纸板上用纸的水粉和油彩，高 71.7 厘米 × 宽 91.1 厘米
（28 英寸 × 35.875 英寸），现代艺术博物馆，纽约

　　这幅画看上去像一件由颜色、线条和记号组成的抽象混杂物，但实际上它在叙述一个故事。这件作品根据被刺杀的墨西哥革命者派其奥 · 维拉的一张照片而作，对比着生与死的图像。在作品左侧，颜料实心的区域显示着派其奥 · 维拉还活着，而右侧那些暴力的红色和黑色记号代表着穿过他身体的弹孔。这幅作品是一件拼贴作品，由很多张上了颜色的纸粘贴在板面上制作而成。从被收藏家佩吉 · 古根海姆邀请在 1944 年为一个展览创作拼贴作品开始，马瑟韦尔在整个创作生涯之中一直保持着对拼贴的兴趣。马瑟韦尔是

抽象表现主义运动的重要人物，该运动的成员分享着他们对即兴抽象画的兴趣。1958 年，他和与其志趣相投的画家弗兰肯塔尔结婚。他不仅是一位艺术方面的作家和理论家，也是一位极有才华的版画家和绘图师。

☛ 弗兰肯塔尔（Frankenthaler），豪森（Howson），
　 德 · 库宁（De Kooning），波洛克（Pollock）

赖因哈德·穆哈
Mucha, Reinhard
出生于杜塞尔多夫（德国），1950 年

无题
Untitled
1991 年，山毛榉木材、组合板、玻璃、亚麻布和摄影照片，高 166.5 厘米 × 宽 340 厘米 × 长 21 厘米（65.5 英寸 ×134 英寸 ×8.25 英寸），装置于加尔默罗会修道院，法兰克福

　　三幅摄有火车车厢的小型黑白照片放在一个由榉木制成的巨大玻璃框架中，喻示了从火车上的窗户向外看的景致。位于中央的照片记录了这些相同的车厢图像更早期的展览。右手边的部分同样也是由那场展览中的元素组合而成的。穆哈在这件作品上运用的材料和建造技术，与建造旅客车厢和火车站的相似，这些都暗示了一个工匠时代。穆哈的这个基于墙面的构造是一项复杂又多层次的工作，反映了他对铁路和火车长久以来的着迷。他特别专注于家乡的鲁尔山谷铁路系统和它周边单调的工业场景。穆哈根据本地和个人的历史构建他的艺术，他的作品本身就是时光、记忆和地方的载体。

☛ **麦科勒姆**（McCollum），**马格利特**（Magritte），**罗伊**（Roy），**希勒**（Sheeler）

薇拉·穆欣娜
Mukhina, Vera

出生于里加（拉脱维亚），1889 年
逝世于莫斯科（俄罗斯），1953 年

产业工人和集体农场女孩
Industrial Worker and Collective Farm Girl

1937 年，青铜，高 158.5 厘米（62.5 英寸），
俄罗斯国家博物馆，圣彼得堡

　　铁锤和镰刀是苏联工农业力量的象征，它们被两个大步向前、自信地走向未来的英雄般的工人高高举起。这件雕塑是一件宏伟雕塑的小型铸件版本，那件雕塑曾经于 1937 年巴黎国际艺术、工艺和科学展览会上被放置在苏联展览馆的顶部。当时，那件雕塑就位于德国装饰在纳粹展览馆的同样宏伟的鹰状标识对面。对于这两者来说，艺术都被用作直白的政治宣传工具。毋庸置疑，这是一件社会主义现实主义的强有力作品，具有受官方认可的、英雄式的艺术风格，它赞扬了苏联。作品在苏联共产党对艺术的苛刻限制下被创

作出来，像这样代表苏联理想化的作品完全和斯大林主义的残酷现实形成对比。除了创作强有力的雕塑作品以外，穆欣娜也是一位图形艺术家和舞台场景、纺织品的设计师。

☛ 波丘尼（Boccioni），卡巴科夫（Kabakov），
　科马尔和梅拉米德（Komar and Melamid），摩尔（Moore）

马特·穆里肯
Mullican, Matt

出生于圣莫尼卡，加利福尼亚州（美国），1951 年

无题（电脑项目）
Untitled (The Computer Project)

1989 年，喷墨印刷，高 167.6 厘米 × 宽 457.2 厘米（66 英寸 × 180 英寸），
艺术家收藏

这幅巨大的彩印作品是一座理想城市的规划图，是穆里肯运用了一家电脑设计公司的先进技术创造的。这是一片约 18 平方千米（7 平方英里）区域的比例图，它囊括了娱乐、商业和住宅区域。运动场、街道和家具也都包含在其中。这件作品存于电脑之中，每一处元素都可以被突出显示在屏幕上，并放大打印，甚至成为三维物体。穆里肯还创作过一个模拟高速汽车穿越城市的视频，就像令人兴奋的电子游戏。这座虚拟的城市是穆里肯想要创造一个新世界的宣言，在这个世界里历史和文化的差异被结合在一起而形成了一

种全世界通用的语言，所有人都可以通过科技进入其中。他还研发了一个源自指示牌、商标和公司标志的复杂符号系统，运用海报、旗帜、彩色玻璃和地毯等媒介，把符号结合到艺术作品之中。

☛ 比克顿（Bickerton），波提（Boetti），克鲁格（Kruger），
罗森奎斯特（Rosenquist）

爱德华·蒙克
Munch, Edvard

出生于洛滕（挪威），1863 年
逝世于奥斯陆（挪威），1944 年

生命之舞
The Dance of Life

1899—1900 年，布面油画，高 125.5 厘米 × 宽 190.5 厘米
（49.5 英寸 × 75 英寸），国家美术馆，奥斯陆

一对对伴侣在海边的绿地上舞蹈，与此同时有两个女人在旁观着。左侧背景处的两个人看上去正跳得十分入迷，而位于中央的一对伴侣似乎停了下来并且十分专注地看着对方。蒙克的这幅画是根据他的故乡挪威奥斯高特兰的盛夏庆典所作的。穿白衣的女子看上去像是艺术家的女朋友图勒·拉森，代表了贞洁，穿着红色的女子象征着肉体关系，而正嫉妒地凝视着舞者的黑衣女子代表了老年。作品中扭曲的轮廓线和颜色的象征性用法是蒙克作品的特点，这也体现在他最为著名的作品《呐喊》中。他的风格被普遍认为引起

了欧洲的表现主义风潮。这幅画是"生命的饰带"（The Frieze of Life）系列作品中的一部分，这一系列作品是蒙克暂住在巴黎期间所画的，当时他刚经历了一场不愉快的初恋，他的父亲也刚离世。他是一位有才能的版画家和画家，也是现代艺术的开拓者之一。

☛ 高更（Gauguin），马蒂斯（Matisse），纳德尔曼（Nadelman），
 诺尔德（Nolde），雷戈（Rego）

胡安·穆尼奥斯

Muñoz, Juan

出生于马德里（西班牙），1953 年
逝世于伊维萨岛（西班牙），2001 年

不毛之地

Wasteland

1986 年，混凝纸、颜料和橡胶，尺寸可变，私人收藏

　　一座孤独的铜像坐在一张低矮的壁挂式书架上。地板上结合了令人产生错觉的几何形状的重复图案，这些几何形状伸展开来，像是朝向坐着的人物的一片不毛之地。图案形成了一个舞台，让观众不安地参与其中。逐渐接近那个沉默孤僻的人像，会发现它明显就是一个腹语表演者用的人偶。阴险又孤立的人偶代表了交流时走神或失败的情况。尽管不同的元素完美地平衡着，使人产生幻觉的地面和戏剧化的布置却创造了一种奇怪的不平衡感，像是破碎的记忆出现在了梦境中。在其他作品中，穆尼奥斯刻画的人物还包括孤独

的矮人、芭蕾舞女和戴着傻瓜帽的人。尽管穆尼奥斯的作品弥漫着忧郁，但他曾经说过："这与乡愁无关，更多的是有关那些无法忍受之事。"

☛ 戈伯(Gober)，玛丽索尔(Marisol)，赖利(Riley)，瓦萨雷里(Vasarely)

村上三郎
Murakami, Saburo

出生于神户（日本），1925 年
逝世于西宫（日本），1996 年

天空
Sky

1956 年，第二次具体派露天展览上一个行为艺术作品的摄影照片，
芦屋公园，日本

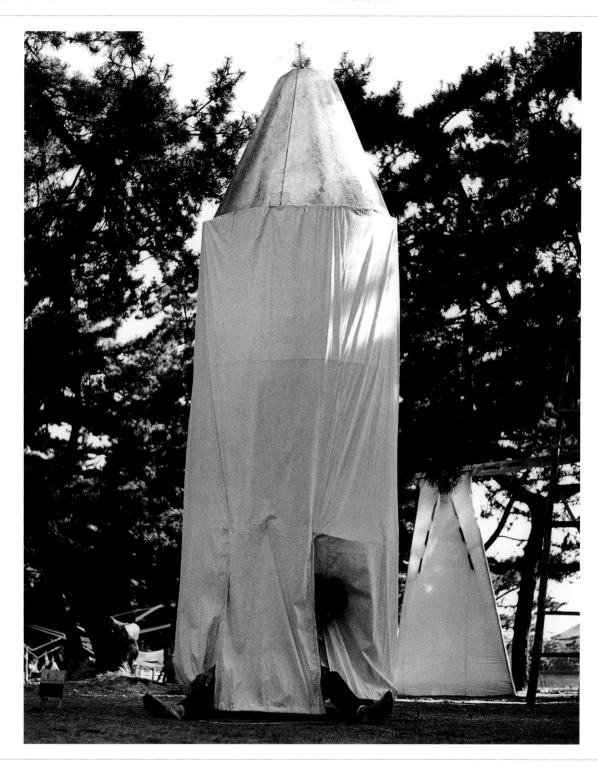

　　一个男人坐在日本芦屋公园内的一个帐篷状结构体之中，它是一个巨大户外展览的一部分。观众被鼓励进入其中，并透过帐篷顶部的锥形洞口观看被框起来的天空。观众躺在地上，透过空缺向上看，隔绝了一切视觉干扰，使他们更加容易专注在上方明亮又变化万千的对象上。《天空》包含在具体派组织举办的展览之中，该组织集结了一群富有影响力的艺术家，他们筹划大型行为艺术和多媒介环境作品，来回应战后日本保守的艺术语境。村上三郎是该组织中的一位杰出成员，他的很多行为艺术体现了充满耐力的技艺。

在 1955 年具体派的第一次展览上，他冲破一层又一层的金色纸制屏风，直到精疲力尽、瘫倒在地。这些偶发艺术是他大程度偏离传统艺术方式的信号，比其他地方相似活动的出现早了好几年。

☞ 阿孔奇（Acconci），伯顿（Burden），小野洋子（Ono），
　白发一雄（Shiraga）

伊利·纳德尔曼

Nadelman, Elie

出生于华沙（波兰），1882 年
逝世于纽约（美国），1946 年

探戈

Tango

1919 年，上色的樱桃木和石膏，高 91.1 厘米（35.875 英寸），
惠特尼美国艺术博物馆，纽约

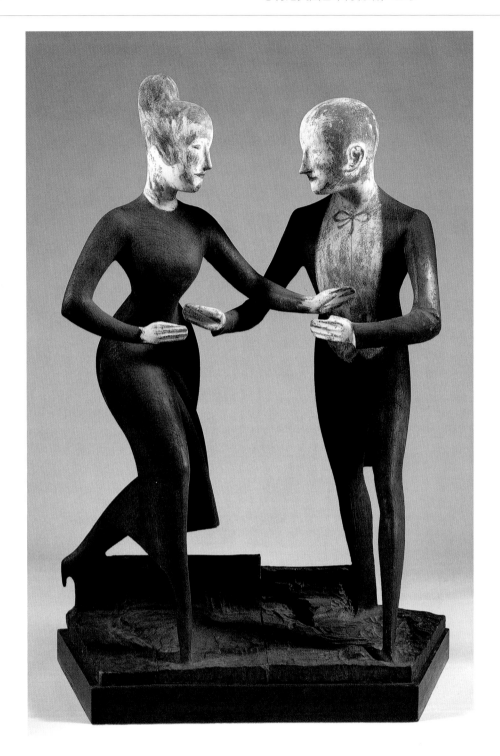

这件作品捕捉到了一对正跳着探戈的时髦伴侣，他们嘴巴紧闭，十分专注。穿着正式服装的这对男女是优雅的化身。这件引人注目的雕塑由波兰出生的纳德尔曼创作，可能是为了嘲弄美国上层社会的刻板僵硬。纳德尔曼出生在波兰，1903 年搬至巴黎，在那里他遇到了毕加索和立体主义。他随后移居纽约，很快就成为一个受欢迎的半身像雕刻家。他创作了很多关于人类、动物、马戏表演者和舞蹈者的雕塑作品。20 世纪 30 年代，他的职业生涯因为美国经济大萧条而经历了一次严重又持久的停滞。那段时间他失去了自己

的钱财，而且他的很多作品被工人们不经意间毁坏了。纳德尔曼的作品被陈列在摄影师阿尔弗雷德·斯蒂格利茨著名的 291 画廊中。

☛ 舟越桂（Funakoshi），加尔加洛（Gargallo），琼斯（Jones），
　马蒂斯（Matisse），蒙克（Munch），毕加索（Picasso），西格尔（Segal）

保罗·纳什

Nash, Paul

出生于伦敦（英国），1889 年

逝世于博斯库姆（英国），1946 年

梦中的风景

Landscape from a Dream

1936—1938 年，布面油画，高 67.9 厘米 × 宽 101.6 厘米

（26.75 英寸 × 40 英寸），泰特美术馆，伦敦

多塞特海岸呈现在这梦境般的片段中，一只像鹰的鸟、一面镜子、一个球体和一块屏风并置在一起，产生了这一奇怪的场景。镜子后面的天空是深蓝色的，然而在镜中的反射却是鲜红色的。这种混乱的分离感给了这件作品一种不祥的氛围，可能反映了纳什对即将发生的战争的预感。反射在镜中盘旋的飞禽可能代表了艺术所含有的卓越力量。纳什在两次世界大战中都是官方的战争艺术家，创作了一些关于战争生活的最强有力、最直接的画面。因为第一次世界大战中的经历，他的作品从有些异想天开又抒情诗意的风景画发展到了尖刻又令人不安的成熟风格。纳什倾向于有预言性的幻想作品，所以超现实主义的梦幻想象对他的影响是在情理之中的，尽管他声称："我没有发现超现实主义，是超现实主义发现了我。"除了画画，纳什还做过书籍设计并创作图书插画。

☛ 德·基里科（De Chirico），达利（Dalí），马格利特（Magritte），
唐吉（Tanguy），沃兹沃思（Wadsworth）

布鲁斯·瑙曼
Nauman, Bruce

出生于韦恩堡，印第安纳州（美国），1941 年

窗户或墙面标识
Window or Wall Sign

1967 年，蓝色和桃红色霓虹灯管，高 139.7 厘米 × 宽 149.9 厘米 × 长 5.1 厘米（55 英寸 × 59 英寸 × 2 英寸），利奥·卡斯特里画廊，纽约

　　螺旋形状的霓虹灯好像一个商店标识，它最初置于艺术家纽约工作室的平板玻璃窗户上，那时可能没有受到多少关注。但是你仔细观察时会发现，它是一句关于艺术家在社会中扮演的角色的个人陈述。瑙曼运用做广告的技术，把他自己和波普艺术联系在了一起，但是他这种大众传媒的方法传达了一则出人意料的深刻信息。他把灯光用作一种媒介的方式，和弗莱文的雕塑作品很相似。瑙曼的大型项目包含了隧道、室内空间和光等元素，涉及关于拘束和限制的不祥预兆，充满了个人评论和社会评论。他着迷于自身的生理边界，运用如玻璃纤维、乳胶、蜡等材料作为自己身体的延伸来进行试验。瑙曼极有影响力的作品中还包含了雕塑、电影和装置艺术。

☛ 弗莱文（Flavin），霍尔泽（Holzer），克鲁格（Kruger），梅尔兹（Merz），特瑞尔（Turrell）

爱丽丝·尼尔
Neel, Alice

出生于格拉德维恩，宾夕法尼亚州（美国），1900 年
逝世于纽约（美国），1984 年

最后的病魔
Last Sickness

1953 年，布面油画，高 76.2 厘米 × 宽 55.8 厘米（30 英寸 × 22 英寸），
艺术家财产

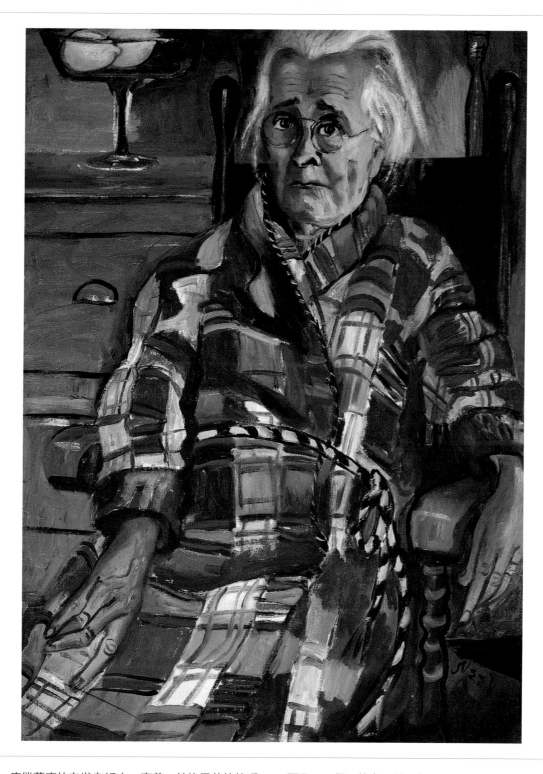

　　一位看上去孤苦伶仃、疲倦萎靡的白发老妇人，穿着一件格子花纹的睡袍，带着自豪和顺从的复杂表情凝视着画布之外。这幅直接又富有感情的肖像画描绘了尼尔的母亲，她已经病了很久并且只有几个月可活。尼尔在母亲生病期间全程照料着她，最初十分不情愿把这幅非常私人的肖像画拿去展出。事实上，尼尔的大多数作品都通过她的主题展现出一种触动人心的亲密关系。尼尔出生在宾夕法尼亚州，大半辈子都生活在纽约，在那里她画过各种各样的肖像画，对象从社会人物到西班牙哈莱姆社区的成员，应有尽有。她出身

平凡，不得不从事一份公务员的工作来养家，同时她在夜校学习艺术，追寻着成为画家的理想。她的现实主义风格以那特别美式的艰苦严酷氛围，反映了生存和都市生活的不易。

☛ **里普希茨（Lipchitz），施莱默（Schlemmer），苏丁（Soutine），韦特（Weight）**

路易斯·内维尔森
Nevelson, Louise

出生于佩列亚斯拉夫（乌克兰），1899 年
逝世于纽约（美国），1988 年

皇家趋势之五
Royal Tide V

1960 年，上色的木材，高 255 厘米 × 宽 198 厘米 × 长 34 厘米
（100.5 英寸 × 78 英寸 × 13.5 英寸），私人收藏

　　一组或完整或破碎的物体像是考古发掘出来的东西一般，被组合在一起，陈列在板条箱内。这些箱子被竖起来固定在一起，形成了一面墙一样大小的整体。内维尔森把在大街上找到的被遗弃的、毫不相干的部件，通过漆成同样的金色而整合在一起——这里的金色是一种同义于价值的颜色，从而把人们的注意力吸引到了物体的形状和形式上。尽管作品的内容十分平凡无趣，但这图腾一般的结构有着一种挥之不去的存在感，会令人联想到精美的浮雕或闪闪发光的办公大楼。虽然内维尔森在她的作品中运用拾得品，但她的组

合作品并不是简单的现成品艺术，而是更接近当代抽象雕塑作品。她出生在乌克兰，幼时即移居美国，后来和霍夫曼、里韦拉一起学习。尽管内维尔森的作品从来没有隶属于任何特定的运动，但她却是战后最受尊敬的美国雕塑家之一。

☛ 塞萨尔（César），张伯伦（Chamberlain），康奈尔（Cornell），戈特利布（Gottlieb），大卫·史密斯（D Smith）

巴尼特·纽曼
Newman, Barnett

出生于纽约（美国），1905 年
逝世于纽约（美国），1970 年

太一系列之三
Onement III

1949 年，布面油画，高 182.5 厘米 × 宽 84.9 厘米
（71.875 英寸 × 33.5 英寸），现代艺术博物馆，纽约

　　一条明亮的红色线条横穿于褐红色画布的中央，把画面分成两个部分。这幅画是一系列相似作品中的一幅，有着一种高雅的简约感。纽曼称这些作品是他的"拉链画"。图像的朴素和单一线条的视觉冲击创造了一种对立的结合体，同时抽象的形状和颜色带来了一种神秘主义的感觉。纽曼经常给他的作品取能引起共鸣的标题，有时还会用到与《圣经》有关的标题，加强贯穿他全部作品的精神主旨。尽管与抽象表现主义者们联系在一起，纽曼的简化风格却把他从抽象表现主义者那种更有态势的创作方式中分隔了出来。纽曼出生在纽约的一个波兰犹太裔移民家庭，在全职画画之前在他父亲的服装厂工作。他是一位讲师、评论家和理论家，还创作众多大型钢铁雕塑，这些雕塑和他在空间中运用单一线条的方式相呼应。

☞ 埃弗里（Avery），弗尔格（Förg），罗斯科（Rothko），斯蒂尔（Still）

萨姆·穆兰杰斯瓦

Nhlengethwa, Sam

出生于斯普林斯（南非），1955 年

见死不救——史蒂夫·比科的死亡

It Left him Cold—The Death of Steve Biko

1990 年，纸面拼贴、铅笔和木炭画，高 69 厘米 × 宽 93 厘米（27.125 英寸 × 36.67 英寸），标准银行收藏，威特沃特斯兰德大学美术馆，约翰内斯堡

　　荒凉、冰冷的颜色刻画了史蒂夫·比科的死亡。比科是南非反种族分离的黑人觉醒运动（Black Consciousness Movement）的领袖，是一个与白人至上主义作斗争的活榜样。他死在警察局拘留所中，情况可疑，这件作品便展现了他在一间审讯室或牢房中被打得筋疲力尽并受了严重瘀伤，还受到一位警员监视的情景。他的眼睛紧闭，身体僵硬。他的身体是拼贴而成的，代表了在字面意义上"被打碎"的人。铅笔和木炭画出的这个房间与门外区域是粗糙残酷的，暗示了杀害他的凶手的低劣本性，而标题可能还暗示了官员并没有对他们所做之事感到一丝懊悔。穆兰杰斯瓦和其他 8 位南非艺术家用自己的艺术去评论并揭示在种族隔离期间，他们这些艺术家和其他南非黑人受到压迫的生存条件。

☛ 哈特菲尔德（Heartfield），豪森（Howson），奥提西卡（Oiticica），桑巴（Samba）

本·尼科尔森

Nicholson, Ben

出生于德纳姆（英国），1894 年
逝世于伦敦（英国），1982 年

1956 年 2 月（花岗岩）

February 1956 (Granite)

雕刻版面上的油彩和铅笔画，高 50 厘米 × 宽 62 厘米
（19.75 英寸 × 24.375 英寸），私人收藏

　　三个有棱角的形状通过水平的铅笔线条连接在一起，它们被并排放置着，上部有所重叠。每一个元素都显得十分自然，好似它们是自然形成、从地壳里凿出来的，而不是被塑形、上色并放置在这一木制框架中的。尼科尔森煞费苦心地切割并粘合不同形状和厚度的木板到一块更大的底板上。这些形状被上了颜色，而颜料被适当刮擦，使得这件作品看上去如风化褪色一般，就好像受到了时光的侵蚀。当他刚完成这件作品时，成品让他联想到了花岗岩，于是便有了该标题。人们普遍认为，尼科尔森对抽象艺术的发展有着其他英国艺术家无可比拟的巨大影响力。他微妙又精细的浮雕和半抽象的静物、风景作品，在英国艺术和欧洲大陆的立体构成主义（Cubist-Constructivism）之间建立了重要联系。这层关联在他搬到瑞士之后进一步加强了，他在瑞士住了 13 年（1958—1971）。

☞ **布拉克（Braque），埃利翁（Hélion），赫普沃斯（Hepworth），曼戈尔德（Mangold），蒙德里安（Mondrian）**

赫尔曼·尼特西
Nitsch, Hermann
出生于维也纳（奥地利），1938 年

第 80 幕
80th Action
1984 年，在普林岑多夫的一次行为艺术的摄影照片，奥地利

　　一个男人被蒙上了眼睛，穿着一件白色的染了血的衣服，悬挂在一个连接着动物尸体的十字架上。《第 80 幕》是一个典型的尼特西"仪式"，它是一场漫长的、发自肺腑的行为艺术。作品以一种故意让人震惊的方式让人们注意到人类先天的残忍。1957 年，尼特西建立了纵欲神秘戏剧（Orgien-Mysterien-Theater）团体。这是个极度活跃的戏剧团，他们尽可能以最为直接的方式处理想要涉及的问题。尼特西是 20 世纪 60 年代活跃于奥地利的维也纳行动主义者（Viennese Actionist）团体中的一员。他们这一代刚

刚才勉强走出第二次世界大战带来的恐惧，他们的很多行为艺术可以被解读为试图通过牺牲来清除罪过。

☛ 阿尔托（Artaud），伯顿（Burden），**古图索**（Guttuso），豪森（Howson），
潘恩（Pane）

野口勇
Noguchi, Isamu
出生于洛杉矶，加利福尼亚州（美国），1904 年
逝世于纽约（美国），1988 年

云雾山
Cloud Mountain
1983 年，镀锌钢，高 177 厘米 × 宽 125 厘米 × 长 72 厘米
（69.75 英寸 × 49.25 英寸 × 28.25 英寸），国家美术馆，华盛顿特区

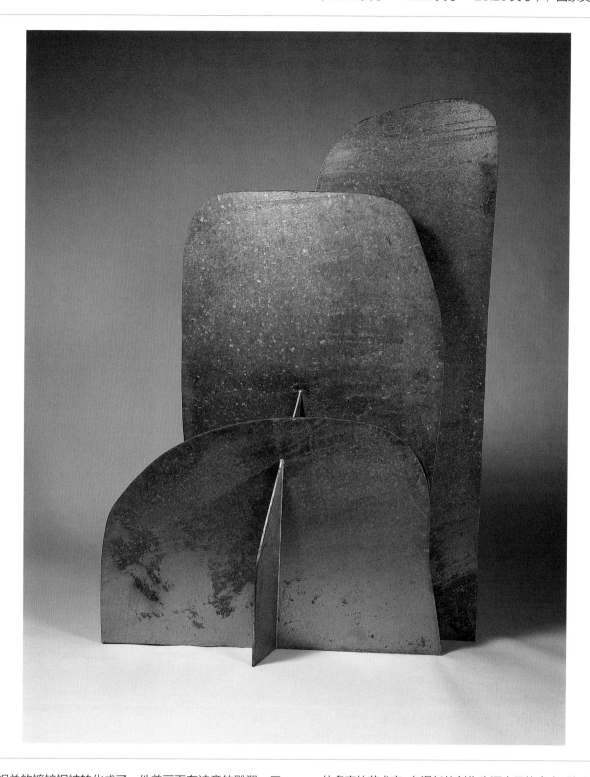

通常与工业制造相关的镀锌钢被转化成了一件美丽而有诗意的雕塑。三个部分看上去像一座立体山脉，而明亮反光的处理方式使人想起飘浮的云朵，于是便有了这个标题。有机和几何形状的混合是野口勇作品的特点。作为一位美籍日裔，野口勇结合了他的西方现代艺术训练和传统的日本信仰，提出雕塑是"空间之感，我们存在的延续"。因此，他感觉自己"无所不在又无所在"般的自在。这种思想状态给他的作品带来有趣的双重性，融合了东西方并结合了布朗库西的早期影响、禅宗、超现实主义雕塑和日本书法。他是一位多产的艺术家，在漫长的创作生涯中风格多变。除了雕塑，他还制作家具，也是花园和室内设计师。

☛ 布朗库西（Brancusi），考尔德（Calder），卡罗（Caro），
　大卫·史密斯（D Smith）

西德尼·诺兰
Nolan, Sidney

出生于墨尔本（澳大利亚），1917 年
逝世于伦敦（英国），1992 年

格林罗旺
Glenrowan

1956—1957 年，硬纸板面 Ripolin 漆，高 91.4 厘米 × 宽 121.9 厘米
（36 英寸 × 48 英寸），泰特美术馆，伦敦

一个有方形头部的半抽象人物高举一根长长的棍棒。他的脸是抽象图形和部分人脸特征的结合，这些特征包括一只右眼、鼻子、小胡子和嘴巴。背景中，一座简易小屋坐落在深蓝色的天空之下。这幅画以出生于爱尔兰的澳大利亚罪犯内德·凯利这一传奇人物为基础，描绘了格林罗旺这个澳大利亚村落，内德·凯利便是在这里进行了他的最后一战。包裹着人物头部的黑色正方形代表了他的著名头盔。作品描绘历史主题却富有幽默性，有着半朴实的风格，这是诺兰创作的特点。他在数年间创作了很多有关内德·凯利和他

所在时代的作品。据艺术家自己所言，这些有关内德·凯利的绘画实际上是艺术家隐秘的自画像，或许反映了一种叛逆的个性。诺兰总是用刺眼的光线和广阔的空间描绘澳大利亚的内陆风景。

☛ 博伊德（Boyd），马瑟韦尔（Motherwell），纳什（Nash），
西凯罗斯（Siqueiros）

卡迪·诺兰德
Noland, Cady
出生于华盛顿特区（美国），1956 年

深层社会空间
Deep Social Space
1989 年，金属杆、骑马装备、烤架、铁链和金属薄片印刷品，
高 1.2 米 × 宽 4.6 米 × 长 1.5 米（4 英尺 × 15 英尺 × 5 英尺），
马西莫·德·卡洛画廊，米兰

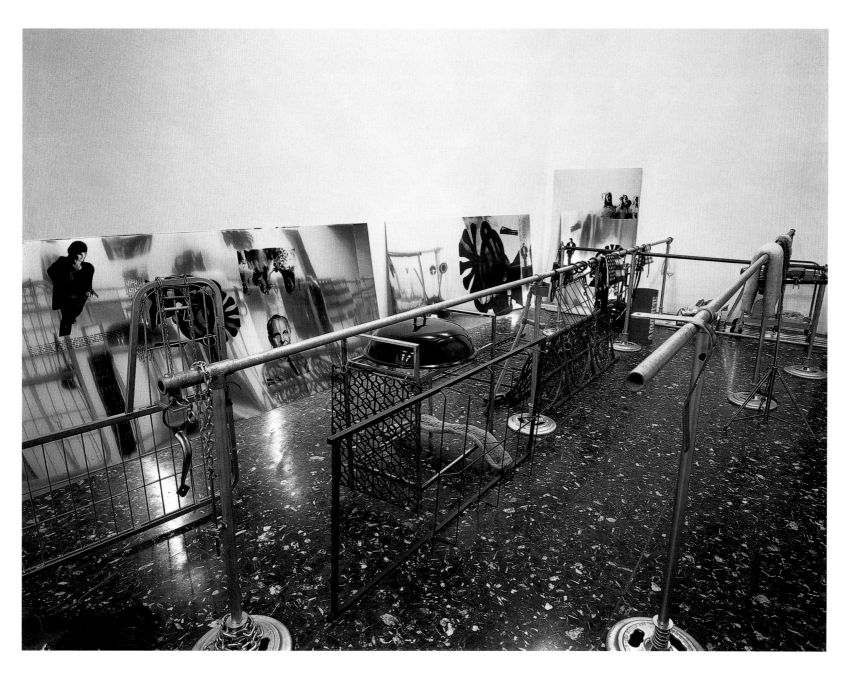

　　若干物品被结合进这件装置艺术作品中，它们被悬挂在两根金属栏杆上。左下角是一扇马门，中间是一个烧烤盖，左侧背景处是美国国旗和一块红格桌布。骑马、烤肉、野餐，与这些相关的物品都代表了美国有闲阶层的生活方式。倚靠在墙上的是在金属薄片上用丝网印刷制作的媒体红人图像，其中包括大富翁之女帕蒂·赫斯特。她曾被勒索绑架，却加入了把她当作人质的恐怖分子中，但随后又重新作为一位富有的社会名流回归到生活中。手铐可能和她的绑架案有关。物品稀疏的排列方式营造了一种无力又浪费的感觉，而那软绵绵地挂在栏杆上的小小美国国旗，更是增添了社会分裂的氛围。诺兰德的作品经常探索构成美国梦的成功和失败之间的矛盾。

☞ 巴尼（Barney），博伊于斯（Beuys），格林（Green），
　提拉瓦尼（Tiravanija）

肯尼斯·诺兰德
Noland, Kenneth

出生于阿什维尔，北卡罗来纳州（美国），1924 年
逝世于克莱德港，缅因州（美国），2010 年

另一时间
Another Time

1973 年，布面丙烯画，高 183 厘米 × 宽 183 厘米（72 英寸 × 72 英寸），
国家美术馆，华盛顿特区

342

在一块菱形的画布上，一系列橙色、桃色、白色和黄色的平行线凸显在豆绿色的背景上。简单的颜色和几何构图有意抹去了任何象征性的参照物或现实主题。这件作品冷酷的超然态度以及艺术家对主题缺乏的情感投入都是后绘画性抽象主义的特点。诺兰德排斥当时占据主导地位的抽象表现主义者们的作品，觉得那些作品"太个人"。他经常在画布上留白，还用丙烯颜料染色以防止有任何绘画笔触的痕迹。作为阿尔贝斯在黑山学院教书时的一位学生，诺兰德还因为他不同尺寸的圆形绘画作品而出名。尽管两位艺术家之间存在着相似之处，但是阿尔贝斯是运用几何抽象去探索深度和运动的视觉错觉，而诺兰德是用圆形和线条来强调图像表面的二维感。

☛ 阿尔贝斯（Albers），比尔（Bill），凡·杜斯伯格（Van Doesburg），
弗兰肯塔尔（Frankenthaler），路易斯（Louis）

埃米尔·诺尔德
Nolde, Emil

出生于诺尔德（丹麦），1867 年
逝世于诺伊基兴（德国），1956 年

大海和薄云
Sea and Light Clouds

约 1935 年，布面油画，高 73 厘米 × 宽 100.3 厘米
（28.75 英寸 × 39.5 英寸），私人收藏

　　这幅阴森恐怖的海景，由浓郁的黄褐色和深蓝色描绘出了一种压抑的暴力。这是德国表现主义者诺尔德创作的关于海洋的大型系列绘画作品中的一幅。诺尔德出生在一个海边小镇，从小时候起就迷恋大海。1910 年，他在一场可怕的风暴中完成了一次跨海行动。那次经历对他产生了持久的影响，他不断地试图在画布上重现当时的情景。尽管他也创作了很多关于人像的绘画作品，但他大部分的作品是对自然力量的一种心灵回响。诺尔德受到的最主要的影响来自蒙克和恩索尔。有一年他加入了 1905 年创立于德累斯顿的"桥社"。纵观他的艺术生涯，他几乎没有偏离该团体结合绚烂色彩和线条的表现主义的基础。和那些艺术家相同的是，诺尔德很多强有力的作品是图形艺术，其中有些作品还受到他在去往新几内亚的旅途中发现的原始雕塑的影响。

☞ 埃弗里（Avery），恩索尔（Ensor），蒙克（Munch），西涅克（Signac）

玛丽亚·诺德曼
Nordman, Maria

出生于格尔利茨（德国），1943 年

华盛顿和贝多芬
Washington and Beethoven

1979 年，房间、玻璃和石膏板，尺寸不详，装置于洛杉矶，加利福尼亚州

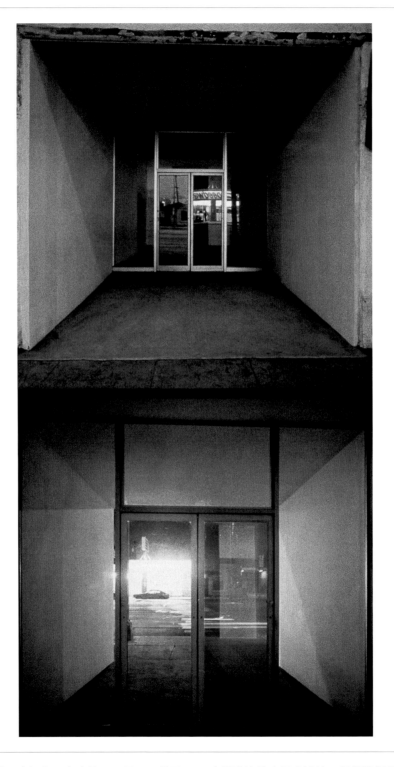

　　这张拼合的照片展现了同一个房间的两个视角。上方的画面展示了从里侧看到的空间，而下方的画面则是从外侧拍摄的，玻璃门上还反射了一辆驶过的汽车。这个房间坐落在洛杉矶的一条街道上，偶尔来到这里的过路人可以全天 24 小时自由出入这个房间。在后面有两个更加深入的内室，只在白天开放。《华盛顿和贝多芬》作为日常世界中的办公室和商店的一个延伸，展现了一个开放的活动场所，人们在这里相遇。每一个来到这个房间中的观众都变成了它的一部分，他们带着自身的经历来到这件作品之中。最初艺术

家提议这些空间应该被无限期地保留下来成为城市中的一部分，但实际上它们只存在了四个月就回归到原来的用处。在这一方面，诺德曼的作品提出了艺术永久性的观念。她的作品发掘了场所的概念以及我们对私人和公共空间之间关系的反应。

☛ 格雷厄姆（Graham），莱普（Laib），欧登伯格（Oldenburg），福奥法尼特（Phaophanit）

赫利奥·奥提西卡
Oiticica, Hélio

出生于里约热内卢（巴西），1937 年
逝世于里约热内卢（巴西），1980 年

博利德 18，B-331（向卡拉·德·卡瓦洛致敬）
Bólide 18, B-331 (Homage to Cara de Cavalo)

1967 年，木材、摄影照片、纺织物和塑料，高 39 厘米 × 宽 30 厘米 × 长 30
厘米（15.33 英寸 ×11.875 英寸 ×11.875 英寸），现代艺术博物馆，里约热内卢

卡拉·德·卡瓦洛的图像排列在一个小的容器内。他是一位被谋杀的政治活动家，并和奥提西卡有私交。当容器打开的时候，一段文字和一包红土显露而出。这件作品不仅是对一位逝去的朋友的致敬，而且是对社会反抗的歌颂，以及对在个人和大众之间、内在和外在之间差别的比喻性评论。奥提西卡被认为是最有影响力的巴西艺术家，他也因为互动作品而为人熟知。他早期的多色浮雕曾被悬挂在一起，使得观众可以穿行其中，让主旨能在环境之中被更深地发掘，就像作品《伊甸园》（Eden）和《热带风潮》

（Tropicalia）所呈现的那样，它们全面攻击着观众的感官；观众被彩色的灯光照亮，被动植物所包围。Cosmococa 是他最具争议的装置作品，该作品邀请观众躺在覆盖着塑料薄膜的沙地上观看一个幻灯片投影，投影中一道道可卡因粉末被放置在一张玛丽莲·梦露的图像上。

☛ 康奈尔（Cornell），梅雷莱斯（Meireles），穆兰杰斯瓦（Nhlengethwa），卡迪·诺兰德（C Noland）

乔治娅·奥基夫
O'Keeffe, Georgia

出生于森普雷里，威斯康星州（美国），1887 年
逝世于圣菲，新墨西哥州（美国），1986 年

天南星（第四号）
Jack-in-the-Pulpit No. IV

1930 年，布面油画，高 102 厘米 × 宽 76 厘米（40 英寸 × 30 英寸），
国家美术馆，华盛顿特区

丰富的蓝色和绿色形状互相融合。人们第一眼看到这件作品时可能觉得很抽象，而实际上它描绘了一朵花。剪裁图像和混淆比例感是奥基夫从摄影中学到的技巧，通过这类技巧，花看上去犹如一处风景般广阔。艺术家专注于花朵有机的感官特质，用性意象润色这幅作品。这件作品揭示了奥基夫对描绘物体抽象特征的兴趣。作为 1945 年以前美国最重要的先锋画家之一，奥基夫吸收了欧洲艺术中更为激进的趋势。她融合了这些趋势和美国人的特定情感，植根于美国辽阔的风景和创造能被普遍理解的艺术的愿望。花朵是她最喜爱的创作主题，同时还有其他自然形态，例如山脉、岩石、骨骼和日落。

☛ 阿尔普（Arp），康定斯基（Kandinsky），路易斯（Louis），莫里斯（Morris）

克拉斯·欧登伯格
Oldenburg, Claes
出生于斯德哥尔摩（瑞典），1929 年

全套卧室家具
Bedroom Ensemble

1963 年，木材、乙烯基、金属、人造毛皮、织物和纸，高 300 厘米 × 宽 650 厘米 × 长 524 厘米（118.25 英寸 × 256.125 英寸 × 204.875 英寸），加拿大国家美术馆，渥太华

一个刻奇的汽车旅馆房间的重塑作品看上去如此真实，但是实际上透视效果被微妙地扭曲了，以至于当观众靠近看的时候，例如床等物件看上去好像离观众越来越远。通过控制场景的表象，欧登伯格使我们怀疑日常生活的本质。他把这个随处可见的汽车旅店房间放置在一个美术馆中，置于一道绳索之后，将其作为现代性的标志来赞美它。尽管这个房间并不是真的，但沙发上的女式钱包和大衣给人一种有人刚刚离开的印象。欧登伯格的标志性作品是他的"软雕塑"，这类作品由软材料制成并填充泡沫，而最初这些作品仅仅是他和戴恩一起做表演所用的道具。例如汉堡包一样的平庸物品被转变为大得荒谬的无用物体和公共雕塑作品。欧登伯格是一位来自瑞典的移民，他的作品受到了美国这个他所居住和工作的地方的消费文化的影响。这种兴趣使得他投入了波普艺术运动。

☛ 芝加哥（Chicago），戴恩（Dine），金霍尔茨（Kienholz），沃霍尔（Warhol），韦斯特（West）

朱尔斯·奥利茨基

Olitski, Jules

出生于斯诺夫斯克（乌克兰），1922 年
逝世于纽约（美国），2007 年

绿色爵士

Green Jazz

1962 年，布面油画和丙烯画，高 233.7 厘米 × 宽 162.6 厘米
（92 英寸 × 64 英寸），私人收藏

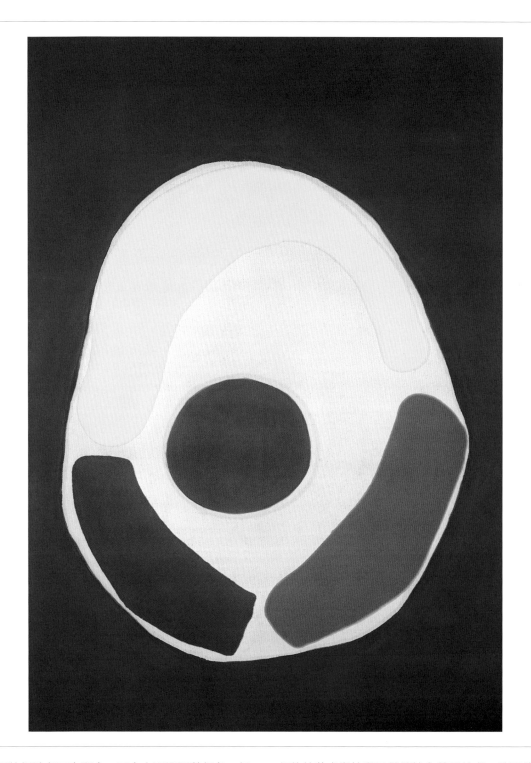

　　构图的中央有一块环形的奶油色画布留白。画布上面漂浮着绿色、红色和黄色的不规则色块。深蓝色占据了画面中剩下的空间，而那些并置的颜色被深蓝色吞没，赋予这件作品生机。奥利茨基很大程度上抛弃了使用画笔的传统方法，他用丙烯颜料着色并喷洒在这块画布之上。对有纹理的笔触的抵触以及对颜色视觉感知的兴趣，是后绘画性抽象主义艺术家的作品特点。奥利茨基在 20 世纪 60 年代才逐渐采用这项技艺，而他早期的作品则是用压抑的颜色完成的充满颜料的画面。奥利茨基出生于乌克兰，在纽约的艺术学校学习并继续在美国教书。除了绘画，他也创作喷上彩色颜料的铝制雕塑。

☛ 弗兰肯塔尔（Frankenthaler），赫伦（Heron），路易斯（Louis），
肯尼斯·诺兰德（K Noland），帕斯莫尔（Pasmore）

小野洋子
Ono, Yoko
出生于东京（日本），1933 年

为风而画
Painting for the Wind

1961 年，布面黑墨汁、线、布、种子和竹帘，高 115 厘米 × 宽 97 厘米 × 长 10 厘米（45.33 英寸 × 38.25 英寸 × 3.875 英寸），装置于 AG 美术馆，纽约

一个装满种子的袋子悬挂在一幅挂于墙上的布料前面。作品附有操作说明："在一个袋子上开一个洞，填充进任意种类的种子，再把袋子放置在有风的地方。"邀请观众参与到作品之中是激浪派团体的作品特点，而小野洋子是该团体中的一位重要成员。该团体不加限制地聚集了一群舞蹈家、艺术家、电影创作者和诗人，他们种类繁多的作品往往包含了一些能和观众互动的形式。小野洋子的艺术徘徊在视觉和表演之间，她的作品经常有一种偶然的元素，就像这件作品就结合了自然元素。她的其他作品还包括燃烧画布、

踩踏颜料或者在一处表面上滴水。和戴恩、欧登伯格以及日本具体派组织的成员们一样，小野洋子开拓了艺术实践的边界。和披头士明星约翰·列侬结婚以后，小野洋子和他一起合作了很多演出，她也制作了一些电影。

☛ 阿孔奇（Acconci），黑塞（Hesse），村上三郎（Murakami），白发一雄（Shiraga）

朱利安·奥培
Opie, Julian

出生于伦敦（英国），1958 年

夜间照明灯 25/3333 控制板
Night Light 25/3333CB

1989 年，木材、玻璃、橡胶、铝、纤维素漆、荧光灯和塑料，高 186 厘米（73.25 英寸），私人收藏

一个巨大的白色矩形盒子散发着微弱的蓝色光亮并发出一阵阵低鸣。用玻璃、塑料和荧光灯构建而成的这件作品拓展了我们所认为的艺术的边界。机械部分的运用将艺术家的重要性从艺术作品的实际制作中消除了，这是极简主义的特色，该主义是一项削减艺术至其最本质的运动。和奥培其他很多作品相同的是，《夜间照明灯》向平时不被关注的低调工业设计致敬。这样的设计还有冷冻食物的陈设柜、贩卖机，机场、超市、医院和办公大楼等公共场所的家具，它们都具有冷酷、闪亮、极简的审美。尽管奥培和新英国雕塑团体联系在一起，但他对于工业材料的运用更接近于极简主义的贾德、莫里斯以及昆斯和斯坦巴克的早期雕塑创作。

☛ 贾德（Judd），昆斯（Koons），勒维特（LeWitt），莫里斯（Morris），斯坦巴克（Steinbach），特瑞尔（Turrell）

梅雷特 · 奥本海姆
Oppenheim, Meret

出生于柏林（德国），1913 年
逝世于巴塞尔（瑞士），1985 年

我的保姆
My Nurse

1936 年，金属、纸、鞋子和线，高 14 厘米 × 宽 21 厘米 × 长 33 厘米
（5.5 英寸 × 8.25 英寸 × 13 英寸），当代美术馆，斯德哥尔摩

　　一双被捆绑住的高跟鞋面朝下放置在一个银盘中。经常用来装饰肉切片的微型厨师帽模型放在了鞋后跟上。这件作品又拜物又奇异，暗示了奴役和性主导。艺术家运用真实的拾得物，从这件雕塑中移除了工艺性和表面上的艺术效果，使它有着令人不安的真实性和颠覆性。这种不寻常的物品并置是超现实主义作品的特点。奥本海姆是少有的女性超现实主义者之一，她总是在自己的绘画和雕塑作品中表达身为一个女人的体验，就像在这件作品中一样，她研究女性性征和作为男性欲望对象之间的界线。奥本海姆完成了一些经久不衰的超现实主义图像作品，例如她那用软毛制成的、充满情欲色彩的茶杯和茶托，以及只有她的骨骼和首饰清晰可见的 X 射线自画像。她专门创作这类令人不安的意象。

☛ 巴尼（Barney），布儒瓦（Bourgeois），杜尚（Duchamp），霍恩（Horn）

布赖恩 · 奥根
Organ, Bryan
出生于莱斯特（英国），1935 年

埃尔顿 · 约翰
Elton John
1973 年，布面丙烯画，高 152.4 厘米 × 宽 152.4 厘米（60 英寸 × 60 英寸），
私人收藏

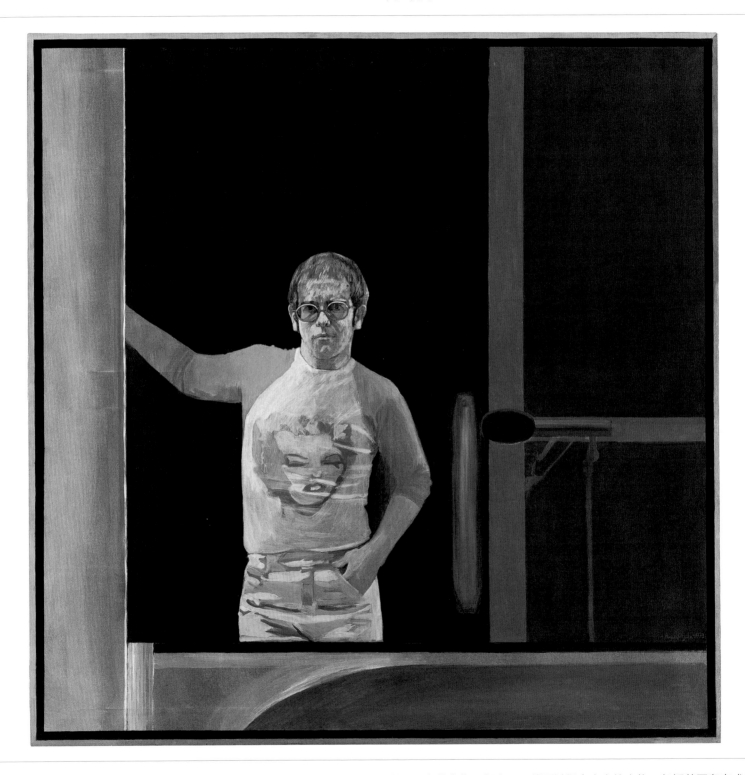

　　歌手、作曲家埃尔顿 · 约翰穿着一件绘有玛丽莲 · 梦露面庞的 T 恤衫，戴着他那标志性的浮夸眼镜面对观众。约翰的一只手随意地插在口袋中，另一只手抵在墙上，呈现出一位放松而成功的流行歌手的形象。汗衫上的玛丽莲 · 梦露图像代表了他的热门单曲《风中之烛》，这首曲目赞美了这位银幕偶像。这幅肖像以细心的现实主义风格用丙烯颜料所绘，让我们忘记了眼前仅仅是一幅画，而不是一个男人本身。奥根受到萨瑟兰观感强烈的肖像画的影响，经常将背景简化至一个空洞、简单的环境，来孤立主题对象。奥根是

世界顶尖的肖像画师之一，他画过很多杰出的人物，包括英国皇室成员，比如菲利普亲王、威尔士亲王和戴安娜王妃（该作品于 1981 年被破坏），以及世界各地的重要政治人物。

☛ 汉密尔顿（Hamilton），哈特利（Hartley），霍克尼（Hockney），罗泰拉（Rotella），萨瑟兰（Sutherland）

加布里埃尔·奥罗斯科

Orozco, Gabriel

出生于韦拉克鲁斯（墨西哥），1962 年

沉睡的树叶

Sleeping Leaves

1990 年，汽巴克罗姆工艺，高 31.8 厘米 × 宽 47.3 厘米
（12.5 英寸 × 18.625 英寸），私人收藏

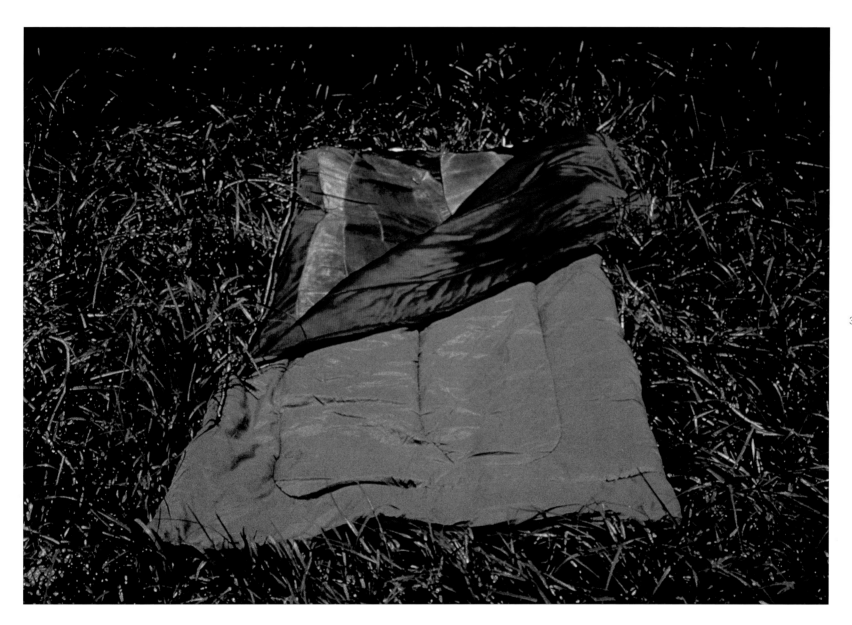

一个睡袋被部分打开，显露出一排重叠着的棕榈叶。奥罗斯科通过并置这两件我们平时不会放在一起的物品，让我们想象这些树叶就像是一个人在睡觉。睡觉的概念对奥罗斯科来说很重要，反映了他所认知的世界，这个世界充斥着正等待被塑造而出的休眠静止的雕塑作品。他用拾得物创造别出心裁的短暂性雕塑，时常保留这些物品被发现时的原样。他常常是唯一能亲眼看到自己艺术作品的人。他的作品因此经常以摄影照片的形式呈现，这些照片中有池水中的涟漪，有带着自行车轮胎踪迹环形图案的水坑，还有在每一个摇晃的木制货摊上放置着一个柠檬的废弃墨西哥市场。他还重新布置超市货架上的商品，在纽约街道中滚动一个巨大的橡皮泥球来收集城市的垃圾。

☛ **鲍姆嘉通（Baumgarten），戈兹沃西（Goldsworthy），麦卡锡（McCarthy），门迭塔（Mendieta），白南准（Paik）**

何塞·克莱门特·奥罗斯科
Orozco, José Clemente

出生于萨波特兰（墨西哥），1883 年
逝世于墨西哥城（墨西哥），1949 年

世界大同之桌
Table of Universal Brotherhood

1930—1931 年，壁画，高 195.6 厘米 × 宽 424.2 厘米（77 英寸 × 167 英寸），
社会研究新学院，纽约

来自世界各地的一群男人围坐在一张巨大的桌子边。尽管他们之间看上去鲜有交流，气氛也是严肃沉默的，但他们代表了人类的手足情谊。那本打开的书十分重要，它的空白纸张既没有标记，也不能被立即看清，但它可能是有关重写历史的讨论的起点。奥罗斯科是一位敏锐的活动家，他用自己的作品表达他的政治观点。该壁画是为在纽约建立的一所进步学术机构的墙面而画的，似乎是想用世界大同的主旨来作为国际联盟的比喻。在他画这幅特别写实的作品时，该组织未能阻止极权主义浪潮的兴起和席卷全世界的战争的发生。奥罗斯科于 1917 年到 1934 年定期在美国工作过，并接手了一些公共建筑的委托创作任务。

☛ 哈特菲尔德（Heartfield），卡洛（Kahlo），里韦拉（Rivera），
 西凯罗斯（Siqueiros）

阿梅德·奥占芳
Ozenfant, Amédée

出生于圣康坦（法国），1886 年
逝世于戛纳（法国），1966 年

吸烟室：静物
Smoking Room: Still Life

约 1923 年，布面油画，高 73 厘米 × 宽 60.3 厘米
（28.75 英寸 × 23.75 英寸），私人收藏

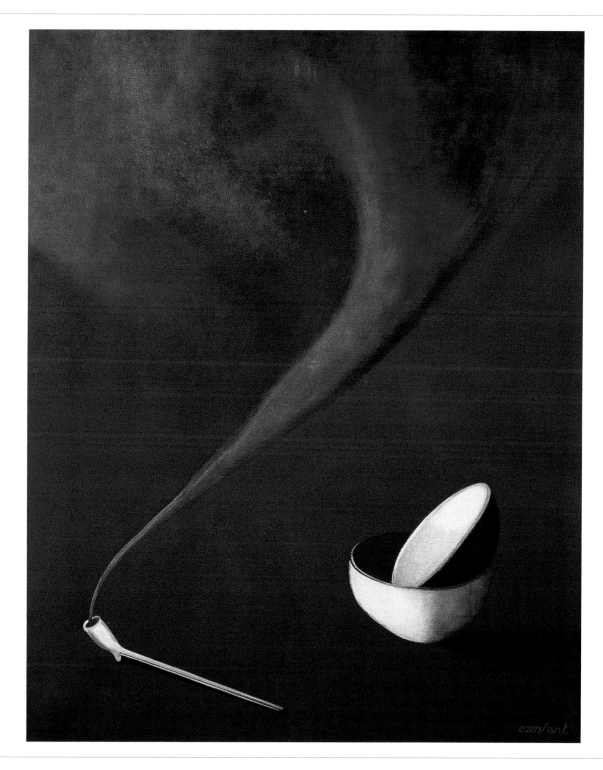

　　一根细长的黏土烟管躺在两个叠放的白碗的一侧，飘出一股暗色浓烟。浓烟的形状弯曲着，融入后方打旋的炽热背景。这些物体形成了一种有意简化的优雅构图。简单的白碗和浓烟的暗色漩涡之间的反差以及每一件物体的相对位置，都经过了仔细的思考。这件作品中，奥占芳有着对于摇曳弯曲的形态的独特运用，但他削减各类不同元素的做法是纯粹主义（Purism）作品的特色，而他便是该项运动的创始成员。这幅油画是从 20 世纪 20 年代开始创作的一系列静物作品之一，展现了他逐渐远离更有装饰性的风格，转向纯粹主义的清晰形状的风格。奥占芳和建筑师勒·柯布西耶合著了纯粹主义的声明《立体主义之后》（After Cubism），他支持建筑式的简易艺术，这种艺术关注真实物品并坚持机械的实用原则。

☛ 阿里卡（Arikha），康奈尔（Cornell），勒·柯布西耶（Le Corbusier），莫兰迪（Morandi），珀尔克（Polke）

白南准
Paik, Nam June

出生于首尔（韩国），1932 年
逝世于迈阿密，佛罗里达州（美国），2006 年

电视花园
TV Garden

1974—1978 年，电视显示屏和活的植物，尺寸可变，艺术家收藏

电视机被随意摆放在植物丛中，发射出一种熟悉却又不自然的光，它们朝上的屏幕像是奇异的花朵一样盛开着。白南准著名的阐述特别适用这件作品："电视已经攻击了我们一辈子，而现在我们要反击回去。"这件装置作品对抗着充斥于各处的媒体的统治。由于 20 世纪 60 年代和 70 年代科学技术的发展，艺术家们在作品中越来越多地运用电视和录像机。白南准是录像艺术（Video Art）革新运动中最重要的人物之一。他不仅专注于传输在屏幕上的复杂图像，其装置作品还经常包含互动元素。他的作品反映了自己

和激浪派的联系，该派别是那些想要反抗传统艺术形式的多媒体艺术家的松散联盟。合作在白南准的作品中起到了至关重要的作用。1963 年，在白南准第一场运用了电视的展览上，博伊于斯进行了一场即兴表演。后来白南准构建了一个远程操控的机器人 K-456，并投入行为艺术之中。

☛ 博伊于斯（Beuys），希尔（Hill），希勒（Hiller），麦卡锡（McCarthy），马松（Masson），维奥拉（Viola）

吉娜·潘恩
Pane, Gina

出生于比亚里茨（法国），1939 年
逝世于巴黎（法国），1990 年

精神
Psyche

1974 年，在施泰德画廊的一次行为艺术的摄影照片，巴黎

在这幅痛苦的图像中，血液从艺术家腹部的一个剃刀切口中向外溢出。这张摄影照片拍摄自一次行为艺术。表演过程中，艺术家坐在一面镜子前，她在化妆的同时也在用一个刀片切自己的部分身体。在整个灰暗的展示过程中，她的冷漠凝视加强了她的超脱疏离之感。潘恩的艺术折磨着自己，同时也折磨着观看她演出的观众，表达了一个社会对于日常生活中所发生的暴力的冷漠和麻木。身体艺术是一种利用自己身体作为基本材料的艺术现象，20 世纪 70 年代，潘恩是这一领域的明星。"人们需要理解'我的身体在运转'，

不是把它看作裹住一幅画内部的皮肤，而是把事物的深度带回其边缘的包装或演变。"潘恩说道。在潘恩自残的极端行为中，她视化妆为受虐，质疑脆弱和暴力之间的关系。像其他女性主义的作品一样，她的作品也探索着女性的被动性和男性的进攻性这些性别上的成见。

☛ 伯顿（Burden），豪森（Howson），尼特西（Nitsch），
史尼曼（Schneemann），威尔克（Wilke）

爱德华多·保洛齐
Paolozzi, Eduardo

出生于爱丁堡（英国），1924 年
逝世于伦敦（英国），2005 年

我曾是一个有钱男人的玩物
I Was a Rich Man's Plaything

1947 年，混合媒介，高 36 厘米 × 宽 23 厘米（14.125 英寸 × 9 英寸），
泰特美术馆，伦敦

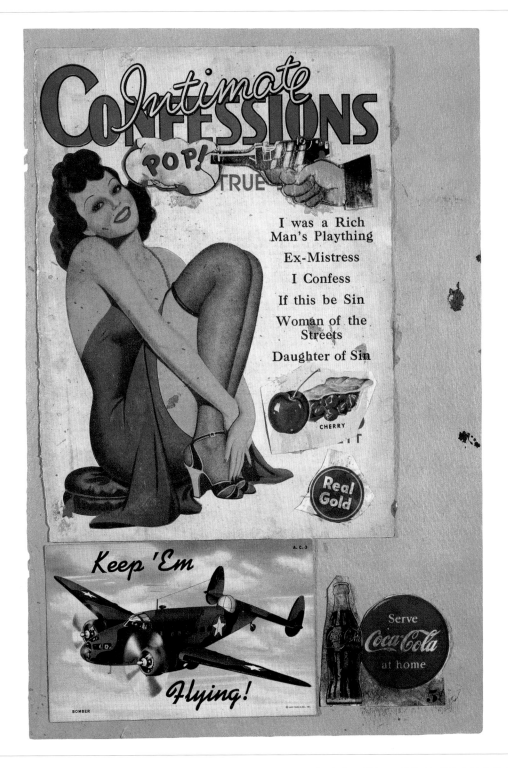

　　一个穿着丝袜微笑着的褐肤色丰满女人的形象构成了这幅彩色拼贴图的核心部分。保洛齐的这一插图取自一本 20 世纪 40 年代的女性杂志《亲密表白》（Intimate Confessions）的封面，他还增添了一系列概括了美国当代文化的物品：一个可口可乐瓶，一架轰炸机，一个樱桃派，还有一把枪开火时发出的拟声词"Pop"。20 世纪 40 年代，保洛齐收藏了废旧报纸、杂志和其他印刷品上的图片，并开始创作类似这幅作品的拼贴画。这类拼贴画把不相关的图像并置在一起，这些图像绝大多数都取材于美国消费文化的梦

幻世界。保洛齐是植根于伦敦的"独立社"的创始成员，他推动了波普艺术在英国的发展。这个"独立社"的标志性展览有着一个预言式的标题"这就是明天"。该展览于 1956 年在伦敦白教堂美术馆举办，以当代生活作为主题，展出了波普艺术运动的很多重要作品。

☛ **汉密尔顿（Hamilton），罗森奎斯特（Rosenquist），罗泰拉（Rotella），施维特斯（Schwitters），沃霍尔（Warhol）**

维克托·帕斯莫尔
Pasmore, Victor

出生于切尔舍姆（英国），1908 年
逝世于古迪亚（马耳他），1998 年

流浪之旅
Wandering Journey

1983 年，布面油画，高 114.3 厘米 × 宽 150.2 厘米（45 英寸 × 59.125 英寸），
马尔堡美术馆，伦敦

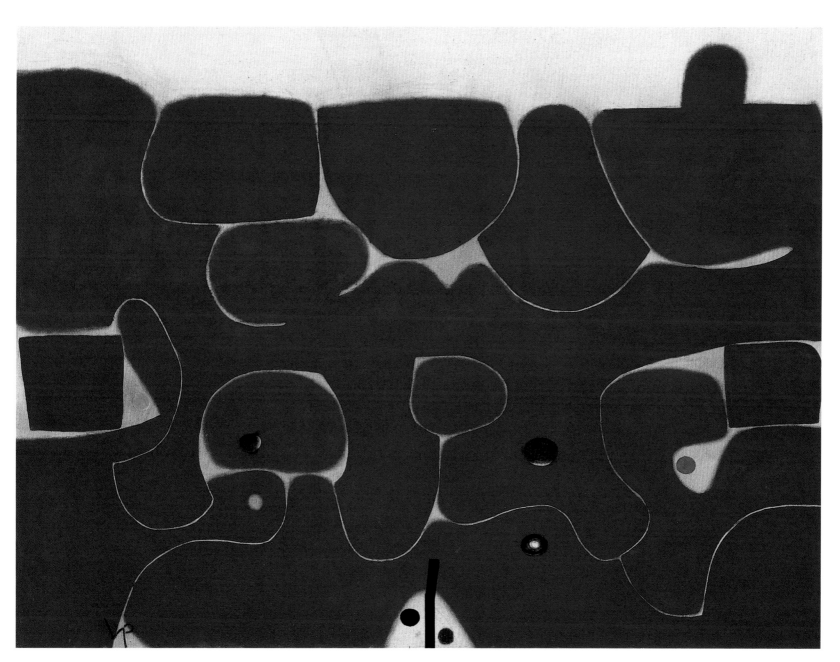

　　模糊的绿色不规则形状挤在画布上，产生了一种单色的交错马赛克效果，除此之外，画面上只有几个蓝色、红色和黄色的点以及一道黑色的线。从上往下看这幅画就像一个迷宫或是一张原始地图，像是代表了迂回的小径，小径上没有明显的出发或到达地点，却在这安静的绿色风景中平静地蜿蜒而行。自然环境，特别是康沃尔郡的乡村，以及约翰·康斯太勃尔和透纳等早期英国艺术家的作品对帕斯莫尔的艺术有着深远的影响。他那些成功的作品都重点关注画布上的光线。帕斯莫尔基本上是自学成才的，他始于抽象艺术创作，

然后转向具象艺术，后来又转回抽象。20 世纪 50 年代早期，他和赫普沃斯以及尼科尔森一起举办展览，之后继续创作类似于构成主义者的几何抽象作品的浮雕。

☛ **赫普沃斯（Hepworth），赫伦（Heron），尼科尔森（Nicholson），奥利茨基（Olitski）**

马克斯·佩希施泰因

Pechstein, Max

出生于茨维考（德国），1881 年
逝世于柏林（德国），1955 年

大海的传说

Tale of the Sea

1920 年，布面油画，高 120 厘米 × 宽 90.5 厘米
（47.25 英寸 × 35.67 英寸），私人收藏

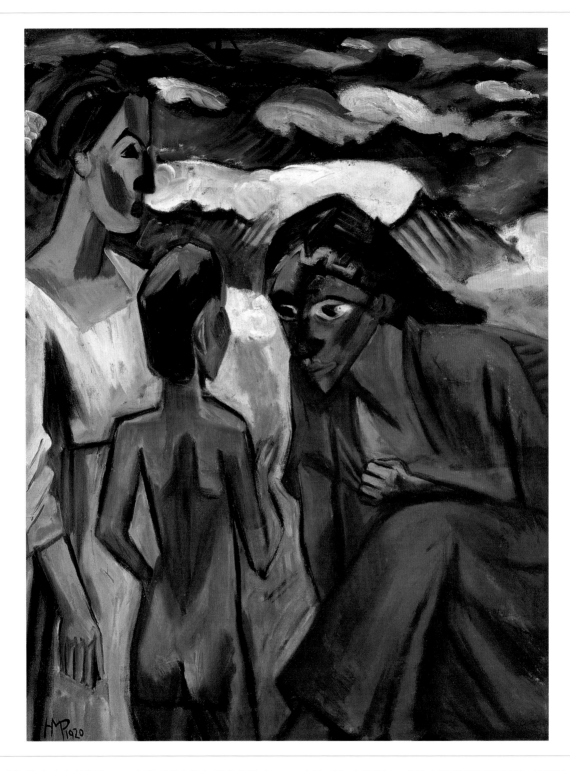

一个穿着鲜红色连衣裙的女人向前倾身和一个背对观众的年轻小女孩交流，同时还有另外一个女人在旁观。作品的标题表明她正在讲述一个海上冒险的故事。佩希施泰因运用了强烈的黑色轮廓和引人注目的反差颜色，使裙子的红色和大海的绿色和蓝色形成对比。颜色和线条是佩希施泰因作品的核心，并把他和德国表现主义团体"桥社"联系在一起。佩希施泰因是该团体中唯一一个受过正规艺术训练的成员。他经常描绘风景中的裸体人物，试图唤起人与自然和谐共处的感觉。佩希施泰因作品的发展主要受到马蒂斯和文森特·凡·高的影响，但在创作这幅画的时候，他开始对原始艺术产生了兴趣。原始艺术成为他灵感的来源，该作品中女人脸庞上面具一般的棱角和宽大的眼睛就体现了这种影响。

☛ 赫克尔（Heckel），基希纳（Kirchner），马蒂斯（Matisse），
莫德索恩－贝克尔（Modersohn-Becker）

A. R. 彭克（拉尔夫·温克勒）
Penck, A. R. (Ralf Winkler)

出生于德累斯顿（德国），1939 年
逝世于苏黎世（瑞士），2017 年

系统－绘画－结束
System-Painting-End

1969 年，布面丙烯画，高 145 厘米 × 宽 150 厘米（57 英寸 × 59 英寸），
私人收藏

　　一条蛇和一只有翼生物的深色身影赫然出现在一个混乱的场景上方，场景中散布着涂鸦般的记号。一群逃跑的火柴人以及它们各不相同的尺寸、步调暗示了一片不稳定的地域——这里可能正处于一场激烈争斗的困境之中。彭克在第二次世界大战期间出生于德国，原名为拉尔夫·温克勒，他成长于一个分裂的战败国。这件作品中的恐惧和威胁反映了当时的背景并表达了艺术家对于动乱的不确定感。当时人们开始反对极简主义的超然抽象性，对具象绘画重新有了兴趣，这使得他的名声大振。尽管彭克兼收并蓄地混合了原

始符号、有态势的笔法和政治主题——这些都是新表现主义作品的特点，他却并不认为自己的作品属于此项运动。确切而言，他把自己的研究比拟为社会科学家的研究，他在创造多种方式表达当今社会的对立和失败及其与过去的不同之处。

☛ 巴斯奎特（Basquiat），戈特利布（Gottlieb），哈林（Haring），
　斯佩洛（Spero）

朱塞佩·佩诺内

Penone, Giuseppe

出生于加雷西奥（意大利），1947 年

螺旋树

Helicoidal Tree

1988 年，木材，高 30 厘米 × 宽 30 厘米 × 长 800 厘米
（11.875 英寸 × 11.875 英寸 × 315.125 英寸），
里韦蒂艺术基金会，都灵

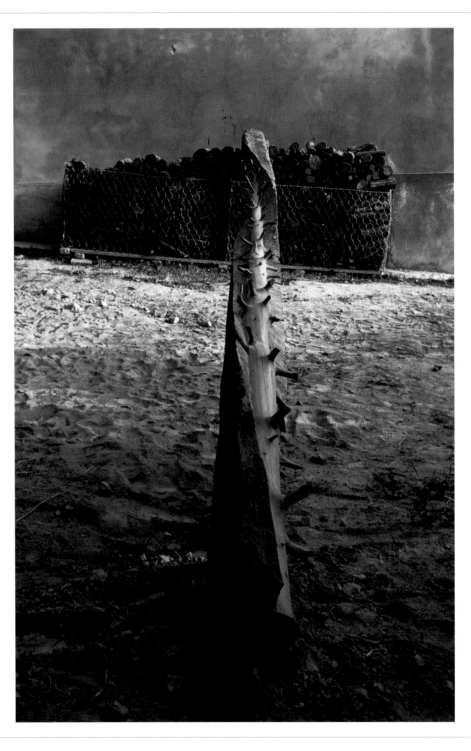

362

佩诺内的"树"被雕刻成一个螺旋的扭曲形状，从一段木头中冒出来，就好像是从木头中发现的化石。每一节树枝、每一个细芽都被小心地留在合适的位置。这件作品表达了一种再生行为，是在人造形式中找寻树木自然形态的一次尝试。佩诺内是贫困艺术团体中的一员。贫困艺术是一项在 20 世纪 60 年代主导意大利艺术界的运动，关注日常材料和自然元素。在这件作品中，他运用木头去发掘人和自然之间关系的中心主旨。通过挖掘木头的年轮，再逐渐剥去树皮表面，他像是揭露了位于树木内部的骨架。佩诺内用相同的方式创作了许多作品来展示眼睛、树叶和树木形态之间的相似之处。他曾在一件绘画作品中把一棵树的年轮和他自己指纹放大的螺纹结合在一起。

☛ 布朗库西（Brancusi），克拉格（Cragg），克尼扎克（Knížák），梅尔兹（Merz）

贝弗利·派帕
Pepper, Beverly

出生于纽约（美国），1922 年
逝世于托迪（意大利），2020 年

瑟尔
Thel

1976—1977 年，戈坦钢和地被植物，高 38.1 厘米 × 宽 45.7 厘米 × 长 342.9 厘米（1.3 英尺 × 1.6 英尺 × 11.3 英尺），
装置于达特茅斯学院，汉诺威，新罕布什尔州

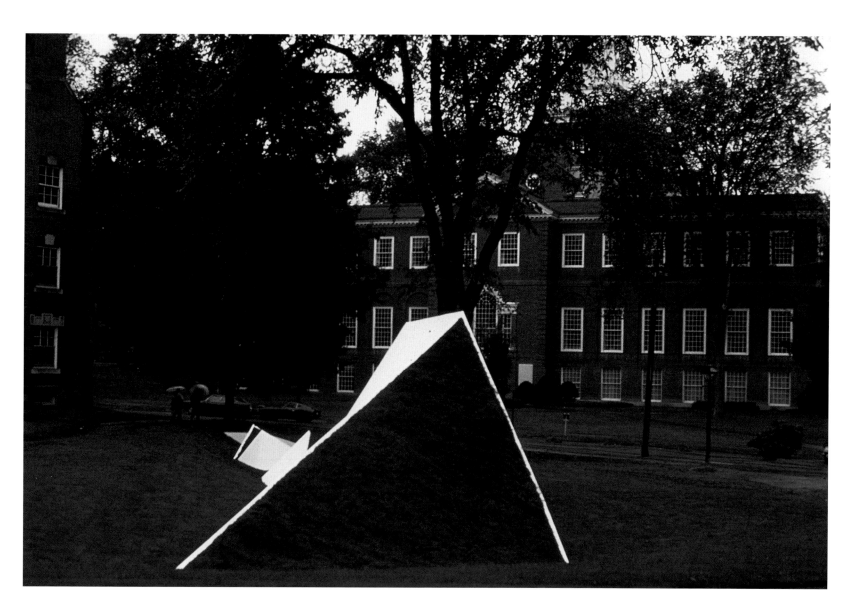

一小片草地好似受到一股内在的压力而弯曲，形成了金字塔状。在它的最高点，被铺上草皮的构造从表面打开，显露出白色金属网的内部构造，与周围的草地形成对比。和这位美国雕塑家的很多作品一样，《瑟尔》和它的周边环境融为一体，它是给这一环境特别制作的，同时也极大地改变了这一环境。但是相对于很多抽象雕塑而言，派帕的作品也充满着感情色彩，并探索着她所说的"情感的内在生命"。标题《瑟尔》来自《瑟尔之书》，是 18 世纪的诗人、画家威廉·布莱克所作的一首诗。派帕的各类雕塑，从 20 世纪 60 年代的带状钢铁结构到 20 世纪 70 年代中期她那让人想起古罗马剧场的混凝土构建的"环形雕塑"，都能促使观众在一片普通的露天环境里体验到出乎意料和不可预测之感。

☛ 奇利达（Chillida），卡普尔（Kapoor），塞拉（Serra），
史密森（Smithson）

王·福奥法尼特
Phaophanit, Vong

出生于沙湾拿吉（老挝），1961 年

那些落到地上却不能被吃的
What falls to the ground but can't be eaten

1991 年，竹子和铅，尺寸可变，装置于奇森黑尔画廊，伦敦

一个壮观的铅包拱门，印刻着用福奥法尼特的母语老挝语写着的一段段文字，谜一般地立在一片悬挂着的竹竿前。穿过拱门，观众可以在悬挂的竹竿间移动，进入一片有着中央聚光灯照明的空地，而身后的竹竿柔和地摇摆并互相敲击着，像是一个巨大的风铃。福奥法尼特这件诗意的装置作品充满了他童年在老挝时的遥远记忆，而他现在已被放逐到他国。尽管观众可以感受到静谧、忧伤和失去的情绪，但这件作品的准确含义始终是一个谜。福奥法尼特有时会帮户外场地设计作品，在那些作品中，他运用一些老挝日常

生活中可用到的相似材料，例如米和橡胶。他过去零碎的摄影资料也被用来反映一段遗失历史的影响。但福奥法尼特反对人们只通过他的背景来解释他的作品，他希望观众做出他们个人的解读。

☛ 达勒姆（Durham），哈透姆（Hatoum），莱普（Laib），
　诺德曼（Nordman）

弗朗西斯·毕卡比亚

Picabia, Francis

出生于巴黎（法国），1879 年
逝世于巴黎（法国），1953 年

卡塔克斯

Catax

1929 年，布面油画，高 104 厘米 × 宽 73.5 厘米
（40.875 英寸 × 28.875 英寸），泰特美术馆，伦敦

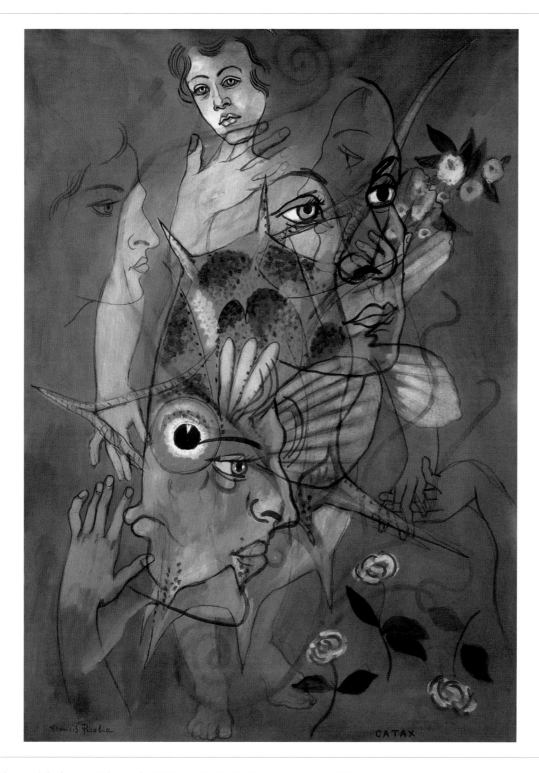

　　一个女人的脸庞以多种不同的角度展现出来。叠加在构图上方的是整个身体的形象、双手的细节以及眼睛的虹膜。这些分离的形态无定形地散布着，就像在空间中纠缠在一起的层叠的玫瑰，那是爱情的象征。这件作品是毕卡比亚的系列作品"透明"（Transparencies）中的一幅，取这样的名字是因为观众可以看见一幅图像下面的另一幅图像。毕卡比亚喜欢用一系列不同视角展现一个形象，以暗示三维立体感，这把他和立体主义联系在了一起。但是形态间不合理的并置又体现了超现实主义和达达主义的影响。达达主义是

一个反传统艺术的团体，而毕卡比亚与该团体有着紧密的联系，他和该团体的领导人杜尚还是十分亲密的朋友。但是，尽管毕卡比亚通过他的作品持续不断地质疑已经被接受的价值观念，他却并没有像其他达达主义同仁们一样站在反对传统艺术的立场上。

☛ 布拉克（Braque），杜尚（Duchamp），莫德索恩－贝克尔（Modersohn-Becker），毕加索（Picasso）

巴勃罗·毕加索
Picasso, Pablo

出生于马拉加（西班牙），1881 年
逝世于穆然（法国），1973 年

阿维尼翁的少女
Les Demoiselles d'Avignon

1907 年，布面油画，高 244 厘米 × 宽 233 厘米（96 英寸 × 92 英寸），
现代艺术博物馆，纽约

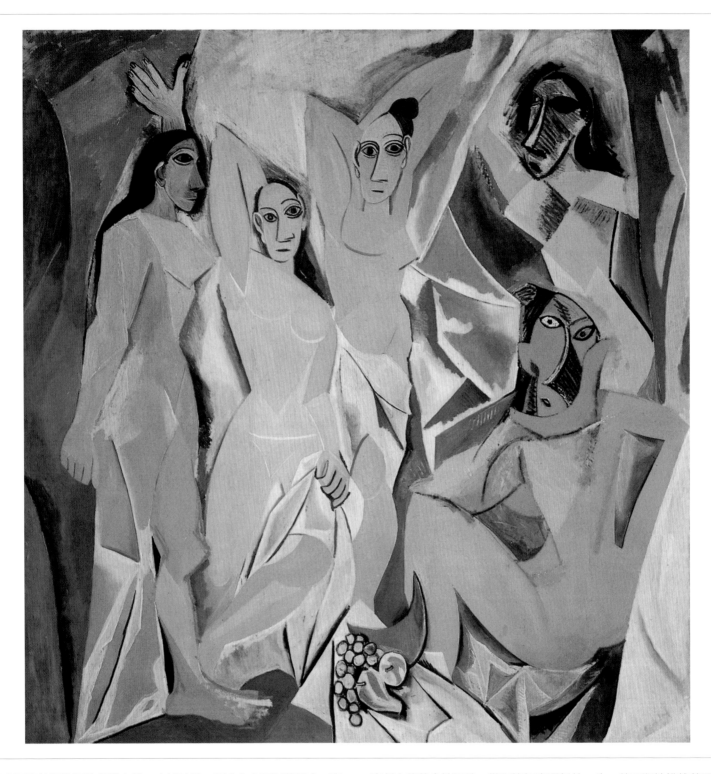

在巴塞罗那的阿维尼翁街道上的一家妓院里，五个女人面对着观众。窗帘和家具被粗暴地分割成一块块菱形，为这个已然十分大胆的构图加入了急切的动感。这些人像同时从不同角度展现出来，比如那位坐着的人物背朝着我们，却看向画布之外。右侧两个女人以及左侧一个女人的脸庞以奔放的活力画成，很大程度上受到毕加索在巴黎的夏乐宫所看到的非洲雕塑的影响。人物的几何处理方式，以及以这幅画为例的对自然主义的排斥，都对现代艺术的发展至关重要，预示着立体主义的诞生，而立体主义是由毕加索和布拉克创立的革命性运动。纵观毕加索漫长的一生，他不断地挑战着寻常的观看方式。他的多才多艺、高超技艺和创造性使他获得了"20 世纪最有影响力的画家"这一当之无愧的荣誉。

☛ 布拉克（Braque），塞尚（Cézanne），高更（Gauguin），马蒂斯（Matisse），毕卡比亚（Picabia）

安德里安·派普
Piper, Adrian

出生于纽约（美国），1948 年

夸大我黑人特征的自画像
Self-portrait Exaggerating My Negroid Features

1981 年，纸面铅笔画，高 25.4 厘米 × 宽 20.3 厘米（10 英寸 × 8 英寸），
约翰·韦伯美术馆，纽约

派普是一位黑白混血艺术家，她在这幅强有力的素描中向外注视着观众。而正如标题所说，这并不是一幅直截了当的自画像。它是一件促使观众去思考为什么艺术家选择以此种方式表现自己的作品，并且挑战着观众自身的种族偏见。派普运用了经常被认为是白人、中产阶级自由主义堡垒的美术馆空间和素描这一传统媒介，去处理有关身份和种族的根深蒂固的问题。和派普的其他很多作品一样，在这幅非常个人又复杂的素描中，她有别于其他表达政治问题的艺术家。她对官方组织负责的社会问题不予理会，选择去使观众直面他们的偏见，并迫使他们审视自己的反应。自 20 世纪 60 年代末开始，派普运用了各种不同媒介去创作高要求的观念艺术作品，而这些作品背后的理念才是最为重要的。

☛ 哈特利（Hartley），洛朗斯（Laurens），谢尔夫贝克（Schjerfbeck），
泰戈尔（Tagore）

约翰·派珀
Piper, John

出生于埃普瑟姆（英国），1903 年
逝世于福利（英国），1992 年

锡顿德勒沃尔
Seaton Delaval

1941 年，板面油画，高 71 厘米 × 宽 88.5 厘米（28 英寸 × 34.75 英寸），
泰特美术馆，伦敦

这是 18 世纪早期位于诺森伯兰郡的一座乡间别墅，它令人瞩目的外观看上去既雄伟又庄严，在夜晚的天空下凸显着轮廓。戏剧化的光线和紫色、黄色的色块给人一种它正在着火的感觉，这可能与伦敦大轰炸期间在英国城市中肆虐的夜间火灾有关，那些火苗或许也威胁到了像这幢建筑一样的国家财产。这是派珀在第二次世界大战期间创作的一个系列作品中的一幅，这组作品记录了英国建筑方面的辉煌成就，而这些成就却受到了德军空袭的威胁。20 世纪 30 年代，他受到布拉克和布朗库西影响，创作几何抽象艺术。后来

他被英国艺术的普遍趋势引领，转为创作具象作品。这种普遍趋势指的是从激进的现代主义试验转向一种更为传统的、优美的风格。20 世纪 20 年代早期，派珀出版过两本诗集，他还设计过舞台场景和彩色玻璃窗。

☛ 阿奇瓦格（Artschwager），布朗库西（Brancusi），布拉克（Braque），
怀特瑞德（Whiteread）

米开朗基罗 · 皮斯特莱托

Pistoletto, Michelangelo

出生于比耶拉（意大利），1933 年

破布堆前的维纳斯

Venus of the Rags

1967 年，水泥、云母和破布，高 130 厘米 × 宽 100 厘米 × 长 100 厘米（51.25 英寸 × 39.375 英寸 × 39.375 英寸），第 3 版

一座维纳斯古典雕像背对着观众，似乎正全神贯注于她面前的一大堆五颜六色的破布。尽管破布是司空见惯的事物，却提供了一种相对于雕塑所代表的传统理想之美以外的另一种美。通过对比贫穷的材料和那些传统艺术材料，皮斯特莱托质问着艺术和社会中先入为主的价值观念。这确实就是贫困艺术的关注点。贫困艺术的名字是 20 世纪 60 年代末期由一群意大利艺术家所取的，他们把先前被摒弃的材料运用于作品之中。皮斯特莱托作为该团体的一位成员，从雕塑、绘画到行为艺术，实验了各种各样的媒介，他还把自己的破布作品以一系列戏剧性的即兴表演带到街道上去。贯穿皮斯特莱托种类繁多的作品的相同主旨是艺术家和观众的关系。为此，他在镜子中发现了自己那最为辛酸的比喻，因为镜子可以反射、叠加或者分割。

☛ 博伊于斯（Beuys），布里斯利（Brisley），布达埃尔（Broodthaers），德 · 基里科（De Chirico），黑塞（Hesse），库奈里斯（Kounellis）

谢尔盖·波利雅科夫

Poliakoff, Serge

出生于莫斯科（俄罗斯），1900 年
逝世于巴黎（法国），1969 年

双联画

Diptych

1954 年，粗麻布面油画，高 116.5 厘米 × 宽 179 厘米
（45.875 英寸 × 70.5 英寸），私人收藏

　　一系列交错的纯色色块像拼图一样拼合在一起，它们柔和的边缘微妙地被模糊了。这幅作品是由两块分离的板面结合在一起而形成的，被称为双联画。作品中两块板面之间的匹配度并不精准，好像是艺术家故意玩弄我们对于对称的期待。这种效果被看似漂浮在一片中性背景之上的这些形状加强了，这个背景延伸到了支撑物的边缘，于是便创造了至上主义作品中特有的一种空间混乱之感。在众多影响波利雅科夫的因素中，马列维奇和至上主义者被证明是对其艺术发展起到最关键作用的。波利雅科夫出生于俄罗斯，他丰富

的颜色运用显然是从俄罗斯代表性作品的传统深色调中借鉴而来的。波利雅科夫在 1923 年搬至巴黎，然后在 1937 年的时候遇到了康定斯基。他受到康定斯基的启发，并经常拜访德劳内的工作室，后来便转向了抽象作品的创作。

☛ 罗伯特·德劳内（R Delaunay），索尼娅·德劳内（S Delaunay），赫伦（Heron），康定斯基（Kandinsky）

西格玛尔·珀尔克
Polke, Sigmar

出生于奥莱希尼察（波兰），1941 年
逝世于科隆（德国），2010 年

吸鸦片者
Opium Smoker

1982—1983 年，亚麻布面涂漆、纸和丙烯，
高 259.1 厘米 × 宽 200.1 厘米（102 英寸 × 79 英寸），私人收藏

　　一个吸食鸦片的东方人图像被叠加在一张画有拱门的有色草图上。背景图像的曲线和波浪线补充了版画的装饰元素，其整体效果让人想起鸦片带来的精神错乱和兴奋。红色的"珀尔克"点向着画面底部逐渐消失，这一用法是该艺术家作品的标志，与利希滕斯坦的本戴点呼应。珀尔克经常运用重叠的图像创造有趣的并置，并带来诙谐的对比。通过把一个卑微的吸鸦片者放在一处优秀的建筑物中，他抛弃了低级文化和高级文化之间的差别。珀尔克是创作不协调作品主题的最富有创造力的首批实践者之一，他对消费文化的

兴趣使得他与里希特始创了德国波普艺术运动。他爱好刺激试验，并在自己的作品中运用了有毒物质和热敏颜料。

☛ 利希滕斯坦（Lichtenstein），奥占芳（Ozenfant），里希特（Richter），萨利（Salle），施纳贝尔（Schnabel）

杰克逊 · 波洛克
Pollock, Jackson

出生于科迪，怀俄明州（美国），1912 年
逝世于斯普林斯，长岛，纽约州（美国），1956 年

海神的召唤
Full Fathom Five

1947 年，有着拾得物的布面油画，高 129.2 厘米 × 宽 76.5 厘米
（50.875 英寸 × 30.125 英寸），现代艺术博物馆，纽约

　　画布上覆盖了显然是随机创作的许多颜料弧线，创造出了强烈又充满活力的抽象平面。香烟、钉子和钮扣这些拾得物被特意嵌入有着丰富纹理的表面。波洛克是最为著名的美国抽象表现主义画家，因为使用把颜料滴下并泼洒在地板画布上的方法，他被称为"滴管杰克"（Jack the Dripper）。世界各地的评论者都震惊于波洛克的画作，因为这些画作突破了具象艺术的固有模式，在新技术的运用中体现了艺术家身体力行地投入到作品创作中。尽管波洛克的作品看上去很凌乱，但他的方法在某种程度而言是受控的、有系统性的。波洛克作为创作大尺寸姿势绘画的美国人中的一员，着重强调绘画背后的创作过程。他的创作方式对欧洲艺术有着深远的影响。

☞ 德·库宁（De Kooning），米修（Michaux），米切尔（Mitchell），马瑟韦尔（Motherwell）

柳博芙·波波娃
Popova, Lyubov

出生于莫斯科（俄罗斯），1889 年
逝世于莫斯科（俄罗斯），1924 年

立体派裸体
Cubist Nude

1913 年，布面油画，高 92 厘米 × 宽 64 厘米（36.25 英寸 × 25.25 英寸），
安妮朱达美术馆，伦敦

这个人物看上去像是穿戴着盔甲，她身体上所有的曲线都被转化成了碎片般的几何形状，赋予了空间和时间的动感。柔和的褐色与深绿色以及几乎简化到形态本质的做法，都让人回想起毕加索和布拉克的早期立体主义作品。波波娃 1912 年从她的故乡俄罗斯搬至巴黎，一年后画了这幅裸体像。波波娃与巴黎的立体主义者有着紧密的联系，其中她特别受到梅青格尔的影响。波波娃有段时间在他的工作室和他一起工作，第一时间学习到了他的技术和方法。1913 年，波波娃返回到了俄罗斯，并和塔特林取得了联系。她成了俄罗斯先锋艺术的重要人物之一，并在新生的苏维埃共和国教艺术。她也设计舞台布景、戏服和印花纺织品，证明了艺术作品可以对人们的生活有实际贡献。

☛ 阿尔奇片科（Archipenko），布拉克（Braque），梅青格尔（Metzinger），毕加索（Picasso），塔特林（Tatlin）

莫里斯 · 普伦德加斯特
Prendergast, Maurice

出生于圣约翰斯，纽芬兰省（加拿大），1858 年
逝世于纽约（美国），1924 年

塞勒姆海湾
Salem Cove

1916 年，布面油画，高 61.3 厘米 × 宽 76.5 厘米
（24.125 英寸 × 30.125 英寸），国家美术馆，华盛顿特区

　　欢乐的人群正在波士顿附近的塞勒姆海湾享受游玩的一天。观众几乎可以真切地感觉到微风抚弄着树叶，在海面上扬起波浪。这类场景是普伦德加斯特最为偏爱的，他发现自己被散步场所、嘉年华和人们闲暇时的户外活动所吸引。不受拘束的零散色点或颜料涂抹是受到了点彩画派的启发。点彩画法通过挨个排列有对比度的色点，赋予画面一种亮度和运动感。人物和树木周围加粗的黑色轮廓让人想起日本版画，但可能与纳比派的装饰性方法有更直接的关系，而普伦德加斯特正是在 19 世纪 90 年代于巴黎期间邂逅了纳比派团体的。普伦德加斯特在波士顿长大，他在巴黎学习完以后又返回至波士顿，在那里成功地建立了一个工作室，并创作了很多同样为他赢得声名的水彩作品。

☞ 埃弗里（Avery），利伯曼（Liebermann），莫奈（Monet），西涅克（Signac）

理查德 · 普林斯
Prince, Richard
出生于巴拿马运河区（巴拿马），1949 年

无题（玩笑）
Untitled (Joke)
1987 年，布面丙烯画，高 142.2 厘米 × 宽 121.9 厘米（56 英寸 × 48 英寸），私人收藏

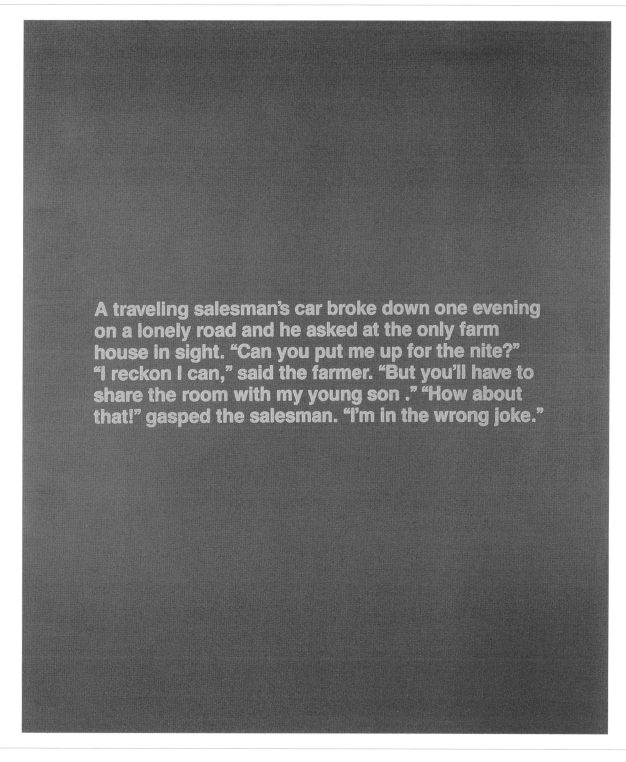

A traveling salesman's car broke down one evening on a lonely road and he asked at the only farm house in sight. "Can you put me up for the nite?" "I reckon I can," said the farmer. "But you'll have to share the room with my young son ." "How about that!" gasped the salesman. "I'm in the wrong joke."

　　一个生硬的冷笑话以丝网印刷的方式印在画布上。这是普林斯从各种各样的资料中收集来的其中一个笑话，它并不会让人立刻觉得很有趣，但是当人们再仔细斟酌的时候，这个玩笑的荒谬之处便显露出来了。玩笑中错误的地点和身份，影射着在这个与表面所呈现的不同的、令人焦虑的世界中，普林斯自己的不确定性。作品暗示了创作这样一幅画的行为本身也是一个笑话，嘲笑了极简主义者的严肃，因为他们创作像这幅作品一样的单色绘画。普林斯也把日常生活中的一些事物转化为一件艺术作品，来质疑原创者的概念和

艺术家所扮演的传统角色。他的很多作品从杂志和广告中借用不知名的图像，包含了"挪用"这一项后现代主义技艺。他也因为着迷于牛仔和飙车党之类的社会边缘人士而出名，他把这类人记录在了一系列被称为"美国精神"（Spiritual America）的摄影照片中。

☛ 麦卡洪（McCahon），沃捷（Vautier），沃霍尔（Warhol），韦纳（Weiner）

马克·奎恩
Quinn, Marc

出生于伦敦（英国），1964 年

自己（局部）
Self (detail)

1991 年，血液、不锈钢、有机玻璃和制冷设备，高 205 厘米 × 宽 60 厘米 × 长 60 厘米（81 英寸 × 23.5 英寸 × 23.5 英寸），萨奇收藏，伦敦

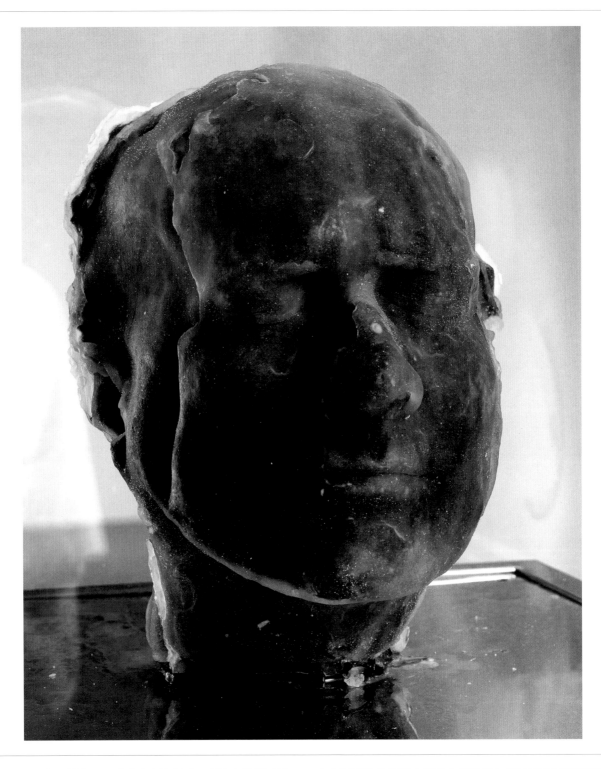

　　艺术家头部的铸件由他自己的约 4.5 升冷冻血液制成，而这个数量正是一个正常的成年人体内的血量。这件作品被存放在冷冻容器中并安装在一个底座之上。在这个引人注目却又使人不安的塑像中，奎恩为自画像和自我表达提供了一种极其真实的视角。相对于利用诸如大理石或者青铜等传统的媒介，他抽出自己生命必需的血液，以最为直接的方式来和他人交流。标题"自己"可以按照字面意思来理解：这件作品不仅是艺术家自己头部的铸件，也是实实在在地由他自己身体中的液体制成的。这个塑像貌似一个死亡面具，

有意利用随着艾滋病爆发人们特别加剧的对血液的害怕情绪，让观众直面死亡这一概念。奎恩在他有着对抗性和基于人体的创作中，经常运用面包和乳胶等非常规的材料。

☞ 冈萨雷斯（González），赫斯特（Hirst），尼特西（Nitsch），潘恩（Pane）

弗朗茨·拉齐维尔

Radziwill, Franz

出生于施特罗豪森（德国），1895 年
逝世于威廉港（德国），1983 年

在德国人的土地上

In the Land of the Germans

1947 年，布面油画，高 92.1 厘米 × 宽 105.1 厘米
（36.25 英寸 × 41.375 英寸），私人收藏

在一片贫瘠荒芜的城市环境中展开了一幅象征着救赎的天空场景。在一片嵌有花朵的天空中，一个天使和一朵红色的康乃馨坠向地面。下方的废墟中坐着一个可能就是艺术家自己的小人，他看上去对周围正发生的事情十分漠然。这幅作品绘于 1947 年，作品的标题与第二次世界大战期间拉齐维尔家乡遭到的毁坏直接相关。这世界末日般的景致在他职业生涯刚起步的时候反复折磨着他。自 20 世纪 30 年代早期开始，他的所有作品都充满着神秘的氛围，就好像是《启示录》中描绘的、在日常生活平静的表面下突发的世界末日。尽管拉齐维尔的作品风格与超现实主义有联系，他却不是该团体中的一员。他独立地进行创作，甚至在纳粹党人统治时期仍选择留在德国。由于视力衰退，他在 1972 年的时候不得不放弃了绘画。

☛ 德尔沃（Delvaux），格罗兹（Grosz），哈克（Haacke），基弗（Kiefer）

菲奥娜·瑞依

Rae, Fiona

出生于中国香港，1963 年

Untitled (yellow with circles I)

1996 年，布面油画和铅笔画，高 213.4 厘米 × 宽 213.4 厘米
（84 英寸 × 84 英寸），萨奇收藏，伦敦

　　迅速掠过的多色大笔触与漂浮着的亮色圆圈相碰撞。俯冲而下的线条在构图中旋转，把画面解剖成重叠的圆圈。这件作品既是即兴的，也是非常经意的。它散发出一种受控制的狂热能量。这幅画并没有指向直接可被识别的现实元素。更准确地说，这件作品看上去像是诉说着宇宙中的一个未知领域，在那里，化学反应和原态有机体共存在一个混乱流动的状态中。瑞依很多像这幅作品一样的画都充满了来自其他艺术家，如珀尔克和里希特作品的元素。迪士尼卡通的图像片段有时也出现在瑞依的作品中，还有纹章的符号以及其

他一些不固定的形状。和赫斯特一样，瑞依是 20 世纪 80 年代末毕业于伦敦大学金史密斯学院，取得巨大成功的年轻英国艺术家中的一员。

☞ 赫斯特（Hirst），霍夫曼（Hofmann），康定斯基（Kandinsky），珀尔克（Polke），里希特（Richter）

阿努尔夫·莱纳
Rainer, Arnulf

出生于巴登（奥地利），1929 年

丧亲之痛
Bereavement

1970 年，摄影照片上的油性蜡笔画，高 59.7 厘米 × 宽 50.2 厘米
（23.5 英寸 × 19.75 英寸），尤利西斯美术馆，维也纳

　　在鲜艳的彩色蜡笔标记之下的是艺术家自己的一张摄影照片，他向下耷拉的脸呈现出一副极度夸张的悲痛表情，对应了作品的标题。莱纳如今最为人所知的便是这些摄影自画像，这些照片总是被以这样的方式几乎完全地涂抹过。他的摄影照片经过细心的布置，然后再进行装饰，以提出观看身体的新视角和新方式。莱纳最初因为注意到自己起草作品时愁眉苦脸的样子，而产生了对身体语言的细微差别的兴趣。他决定在系列作品"面部闹剧"（Face Farces）中记录自己的面部表情。他也运用录像和电影去发掘情绪的身体表

达以及生存和死亡的基本主题，把发掘出来的想法在他的系列作品"死亡面具"（Death Mask）中做出了戏剧化的总结。20 世纪 60 年代晚期和 70 年代早期，莱纳和维也纳行动主义者有着密切关系，他们都以一种极端的仪式性的方式，用自己的身体去表现人类的暴力。

☛ 阿德尔（Ader），伯顿（Burden），隆哥（Longo），尼特西（Nitsch），
　　潘恩（Pane），威尔克（Wilke）

罗伯特·劳森伯格
Rauschenberg, Robert

出生于阿瑟港，得克萨斯州（美国），1925 年
逝世于卡普蒂瓦，佛罗里达州（美国），2008 年

多立克马戏团
Doric Circus

1979 年，板面混合媒介，高 243.8 厘米 × 宽 346.7 厘米 × 长 66 厘米
（96 英寸 ×136.5 英寸 ×26 英寸），国家美术馆，华盛顿特区

　　一堆杂志剪辑的随机集合和一块块材料，被以布告牌的方式粘接在一面墙上。右侧的一盏红灯和一面镜子提供了有趣的视觉现象。这一集合艺术品或者被劳森伯格称为"组合绘画"（combine painting）的这类作品，其包含的多种元素并没有一致性，而只是简单地代表了在这个消费文化和大众传媒的时代中环绕在我们身边的、过多且混乱的视觉符号。作品的标题有意地表明了作品和古希腊庙宇的多立克柱式的视觉联系。马戏团的疯狂或日常生活的混乱，以这种方式被囊括在了古典柱子的精密柱廊内。20 世纪 50 年代中期，劳森伯格作为经常被称为新达达主义（Neo-Dada）团体中的一员而崭露头角。如今他被认为是和美国波普艺术——这一艺术运动的意象来自大众文化和新兴技术——相关的最为重要的艺术家之一。

☛ 布莱克（Blake），戴恩（Dine），奥培（Opie），罗森奎斯特（Rosenquist）

查尔斯·雷
Ray, Charles

出生于芝加哥，伊利诺伊州（美国），1953 年

1991 年秋季款
Fall '91

1992 年，混合媒介，高 244 厘米（96 英寸），私人收藏

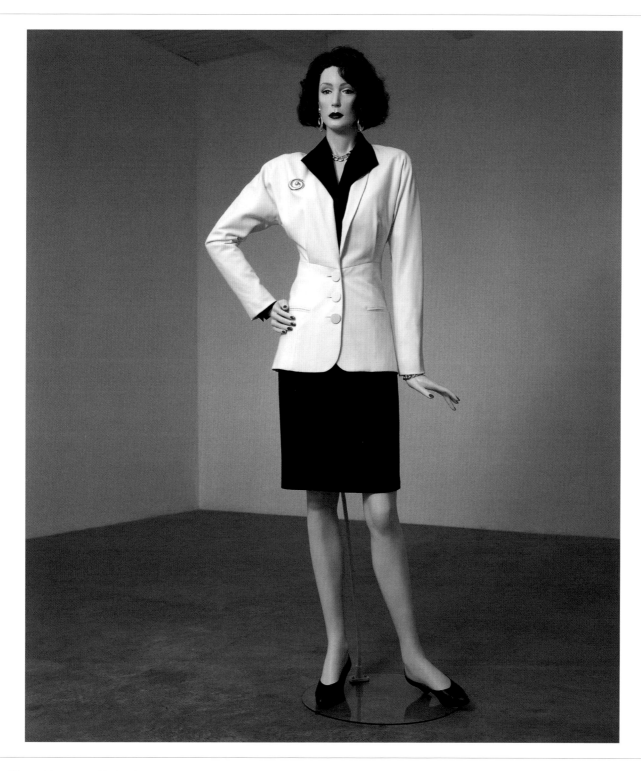

在雷那让人引起幻觉的爱丽丝梦游仙境般的世界中，没有什么看上去是它本该有的样子。《秋季款》呈现了一个穿着体面的现代女商人形象，并把她放大成了一位体型极大的全能女战士。和这件令人不安的雕塑相遇，是紧张又有趣的经历。《秋季款》使得整间屋子都围绕着它，观众身处其中显得被缩小了一样。雷打破了公认的事物的秩序，他经常调整自己的人体模型大小去创造超现实的作品，挑战常态的概念。在他的作品《家庭》中，父亲、母亲、儿子和女儿的尺寸分别被缩小或者放大，直到每一个角色有着同样的身高，这便是他运用此项技术的一个令人不适的例子。他对空间和尺寸的处理方式很大程度上归功于抽象雕塑家卡罗的布局策略。卡罗是一位对雷有着深远影响的艺术家。雷也尝试自画像，把他生殖器官的铸件和一些阴毛附到一个普通的商店服装模特上。

☛ 卡罗（Caro），汉森（Hanson），隆哥（Longo），舍曼（Sherman），奇奇·史密斯（K Smith）

奥迪隆·雷东
Redon, Odilon
出生于波尔多（法国），1840 年
逝世于巴黎（法国），1916 年

花丛之中的奥菲莉娅
Ophelia among the Flowers
1905—1908 年，纸面彩色粉笔画，高 64 厘米 × 宽 91 厘米
（25.5 英寸 × 35.875 英寸），国家美术馆，伦敦

莎士比亚作品中的角色奥菲莉娅，其诗意、幻想的世界给这幅画提供了灵感。这一幕像是发生在奥菲莉娅溺亡之前，她在一个梦幻恍惚的状态之中，掉落在她面庞前的花朵似乎代表着她欣喜若狂的愿景。这幅画有一种幻觉般的性感，这种调性与 20 世纪 60 年代的嬉皮士和毒品文化相符。艺术家早期的"Noirs"（法语，黑色）是关于他青年时病态的、不幸的黑白作品，这是他对自己那苦难而孤独的童年做出的回应。他被赶出自己的家庭，可能是因为他们无法忍受他的癫痫病。但是在 1897 年，当他在波尔多的家庭房屋被售卖了以后，他似乎从那些他称之为"痛苦的根源"中解脱出来了，他的作品也有了更多充满活力的色彩，就像这幅画一样，这类作品也更受大众喜爱。雷东对潜意识心理的专注给超现实主义者带来了重要的影响。

☛ 博纳尔（Bonnard），夏加尔（Chagall），克里姆特（Klimt），马松（Masson）

保拉·雷戈

Rego, Paula

出生于里斯本（葡萄牙），1935 年

舞蹈

The Dance

1988 年，布面纸面丙烯画，高 213.4 厘米 × 宽 274.3 厘米
（84 英寸 ×108 英寸），泰特美术馆，伦敦

在这月光照耀的场景中，微笑的情侣们和一个家庭沉浸在狂欢之中，一个女子落了单独自跳舞。在背景处的岩石山顶有一座阴森的城堡，远处的海面在闪闪发光。雷戈运用了强烈的明暗对比方法，使得画面有着对比明显的光线和阴影，暗示着藏于阴暗之处的令人不安的秘密。这使她的绘画作品有一种神秘氛围，让人想起超现实主义者德·基里科和恩斯特的作品。她的具象绘画作品有着一种迷人却又充满邪恶的能量。作品中以奇怪的视角和变形的尺寸造就的怪异人物，他们表演的场景将观众带到一个超越时间的怀旧世界之中。雷戈童年的记忆和关键的成年经历对她的创作有着巨大的影响，恐惧、无知、控制、性欲和逃离都是在她作品中反复出现的令人熟悉的主旨。雷戈的灵感也来源于儿歌书籍，她还为很多儿歌书籍画过插画。

☛ 坎贝尔（Campbell），德·基里科（De Chirico），恩斯特（Ernst），马蒂斯（Matisse），蒙克（Munch），纳德尔曼（Nadelman）

阿德·莱因哈特

Reinhardt, Ad

出生于布法罗，纽约州（美国），1913 年
逝世于纽约（美国），1967 年

黑色绘画第 34 号

Black Painting No. 34

1964 年，布面油画，高 153 厘米 × 宽 152 厘米（60.25 英寸 × 60.125 英寸），
国家美术馆，华盛顿特区

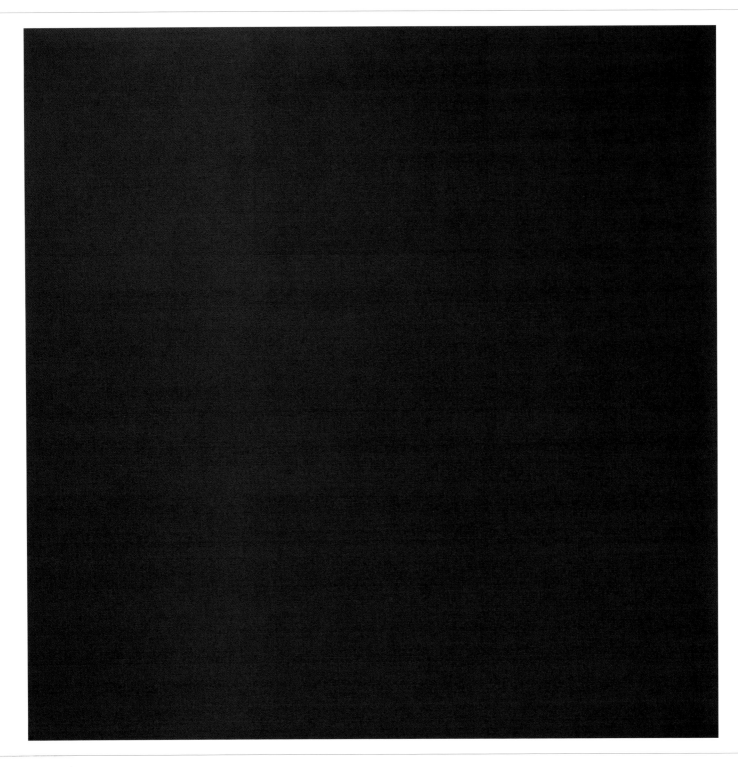

　　黑色的颜料吞没了画布。只有两个矩形的痕迹被保留了下来，透过颜料的遮盖层才可以看见。莱因哈特把画作削减到它的纯粹本质。这幅作品属于一个系列，总结了他对于艺术的矛盾态度。莱因哈特把艺术创作看作对过去作品的持续反应，他想达到一种"没有幻觉、暗示、欺骗"的风格。他无视先前艺术家们的作品，认为在画布上展现真实物体的想法是绝不可能实现的。他的黑色油画作品系列总结了现代主义的传统，也把他和简约的极简主义联系在了一起。极简主义当时正在兴起。莱因哈特是一位复杂的艺术家，他抵制几何抽象的空洞，但也不愿让自己听任于美学概念。他花了一生的时间，通过一系列的诙谐卡通和漫画作品来讽刺艺术世界。"黑色绘画"在色调上有着十分微妙的差异，是他对待绘画的个人态度的最终陈述。

☞ **布朗库西（Brancusi），贾德（Judd），勒维特（LeWitt），
马列维奇（Malevich）**

皮埃尔-奥古斯特·雷诺阿
Renoir, Pierre-Auguste

出生于利摩日（法国），1841 年
逝世于滨海卡涅（法国），1919 年

安布鲁瓦兹·沃拉尔的肖像
Portrait of Ambroise Vollard

1908 年，布面油画，高 81 厘米 × 宽 64 厘米（32 英寸 × 25.25 英寸），
考陶尔德艺术学院美术馆，伦敦

　　作品描绘了穿着正装的安布鲁瓦兹·沃拉尔正在欣赏一件雷诺阿的雕塑作品。他双手转动着作品，看上去像是在沉思。整块画布的表面充满着丰富温暖的颜色，给这个场景带来一种亲密的氛围。作为一位典型的鉴赏家，沃拉尔是雷诺阿的朋友和经销商，在巴黎的拉菲特街经营一家画廊，该画廊成了很多印象主义和后印象主义代表人物作品的陈列处。艺术家把这幅肖像画送给沃拉尔，以表达感谢和尊重。雷诺阿也因描绘巴黎活力生活的绘画作品而闻名，他是印象主义艺术家团体中的重要一员，他们的作品主要关注光线

处理。他们的目的并不是直接描绘一个场景，而是捕捉一个特定时间和地点的视觉印象。尽管印象主义者对风景很感兴趣，但雷诺阿主要还是一位人物画家，他特别喜欢创作阳光照耀下丰满性感的裸体。

☛ 德尼（Denis），基希纳（Kirchner），莫迪里阿尼（Modigliani），
　维亚尔（Vuillard）

热尔梅娜·里希耶

Richier, Germaine

出生于格朗（法国），1902 年

逝世于蒙彼利埃（法国），1959 年

堂吉诃德

Don Quixote

1952 年，青铜，高 206 厘米（81.5 英寸），第 6 版

一个无脸的、痛苦的消瘦人物独自站立在那里，一只手伸出去，另一只手拿着一根长棍。青铜粗糙、腐蚀状的表面和人物的孤独同时暗示着卑微和脆弱、力量和生存。堂吉诃德是 17 世纪西班牙作家塞万提斯的著名传奇作品中一位有勇无谋、理想主义的英雄，在这里可能象征着里希耶在她作品中对完美的孤独寻觅。孤立的主题对存在主义来说也十分普遍。存在主义是关于个体和个人责任的哲理，在当时里希耶工作着的战后巴黎备受推崇。里希耶的雕塑经常融合了动物和人类的元素，运用诸如细枝和电线等拾得物取代

肢干和部分身体。该作品中人物的双腿就是照真树枝铸成的。这种拟人化的方式一部分来自超现实主义，但里希耶受到的不同影响中最重要的是贾科梅蒂的作品。

☛ 博罗夫斯基（Borofsky），加尔加洛（Gargallo），贾科梅蒂（Giacometti），库宾（Kubin）

格哈德·里希特
Richter, Gerhard

出生于德累斯顿（德国），1932 年

794-1 抽象绘画
794-1 Abstract Painting

1993 年，布面油画，高 240 厘米 × 宽 240 厘米（94.5 英寸 × 94.5 英寸），
私人收藏

红色、蓝色和绿色的颜料层被拖过画布表面，留下的残像如同地震引起的剧烈冲击波。这幅画是里希特称为"抽象"（Abstract）的一个系列作品中的一幅。他运用了橡胶滚轴和抹刀来创作，使得这件作品看上去像是由机械装置画成的，没有任何艺术家的手工参与痕迹。作品让人觉得构图的想法和颜色并置是机缘巧合。里希特是一位多产的艺术家，他创作过巨大又阴沉的单色画、基于比色图表的作品以及来源于快照或新闻摄影照片的具象绘画。在这些作品中，一张原本清楚的照片逐渐变得模糊不清，然后完全被笔触涂

抹掉痕迹。这些让人深思的作品既忧郁又有感染力，主题常常是有关死亡、痛苦和记忆的。它们存在于绘画和摄影照片的临界线上，质疑着这两种媒介。

☛ "艺术与语言"（Art & Language），波洛克（Pollock），瑞依（Rae），罗斯科（Rothko）

布里奇特 · 赖利
Riley, Bridget
出生于伦敦（英国），1931 年

八月
August
1995 年，亚麻布面油画，高 164.8 厘米 × 宽 228.6 厘米
（64.875 英寸 × 90.125 英寸），卡斯滕 · 舒伯特，伦敦

388

灿烂的颜色万花筒以细小的菱形条状被精心地排列着，接连不断地呈现在布面上。颜色和图案的重叠布置创造了一种视觉错觉，给这幅作品带来一种强烈的催眠感。赖利是欧普艺术运动的一位主要代表人物。欧普艺术专注于和观众一起玩感知游戏以及在一张静止的画布上创造运动的效果，而她享受着不同颜色和色调的试验。赖利的作品深深地植根于传统，并展现了从后印象主义的用色到巴拉未来主义的活力等不同影响。她从画黑白条纹的作品开始，随后带入颜色去打造视觉振动和节奏，暗示着具有同样特征的音乐调

性。她在艺术生涯最早期就得到了国际认可。1968 年的威尼斯双年展上，她被授予了绘画大奖。

☛ 阿尔贝斯（Albers），巴拉（Balla），布莱克纳（Bleckner），
瓦萨雷里（Vasarely）

让－保罗·里奥佩尔
Riopelle, Jean-Paul

出生于蒙特利尔（加拿大），1923 年
逝世于格吕岛（加拿大），2002 年

抽象橙色
Abstraction Orange

1952 年，布面油画，高 97 厘米 × 宽 195 厘米（38.25 英寸 × 76.75 英寸），
私人收藏

鲜艳的三原色形成的花哨的网，布满了这幅绘画，创造出了一种欢快、活跃的效果。画布的表面覆盖了一层厚厚的颜料，这些颜料是用调色刀蘸上管中的颜料后直接上色的，运用了一种被称为厚涂法（impasto）的技艺。为了回应之前几代抽象画家客观的创作风格，里奥佩尔的作品专注于颜色和表面纹理。里奥佩尔经常把颜料重重地涂在画布上，以一簇簇的颜色集合上色，并使这些颜色聚集在一起来加强张力。这种创作方法把里奥佩尔和不定形艺术家联系在了一起，他们运用自由的笔触和浓厚的颜料涂抹来尝试创造

一种新的抽象艺术语言。里奥佩尔出生在蒙特利尔，1948 年搬至巴黎，但还是定期返回加拿大。在里奥佩尔艺术生涯早期，他的创作受到超现实主义的自动主义影响，但到了 20 世纪 60 年代，他转向了一种更加深思熟虑的抽象风格。

☛ "艺术与语言"（Art & Language），艾尔斯（Ayres），福特里埃（Fautrier），波洛克（Pollock），托比（Tobey）

迭戈·里韦拉
Rivera, Diego

出生于瓜纳华托（墨西哥），1886 年
逝世于墨西哥城（墨西哥），1957 年

武器的分配
Distribution of the Arms

1928 年，壁画，高 203 厘米 × 宽 398 厘米（80 英寸 × 156.875 英寸），
教育部，墨西哥城

　　在这件作品中，作为一位热血澎湃的共产主义者，艺术家展现了在墨西哥的一幕革命场景。在中央的是他的妻子、艺术家卡洛，她正在给工人们发放武器。这件作品是一组规模宏大的壁画中的一部分，那是里韦拉在 20 世纪 20 年代晚期为墨西哥政府创作的。这是一幅在历史上有深远影响的关于社会和政治的全景画，表达了墨西哥人民强烈的愿望。这一系列壁画同时包含了真实和假想的事件。里韦拉构图中的元素以大胆的反差色块被清晰地描画出来。这种风格对墨西哥艺术有着相当大的影响，其目的在于使作品中的

叙事结构变得尽可能清晰易懂。像其他社会主义现实主义者一样，他相信艺术应该发挥一种直接的社会和政治功能。而且，相较于把艺术限制在小范围的画架里，艺术家们更应该把作品创作在公共空间中，就像在文艺复兴时期他们所做的那样。

☛ 戈卢布（Golub），卡洛（Kahlo），何塞·克莱门特·奥罗斯科
（J C Orozco），西凯罗斯（Siqueiros）

拉里·里弗斯
Rivers, Larry

出生于纽约（美国），1923 年
逝世于纽约（美国），2002 年

身体部位：法语词汇课
Parts of the Body: French Vocabulary Lesson

1961—1962 年，布面油画，高 182.8 厘米 × 宽 121.9 厘米
（72 英寸 × 48 英寸），私人收藏

一个被草草画成的裸体女性身体的不同部位，以上法语词汇课的方式被标注着模版印刷字母。这幅作品介于色情肖像和正规教育插图之间。即兴的笔触是抽象表现主义风格绘画的特点，也体现了德·库宁的影响。但是，里弗斯以拼贴画的形式，结合了来自消费社会的图像和经常出现在人们视线中的俗语，他展示了他的个性以及他与波普艺术的关联。里弗斯从早期的抽象画转变到具象艺术创作的过程中，相较于作品中的实际内容，他对处理图像和创作过程之间的关系更感兴趣。他是一位职业的萨克斯管吹奏者，还创作过很多录像和雕塑，写过诗，也做过舞台设计者和平面设计师，并游历四方。他不拘一格的作品根本无法划归任何流派，这正反映了他作品的多样性。

☛ 菲什尔（Fischl），德·库宁（De Kooning），沙曼托（Sarmento），
　席勒（Schiele），塞韦里尼（Severini）

亚历山大·罗琴科

Rodchenko, Aleksandr

出生于圣彼得堡（俄罗斯），1891 年
逝世于莫斯科（俄罗斯），1956 年

无题

Untitled

1919 年，板面水彩画和油画，高 49.5 厘米 × 宽 35.5 厘米
（19.5 英寸 × 14 英寸），安妮朱达美术馆，伦敦

有动感的对角线切割了画面，创造了颜色和形状自由地漂浮在空间之中的感觉。在这幅画中，简化形态到抽象的几何本质的做法表明了罗琴科和俄罗斯构成主义的联系。俄罗斯构成主义是一项相信艺术应该反映现代科技形式和过程的运动。罗琴科和他的妻子瓦尔瓦拉·斯捷潘诺娃以及塔特林是这项运动的主要艺术家。他表明了对有组织的艺术的需求，倡导"把工业艺术的绝对性和构成主义作为其唯一的表达方式"。构成主义已经在一定程度上变成一种建设新的后革命时期俄罗斯的工具。自 20 世纪 20 年代中期开始，

当为新政权塑造形象的机会越来越少的时候，罗琴科很大程度上转向了摄影，并参与了一场关于绘画和摄影作为一种展现现实的方式哪个更优秀的辩论。

☛ 德穆斯（Demuth），康定斯基（Kandinsky），利西茨基（Lissitzky），马列维奇（Malevich），塔特林（Tatlin）

奥古斯特·罗丹
Rodin, Auguste

出生于巴黎（法国），1840 年
逝世于默东（法国），1917 年

大教堂
The Cathedral

1907 年，青铜，高 63.5 厘米（25 英寸），私人收藏

　　灵巧优雅的双手与身体分开，从一块青铜上显现出来。它们可以被看作祈祷者和宗教之爱的视觉比喻。在这件作品中罗丹创造了一种雕塑的新形式，即把不完整的部分作为一件完成的作品。罗丹受到文艺复兴艺术家米开朗琪罗未完成的人像作品的极大影响，特别是受其特定创作方式的影响，即细致地完成作品中的一部分而又故意保留粗糙的、未完成的其他部分。罗丹是 19 世纪末期和 20 世纪早期享誉盛名的雕塑家。他的天才之处在于通过把雕塑的重心放回到刻画人体上，使雕塑艺术重新焕发生机。当他在 1877 年展览

他的男性站立裸体雕塑作品《青铜时代》（*The Age of Bronze*）时，因为作品过于逼真传神而使得他被指控直接用模特来铸件。罗丹很多非常著名的雕塑所用的材料都是大理石，比如《吻》（*The Kiss*），具有一种强烈的情欲气质。他那不拘一格的塑像方式极大地影响了之后现代雕塑的发展。

☛ 布德尔（Bourdelle），戈迪埃 - 布尔泽斯卡（Gaudier-Brzeska），
　莫多提（Modotti），摩尔（Moore）

蒂姆·罗林斯和科斯
Rollins, Tim and KOS

蒂姆·罗林斯，出生于皮茨菲尔德，缅因州（美国），1955 年
逝世于纽约（美国），2017 年

亚美利加之六（南布朗克斯）
Amerika VI (South Bronx)

1986—1987 年，书页面水彩、木炭、丙烯和铅笔画，
高 167.6 厘米 × 宽 480 厘米（66 英寸 × 189 英寸），萨奇收藏，伦敦

　　捷克作家弗朗茨·卡夫卡的小说《亚美利加》的页面形成了这件作品的背景。重叠在文字上的是不同的图像，包括了代表纽约皇后区霍华德海滩（Howard Beach）的首字母缩写（HB），这是一个发生过重大种族攻击事件的地点。金色的号角来自卡夫卡故事中的一个场景，这个场景被纠缠在暴力斗争之中。此设计的构思来自艺术家预备好的草图，之后从网格的最顶处直接绘画。这件作品是根据卡夫卡小说创作的共 12 幅绘画的一系列作品中的一幅。罗林斯是一位艺术家，也是一位老师，他在 1982 年和一群来自南

布朗克斯的高中生组成了自己的协作小组科斯（KOS: Kids of Survival，幸存的孩子）。南布朗克斯是纽约的一处区域，以高犯罪率和贫困而闻名。书籍在字面和象征含义上为他们的作品提供背景。他的其他作品还受到刘易斯·卡罗尔的《爱丽丝梦游仙境》和赫尔曼·梅尔维尔的美国名著《白鲸记》的启发。

☛ 巴斯奎特（Basquiat），博伊尔家族（Boyle Family），
　　坎贝尔（Campbell），内维尔森（Nevelson）

詹姆斯·罗森奎斯特

Rosenquist, James

出生于大福克斯，北达科他州（美国），1933 年
逝世于纽约（美国），2017 年

F-111

1965 年，布面油画和铝，高 3 米 × 宽 26.2 米（10 英尺 × 86 英尺），
私人收藏

一架被简称为 F-111 的超音速喷气式战斗机的图像，通过一系列垂直板面在视觉上被加强了。这些图像展现了当代文化中的陷阱，图像中有罐装意大利面条、原子云、吹风机下微笑着的小孩、深海潜水者和赛车轮胎。罗森奎斯特用这些流行元素暗示着科技发展的正面和反面。他想要强调人造物品的成功，反抗在他之前的抽象表现主义画家的故弄玄虚。但喷气式飞机破碎的外观和它极其巨大的尺寸，反映了在科技世界中个人的一知半解以及政治上的无能。这幅壁画约 26 米（86 英尺）长，最初被展览在一个美术馆的整

整四面墙上。它巨大的尺寸、光泽、特写图像以及对科技的涉及都是罗森奎斯特那些复杂多变的作品的特点。罗森奎斯特是一位美国波普艺术家，他以广告牌画家的身份开启了自己的职业生涯。

☛ **克鲁格（Kruger），穆里肯（Mullican），保洛齐（Paolozzi），沃霍尔（Warhol）**

米莫 · 罗泰拉
Rotella, Mimmo

出生于卡坦扎罗（意大利），1918 年
逝世于米兰（意大利），2006 年

玛丽莲 · 梦露
Marilyn Monroe

1962 年，布面破裂海报，高 196 厘米 × 宽 140 厘米
（77.25 英寸 × 55.125 英寸），私人收藏

 展现着玛丽莲 · 梦露和罗伯特 · 米彻姆的一张电影海报被撕成碎片后粘贴在画布上，显露出下方像是其他海报的画面。梦露是给很多艺术家带来灵感的偶像，在这里却被罗泰拉几乎彻底摧毁。这种破坏是他作品的核心。他以从街头撕下海报制作的拼贴画而闻名，称其为"分离拼贴"（Decollages）。之后他把海报粘贴到画布上，然后再次把它们部分地撕开，并把这样的技艺称为"双分离拼贴"（Double Decollage）。以这种方式创作的艺术家被称为广告画师（Affichistes），源自意为"张贴"的法语词"afficher"。

通过并置和稍加改动，标语和图像互相碰撞并意外地相结合。直到 20 世纪 50 年代晚期，罗泰拉才成为新现实主义者中的主要人物。新现实主义者利用都市生活遗留下的痕迹直接评论他们所生活的社会。罗泰拉通过对广告和商业艺术形式的运用，也将自己和波普艺术运动联系在了一起。

☛ 布莱克（Blake），莫利（Morley），奥根（Organ），保洛齐（Paolozzi），
施维特斯（Schwitters）

苏珊·罗森伯格

Rothenberg, Susan

出生于布法罗，纽约州（美国），1945 年
逝世于加利斯特奥，新墨西哥州（美国），2020 年

美国之二

United States II

1976 年，布面丙烯和蛋彩画，高 193 厘米 × 宽 228.6 厘米
（76 英寸 × 90 英寸），私人收藏

　　一匹马的轮廓给这幅巨大的画布增添了一种高贵又近乎神话般的氛围。这幅绘画把浅色和深色部分连接在一起，正如标题暗指的那样，它是联合的象征。罗森伯格并没有想要逼真地描绘她的主题，而是用平面色块来形成部分画面。尽管作品看上去十分天真，可实际上它是极其精致复杂的，既受到了极简主义简约风格的影响，也预示了紧随其后的艺术运动的发展。20 世纪 70 年代末期，罗森伯格声名鹊起，表明了艺术市场正在变化。在行为艺术和装置艺术以及大部分无法销售的观念艺术作品流行了十年之后，巨幅的

绘画作品再一次流行了起来。罗森伯格属于精英艺术家，作品能够获得巨大的收入。然而把她和她同时代的艺术家如施纳贝尔和萨尔相比，她仍是一位传统主义者，因为她的具象作品发展自素描，并不只是由过去作品中的主题或图案组成的。

☛ **多明格斯**（Dominguez），**马里尼**（Marini），**萨尔**（Salle），
　施纳贝尔（Schnabel），**渥林格**（Wallinger）

马克·罗斯科
Rothko, Mark

出生于陶格夫匹尔斯（拉脱维亚），1903 年
逝世于纽约（美国），1970 年

褐红色上的红色
Red on Maroon

1959 年，布面油画，高 266.5 厘米 × 宽 239 厘米（105 英寸 × 94 英寸），
泰特美术馆，伦敦

　　一个巨大又没有明确定义的红色框架像是盘旋在一片褐红色背景之前。柔和的明亮颜色和这幅画布引人注目的巨大尺寸平静地对抗着，使观众陷入一种热情、悲剧和崇高之感。罗斯科想用自己的颜色引诱观众到画面中来，诱导出情感的直接反应。相较于发掘抽象画面、探索颜色和形态之间的关系，他对通过自己的作品表达基本的人类情感更感兴趣。他把自己绘画作品中的形状（通常是长方形）认作"事物"，甚至认作肖像。罗斯科的绘画展示了自发性表达，这是纽约抽象表现主义画家团体的作品特点。在该艺术运动中，

罗斯科属于色域画派，这一画派的艺术家在画布上运用颜色而非有态势的笔画去表达自己。罗斯科于 1970 年自杀身亡。

☛ 弗尔格（Förg），纽曼（Newman），里希特（Richter），斯蒂尔（Still）

乔治·鲁奥
Rouault, Georges

出生于巴黎（法国），1871 年
逝世于巴黎（法国），1958 年

两个小丑
Two Clowns

约 1935 年，布面油画，高 47.3 厘米 × 宽 28.5 厘米
（18.625 英寸 × 11.25 英寸），私人收藏

　　艺术家用黑色画出了两个忧郁小丑的轮廓。他们服装的亮色与阴郁的心情形成了对比。鲁奥以"粗野的抒情诗"恰当地描述了他作品的特点。黑色轮廓和明亮颜色的结合让人想起花窗玻璃，而鲁奥曾以学徒身份制作过花窗玻璃。同时，那引人注目的颜色组合在很大程度上归功于表现主义，表现主义着迷于颜色的情感价值。鲁奥画过一系列的小丑，用这个主题去暗示表演者生活中悲喜交加的一面，即面具之后的眼泪。毕加索也在他的《杂技演员》中探索了这一想法。《杂技演员》是描绘杂技演员和表演者的一系列绘画作品。

　　但是，在鲁奥关于该主题的作品中还存在着一种自我认同的强烈元素。他通过让我们见证人类的软弱和苦难来吸引我们的注意，并特意选择可以引起强烈情感反应的角色来创作。

☛ 贝克曼（Beckmann），莱热（Léger），麦克（Macke），
　佩希施泰因（Pechstein），毕加索（Picasso）

亨利·卢梭（海关官员）
Rousseau, Henri (Le Douanier)

出生于拉瓦勒（法国），1844 年
逝世于巴黎（法国），1910 年

有猴子的热带森林
Tropical Forest with Monkeys

1910 年，布面油画，高 130 厘米 × 宽 163 厘米（51 英寸 × 64 英寸），
国家美术馆，华盛顿特区

在这想象中的热带森林里，两只黑猩猩在树木之间摇摆，而另一只黑猩猩坐在溪流边，整幅画面以丰富的对比色调描绘。这种装饰性的线性风格以及缺乏透视的特点，在很大程度上来自平面艺术的影响，可能体现了卢梭偶尔作为广告牌绘者的工作。他的外号是"海关官员"，因为他在海关大楼中工作。卢梭从未接受过正式的艺术训练，他利用周日的休息时间作画。他对先锋艺术做出了非凡的贡献，而他图画书般的风格还促进了 20 世纪 60 年代波普艺术的发展。他单纯天真的视角最初受到了艺术界的嘲笑，但却得到

了毕加索和诗人纪尧姆·阿波利奈尔的青睐。1908 年，在毕加索的工作室中举办了一次向卢梭致敬的晚宴，那次晚宴帮助卢梭成为对伪原始艺术感兴趣的艺术群体中更成熟的代表。

☞ 伯拉（Burra），劳里（Lowry），马松（Masson），摩西（Moses），
毕加索（Picasso），沃利斯（Wallis）

皮埃尔·罗伊
Roy, Pierre

出生于南特（法国），1880 年
逝世于米兰（意大利），1950 年

一位自然主义者的研究
A Naturalist's Study

1928年，布面油画，高92.1厘米 × 宽65.4厘米（36.25英寸 × 25.75英寸），
泰特美术馆，伦敦

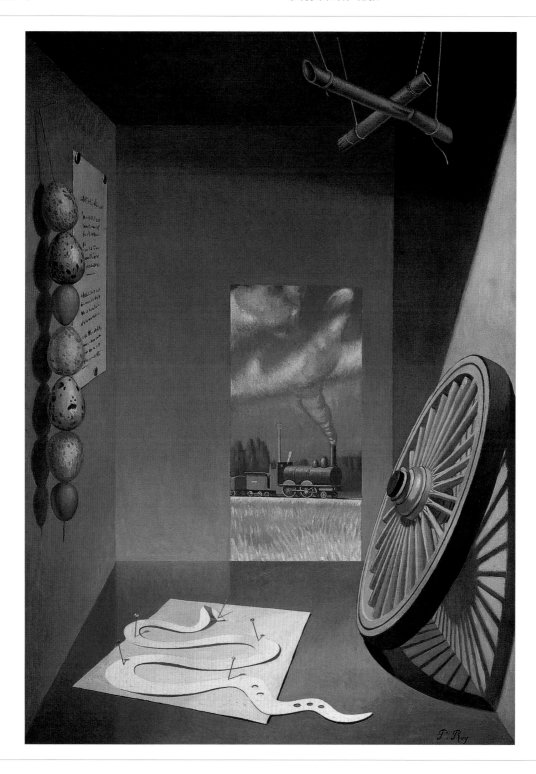

一组看上去不相关的物品聚集在一个被压缩的箱式房间内。不同的元素第一眼看上去相当逼真，但是仔细观察便会明显地发现，抵在右边墙上的车轮因为轮轴没有开口而不能运转；火车头后面货箱的轮子不能动，因为它们被两两连在一起了；从火车汽笛中冒出的蒸汽被吹向了与烟管中飘出的浓烟相反的方向。这件作品创作于罗伊妻子逝世不久之后，有着一种生活已经停止了的感觉，表露了他被丢下，要独自抚养一个 9 岁儿子的心境。奇异物体的并置和这件作品的梦幻感把罗伊和超现实主义者联系在了一起。和他们一样，罗伊深深地受到西格蒙德·弗洛伊德潜意识理论的影响。他的目的在于通过运用一种写实的绘画风格，捕捉梦境中的奇异景象。

☛ 德·基里科（De Chirico），达利（Dalí），马格利特（Magritte），
　纳什（Nash）

埃德 · 鲁沙
Ruscha, Ed
出生于奥马哈，内布拉斯加州（美国），1937 年

噪音
Noise
1963 年，布面油画，高 182.9 厘米 × 宽 170.2 厘米（72 英寸 × 67 英寸），私人收藏

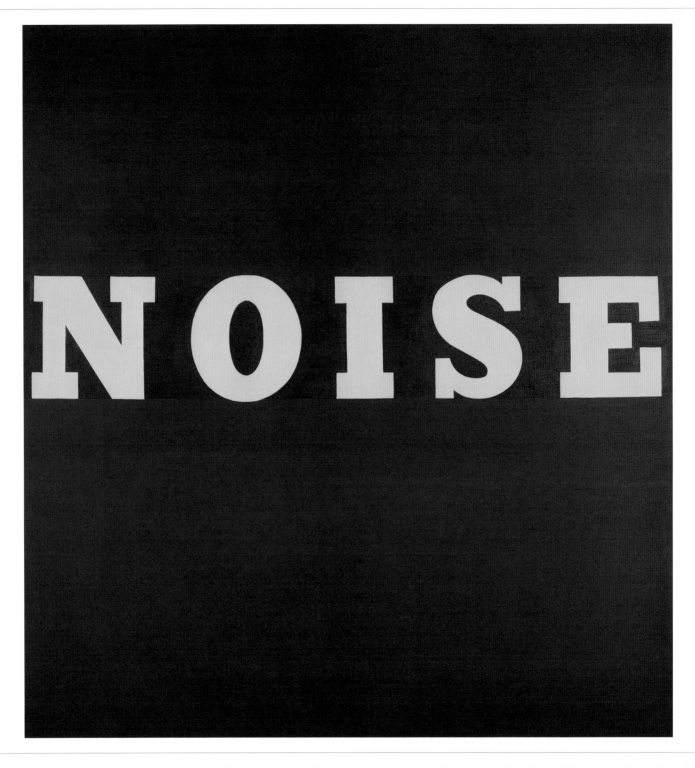

　　粗体的黄色字母构成的单词"NOISE"（噪音）横跨了整块画布。鲜艳色彩和纯暗色背景的对比，形成了一幅引人注目的图像。这个词像是突然向观众喊出的，有着一般绘画无法达到的非凡感染力。鲁沙在这里强调了作品背后的概念，揭示了他和观念艺术之间的密切关系，加入了关于艺术能和不能代表什么的争论，从而质疑其在社会中的作用。鲁沙是 20 世纪 60 年代美国加州波普艺术运动的关键人物，他对当代文化和社会的兴趣使得他的作品吸引了很多更为年轻的艺术家。20 世纪 60 年代中期，就像在作品《再见》（*Adios*）中那样，他开始把图像和文字结合在一起。在作品《再见》中，字母由聚集在一起的溢出液体形成。从那以后，他开始探索由普通物质制成的着色剂，创作了一系列的作品。物体、动物和都市风景的轮廓给他的作品增添了一种朦胧且不真实的氛围。

☛ 河原温（Kawara），科苏斯（Kosuth），普林斯（Prince），沃捷（Vautier）

罗伯特·赖曼
Ryman, Robert

出生于纳什维尔，田纳西州（美国），1930 年
逝世于纽约（美国），2019 年

温莎 6
Winsor 6

1965 年，亚麻布面油画，高 192.5 厘米 × 宽 192.5 厘米
（75.75 英寸 × 75.75 英寸），私人收藏

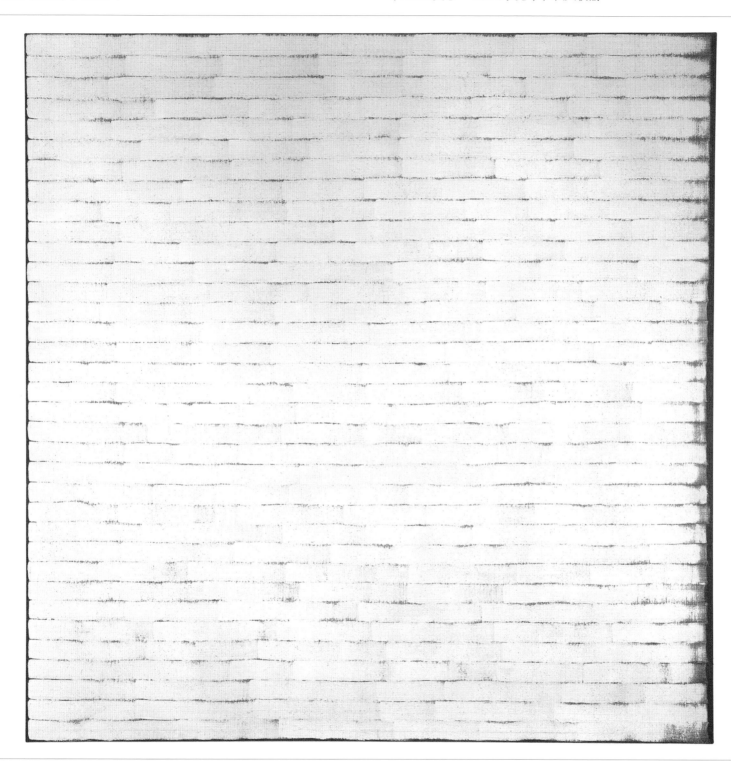

　　白色颜料的整齐色带充满了画布。赖曼把蘸着颜料的长约 5 厘米（2 英寸）的笔刷放在左上方，再把笔刷向右拖拉直至颜料用完，然后再重新开始。赖曼的作品并没有主题，但他专注于绘画这一行为本身。他说道："对于画什么从来没有任何问题，问题在于如何画。"在他大部分的艺术生涯之中，他用白色的单一颜色画过很多不同的画作，把白色颜料作为一项工具去发掘绘画的边界。这幅作品的标题取自"温莎和牛顿"（Winsor and Newton）这一公司的名字，该公司制造了赖曼选择的颜料。他努力提高创作一幅艺术作品的实际过程的重要性，有时会保留使画布固定在一起或固定在墙上的边框、螺丝钉以及辅助螺栓等裸露在外的细节。他所追求的与哲学表达并没有什么关系，更多的是为了发掘颜料的潜质。

☛ **伊格莱西亚斯（Iglesias），勒维特（LeWitt），曼佐尼（Manzoni），马丁（Martin），特瑞尔（Turrell）**

凯·塞奇

Sage, Kay

出生于奥尔巴尼，纽约州（美国），1898 年
逝世于伍德伯里，康涅狄格州（美国），1963 年

消失的记录

Lost Record

1940 年，布面油画，高 91.4 厘米 × 宽 70.5 厘米（36 英寸 × 27.75 英寸），
印第安纳大学美术馆，布卢明顿，印第安纳州

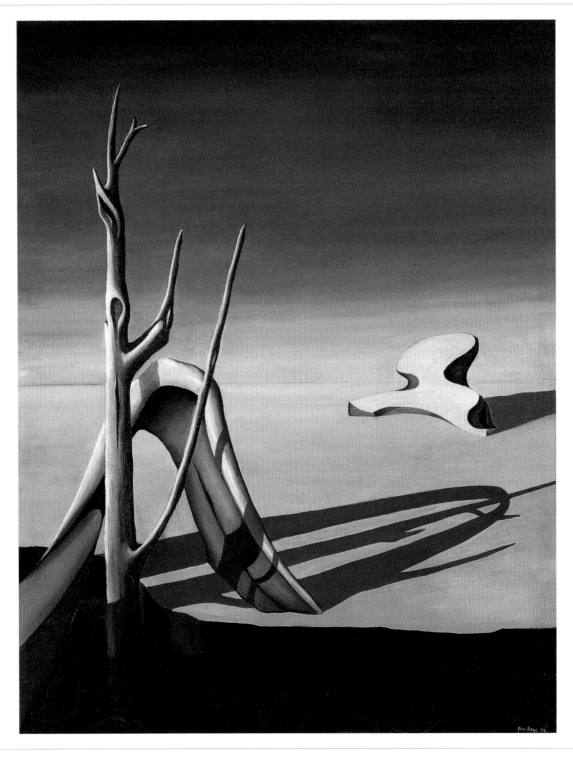

在这看起来像是后世界末日的怪异氛围中，沙漠景致十分空旷，只有一棵无生命特征的树和两个奇形怪状的物体。这些物体可能是地质标志物或者是人造物体融化后的残留部分。这件作品的标题暗示了这些形态原先的作用可能已经被时间或者灾难抹去了。长长的影子强势地落在贫瘠的土地上，让人想起德·基里科绘画作品中的那些影子，而塞奇和德·基里科确实有着较大的相似性。塞奇 1940 年和画家唐吉结了婚。第二次世界大战期间，当超现实主义传播到美国的时候，塞奇成了这一团体中一位重要的新成员，而这幅作品就是在那时创作的。塞奇和唐吉的作品在主旨和风格方面很相像，但是塞奇经常与识别度较高的都市或自然形态有更紧密的融合。像唐吉和其他诸如达利、马格利特等"梦境"超现实主义者的作品一样，塞奇运用西方的具象艺术传统来唤起潜意识中不可思议的地形地貌。

☛ 德·基里科（De Chirico），达利（Dalí），马格利特（Magritte），
纳什（Nash），唐吉（Tanguy）

妮基·德·桑法勒
Saint Phalle, Niki De

出生于塞纳河畔讷伊（法国），1930 年
逝世于圣迭戈，加利福尼亚州（美国），2002 年

死神
Death

1985 年，上色的聚酯纤维，高 34.3 厘米 × 宽 26.7 厘米 × 长 45.7 厘米
（13.5 英寸 × 10.5 英寸 × 18 英寸），私人收藏

　　作品中的死神是一个有着骷髅头的臃肿女性形象，她坐在一匹画着星星和月亮的蓝色马儿上，挥舞着一把长柄大镰刀，被人类的尸块和死亡的生物所围绕。对于这位死神的怪异描绘既可怕又顽皮。赞扬女性力量是德·桑法勒作品的特点。她以一个被称为"射击绘画"的创新作品系列开启自己的艺术生涯。在该系列中，家用物品和颜料罐头被嵌进画布中，之后从远处被射击。这使得她加入了新现实主义艺术家的行列，他们在自己的作品中融入了表演的元素和日常生活中的物品。她最为人所知的是她那极富表现力又带有恋物

意味的组合作品，那些作品描绘了圣人、巨大的女人和怪兽。她最著名的雕塑作品之一是一个巨大的女性模型。观众从模型的双腿间进入，探索其身体内部，直到他们到达不同的地点：左胳膊处有一个带有 12 张座位的电影院，左胸处有一个天文馆。

☞ 凯利（Kelley），珂勒惠支（Kollwitz），昆斯（Koons），库宾（Kubin），雷（Ray）

大卫·萨尔

Salle, David

出生于诺曼，俄克拉何马州（美国），1952 年

燃烧的灌木丛

The Burning Bush

1982 年，布面油画和丙烯画，高 234 厘米 × 宽 300 厘米
（92 英寸 × 118 英寸），萨奇收藏，伦敦

这件作品结合了来自剧照、广告、色情杂志中的无名女人图像和几何图案以及表现主义的涂鸦。这些图片元素并没有根据任何叙事结构来排列，使这幅画有了一种刻意的模糊性。有着双关含义的标题同时代表着俚语中"bush"的性含义以及上帝给予摩西启示的圣经故事，好似萨尔正沉浸在自由联想中。在萨尔的画中，当代文化的图像和代表性事物在风格和传统的随意并置中互相碰撞。在典型的后现代折中主义之中，象征主义、表现主义、现实主义和波普都被混合运用到了一起，这样就把绘画的历史拆成了零散的

成分。萨尔是超前卫艺术团体的核心人物。这是一个由欧洲和美国后现代主义画家组成的团体，他们质疑所有的绘画传统，以及绘画作为一种艺术形式在这个电子通信时代中的价值和意义。

☞ 珀尔克（Polke），里希特（Richter），席勒（Schiele），
　施纳贝尔（Schnabel）

谢利 · 桑巴
Samba, Chéri

出生于 Kinto M'Vuila（刚果），1956 年

贫穷先生的家庭
Mr Poor's Family

1991 年，布面丙烯画，高 66 厘米 × 宽 81 厘米（26 英寸 × 32 英寸），
安妮娜 · 诺塞画廊，纽约

当地的书吏坐在位于画面左侧的一张桌子边，写下的文字代表了村民们想从富有的亲属那里寻求施舍的意愿。桌子上的和在饥饿人群后的文字是以刚果民主共和国的母语林加拉语所写的，这些文字讲述着苦难和寻求施舍的可怜故事。一个衣衫褴褛的大肚子男孩拿走了一页文字，去给出现在画面右侧远处的一个富有亲戚，这个亲戚穿着漂亮的西装，在他时髦的房屋前十分舒适地坐着。在这幅画的两侧，桑巴创造了尖锐深刻的贫富对比。桑巴是一位自学成才的艺术家，他最初靠画广告和报纸上的漫画来谋生。1975 年，

他开始把自己的漫画画在画布上并保留了叙事的形式，使得他可以对自己国家的政府和社会作出清晰的表达。桑巴的作品提供了一个关于当代非洲生活的生动又发人深思的图景。

☛ 摩西（Moses），穆兰杰斯瓦（Nhlengethwa），卢梭（Rousseau），
塞韦里尼（Severini）

胡利奥 · 沙曼托
Sarmento, Julião

出生于里斯本（葡萄牙），1948 年
逝世于埃什托里尔（葡萄牙），2021 年

被强迫进入其他某物
Being Forced into Something Else

1991 年，布面混合媒介，高 289.6 厘米 × 宽 267.2 厘米
（114 英寸 × 105.5 英寸），肖恩 · 凯利股份有限公司，纽约

408

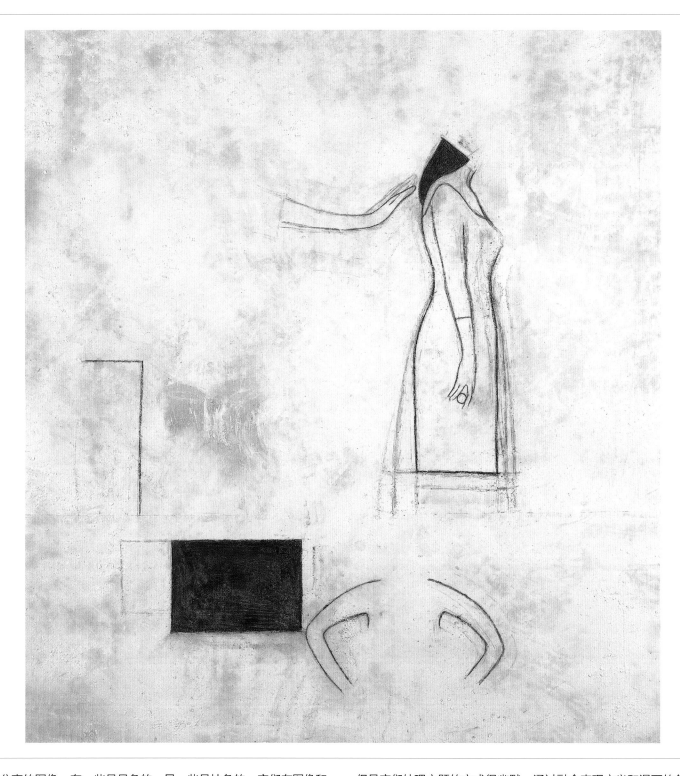

一连串分离的图像，有一些是具象的，另一些是抽象的，它们在图像和主题方面形成了一种令人不舒适的张力。一个站立的女人模糊的、被部分抹去的侧面像悬浮在画布的右侧一样。她的一只手中抓着一个圆形的物体，而在她身后，一只手臂的简化形状像是要把她向前推似的。在画面下方，一对胳膊的轮廓产生了人体剪影的印象。这些图像有着诱惑力和暗示性，使得观众好像一个偷窥者一样被吸引进去，把图片中隐藏的含义拼凑在一起。这是被称为"白色绘画"的系列作品中的一幅，该系列作品让人疑虑也发人深省，但是它们处理主题的方式很幽默。通过融合表现主义和漫画的创作技艺，沙曼托的作品令人觉得平易近人也很感动。性欲和怀旧是他作品的中心主题。他的早期作品利用了大众文化，并运用了从消费类杂志上搜集到的图像。

☛ **毕卡比亚（Picabia），罗森伯格（Rothenberg），赖曼（Ryman），萨尔（Salle），图伊曼斯（Tuymans）**

克里斯蒂安·谢德
Schad, Christian

出生于米斯巴赫（德国），1894 年
逝世于斯图加特（德国），1982 年

和模特在一起的自画像
Self-portrait with Model

1927 年，木材面油画，高 76 厘米 × 宽 61.5 厘米（30 英寸 × 24.25 英寸），
私人收藏

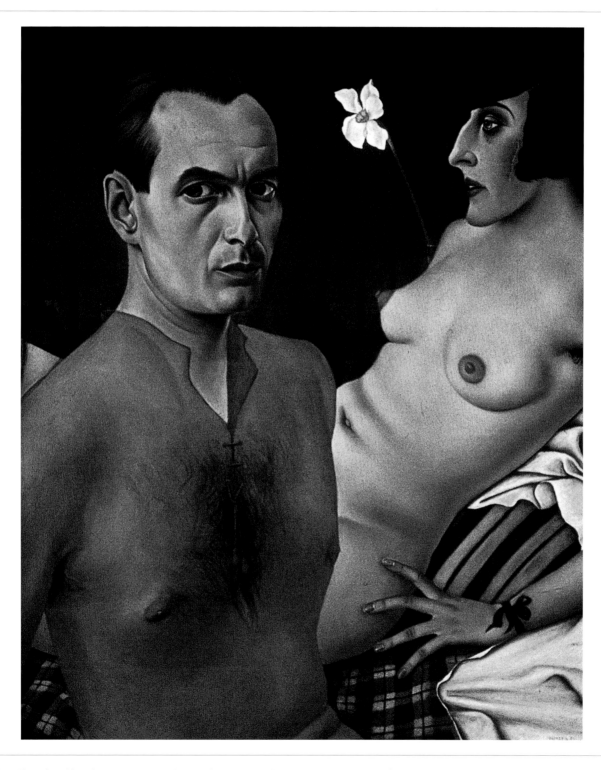

　　在这幅颓废空虚的作品中，艺术家画了他的自画像。画中的他瞪着作品外的自己，同时一个裸体女人挑逗地躺在他身后，这个女人身体和他很接近但情感上很疏远。他穿着一件好似一层肌肤的透视上衣，针脚缝合到胸部。这位女子的面颊上有一道格格不入的伤疤，她身后是一朵有象征含义的水仙花——阴茎之花直立在空中。画面更远处我们可以瞥见这座冷酷工业城市的屋顶。像这幅作品一样，谢德经常创作关于心理强度的主题，通过一种独立的、写实的风格，散发出一种阴险的寒意。他属于德国战后时期新即物主义（Neue Sachlichkeit）潮流中的一员。这类艺术家反对抽象主义，偏向风格化的现实主义，他们想要通过一种线性风格捕捉现代生活中的冷漠。这种风格可以追溯到德国文艺复兴时期。在谢德艺术生涯早期，他曾和达达主义艺术家们一起尝试用创新的摄影处理技术进行创作。

☛ 迪克斯（Dix），格罗兹（Grosz），德·兰陂卡（De Lempicka），
斯宾塞（Spencer）

米里亚姆·夏皮罗
Schapiro, Miriam
出生于多伦多（加拿大），1923 年
逝世于汉普顿贝斯，纽约州（美国），2015 年

巴塞罗纳之扇
Barcelona Fan
1979 年，布面纺织物和丙烯画，高 182.9 厘米 × 宽 365.8 厘米
（72 英寸 × 144 英寸），大都会艺术博物馆，纽约

有复杂图案的纺织物被贴到画布上，创造了这把巨大又极富装饰性的扇子。画中的扇子用彩色纹章装饰，是对例如刺绣等传统女性工艺表达赞美的一次献礼。通过将这类技艺拔高到艺术的层次，夏皮罗挑战着传统上被男性支配的绘画领域。这把扇子是一件简单的女性随身物，在这里却变成了一件艺术品。对女性角色的兴趣把夏皮罗和 20 世纪 70 年代的女性主义艺术家们联系到了一起。她们的目的是通过艺术来定义女性的经验，想要把盛行的传统女性技艺带给艺术界，例如织锦、陶瓷和棉被制作。夏皮罗起初是一位

抽象表现主义者，之后她开始创作桌垫、围裙和椅套等拼贴作品，她把这类作品称为"Femmages"。在这类作品中她利用了关于女性群体过往的物品来创作。但是，新一代的女性主义者找寻的女性间普遍共通的语言这一概念和她们的个人经历越来越不相容。

☛ 布罗萨（Brossa），芝加哥（Chicago），霍恩（Horn），
曼戈尔德（Mangold），特洛柯尔（Trockel）

410

埃贡·席勒
Schiele, Egon

出生于图尔恩（奥地利），1890 年
逝世于维也纳（奥地利），1918 年

腿张开的斜倚着的女性裸体
Recumbent Female Nude with Legs Apart

1914 年，纸面铅笔画和水粉画，高 30.4 厘米 × 宽 47.1 厘米
（12 英寸 × 18.625 英寸），阿尔贝蒂娜博物馆，维也纳

　　这个女人的姿势表现了一种明目张胆的色情和被抛弃之感。这幅画绘于 1914 年，至今依然十分令人吃惊。这幅裸体作品中的扭曲、延伸和孤立感展示了表现主义的影响，尽管席勒从不认为自己归属于这项运动。当时这些裸体画作被认为是惊世骇俗的，这使得艺术家声名狼藉，最终因为"创作淫荡的绘画"而导致他被短暂监禁。席勒大概在他和克里姆特于维也纳研究会（Viennese Workshop）上相遇的时候，就开始创作这类画作了。维也纳研究会是一个与维也纳分离派（Viennese Secession）有关的、极具影响力的艺术家和设计师团体。为了对标其他欧洲国家，提高奥地利的艺术创作层次，分离主义艺术家们受到了新艺术流畅有机的风格的启发，这种影响在席勒的作品中体现得很明显。直到席勒的最后一次展览，他才开始得到广泛的认可。1918 年，他因一场流感传染病去世。

☞ 巴尔蒂斯（Balthus），菲什尔（Fischl），克里姆特（Klimt），
　马约尔（Maillol），里弗斯（Rivers）

海伦 · 谢尔夫贝克

Schjerfbeck, Hélène

出生于赫尔辛基（芬兰），1862 年

逝世于纳卡（瑞典），1946 年

自画像

Self-portrait

1912 年，布面油画，高 43 厘米 × 宽 42 厘米（16.875 英寸 × 16.5 英寸），

私人收藏

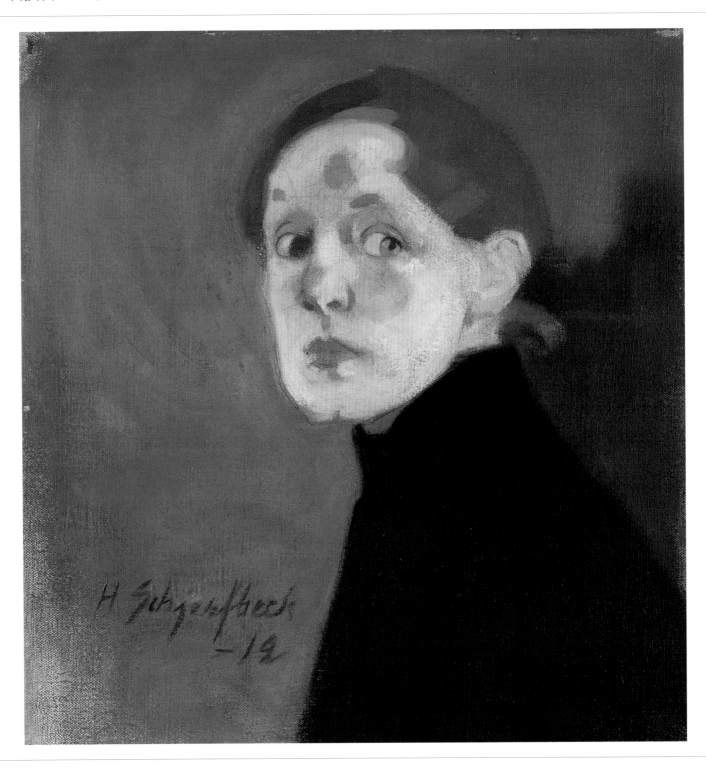

　　艺术家以坚定的眼神仔细审视自己，从她小丑般的面具背后洞察现实世界。谢尔夫贝克在蓝色和棕色的阴暗背景中，散发出一种忧郁又严肃的气息。画面的色彩很暗淡，唯一明亮的区域用在了她的一只碧绿色眼睛上，和衣领的颜色相呼应。她的头发紧紧束在后方，显露出她男性化的面庞。谢尔夫贝克完全没有一点个人夸大，她单纯直率地描绘自己，脆弱的凝视结合着脸上的颜料斑点和不自然的强烈颜色笔触，使这件作品产生了一种不适感。这幅自画像是贯穿她一生的系列作品中的一幅，是在她 50 岁的时候创作的。她

受到了蒙克的影响，强调传递内在感受，这使得她和表现主义联系在一起。她的自画像是其主要成就，但是她也创作高度简约的静物、风景和具象作品。

☛ 康恩（Cahun），卡洛（Kahlo），莫迪里阿尼（Modigliani），蒙克（Munch），斯皮利亚特（Spilliaert）

奥斯卡·施莱默
Schlemmer, Oskar

出生于斯图加特（德国），1888 年
逝世于巴登－巴登（德国），1943 年

女人坐在桌边的后视图
Rear View of a Woman Sitting at the Table

1936 年，布面油画，高 75.3 厘米 × 宽 59.3 厘米
（29.625 英寸 × 23.375 英寸），福克旺博物馆，埃森

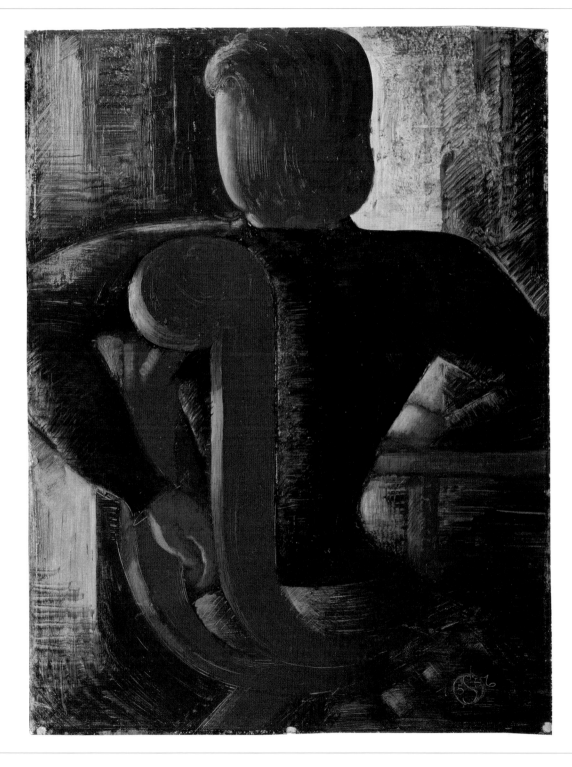

　　一个女人坐在一张高背木椅上，背对着观众。这个女人被对称地放置在框架内，她的一只手臂安放在桌子上，另一只搭在椅背上。她的蓝色裙子和这个房间忧郁又阴森的颜色形成对比。她看上去更像一个高雅的花瓶而不是人类。她没有明显的特征，像是一个由木材雕凿而出的奇怪外星生物。施莱默是一位画家、舞台设计师和雕塑家，20 世纪 20 年代也曾在包豪斯学院教过书。在他所有的作品中，无论是绘画还是雕塑，他都消除了运动感，创造了一种不真实的空间感，并把人物外形简化为一种近乎抽象的凹形和凸形图案。施莱默作为鲍迈斯特的亲密朋友，创作了很多经过精心安排的构图。他的作品被看作情感过度的表现主义的对立面。

☛ **鲍迈斯特**（Baumeister），哈特利（Hartley），里普希茨（Lipchitz），尼尔（Neel）

朱利安·施纳贝尔

Schnabel, Julian

出生于纽约（美国），1951 年

持大刀的蓝色裸体人物

Blue Nude with Sword

1979—1980 年，碟子、绝缘纤维板面油画和水彩画，高 244 厘米 × 宽 274.5 厘米（96.125 英寸 × 108.125 英寸），布鲁诺·比绍夫伯格画廊，苏黎世

一个裸体的蓝色战士拿着一把军刀般的武器，叉开腿站在两根古典圆柱上。自由浮动的元素看上去脱离了历史。打碎的碟子被粘贴在一块不平坦的木板上，形成了这幅画的底面，这种戏剧化的技艺创造出了马赛克般的表面。粗糙的人像和图像内容与材料中蕴含的活力相匹配。施纳贝尔用一种仿英雄史诗式的讽刺态度展现这些效果。高级文化和低级文化的图像符号相碰撞，形成了一个分裂的世界，而这就是施纳贝尔所有绘画作品的共同主题。他的讽刺风格是后现代主义的特点。后现代主义利用混杂和没有连贯性的技艺来

批评艺术的固有理论。在当代艺术家们普遍认为其他媒介更加有意义时，施纳贝尔的作品则被看作绘画领域的突破之作。30 岁不到，他就已经在商界和评论界获得了空前的成功。

☛ 巴塞利兹（Baselitz），珀尔克（Polke），萨尔（Salle），施珀里（Spoerri）

卡罗丽·史尼曼

Schneemann, Carolee

出生于福克斯蔡斯，宾夕法尼亚州（美国），1939 年
逝世于新帕尔茨，纽约州（美国），2019 年

眼之身：三十六变

Eye Body: 36 Transformative Actions

1963 年，在艺术家阁楼内的一次行为艺术的摄影照片，纽约

被颜料、粉笔、绳索和塑料覆盖着的史尼曼，成了艺术作品的一部分。史尼曼是行为艺术领域的核心人物。这张照片记录了她的一件早期作品，作品中艺术家探索着女性主义的关注点，与她滑溜溜的、向外流出的材料互动去唤起原始能量，使得她变成了一位神圣的大地女神。标题暗指了身体可以被当作艺术领地以及在表演中转变的可能性。在这样的表演中，艺术家踏上了通往自我认识的旅程。不能买卖的行为艺术给艺术市场提供了一种另类的选择。《酒池肉林》（Meat Joy）是史尼曼最为著名的作品，上演于 1964 年，那是一场对肉体的狂热庆祝，呈现了裸体的参与者、鱼、鸡和潮湿的红色颜料。她还写过很多关于性和女性主义的重要文章。她的作品《塞尚，她是一位伟大的画家》形成了《体内纸卷》（Interior Scroll）表演的一部分，过程中她读取了藏在自己阴道中的文字。

☛ 尼特西（Nitsch），潘恩（Pane），白发一雄（Shiraga），威尔克（Wilke）

罗布·斯科尔特
Scholte, Rob

出生于阿姆斯特丹（荷兰），1958 年

我们之后的洪水
After Us the Flood

1991—1995 年，布面丙烯画，每面墙：高 20 米 × 宽 11 米
（65.8 英尺 × 36.1 英尺），豪斯登堡宫殿，长崎

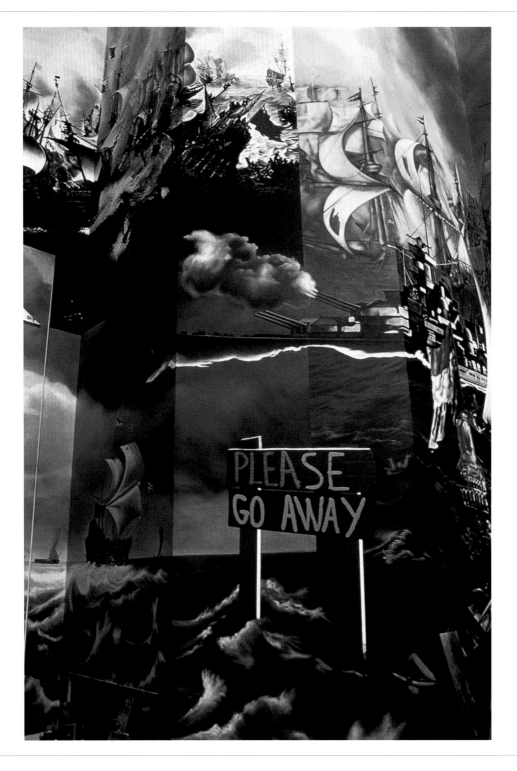

这幅大壁画上有燃烧着的战舰和爆炸开来的强劲炮火。这是日本最大的壁画，覆盖了一座荷兰 17 世纪的宫殿原尺寸复制品的圆顶内部。荷兰艺术家斯科尔特和大约 40 位助手一起创作了这件巨幅作品。他们选择了长崎这个曾被原子弹轰炸过的地方来展现它，是为了传达他强烈的反战讯息。标题表达了我们似乎缺乏对后代的关心。发生于 15 世纪到 17 世纪欧洲人第一次开始航行并征服新世界的时期的海战，与一个不友好的告示"请离开"结合在一起，后者挡住了侵略者和进一步的武装号召。荷兰早期绘画大师会在绘画中注入道德或精神讯息，斯科尔特继承了这一传统，并像他们一样用具有象征含义的物体填满画面。斯科尔特也从广告牌和插图中借用图像去构成一件具有高度可读性的艺术品，他把这类艺术定义为"给成年人的漫画"。

☞ 达维拉（Davila），杜飞（Dufy），沃捷（Vautier），沃利斯（Wallis）

托马斯·舒特
Schütte, Thomas
出生于奥尔登堡（德国），1954 年

仇敌的结合
United Enemies

1993—1994 年，软陶、布、玻璃、木材和聚氯乙烯，高 188 厘米 × 宽 21.5 厘米 × 长 21.5 厘米（74 英寸 × 8.5 英寸 × 8.5 英寸），泰特美术馆，伦敦

　　两个小雕像被捆绑在了一起，呈现出一种极度焦虑又不适的状态。它们是由通常为儿童所用的色彩鲜艳的菲莫牌软陶泥做成的。它们被宽松的毛巾和布片包裹，双腿由木棍制成，带有一种贫穷又脆弱的感觉。这对人物的面部表情近乎诡异，它们尽量互相远离，好似受到一种内在痛苦的折磨。这对人物被展示在一个圆形的木制底座上，放在玻璃里面，强调了一种陷入困境的感觉。舒特将两个"仇敌"紧紧放在一起，展现了人类的处境是如何不可避免地受到社会共同法则约束的。舒特还创作过其他奇怪的人像，用他的想象空间和室内空间的建筑设计模型作为补充。这些模型有着同样扭曲而令人不安的特性。

☛ 坎皮利（Campigli），玛丽索尔（Marisol），纳德尔曼（Nadelman），乌雷和阿布拉莫维奇（Ulay & Abramović）

库尔特·施维特斯

Schwitters, Kurt

出生于汉诺威（德国），1887 年
逝世于肯德尔（英国），1948 年

圆形

Circle

1925 年，板面拼贴，直径：32.7 厘米（12.875 英寸），
安妮朱达美术馆，伦敦

由斑驳的正方形和长方形布纹纸重叠并置在一块圆板上，组合成了一幅具有动态感的构图。这幅位于板面上的物品拼接图是"梅兹"（Merz）的一个范例，"梅兹"指的是 20 世纪 20 年代开始施维特斯应用在自己艺术创作上的一个术语。它是一个无意义的词，是从一张报纸随意拈来的，后来就成了施维特斯幽默的个人标志，并被他解释成"自由"。他和达达主义者们一起工作，达达主义是一个无政府主义的艺术家团体，他们回避了精品工艺的创作方法。1918 年，施维特斯创作的第一幅拼贴作品引起了他对收集如公交车票、瓶塞、破旧不堪的鞋子等垃圾的兴趣，为的是创造"来自非艺术的

艺术"。在他位于汉诺威、挪威和伦敦的，被称为"梅兹堡"（Merzbau）的三座建筑物中，他用拾得物填充了整座房屋。这些作品如今被广泛地认为是装置艺术的前身。施维特斯在世时几乎没有得到任何大众对于他作品的肯定。他对先锋艺术的巨大贡献最近才被正确地评估。

☞ 博伊尔家族（Boyle Family），布拉克（Braque），豪斯曼（Hausmann），
尼科尔森（Nicholson），罗泰拉（Rotella）

肖恩·斯库利
Scully, Sean
出生于都柏林（爱尔兰），1945 年

为什么和是什么（黄色）
Why and What (Yellow)
1988 年，布面油画和钢铁嵌入板，高 243.8 厘米 × 宽 304.8 厘米
（96 英寸 × 120 英寸），赫希洪博物馆和雕塑花园，华盛顿特区

　　浓厚的油画颜料所绘的水平和竖直条纹交替覆盖在几块板面上，这些板面被结合在一起创造出一幅绘画作品。沉闷的黄色和白色条带形成了强烈对比。两个较小的部分嵌入画面中，一个部分包含了深红色和蓝色的条纹，而另外一个部分则是一块钢板。这两个部分的嵌入故意造成了不和谐之感，并在未对齐的板面间增加了冲突感。这幅抽象的构图似乎指的是曼哈顿市中心的网格状街道、外观和由此带来的紧张感，而曼哈顿正是艺术家在过去 20 年间的居住地。斯库利的作品有着一种强烈的建筑元素和高低不平的都市风貌之感。通过每幅画的设计和颜色组合，他可以用有限的方式表达一系列情感。尽管他的作品专注于日常，它们却十分抽象，并在抽象表现主义的态势能量和美国极简主义严格的自我约束之间保持了奇特的平衡感。

☛ **安德烈（Andre），勒维特（LeWitt），马丁（Martin），蒙德里安（Mondrian），赖利（Riley），赖曼（Ryman）**

乔治 · 西格尔
Segal, George

出生于纽约（美国），1924 年
逝世于南不伦瑞克，新泽西州（美国），2000 年

舞者们
The Dancers

1971 年，石膏，高 179 厘米 × 宽 269 厘米 × 长 180 厘米
（70.5 英寸 × 106 英寸 × 71 英寸），国家美术馆，华盛顿特区

　　四个裸体的女性人物将手臂伸展开来以保持平衡，表演着一段无声的舞蹈。作品捕捉了她们正进行的动作，使她们看上去似鬼魅一般又各自独立。西格尔在几十年的时间中创作了很多这种直接的具象作品，他经常运用石膏浸泡过的绷带缠绕在他朋友和家人的铸型上创造人物。日常情景和简单的姿势被转化成了关于人类行为的静态研究。一种忧郁的超然感贯穿了西格尔的作品，同时反映了他的犹太血统，以及他对分裂的社区和无趣的现代生活的评论。交流或者缺乏交流是他的核心主题，他的很多雕塑作品被单独放置在构建出来的场景之中。作品中的支撑物可能是一把简单的椅子，也可能是一整片环境。尽管西格尔接受过具象画家的专业训练，但他还是转向了雕塑的创作。他特别受到行为艺术和波普艺术的影响，这些艺术运动也专注于日常活动。

☛ 金霍尔茨（Kienholz），马蒂斯（Matisse），纳德尔曼（Nadelman），
　雷戈（Rego），奇奇 · 史密斯（K Smith）

库尔特·泽利希曼
Seligmann, Kurt

出生于巴塞尔（瑞士），1900 年
逝世于舒格洛夫，纽约州（美国），1962 年

博弈游戏第 2 号
Game of Chance No. 2

1949年，布面油画，高108.9厘米 × 宽104.1厘米（42.875英寸 × 41英寸），
私人收藏

半人类、半昆虫、半蔬菜的三个奇形怪状的生物，用一个没有标记的骰子玩着一个荒谬的博弈游戏。中间的生物的黑色帽子和肩章让人想起拿破仑，而另外两个生物很可能是女性。右边的生物的帽子被折叠成一只鸟。尽管某些象征性的物品清晰地指向了历史中的某一时刻，甚至可能指向了当代的事件，但这幅作品并没有迹象指出它是处于哪个特定的背景或环境。泽利希曼专门创作这种奇怪的合成生物，其灵感来自他对炼金术和神秘学的兴趣而激发的想象。这些奇异图像使得他和超现实主义者联系在了一起。泽利希曼为

了逃离第二次世界大战而永久地移民到了美国。他用一系列标题为《旋风形态》（Cyclonic Forms）的幻想作品来反映他对美国风景的看法，这一系列作品有他超现实主义的异想天开的特性，获得了巨大的成功。

☞ 阿尔普（Arp），德·基里科（De Chirico），恩斯特（Ernst），塞奇（Sage），唐吉（Tanguy）

理查德·塞拉
Serra, Richard
出生于旧金山，加利福尼亚州（美国），1938 年

倾斜之弧
Tilted Arc
1981 年，戈坦钢，高 365.8 厘米 × 宽 3658 厘米 × 长 6.4 厘米
（144 英寸 × 1440 英寸 × 2.5 英寸），装置于联邦办公广场，纽约

　　一道生锈弯曲的钢铁墙把铺石路面分割为两部分，在广场上看上去严肃又有威严。1979 年，塞拉受美国总务署委托为曼哈顿的联邦办公广场创作这件作品。当时，他因为那些挑战地心引力的、有力量的极简主义雕塑作品，已经获得了国际性的声望，那些雕塑作品依靠不稳定的平衡外观来展现它们的戏剧性场面。这件作品的出现掀起了来自公众和政府官员的不满，他们把这件作品看作对个人和国家安全的恐吓。涉及美学、语境和政治的争论始料不及却又如火如荼地爆发了。极简主义艺术家们提倡把在地艺术作为一种标记过路人意识的途径。尽管塞拉断言将《倾斜之弧》变换场地会使这件作品失去意义，但是它最终还是被移除了。围绕着这件作品的争执证明了在公共雕塑遇到观众时会出现的根深蒂固的分歧。

☛ 安德烈（Andre），布伦（Buren），琼斯（Jones），贾德（Judd），勒维特（LeWitt），派帕（Pepper）

吉诺 · 塞韦里尼
Severini, Gino

出生于科尔托纳（意大利），1883 年
逝世于巴黎（法国），1966 年

轰击中的大炮（自由和形式的词藻）
Cannons in Action (Words on Liberty and Forms)

1915年，布面油画，高50厘米 × 宽60厘米（19.625英寸 × 23.625英寸），
保罗·巴尔达奇画廊，纽约

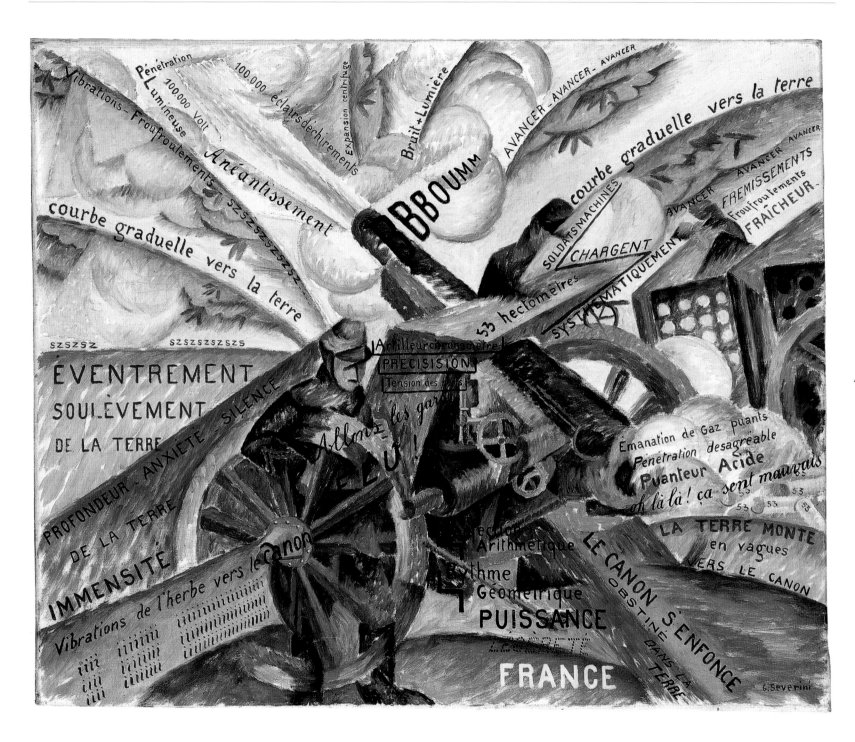

　　棕色、灰色和绿色的颜色波浪都汇聚到这一场景上：三个士兵正在操作一架大炮。画面左侧前景处的士兵蹲下去正要点燃火线，而在右侧的另外两个士兵看上去正要给大炮重装弹药。叠加在这幅引人注目的图像上的是关于战争和搏斗的语句："砰，大炮打响了；100 000 处爆破地闪烁着；消灭；爆破炸开了地面；兄弟们冲啊！"这些简短有力的短语是对下方这幅暴力图像的注解。这幅画是塞韦里尼于 1914 年到 1918 年第一次世界大战期间创作的一组画中的一幅。运动和速度的旋流动态感以及对现代机械装置的关注都

是未来主义的特点。塞韦里尼于 1910 年签署了未来主义的声明。另外，大量运用文字是塞韦里尼作品的独特之处。后来他以更偏向自然主义的风格继续创作作品，其中包括在靠近佛罗伦萨的蒙特古夫尼的一个壁画系列。

☛ 巴拉（Balla），波丘尼（Boccioni），卡拉（Carrà），戈卢布（Golub），
格罗兹（Grosz）

本·沙恩

Shahn, Ben

出生于考纳斯（立陶宛），1898 年
逝世于纽约（美国），1969 年

在海滩上的死亡

Death on the Beach

1945 年，板面蛋彩画，高 25.4 厘米 × 宽 35.6 厘米（10 英寸 × 14 英寸），
私人收藏

　　一个男人躺在血泊之中，他的双手紧靠在脸颊旁，头颅被一个致命的伤口染成了红色。虽然这个人物是不知名的，而且这幅作品也不是根据一个真实的故事创作的，但它仍然有一种强烈的叙事性。沙恩从立陶宛搬到了美国，作为一位犹太人，他挣扎着妥协于美国社会。沙恩见证了外来者遭受的苦难和虐待，所以经常在他的作品中关注公正这一理念。这件作品反映了他作为社会主义者的观点。他的作品还涉及经济大萧条期间人们的生活以及受迫害者的困境。城市衰败、工人权益和麦卡锡主义（McCarthyism）的影响，都在他的作品中被敏锐地探讨过。沙恩作为一位摄影师、插画师、画家和作者，游历过欧洲各地，他为公共大楼创作的很多壁画都融入了其生动又写实的风格。

☛ 尼尔（Neel），尼特西（Nitsch），潘恩（Pane），奎恩（Quinn）

查尔斯·希勒
Sheeler, Charles

出生于费城，宾夕法尼亚州（美国），1883 年
逝世于多布斯费里，纽约州（美国），1965 年

滚轮力量
Rolling Power

1939 年，布面油画，高 38.1 厘米 × 宽 76.2 厘米（15 英寸 × 30 英寸），
史密斯学院艺术博物馆，北安普敦，马萨诸塞州

画面中十分精确地描绘了一辆动能强劲的火车的车轮、活塞、铆钉和螺丝，体现了希勒对机械的纯真感和美感的兴趣。动感的曲线和直线给画面表面带来了活力，但他清除了这辆火车表面的所有油脂和污垢。希勒这种轮廓分明的风格受到他作为摄影师时所作作品的影响。他的摄影照片《驱动轮》（Drive Wheels）同样创作于 1939 年，也记录了同样的主题，但是那幅画面带有油脂。他的风格先于同一世纪后期的波普艺术家和照相写实主义者。在他的绘画作品中，他尝试创造古典主义的一种现代形式，即基于建筑规则

的艺术，用以反映工业社会和都市社会新的现状。希勒和他的同道画家德穆斯被称作精确主义者，他们在 20 世纪 30 年代十分有名。和专注于动感的现代生活的未来主义者不同的是，他们选择描绘如火车、汽车、摩天大楼以及工厂等主题，专注于它们静态的宏伟和严谨的和谐。

☛ 巴拉（Balla），德穆斯（Demuth），埃斯蒂斯（Estes），穆哈（Mucha）

辛迪·舍曼
Sherman, Cindy
出生于格伦里奇，新泽西州（美国），1954 年

无题（第 122 号）
Untitled (No. 122)
1983 年，彩色摄影照片，高 221 厘米 × 宽 147.3 厘米（87 英寸 × 58 英寸），
萨奇收藏，伦敦

　　这件作品是一系列摄影照片的一部分，该系列作品中舍曼穿上展示了来自高端设计师的服饰。和在传统时尚照片中的女人不同的是，舍曼表现得很紧张，发型蓬乱，衣服别扭地披垂在她紧绷的身躯上。她揭露了时尚所构建的关于美丽和快乐的谎言，以及理想完美女性的人工魅力中不吸引人的、消极的另一面——永远为了苛刻的要求而矫正。舍曼创作了超过 300 幅这样的自画像，这些作品探寻了女性身份的概念和形象。在她的作品中，她从没有刻意展现自己，而是成了一位不知名的普通女性，这使得观众可以从中感知到她与自己的相通之处。她作品中的主人公有 20 世纪 50 年代和 60 年代电影中的女主角，有历史和艺术史中的女性人物，还有带着假肢的怪异玩偶，而这些玩偶的身体看上去是错位的或者分离的。她发人深省的作品对后一代的女性主义艺术家有着意义深远的影响。

☛ 康恩（Cahun），隆哥（Longo），雷（Ray），谢尔夫贝克（Schjerfbeck），史尼曼（Schneemann）

白发一雄
Shiraga, Kazuo

出生于尼崎（日本），1924 年
逝世于尼崎（日本），2008 年

挑战性的泥
Challenging Mud

1955 年，第一次具体派展览上一次行为艺术的摄影照片，大原会馆，东京

艺术家正在和一堆泥巴进行斗争。只有等到他被割伤、擦伤并最终精疲力竭地取得胜利之后，他才会停止。泥巴被认为拥有它自己的灵魂，而艺术家不得不和泥巴进行斗争。这类行为艺术或耐力测试是具体派作品的特点，白发一雄正是该团体的一位重要人物。这个团体拥有一群有影响力的艺术家，他们反对刻画战后日本形象的传统主义和感伤，把创作的热情投入行为艺术、戏剧活动和多媒体环境。白发一雄的作品特别关注身体行动。这种与行为艺术相关的作品，延伸至姿势绘画或抽象绘画，意味着艺术家直接和所用材料互动。具体派团体先于 20 世纪 50 年代晚期和 60 年代早期出现的纽约偶发艺术——结合了经常和观众互动的活动与表演的艺术形式，吸引了许多美国和欧洲的抽象画家的注意，其中包括托比和波洛克。

☞ 村上三郎（Murakami），波洛克（Pollock），托比（Tobey），吉原治良（Yoshihara）

华特・席格
Sickert, Walter

出生于慕尼黑（德国），1860 年
逝世于巴斯（英国），1942 年

莫宁顿街裸体，逆光照
Mornington Crescent Nude, Contre-jour

1907 年，布面油画，高 50.8 厘米 × 宽 61 厘米（20 英寸 × 24 英寸），
南澳大利亚艺术馆，阿德莱德

　　黑暗的室内，一个女人斜倚在一张床上。她背对着窗户，光线在她厚实的身形上投射出相当不好看的阴影。这是席格住在伦敦北部莫宁顿街时画的一系列裸体绘画中的一幅，证实了艺术家对于黑暗肮脏之处的兴趣。对颜料粗糙又有组织的处理是席格完全原创地运用油画材料的特点，而他对光线和阴影的处理则证明了他受到 19 世纪法国画家埃德加・德加的影响。他年轻时拜访过德加位于巴黎的画室，那次经历深深地影响了他。席格出生在德国，孩童时期就搬到了英国，之后还短暂地在迪耶普和威尼斯居住过。他是最重

要的英国印象主义者之一，他的工作室在当时成了先锋艺术家们的聚会场所。1911 年他建立了卡姆登画会（Camden Town Group），该团体由一群专注于日常场景和工人阶级生活的艺术家组成。

☛ 巴尔蒂斯（Balthus），博纳尔（Bonnard），菲什尔（Fischl），
　　洛佩斯・加西亚（López García），马约尔（Maillol）

保罗·西涅克
Signac, Paul

出生于巴黎（法国），1863 年
逝世于巴黎（法国），1935 年

昂蒂布：粉色云朵
Antibes: The Pink Cloud

1916 年，布面油画，高 73 厘米 × 宽 92 厘米（28.75 英寸 × 36.25 英寸），
私人收藏

一叶扁舟在夕阳的映衬下孤独地漂荡在昂蒂布的海面上。漩涡状的粉色云朵为静谧的场景增添了戏剧般的气氛。这些细小的笔触构成了地中海地区的美妙风光，同时也展现了西涅克在点彩画派技法上的造诣。这个技法由 19 世纪画家乔治·修拉发明。与以往混合油彩再进行创作不同，点彩画派画家将色彩分别放置在画面上，当观众隔着一定距离观看时，不同的色块看上去融合在了一起。西涅克一生都在用这种技法，给他的风景画带来了生动的光彩。法国南部的海岸景色是他尤其喜爱的题材，他在那里度过了人生中一段

非常长的时光。西涅克是新印象主义画家（Neo-Impressionist）中最善于表达的理论家，他发表于 1899 年的著作《从德拉克洛瓦到新印象主义》在新印象主义的发展上具有重要的意义。

☛ 杜飞（Dufy），马林（Marin），莫奈（Monet），诺尔德（Nolde），
普伦德加斯特（Prendergast），弗拉曼克（Vlaminck）

大卫·阿尔法罗·西凯罗斯
Siqueiros, David Alfaro

出生于奇瓦瓦（墨西哥），1896 年
逝世于库埃纳瓦卡（墨西哥），1974 年

萨帕塔
Zapata

1931 年，布面油画，高 153.3 厘米 × 宽 105.7 厘米
（60.375 英寸 × 41.625 英寸），赫希洪博物馆和雕塑花园，华盛顿特区

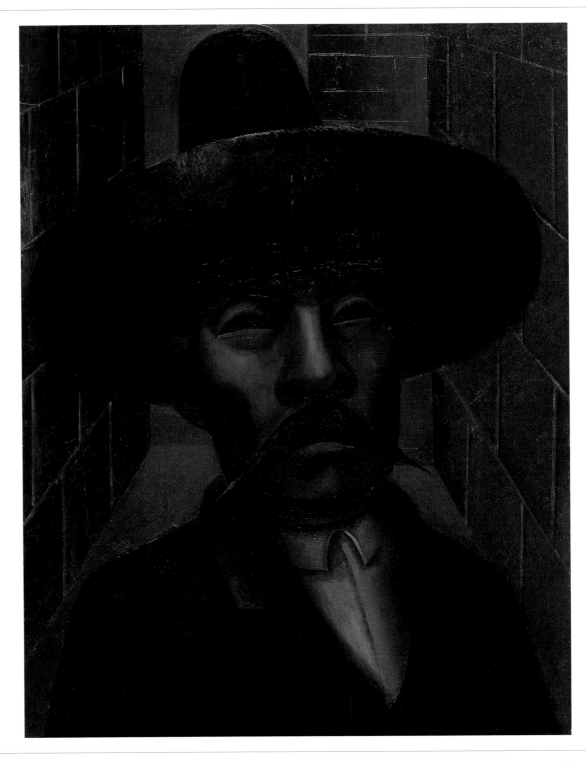

　　这是一幅埃米利亚诺·萨帕塔的肖像，他领导了墨西哥那些失去土地的农民在墨西哥革命时期（1910—1920 年）与政府展开斗争，成为墨西哥人民心中自由的象征。在这幅画里，西凯罗斯将他描画成了一个表情略显凶狠的人，他被困在监狱般的围墙里，随时都准备挣脱并加入他的军队。西凯罗斯属于社会主义现实主义艺术家，同属于该主义的还有里韦拉和奥罗斯科，他们曾为墨西哥新左翼政府的公共建筑创作壁画。他的主题通常来源于墨西哥或者拉美的历史，其风格是具象的，同时也追求并常常达到了非常清晰有

力且富有表现力的效果。西凯罗斯是最早使用工业颜料的艺术家之一，他有时还会使用喷枪。抽象表现主义画家波洛克曾在西凯罗斯 1936 年于纽约创建的实验工作室中短期工作过，也许波洛克就是在那里第一次接触到杜科颜料（Duco），并且在他后来的创作中经常使用的。

☞ 卡洛（Kahlo），诺兰（Nolan），何塞·克莱门特·奥罗斯科（J C Orozco），
　波洛克（Pollock），里韦拉（Rivera）

大卫·史密斯
Smith, David

出生于迪凯特，印第安纳州（美国），1906 年
逝世于沙夫茨伯里，佛蒙特州（美国），1965 年

沃尔特里系列之七
Voltri VII

1962 年，铁，高 216 厘米 × 宽 311 厘米 × 长 110 厘米
（85 英寸 × 122.75 英寸 × 43.5 英寸），国家美术馆，华盛顿特区

这件铁制雕塑同时结合了实用和非实用的元素，把车轮和抽象形态并置在了一起。这是一个系列作品中的一件，该系列作品运用来自废弃的钢铁工厂的金属架构进行创作。一些农业机械和其他拾得物经常成为史密斯作品的起点。史密斯出生在铁匠世家，熟练掌握金属加工技能。他对未加工的材料有着深深的理解，并热爱机械装置。他的艺术作品经常让人想起他所谓的"停止的机器的死寂"。史密斯是战后最重要的雕塑家之一，他创作的作品尺寸巨大，内容却很平易近人，为我们所处的工业社会提供了一种诗意与个性的写照。他最初受到毕加索的铁制雕塑作品的影响，后来又融合了冈萨雷斯以超现实主义为基础的雕塑风格和立体主义、构成主义的形式要素来创作。尽管史密斯的作品有着抽象的形态，但是其人文主义的方式保证了他的艺术品不会与人有距离感。

☛ 卡罗(Caro)，奇利达(Chillida)，迪肯(Deacon)，冈萨雷斯(González)，野口勇（ Noguchi)，毕加索（ Picasso)

在这件令人不安的现实主义女性雕塑中，一串串玻璃珠从人物的两腿间流出，代表了月经之血。这件作品是直接对一位女性的身体铸型制作而成的。史密斯运用刺目、直接又露骨的图像，表达了身为女性的痛苦和代价。她质疑关于女性纯洁的传统概念，把排出分泌物的整个过程转化成了一件令人着迷的作品。史密斯运用相似的技法，将心脏、子宫、双手、双腿、脊柱甚至皮肤塑造成独立的雕塑物体。纵观艺术史，女性的身体总是被男性艺术家们作为创作主题而表现在作品中。史密斯的作品和很多同世纪后半期的女性主义艺术家的作品是共通的，她们尝试着重现女性形态，并探索那些决定女性形态以及个人和社会如何看待女性形态的控制性影响。

☛ 查德威克（Chadwick），吉尔伯特和乔治（Gilbert & George），
哈透姆（Hatoum），门迭塔（Mendieta），西格尔（Segal）

罗伯特·史密森
Smithson, Robert

出生于帕塞伊克，新泽西州（美国），1938 年
逝世于阿马里洛，得克萨斯州（美国），1973 年

螺旋码头
Spiral Jetty

1970 年，岩石、盐晶、土壤和水，直径（大约）：457 米（1500 英尺），
大盐湖，犹他州

一个用土壤构建的螺旋形码头位于犹他州的大盐湖岸边。它像是在一片广阔风景中的一个巨大又古老的符号，诉说着永恒。虽然这件作品和周边环境不协调，但它在同样的气候环境中，询问着自然和人造之间的分界线。尽管《螺旋码头》一度被上涨的湖水吞没，但它后来又重新出现了，促使了人们深刻反思史密森关于时间和空间的研究。史密森最初创作冷酷的极简主义作品，后来他通过把自己的艺术作品带到偏远的地域，来对抗展览馆空间的限制。他是一位重要的大地艺术家，想要在真实的世界中强调艺术的功能。

自然侵蚀是这些巨大项目的一个不可或缺的元素，因此从空中来观看它们是最佳选择。而对史密森来说，这也产生了悲剧的后果。1973 年，他在检查一件作品时，因直升飞机坠毁而遇难。

☛ 克里斯托与让娜 - 克劳德（Christo and Jeanne-Claude），
　戈兹沃西（Goldsworthy），朗（Long），德·玛利亚（De Maria）

皮埃尔 · 苏拉吉
Soulages, Pierre
出生于罗德兹（法国），1919 年

　　垂直和水平的浓黑色颜料长条交替覆盖着，形成格子状并占据了一大块画面。厚重的颜料以巨大的扫荡式笔触上色，强调了绘画的有形过程。在这幅作品中，蓝色和黑色混合在了一起。在艺术家的其他作品中，黑色总是主导，又混合了绿色、灰色或棕色。对苏拉吉来说，视觉效果是他绘画作品中最重要的元素，任何能够识别的形态所产生的错觉都是无意的。他想要描绘出一种视觉张力以表现出包括失去、希望和挫败等情绪。这种作品经常看上去比画布展现的实际尺寸更大。苏拉吉是斑点主义的一个艺术家团体中的一员。他们的作品受到东亚书法艺术的影响，有动感且是即兴的。更重要的是，这些作品能够表现绘画过程，记录了在画布上用颜料作画时手和手臂的姿势。

☛ 福特里埃（ Fautrier ），哈通（ Hartung ），克兰（ Kline ），米修（ Michaux ），德 · 斯塔埃尔 （ De Staël ）

柴姆·苏丁
Soutine, Chaim

出生于斯米洛维奇（白俄罗斯），1893 年
逝世于巴黎（法国），1943 年

黑衣男孩
The Boy in Black

1924 年，布面油画，高 46.7 厘米 × 宽 32.1 厘米
（18.375 英寸 × 12.625 英寸），私人收藏

　　一个消瘦的男孩悲哀地望向观众。人物突显在一片黑色的背景前，有一种令人难忘的忧郁氛围。苏丁运用阴暗颜色和夸张笔触，唤起了强烈的情绪。比起真实的表现，更强调感觉是表现主义的特点。苏丁的作品中有一种黯淡的悲伤，这是他作品的主角散发出的孤独感。这种情绪经过厚涂颜料和漩涡状笔触的频繁运用得以加强。苏丁于 20 世纪 20 年代在巴黎和艺术家莫迪里阿尼、夏加尔相遇，受到了他们的影响。但是他画中奇怪的瘦长形态还受到了 16 世纪风格主义（Mannerist）画家雅各布·丁托列托以及格列柯的影响。

苏丁也因其受到塞尚启发创作的风景画以及经常绘有腐烂尸体的静物画而闻名。他富有情感的四分之三人身画像启发了美国抽象表现主义画家德·库宁。

☛ 塞尚（Cézanne），夏加尔（Chagall），德·库宁（De Kooning），
　　莫迪里阿尼（Modigliani），斯皮利亚特（Spilliaert）

斯坦利·斯宾塞

Spencer, Stanley

出生于库克姆（英国），1891 年
逝世于克利夫登（英国），1959 年

与帕特丽夏在一起的自画像
Self-portrait with Patricia

1936 年，布面油画，高 61 厘米 × 宽 91.5 厘米（24 英寸 × 36 英寸），
菲茨威廉博物馆，剑桥

　　艺术家背朝着观众，他的头部转到一个不舒适的角度。在他后面的女人躺在一张床上，她面无表情，可能他们刚结束性交。这件作品令人不适的、高聚焦的现实主义以及人物非理想状态的姿势，强迫观众进入这对男女间尴尬又亲密的关系之中。斯宾塞经常被当作"怪人"而受到排斥，他追随自己渐增的怪异想象而不在意当下艺术潮流。尽管他没有因偏爱抽象而抛弃具象艺术，但是他作品中对扭曲的身体和空间的刻画，以及复杂的心理状态等方面都展现了新的艺术潮流的影响。在斯宾塞绝大多数的绘画作品中，他用异想天开、天真烂漫又有些令人不安的风格，赞颂着自己的基督教信仰和出生地——库克姆的泰晤士河谷村庄中的生活。他也因为在汉普郡伯克莱尔教堂中的巨幅壁画装饰作品而闻名。

➤ 弗洛伊德（Freud），德·兰陂卡（De Lempicka），
　莫迪里阿尼（Modigliani），谢德（Schad）

南希·斯佩洛

Spero, Nancy

出生于克利夫兰，俄亥俄州（美国），1926 年
逝世于纽约（美国），2009 年

天空女神／埃及杂技演员

Sky Goddess/Egyptian Acrobats

1987—1988 年，纸面手印和印刷拼贴，高 274 厘米 × 宽 671 厘米
（108 英寸 × 264.375 英寸），私人收藏

不同姿势的女性人像被剪下并粘贴在 11 块垂直的版面上。以这种版式布局的这些人像好似象形文字，看上去正在讲述一个故事。被特别刻画在这件作品中的天空女神是古埃及女神努特和古典神话中的母狼（罗慕路斯和勒莫斯之母）的混合体。从神话中的女神到凯尔特人繁殖力的象征，再到来自新闻摄影的当代图像，斯佩洛作品中每一个不同的元素都以锐利又简洁的图像形式来展现。她的作品经常被呈现在一个展览馆的建筑上或是水平的卷轴上，作品上遍布暴力和痛苦的情节。通过有趣的复制，她手工印制的个人符号引

用并拙劣地模仿了由男性表现的女性形态，同时也赞美了古老又富有神话色彩的女性象征。在斯佩洛搭建的平台上，女性的身体作为一种媒介，跨越时空探索着关于性与权力的不同概念。

☛ 杜马斯（Dumas），玛丽·凯利（M Kelly），莱热（Léger），萨尔（Salle）

莱昂 · 斯皮利亚特

Spilliaert, Léon

出生于奥斯坦德（比利时），1881 年
逝世于布鲁塞尔（比利时），1946 年

自画像

Self-portrait

1907 年，纸面水彩画和彩色蜡笔画，高 75.3 厘米 × 宽 60 厘米
（29.625 英寸 × 23.625 英寸），私人收藏

438

　　艺术家越过他的左肩，猜疑地凝视着观众，他的脸庞十分光亮。没有什么可以转移这位画家不信任的凝视所带来的冲击力。这幅有着对抗性的自画像中，纯粹的简约和深沉的颜色将斯皮利亚特和表现主义中专注于传递内在感受的目的联系在了一起。轻微伸长的比例强调了从画像上散发出的紧张和孤立感。这是一幅在当时看来非常大胆的图像。斯皮利亚特和他的表现主义者同道恩索尔一样，几乎一生都生活在自己出生的地方，比利时的城镇奥斯坦德。他是一位自学成才的画家，某种程度上也因此发展出了结合幻想特征

和现实主义的个人风格。他对梦境般的主题的强调对之后的超现实主义产生了影响。斯皮利亚特和诗人莫里斯·梅特林克以及埃米尔·维尔哈伦的关系十分密切。和他们一样，斯皮利亚特的作品反映了世纪之交时的焦虑不安。

☛ 恩索尔（Ensor），基彭贝格尔（Kippenberger），莫迪里阿尼
　（Modigliani），谢尔夫贝克（Schjerfbeck）

丹尼尔·施珀里
Spoerri, Daniel
出生于加拉茨（罗马尼亚），1930 年

陷阱图片
Trap Picture
1972 年，树脂玻璃箱中有色木材上的物品，高 70 厘米 × 宽 70 厘米 × 长 33 厘米（27.5 英寸 × 27.5 英寸 × 13 英寸），私人收藏

　　一张桌子的俯视图展现了用餐完后的剩余物品。空咖啡杯、香烟头、一根蜡烛、餐具、一只玻璃杯和几只空碗都是这项日常活动的视觉符号。尽管这幅图像看上去像是记录了一个真实的事件，但实际上施珀里花费了很多时间仔细地摆放物品。他称这种版本的静物作品为"陷阱图片"，这是一个为了反映普遍互动体验的不断进行中的系列作品。集合艺术的概念，即吸纳日常物品到艺术作品之中，对新现实主义来说是最重要的。新现实主义是由施珀里和克莱因以及其他人共同建立的团体，他们运用日常物品以达到最终的审美目的。表演和场合是他们活动中的重要元素，这种元素植根于达达主义和超现实主义。施珀里从前是一位香蕉销售员和受过训练的芭蕾舞者，还和别人合作出版了一本名为《材料》（Matérial）的图像诗期刊。在这本诗刊中，他们用文字的视觉外形表达它们的含义。

☛ **克莱因（Klein）, 勒·柯布西耶（Le Corbusier）, 莫兰迪（Morandi）, 奥占芳（Ozenfant）, 施纳贝尔（Schnabel）**

尼古拉斯·德·斯塔埃尔

Staël, Nicolas De

出生于圣彼得堡（俄罗斯），1914 年
逝世于昂蒂布（法国），1955 年

农村

Countryside

1952 年，布面油画，高 114 厘米 × 宽 146 厘米（44.875 英寸 × 57.5 英寸），
私人收藏

　　从柠檬黄到酒红色，带有纹理的浓厚色带覆盖在画布上。尽管这件作品的外观很抽象，标题却暗示着它代表了一处风景。风景中的旷野、路径和阳光被最大程度地简化了。用调色刀上色的方式赋予了作品表面一种触感并增加了作画的过程感，德·斯塔埃尔专注于用不同的质地和颜色创作。他的同时代艺术家们喜欢创作有态势的印迹和符号以纯粹表达内在。德·斯塔埃尔和他们不同，他想拓展绘画的边界，从 17 世纪荷兰画家伦勃朗到莱热，他吸收了广泛的艺术影响。自 1953 年到他两年后去世期间，他转向了简化形

态的具象艺术。有着俄罗斯血统的德·斯塔埃尔和波利雅科夫，一起给战后的巴黎绘画圈注入了新鲜的血液。

☛ 迪本科恩（Diebenkorn），弗朗西斯（Francis），莱热（Léger），
　波利雅科夫（Poliakoff）

海姆·斯坦巴克

Steinbach, Haim

出生于雷霍沃特（以色列），1944 年

极度的黑色

Supremely Black

1985 年，有着陶瓷水罐和硬纸板洗涤剂盒子的塑料护层木架，高 73.7 厘米 × 宽 167.6 厘米 × 长 33 厘米（29 英寸 × 66 英寸 × 13 英寸），私人收藏

　　三个装着洗衣粉的盒子和两个水壶被放置在一个红黑相间的富美家（Formica）架子上。这些普通的消费产品就像是被摆放在橱窗中的商品一样，也好似一件展现了形式和构图特点的艺术作品。斯坦巴克特意选取了和颜色主题相匹配的物体，而架子看上去就像是一件精简的极简主义雕塑作品。这是一件独一无二的艺术作品，但它也是由批量生产的商品所构成的，提出了如何衡量艺术价值的问题。不同元素所形成的令人满意的安排，强调了人们在日常生活中购买消耗品和家用物品时也有对于审美的选择。斯坦巴克还

创作了很多类似的作品，那些作品中都包含了有棱角的富美家架子，使其成为他的一种特色元素。他曾用各式各样的商品来创作，包括运动鞋、电子钟、烹饪锅和脚踏式垃圾桶，这些作品把人们熟悉的物品转化成了消费文化的纪念品。

☛ 杜尚（Duchamp），汉森（Hanson），贾德（Judd），沃霍尔（Warhol）

弗兰克·斯特拉
Stella, Frank

出生于莫尔登，马萨诸塞州（美国），1936 年

哈拉马系列之二
Jarama II

1982 年，蚀刻镁表面的混合媒介，高 319.9 厘米 × 宽 253.9 厘米 × 长 62.8 厘米（126 英寸 × 100 英寸 × 24.75 英寸），国家美术馆，华盛顿特区

　　蛇形的曲线装饰着耀眼醒目的图案，呈现在墙面上。这件作品是斯特拉在 20 世纪 80 年代创作的典型作品，有着浓烈颜色的浮雕迫使观众思考是绘画变成了雕塑还是一种曲折的抽象形态变成了一条蛇。这幅明亮的三维绘画和斯特拉在 20 世纪 50 年代末到 60 年代创作的早期作品形成了鲜明的对比。在早期作品中，他测试了抽象绘画可以有多纯粹。测试结果发现，具有整体对称性的单色绘画强调了画布的平面感。这些作品对极简主义的发展至关重要，它们是在一个使用大尺寸、非常规形状的画布的著名系列作品之后创作的，该系列中的单色条纹呼应着画布的形状。斯特拉的各式作品都有同一种特质：他质疑绘画的本质，并试图避免绘画成为外在现实的某种影射，使实际的物体成为他的焦点。

☛ 考尔德（Calder），哈林（Haring），霍夫曼（Hofmann），约翰斯（Johns），里奥佩尔（Riopelle）

约瑟夫·斯特拉
Stella, Joseph

出生于穆罗卢卡诺（意大利），1877 年
逝世于纽约（美国），1946 年

布鲁克林大桥
Brooklyn Bridge

1918—1920 年，布面油画，高 214.5 厘米 × 宽 194 厘米
（84.5 英寸 × 76.5 英寸），耶鲁大学美术馆，纽黑文，康涅狄格州

　　布鲁克林大桥的断裂图像从众多棱柱般的形态中显现而出。通过丰富色彩的密集拼缀以及构图中央的交叉线条，桥尾处的一座塔清晰可见，道路则在双拱门处消失不见。这幅作品半具象半抽象，赞颂了城市科技。未来主义的特点是动态的形状碎片和对现代构造的兴趣。1909 年到 1912 年，斯特拉在意大利和法国了解到了未来主义这项运动。之后在美国，他成了一位重要的未来主义者。斯特拉画过布鲁克林大桥的很多画面，他描述这座桥为"包含了美国这个新文明一切努力的圣殿"。他还创作过很多描绘了自己居住的纽约下东区的图画作品，也描绘过西弗吉尼亚州和匹兹堡的矿业城镇，记录了美国的工业化生活。

☛ 德穆斯（Demuth），德朗（Derain），格里斯（Gris），格罗兹（Grosz）

亚娜·什捷尔巴克

Sterbak, Jana

出生于布拉格（捷克），1955 年

声音牢笼

Cage for Sound

1994 年，竹子、车轮和皮带，高 63 厘米 × 宽 210 厘米 × 长 99 厘米（24.875 英寸 × 82.75 英寸 × 39 英寸），唐纳德·杨美术馆，西雅图，华盛顿州

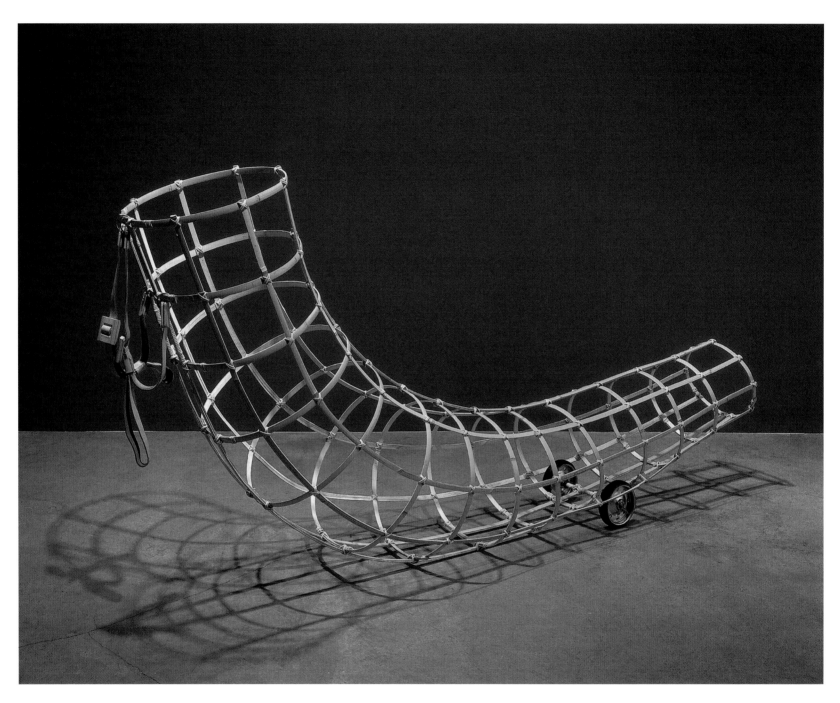

444

　　一个用竹子做成的奇异管状笼子被装上了轮子。皮带是为了系到一个围绕着体育场跑步的人的身上，使得他能够在身后拖拉这件精巧装置。身体是什捷尔巴克作品的核心，她还经常结合一些表演的元素。她的作品运用了各式各样的材料，包括巧克力、肉片、棉花、橡胶、录像和摄影照片，反映了身体的脆弱和无常。她的很多雕塑作品包含了某种保护壳中的人类形态，她还把自然元素、动物元素和机械元素结合在一起。这件作品可以同时从个人和政治层面解读受到约束的存在这一主题。虽然什捷尔巴克是加拿大人，但

她是在捷克出生的。她的作品揭示了东欧文学和戏剧传统的影响，它们把荒谬作为政治讽刺的工具。

☞ 迪肯（Deacon），埃斯帕利乌（Espaliú），霍恩（Horn），
　大卫·史密斯（D Smith），廷格利（Tinguely）

克利夫特·斯蒂尔
Still, Clyfford

出生于格兰丁，北达科他州（美国），1904 年
逝世于巴尔的摩，马里兰州（美国），1980 年

无题
Untitled

1951 年，布面油画，高 274 厘米 × 宽 235 厘米（108 英寸 × 92.5 英寸），
国家美术馆，华盛顿特区

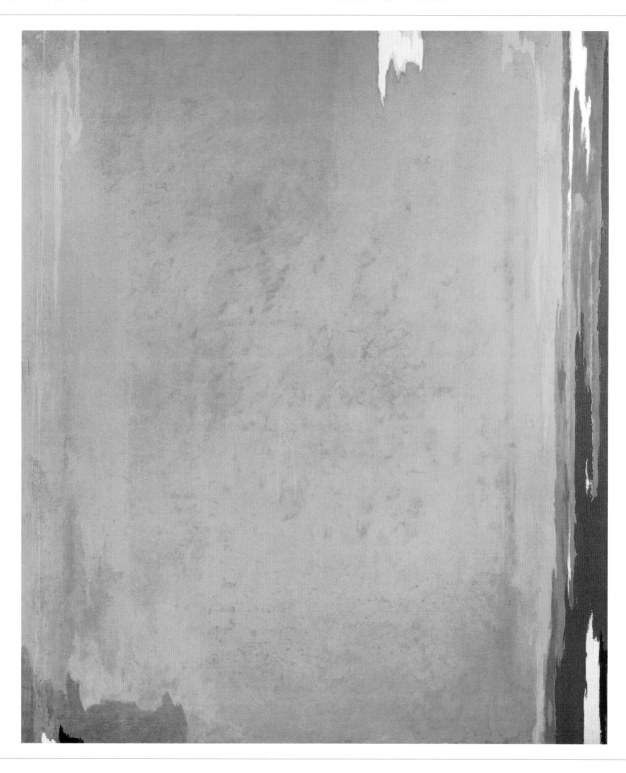

所有的细节都被推向了画面的边缘，给中间留下了一片广阔的橙色海洋。参差不齐的形状和美国中西部的野外风景联系在了一起，尽管艺术家声称自己并无此意。他想要创造纯粹的抽象以及充满情感但和任何事物或地点都没有联系的构图。于是这幅作品便没有标题，我们受邀去体会其作为一个会引起兴趣的对象本身，而不是将它认作其他事物的代表。作品的尺寸非常巨大，颜料被浓厚地涂抹在画布上。选择这样的颜色，是为了形成一种强烈的实体感和情感效果。斯蒂尔在 20 世纪 40 年代末和 50 年代与抽象表现主义者有密切联系。和他们一样，斯蒂尔想要通过调整图像的尺寸、质地、颜色和简约性，使他的绘画作品最大程度地发挥出直接的实体效果。

☛ **迪本科恩**（Diebenkorn），**弗尔格**（Förg），**纽曼**（Newman），**罗斯科**（Rothko）

杰西卡·斯托克赫德
Stockholder, Jessica

出生于西雅图，华盛顿州（美国），1959 年

海床移动到壁炉剥离的发生
Sea Floor Movement to Rise of Fireplace Stripping

1992 年，粉色树脂玻璃、灯泡和固定装置、毛毯和家具，高 500 厘米 × 宽 483 厘米（197 英寸 × 190.33 英寸），装置于艺术馆，苏黎世

在这件装置作品中，斯托克赫德收集了很多拾得物，从位于左侧的盒子和抽屉到右侧有着丰富图案的毛毯，以及一些巨大的树脂玻璃板，都让人想起纽曼的色域绘画作品。电灯泡散发发出热量，暗示着绘画中的光源，给这件作品增添了有形的维度。艺术家编排了所有元素到这个展览馆空间中，室内的横梁和窗户也成了作品的一部分。诗意的标题似乎在暗示这件作品是关于自然和人工世界的。艺术家把我们周围迥然不同的物体整理出了秩序。斯托克赫德于在地装置作品中结合了绘画、雕塑和集合艺术。这些装置作品类似于废品堆积场或建筑工地中可控的混乱场面，而她认为这些都很像艺术作品。她利用了多种材料，以各种方式把这些材料安置在一起，并在一种即将一触即发的形势下，让作品中的一切元素取得平衡。

☛ 布里斯利（Brisley），戴恩（Dine），黑塞（Hesse），纽曼（Newman），劳森伯格（Rauschenberg）

托马斯·斯特鲁斯
Struth, Thomas
出生于盖尔登（德国），1954 年

1992 年的"南沃巴什大道"芝加哥
'South Wabash Avenue' Chicago 1992
1992 年，黑白摄影照片，高 45.4 厘米 × 宽 58.7 厘米
（17.875 英寸 × 23.125 英寸），第 10 版

　　在这张芝加哥南沃巴什大道的照片中，我们似乎觉得画面中的这条街道十分熟悉。巨幅广告牌和店铺招牌，还有远处的视野，让我们觉得自己似乎真的站在了人行道上。无人又静态的画面给人一种鬼城的印象。摄影照片可以精确地记录地点、人物和个人经历，使得图像比我们真实的记忆更加强烈，也更能引起共鸣。斯特鲁斯用这件作品把摄影这一媒介的力量推向了极致。虽然他的人像作品中人物静止的姿势使他们看上去十分怪异，犹如蜡像假人一般，但是这些作品却有着相似的临场感和存在感。在另一个系列的作品中，

斯特鲁斯用摄影照片记录了来到博物馆和艺术馆欣赏作品的观众，在观众和艺术作品之间建立了一种有趣的关系。

☛ 伯金（Burgin），戴维斯（Davis），埃斯蒂斯（Estes），沃尔（Wall）

格雷厄姆·萨瑟兰

Sutherland, Graham

出生于伦敦（英国），1903 年
逝世于伦敦（英国），1980 年

小巷入口
Entrance to a Lane

1939 年，布面油画，高 145.4 厘米 × 宽 123.2 厘米
（57.25 英寸 × 48.5 英寸），泰特美术馆，伦敦

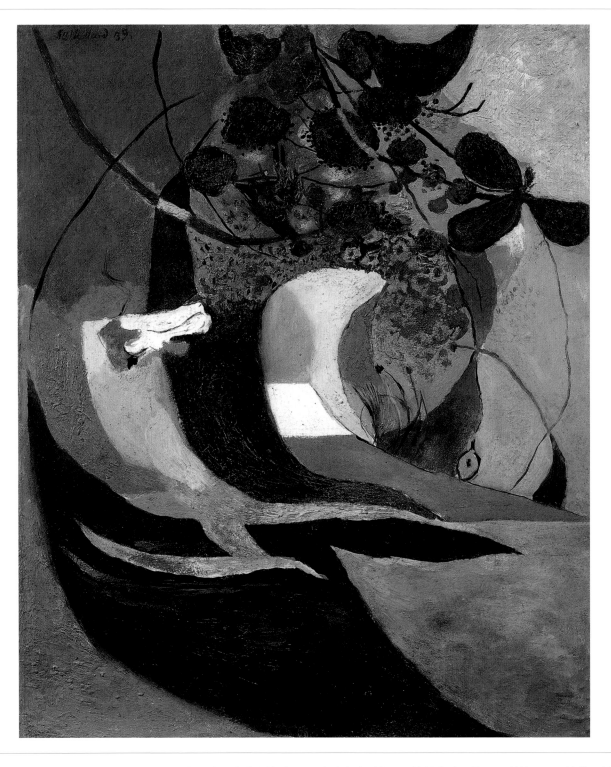

在厚重的颜料中显现了一条乡间小巷的入口。在画布顶端悬伸着的枝叶暗示了这是一处真实的风景，而不规则的形态和不和谐的颜色又带入了抽象的元素。萨瑟兰经常运用风景作为精神表达的工具，来创造英国乡村的特殊景致，在这些景致中偶尔还会融入哥特风格。"我着迷于因生长的力量所产生的张力的整个问题。"他说道。他那忧郁又无人居住的风景以炽热的红色、深沉的绿色和闪亮的黄色所绘，而他作为战争艺术家创作的荒凉景致的图像又有着宗教作品的强度。萨瑟兰和他的战争艺术家同道纳什一样，运用抽象方法来达到自己最终的表达目的。讽刺的是，尽管萨瑟兰的作品脱离日常生活，他却创作过很多受到高度认可的社会肖像画和公共委托作品，其中包括为考文垂大教堂创作的织锦。

☛ 希钦斯（Hitchens），霍奇金（Hodgkin），纳什（Nash），雷东（Redon）

罗宾德拉纳特·泰戈尔
Tagore, Rabindranath

出生于加尔各答（印度），1861 年
逝世于加尔各答（印度），1941 年

无题
Untitled

1932 年,纸面墨水画,高 55 厘米 × 宽 38.5 厘米（ 21.67 英寸 ×15.125 英寸 ）,
拉宾德拉·巴万档案馆，国际大学，森蒂尼盖登，西孟加拉邦

　　大量丰富的墨水线条、墨渍和墨点组成了一个女性的图像。她似乎正安静地沉浸在思绪中，向外注视着观众，并且越过观众，望向无尽的远方。板条椅背成了人物粗糙轮廓的几何对应物。泰戈尔用即兴的线条和色调创作了这幅图像，他想要创造一个更高的现实的象征。泰戈尔在 1928 年 67 岁时转向绘画创作，在此之前他已经是印度那一代人中最重要的诗人和作家了。和他的写作一样，他的绘画充满了和象征主义有关的梦幻感。在象征主义中，颜色和形态都代表了心境而非现实。泰戈尔融合了西方和印度的文化传统，创作了大量的作品。这些作品是在古老的传统、信仰与艺术的现代技术之间建立的，并且是这几个方面互相交融上富有成果的早期实例。

☛ 约翰（ John ），卡普尔（ Kapoor ），尼尔（ Neel ），施莱默（ Schlemmer ）

鲁菲诺 · 塔马约
Tamayo, Rufino

出生于瓦哈卡（墨西哥），1899 年
逝世于墨西哥城（墨西哥），1991 年

玩火的孩子们
Children Playing with Fire

1947 年，布面油画，高 127 厘米 × 宽 172 厘米（50 英寸 × 67.75 英寸），
私人收藏

　　两个孩子纵情舞蹈着，剪影突显在熊熊烈火之前。这幅画中错位的形态主要受到立体主义的影响，而画面的颜色又让人想起高更的作品。但是塔马约也基于对前哥伦布时期历史的了解，在他的作品中结合了阿兹特克、托尔特克和玛雅文明的象征。就像这幅画一样，塔马约经常描绘简单的人物和动物。他仅用黄褐色、橙色、棕色、蓝色和黄色这些热烈又质朴的颜色，这些颜色代表了墨西哥人的精神能量。塔马约这种混杂的创作方式让一些墨西哥人难以接受。他的作品表现了墨西哥对于西班牙文化和美洲印第安人文化的双重传承。塔马

约、里韦拉和卡洛都是 20 世纪最为重要的墨西哥艺术家。尽管塔马约是墨西哥革命画家联盟中的一员（联盟中包括壁画家奥罗斯科和西凯罗斯），但是他的作品超越了政治。"太阳尽在他的画面之中。"墨西哥作家奥克塔维奥 · 帕斯说道。

☛ 阿佩尔（Appel），高更（Gauguin），卡洛（Kahlo），维夫里多 · 拉姆（Lam），
何塞 · 克莱门特 · 奥罗斯科（J C Orozco），里韦拉（Rivera），
西凯罗斯（Siqueiros）

伊夫·唐吉

Tanguy, Yves

出生于巴黎（法国），1900年
逝世于伍德伯里，康涅狄格州（美国），1955年

末端的缎带

The Ribbon of Extremes

1932年，布面油画，高35厘米 × 宽45厘米（13.75英寸 × 17.75英寸），
私人收藏

在一片神秘的夜间沙漠或月球景观之中，一些器官般的奇怪图形被组合在了一起。尽管这些图形暗指了动物或植物，你却无法辨认出它们在现实中到底是什么事物。作品中的色彩组合特别美丽，从前景处的米黄色到天空中的暖紫色，画面有一种微妙的色调递进感。诗人、评论家安德烈·布勒东对于唐吉的作品这样写道："退潮后显露出一望无尽的海岸，岸上有些至今为止都不知道是什么的合成形状物在缓缓爬行……它们在自然中没有直接的对应体，也并没有得到任何合理的解释。"这幅画梦境般的氛围使其与超现实主义联系在了一起。和其他超现实主义者相同的是，唐吉对心理分析家西格蒙德·弗洛伊德的理论很感兴趣。他相信一幅画可以是一处"梦境"，在这梦境之上可以投射出潜意识的心理活动。唐吉在商船队伍中度过了两年，1923年他受到德·基里科作品的启发，开始从事绘画创作。

☞ 德·基里科（De Chirico），达利（Dalí），纳什（Nash），塞奇（Sage）

多萝西娅·坦宁

Tanning, Dorothea

出生于盖尔斯堡，伊利诺伊州（美国），1910 年
逝世于纽约（美国），2012 年

一首小夜曲

A Little Night Music

1946 年，布面油画，高 41 厘米 × 宽 61 厘米（16.125 英寸 × 24 英寸），
私人收藏

一个头发向上飘动的女孩穿着一条破碎的白裙，站在一朵巨大的向日葵前，向日葵折断的茎蔓像一条粗壮的绿色触手伸向她。附近有另一个女孩，倚靠着一扇标有号码的门，她的腰部以上几乎是裸体。这个女孩手中拿着一朵向日葵的花瓣，而另外两朵花瓣躺在楼梯上。女孩们站在这个阴暗破旧的走廊上，看上去是静止的，被时间定格住了。走廊尽头的一扇门半开着，从中露出诡异的光线。这幅画的标题暗指了莫扎特的著名音乐作品，赋予了这幅画一种听觉上的维度。坦宁的作品经常结合邪恶的性意识和童话般天真的

感觉，让人想起童年时的幻想和噩梦。除了在芝加哥美术学院待过的三周时间，坦宁其实是一位自学成才的艺术家。1942 年她在纽约遇到了马克斯·恩斯特。1946 年，他们结婚并搬至法国。在法国，坦宁以画家、平面艺术家和舞台场景及服装设计师的身份工作。

☛ 卡林顿（Carrington），德尔沃（Delvaux），恩斯特（Ernst），
菲什尔（Fischl）

马克·坦西
Tansey, Mark
出生于圣何塞，加利福尼亚州（美国），1949 年

行动绘画之二
Action Painting II
1984 年，布面油画，高 193 厘米 × 宽 279.4 厘米（76 英寸 × 110 英寸），蒙特利尔艺术博物馆

　　一群业余艺术家正在描绘火箭发射的场景。前景中央的那位艺术家正在描绘火箭波涛般的烟雾的最后几笔，而右侧的另一位艺术家靠后站着欣赏自己的作品。用各种蓝色画成的这幅图像有一种报纸照片的感觉。但是进一步的观察就能够发现这幅作品实际上与现实大相径庭：艺术家们都已经差不多画完了，然而他们所画的事件其实才刚刚发生。标题涉及了一群画家，包括波洛克和德·库宁，他们通过滴落或直接抛洒颜料到画布上来强调作画的身体行为，所以他们被称为"行动画家"。在这件作品中，坦西的"行动绘画"有着些许不同，他带着爱国之心，描绘了在国旗下的美国科技。坦西是 20 世纪 80 年代重新聚焦到具象绘画上的艺术家群体中的一员。

☞ 德·库宁（De Kooning），马格利特（Magritte），宫岛达男（Miyajima），莫迪里阿尼（Modigliani），波洛克（Pollock）

安东尼·塔皮埃斯

Tàpies, Antoni

出生于巴塞罗那（西班牙），1923 年
逝世于巴塞罗那（西班牙），2012 年

赭色

Ochre

1963 年，布面颜料、沙子和柏油，高 275 厘米 × 宽 400 厘米（108.375 英寸 × 157.625 英寸），路易斯安娜现代艺术博物馆，胡姆勒拜克

　　这幅画作表面的一些地方被一把调色刀刮擦出了痕迹，并被涂上了一些涂鸦形式的黑白颜料。颜料被附上了一片混合着沙子和柏油的表层，给这件作品增添了质感。斑驳的棕色背景和撕裂的画布，使得画面看上去好似因时光流逝而发生了改变。塔皮埃斯运用例如沙子和柏油等日常材料进行创作，让人想起贫困艺术家的作品——他们把最简单的元素转化成了艺术品。作品中随意的印记又受到了不定形艺术运动的影响，那是一项以艺术家潜意识为灵感创作抽象作品的运动。塔皮埃斯出生于巴塞罗那，亲眼见证了西班牙内

战的情景。那场战争对他的作品有着重要的影响，给他的创作带去了一个强大的维度，也使得其作品偶尔带有政治观点。塔皮埃斯是战后时期最重要的西班牙艺术家之一，因其作品中令人难忘的美而受到世人推崇。

☛ 布里（Burri），福特里埃（Fautrier），图伊曼斯（Tuymans），
　吉原治良（Yoshihara）

弗拉基米尔·塔特林
Tatlin, Vladimir

出生于哈尔科夫（乌克兰），1885 年
逝世于莫斯科（俄罗斯），1953 年

复杂的角落浮雕
Complex Corner Relief

1915 年，铁、铝和锌，高 73 厘米 × 宽 152 厘米 × 长 76 厘米
（28.75 英寸 × 59.875 英寸 × 29.875 英寸），安妮朱达美术馆，伦敦

　　木块和金属薄片组合在一起被悬挂在一个房间的角落中，形成形状和材料对比鲜明的生动并置。毕加索的立体主义拼贴作品结合了不同媒介，是塔特林浮雕作品的灵感来源。尽管他利用各式各样的材料构建这些浮雕作品，但他更喜欢在作品中对比木材和金属。这件作品显示了他对原本作品的现代重建。塔特林的浮雕作品在 1915 年作为一个系列被展出，这些作品推动了构成主义艺术圈的形成，该团体包括了塔特林、罗琴科和其夫人瓦尔瓦拉·斯捷潘诺娃。他们相信艺术可以适应现代科技的形态、材料和技术。塔特林最著名的作品《第三国际纪念碑》（*Monument to the Third International*）是一个从未被建造过的高塔的模型，反映了他基于实用主义和社会性的艺术创作方式。他是在苏联政权抛弃了对先锋艺术的短暂兴趣之后，少数选择继续留在俄罗斯的艺术家之一。

☛ **多梅拉（Domela），弗莱文（Flavin），伽勃（Gabo），
罗琴科（Rodchenko）**

巴维尔·切利乔夫
Tchelitchew, Pavel

出生于杜布罗夫卡（俄罗斯），1898 年
逝世于格罗塔费拉塔（意大利），1957 年

精益求精
Excelsior

1934 年，布面油画，高 79 厘米 × 宽 114.5 厘米（31 英寸 × 45 英寸），
私人收藏

一群心不在焉地凝视远处的男孩，被卷入了与某种更高境界的交融之中。通常象征着灵魂的蝴蝶，更是给画面增添了一份神秘色彩。白色是纯洁之色，一只白色的蝴蝶停在画面前景处男孩的双眼上，遮掩了他的视线，使得他的精神视野占据支配地位。他的周围围绕着金光闪闪的神秘光圈。蓝色经常和精神维度联系到一起，另一只蓝色的蝴蝶正向着下一个男孩飞去。第三只蝴蝶在他们的头顶上徘徊。尽管奇怪的图像和对空间的处理方式把切利乔夫和超现实主义者联系在了一起，他的艺术本质上来说却是更为传统的，是 19 世纪的浪漫主义和象征主义的延伸。他出生于俄罗斯，成长在巴黎，在第二次世界大战爆发之前移民到美国，之后在美国一直生活到 1952 年。

☛ 玛丽·凯利（M Kelly），洛朗桑（Laurencin），雷东（Redon），坦宁（Tanning）

弗朗齐什卡·泰莫森
Themerson, Franciszka

出生于华沙（波兰），1907 年
逝世于伦敦（英国），1988 年

圣殇启示
Pietà Apocalypse

1972 年，布面油画，高 100 厘米 × 宽 85 厘米（39.375 英寸 × 33.5 英寸），
私人收藏

　　三个人物占据了画面的主要位置，他们结合在一起形成了一个复合形状。在背景处，复杂的网状线条和凹槽蚀刻出更多的图像，其中有抽象的，也有具象的。标题的宗教含义赋予了这件作品精神层面的维度。泰莫森基于素描的表现主义的线条，经常被她嵌入画布的里面，这是她独一无二的绘画风格。另外，她还是一位插画师、舞台设计师、电影制作人、出版人以及讽刺作家。这位出生在波兰的艺术家和她的丈夫斯特凡一起创作了一系列有影响力的超现实主义电影，从此开启了她的职业生涯。她活力四射的、凭直觉而作的素描以及对人类弱点、特点的敏锐观察，使得她的作品具有悲剧的诗意。她和斯特凡一起建立了伽柏博库思出版社（the Gaberbocchus Press），这是一家位于伦敦的出版社，规模不大却十分重要。泰莫森是一位技法娴熟却受到低估的艺术家，她不隶属于任何艺术家类别。

☛ 阿尔托（Artaud），杜布菲（Dubuffet），戈特利布（Gottlieb），
　古斯顿（Guston），图伊曼斯（Tuymans）

伟恩·第伯
Thiebaud, Wayne

出生于梅萨，亚利桑那州（美国），1920 年

女人和化妆品
Woman and Cosmetics

1963—1966 年，布面油画，高 121.9 厘米 × 宽 91.4 厘米
（48 英寸 × 36 英寸），私人收藏

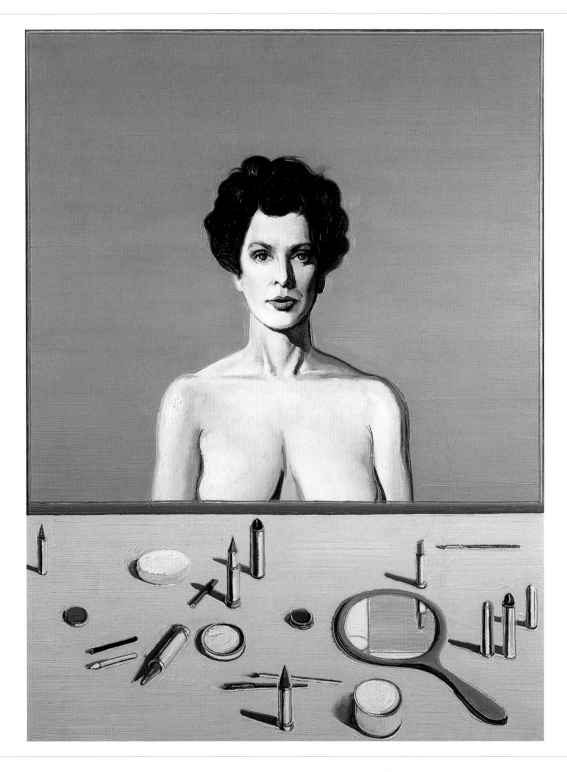

　　一个裸体女子的胸像和她所用的化妆品并置在一起。这个女人位于深蓝色背景前未施粉黛，她的"欺骗"工具被揭露出来了——口红、眼线笔、化妆刷、粉扑和镜子都被展览出来。第伯现实主义的风格和日常生活的主题都与波普艺术有关，他模棱两可地混合着熟悉感和冷漠感，赞颂平淡无奇之物。这幅画中的蓝色、紫色和绿色都是他的风格特征，源自人工照明以及他所居住的加利福尼亚州的明媚阳光。第伯经常从记忆中获取作品主题，他的作品内容包含乡愁，常常风格幽默。他那平易近人的风格，特别有美国都市人的感觉。

他从前是一位广告牌画手和卡通画家，还运用明亮的颜色画过蛋糕、弹球机和热狗这些诙谐图像。

☛ 博纳尔（Bonnard），洛朗斯（Laurens），奥根（Organ），雷（Ray）

伊曼茨·蒂勒斯
Tillers, Imants
出生于悉尼（澳大利亚），1950 年

地域的划分
Partition of Place
1994 年，板面油画棒、水粉和合成聚合物颜料，高 305 厘米 × 宽 381 厘米（120 英寸 × 150.125 英寸），私人收藏

　　这件巨幅作品由 120 块小木板组成，每一块木板都是单独绘制之后再被拼贴到一起的。构图中央是一处风景，文字和数字叠加在风景之上。最上方有一个数字 2，看起来像是约翰斯的作品。右侧一位女性的肖像画看上去像是毕加索的作品。画面底部还有一处是参照了白南准的作品。蒂勒斯对结合许多不同图像而产生的叙事性很感兴趣。他是澳大利亚人，他作品中的此类借鉴可能反映了由于澳大利亚在地理上脱离了作为文化中心的欧洲，而不得不依靠复制艺术作品的情况。蒂勒斯关注替代、原创和真实，他的"杂交"

作品探索着澳大利亚的身份定位。蒂勒斯"借用"的自我意识也反映了当代社会中关于绘画价值的一种普遍怀疑。

☛ 博伊德（Boyd），达维拉（Davila），戈特利布（Gottlieb），约翰斯（Johns），
　白南准（Paik），毕加索（Picasso）

让 · 廷格利
Tinguely, Jean

出生于弗里堡（瑞士），1925 年
逝世于伯尔尼（瑞士），1991 年

二轮战车标志之四
Chariot MK IV

1966 年，铁，高 210 厘米 × 宽 106 厘米 × 长 65 厘米
（82.75 英寸 × 41.75 英寸 × 25.67 英寸），当代美术馆，斯德哥尔摩

一系列齿轮和车轮被装配在一起，创造出了这个可运作的机械。这件雕塑看上去是有功用的，但实际上它能够运动的部分并没有什么作用。廷格利早期的机械作品被用来创作自动的抽象素描，在某种程度上可以看作对抽象表现主义的拙劣模仿。抽象表现主义是一项重视以即兴的姿势来表达创新艺术的运动，部分地满足了廷格利对"奇观"和运动的热爱。他的雕塑总是由拾得物组成，那是对科学的一种纯粹赞美。这些作品既大胆又幽默，当战后很多科学技术都取得了重大发展之后，人们对机械构造的艺术作品的兴趣日益高涨，它们变得十分流行。对于运动的运用把廷格利和活动艺术（Kinetic Art）联系在了一起，而他作品中结合使用日常用品的做法，又拉近了他和新现实主义的距离。后来他还筹划过大规模的户外多媒体活动，在这些活动中，观众被邀请去和他那些巨大的雕塑作品互动。

☛ 博罗夫斯基（ Borofsky ），比里（ Bury ），考尔德（ Calder ），迪肯（ Deacon ），
大卫 · 史密斯（ D Smith ），什捷尔巴克（ Sterbak ）

里克力·提拉瓦尼
Tiravanija, Rirkrit

出生于布宜诺斯艾利斯（阿根廷），1961 年

无题（免费）
Untitled (Free)

1992 年，桌子、凳子、食物、陶器和厨具，尺寸可变，装置于 303 画廊，纽约

在这件装置作品中，泰国艺术家提拉瓦尼清空了一个纽约画廊中所有的日常设备，把它变成了一间厨房，并且免费提供泰国咖喱饭给所有观众。画廊里外区域的用途颠倒了，办公和储藏区域的物品被搬至主要的展览厅，而原来的后勤室却给这次展览提供了场地，成为让艺术家供应食物的临时食堂。艺术和食物的联系有着悠久的传统，可追溯到 17 世纪静物画中对古埃及宴会的描绘。但是提拉瓦尼并没有创作一件绘画或雕塑那样的传统艺术品，而是努力开拓"何为艺术"这一问题的边界。他的目的是通过把他的艺术或者食物带给每一个人，来消解艺术家的特殊地位。对提拉瓦尼来说，艺术是一项精神活动，专注于慷慨的行为和人与人之间的接触，比如说做一顿饭。

☛ 博伊于斯（Beuys），布里斯利（Brisley），格林（Green），卡迪·诺兰德（C Noland），斯托克赫德（Stockholder）

克利福德 · 泡泽姆 · 贾帕加利
Tjapaltjarri, Clifford Possum

出生于纳珀比（澳大利亚），1932 年
逝世于艾丽斯斯普林斯（澳大利亚），2002 年

袋鼠梦境
Kangaroo Dreaming

1986 年，布面丙烯画，高 137 厘米 × 宽 152 厘米（54 英寸 × 60 英寸），
私人收藏

462

　　《袋鼠梦境》讲述了一个来自"梦境"的故事。"梦境"指的是祖灵的神圣世界，而土著居民相信是祖灵创造了一切存在于这个世间的生灵和实体。尽管《袋鼠梦境》有着抽象的特点，但实际上它是某个特定部落地点的一张地图或规划图，细述着该部落特有的历史和重要性。洞悉符号的复杂分层的含义，对于全面理解这幅画来说是至关重要的。例如红色的足印代表运动的袋鼠，而弯曲的形状表示袋鼠伏卧在一条干涸的河床边。另外，观众还可以看到身涂颜料的猎人们和营地位置。这件作品植根于古老的澳大利亚沙画传统，这项传统可以追溯至几千年以前。贾帕加利是西澳大利亚沙漠画家群体中的一位重要人物，这些艺术家用在画布上作画的现代形式去重现他们文化中听觉和视觉上的传统。

☛ 博伊德（Boyd），哈特雷（Hotere），瑞依（Rae），蒂勒斯（Tillers）

马克·托比
Tobey, Mark

出生于森特维尔，威斯康星州（美国），1890 年
逝世于巴塞尔（瑞士），1976 年

无题
Untitled

1959年，纸面水粉画，高34.3厘米 × 宽19.5厘米（13.5英寸 × 7.625英寸），
私人收藏

　　如蜘蛛网一般的黑线布满了纸面，看上去十分混乱复杂。线与线交织，产生了一种有动感的韵律，使得整幅构图看似在移动。尽管从表面上来看，这幅作品很像波洛克等抽象表现主义画家的创作，但其背后的想法是十分不同的。波洛克对绘画的真实过程很感兴趣，而和他不同的是，托比受到一种精神目标的驱动，视绘画为一种冥想形式而不是一种行为。这样的方式和他的宗教信仰相一致——他改信巴哈伊教，而巴哈伊教是强调全人类精神统一的一种禅宗，这使得他的艺术展现了一种更为普遍的世界观。托比最开始是一名时尚插画师，他和蒙德里安、康定斯基一样没有接受过正式的艺术训练，但后来成了一名国际知名的画家。

☛ "艺术与语言"（Art & Language），康定斯基（Kandinsky），
　米修（Michaux），蒙德里安（Mondrian），波洛克（Pollock）

华金·托雷斯－加西亚

Torres-García, Joaquín

出生于蒙得维的亚（乌拉圭），1874 年
逝世于蒙得维的亚（乌拉圭），1949 年

世界艺术
Universal Art

1943 年，布面油画，高 106 厘米 × 宽 75 厘米（41.75 英寸 × 29.5 英寸），
国家视觉艺术博物馆，蒙得维的亚

　　男人和女人、太阳和月亮、时钟、房屋、星座符号和希腊十字架，这些图像以网格般的形式紧密地排列在画布上。这些人、自然、文明、星座和宗教的象征代表了这件作品是关于人类存在的基本元素。整体的青铜色使这件作品看上去更像一件雕塑而不是画，孩童般的天真浪漫风格可能反映了托雷斯－加西亚的故乡乌拉圭的前哥伦布时期雕塑作品的影响。把网格和世界通用的符号结合在一起的做法是这位艺术家的风格，反映了他对拉丁美洲先祖力量的强烈信仰。托雷斯－加西亚出生于乌拉圭，在巴塞罗那学习艺术，

之后搬到了纽约，1933 年又重新回到了出生地蒙得维的亚。他是作家、教师、理论家、雕塑家和画家，是 20 世纪乌拉圭艺术领域最为重要的人物之一。

☛ 戈特利布（Gottlieb），内维尔森（Nevelson），特恩布尔（Turnbull），
　韦尔夫利（Wölfli）

罗斯玛丽·特洛柯尔
Trockel, Rosemarie
出生于施韦尔特（德国），1952 年

花花公子兔女郎
Playboy Bunnies
1985 年，羊毛，高 40 厘米 × 宽 50 厘米（15.75 英寸 × 19.75 英寸），
养老金基金会，马德里

情色杂志的标志被织进一件机织品里面，这件作品被抻展开来，装裱得如同画布一样。这件艺术品想表达女性主义的观点，尤其是针对色情产业对女性的剥削。该作品来自被称为"针织绘画"的一个系列，该系列作品结合了人们熟悉的符号标志，例如纯羊毛以及铁锤、镰刀。这些符号都选自样品图册和女性杂志，作品的制作则外包给了针织工厂。这类针织物也被用来制作挂毯和服装。通过运用这种通常被认为是女性工作的传统手工媒介，特洛柯尔巧妙地质疑了在这个历来以男性为主导的艺术世界中，女性艺术家所处的地位。特洛柯尔把她用机械制作的针织物作为艺术来呈现，同时也讽刺了极简主义，因为极简主义的目的正是把艺术家从制作过程中移除出去。特洛柯尔的作品多种多样，包括雕塑、绘画和摄影照片等。

☛ 波提(Boetti)，布罗萨(Brossa)，保洛齐(Paolozzi)，夏皮罗(Schapiro)

威廉·特恩布尔
Turnbull, William

出生于邓迪（英国），1922 年
逝世于伦敦（英国），2012 年

皇后之二
Queen 2

1988 年，青铜，高 214 厘米（84.25 英寸），第 4 版

精美的线条图案覆盖了这件庞大的青铜雕塑的表面。它被安置在一小块柱基之上，看上去像一把经年累月受到侵蚀的矛头。这件作品图腾一样的形式及其坑坑洼洼的表面，体现了非洲和基克拉迪（Cycladic）雕塑的影响。1947 年，当特恩布尔和保洛齐参观了巴黎的人类博物馆之后，他第一次被其他文化的艺术所打动。这件作品强烈的静穆感是特恩布尔作品的特点，揭示了罗斯科等他所崇拜的抽象表现主义者的那些让人沉思的作品所带来的影响。特恩布尔出生于邓迪，在夜校学习如何作画，最开始为杂志故事画插画。

在英国皇家空军服役之后，他到伦敦的斯莱德艺术学校（Slade School of Art）学习，随后去了巴黎旅行并遇到了布朗库西。特恩布尔是一位画家和雕塑家，他描述自己的作品是"对意图和规则的挑衅"。

☛ 布朗库西（Brancusi），汉密尔顿－芬利（Hamilton-Finlay），保洛齐（Paolozzi），罗斯科（Rothko），托雷斯－加西亚（Torres-García）

詹姆斯·特瑞尔
Turrell, James

出生于洛杉矶，加利福尼亚州（美国），1943 年

雷佐尔
Rayzor

1982 年，荧光灯和自然光，尺寸可变，养老金基金会，马德里

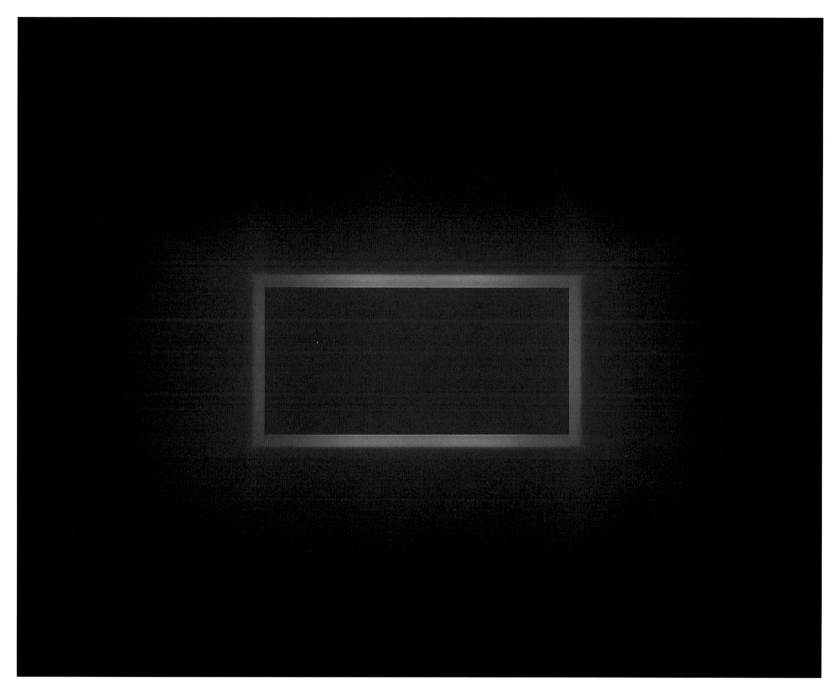

　　在这件非凡的装置作品里，光线被隔离在一个一尘不染的房间中，创造出一种直观的缥缈的视觉现象。一面墙被放置在房间最远处的一扇窗户前，四周留出了狭窄的缝隙。这面隔断墙由荧光灯和自然光从背后打光，致使不同表面的界线消失在一片墙和光形成的模糊平面之中。特瑞尔用光线作画，赋予了光线特殊的存在感，使它似乎可以被触摸或感受到。这种奇异又令人迷惑的效果让人想起了罗斯科有着迷幻视觉效果的画作，或者克莱因的发光单色作品。特瑞尔花了几年时间参与了一个重要的大地艺术项目。他在亚利桑那州沙漠中买了一个巨坑，打算在坑内建造很多房间来观察和捕捉来自太阳、月亮和星星的引人注目的光效。

☛ **弗莱文（Flavin），克莱因（Klein），梅尔兹（Merz），瑙曼（Nauman），奥培（Opie），罗斯科（Rothko）**

理查德 · 塔特尔
Tuttle, Richard
出生于罗威市，新泽西州（美国），1941 年

粉色椭圆风景
Pink Oval Landscape
1964 年，4 个木制基座上的上色画布，较大画布：高 43.5 厘米 × 宽 9 厘米 × 长 6 厘米（17.125 英寸 × 3.5 英寸 × 2.375 英寸），私人收藏

　　这件固定在墙上的简单雕塑由 4 个安装在木材上的粉色椭圆形画布组成。这件作品宜人的对称性以及雅致的色彩设计，远离了泛滥的大众媒体图像和噪音，创造了一个令人沉思的时刻。塔特尔的作品跨越了极简主义和后极简主义之间的模糊界线。后极简主义这个术语是用来描述那些质疑极简主义抽象雕塑的艺术家作品的，这些艺术家的作品以机械为主导，审美犀利强硬。像这幅作品的标题一样涉及真实生活的做法，是后极简主义者在他们的作品中加入另一种维度的方式，使得作品超越了纯粹的抽象。塔特尔在坚持追求简约的同时，还总是运用比极简主义者更为丰富的材料来创作。通过他的作品，独立的物体和物体周围的环境达到了一种非常动人的平衡。

☛ 安德烈（Andre），贾德（Judd），埃尔斯沃思 · 凯利（E Kelly），赖曼（Ryman）

吕克·图伊曼斯
Tuymans, Luc
出生于莫策尔（比利时），1958 年

身体
Body
1990 年，布面油画，高 49 厘米 × 宽 35 厘米（19.33 英寸 × 13.75 英寸），
当代艺术博物馆，根特

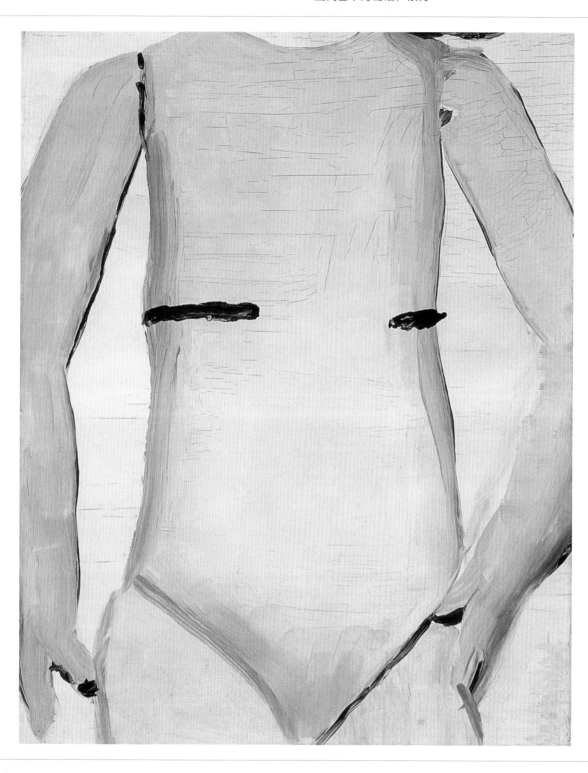

 第一眼看上去，《身体》像是一幅寂寂无名、无足轻重的画作。它展现了由一件童装拉链睡衣包裹着的躯体，有着小而近乎抽象的构图，像是随意画成的。图伊曼斯想要避免有经验的绘图表现，他把精湛的技艺看作自我放纵的恶习。他用廉价的颜料和难以伸展的画布来创作，有时还会运用一种媒介制成底图层，使绘画表面的图层开裂，形成画布过早老化的效果。这种效果是平静又令人绝望的。图伊曼斯的用色阴沉苍白，像是颓败的精神病院中带有尼古丁痕迹的墙面。他的画作记录了片断的时刻、遗忘的历史和已逝的

生命。血细胞、美国糖果罐、旧报纸照片，甚至纳粹的毒气室都在他的作品中呈现出同样忧郁和冷漠的氛围。这些作品都是一个漫长而不可避免的焦虑时代下的产物。

☛ 福特里埃（Fautrier），赖曼（Ryman），沙曼托（Sarmento），
 塔皮埃斯（Tàpies）

赛·托姆布雷
Twombly, Cy

出生于列克星敦，弗吉尼亚州（美国），1928 年
逝世于罗马（意大利），2011 年

从帕尔纳索斯山回来的第一部分
First Part of the Return from Parnassus

1961 年，纸面混合媒介，高 70 厘米 × 宽 100 厘米
（27.5 英寸 × 39.375 英寸），私人收藏

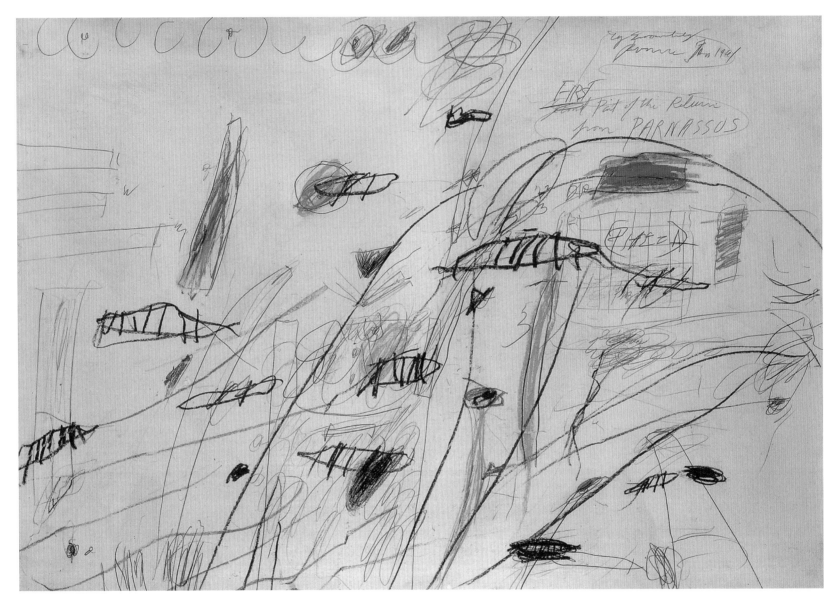

　　一堆复杂的抽象的有色标记填满了这张纸面。红色的对角斜线以张狂的姿态穿过一系列上色的区域和形状。托姆布雷特殊的绘画风格包含一种涂鸦般的创作方式，将绘画动作与写作结合了起来。他还经常引用古典神话，有时是通过文字潦草的主题来表现，有时是通过作品的巨大规模来呈现。在这件作品中，参考的是帕尔纳索斯圣山，那是缪斯女神的灵地。托姆布雷跟随马瑟韦尔和克兰学习，受到抽象表现主义者即兴手法的影响。但和这些艺术家不同的是，他以独创的个人风格创作，结合了艺术、语言和潜意识的元素。

克利的作品是托姆布雷最为重要的灵感来源，克利自创的所谓"牵一条线散散步"的方法被这位比他年轻的艺术家所采用。

☞ 阿尔托（Artaud），巴斯奎特（Basquiat），克利（Klee），克兰（Kline），马瑟韦尔（Motherwell）

乌雷和阿布拉莫维奇
Ulay & Abramović

弗兰克·乌韦·赖斯潘，出生于索林根（德国），1943年；逝世于卢布尔雅那（斯洛文尼亚），2020年

玛丽娜·阿布拉莫维奇，出生于贝尔格莱德（塞尔维亚），1946年

时间中的关系
Relation in Time

1977 年，在 G7 工作室的一次行为艺术的摄影照片，博洛尼亚

　　照片中两位艺术家背对着背，头发互相缠绕着，他们正在进行一场静止的表演。这件作品的核心是平衡的概念，互相编织的头发在男女身体之间形成一个脐带般的束缚，展现了一种雌雄同体的奇异效果。尽管作品中有形的连接是时时存在的，但对于这两位艺术家来说，这件作品的目的是为了表达自己在精神上是独立的心理状态。以这种方式去克服生理上的阻碍，需要巨大的专注力。从这方面来说，这件作品也表现了一种忍耐的行为，在连接和分离中创造了行动的循环状态。作为搭档，乌雷和阿布拉莫维奇在表演中互相依赖，挑战着刻板的性别角色。在另一件作品中，他们连接着弩和箭，在一场危险的平衡游戏里成了砝码。还有一件作品中，他们热烈地拥抱在一起，互相从对方的嘴巴里吸取氧气直至快要窒息。在他们的作品中，伴侣关系的概念徘徊在给予生命和寄生之间。

☛ 伯顿（Burden），查德威克（Chadwick），
　吉尔伯特和乔治（Gilbert & George），舒特（Schütte）

莫里斯·郁特里洛

Utrillo, Maurice

出生于巴黎（法国），1883 年
逝世于达克斯（法国），1955 年

雪中的煎饼磨坊
The Moulin de la Galette in Snow

1923 年，布面油画，高 46.1 厘米 × 宽 54.6 厘米
（18.125 英寸 × 21.5 英寸），私人收藏

人们疲惫又步履艰难地走在雪地上，穿过巴黎的煎饼磨坊，磨坊风车的叶片轮廓突兀地显现在荒凉寒冷的天空下。右侧前景处的一丛丛小草以及树木的枝丫，以速写风格的急促笔触画成，勾勒出整个场景的印象。这件作品试图捕捉冬天城镇风景的精髓，相较于郁特里洛同时代艺术家的作品，它的风格更接近 19 纪印象主义者的艺术作品。郁特里洛最为著名的就是这些冬天都市场景的作品，这些场景有时是取自明信片而非直接的生活观察。他没有接受过正式的艺术训练，最初只是把绘画看作兴趣，以抵抗他早年就开始的严重酗酒行为。郁特里洛是画家苏珊·瓦拉东的儿子，曾为编舞家谢尔盖·佳吉列夫设计过舞台场景。他的作品主要是因为表现了都市生活中的孤独和冷漠而为人所推崇。

☛ 高更（Gauguin），柯克比（Kirkeby），利伯曼（Liebermann），马尔克（Marc），莫奈（Monet），沃尔斯（Wols）

雷梅迪奥斯 · 巴罗
Varo, Remedios

出生于安格莱斯（西班牙），1908 年
逝世于墨西哥城（墨西哥），1963 年

飞行
The Flight

1962 年，纤维板面油画，高 122 厘米 × 宽 99 厘米（48 英寸 × 39 英寸），
现代艺术博物馆，墨西哥城

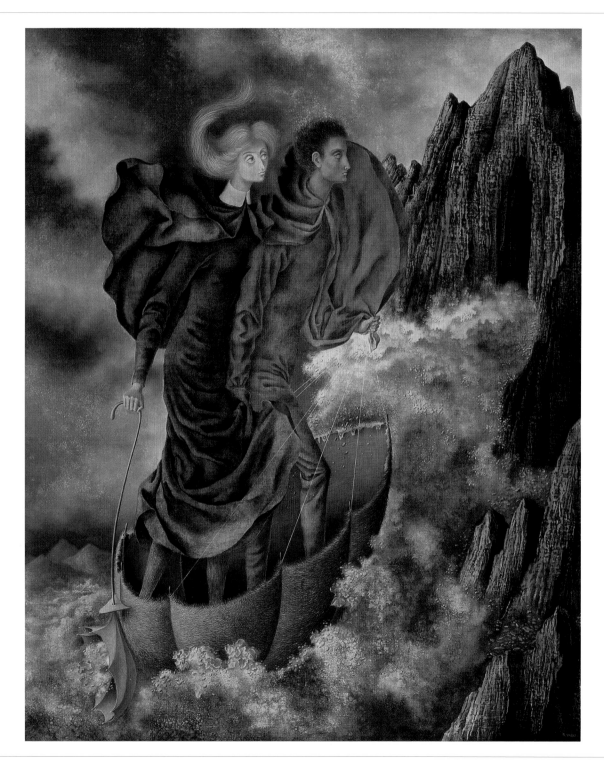

　　一对爱侣乘着一个有魔力的、毛茸茸的壳，穿过一片大风肆虐的沙漠，向一个洞穴或山脉逃去。和巴罗的很多作品一样，人物被放置在一片想象的奇怪风景之中，去往一个神秘的目的地。他们在追寻的途中面无表情，虽然女人的蓝色长袍让人联想到圣母的形象，但他们的衣着是不受时间约束的。巴罗一生都在画经典的超现实主义图像，她以小说作品和想象的梦幻世界作为主要的灵感来源。在巴罗的创作生涯中，她的风格和主题一直保持着统一，着重运用了她对于早期艺术大师的绘画作品的了解。精致的布料样式受到了

15 世纪佛兰芒艺术（Flemish art）的影响，而多岩石的风景可追溯至荒野中的圣杰罗姆主题的众多早期绘画作品。除了更加典型的超现实主义作品之外，巴罗有时还创作半人形的奇怪野兽和诡异的装置作品。她是一位有着巴斯克人血统的画家，在墨西哥度过了大部分的创作生活时光。

☛ 卡林顿（Carrington），夏加尔（Chagall），莫多提（Modotti），坦宁（Tanning）

维克托·瓦萨雷里
Vasarely, Victor

出生于佩奇（匈牙利），1906 年
逝世于巴黎（法国），1997 年

韦加−京吉−2
Vega-Gyongiy-2

1971 年，板面丙烯画，高 80 厘米 × 宽 80 厘米（31.5 英寸 × 31.5 英寸），
私人收藏

　　一个由多种颜色的圆圈和正方形组成的巨大球体，悬浮在形式相同的一张二维图像之上。直观的视觉效果产生了对于空间和深度的错觉。瓦萨雷里是欧普艺术的创始人。欧普艺术是一项专注于操控线条和形状来达到迷惑效果的运动。瓦萨雷里的方法是建立在德国极具影响力的艺术学校——包豪斯学院严格的原则之上的，但他将粗糙的轮廓边缘改成了无特色的、几何形的精确形式，来造成视觉错觉。他的作品和 20 世纪 20 年代的未来主义者的作品一样，是一种强烈的反怀旧艺术，积极地赞美并拥抱了机械时代和先进的技术。瓦萨雷里认为他的作品在当地社区中发挥着一种社会功能，而其作品图形化、具有解释性的特点，以都市壁画和三维建筑构造的形式达到了最大的效用。

☛ 阿尔贝斯（Albers），布莱克纳（Bleckner），戈德斯坦（Goldstein），
　赖利（Riley）

艺术是无用的，回家去
Art is Useless, Go Home
1971 年，布面丙烯画，高 97 厘米 × 宽 130 厘米（38.5 英寸 × 51.2 英寸），
布鲁诺 · 比绍夫伯格画廊，苏黎世

 "L'ART EST INUTILE, RENTREZ CHEZ VOUS"（艺术是无用的，回家去）。法语的粗体文字以简单的白色写在一片鲜红色的背景上。带有攻击性的陈述是沃捷作品的特点，他的整个创作生涯都在质疑艺术的效用。他的惯用技法为"艺术是策略"，他以一个局外人的角度，用俏皮话来恶搞艺术史和艺术环境阶级化的本质。沃捷玩乐一般的幽默和对艺术玩世不恭的态度，经常通过互动式的表演表达出来，这把他和激浪派运动联系在了一起。激浪派正是一个破除传统观念的团体，他们想要颠覆艺术的现有秩序。沃捷

曾有过的独特行为包括正面朝下地躺在一条拥挤的人行道中间，等待着过路人踩在他的身体上；或者拿着一块告示牌坐在展览馆外的桌子边，告示牌上写着"本在其他人的画上签了名"。他直接又平易近人的宣传形式包括制作传单、明信片、海报和小图书。

☞ 科苏斯（Kosuth），麦卡洪（McCahon），普林斯（Prince），鲁沙（Ruscha），韦纳（Weiner）

玛丽亚-埃琳娜·维埃拉·达·席尔瓦

Vieira da Silva, Maria-Elena

出生于里斯本（葡萄牙），1908 年
逝世于巴黎（法国），1992 年

构图第 4045 号

Composition No. 4045

1955 年，布面油画，高 116 厘米 × 宽 137 厘米（45.75 英寸 × 54 英寸），
让娜·布赫画廊，巴黎

　　蓝色、淡紫色和白色的正方形交错组成了极其复杂的马赛克图案，布满了画布。除了一条由小正方形组成的水平线，画面上几乎都是同样的纹理，而那条水平线则把观众的视线带入了画面。尽管作品内容是简易抽象的，但这幅画还是有很多层次的。艺术家运用飞逝光线的做法，将他的作品和 19 世纪后印象主义画家乔治·修拉的作品联系到了一起，而网格的形式又让人想起克利那些色彩斑斓的构图。维埃拉·达·席尔瓦经常尝试着将她热爱的建筑学视角用到画布上，但是在这件作品中，形态变得十分平面化，仅仅留

下了三维空间的概念。维埃拉·达·席尔瓦在开创她自己的独特风格以前，在海特的学校——17 工作室中学习，接受海特极具影响力的教导。光线和空间是她主要探索的领域，她的大多数作品专注于用抽象形式表现这些元素。

☛ 福特里埃（Fautrier），海特（Hayter），赖曼（Ryman），斯库利（Scully）

比尔·维奥拉
Viola, Bill
出生于纽约（美国），1951 年

南特三联画
Nantes Triptych
1992 年，影像投影，尺寸可变，泰特美术馆，伦敦

　　这件作品由三块大尺寸的影像投影面板组成。左边有一位年轻女子正在分娩，而右侧有一位年迈的老妇人正奄奄一息。这两幅图像都记录了真实的事件。在中央，一个赤身裸体的人物淹没在水下，漂浮不定，时而静止，时而激烈地躁动，好似溺水一般。出生和死亡的两极对比被看作一个连续的整体，把我们生命中的混乱和短暂的平静联系在一起。维奥拉运用先进的影像技术，探索着最为古老也最为基本的人类秘密。他经常在黑暗的空间中放映这些录像，营造一种氛围，使得观众能够身临其境地去体会。维奥拉四处旅行，

研究各地宗教，调查不同文化对于人与自然之间关系的反应及其他关于存在的普遍性问题，正是这些经历影响着他的创作。

☞ 巴里(Barry)，多尔蒂(Doherty)，杜马斯(Dumas)，哈透姆(Hatoum)，希尔 (Hill)，希勒 (Hiller)

莫里斯·德·弗拉曼克
Vlaminck, Maurice de

出生于巴黎（法国），1876 年
逝世于吕埃拉加代利埃（法国），1958 年

夏都塞纳河畔的房屋
Houses on the Banks of the Seine at Chatou

1906—1907 年，布面油画，高 54 厘米 × 宽 64.5 厘米
（21.25 英寸 × 25.375 英寸），私人收藏

　　这幅风景画丰富鲜艳的颜色充满着能量的律动感，使人想起夏都塞纳河畔的景象。夏都是巴黎的一小片郊区，在那里，弗拉曼克和德朗共用一间工作室。水上白色和蓝色的并置让人想到反射在水面上的光线，而天空中漩涡般的笔触暗示着一场暴风雨的到来。这件作品的大胆用色把弗拉曼克和野兽主义联系在了一起。野兽主义这一术语兴起于一位评论家贬义的描述，该评论家对马蒂斯绘画作品中暴力的手法和粗暴的颜色进行了抨击，给马蒂斯贴上"野兽"或"狂野的动物"的标签。之后弗拉曼克就这段艺术发展的重要

阶段写道："我加重了所有的色调，构成了色彩的和谐组合，其中融合了我能意识到的所有感觉。我是一个野蛮人，敏感，充满暴力。"弗拉曼克是一位自学成才的画家，他最初通过拉小提琴和写小说来谋生。

☛ 德朗（Derain），杜飞（Dufy），马蒂斯（Matisse），诺尔德（Nolde），西涅克（Signac）

爱德华·维亚尔
Vuillard, Édouard

出生于奎索（法国），1868 年
逝世于拉博勒–埃斯库布拉克（法国），1940 年

报纸
The Newspaper

约 1910 年，硬纸板面油画，高 34.2 厘米 × 宽 55.2 厘米
（13.5 英寸 × 21.75 英寸），菲利普斯收藏，华盛顿特区

一个男人坐在一张扶手椅上，他正在阅读的报纸遮盖了他的部分脸庞。他的右侧有一摞书籍，在他身后是一张桌子，桌子上覆盖着一条带红色图案的厚重布料。通过窗户，我们可以瞥见一幕阴冷的冬日景致，它与温暖的室内环境形成了宜人的对比。艳丽的颜色和如左侧墙纸上强调表面图案和装饰的做法，反映了维亚尔受到纳比派影响而形成的作品特点。这群法国艺术家受到高更的纯色创作方法的启发，他们的作品以大范围的图案和颜色为特点。维亚尔也受到了日本彩色版画中平面又简约的构图的影响。和他的朋友博纳尔一样，维亚尔在作品中专注于创作日常生活。他经常描绘资产阶级家中的内饰，因其充满生机和感性的色调而备受推崇。

☛ 博纳尔（Bonnard），高更（Gauguin），雷诺阿（Renoir），席格（Sickert）

爱德华·沃兹沃思
Wadsworth, Edward

出生于克莱克希顿（英国），1889 年
逝世于伦敦（英国），1949 年

明天早晨
Tomorrow Morning

1929—1944 年，板面蛋彩画，高 76.2 厘米 × 宽 64 厘米
（30 英寸 × 25 英寸），私人收藏

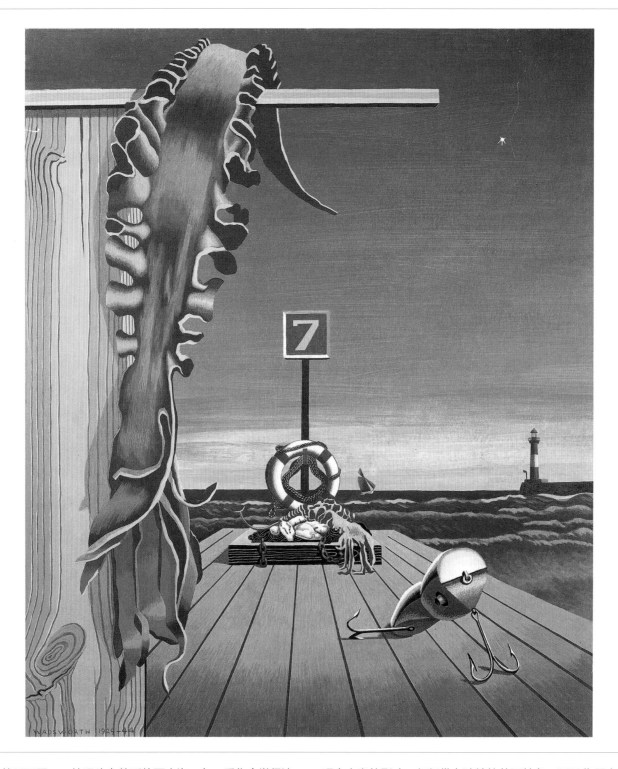

　　一个微风吹拂的日子里，一处码头向外延伸至大海。乍一看你会觉得这幅场景非常自然，但是当你仔细观察时，会发现画面中有一种令人不安的不祥之感。一个色彩明亮的鱼钩似乎要熔化进码头甲板里了，还有一颗星星在灿烂的蓝天中闪耀。一串厚重的海草摇摇欲坠地悬挂在一根木杆上，而另一串相同的海草位于一个救生圈和可能代表着七宗罪的数字 7 下方，覆盖了一堆贝壳和渔具。"海边超现实主义"（Seaside Surrealism）这个术语是专门来形容沃兹沃思和其他英国画家的作品的。他们的作品受到欧洲大陆超现实主义的影响，但仍带有独特的英国特色，而且作品主题都围绕着大海。沃兹沃思和大海有着紧密的联系，他在第一次世界大战期间为英国皇家海军志愿后备队工作，专门为船只设计迷彩伪装。

☞ 德·基里科（De Chirico），达利（Dalí），纳什（Nash），唐吉（Tanguy）

杰夫·沃尔

Wall, Jeff

出生于温哥华（加拿大），1946 年

绊脚石

The Stumbling Block

1991 年，汽巴克罗姆透明正片、荧光灯和展览箱，高 229 厘米 × 宽 337 厘米（90.25 英寸 × 132.75 英寸），伊德萨·海德勒艺术基金会，多伦多

　　一条忙碌的街道上，一个男子全身包裹着防护衣，就像一个未来派的木乃伊若无其事地躺在人行道上，等待着路人被他绊倒。画面中一个女孩就快要摔倒了。右侧坐在地上的男子看上去似乎还未从一场相似的意外中恢复过来，而左侧的男孩显然已经见怪不怪了。这件作品是一张大尺寸的汽巴克罗姆透明正片，用荧光灯从背后照亮。这幅令人不适的图被做成一块发光广告牌的模样，有着直接的冲击力，瞬间就吸引了观众的注意。这张经过精心筹划、有着各种细节的动态照片，看上去好似被拍下的一个真实事件，但沃尔却没

有对这个离奇的事件提供任何解释。沃尔自认为是电影摄影师，他把自己的每张摄影照片都当作电影中的场景来处理，并在拍摄过程中对某些元素进行了处理。沃尔受过艺术史方面的专业教育，他的作品是复杂的，并且包含着寓言性的象征。

☛ 埃斯蒂斯（Estes），隆哥（Longo），劳里（Lowry），斯特鲁斯（Struth）

马克·渥林格
Wallinger, Mark
出生于奇格韦尔（英国），1959 年

一件真正的艺术品
A Real Work of Art
1995 年，赛马，私人收藏

 《一件真正的艺术品》实际上是一匹纯种赛马。渥林格的这一标题以讽刺的方式质疑了何为艺术的传统概念。这匹马是由艺术家和他的一群搭档一起购买的。它在一个专业养马场受训，每次参加比赛都身披妇女参政运动的代表色——紫色、绿色和白色，而每一场比赛又都被艺术家记录下来，成为一件独立的艺术作品。这件作品是基于渥林格对赛马的热爱，他对这项运动的兴趣就像对美学、基因学、阶级问题和育种这些方面感兴趣一样。不幸的是，这匹马后来受了重伤，再也不能比赛了，随后被卖给了一位艺术收藏家。

渥林格用各种各样的媒介创作，他创作过绘画作品、摄影照片、装置作品和视频录像。他专注于英式概念，比如英式幽默、英式教育和足球。他探索着构建个人和国家身份的文化与社会结构。

☛ 多明格斯（Dominguez），杜尚（Duchamp），马里尼（Marini），罗森伯格（Rothenberg）

阿尔弗莱德·沃利斯
Wallis, Alfred

出生于德文波特（英国），1855 年
逝世于彭赞斯（英国），1942 年

金光彭赞斯
The Golden Light Penzance

约 1935 年，板面油彩和船舶漆画，高 19 厘米 × 宽 24.8 厘米
（7.5 英寸 × 9.75 英寸），私人收藏

一艘有桅杆、帆布和绳索的大船，漂浮在两艘渔船和一艘小划艇上方。扭曲的透视和比例、平整的画面以及黑白对比，使这幅图像有一种童真感。写在作品顶端的标题更是增添了这种印象。沃利斯的创作主题几乎全都和他所处的周边环境有关，比如他从前工作过的康沃尔的轮船和海港。作为一位退休丧偶的渔民，他在将近 70 岁的时候才开始在旧卡片或者不规则形状的木块上作画。1928 年，他被艺术家尼科尔森和圣艾夫斯派的画家们"发掘"，他们觉得沃利斯画面中那种自发又直接的视野是很多受过正规训练的艺术家所缺失的。沃利斯作为一位"原始"或"稚拙"的画家而迅速成名，他的作品被纳入不少展览馆的重要收藏之中，比如伦敦的泰特美术馆和纽约的现代艺术博物馆等。

☛ 巴特利特（Bartlett），德朗（Derain），杜飞（Dufy），赫克尔（Heckel），
马林（Marin），尼科尔森（Nicholson）

安迪·沃霍尔
Warhol, Andy

出生于匹兹堡，宾夕法尼亚州（美国），1928 年
逝世于纽约（美国），1987 年

汤罐头（局部）
Soup Can (detail)
1961—1962 年，布面合成聚合物颜料画，高 50.8 厘米 × 宽 40.6 厘米
（20 英寸 × 16 英寸），私人收藏

484

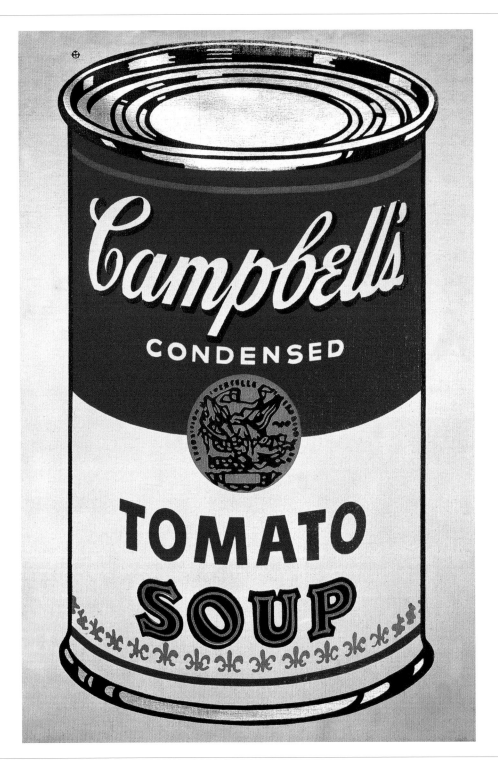

　　这幅色彩鲜艳的康宝浓汤罐头的图画，是以同样主题制作的众多作品中的一幅。沃霍尔最开始徒手画每一张图，但后来用的是丝网印刷的方法，即将模版贴在框架上的丝网上，然后使颜色透过丝网上没被覆盖到的区域。在大量制作这种日常物品的图像的过程中，他质疑创作者身份及其独特性。通过重复相同的主题，他也使得自己的作品和艺术拉开了距离。他为自己时髦的画廊取名为"工厂"。通过各式各样的创作对象，比如玛丽莲·梦露、杰奎琳·肯尼迪、种族骚乱和电椅，沃霍尔想要阐明诸如名望和死亡等重要主题。他也制作过无数电影，并且还是一个小众摇滚乐团——地下丝绒乐队（the Velvet Underground）的经纪人。他是一位出色的自我宣传者，把自己变成了谜一般的人物。他对之后一代又一代的艺术家产生了巨大的影响。

☛ 克鲁格（Kruger），利希滕斯坦（Lichtenstein），罗森奎斯特（Rosenquist），斯坦巴克（Steinbach）

约翰·威廉·沃特豪斯
Waterhouse, John William

出生于罗马（意大利），1849 年
逝世于伦敦（英国），1917 年

来自《十日谈》的故事
A Tale from the Decameron

1916 年，布面油画，高 102 厘米 × 宽 159 厘米（40 英寸 × 62.5 英寸），
利弗夫人美术馆，阳光港

　　五个衣着华丽的女孩聚集在一个花园中的几级台阶周围，他们着迷于一位吟游乐师的故事。这是出自意大利作家薄伽丘写于 14 世纪的经典作品《十日谈》中的场景：一群贵族为了逃避佛罗伦萨的瘟疫，在一座乡间别墅中通过互相讲述故事来消磨时光。这种主题和环境所散发的魅力在很大程度上归功于拉斐尔前派（Pre-Raphaelites），这是一群回顾中世纪艺术以寻求理想中关于美的表现的 19 世纪艺术家。沃特豪斯的作品在 20 世纪 10 年代的出现提醒了人们，当很多艺术家在探索抽象艺术的时候，还有一些艺术家继续以现实主义的传统去创作。20 世纪早期，这类文学性的具象绘画实际上成了最主要的官方认可风格，但却受到先锋艺术家们的攻击。先锋艺术家们认为这种风格违背了当时的社会经验，而抽象作品能更好地反映这些经验。

☛ 巴拉赫（Barlach），克里姆特（Klimt），森村泰昌（Morimura），
雷东（Redon）

吉莉安·韦尔林
Wearing, Gillian
出生于伯明翰（英国），1963 年

我最喜爱的音轨
My Favourite Track
1994 年，影像装置，尺寸可变，私人收藏

　　五个电视机显示屏播放着一组人跟着个人音响设备唱歌的视频录像。不成调的歌声产生了刺耳的不和谐感。但是韦尔林并没有想要使她邀请来的表演者们感到尴尬，她是用类似新闻工作者在街上采访的方式接触到他们的。这是粉丝模仿自己音乐偶像的、充满爱意的一幅写照。韦尔林给了普通人发声的机会，她通过影像记录的方式展现了一种现实主义。她的其他作品还包括她在一家商场中跳舞的录像视频、人们举着写有自己选择的标语告示牌的摄影照片、两组牛仔狂热爱好者模拟对战的录像视频等。通过表现平凡的生活，韦尔林揭示了人类的情感和行为是既陌生又熟悉的。虽然她作品中的每个角色都是不同的，但这些角色的经历和对事物的感受能够让每一个人理解。

☞ **巴拉赫（Barlach），巴里（Barry），希尔（Hill），维奥拉（Viola）**

马克斯·韦伯

Weber, Max

出生于比亚韦斯托克（波兰），1881 年
逝世于纽约（美国），1961 年

两位音乐家

Two Musicians

1917 年，布面油画，高 101.9 厘米 × 宽 76.5 厘米
（40.125 英寸 × 30.125 英寸），现代艺术博物馆，纽约

一位钢琴家和一位低音大提琴演奏家，以错综复杂的几何图形在画面中展现出来。在深绿色的室内环境中，他们穿着正式的服装，一副典型的酒会乐手形象，也许正在一间酒吧娱乐着顾客。他们头部的不同侧面可以被同时看见，产生出他们正在演奏，并持续做动作的错觉。这项技艺归功于毕加索和布拉克的早期立体主义作品，以及一种后来被称为同时性的方式。在这类图像中，物体从不同的角度被描绘出来，体现了动感或者三维立体感。绿色和棕色的柔和色调也表明了韦伯立体主义者的身份。韦伯出生在如今属于波兰的比亚韦斯托克，1891 年搬至纽约，随后又在 1905 年去了巴黎，在那里了解了立体主义。他后来挣脱了立体主义用色阴沉的方法，采用了更为明亮而有活力的色彩作画。这种用色方式在他晚期以犹太人生活为主题的作品中变得越来越显著。

☛ 布拉克(Braque)，格里斯(Gris)，洛朗桑(Laurencin)，毕加索(Picasso)

威廉 · 韦格曼
Wegman, William

出生于霍利奥克，马萨诸塞州（美国），1943 年

灰姑娘
Cinderella

1994 年，纸面影印石版图，高 52.1 厘米 × 宽 43.8 厘米
（20.5 英寸 × 17.25 英寸），第 120 版

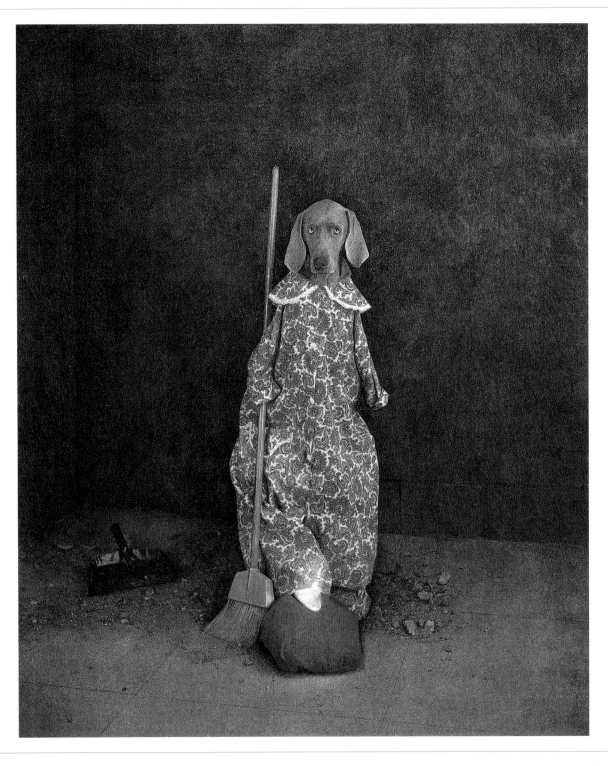

在这幅滑稽的摄影照片中，韦格曼用花布套衫、扫帚和簸箕把他的宠物狗扮成了灰姑娘，并让它摆出一个传统画像中的姿势。在韦格曼一些最诙谐的图像作品中，他经常把他最爱的魏玛猎狗——费伊 · 雷和曼 · 雷打扮成一对生活悠闲的美国人的喜剧形象。它们的穿着风格类型多样，从童话风格到高级时装都有，而它们温顺的样子投射了美国大众文化中的微小差别。这类有趣的摄影照片对当代生活和人类行为的荒谬作出了讽刺又有深意的评论。韦格曼还制作过电影短片和录像视频，其中包括全部由犬类演员扮演的《几

乎不是男孩》（*The Hardly Boys*），它重现了儿童故事中的一场探险。他还以一系列真实和想象中的水景画，实现了绘画的多样化。

☛ 汉森（Hanson），森村泰昌（Morimura），舍曼（Sherman），渥林格（Wallinger）

卡雷尔·韦特

Weight, Carel

出生于伦敦（英国），1908 年

逝世于伦敦（英国），1997 年

来访者

The Visitor

约 1952 年，布面油画，高 101.6 厘米 × 宽 76.2 厘米

（40 英寸 × 30 英寸），私人收藏

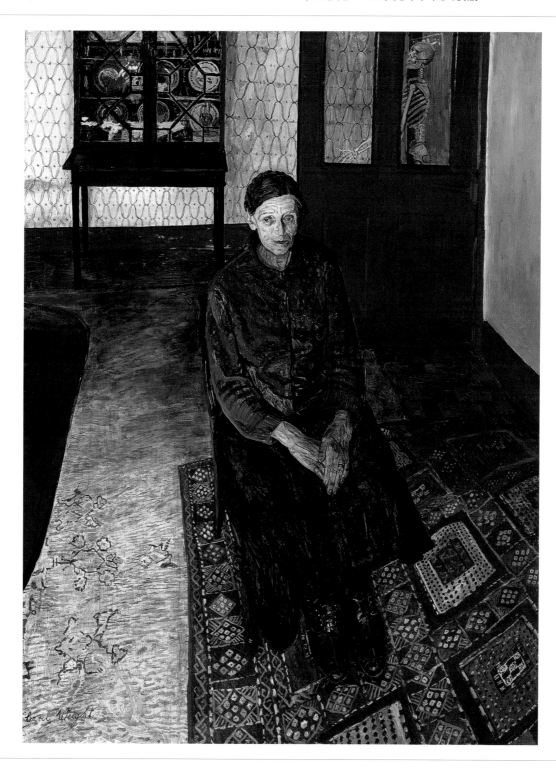

　　一位优雅、沉稳的老妇人双手合拢，坐在画面中央的一张椅子上。在她身后，有一具骨架暗藏在一扇红门外面。一开始你会觉得，这只是一幅简单的肖像画，之后会发觉它在讲一个关于老年和无法逃避的死亡的寓言故事——那位"来访者"的到来象征着死亡。对诸如墙纸和梳妆台等室内装饰细节的关注是韦特作品的特点，他故意想要创造一种虚假的安全感。在这幅作品中，他通过倾斜透视，使得这位妇人的双脚看上去比起她的头部要大得多。韦特在脱离战争艺术家身份的一段时期，专注于画日常生活中的人，场景取自他所居住的伦敦南部的商店、房屋或公园。独特的戏剧感和即将来临的厄运笼罩着他的绘画作品。他的作品经常是幽闭恐怖的，反映了来自蒙克和斯宾塞等艺术家的不同影响。

☛ **恩索尔（Ensor），希勒（Hiller），库宾（Kubin），蒙克（Munch），尼尔（Neel），斯宾塞（Spencer）**

劳伦斯·韦纳
Weiner, Lawrence
出生于纽约（美国），1942 年

珍珠在地板上滚动
Pearls Rolled Across the Floor
1994 年，展览馆墙面瓷漆，尺寸可变，私人收藏

490

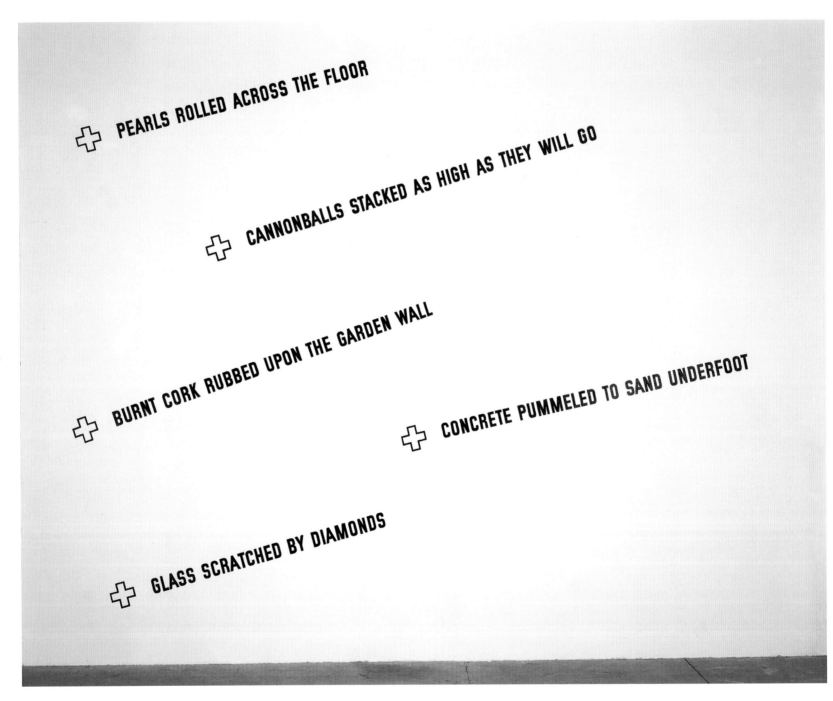

一系列字体简单、无特色的陈述语句横斜在墙面上。韦纳运用语言去代替珍珠在地板上滚动或是炮弹堆积得越来越高的视觉图像。这些脱离语境的短句互相之间并没有联系，使得观众对作品的含义产生了疑问，并在脑海中形成他们自己对这些描述的想象。观念艺术的特点是关注作品背后的理念而非作品本身。观念艺术是一项和韦纳相关的运动，但是韦纳鼓励观众自己去拼凑图像的含义，而其他观念艺术家经常给观众强加一种更为精确的理解。他曾经这样说："当你认识了我的一件作品之后，你便拥有了它。我不可能钻进别人的大脑把它移除掉。"韦纳还制作过录像视频、电影和海报，并参与过行为艺术。

☛ 科苏斯（Kosuth），麦卡洪（McCahon），普林斯（Prince），沃捷（Vautier）

弗朗兹·韦斯特

West, Franz

出生于维也纳（奥地利），1947 年
逝世于维也纳（奥地利），2012 年

休息

Rest

1994 年，混合媒介，尺寸可变，装置于迪亚艺术中心，纽约

　　许多张沙发面朝太阳排开。它们是用粗糙的钢铁棒和泡沫填充物简单制成的，覆盖着有大胆几何图案的宽松沙发套。《休息》装置于纽约迪亚艺术中心的户外屋顶上，是专门为该地点制作的。观众可以在阳光下放松享受。通过和这件作品的互动，观众成了合作者，这让他们充分意识到雕塑作品的巨大潜能；如果没有互动，这些雕塑就是无趣、没用的。这种鼓励别人积极参与的想法是韦斯特创作方式和其作品展览方式的核心。他各式各样的互动艺术作品中，包括了可以被拿起来、可以佩戴和在展览馆内随身携带的雕塑

等。韦斯特还经常与其他艺术家合作，把他们的绘画、雕塑作品或纺织品设计融入自己的创作之中。

☛ 布伦（Buren），克拉格（Cragg），海尔曼（Heilmann），欧登伯格（Oldenburg），加布里埃尔·奥罗斯科（G Orozco）

蕾切尔·怀特瑞德
Whiteread, Rachel
出生于伦敦（英国），1963 年

无题（房屋）
Untitled (House)
1993 年，混凝土和石膏，高约 10 米（32.5 英尺），现已被摧毁

　　一座废弃的维多利亚时代的房屋内部被浇铸了混凝土。怀特瑞德真正地把一座房子里外颠倒了过来，创造了这座房屋的一幅负像。这件作品渗透着一种忧郁和遗失之感，追溯了一种深层次的缺失。这件怪异的雕塑就像是石棺或者神圣的坟墓，保存着时光的记忆和逝去的生命。这件技术上抱有野心的作品出自一项临时的在地艺术计划，建成 3 个月后就在一片争论中被摧毁了。对很多人来说，这是一件关于日常生活的不朽作品，而对另一些人来说，这样东西是它所在的伦敦东区格罗夫路那块荒地上的污点。怀特瑞德还浇铸

过很多小型家用物品，或是浇铸这些物品周边或底部的空间。她经常运用石膏来创作，也会用到玻璃纤维和橡胶。衣帽间、旧床垫、浴缸和热水壶内的空间都被她转化成了雕塑作品，这些作品唤起人们熟悉的、转瞬即逝的悲伤之情。

☛ 阿奇瓦格（Artschwager），贝歇（Becher），格雷厄姆（Graham），霍克尼（Hockney），马塔－克拉克（Matta-Clark）

汉娜 · 威尔克
Wilke, Hannah

出生于纽约（美国），1940 年
逝世于休斯敦，得克萨斯州（美国），1993 年

求救，满是伤痕的物体系列
SOS Starification Object Series

1974—1982 年，黑白摄影照片和口香糖雕塑，高 104.1 厘米 × 宽 147.3 厘米（41 英寸 × 58 英寸），私人收藏

口香糖被塑造成花瓣或唇褶形状，看上去像是长在艺术家皮肤上的东西。在每一幅摄影照片中，威尔克都采用了不同的姿势，宛如一场她扮演着各种女性性感角色的化装舞会。口香糖的运用及其与咬、吃的动作的联想，涉及性心理分析的某些领域。和很多 20 世纪的女性主义艺术家一样，威尔克运用自己的裸体将女性形态作为舞台来展示，挑战着社会对于女性身份的解释。威尔克从未害怕直面禁忌问题，20 世纪 70 年代后期及 80 年代早期，她开始创作一系列关于她母亲和癌症作斗争的摄影照片。1987 年，她自己也确诊了癌症，但却更激发了她创作一系列大胆幽默的大尺寸汽巴克罗姆摄影照片，这些照片详细记录了她身体逐渐衰退的现象。纽约的出版物《村声》（*Village Voice*）上发表的她的讣告中，阿琳 · 雷文提到了威尔克真正的创作主题："她的作品有着想要透过她的肌肤展现的胆识和想要直击人心的意图。"

☛ 戈伯(Gober)，莱纳(Rainer)，史尼曼(Schneemann)，舍曼(Sherman)

理查德 · 威尔逊
Wilson, Richard
出生于伦敦（英国），1953 年

20:50

1987 年，废污油和钢铁，尺寸可变，萨奇收藏，伦敦

　　《20:50》是一件在地装置作品，把它所处的房间完全转化成了一次对于形态和空间的既奇妙又吸引人的诠释。迅速变窄的槽状通道使观众悬浮在一个钢铁水槽的中间，而水槽内装有大约 9500 升的污油。观众会害怕自己淹死在这不受控制的肮脏洪水中，因此这些浓厚的污油给这个奇怪的经历增添了戏剧性的张力。观众根本看不到浓黑色的表面上有什么。黑色的表面就如同一面镜子，完美地反射了一切与之相对的事物。参观《20:50》的时候，我们被拉进了一个需要重新审视周边环境的境地，这样的处境使我们更充分地意识到自己的存在以及我们与建筑空间之间的关系。威尔逊其他的装置作品也同样是重新规划并颠覆三维空间的类似主题，其中包括在一间展览馆的地板上钻一个洞来够到地下水位，以及把一间悬浮的温室嵌入一面展览馆墙壁。

☛ 哈透姆（Hatoum），莱普（Laib），德·玛利亚（De Maria），塞拉（Serra）

克日什托夫·沃迪奇科
Wodiczko, Krzysztof
出生于华沙（波兰），1943 年

在南非大使馆上的投影
Projection on South Africa House
1985 年，影像投影，尺寸可变，投影于南非大使馆，特拉法加广场，伦敦

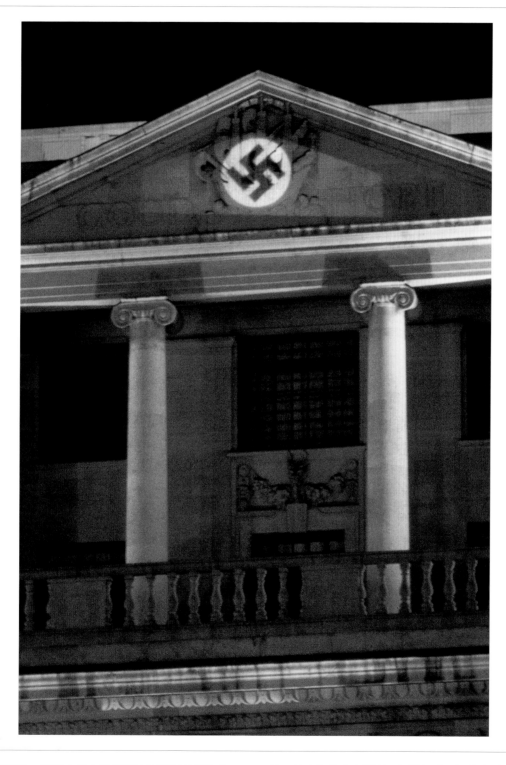

　　纳粹党所用的万字符被投影到一座新古典主义房屋的正面三角楣饰上。这座房屋是位于伦敦特拉法加广场的南非大使馆。通过这件作品，沃迪奇科直言不讳地表达了危险的、关于种族隔离的种族主义议题，关注了当时维护南非政府势力和权威的压制性政治力量。沃迪奇科的艺术目的在于和艺术系统之外的观众说话。他对社会问题的介入发生在城市的公共场所中，旨在给城市体验提供一种批判性的维度，提高人们的社会意识和政治觉悟。沃迪奇科利用夜间的影像投影，破坏了通常不会受到质疑的著名建筑物的象征性地

位，使它们的意义得到了新的解读。沃迪奇科和霍尔泽、哈克一样是符号的操控者，他们把艺术作为一种武器去批判公共机构和其宏伟建筑的意识形态。

☛ 巴里（Barry），克里斯托与让娜－克劳德（Christo and Jeanne-Claude），哈克（Haacke），哈特菲尔德（Heartfield），霍尔泽（Holzer）

阿道夫·韦尔夫利

Wölfli, Adolf

出生于伯尔尼（瑞士），1864 年
逝世于伯尔尼（瑞士），1930 年

圣阿道夫钻石戒指

St. Adolf Diamond Ring

1913 年，纸面铅笔和彩铅画，高 98 厘米 × 宽 74.7 厘米（38.67 英寸 × 29.375 英寸），阿道夫·韦尔夫利基金会，艺术博物馆，伯尔尼

496

这件作品的表面被文字、音乐符号、象征符号和装饰图案交织而成的精细画面所覆盖，看上去像一块复杂的拼花地板。四座城堡般的建筑物在中央清晰可见，而在正下方的是一张有着多种颜色的脸庞，它正向外看着观众。韦尔夫利曾因好几次企图骚扰年轻女孩而被逮捕。1895 年，他被送进一家精神病诊所，在那里一直待到 1930 年去世。在诊所中的第四年，他受到一位开明的医生的鼓励而开始绘画。韦尔夫利的作品成为界外艺术（Outsider Art）中一些最为著名的范例。所谓界外艺术，指的是艺术体系之外未受过正规训练的人所创作的艺术。他的卓越创作是在最极端的精神状态下产生的，因此那些作品显然只能以他的逻辑来理解。观众只有探究他的创作过程，才能感受到他的目的，惊叹于他旺盛的创造力。

☛ 阿尔托（Artaud），杜布菲（Dubuffet），摩西（Moses），托雷斯－加西亚（Torres-Garcia），沃利斯（Wallis）

沃尔斯
Wols

出生于柏林（德国），1913 年
逝世于巴黎（法国），1951 年

风车
The Windmill

1951 年，布面油画，高 73 厘米 × 宽 60 厘米（28.75 英寸 × 23.625 英寸），
威斯特法伦博物馆，明斯特

　　黑色线条交织而成的密集网状形态从画布中央向外辐射，使人在脑海中浮现出带叶片的风车的样子。画面左侧和右侧的绿色斑点让人想起一片绿色的风景，而黄色的背景可能代表着一片阳光明媚的天空。颜料以仓促的笔触被挤压、刮擦到画布上，赋予了画布表面一种触感。极具表现力的笔触和浓厚的颜料层次是不定形艺术的特点。不定形艺术团体是由一群想要以发挥即兴的创造冲动，来发掘一种新艺术语言的艺术家组成的。沃尔斯是这个团体中的一位重要成员，他受到潜意识的启发而创作的作品有着强烈的迷幻性，

但他也深受自然和周边世界的影响。沃尔斯出生在柏林，在著名的包豪斯学院学习，靠摄影谋生。后来他转而创作素描和油画，并因其极具表现力的抽象作品而受人推崇。

* 编者注：沃尔斯原名为阿尔弗雷德·奥托·沃尔夫冈·舒尔策－巴特曼
（Alfred Otto Wolfgang Schulze-Battmann）。

☛ 福特里埃（Fautrier），柯克比（Kirkeby），托姆布雷（Twombly），
　郁特里洛（Utrillo）

格兰特·伍德
Wood, Grant

出生于阿纳莫萨，艾奥瓦州（美国），1891 年
逝世于艾奥瓦城，艾奥瓦州（美国），1942 年

割干草
Haying

1939 年，布面油画粘于装在硬质纤维板上的纸板，高 32.8 厘米 × 宽 37.7 厘米（12.875 英寸 × 14.875 英寸），国家美术馆，华盛顿特区

　　这件作品中令人好奇的视角赋予了画面一种神秘的、甚至不祥的氛围。我们能感觉到有什么东西隐藏在斜坡之后。一排排被割下的干草构造出犹如象形文字一般的奇怪形状。目光所及之处并没有人影，但是这个场景中却充满了人类存在的痕迹，例如那个被放置在前景中央处的被人遗弃的水壶。艺术家采用较高的地平线视野，排列出不同的线条，把我们的视线引向不同的方向，从而创造出这种怪异的氛围。伍德是被称为地方主义者的美国艺术家团体中的一员。地方主义者故意与 20 世纪 30 年代欧洲的革新艺术和抽象的潮流背道而驰，他们选择以一种现实主义的风格描绘自己的故乡——美国中西部的景致以及普通人民的生活。伍德清爽的线性风格受到了 20 世纪 20 年代他在欧洲所见的早期佛兰芒绘画的影响。

☛ 霍克尼（Hockney），摩西（Moses），萨瑟兰（Sutherland），魏斯（Wyeth）

比尔·伍德罗
Woodrow, Bill
出生于泰晤士河畔亨利镇（英国），1948 年

大提琴鸡
Cello Chicken
1983 年，两块汽车引擎盖，高 150 厘米 × 宽 300 厘米 × 长 300 厘米（59 英寸 × 118 英寸 × 118 英寸），萨奇收藏，伦敦

一把大提琴和一只鸡的雕塑雕凿自几个汽车引擎盖，而这些雕塑形态依旧通过一条扭曲的金属"脐带"连接着最初制成它们的材料。伍德罗把废弃的金属富有诗意地转变成了艺术作品，同时把材料的目的也进行了转换。这件雕塑作品具有伍德罗作品的典型特点，他会把一些从大街上或者垃圾场里发现的废物，比如旧车门、被丢弃的洗衣机、文具柜等改造成作品。他把这些材料剁开、切割并敲打在一起而制成令人熟悉的物体的粗糙模型，使人想起毕加索用金属薄片制成的乐器。通过手动毁坏工厂制造的消费商品，伍德罗以一种后末世部落艺术的方式，拆卸这些商品的配件并进行再利用。他凭借直觉选择原始材料和最终合成的物体，而材料和成品之间的关系总是接近于超现实。伍德罗对周边城市环境的感情把他和新英国雕塑团体联系在了一起。

☛ 塞萨尔（César），张伯伦（Chamberlain），克拉格（Cragg），洛朗桑（Laurencin），曼·雷（Man Ray）

安德鲁·魏斯
Wyeth, Andrew

出生于查兹福德，宾夕法尼亚州（美国），1917 年
逝世于查兹福德，宾夕法尼亚州（美国），2009 年

农业工人（正面）
Field Hand (recto)

1985 年，布纹纸面干笔水彩画，高 55.3 厘米 × 宽 100.7 厘米
（21.75 英寸 × 39.625 英寸），国家美术馆，华盛顿特区

　　一位农业劳动者斜倚在一根位于山坡顶端的树干上，他放下工作，正在小憩。他的义肢是钩子形状，形成了这件作品中的奇异焦点。这位劳动者的孤独感，他与自然的搏斗以及想要生存下去的意愿，都反映在其作为有力象征的义肢上。这幅能引起强烈共鸣的伤感绘画以细致的现实主义风格画成，是典型的魏斯作品。他运用传统绘画技术，在作品中达到了一种永恒，这种永恒把开拓时代土地上艰苦的工作环境和美国当代农村生活联系在了一起。将有一些心理残疾或生理残疾的小人物设置在广阔又贫瘠的景致中，是魏斯作品里普遍展现的内容。魏斯曾是一个孤独的孩子，他所接受的是私人家庭教师的教育并跟着父亲学习艺术。在其充满乡愁的作品中，他赞颂不受科技时代拘束的简单生活。

☞ 巴塞利兹（Baselitz），霍克尼（Hockney），佩诺内（Penone），
伍德（Wood）

杰克·巴特勒·叶芝
Yeats, Jack Butler

出生于伦敦（英国），1871 年
逝世于都柏林（爱尔兰），1957 年

等长途车
Waiting for the Long Car

约1948 年，布面油画，高34 厘米 × 宽45 厘米（13.5 英寸 × 17.75 英寸），
私人收藏

　　两位旅行者——一个年迈的男人和一个女人，在西爱尔兰潮湿和狂风大作的气候中，在路边等待着马车。颜料被漫不经心地用力涂抹在画布上，具有一种狂热的能量，欲将画布表面搅动起来而呈现出连续的动感。用调色刀划出的自由笔画以及狂暴的颜色，例证了叶芝最初受法国印象主义的影响之后，发展出的更为自由、更偏向表现主义的风格。叶芝正是用这种表现主义风格描绘了爱尔兰民间传说中动荡不安的农村世界，而这种风格无疑反映了那个年代的焦虑。尽管叶芝基本上远离了政治，但他依然对自己的家乡有着强烈的依恋之情，他的画面也越来越关注作为爱尔兰人的真实体验。杰克·巴特勒·叶芝出生在伦敦，成长在西爱尔兰的斯莱戈，他是著名诗人威廉·巴特勒·叶芝的兄弟。

☛ 奥尔巴赫（Auerbach），坎托尔（Kantor），德·库宁（De Kooning），科索夫（Kossoff）

吉原治良

Yoshihara, Jiro

出生于大阪（日本），1905 年
逝世于芦屋，兵库县（日本），1972 年

绘画

Painting

1959 年，布面油画，高 162 厘米 × 宽 130 厘米（63.875 英寸 × 51.25 英寸），
施泰德画廊，巴黎

502

一条引人注目的黑色颜料痕迹划过画布表面，与左侧的黑色斑点相平衡，而这块斑点也留下了滴落到构图下方的颜料痕迹。这些都提醒着我们绘画过程中的一系列动作。两处黑色元素被黑色、白色和灰色的浓厚色层分开，给画面增添了一种充满生气的能量。这幅画包含了东方书法的元素，体现了吉原治良的日本背景。对颜料的即兴处理是具体派组织的作品特点。1954 年，吉原治良在大阪创建了该组织。这是一项激进的运动，结合了行为艺术、戏剧、绘画和多媒体项目，专注于创作一件艺术作品的实际过程；它有着国际影响力，影响了众多西方艺术家，其中包括抽象表现主义者波洛克。吉原治良开创性的作品还包括用颜料涂抹鸡毛，建造一个被洪水淹没的环境等。直至 1972 年去世以前，他一直都是具体派组织的带头人。

☛ 福特里埃（Fautrier），村上三郎（Murakami），波洛克（Pollock），
白发一雄（Shiraga）

吉尔贝托·佐里奥
Zorio, Gilberto

出生于安多尔诺米卡（意大利），1944 年

乌托邦 – 现实 – 1
Utopia-Reality-1

1971 年，磷光蜡、荧光灯与铁，尺寸可变，艺术家收藏

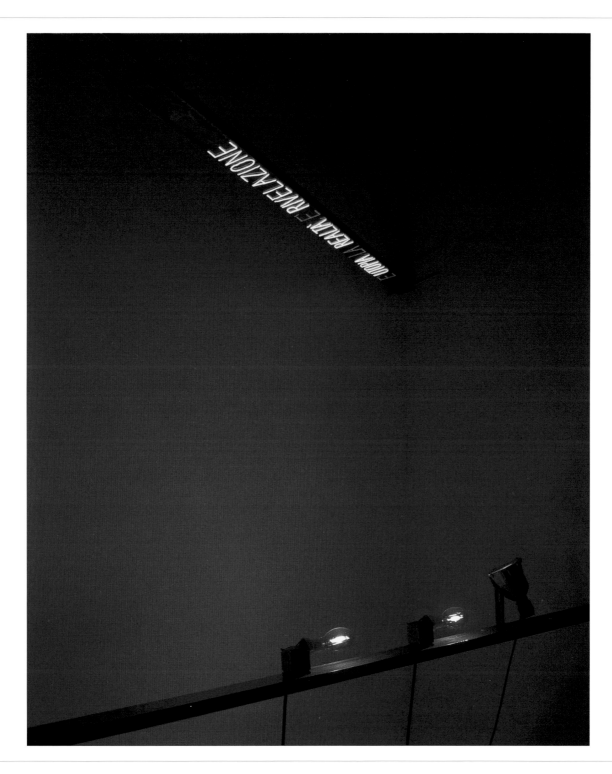

　　一个房间沐浴在深蓝色的光照中。一句由荧光灯指示牌形成的意大利语在昏暗中发出亮光。"È utopia la realtà è rivelazione"，翻译成中文就是"现实是乌托邦，是启示"。佐里奥运用散发热度和能量的高科技材料，融合了幻想、理性和科学技术，表达了这句关于现实本质的声明。他就像一位炼金术士，从现代材料中提炼出超自然的真理。他对荧光灯的运用接近极简主义者的作品。极简主义者经常在作品中运用工业材料，试图使自己远离创作一件艺术作品的真实过程。但是，佐里奥的艺术并不像极简主义者的艺术那样冷漠，这使得他与贫困艺术联系在了一起。贫困艺术团体由一群意大利艺术家形成，他们运用诸如泥土、嫩枝和布料等自然元素创作艺术作品。佐里奥曾说过他的作品永远是未完成的，但是会"继续由作品自己去生存，而我把自己当作一位旁观者，观看着作品自身作出的反应和观众的反应"。

☛ 达维拉（Davila），弗莱文（Flavin），霍尔泽（Holzer），梅尔兹（Merz），瑙曼（Nauman），特瑞尔（Turrell）

专业术语表

抽象（Abstract, Abstraction）

"抽象"这种艺术形式，其目的不在于表现我们的周边世界。该术语可被运用在任何表现不易于识别的物体的艺术上，但也特指 20 世纪艺术的某些形式。在此之中，模仿自然的艺术理念已被抛弃。康定斯基、蒙德里安和马列维奇都是抽象艺术的早期开拓者。

丙烯（Acrylic）

丙烯是一种合成颜料，在 20 世纪 40 年代被第一次使用，一定程度上结合了油画颜料和水彩颜料的性能，从薄薄的晕染（见**弗兰肯塔尔和路易斯**）到浓厚的笔触（见**弗尔格**）等，可用来创造出各种各样的效果。

反艺术（Anti-art）

这个术语据称是由杜尚在 1914 年左右发明的，指的是革新的艺术形式。杜尚在一幅列奥纳多·达·芬奇的《蒙娜丽莎》的复制品上添加不正经的标题和胡须，就是"反艺术"的一个例子。该术语还概括了很多达达主义者的打破传统的实验作品，后来被 20 世纪 60 年代的观念艺术家用来描述那些声称已经完全从艺术实践中退出的艺术家的作品，或者至少这些艺术家不再制作可销售的作品了。巴尔代萨里把他的作品烧成灰烬后展出，这被视为典型的反艺术姿态。

原生艺术（Art Brut），界外艺术（Outsider Art）

这是一个法语术语，由杜布菲创造于 1947 年，英文译名为"Crude Art"，但也经常被称作"界外艺术"。该术语被用来描述由未受过正规训练的人在已被广泛认可的艺术场景之外所创作的作品，例如小孩、精神病人和罪犯（见**沃利斯**和**韦尔夫利**）创作的作品。这些作品相较于在博物馆和美术馆展览的艺术作品，有着更加真实又即兴的表现形式。

集合艺术（Assemblage）

把三维的非艺术材料和拾得品结合到一件作品中而形成的"集合艺术"，最初是受到拼贴技艺的启发。20 世纪早期，当毕加索开始在他的立体主义构造中运用真实的物体时，"集合艺术"便出现了。例如毕加索把一把勺子融入自己的诙谐雕塑作品《苦艾酒玻璃杯》（1914 年）。最为早期也最著名的"集合艺术"先驱作品之一是杜尚的连接着一张凳子的自行车车轮，杜尚把这件作品标记为"现成品艺术"。后来，达达主义者和超现实主义者们令人意想不到地结合了不相干的物体和图像，以此为基础进行创作。"集合艺术"在 20 世纪 50 年代末特别流行，当时阿尔曼和戴恩等艺术家都曾创作"集合艺术"的作品，这些作品在绘画和雕塑中融入了食物和垃圾等各种各样的材料。20 世纪艺术家对"集合艺术"越来越多的运用，反映了一种相对于正规艺术实践而言的非传统创作方式。

身体艺术（Body Art）

"身体艺术"利用人体本身作为创造艺术的原材料。这一重要表现方式在 20 世纪 60 年代和 70 年代开始流行。"身体艺术"成为探索性别和性问题最为直接的途径（见**阿孔奇**），经常测试着人类忍耐度的极限。艺术家尼特西的作品便是例子，他为了一场行为艺术把自己悬挂在了一个十字架上。有时候，"身体艺术"还会包含一些自残的可怕行为，例如潘恩用一把剃须刀片划破腹部。和"行为艺术""大地艺术"以及"观念艺术"一样，"身体艺术"使得艺术超越了展览馆的限制，提出了关于所有权和持久性的问题。

拼贴（Collage），纸拼贴（Papier Collé），蒙太奇图像（Photomontage）

"Collage"源自法语词"coller"，意为"粘贴"，是一项把纸片和布料碎片贴到平整表面的技艺。纸拼贴是"拼贴"的一种，该类作品中包含了有图案的纸片。布拉克和毕加索最先把拼贴作为一项正式的艺术技艺。蒙太奇图像在摄影照片的创作上使用了相同的原理（见**哈特菲尔德**），它是属于达达主义和超现实主义的一项重要技艺（见**施维特斯**），也同样被保洛齐等波普艺术家所运用。

地景艺术（Earth Art），见**大地艺术（Land Art）**

女性主义（Feminism）

"女性主义"最初是一项政治运动，对 20 世纪的艺术有着巨大的影响。它所反对的是这样一种观点，就是以由异性恋、白人、男性为主导的世界观是普遍正确的。女性主义不仅影响了艺术家，还影响了艺术史学家以及评论家。"女性主义艺术"的术语（可以应用在凯利、芝加哥和斯佩洛等艺术家的作品上）只出现在了 20 世纪 60 年代，但是女性艺术家们自 20 世纪初就开始为了增加"女性主义"的关注度而奋斗。她们远离男性统治的绘画传统，用工艺品、电影、录像、行为艺术、装置和文本为基础的艺术做试验。"女性主义"通过改变艺术是如何被制造并感知的基本原则，影响了克鲁格和舍曼等无数艺术家的作品，她们审视了由男性表现的女性形象。"女性主义"同时还质疑艺术史中被接受的正统观念，开启曾被一代代学者忽略的对于女性艺术家的研究。

具象（Figurative）

"具象"艺术描绘了我们周边世界中可以被识别的图像。这些图像可能非常精确（见**克洛斯**和**埃斯蒂斯**），也可能被严重扭曲了（见**布拉克**）。"Representational art"这一术语也可译为"具象"艺术。

拾得艺术品（Found Object，Objet Trouvé）

"拾得艺术品"指的是艺术家发现的日常用品被结合进了一件艺术作品之中。一件拾得品经常会形成一件"集合艺术品"的一部分，或者作为一件拾得品被独立展示在一种艺术语境中。杜尚把一个真实的自行车车轮连接到一张凳子上的展览，是这种艺术形式的原创范例，之后该形式由达达主义者（见**施维特斯**）、超现实主义者（见**奥本海姆**）、波普艺术家（见**保洛齐**）以及新现实主义者（见**阿尔曼**和**施珀里**）继承。通过把普通的物品提升到艺术品的高度，这些艺术家挑战着关于"艺术由什么构成"的公认的观念。

水粉颜料（Gouache）

不透明的水彩颜料，英文又称为"body color"。颜料（色彩的微粒）被胶水粘在一起，通过加入白色来形成更淡的色调，而水粉颜料的色调可以通过加水来变得更淡。这便是水粉和透明水彩之间的差别。水粉浓密的质地可以创造出和油画颜料相同的效果，但是它的劣势在于最终形成的色调变干之后，会比刚开始上色时要淡（见**巴克斯特**）。

偶发艺术（Happening）

"偶发艺术"融合了在观众面前表演的艺术、戏剧和舞蹈，并经常包含观众的参与。该术语由艺术家阿伦·卡普洛（Allan Kaprow）在 1959 年所创，源自他在纽约鲁宾画廊的多媒体活动的标题《6 个部分的 18 件偶发艺术》。"偶发艺术"起源于苏黎世的伏尔泰酒馆的达达主义表演，以及日本具体派

组织的活动（见**村上三郎**和**白发一雄**），尝试着使艺术吸引更广泛的公众关注（见**克尼扎克**）。该艺术形式受到激浪派团体和一些波普艺术家的特别青睐，这些艺术家包括戴恩、欧登伯格和沃霍尔。

厚涂（Impasto）

该术语有两层含义。一是指诸如油画颜料或者丙烯颜料等能被厚涂上色的颜料，总是能在作品表面留下清晰可见的笔触痕迹（见**奥尔巴赫、德·库宁**和**叶芝**）或者调色刀的印记（见**里奥佩尔**）。二是指上色的技法，艺术家以此技法来渲染情感，通过作品的质地去创造戏剧感或者去强调他们在使用颜料方面所做的努力。

装置艺术（Installation）

"装置艺术"最初被用来描述在展览馆中安置作品的过程，后来也用来表示一种特定的艺术制作。在"装置艺术"中，各种单一的元素被安排在一个被提供出来的空间之中，可被看作是一件作品。"装置艺术"通常特别为一个特定的展览馆而设计（见**提拉瓦尼**和**韦斯特**）。此类作品经常被认作是"在地"的，并且不能在其他地方被重建，因为作品的环境和作品本身的内容一样重要。"装置艺术"第一次出现于 20 世纪 50 年代晚期和 60 年代早期。当沃霍尔等波普艺术家开始为"偶发艺术"设计环境时，"装置艺术"便随之出现。它经常包含空间的夸张戏剧性（见**卡巴科夫**和**哈克**）。"装置艺术"通常只会短期存在，因为此类作品一般无法被售卖。大多数永久性作品是为一些重要的私人收藏特别创作的。

活动艺术（Kinetic Art）

"活动艺术"用来描述结合了真实运动或者表现出运动感的艺术作品。这一术语在 20 世纪 20 年代由伽勃第一次提出，但是直到 20 世纪 50 年代和 60 年代才被认定为一种特定的艺术形式。"活动艺术"的风格可能非常简约，例如考尔德的风力活动雕塑；它也可以是十分复杂的，例如廷格利的机动化雕塑。该术语还可以用在运用光效给观众带来运动错觉的艺术作品上。

大地艺术（Land Art）/地景艺术（Earth Art）

"大地艺术"是一种运用自然元素的艺术形式。作为一种对艺术与日俱增的商业化以及展览馆或博物馆传统环境限制的反击，"大地艺术"（又称"地景艺术"）出现于 20 世纪 60 年代中期，它和自然环境进行了直接的对话。一些艺术家把自然带进了展览馆（见**德·玛利亚**），而另一些艺术家直接在一片风景中创作，他们通过耕耘、挖掘、平整化和切除土地，来把大自然转变为抽象构造。这类作品经常需要运用推土机和机械挖掘机（见**史密森**）。"大地艺术"更为精美的表现可以参见英国艺术家戈兹沃西和朗的作品，他们用树叶和石头创作，并把作品布置在风景之中。"大地艺术"的作品通常规模很大并被置在遥远的地方，一般只会短期存在。这类作品无法避免大自然的侵蚀，因此需要依靠拍摄照片来作记录。

现代主义（Modernism）

与其说现代主义是一种特定的风格，毋宁说它是一种态度。它起源于 20 世纪早期，是一种对于新风格的坚持。从印象主义者对资产阶级时髦生活的描述（见**利伯曼**），到立体主义者激进的新风格（见**毕加索**和**布拉克**），艺术家们越来越重视用视觉艺术来表现当下的生活与思想。现代主义包含了 20 世纪上半叶的多场先锋运动。

毕生之作（Oeuvre）

这是一个法语词，表示贯穿一位艺术家整个创作生涯的作品集合。

油画颜料（Oil），油画棒（Oilstick）

油画颜料结合了粉状颜料和油，而油通常都是亚麻籽油。它有一个优点是干得比较慢，因此有重新修改的余地。油画可以用刷子（见**菲什尔**）或调色刀（见**里奥佩尔**）在帆布上作画。油画棒是一种混合了油画颜料与粉蜡笔的工具，有很多不同的尺寸，可以像笔一样握在手中直接涂抹，也可以用介质稀释后使用。

界外艺术（Outsider Art），见原生艺术（Art Brut）

纸拼贴（Papier Collé），见拼贴（Collage）

彩色粉笔（Pastel）

彩色粉笔是一种结合了树胶或树脂的棒状画材。它通常被用于纸上作画并能创造出很多效果，比如尖锐的线条或柔和的阴影（见**雷东**）。彩色粉笔粉末状的特性也意味着如果不小心处理，画面很容易被破坏。

行为艺术（Performance Art）

"行为艺术"与舞蹈和戏剧息息相关，同时也与"偶发艺术"和"身体艺术"有关。它起源于 20 世纪 50 年代晚期的"纽约偶发艺术"。在"纽约偶发艺术"中，艺术家通常为他们的表演埋下戏剧性的伏笔，以求与观众之间进行更直接的即时互动。20 世纪 60 年代的"行为艺术"，其特点是将身体作为作品的一个构成元素，在现场观众面前进行一段时间的表演。20 世纪 70 年代，受流行文化、喜剧脱口秀和影视的影响，"行为艺术"开始走出画廊，来到剧院与俱乐部。如今，"行为艺术"和其他剧场表现艺术之间的界线已经变得模糊，它们都被归为"现场艺术"（live art）（见**阿孔奇**、**潘恩**和**史尼曼**）。

蒙太奇图像（Photomontage），见拼贴（Collage）

印刷（Prints）

许多技术都能用于印刷，比如刻版、蚀刻、丝网印刷、加网印刷和石印。在刻版和蚀刻中，图样被刻在一块金属上；在蚀刻中，一般是用酸来腐蚀板材的（见**海特**）。在丝网印刷和其他形式的加网印刷中，先用模版盖住框架上的一块网板（通常用丝绸制成），然后使颜色渗入网板上没有被蒙住的地方（见**沃霍尔**）。在石印中，是先用蜡将图样画在一块石板上；由于蜡和水对颜料的吸收效果不同，画面中能够染上与不能染上颜料的区域就被区分开来了。

心理分析（Psychoanalysis）

"心理分析"是由奥地利心理学家弗洛伊德于 20 世纪早期开创的基于潜意识的心理分析方法，专注于研究梦境与口误，即人们表露内心真实的欲望与恐惧的时刻。"心理分析"也被运用于视觉艺术中对画面隐藏含义的分析，而这部分含义也许和艺术家希望表达的意思并不相同。弗洛伊德的理论对达利等超现实主义者有很大影响。超现实主义者们希望摆脱理性思维的束缚，用潜意识中的灵感来创作。

公共艺术（Public Art）

"公共艺术"是对户外而不是在画廊或博物馆中展出的艺术作品的统称。它起源于20世纪60年代，那时政府开始在公共项目上投资，艺术家也开始创作大型的室外作品。有争议的是，这些作品并不总是能得到地方政府的支持（见**塞拉**）。艺术家经常利用公共空间来接触更多非艺术相关的受众、表达自己的政治态度。除了公共广场和公园之外，艺术家也很喜爱利用广告牌（见**霍尔泽**）、公交站、荒弃的房屋（见**怀特瑞德**）和地下车站来创作。

现成品艺术（Ready-made）

这是由杜尚创造的一个概念，意味着艺术家将其收集来的物品自然地放置在艺术的语境中。最有代表性的例子就是杜尚收集的一个尿壶，他将它按原样展览并给它起名为《泉》。杜尚的本意是要打破观众对于艺术品价值的固有概念。他指出，并不是物品本身有艺术价值，而是承载着物品的语境具有艺术价值。很多后来的艺术家都将现成品运用于创作中，比如博伊于斯、凯利和斯坦巴克。

现实主义（Realism）

现实主义尝试着精准复制我们周边的世界。它起源于19世纪，最初被用来描述居斯塔夫·库尔贝等画家的反对理想化的作品，这些画家更关注现实生活。20世纪的画家已经习惯用现实主义来达到特定的目的，他们中包括了超现实主义者（见**达利**）、新即物主义的画家（见**谢德**）、社会主义现实主义者（见**穆欣娜**）。20世纪80年代，有些艺术家的作品更为夸张，他们运用的现实主义风格有时会为了达到摄影般的精准而让人感到不适（见**克洛斯**和**埃斯蒂斯**）。

在地（Site-specific）

这个术语指的是为特定环境或地点创作的艺术。这类艺术作品通常与所在的环境息息相关。艺术家在创作时会考虑政治、社会和地理方面的因素，为观众创造更好的体验和对作品的解读（见**沃迪奇科**）。在某些情况下，这类创作也是对传统博物馆环境或其他室内展览环境的明显的抵抗（见**霍尔泽**）。它的表现形式通常为"装置艺术"（见**哈克**）、"大地艺术"（见**史密森**）和"公共艺术"（见**塞拉**）。

录像艺术（Video Art）

自20世纪60年代起，艺术家开始使用录像来记录表演或其他有时效性的作品，或直接将录像作为一种媒介。这类艺术的发展是紧随录像技术发展起来的，它也使艺术家得以涉足电影制作行业。尽管这类艺术有时会用来制作电视节目，但它被更多地用于展馆和其他空间，并且通常以装置艺术的形式展现（见**哈透姆**）。它不局限于小小的屏幕，也会展示在建筑或其他物体上（见**巴里**和**沃迪奇科**），还可用在多个屏幕上（见**多尔蒂**、**希尔**、**韦尔林**和**维奥拉**）或者灯光、声音、雕塑元素的复杂组合中（见**希勒**）。

水彩（Watercolor）

水彩是指用阿拉伯树胶等水溶性溶剂粘合的颜料。水彩通常都是用水来稀释的，能创造出透明效果，会被大面积地涂在纸上——这种方法称为"晕染"。纸张的白色能够形成高光，而层层叠加的晕染又能够形成色调的渐变效果（见**马林**）。由于它速干且易于携带，因此通常用于户外写生。

艺术运动术语表

抽象表现主义（Abstract Expressionism）

这是美国绘画的一项运动，于 20 世纪 40 年代在纽约发展起来。抽象表现主义者总是运用巨大的画布，迅速用力上色。他们经常使用大画笔，有时还会直接滴落甚至抛洒颜料到画布上。这种富有表现力的绘画方法经常被认为和绘画本身一样重要。还有些抽象表现主义者则喜欢采用一种平静而神秘的方式，来得到一种纯粹的抽象图像。不是所有基于这项运动的作品都是抽象的（见**德·库宁**和**古斯顿**）或者富有表现力的（见**纽曼**和**罗斯科**），但该运动的支持者普遍认为，艺术家的即兴创作方式可以释放出潜意识中的创造力。

☛ 弗朗西斯（Francis），古斯顿（Guston），霍夫曼（Hofmann），克兰（Kline），德·库宁（De Kooning），马瑟韦尔（Motherwell），纽曼（Newman），波洛克（Pollock），罗斯科（Rothko），斯蒂尔（Still）

不定形艺术（Art Informel）

法语词"informel"的意思是"没有形式"而不是"非正式"。20 世纪 50 年代，不定形艺术家在寻求一种新的途径创作图像，一种有别于他们前辈的（见**立体主义**和**表现主义**），能让人识别出艺术形式特点的新途径。他们的目标是抛弃几何和具象的形式，发掘出一种新的艺术语言。他们发明的形状和方法都来自即兴创作。不定形艺术家的作品各有不同，但是他们通常都会运用自由的笔触和浓厚的颜料层次。和同时在美国发展起来的抽象表现主义一样，不定形艺术是一个范围很大的标签，包括了具象和非具象画家。尽管此类艺术家主要聚集在巴黎，他们的影响却波及欧洲其他地方，尤其是西班牙、意大利和德国。

☛ 布里（Burri），福特里埃（Fautrier），哈通（Hartung），里奥佩尔（Riopelle），塔皮埃斯（Tàpies），沃尔斯（Wols）

新艺术（Art Nouveau）

这是一个法语术语，英文译名为"new art"。"新艺术"于 19 世纪 90 年代出现在欧洲和美国，是建筑和室内设计的一种装饰风格，它改变了艺术和设计领域。该运动以极具风格的蜿蜒曲线以及如藤蔓和树叶般的有机形态为特点。"新艺术"绘画的特征是繁杂的图案和有着飘逸长发的优雅女性形象（见**克里姆特**）。比亚兹莱精细的图案设计代表了"新艺术"向情欲和颓废的方向发展的趋势（见**席勒**），而查尔斯·雷尼·麦金托什则展现了一种更为克制的几何形式。该风格由西班牙建筑家安东尼奥·高迪达到了新的幻想高度。

☛ 克里姆特（Klimt），蒙克（Munch），席勒（Schiele）

贫困艺术（Arte Povera）

"Arte Povera"直译成英文就是"Poor Art"。意大利评论家杰尔马诺·切兰特（Germano Celant）在 1967 年首次将其定义为一项运动，并成为这项运动的主要传播者。它主要是一种意大利的艺术潮流，直到 20 世纪 70 年代晚期都一直保持着影响力。作品主要是三维的雕塑，由最简单的材料和自然元素制成。泥土、嫩枝、衣料、破布、纸张、毛毡和水泥都在作品中用来融合自然与文化，以反映当代生活。艺术家们就像炼金术士，从最基本的材料中提取深奥的真理。与冷酷默然的极简主义者们不同，他们渴望一种更能传递感觉、激发热情的艺术。

☛ 库奈里斯（Kounellis），梅尔兹（Merz），佩诺内（Penone），皮斯特莱托（Pistoletto），佐里奥（Zorio）

包豪斯（Bauhaus）

包豪斯学院由建筑师沃尔特·格罗皮乌斯（Walter Gropius）于 1919 年在魏玛建立，20 世纪 20 年代成为德国现代设计的中心，反映了当时欧洲的一些社会主义潮流。该学院的创办目的是把艺术和设计带到日常生活中去。格罗皮乌斯相信艺术家和建筑师应该被当作手艺人，他们的创造应该是实用的且能让人支付得起的。包豪斯风格的特点是简约、几何以及精致。1933 年，该学院被纳粹政府关闭了，纳粹政府声称它是共产主义知识分子的中心。虽然学院被解散了，但是当学院的成员们离开德国，移民到世界各地之后，他们继续传播着包豪斯学院的理想箴言。

☛ 阿尔贝斯（Albers），法宁格（Feininger），康定斯基（Kandinsky），克利（Klee），莫霍利-纳吉（Moholy-Nagy）

青骑士（Der Blaue Reiter）

这是一个 1911 年成立于慕尼黑的德国表现主义团体。其英文译名为"The Blue Rider"，摘自康定斯基某幅画的标题。尽管它并不是一项严格意义上的运动，却有着规定明确的计划。该团体相较于另一个主要的表现主义团体"桥社"而言，朝着更偏向神秘主义和精神层面的方向发展。该团体的主要艺术家有马尔克和麦克，他们在 1912 年受克利和德劳内邀请而加入。

☛ 罗伯特·德劳内（R Delaunay），康定斯基（Kandinsky），克利（Klee），麦克（Macke），马尔克（Marc）

桥社（Die Brücke）

这是一个 1905 年成立于德累斯顿的表现主义艺术家团体。其英文译名为"The Bridge"，暗示了他们把自己的艺术看作是连接过去和未来的一座桥梁。这是一个松散的团体。桥社的艺术家们偏爱热烈的颜色（部分人受到野兽主义者的影响）、简约自然的形态以及具有表现力的线条运用，这使得他们的风格特别适合平面设计作品。和该团体有关的艺术家包括基希纳、诺尔德和佩希施泰因。该团体在 1910 年移至柏林，1913 年解散。

☛ 赫克尔（Heckel），基希纳（Kirchner），诺尔德（Nolde），佩希施泰因（Pechstein）

卡姆登画会（The Camden Town Group）

这是一个建立于 1911 年的英国画家团体，团体成员们经常在伦敦北部的席格的工作室相聚。他们的创作主题主要来自城市工人阶级的生活，风格受到例如文森特·凡·高和高更的作品中强烈的形态和颜色的影响。1913 年，该团体和漩涡主义等其他联盟合并成了"伦敦画会"。

☛ 席格（Sickert），刘易斯（Lewis）

眼镜蛇（Cobra）

这是一个 1948—1951 年间存在于欧洲的国际艺术家联盟。这个团体的名字来源于该联盟的创始艺术家们所在的三个城市名字的英文首字母组合（哥本哈根、布鲁塞尔和阿姆斯特丹）。"眼镜蛇"团体的艺术家提倡无意识的自由表达，浓厚的颜料和突出的颜色给他们的作品带来生机和能量。他们的作品涵盖了源自北欧民间传说和神秘符号的想象画面，而非纯粹的抽象形态。

☛ 阿列钦斯基（Alechinsky），阿佩尔（Appel），约恩（Jorn）

色域绘画（Colour-Field painting）

这是抽象表现主义绘画的一种形式，主要表现途径是强调用色而非态势。色域绘画的特点是有浓郁饱和的大面积颜色，以罗斯科、纽曼和斯蒂尔的作品

为典型。这些艺术家对表现性笔触的排斥给后绘画性抽象风格和极简主义奠定了基础。

☞ 纽曼（Newman），罗斯科（Rothko），斯蒂尔（Still）

观念艺术（Conceptual Art）

观念艺术表达了这样一种理念，就是相较于创作时的技艺，作品背后的"概念"更为重要。观念艺术于 20 世纪 60 年代在国际上广泛传播，表现方式也多种多样。想法或者"概念"可能通过各种不同的媒介来传递，这些媒介包括文字、地图、图表、电影、录像视频、摄影照片和表演。成品可能被展览在画廊中或为特定的地点设计。在一些范例中，风景本身成了艺术家完整作品的一部分，比如朗的大地艺术或者克里斯托与让娜-克劳德的环境雕塑。通过观念艺术表达出来的想法源自哲学、女性主义、精神分析、电影研究和政治行动主义。"观念艺术家是创意制造者而不是物品的制作人"这一理念打破了对于艺术家身份和艺术作品的传统观念。

☞ "艺术与语言"（Art & Language），伯金（Burgin），克里斯托与让娜-克劳德（Christo and Jeanne-Claude），卡巴科夫（Kabakov），河原温（Kawara），科苏斯（Kosuth），朗（Long），梅尔兹（Merz），韦纳（Weiner）

构成主义（Constructivism）

这是 1913 年在俄罗斯发起的抽象艺术运动。构成主义远离艺术的传统理念，相信艺术应该模仿现代科技的形式和过程。这类运动的雕塑作品用工业材料和技术"构成"。在绘画中，这类作品的抽象形态让人想起机械科技的架构。尽管"纯粹"的构成主义仅在俄罗斯革命早期流行过，但是它的目的和理想被艺术家们继续传承并运用于整个 20 世纪。

☞ 伽勃（Gabo），利西茨基（Lissitzky），莫霍利-纳吉（Moholy-Nagy），罗琴科（Rodchenko），塔特林（Tatlin）

立体主义（Cubism）

这种革命性的创作方法由毕加索和布拉克在 20 世纪初发明。尽管立体主义艺术可能看上去是抽象和几何的，但它实际上描绘了真实的物体。物体在画布上"变平"了，这使得每个形状的不同侧面可以被同时展现在画面上。文艺复兴之后的艺术家努力追求在画面空间中创造一个物体存在的幻觉，而和他们不一样的是，立体主义用二维的画布定义物体。这种革新重新评估了形式和空间之间的相互作用，有着重大的意义，并且永远改变了西方艺术的发展道路。

☞ 阿尔奇片科（Archipenko），布拉克（Braque），格莱兹（Gleizes），格里斯（Gris），洛朗斯（Laurens），莱热（Léger），里普希茨（Lipchitz），梅青格尔（Metzinger），毕加索（Picasso），波波娃（Popova）

达达主义（Dada）

"达达"这个名字是故意取的无意义词，用来命名 1915—1922 年间一个鼎盛的国际反艺术运动。主要的活动中心是苏黎世的伏尔泰酒馆，在那里，志同道合的诗人、艺术家、作家和音乐家聚集在一起，参加诸如"废话诗歌创作""噪音音乐"和"自动绘画创作"等实验性活动。达达主义是对艺术系统中的势利态度和传统主义的强烈反击。"现成品艺术"就是一种典型的达达主义作品，它指的是把一件脱离原有环境的普通物品以艺术作品的方式展览。达达主义运动有一群狂热的支持者，对 20 世纪 20 年代的超现实主义有着重要的影响。

☞ 阿尔普（Arp），杜尚（Duchamp），豪斯曼（Hausmann），曼·雷（Man Ray），毕卡比亚（Picabia），施维特斯（Schwitters）

表现主义（Expressionism）

这股艺术力量主要集中于 1905—1930 年的德国。表现主义者寻求可以表达他们内心最深处情感的，而不是表现外在世界的图像形式。表现主义的绘画是强烈、热情并且高度个人化的，以把画家的画布作为展现情感的载体这一理念为基础。热烈又不真实的颜色和引人注目的笔法使得典型的表现主义绘画充满活力。文森特·凡·高和他疯狂的绘画技艺以及令人惊奇的用色启发了很多表现主义画家。

☞ 贝克曼（Beckmann），赫克尔（Heckel），柯克西卡（Kokoschka），马尔克（Marc），蒙克（Munch），诺尔德（Nolde），佩希施泰因（Pechstein），鲁奥（Rouault），席勒（Schiele），苏丁（Soutine）

野兽主义（Fauvism）

1905 年举办于巴黎的一场展览中，有一个展示了德朗、马蒂斯和弗拉曼克绘画作品的房间。这些作品相较于其他作品，以纯粹又有高度反差效果的颜色吸引着人们的目光。一位评论家抨击此类绘画的创造者是"les fauves"（英文译名为"wild beasts"，即"野兽"），于是这个名称就被沿用下来。其"狂野性"主要体现在强烈的颜色、动感的笔法和深度的表达，唤起了一个有着强烈情感和颜色的欢乐幻想世界。马蒂斯被普遍认为是该团体的领导人，他的画面包括了五颜六色的风景和画像。

☞ 德朗（Derain），凡·东根（Van Dongen），马蒂斯（Matisse），弗拉曼克（Vlaminck）

激浪派（Fluxus）

活跃于 20 世纪 60 年代早期至 70 年代中期的激浪派不仅指的是一种心境，也是一种特定风格。该术语由乔治·马西乌纳斯（George Maciunas）在 1961 年第一次使用，用来描述持续不断的活动和变化的状态。激浪派有着和达达主义相似的破坏传统观念的理想，由一群来自欧洲和美国的，有着松散联系的革新艺术家组成，他们同样反击着传统艺术形式。此类风格的展现方式有偶发艺术、互动式表演、摄影录像、诗歌和拾得艺术品。激浪派为之后的行为艺术和观念艺术奠定了重要的基础。

☞ 克尼扎克（Knížák），小野洋子（Ono），白南准（Paik）

未来主义（Futurism）

未来主义是由意大利诗人菲利波·马里内蒂（Filippo Marinetti）于 1909 年在米兰发起的先锋艺术运动。其成员们想要让意大利从过去的负担中解放出来，并且赞美现代性。未来主义者着迷于现代机械、交通和通信。在他们的绘画和雕塑作品中，有棱角的形态和有力的线条被用来传达一种活力。未来主义艺术的一个重要特点是它企图捕捉运动和速度，这通常是通过同时描绘同一个物体或人物在不同位置的几幅图像，从而给人带来动感印象的。

☞ 巴拉（Balla），波丘尼（Boccioni），卡拉（Carrà），梅青格尔（Metzinger），塞韦里尼（Severini）

具体派（Gutai Group）

这是在日本战后的第一个激进艺术团体，由画家吉原治良于 1954 年在大阪建立，为的是反抗当时保守的艺术环境。这个具有影响力的团体也被称为"具体美术协会"，该团体的作品包含了多媒体环境下的大规模表演和戏剧活动。作为 20 世纪 50 年代末期出现于纽约的偶发艺术的先驱，该团体的很多活动都是重体力的（见**村上三郎**）。绘画成为表演的一部分，而这种对于创造艺术作品的行为和过程的强调，对波洛克以及抽象表现主义者来说有着重大的影响。

- 森村泰昌（Morimura），白发一雄（Shiraga），吉原治良（Yoshihara）

印象主义（Impressionsim）

这是一项绘画领域的运动，起源于 19 世纪 60 年代的法国。印象主义者着迷于光线和色彩之间的关系，用纯粹的颜料和自由的笔触作画。他们对创作主题的选择也十分具有革新性，避免传统历史、宗教或者浪漫主义的主旨，而专注于风景和日常生活场景。该运动的名称最初是由一位新闻记者以嘲讽的态度所起的，当时他看到了莫奈的一幅标题为《日出印象》的绘画作品。莫奈晚期关于睡莲的系列作品，带着对色彩的独特兴趣，为之后的抽象作品奠定了基础。

- 博纳尔（Bonnard），科林特（Corinth），利伯曼（Liebermann），莫奈（Monet），郁特里洛（Utrillo）

独立社（Independent Group）

这是英国艺术家组成的一个松散团体，成员有汉密尔顿和保洛齐等。他们于 20 世纪 50 年代早期到中期在伦敦当代艺术学院相遇。他们的聚会覆盖了很多跨学科的主题，特别是科技、音乐、戏剧和艺术。他们一起负责把流行文化和大众传媒的概念引入英国艺术之中，曾在伦敦的白教堂美术馆中举办过一场里程碑式的展览，称为《这就是明天》。那场展览关注当代生活的主题，促进了波普艺术的诞生。

- 汉密尔顿（Hamilton），保洛齐（Paolozzi）

极简主义（Minimalism）

极简主义是绘画和雕塑领域的一种潮流，主要在 20 世纪 60 年代到 70 年代于美国发展起来。就像这个名字暗示的那样，极简主义艺术把主题简化到本质，它是完全抽象、客观、无特色的，摆脱了表面的装饰或者表现性态势。极简主义的绘画和素描是单色的，经常以数学计算得出的网格和线性矩阵为基础，但仍然可以唤起令人赞叹的感觉。极简主义的雕塑运用钢铁、有机玻璃甚至荧光灯等工业化工艺和材料去创造几何形态，还经常创作成系列作品。此类雕塑并不会产生幻觉，而是依靠观众对作品的亲身体验。极简主义可以被看作是对 20 世纪 50 年代抽象表现主义中情感化表达的反抗，后者主导了当时的现代艺术。

- 安德烈（Andre），弗莱文（Flavin），贾德（Judd），勒维特（LeWitt），曼戈尔德（Mangold），马丁（Martin），莫里斯（Morris），赖曼（Ryman），塞拉（Serra），弗兰克·斯特拉（F Stella）

纳比派（Nabis）

这是一个法国艺术家形成的小团体，活跃于 19 世纪 80 年代，受到高更纯色绘画方法的启发。他们的创作方式可以由团体成员之一，画家德尼的一句话概括："要记住，一幅图片在变成一匹马、一个裸体或是一些奇闻轶事之前，本质上只是一块覆盖着颜色的平面。"他们的画面以大面积平面化的颜色或图案为特点。除了绘画以外，该团体还对印刷品、海报、书籍插画、纺织品以及剧院设计感兴趣。

- 博纳尔（Bonnard），德尼（Denis），维亚尔（Vuillard）

新达达主义，新表现主义，新古典主义，新具象主义
Neo（-Dada，-Expressionism，-Classical，-Figurative）

前缀"Neo"的意思是"新"，指的是对从前的潮流或想法的复兴。例如，20 世纪 50 年代晚期的新达达主义被用来描述那些回溯最初的达达主义运动的艺术家的作品，这些艺术家还在绘画中加入了拾得艺术品。新表现主义指的是美国和欧洲尤其是 20 世纪 80 年代早期德国的，一些艺术家作品中

表现主义特征的重新出现。新表现主义的作品具有高度个人化的特点，常带有强烈的热情。

- （新达达主义）劳森伯格（Rauschenberg）；（新表现主义）巴塞利兹（Baselitz），伊门多夫（Immendorff），基弗（Kiefer）

新即物主义（Die Neue Sachlichkeit）

新即物主义是 20 世纪 20 年代德国表现主义运动中一种风格上的发展趋势，反映了第一次世界大战之后弥漫于德国的愤世嫉俗的氛围。其英文译名为"The New Objectivity"。新即物主义团体的艺术家包括了迪克斯和格罗兹。相较于其他关注主观又富有情感的主题的表现主义者，他们更加强调社会批判和政治评论。

- 迪克斯（Dix），格罗兹（Grosz），谢德（Schad）

新英国雕塑团体（New British Sculpture Group）

这是 20 世纪 80 年代早期和伦敦里森画廊有密切联系的一群雕塑家组成的团体。虽然没有一种特定的风格把他们联系在一起，但他们都运用普通又传统的材料来创作，试图把自己作品的含义和日常生活联系在一起（见**克拉格**）。这些艺术家的另一个特点是，继主导了 20 世纪 70 年代的观念艺术和行为艺术的革新运动之后，他们又回到了个人的自主创作中。

- 克拉格（Cragg），迪肯（Deacon），奥培（Opie），伍德罗（Woodrow）

新现实主义（Nouveaux Réalisme）

这是一项发生于 20 世纪 50 年代晚期的欧洲运动，专注于运用日常用品和拾得物来展示美。该术语由法国评论家皮埃尔·雷斯塔尼于 1960 年创造，其英文译名为"New Realism"。新现实主义团体的根基在法国，他们不认可抽象表现主义者的姿势绘画作品，而基于当代经验创作作品。表面上很像波普艺术的新现实主义作品实际上更接近戴恩和劳森伯格的"集合艺术"，因为这类作品强调运用废弃的材料来体现诗意。

- 阿尔曼（Arman），塞萨尔（César），克莱因（Klein），施珀里（Spoerri）

欧普艺术（Op Art）

这是一项在 20 世纪 60 年代发展起来的抽象艺术运动，"Op Art"为"Optical Art"的缩写。欧普艺术利用了人类眼睛的不可靠性。艺术家通过创造闪烁或有动感的图像来和观众玩游戏。尽管作品本身是静止的，但其运用的形式和颜色却能产生一种运动的视觉错觉。

- 赖利（Riley），瓦萨雷里（Vasarely）

俄尔甫斯主义（Orphism）

这是法国诗人纪尧姆·阿波利奈尔 1913 年首次运用的一个术语，用以描述德劳内的作品，因为阿波利奈尔在那件作品中看到了一种不基于现实的、有着自己独立语言的新的抽象艺术。德劳内对不同颜色在画布上产生的效果很感兴趣，他创作了一系列探索纯色的情感影响的绘画作品。他采用了阿波利奈尔的术语，并和夫人索尼娅一起发展自己的理论，使他们的理论成为一项同名的运动。

- 罗伯特·德劳内（R Delaunay），索尼娅·德劳内（S Delaunay）

形而上绘画（Pittura Metafisica）

这是德·基里科和卡拉在 1917 年发起于意大利的一项运动。其英文译名为"Metaphysical Painting"。这类作品以扭曲的透视、不自然的光线和奇怪的图像为特点，经常运用缝制的模型和雕像取代人体。形而上绘画的画家

通过把物体放置在意想不到的语境中，来创造一种梦境般的奇幻氛围。该运动的这一方面和超现实主义很相似，但和超现实主义不同的是，它更关注严格的构图设计和建筑价值。

☛ 卡拉（Carrà），德·基里科（De Chirico）

波普艺术（Pop Art）

这是一项 20 世纪 50 年代出现在美国和英国的运动，受到消费社会和大众文化图像的启发。连载漫画、广告和量产的物品都是该运动作品中的一部分，它的特点由成员之一的汉密尔顿描述为"流行，短暂，可消费，低价，大量生产，年轻，诙谐，性感，巧妙，迷人，大买卖"。这类作品经常通过客观逼真的、摄影般的绘画技艺和雕塑作品中对细节的强调来突显主题。蒙太奇图像、拼贴和"集合艺术"都与波普艺术有共通之处。一些波普艺术家还参与偶发艺术的创作。

☛ 布莱克（Blake），戴恩（Dine），汉密尔顿（Hamilton），霍克尼（Hockney），约翰斯（Johns），基塔伊（Kitaj），利希滕斯坦（Lichtenstein），欧登伯格（Oldenburg），劳森伯格（Rauschenberg），罗森奎斯特（Rosenquist），第伯（Thiebaud），沃霍尔（Warhol）

后绘画性抽象（Post-Painterly Abstraction）

这是美国评论家克莱门特·格林伯格（Clement Greenburg）1964 年创造的一个术语。他用该术语来描述远离了抽象表现主义具有态势和情感的风格的艺术家们的作品。这些艺术家摒弃他们前辈的绘画性和即兴风格，经常用颜料直接给画布上色，以避免产生任何笔触的痕迹。

☛ 弗兰肯塔尔（Frankenthaler），路易斯（Louis），肯尼斯·诺兰德（K Noland），奥利茨基（Olitski）

圣艾夫斯派（St Ives Group）

这是 20 世纪 40 年代早期居住并工作于康沃尔海边城镇圣艾夫斯的一群艺术家组成的团体。该团体的主要成员有赫普沃斯和尼科尔森，他们在第二次世界大战期间搬至圣艾夫斯。尽管他们每个人都有自己独特的风格，但他们都以抽象的传统来创作，而且其作品都受到来自周边环境的光线、大海和风景的影响。

☛ 赫普沃斯（Hepworth），赫伦（Heron），尼科尔森（Nicholson），沃利斯（Wallis）

维也纳分离派（Viennese Secession）

这是由艺术家克里姆特于 1897 年建立的一个先锋艺术团体。它的目标是打破已经确立的艺术体系，并提高奥地利的艺术和工艺品创作层次，以比肩欧洲其他国家。这个团体的很多艺术家都来自该运动的总部——维也纳研讨会。分离派的风格接近于"新艺术"。其他分离派团体在大约相同的时期建立于慕尼黑和柏林。

☛ 克里姆特（Klimt），席勒（Schiele）

情境主义（Situationism）

这是一项激进的艺术运动，1957 年发生于欧洲，它的目的是为了颠覆原有的权威体系。情境主义者的作品没有一个特定的风格，但是他们共享着理念：他们相信资本主义已经把观众转变成媒体图像的被动消费者。为了对此作出反击，他们不得不凭借革新的策略迫使人们以一种新的方式看待艺术。他们提倡的这类艺术颠覆了传统概念中的创作者身份，并质疑着已经建立的艺术语境。他们的想法主要通过居伊·德波（Guy Debord）的文章来传播。加

入了 1968 年法国大罢工的情境主义者们影响了很多艺术家，使他们去关注政治、意识形态、艺术和社会变化之间的关系。

☛ 伯金（Burgin），约恩（Jorn），克鲁格（Kruger）

社会主义现实主义（Socialist Realism）

这是在苏联和其他社会主义国家中出现过的官方艺术风格。1934 年，当斯大林开始反对艺术性实验时，这种风格得到了认可。根据苏联作家协会的条例，这一艺术团体的目的在于实现"改革发展中关于历史现实的具体描绘"。在实践中，社会主义现实主义艺术以一种自然主义的风格，描绘英勇的工人和士兵的理想形象。

☛ 科马尔和梅拉米德（Komar and Melamid），穆欣娜（Mukhina）

空间主义（Spazialismo）

这是由意大利艺术家丰塔纳于 1946 年建立的一项先锋运动。丰塔纳尝试打破绘画的二维平面，在画布上制造洞眼和划痕，试图把真实的空间带到他的作品之中，于是便有了"空间主义"这个名称（其英文译名为"Spatialism"）。他还在 1947 年创作了一个"黑色空间环境"，那是一个涂满黑色的房间。这件作品的出现早于装置艺术。他的绘画作品的创作思维为之后的观念艺术奠定了基础。

☛ 丰塔纳（Fontana）

风格派（De Stijl）

这是由凡·杜斯伯格和蒙德里安在 1917 年建立于荷兰的一项运动，也是一本杂志的名字。他们相信艺术应该在一种持续提炼的过程中，朝着完整的和谐、秩序和明确化而努力。因此风格派的作品是简朴的，带着几何形态，其中主要运用正方形。这些作品由最简单的元素组合而成：直线和纯粹的原色。该运动的目的有着深层的哲学含义，这种哲学含义植根于"艺术应该以某种方式反映宇宙的神秘和秩序"的理念。该运动在 1931 年凡·杜斯伯格去世后便结束了，但是它对欧洲的艺术和建筑有着深远的影响。

☛ 凡·杜斯伯格（Van Doesburg），蒙德里安（Mondrian）

至上主义（Suprematism）

这是由俄罗斯画家马列维奇在 1915 年建立的一项运动。作为一种完全抽象的艺术，它坚持几何形态至高无上的地位，完全抛弃了对物体或想法的表现。马列维奇的理念在他著名的绘画作品《白色正方形》中得到了总结。这件作品表现的是，在一片白色的背景上有一个白色的正方形；该作品成为这项运动的象征。尽管该运动在俄罗斯的追随者和影响力有限，但是它对康定斯基和风格派的艺术家有着重大的影响，它简化艺术至其本质的特点也影响了之后的极简主义。

☛ 康定斯基（Kandinsky），利西茨基（Lissitzky），马列维奇（Malevich）

超现实主义（Surrealism）

超现实主义源于 20 世纪 20 年代的法国。以其主要理论家和作家安德烈·布勒东的话来说，该主义的目的是"解决梦境和现实之间互相矛盾的境况"，而达到这一目的的方式多种多样。艺术家运用像照片般精确的手法，画出使人紧张不安的、不合逻辑的场景，也从日常物品的集合中创造奇怪的生物，或者跟随潜意识的表达而发展出绘画技艺。超现实主义者对弗洛伊德精神分析的想法特别感兴趣。他们的具象画面表现了一个完全陌生的外来世界。从平静安宁的梦境到幻想中的噩梦，关于这个世界的图像也各有不同。

☛ 贝尔默（Bellmer），布罗内（Brauner），德·基里科（De Chirico），达利（Dalí），德尔沃（Delvaux），恩斯特（Ernst），戈尔基（Gorky），

马格利特（Magritte），马塔（Matta），米罗（Miró），纳什（Nash），唐吉（Tanguy），沃兹沃思（Wadsworth）

斑点主义（Tachisme）

这是 20 世纪 50 年代和 60 年代欧洲绘画中的一种潮流，形成了不定形艺术运动的一部分。该术语源自法语词"tache"，意思是"斑点"（英文称"blot"），由法国评论家查尔斯·艾蒂安（Charles Estienne）在 20 世纪 50 年代早期第一次使用。斑点主义接近于抽象表现主义，以画布上抽象的色彩斑点和痕迹为特点。

☛ 米修（Michaux），里奥佩尔（Riopelle），苏拉吉（Soulages），沃尔斯（Wols）

漩涡主义（Vorticism）

这是由温德姆·刘易斯在 1914 年建立的一项英国先锋运动。其名称来自意大利未来主义者波丘尼的一句言论："一切有创造力的艺术都发源于一个充满情感的漩涡。"和未来主义相同的是，漩涡主义同时在绘画和雕塑上应用了一种粗糙的、有棱角的且极富动感的风格，目的在于捕捉活力和运动感。尽管漩涡主义运动没有在第一次世界大战后继续下去，但它作为英国艺术中第一项朝着抽象艺术方向发展的运动，具有十分重要的意义。

☛ 邦伯格（Bomberg），刘易斯（Lewis）

延伸阅读

☛《当代艺术》（*Art Today*）
一本关于 1960 年至今的国际艺术的全面导览性书籍，作者为爱德华·卢西–史密斯（Edward Lucie-Smith）。

☛《现代艺术的故事》（*The Story of Modern Art*）
一本介绍 20 世纪艺术的通俗入门书，作者为诺伯特·林顿（Norbert Lynton）。

以上两册书亦由费顿出版社（Phaidon Press）出版。

博物馆和艺术馆目录（按国别英文名 A–Z 排序）

澳大利亚

南澳大利亚艺术馆
Art Gallery of South Australia
North Terrace
Adelaide 5000
📞（61 8）207 7000

席格，《莫宁顿街裸体，逆光照》
Sickert, *Mornington Crescent Nude, Contre-jour*

澳大利亚国家美术馆
National Gallery of Australia
GPO Box 1150
Canberra 2600-2601
📞（61 6）271 2411

黑塞，《队列》
Hesse, *Contingent*
玛丽·凯利，《产后文件：证明文件之五》
M Kelly, *Post-Partum Document: Documentation V*

奥地利

阿尔贝蒂娜博物馆
Graphische Sammlung Albertina
Augustinerstrasse 1
Vienna 1010
📞（43 1222）534 830

席勒，《腿张开的斜倚着的女性裸体》
Schiele, *Recumbent Female Nude with Legs Apart*

奥地利美景宫美术馆
Österreichische Galerie Belvedere
Prinz-Eugen-Strasse 27
Vienna 1030
📞（43 1222）798 4114

克里姆特，《朱迪思与荷罗孚尼》
Klimt, *Judith and Holofernes*

比利时

比利时皇家美术馆
Musées Royaux des Beaux-Arts de Belgique
9 rue du Musée
Brussels 1000
📞（32 2）508 3211

博纳尔，《日光下的裸体》
Bonnard, *Nude against Daylight*

当代艺术博物馆
S.M.A.K.Stedelijk Museum voor Actuele Kunst
Hofbouwlaan
Ghent 9000
📞（32 9）221 1703

达勒姆，《马林切》
Durham, *La Malinche*
图伊曼斯，《身体》
Tuymans, *Body*

巴西

现代艺术博物馆
Museu de Arte Moderna
Av. Infante Dom Henrique 85
CP 44, Rio de Janeiro 20000-20021
📞（55 21）240 6351

奥提西卡，《博利德18，B-331（向卡拉·德·卡瓦洛致敬）》
Oiticica , *Bólide 18, B-331 (Homage to Cara de Cavalo)*

当代艺术博物馆
Museu d'Arte Contemporanea
Rue de Reitoria 160
São Paulo 05508-900

莫迪里阿尼，《自画像》
Modigliani, *Self-portrait*

加拿大

蒙特利尔艺术博物馆
Montreal Museum of Fine Arts
1379 Sherbrooke Street West
Montreal
Québec H3G IK3
📞（1 514）285 1600

坦西，《行动绘画之二》
Tansey, *Action Painting II*

加拿大国家美术馆
National Gallery of Canada
380 Sussex Drive
Ottawa
Ontario K1N 9N4
📞（1 613）990 1985

欧登伯格，《全套卧室家具》
Oldenburg, *Bedroom Ensemble*

伊德萨·海德勒艺术基金会
Ydessa Hendeles Art Foundation
778 King Street W
Toronto
Ontario M5V 1N6
📞（1 416）941 9400

布儒瓦，《小室之三》
Bourgeois, *Cell III*
沃尔，《绊脚石》
Wall, *The Stumbling Block*

丹麦

路易斯安娜现代艺术博物馆
Louisiana Museum of Modern Art
GI Strandvej 13
Humlebaek 3050
📞（45）42 19 07 19

比里，《圆柱体上的球体》
Bury, *Sphere on a Cylinder*
戴恩，《给未完成的浴室装电线》
Dine, *Wiring the Unfinished Bathroom*
法尔斯特伦，《就座的第四阶段，五块面板》
Fahlström, *Phase Four of Sitting, Five Panels*
弗朗西斯，《无题》
Francis, *Untitled*
约恩，《烂醉的丹麦人》
Jorn, *Dead Drunk Danes*
柯克比，《埋葬于雪中的鸟》
Kirkeby, *Birds Buried in Snow*
勒维特，《仅有一半的三个立方体》
LeWitt, *Three Cubes with One Half-Off*
莫利，《洛杉矶黄页》
Morley, *Los Angeles Yellow Pages*
塔皮埃斯，《赭色》
Tàpies, *Ochre*

法国

塔韦－德拉库尔博物馆
Musée Tavet-Delacour
4 rue Lemercier
Cergy-Pontoise 95300
📞（33 1）30 38 02 40

弗罗因德利希，《构图》
Freundlich, *Composition*

坎蒂尼博物馆
Musée Cantini
19 rue Grignan
Marseille 13000
📞（33）91 54 77 75

阿尔托，《图腾》
Artaud, *The Totem*

南特艺术博物馆
Musée des Beaux-Arts de Nantes
10 rue Georges Clémenceau
Nantes 44000
📞（33）40 41 65 65

康恩，《自画像，1927 年》
Cahun, *Self-portrait, 1927*

勒·柯布西耶基金会
Foundation Le Corbusier
10 sq. Docteur-Blanche
Paris 75016
📞（33 1）42 88 41 53

勒·柯布西耶，《有许多物体的静物写生》
Le Corbusier, *Still Life with Numerous Objects*

布德尔美术馆
Musée Bourdelle
16 rue Antoine-Bourdelle
Paris 75015
📞（33 1）45 48 67 27

布德尔，《俯坐的浴者》
Bourdelle, *Crouching Bather*

国家现代艺术博物馆
Musée National d'Art Moderne
Centre Georges Pompidou
rue Beaubourg
Paris 75004
📞（33 1）44 78 12 33

布拉克，《带有梅花牌的结构》
Braque, *Composition with the Ace of Clubs*
哈透姆，《外来物》
Hatoum, *Foreign Body*
豪斯曼，《我们时代的精神》
Hausmann, *The Spirit of our Times*
拉姆，《重聚》
Lam, *The Reunion*
洛朗斯，《戴着项链的女人头部》
Laurens, *Head of a Woman with a Necklace*
梅萨热，《长矛》
Messager, *Lances*

奥赛博物馆
Musée d'Orsay
62 rue de Lille
Paris 75007

(33 1) 40 49 48 14

德尼，《向塞尚表示敬意》
Denis, *Homage to Cézanne*

现代艺术博物馆
Musée d'Art Moderne
13 bis rue Gambetta
Hôtel de Villeneuve
Saint-Étienne 42000
(33) 77 25 74 32

巴斯塔曼特，《静物之一》
Bustamante, *Stationary I*

德国

柏林艺术学院
Akademie der Künste
Stiftung Archiv
Bildende Kunst
Hanseatenweg 10
Berlin 10557
(49 30) 28 44 82 68

哈特菲尔德，《万岁，黄油都没有了！》
Heartfield, *Hurray, the Butter is All Gone!*
珂勒惠支，《母亲和死去的孩子》
Kollwitz, *Mother with Dead Child*

不来梅艺术馆
Kunsthalle Bremen
Am Wall 207
Bremen 28195
(49 421) 329 080

麦克，《俄罗斯芭蕾舞团之一》
Macke, *Russian Ballet I*

福克旺博物馆，埃森
Museum Folkwang Essen
Goethestrasse 41
Essen 45128
(49 201) 888 410

鲍迈斯特，《形》
Baumeister, *Eidos*
施莱默，《女人坐在桌边的后视图》
Schlemmer, *Rear View of a Woman Sitting at the Table*

卡尔·恩斯特·奥斯特豪斯博物馆
Karl Ernst Osthaus-Museum
Hochstrasse 73
Hagen 58042
(49 2331) 207 3138

基希纳，《一群艺术家》
Kirchner, *Group of Artists*

威廉大帝博物馆，克雷菲尔德
Kaiser Wilhelm Museum Krefeld
Karlsplatz 35
Krefeld 47798
(49 2151) 770 044

博伊于斯，《杜尔·奥德军营》
Beuys, *Barraque d'Dull Odde*

格茨收藏
Goetz Collection
Oberföhringer Strasse 103
81925 Munich
(49 89) 957 8123

哈雷，《看你看我》
Halley, *CUSeeMe*

威斯特法伦博物馆
Westfälisches Landesmuseum
Domplatz 10
Münster 48143
(49 251) 590 701

赫克尔，《海港里的帆船》
Heckel, *Sailing Ships in the Harbour*
沃尔斯，《风车》
Wols, *The Windmill*

斯图加特州立美术馆
Staatsgalerie Stuttgart
Konrad-Adenauer-Strasse 30–32
Stuttgart 70173
(49 711) 212 4050

格罗兹，《献给奥斯卡·帕尼扎》
Grosz, *Dedication to Oskar Panizza*

冯·德·海伊特博物馆
Von der Heydt-Museum
Turmhof 8
Wuppertal 42103
(49 202) 563 6231

莫德索恩－贝克尔，《女人和花》
Modersohn-Becker, *Woman with Flowers*

印度

拉宾德拉·巴万档案馆，国际大学
Rabindra Bhavan Archive, Visva-Bharati University

Santini Ketan
West Bengal 731235
(91 3463) 52751

泰戈尔，《无题》
Tagore, *Untitled*

以色列

以色列博物馆
Israel Museum
POB 71117
Jerusalem 91710
(972 2) 698 211

戴维斯，《煤气灯下的纽约》
Davis, *New York under Gaslight*

意大利

国家现代和当代艺术美术馆
Galleria nazionale d'Arte Moderna e Contemporanea
viale Belle Arti 131
Rome 00197
(39 6) 322 4152

古图索，《耶稣受难》
Guttuso, *The Crucifixion*

里韦蒂艺术基金会
Fondo Rivetti per l'Arte
via Botticelli 80
Turin
(39 11) 242 0764

佩诺内，《螺旋树》
Penone, *Helicoidal Tree*

蒂娜·莫多提委员会
Comitato Tina Modotti
via Mazzini 9
Udine 33100
(39 432) 509 823

莫多提，《木偶戏演员的双手》
Modotti, *Hands of the Puppeteer*

佩吉·古根海姆收藏
Peggy Guggenheim Collection
Palazzo Venier dei Leoni
701 Dorsoduro
Venice 30123
(39 41) 523 5133

梅青格尔，《在自行车赛道上》
Metzinger, *At the Cycle Race-Track*

日本

直岛倍乐生艺术中心
Benesse Art Site Naoshima
Gotanji, Naoshima-cho
Kagawa-gun; Kagawa-ken 761-31
(81 878) 922 259

巴特利特，《黄船与黑船》
Bartlett, *Yellow and Black Boats*

丸龟平井美术馆
Museum Marugame Hirai
538 8 Cho-Me, Doki-Cho
Marugame-Shi
Kagawa 763
(81 877) 241 222

伊格莱西亚斯，《无题（安特卫普之一）》
Iglesias, *Untitled (Antwerp I)*

豪斯登堡宫殿
Paleis Huis Ten Bosch
Sasebo City
Nagasaki Prefecture
(81 958) 580 080

斯科尔特，《我们之后的洪水》
Scholte, *After Us the Flood*

当代雕塑中心
Contemporary Sculpture Centre
4.20.2 Ebisu Shibuya-Ku
Tokyo 150
(81 3) 54 23 30 01

戈姆利，《一个天使的实例之二》
Gormley, *A Case for an Angel II*

墨西哥

教育部
Ministry of Education
Republica de Argentina 28
Colonia Centro
06029 Mexico City
(52 5) 328 1000

里韦拉，《武器的分配》
Rivera, *Distribution of the Arms*

现代艺术博物馆
Museo de Arte Moderno
Paseo de la Reforma y Gandhi
Bosque de Chapultepec
Mexico City DF 11850
(52 5) 211 7827

513

希罗内利亚，《女王瑞奇》
Gironella, *Queen Riqui*
巴罗，《飞行》
Varo, *The Flight*

荷兰

市立现代美术馆
Stedelijk Museum CS
Paulus Potterstr. 13
Amsterdam 1070 AB
☎ （31 20） 573 2911

迪贝茨，《宇宙 / 世界的平台》
Dibbets, *Universe/World's Platform*

博伊曼斯－范·伯宁恩美术馆
Museum Boijmans van Beuningen
Museumpark 18–20
Rotterdam 3015 CK
☎ （31 10） 441 400

阿德尔，《我太悲伤而无法告诉你》
Ader, *I'm Too Sad to Tell You*
蒙德里安，《蓝色和黄色的构图》
Mondrian, *Composition with Blue and Yellow*

514

德庞特当代艺术博物馆
De Pont Museum voor Hedendaagse Kunst
Wilhelminapark 1
Tilburg 5041 EA
☎ （31 13） 438 300

杜马斯，《第一批人（1—4）（四季）》
Dumas, *The First People（I—IV）（The Four Seasons）*

新西兰

怀卡托艺术和历史博物馆
Waikato Museum of Art and History
Grantham Street
Hamilton
Auckland

哈特雷，《阿拉莫阿娜 1984》
Hotere, *Aramoana Nineteen Eighty-Four*
麦卡洪，《这儿没有 12 小时的日光吗》
McCahon, *Are There Not Twelve Hours of Daylight*

挪威

国家美术馆
Nasjonal galleriet
Universitetsgaten 13
Box 8157 Dep.
Oslo 0033

蒙克，《生命之舞》
Munch, *The Dance of Life*

波兰

罗兹艺术博物馆
Muzeum Sztuki
ul Wieckowskiego 36
Lodz 90-734
☎ （48 42） 339 790

坎托尔，《埃德加·沃波尔：带着手提箱的男人》
Kantor, *Edgar Warpol: The Man with Suitcases*

俄罗斯

埃尔米塔日博物馆
Hermitage Museum
Dworzowaja Nabereshnaja 34–36
St Petersburg 191065
☎ （7 812） 212 9545

马蒂斯，《跳舞》
Matisse, *The Dance*

俄罗斯国家博物馆
State Russian Museum
Michaijlovskij Palace
Inzeneraja ul 4
St Petersburg 191011
☎ （7 812） 314 4153

穆欣娜，《产业工人和集体农场女孩》
Mukhina, *Industrial Worker and Collective Farm Girl*

南非

标准银行收藏，威特沃特斯兰德大学美术馆
Standard Bank Collection, Witwatersrand University Art Galleries
Private Bag 3
Witwatersrand 2050
Johannesburg
☎ （27 11） 716 1111

穆兰杰斯瓦，《见死不救——史蒂夫·比科的死亡》

Nhlengethwa, *It Left him Cold— The Death of Steve Biko*

西班牙

养老金基金会
Fundación Xaja de Pensiones
Sala de Exposiciones
Calle Serrano 60
Madrid 28001
☎ （34 1） 435 4833

特洛柯尔，《花花公子兔女郎》
Trockel, *Playboy Bunnies*
特瑞尔，《雷佐尔》
Turrell, *Rayzor*

阿科基金会
Fundacíon ARCO
Avenida Portugal s/n
Madrid 28011
☎ （34 1） 526 4115

波尔坦斯基，《遗物箱》
Boltanski, *Reliquary*

瑞典

当代美术馆
Moderna Museet
Sparvagnshallarna
Box 16392
Stockholm 103 27
☎ （46 8） 666 4250

奥本海姆，《我的保姆》
Oppenheim, *My Nurse*
廷格利，《二轮战车标志之四》
Tinguely, *Chariot MK IV*

诺登汉克画廊
Galerie Nordenhake
Fredsgatan 12
Stockholm 11152
☎ （46 8） 211 892

克莱因，《FC-11 人体测量学——火》
Klein, *FC-11 Anthropometry—Fire*

瑞士

阿道夫·韦尔弗利基金会
Adolf-Wölfli-Stiftung
Hodlerstrasse 12
Berne 3011 CH
☎ （41 31） 311 0944

韦尔弗利，《圣阿道夫钻石戒指》

Wölfli, *St Adolf Diamond Ring*

小皇宫博物馆
Petit Palais
2 terrasse Saint-Victor
Geneva 1206
☎ （41 22） 346 1433

德·兰陂卡，《两个朋友》
De Lempicka, *The Two Friends*

苏黎世美术馆
Kunsthaus
Heimplatz 1
Zurich 8024
☎ （41 1） 251 6765

比尔，《四个方块间的节奏》
Bill, *Rhythm in Four Squares*

英国

彼得·斯图维森特基金会有限公司
Peter Stuyvesant Foundation Limited
Oxford Road
Aylesbury, Bucks HP21 8SZ
☎ （44 1296） 335 000

冈萨雷斯，《尖叫的蒙特塞拉特的头部》
González, *Head of Screaming Montserrat*

菲茨威廉博物馆
Fitzwilliam Museum
Trumpington Street
Cambridge CB2 1RB
☎ （44 1223） 332 900

斯宾塞，《与帕特丽夏在一起的自画像》
Spencer, *Self-portrait with Patricia*

苏格兰国家现代美术馆
Scottish National Gallery of Modern Art
Belford Road
Edinburgh EH4 3DR
☎ （44 131） 556 8921

拉里奥诺夫，《树林中的士兵（吸烟者）》
Larionov, *Soldier in a Wood（The Smoker）*

棉花中庭
Cotton's Atrium
Cotton's Centre
Hays Lane
London SE1 2QT

☎ （44 171） 500 5000

琼斯，《舞者们》
Jones, *Dancers*

考陶尔德艺术学院美术馆
Courtauld Institute of Art Gallery
Somerset House
Strand
London WC2R 0RN
☎ （44 181） 873 2538

雷诺阿，《安布鲁瓦兹·沃拉尔的肖像》
Renoir, *Portrait of Ambroise Vollard*

国家美术馆
National Gallery
Trafalgar Square
London WC2N 5DN
☎ （44 171） 839 3321

塞尚，《浴女》
Cézanne, *Bathing Women*
雷东，《花丛之中的奥菲莉娅》
Redon, *Ophelia among the Flowers*

萨奇收藏
Saatchi Collection
98A Boundary Road
London NW8 0RH
☎ （44 171） 624 8299

迪肯，《两个容器的表演》
Deacon, *Two Can Play*
菲什尔，《坏男孩》
Fischl, *Bad Boy*
戈卢布，《雇佣兵之四》
Golub, *Mercenaries IV*
赫斯特，《生者对死者无动于衷》
Hirst, *The Physical Impossibility of Death in the Mind of Someone Living*
奎恩，《自己》
Quinn, *Self*
瑞依，《无题（黄色带圆圈之一）》
Rae, *Untitled(yellow with circles I)*
罗林斯,《亚美利加之六（南布朗克斯）》
Rollins, *Amerika VI （South Bronx ）*
萨尔，《燃烧的灌木丛》
Salle, *The Burning Bush*
舍曼，《无题（第 122 号）》
Sherman, *Untitled(No. 122)*
威尔逊，《20:50》
Wilson, *20:50*
伍德罗，《大提琴鸡》

Woodrow, *Cello Chicken*

泰特美术馆
Tate Modern
Millbank
London SW1P 4RG
☎ （44 171） 887 8000

阿尔贝斯，《向方块致敬之作：明亮》
Albers, *Study for Homage to the Square： Beaming*
阿佩尔，《万岁万万岁》
Appel, *Hip Hip Hooray*
培根，《三幅一联——1972 年 8 月》
Bacon, *Triptych—August 1972*
巴拉，《抽象速度——车已开过》
Balla, *Abstract Speed—The Car Has Passed*
巴尔蒂斯，《沉睡中的女孩》
Balthus, *Sleeping Girl*
波丘尼，《空间中连续性的独特形式》
Boccioni, *Unique Forms of Continuity in Space*
邦伯格，《先知以西结的预言》
Bomberg, *Vision of Ezekiel*
布里，《染红的麻布袋》
Burri, *Sacking with Red*
夏加尔，《飞动的爱人与花束》
Chagall, *Bouquet with Flying Lovers*
杜尚－维永，《巨大的马》
Duchamp-Villon, *The Large Horse*
爱泼斯坦，《来自凿岩机的金属躯干》
Epstein, *Torso in Metal from The Rock Drill*
恩斯特，《西里伯斯岛的大象》
Ernst, *Elephant of Celebes*
吉尔，《狂喜》
Gill, *Ecstasy*
赫普沃斯，《三个形态》
Hepworth, *Three Forms*
希勒，《一项娱乐》
Hiller, *An Entertainment*
豪森，《梅林》
Howson, *Plum Grove*
约翰，《穿黑裙的多蕾利亚》
John, *Dorelia in a Black Dress*
约翰斯，《0 到 9》
Johns, *Zero Through Nine*
康定斯基，《摇摆着》
Kandinsky, *Swinging*
德·库宁，《拜访》
De Kooning, *The Visit*
刘易斯，《巴塞罗那的投降》
Lewis, *The Surrender of Barcelona*
纳什，《梦中的风景》
Nash, *Landscape from a Dream*
诺兰，《格林罗旺》

Nolan, *Glenrowan*
保洛齐,《我曾是一个有钱男人的玩物》
Paolozzi, *I Was a Rich Man's Plaything*
毕卡比亚，《卡塔克斯》
Picabia, *Catax*
约翰·派珀，《锡顿德勒沃尔》
J Piper, *Seaton Delaval*
雷戈，《舞蹈》
Rego, *The Dance*
罗斯科，《褐红色上的红色》
Rothko, *Red on Maroon*
罗伊，《一位自然主义者的研究》
Roy, *A Naturalist's Study*
舒特，《仇敌的结合》
Schütte, *United Enemies*
萨瑟兰，《小巷入口》
Sutherland, *Entrance to a Lane*
维奥拉，《南特三联画》
Viola, *Nantes Triptych*

亨利·摩尔基金会
Henry Moore Foundation
Dane Tree House
Perry Green
Much Hadham
Herts SG10 6EE
（44 1279） 843 333

摩尔，《家庭团体》
Moore, *Family Group*

城市艺术美术馆
City Art Gallery
Nottingham Castle
Nottingham NG1 6EL
☎ （44 115） 948 3504

伯拉，《丛林中的暴风雨》
Burra, *Storm in the Jungle*

利弗夫人美术馆
Lady Lever Art Gallery
Port Sunlight Village
Bebington
Wirral L62 5EQ
☎ （44 151） 478 4136

沃特豪斯，《来自＜十日谈＞的故事》
Waterhouse, *A Tale from the Decameron*

索尔福德美术馆和博物馆
Salford Art Gallery and Museum
Peel Park
Salford M5 4WU
☎ （44 161） 736 2649
劳里，《市景，北方小镇》

Lowry, *Market Scene, Northern Town*

南安普敦城市艺术美术馆
Southampton City Art Gallery
Civic Centre
Southampton SO9 4XF
☎ （44 1703） 231 375

艾尔斯，《海巴》
Ayres, *Hinba*

美国

IBM 公司
IBM Corporation
Old Orchard Road
Armonk
New York, NY 10504
☎ （1 914） 765 1900

摩西，《方格图案的房子》
Moses, *Checkered House*

杰克·布兰顿艺术博物馆
Jack S. Blanton Museum of Art
Art Building
23rd San Jacinto Streets
Austin, TX 78712-1205
☎ （1 512） 471 7324

埃弗古德，《舞蹈马拉松（1000 美元有奖比赛）》
Evergood, *Dance Marathon （Thousand Dollar Stakes ）*

印第安纳大学美术馆
Indiana University Art Museum
Indiana University Bloomington
Indiana, IN 47405
☎ （1 815） 855 5445

塞奇，《消失的记录》
Sage, *Lost Record*

奥尔布赖特－诺克斯美术馆
Albright-Knox Art Gallery
1285 Elmwood Avenue
Buffalo, NY 14222
☎ （1 716） 882 8700

柯克西卡，《伦敦：大泰晤士河景观》
Kokoschka, *London: Large Thames View*

芝加哥艺术博物馆
Art Institute of Chicago
111 South Michigan Avenue

Chicago, IL 60603-6110

霍普，《夜游者》
Hopper, *Nighthawks*
马约尔，《斜倚的裸体》
Maillol, *Reclining Nude*

保罗·盖蒂博物馆
J. Paul Getty Museum
17985 Pacific Coast Highway
Malibu, CA 90265-5799
📞（1 310）459 7611

曼·雷，《安格尔的小提琴》
Man Ray, *Violin of Ingres*

沃克艺术中心
Walker Arts Center
Vineland Place
Minneapolis, MN 55403
📞（1 612）375 7600

卡普尔，《母亲是座山》
Kapoor, *Mother as a Mountain*

耶鲁大学美术馆
Yale University Art Gallery
111 Chapel Street
New Haven, CT 06520-8271
📞（1 203）432 0600

约瑟夫·斯特拉，《布鲁克林大桥》
J Stella, *Brooklyn Bridge*

迪亚艺术中心
Dia Center for the Arts
542 West 22nd Street
New York, NY 10011
📞（1 212）989 5566

弗里奇，《鼠王》
Fritsch, *Rat King*
德·玛利亚，《纽约土壤房间》
De Maria, *New York Earth Room*

阿道夫和埃丝特·戈特利布基金会股份有限公司
Adolf and Esther Gottlieb Foundation,Inc.
380 West Broadway
New York, NY 10012
📞（1 212）226 0581

戈特利布，《着魔的人们》
Gottlieb, *The Enchanted Ones*

所罗门·R. 古根海姆博物馆
Solomon R. Guggenheim Museum

1071 Fifth Avenue at 88th Street
New York, NY 10128
📞（1 212）423 3600

巴塞利兹，《拾麦穗的人》
Baselitz, *The Gleaner*
科苏斯,《标题(以艺术是想法为想法),
[想法]》
Kosuth, *Titled（Art as Idea as Idea）, ［idea］*

大都会艺术博物馆
Metropolitan Museum of Art
1000 Fifth Avenue
New York, NY 10028
📞（1 212）879 5500

夏皮罗，《巴塞罗纳之扇》
Schapiro, *Barcelona Fan*

现代艺术博物馆
The Museum of Modern Art
11 West 53rd Street
New York, NY 10019
📞（1 212）708 9480

卡罗，《正午》
Caro, *Midday*
卡拉，《无政府主义者加利的葬礼》
Carrà, *Funeral of the Anarchist Galli*
德·基里科，《爱之歌》
De Chirico, *Song of Love*
达利，《记忆的永恒》
Dalí, *The Persistence of Memory*
卡洛，《短发自画像》
Kahlo, *Self-portrait with Cropped Hair*
克兰，《首领》
Kline, *Chief*
莫奈，《睡莲》
Monet, *Waterlilies*
马瑟韦尔，《派其奥·维拉，生与死》
Motherwell, *Pancho Villa, Dead and Alive*
纽曼，《太一系列之三》
Newman, *Onement III*
毕加索，《阿维尼翁的少女》
Picasso, *Les Demoiselles d'Avignon*
波洛克，《海神的召唤》
Pollock, *Full Fathom Five*
韦伯，《两位音乐家》
Weber, *Two Musicians*

新学院大学
New School University

66 West 12th Street
New York, NY 10011
📞（1 212）229 5600

何塞·克莱门特·奥罗斯科，《世界大同之桌》
J C Orozco, *Table of Universal Brotherhood*

惠特尼美国艺术博物馆
Whitney Museum of American Art
945 Madison Avenue
New York, NY 10021
📞（1 212）570 3600

德穆斯，《我的埃及》
Demuth, *My Egypt*
纳德尔曼，《探戈》
Nadelman, *Tango*

史密斯学院艺术博物馆
Smith College Museum of Art
Elm Street at Bedford Terrace
Northampton, MA 01063
📞（1 413）585 2760

希勒，《滚轮力量》
Sheeler, *Rolling Power*

费城艺术博物馆
Philadelphia Museum of Art
26th Street Benjamin Franklin Parkway
Philadelphia, PA 19130
📞（1 215）763 8100

格里斯，《一扇打开的窗前的静物：拉维尼昂之地》
Gris, *Still Life before an Open Window: The Place Ravignon*

圣安东尼奥艺术博物馆
San Antonio Museum of Art
200 W Jones Avenue
San Antonio, TX 78215
📞（1 210）978 8100

劳伦斯，《酒吧和烧烤店》
Lawrence, *Bar 'n' Grill*

赫希洪博物馆和雕塑花园
Hirshhorn Museum and Sculpture Garden
Smithsonian Institution
Seventh Street Independence Avenue SW
Washington, DC 20560

📞（1 202）357 3091

斯库利，《为什么和是什么（黄色）》
Scully, *Why and What（Yellow）*
西凯罗斯，《萨帕塔》
Siqueiros, *Zapata*

国家美术馆
National Gallery of Art
4th Street Constitution Avenue NW
Washington, DC 20565
📞（1 202）737 4215

贝洛斯，《夜总会》
Bellows, *Club Night*
布朗库西，《空中的鸟》
Brancusi, *Bird in Space*
考尔德，《炮弹》
Calder, *Obus*
罗伯特·德劳内，《政治戏剧》
R Delaunay, *Political Drama*
迪本科恩，《伯克利第 52 号》
Diebenkorn, *Berkeley No. 52*
凡·杜斯伯格，《相反的构成》
Van Doesburg, *Contra-Composition*
高更，《祈祷》
Gauguin, *The Invocation*
戈尔基，《一年乳草》
Gorky, *One Year the Milkweed*
克拉斯纳，《深蓝色的夜晚》
Krasner, *Cobalt Night*
库普卡，《图形主题的组织之二》
Kupka, *Organization of Graphic Motifs II*
勒姆布鲁克，《坐着的年轻人》
Lehmbruck, *Seated Youth*
马格利特，《人类条件》
Magritte, *The Human Condition*
曼戈尔德，《1/2× 系列（蓝）》
Mangold, *1/2 × Series(Blue)*
马尔克，《雪中的西伯利亚犬》
Marc, *Siberian Dogs in the Snow*
野口勇，《云雾山》
Noguchi, *Cloud Mountain*
肯尼斯·诺兰德，《另一时间》
K Noland, *Another Time*
奥基夫，《天南星（第四号）》
O'Keeffe, *Jack-in-the-Pulpit No. IV*
普伦德加斯特，《塞勒姆海湾》
Prendergast, *Salem Cove*
劳森伯格，《多立克马戏团》
Rauschenberg, *Doric Circus*
莱因哈特，《黑色绘画第 34 号》
Reinhardt, *Black Painting No. 34*
卢梭，《有猴子的热带森林》

Rousseau, *Tropical Forest with Monkeys*
西格尔，《舞者们》
Segal, *The Dancers*
大卫·史密斯，《沃尔特里系列之七》
D Smith, *Voltri VII*
弗兰克·斯特拉，《哈拉马系列之二》
F Stella, *Jarama II*
斯蒂尔，《无题》
Still, *Untitled*
沃霍尔，《汤罐头》
Warhol, *Soup Can*
伍德，《割干草》
Wood, *Haying*
魏斯，《农业工人》
Wyeth, *Field Hand*

菲利普斯收藏
Phillips Collection
1600 21st Street NW
Washington, DC 20009
📞 (1 202) 387 2151

达夫，《湖之下午》
Dove, *Lake Afternoon*
马林，《缅因海岸边的四桅船，第一》
Marin, *Four-Master off the Cape-Maine Coast, No. 1*
维亚尔，《报纸》
Vuillard, *The Newspaper*

乌拉圭

国家视觉艺术博物馆
Museo Nacional de Artes Visuales
Av J Herrera YR s/n
Montevideo
📞 (598 2) 716 054

托雷斯－加西亚，《世界艺术》
Torres-GarcÍa, *Universal Art*

委内瑞拉

当代艺术博物馆
Museo de Arte Contemporaneo
Parque Central Zona Cultura
Caracas
📞 (58 2) 572 2247

玛丽索尔，《孩子们坐在一张长凳上》
Marisol, *Children Sitting on a Bench*

致谢

撰稿人 & 顾问

Rachel Barnes, Martin Coomer, Carl Freedman, Tony Godfrey, Simon Grant, Melissa Larner, Simon Morley, Gilda Williams

图片版权

courtesy Foundation Marina Abramović 471; Acquavella Contemporary Art, Inc., New York 148; courtesy George Adams Gallery, New York 300; Akademie der Künste, Berlin 194; American Fine Arts Co., New York 113; Galerie Paul Andriesse, Amsterdam 5, 126; Avigdor Arikha 13; Art & Language 16; Art Gallery of South Australia, Adelaide, A R Ragless Bequest Fund 1963 428; Art Institute of Chicago, Friends of American Art Collection, 1942.51 210; Ashiya City Museum of Art & History 329, 427; courtesy Paolo Baldacci Gallery, New York 423; Judith Barry, New York 30; courtesy Paula Cooper Gallery, New York 10, 31, 40, 54, 163; Jane Crawford 301; Galerie Chantal Crousel, Paris 305; Juan Davila 101; courtesy Dia Center for the Arts, New York 151, 229, 293, 491; Jan Dibbets, Amsterdam 110; courtesy Anthony d'Offay, London 93, 207, 249, 250, 252, 274, 310, 324, 371, 432, 467, 470, 477; Drouot, Paris 199, 355; courtesy André Emmerich Gallery, New York 8, 277, 363; Enghien, Enghien-Les-Bains 197; Collection, The Equitable Life Assurance Society of the United States/photo 1988 Dorothy Zeidman 41; courtesy Ronald Feldman Fine Arts, New York 167, 224 (photo Erik Landsberg), 247, 488, 493 (photos D James Dee); Flowers East, London 213; Büro Günther Förg, Frankfurt 144; Galerie Jean Fournier, Paris 309; Frith Street Gallery, London 362; Galleria Nazionale d'Arte Moderna, Rome, with permission of Ministero per i Beni Culturali e Ambientali/photo Giuseppe Schiavinotto 181; Avital Geva, Kibbutz ein Shemer 157; Gimpel Fils, London 21; courtesy Barbara Gladstone Gallery, New York 4, 29, 209, 326, 375; Zvi Goldstein, Jerusalem 165; Foster Goldstrom, New York 334; courtesy Marian Goodman Gallery, New York 35, 175, 211, 344, 353, 387, 490; courtesy Jay Gorney Modern Art, New York 446; courtesy Jay Gorney Modern Art, New York and Sonnabend Gallery, New York 441; © 1979 Adolph & Esther Gottlieb Foundation, Inc., New York 174; © 1995, Grandma Moses Properties Co., New York 322; Solomon R Guggenheim Foundation/photo David Heald ©1995 306; Hans Haacke, New York 182; Peter Halley, New York 183; © The Estate of Keith Haring 188; Hayward Gallery, London 325; courtesy Pat Hearn

Zurich 33, 406, 414, 475; Marc Blondeau, Paris 403; courtesy Mary Boone Gallery, New York 18, 48, 139, 254, 320, 394, 419; Sonia Boyce, London 58; Guy Brett, London 114; Stuart Brisley, London 64; Galerie Jeanne-Bucher, Paris 118, 440, 476; Bundanon Trust, Nowra, New South Wales 59; Chris Burden, Topanga 67; Jean-Marc Bustamante, Paris 73; courtesy Camden Arts Centre/Henry Moore Sculpture Trust 257; courtesy Galerie Bischofberger,

Gallery, New York 176, 196; Patrick Heron, St Ives 200; Joan Hills, London 60; © David Hockney 206; Rebecca Hossack Gallery, London 462; Michael Hue-Williams Fine Art Limited, London 166; Archer M Huntington Art Gallery, gift of Mari and James A Michener, 1991/photo George Holmes 134; Leonard Hutton Galleries, London 168; ICA, London 132; Cristina Iglesias, Torrelodones 215; Ikon Gallery, Birmingham 177; Indiana University Art Museum, photo by Michael Cavanagh, Kevin Montague 404; Israel Museum, Jerusalem 102; courtesy Jablonka Fabri, Cologne/Anthony d'Offay, London 159; Allen Jones, London 221; courtesy Annely Juda Fine Art, London 152, 273, 285, 314, 373, 392, 418, 455; Donald Judd Estate 223; Kaiser Wilhelm Museum, Krefeld 42; courtesy Crane Kalman Gallery, London 208; Galerie Karsten Greve, Cologne, Paris, Milan 97; courtesy Karsten Schubert, London 388, 492; Kasmin, London 348; © Mary Kelly, New York 232; Sean Kelly, New York 408; Anselm Kiefer, Barjac 233; Büro Kippenberger, Cologne/ courtesy Galerie Gisela Capitain, Cologne 235; Milan Knizak, Prague 243; courtesy Knoedler & Company, New York, © Helen Frankenthaler 1996 147; Joseph Kosuth, New York Studio 251; Kunsthalle Bremen 282; Kunsthaus Zurich 45; Yvon Lambert, Paris 281, 468; Margo Leavin Gallery, Los Angeles/photo Douglas M Parker Studio 87; Galerie Lelong, New York 11; Galerie Lelong, Paris/André Emmerich Gallery, New York 9; Lenono Photo Archive/photo George Maciunas 349; Lisson Gallery, London 24, 98, 103, 171, 228, 350, 417, 499; courtesy of the artist and London Projects 25; courtesy Louisiana Museum of Modern Art, Humlebaek 72, 136, 146, 222, 237, 269, 454; courtesy L A Louver Gallery, Venice, CA 234; courtesy Luhring Augustine, New York 92, 319; courtesy Matthew Marks Gallery, New York 164, 292; courtesy Matthew Marks Gallery, New York/Anthony d'Offay, London 231; Marisa del Re Gallery, New York 187, 217; Marlborough Fine Art (London) Ltd 19, 238, 359; courtesy Marlborough Gallery, New York 55, 77, 276, 296; courtesy Matt's Gallery, London/photo Edward Woodman 117; Mayor Gallery, London 112, 122, 298, 308, 480; Paul McCarthy/photo Doug Parker 280; courtesy McKee Gallery, New York 180; courtesy Louis K Meisel Gallery, New York 133; courtesy of the Estate of Ana Mendieta and Galerie Lelong, New York 303; Archivio Mario Merz, Turin 304; Metro Pictures, New York 230, 275; courtesy Robert Miller Gallery, New York/photo Peter Bellamy 57; courtesy Robert Miller Gallery, New York 286; Victoria Miro Gallery, London 185; Moderna Museet, Stockholm 351, 460; Comitato Tina Modotti, Udine 313; The Montreal Museum of Fine Arts, Gift of Nahum Gelber/courtesy Curt Marcus Gallery, New York, © Mark Tansey 1984 453; © The Henry Moore Foundation 317; Juan Muñoz, Madrid 328; Musée des Beaux-Arts, Nantes 74; Musée Bourdelle, Paris 56; Musée National d'Art Moderne, Paris 258; Musée de Pontoise 149; Museo de Arte Moderno, Mexico 161, 473; Museu de Arte Moderna, Rio de Janeiro 345; Museum Folkwang, Essen 34, 413; Museum of Modern Art, New York, given anonymously. Photograph © 1996 99; Museum of Modern Art, New York, acquired through the Lillie P Bliss Bequest 80, 366; Museum of Modern Art, New York, acquired through the Richard D Brixey Bequest, photograph © 1995 487; Museum of Modern Art, New York, gift of Peggy Guggenheim 372; Museum of Modern Art, New York, Mrs Simon Guggenheim Fund 316; Museum of Modern Art, New York, gift of Edgar Kaufmann, Jr, photograph © 1995 225; Museum of Modern Art, New York. Purchase. Photograph © 1995 323; Museum of Modern Art, New York, Nelson A Rockefeller Bequest 90; Museum of Modern Art, New York, gift of

Mr and Mrs Joseph Slifka, photograph © 1995 335; Museum of Modern Art, New York, gift of Mr and Mrs David M Solinger. Photograph © 1995 242; Museum of Modern Art, New York, Mr & Mrs Arthur Wiesenberger Fund/photo Annely Juda Fine Art, London 79; Museum of Modern Art, New York. Purchase. Photograph © 1995 323; Muzeum Sztuki w Lodzi 227; Nasjonalgalleriet, Oslo/photo J Lathion 327; NGS Picture Library, Edinburgh 259; National Gallery of Australia 201; National Gallery of Canada, Ottawa 347; National Gallery, London 84; National Gallery of Art, Washington, © 1996 Board of Trustees, Gift of Leonard E B Andrews 500; National Gallery of Art, Washington, © 1996 Board of Trustees, Gift from the Collection of John and Louise Booth in memory of their daughter Winkie 156; National Gallery of Art, Washington, © 1996 Board of Trustees, Ailsa Mellon Bruce Fund 172, 431; National Gallery of Art, Washington, © 1996 Board of Trustees, Ailsa Mellon Bruce Fund and Gift of Jan and Meda Mladek 256; National Gallery of Art, Washington, © 1996 Board of Trustees, Gift of the Collectors Committee 111, 283, 342, 420; National Gallery of Art, Washington, © 1996 Board of Trustees, Gift of the Joseph H Hazen Foundation, Inc. 104; National Gallery of Art, Washington, © 1996 Board of Trustees, Gift of Mr and Mrs Stephen M Kellen 291; National Gallery of Art, Washington, © 1996 Board of Trustees, Andrew W Mellon Fund 266; National Gallery of Art, Washington, © 1996 Board of Trustees, Collection of Mr and Mrs Paul Mellon 75, 374; National Gallery of Art, Washington, © 1996 Board of Trustees, given in loving memory of her husband, Taft Schreiber, by Rita Schreiber 61; National Gallery of Art, Washington, © 1996 Board of Trustees, Gift of Mr and Mrs Roger P Sonnabend 339; National Gallery of Art, Washington, © 1996 Board of Trustees, Alfred Stieglitz Collection, Bequest of Georgia O'Keeffe 346; National Gallery of Art, Washington, © 1996 Board of Trustees, Gift of Mr and Mrs Irwin Strasburger 498; National Gallery of Art, Washington, © 1996 Board of Trustees, Gift of Mr and Mrs Burton Tremaine 384; National Gallery of Art, Washington, © 1996 Board of Trustees, The Dorothy and Herbert Vogel Collection, Ailsa Mellon Bruce Fund, Patrons' Permanent Fund and Gift of Dorothy and Herbert Vogel 287; The National Gallery of Art, Washington, © 1996 Board of Trustees, Gift of Lila Acheson Wallace 253, 380, 442; The National Gallery of Art, Washington, © 1996 Board of Trustees, Gift of Marcia S Weisman, in Honour of the 50th Anniversary of the National Gallery of Art 445; The National Gallery of Art, Washington, ©1996 Board of Trustees, John Hay Whitney Collection 39, 400; © The Estate of Alice Neel, courtesy Robert Miller Gallery, New York 333; New School for Social Research, New York 354; Atelier Hermann Nitsch, Prinzendorf 338; Cady Noland, New York 341; Nordenhake, Stockholm 240; courtesy Annina Nosei Gallery, New York 407; courtesy Pace Wildenstein, New York 94; courtesy of Maureen Paley/Interim Art 486; Petit Palais, Geneva 267; Phillips Collection, Washington 121, 294, 479; Galeria Joan Prats, Barcelona 66; Atelier Arnulf Rainer, Vienna 379; © RMN, Paris 108; Jasia Reichardt, London 457; Anthony Reynolds Gallery, London 482; © Larry Rivers, courtesy Marlborough Fine Art 391; Andrew Robinson, London 449; courtesy Andrea Rosen Gallery, New York/photo Peter Muscato 170; courtesy Luise Ross Gallery, New York 46; Saatchi Collection, London 44, 204, 376, 426, 494; Scala, Florence 299; photo Bob Schalkwijk 390; Carolee Schneemann, New Paltz 415; Rob Scholte b.v., Amsterdam 416; SCT Enterprises Ltd 385; Francine Seders Gallery Ltd, Seattle/photo Paul Macapia 263; Serpentine Gallery,

London 297; Richard Serra, New York 422; courtesy Sherman Galleries, Sydney/photo Paul Green 459; Smith College Museum of Art, Northampton; purchased, Drayton Hillyer Fund, 1940 425; Estate of Robert Smithson, courtesy John Weber Gallery, New York/photo Gianfranco Gorgoni 433; courtesy Holly Solomon Gallery, New York 356; courtesy Sonnabend Gallery, New York 36, 321; Sotheby's, London 23, 145, 386, 389; Stuart Spence, Sunland, CA 76; Nancy Spero 437; courtesy Sperone Westwater, New York 260, 397; Monika Sprüth Galerie, Cologne 140, 465; Galerie Stadler, Paris 357, 502; courtesy Steinbaum Krauss Gallery, New York/collection Steven M Jacobson and Howard A Kalka on permanent loan to The Metropolitan Museum of Art 410; courtesy Allan Stone Gallery, New York 458; Galeria Luisa Strina, São Paulo 302; Studio Thomas Struth, Düsseldorf 447; Peter Stuyvesant Foundation Limited, Aylesbury 169; Trustees of the Tate Gallery, London 22, 26, 27, 49, 52, 71, 86, 124, 130, 131, 160, 198, 219, 220, 226, 248, 268, 331, 340, 358, 365, 368, 383, 398, 401, 448; courtesy Edward Thorp Gallery, New York 307; courtesy Jack Tilton Gallery, New York 128, 186; Through The Flower, Alberquerque 88; Von der Heydt-Museum, Wuppertal 311; © the artist, courtesy Waddington Galleries, London 47, 82, 141, 205, 378, 466; Waikato Museum of Art and History 212, 279; Jeff Wall, Vancouver 481; courtesy John Weber Gallery, New York 68, 69, 367; courtesy Galerie Michael Werner, Cologne and New York 32, 216, 361; Westfälisches Landesmuseum für Kunst und Kulturgeschichte, Münster 195, 497; Whitechapel Art Gallery, London 336; White Cube/ courtesy Jay Jopling (London) 173, 191; Collection of Whitney Museum of American Art, purchase with funds from the Mr and Mrs Arthur G Altschul Purchase Fund, the Joan and Lester Avnet Purchase Fund, the Edgar William and Bernice Chrysler Garbisch Purchase Fund, the Mrs Robert C Graham Purchase Fund in honour of John I H Baur, the Mrs Percy Uris Purchase Fund and the Henry Schnakenberg Purchase Fund in honour of Juliana Force; photo © 1996 330; Collection of Whitney Museum of American Art, purchase with funds from Gertrude Vanderbilt Whitney; photo © 1996 107; courtesy Adolf Wölfli Foundation, Museum of Fine Arts, Berne 496; Yale University Art Gallery, Gift of Collection Société Anonyme 443; courtesy Donald Young Gallery, Seattle 142, 202 (photo Allison Rossiter), 381, 444 (photos Eduardo Calderon); Zeno X Gallery, Antwerp 469; Gilberto Zorio, Turin 503

518

出版后记

英国费顿出版社"艺术之书"系列中，几乎没有单独以一个世纪为主题来命名的大部头图鉴，它为什么选择了二十世纪？我们认为主要有这样两个原因。其一，《二十世纪艺术之书》出版于 1996年，在世纪末的当口回望之前的一百年，是一种心潮澎湃的总结和告别，书中对五百位艺术家的选择也是一种即时的反馈。其二，正如书中前言所说，相较于之前的任何一个世纪，二十世纪的艺术是更多变、更多样的，艺术的概念被重新定义，表现方式也不再受限——几乎每经历一个十年，都有一种或多种风格的交替。因此，这本书的内容非常丰富，对于不是特别了解现当代艺术的朋友来说，每翻开一页都是一次新的头脑风暴，而对艺术爱好者来说，也是挖掘沧海遗珠的过程。

本书中文版的出版，在现当代艺术席卷全球的二十一世纪，也有其特殊的意义。越来越多的人从美术馆和社交媒体接触现当代艺术，有不少观众会因为缺乏背景知识和语境而感到困惑甚至质疑，对艺术家的认知需求也在增多。这本全景式的二十世纪艺术导览恰恰能满足这种市场需求。

本书所属的"后浪艺术史"系列不乏《詹森艺术史》《艺术博物馆》等有口皆碑的艺术通识著作，这本《二十世纪艺术之书》则是对去年下半年出版的《现代艺术史》的一种补充。自二十世纪下半叶起，全球化趋势已初见端倪，艺术逐渐显现出去西方中心化的态势，非洲、南美洲、亚洲等地的艺术家也活跃在世界艺术的舞台上，但本书中的非西方艺术家比重却明显不足，可谓是一点缺憾。另外，二十世纪的艺术往往不再以二维的形式呈现，作品尺寸、作品与展示空间的关系亦很难在书中完美还原，这也是出版物的局限之一。

本书包含大量艺术专业术语，涉及的事实核查工作体量庞大，在此十分感谢钱厚生老师的帮助。书中出现的艺术家生卒地点都以现在所属的国家和地区为准。若书中有疏漏和未及时更新的内容，希望读者能够多多反馈。

服务热线：133-6631-2326 188-1142-1266

服务信箱：reader@hinabook.com

后浪出版公司

2021年 8月

本书中文简体版权归属于银杏树下（北京）图书有限责任公司。

著作权合同登记号：图字 18-2020-197

图书在版编目（CIP）数据

二十世纪艺术之书 / 英国费顿出版社编著 ; 邵沁韵
译 . —— 长沙 : 湖南美术出版社 , 2021.9
　　ISBN 978-7-5356-9508-6

　Ⅰ . ①二… Ⅱ . ①英… ②邵… Ⅲ . ①艺术史 – 世界
– 20 世纪 – 通俗读物 Ⅳ . ① J110.9-49

中国版本图书馆 CIP 数据核字 (2021) 第 135664 号

二十世纪艺术之书

ERSHI SHIJI YISHU ZHI SHU

出 版 人：	黄　啸
编 著 者：	英国费顿出版社
译　　者：	邵沁韵
选题策划：	后浪出版公司
出版统筹：	吴兴元
编辑统筹：	尚　飞
责任编辑：	贺澧沙
特约编辑：	张露柠 陈怡萍
营销推广：	ONEBOOK
装帧制造：	墨白空间 • 李　易
出版发行：	湖南美术出版社（长沙市东二环一段 622 号） 后浪出版公司
印　　刷：	天津图文方嘉印刷有限公司 （天津市宝坻经济开发区宝中道 30 号）
开　　本：	889×1194　1/12
字　　数：	495 千字
印　　张：	43⅓
版　　次：	2021 年 9 月第 1 版
印　　次：	2021 年 12 月第 2 次印刷
书　　号：	ISBN 978-7-5356-9508-6
定　　价：	380.00 元

读者服务：reader@hinabook.com 188-1142-1266
投稿服务：onebook@hinabook.com 133-6631-2326
直销服务：buy@hinabook.com 133-6657-3072
网上订购：https://hinabook.tmall.com /（天猫官方直营店）

后浪出版咨询（北京）有限责任公司　版权所有，侵权必究

投诉信箱：copyright@hinabook.com　fawu@hinabook.com

未经许可，不得以任何方式复制或抄袭本书部分或全部内容

本书若有印、装质量问题，请与本公司联系调换，电话010-64072833